国家社科基金中华学术外译项目

彭吉象　主编

Chinese Art

中国艺术学（精编本）

U0126961

北京大学出版社
PEKING UNIVERSITY PRESS

图书在版编目（CIP）数据

中国艺术学：精编本 / 彭吉象主编 . —北京：北京大学出版社，2023.8

（博雅大学堂 . 艺术）

ISBN 978-7-301-34208-4

Ⅰ . ①中… Ⅱ . ①彭… Ⅲ . ①艺术理论 – 中国 Ⅳ . ① J120.2

中国国家版本馆 CIP 数据核字（2023）第 130083 号

书　　　名	中国艺术学（精编本）
	ZHONGGUO YISHUXUE（JINGBIAN BEN）
著作责任者	彭吉象　主编
责 任 编 辑	谭　艳
标 准 书 号	ISBN 978-7-301-34208-4
出 版 发 行	北京大学出版社
地　　　址	北京市海淀区成府路 205 号　100871
网　　　址	http://www.pup.cn　新浪微博 @ 北京大学出版社
电 子 邮 箱	编辑部 wsz@pup.cn　总编室 zpup@pup.cn
电　　　话	邮购部 010-62752015　发行部 010-62750672
	编辑部 010-62707742
印 　刷 　者	大厂回族自治县彩虹印刷有限公司
经 　销 　者	新华书店
	650 毫米 ×965 毫米　16 开本　28.25 印张　435 千字
	2023 年 8 月第 1 版　2023 年 8 月第 1 次印刷
定　　　价	79.00 元

目　录

中编　中国传统艺术门类

下编 中国传统艺术精神

教学课件申请二维码

前　言

　　源远流长、博大深厚的中华传统文化是中华民族的伟大创造，更是屹立在世界之东方、自成系统、独具特色的文化结晶。正是在这丰厚的中华传统文化土壤中，孕育出光辉灿烂、绚丽多彩的中国传统艺术，涌现出历朝历代无数杰出的艺术家和不朽的艺术品，形成了具有浓郁民族特色的中国传统艺术理论和美学理论。正如中华文化是世界文化极其重要的组成部分一样，中国优秀传统艺术也是世界艺术宝库中的瑰宝，闪耀着举世瞩目、璀璨独特的光芒。

　　人类的艺术史同人类的文化史一样古老。但是，艺术学作为一门现代意义上的正式学科，只是在19世纪末才在欧洲诞生，距今仅有一百多年的历史。直到近几十年来，艺术学才在世界上一些发达国家的高等院校和科研院所中取得了一定的发展。在我国，相对于文学研究和各个门类艺术的研究来说，宏观的、整体的、综合的艺术学研究至今仍然是一个薄弱环节。如何深入发掘和研究中国传统艺术宝藏，是一项迫切而艰巨的任务。尤其是如何创建具有民族特色和时代特色的中国艺术学理论体系，更是摆在我们面前的一项紧迫任务。本书就是这方面的一个初步尝试。

　　这本《中国艺术学（精编本）》在原著《中国艺术学》的基础上改写而成，上编"中国传统艺术简史"从纵向出发，尝试构建综合贯通各门艺术的通史，力图在多个具体艺术门类史的基础上，简明扼要地描绘出中国传统艺术数千年来的一个整体历程，在中国艺术通史的基础上突出每一个历史时期的主要艺术门类，同时兼及其他艺术门类。由于中国传统艺术有着悠久漫长的历史，从远古的原始文身和服饰面具，

到盛极一时的彩陶和青铜器；从气魄宏大的秦汉艺术，到艺术自觉时代的六朝风韵；从富于舞乐精神和恢宏法度的唐代艺术，到处于社会转型期的宋代艺术，再到处于社会巨大裂变期的元明清艺术，形成了一幅极其壮观与高度综合的中国传统艺术的历史长卷。这一部分以史为主，史中有论，始终坚持将中国传统艺术放置于中华文化史的大背景下来阐释。

本书中编"中国传统艺术门类"则是从横向出发展开论述。中国传统艺术包含文学、绘画、书法、雕塑、音乐、舞蹈、戏曲、实用工艺、建筑园林等为数众多的艺术门类，而在每个艺术门类中又都有浩如烟海的艺术作品与宛若繁星的优秀艺术家。不同门类的中国传统艺术还包括文人艺术、民间艺术、宫廷艺术、宗教艺术等不同层次和方面，其面貌更加异彩纷呈、气象万千，使得中国传统艺术在艺术创作、艺术鉴赏等方面，都鲜明地体现出中华民族的审美意识，具有浓郁的民族特色。中国传统艺术这种鲜明的民族风格和审美特征，也在某些艺术技巧、表现手法，乃至材料工具、物质媒介等方面体现出来。

本书下编"中国传统艺术精神"正是在以上两编史、论的基础上，对中国传统艺术加以美学和艺术学理论的提炼与升华，从中概括出最能反映和代表中国传统艺术精神的一些基本规律和美学特征。中国传统艺术深深植根于民族传统文化的丰厚土壤之中，体现出中华民族的文化心理和审美意识。如果说，哲学代表着人类理性认识的最高形式，艺术代表着人类感性认识的最高形式，它们共同构成了人类精神王国的两座高峰，而哲学又通过美学这一中介对艺术产生巨大影响，那么，我们可以说，中国传统哲学与中国传统艺术正是最好的例证，中国传统哲学正是通过中国传统美学对中国传统艺术产生了巨大的影响。中国传统美学有着悠久的历史，内容丰富，风格独特。

一方面，它是中国传统艺术的理论结晶；另一方面，它又对中国传统艺术产生了深远的影响。目前，学术界一般认为，对中国传统艺术影响最为巨大的主要是儒家美学、道家美学和禅宗美学，正是这三者的不断冲撞和融会，影响和决定着中国传统艺术思想、审美趣味的不断变化与发展，形成了中国传统艺术的精神。从某种意义上讲，这也就是我们民族特有的中华传统美学精神。

《中国艺术学》作为经全国艺术科学规划领导小组批准的国家级重点科研项目研究成果，自出版以来先后获得了北京市第五届哲学社会科学优秀成果奖一等奖、第十一届中国图书奖，以及第一届国家社科基金项目优秀成果奖等多个奖项。与此同时，《人民日报》《光明日报》《中国文化报》《中国艺术报》《文艺报》等十多家报刊纷纷发表书评或书讯推荐此书。《文艺报》的一篇评论文章，还将此书称为"中华民族自己的艺术学体系"建构之作。此书出版以来，受到了学术界、文艺界、影视界，以及普通高校艺术类师生们的热烈欢迎，不少高校还将此书列为艺术类硕士生和博士生的必读书籍。

今天的世界，中华民族伟大复兴已经成为不可抗拒的历史潮流。在这样的时代背景下，中华民族的艺术如何真正走向世界，已经不只是一个重要的理论问题，而且也是一个紧迫的实践问题。正因为如此，近年来我曾将《中国艺术学》里面的部分内容在不少高等院校、文艺团体、省市电视台等单位做过多次演讲，引起了广大文艺工作者和高校师生的极大兴趣。毫无疑问，我们中华民族艺术自身最大的优势和特点，就在于深深植根于中华民族文化的沃土。正因为如此，中国艺术能否真正走向世界，能否在世界艺坛上取得它应当具有的地位，能否创作出为世界各国人民所喜爱的优秀艺术作品，归根结底就在于我们的艺术家能否在创作中做到既具有全球视野和时代追求，

同时又深入发掘中国传统文化之精华，在东西方文化的交融中，使自己的作品体现出浓郁的民族风格和民族特色，使自己的作品真正具有中国艺术精神和中华美学精神！

学术著作《中国艺术学》全书共 74 万字，由 5 位学者花费 5 年时间写作完成。原著由北京大学彭吉象教授担任主编，负责全书的总体框架和项目实施，具体写作分工是：上编"中国传统艺术流变"由张法教授（中国人民大学）撰写；中编"中国传统艺术概论"由杨铸教授（北京大学）、顾建华教授（北方工业大学）撰写；下编"中国传统艺术精神"由彭吉象教授（北京大学）、王庆生研究员（中国美术家协会）撰写。

近年来党中央和国务院多次下发文件强调继承与弘扬中华优秀传统文化，习近平总书记在全国文艺工作座谈会上也强调"弘扬中华美学精神"，在党的二十大报告中明确提出"传承中华传统文化"，"增强中华文明传播力影响力"，"不断提升国家文化软实力和中华文化影响力"，"中华优秀传统文化源远流长、博大精深，是中华文明的智慧结晶，其中蕴含的天下为公、民为邦本、为政以德、革故鼎新、任人唯贤、天人合一、自强不息、厚德载物、讲信修睦、亲仁善邻等，是中国人民在长期生产生活中积累的宇宙观、天下观、社会观、道德观的重要体现，同科学社会主义价值观主张具有高度契合性"，我们应"坚守中华文化立场，提炼展示中华文明的精神标识和文化精髓，加快构建中国话语和中国叙事体系，讲好中国故事、传播好中国声音，展现可信、可爱、可敬的中国形象。加强国际传播能力建设，全面提升国际传播效能，形成同我国综合国力和国际地位相匹配的国际话语权。深化文明交流互鉴，推动中华文化更好走向世界"。中国传统艺术是中华传统文化的重要组成部分，凝聚着中华文明的精髓，有助于增强我们的文化自信心，也有助于我们"讲好中国故事、传播好中国声音，

展现可信、可爱、可敬的中国形象"。也因此，许多高校都希望开设中国艺术学课程，亟需教材。2021年国家社科基金中华学术外译项目又将此书选入其中，目前英译本、德译本、韩译本等多个外译版本均在积极策划和翻译中。正因为以上原因，原著主编彭吉象教授，受原著各位作者或者作者遗属的全权委托，按照北京大学出版社的要求，担任精编本主编兼编撰人，利用半年多的时间修改完成此书，一方面适应教材的要求，在保留原著精华的前提下，将原著大大精简，并使其由学术著作变为教材；另一方面适应当代年轻人的需要，将原书的大量文言文改写成现代汉语，方便读者阅读和对外翻译。

本书可供艺术院校与综合大学艺术院系学生作为专业教材，也可供广大文艺工作者和文艺爱好者作为参考书。尤其是2011年国务院学位委员会将艺术学升格成为一个门类之后，大大加强了艺术学的学科地位和学术品格。艺术学门类下辖的一级学科中，为首的便是"艺术学理论"，充分表明了升格成为门类的艺术学科必须具有坚实的理论基础。正因为如此，艺术学理论，特别是中国艺术学理论必须大大加强。只有具有坚实的理论基础，艺术创作才能涌现出更多优秀的作品，艺术教育才能培养出更多优秀的人才！

这本《中国艺术学（精编本）》的编撰与出版，得到了北京大学出版社的大力支持，责任编辑谭艳更是为此书的出版做了大量工作，在此表示感谢！

<div align="right">

彭吉象

2022年2月于北京大学

</div>

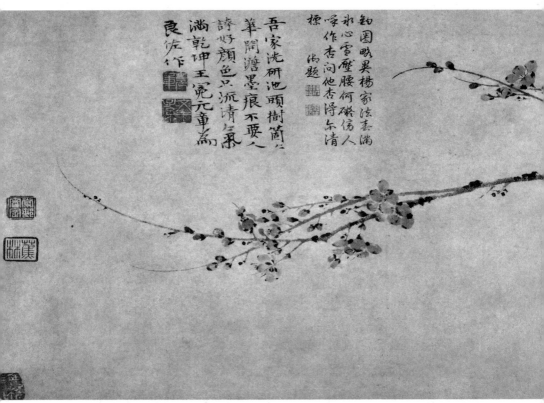

吾家洗研池頭樹箇箇開澹墨痕不要人誇好顏色只流清氣滿乾坤王冕元章為良佐作

勾圈畩昊楊家法素滿冰心雪壁腰何礙傷人喚作杏問他杏浮东清標幽題

（元）王冕，《墨梅图》，纸本水墨，50.9cm×31.9cm，故宫博物院

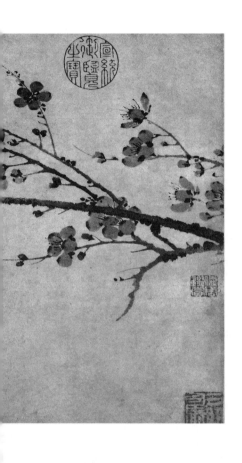

中国传统艺术简史

第一章
远古嬗变

第一节　从原始文身到朝廷服饰

追溯中国古代艺术的确切源头非常困难。本书准备沿三个古文字——文、乐、礼，去寻那缥缈的源头。"文"，有专家认为古文字为人体正面，胸部刻了一些花纹。文，就是文身。在远古的原始仪式中，文身具有特别重要的意义。文身意味着将人的自然之躯按社会（礼、图腾、观念）要求和规定加以改变，显示了自然人向社会（文化、氏族）人的生成。原始仪式主要由文身的人进行，因而文身的人处于核心的地位。在仪式中，舞由文身之人承担，乐以助舞，诗由文身之人唱，"剧"由文身之人演。文身的功能是表现一种观念。从人类的生产进步和财富增多的发展规律来看，仪式之"文"的进化由纹画到服饰面具是其必然；从"文"的符号功能与社会进化的关系看，从纹到画再到服饰面具又是其演化的必然。从半坡彩陶的人面鱼纹到各种鸟兽型彩陶纹饰再到《尚书》的"百兽率舞"，显示出中国仪式之文很早就进入了以服饰面具为主潮的时期。

从文化符号的观点看，服饰面具比仅在人体上纹画有大得多的观念自由。它超越了人体自然尺度的局限，服装可以加大加宽，面具可以增宽增长，饰物可以更为繁多，色彩、线条、图案在服饰面具中获得了更大的施展空间。从人体纹画到服饰面具可算文化进化中的一个质的飞跃，观念超越自然的局限，在原始仪式中获得了典型而又具体实在的表现。

从产生原始仪式的服饰面具之"文"到先秦时期完备的典章制度这一审美文化的理性化过程，其细节，甚至大的环节，除了从彩陶青铜图案和文献资料中零散而又复杂地透出，已难确切考证。然而从两个方面却可以看到整

个演化的方向和最终结果，并且从这最终结果中，又可以感受体会到贯穿在整个演进过程中的中国艺术和中国文化的特殊之处。

"文"的含义随社会发展而扩大，最后成为整个社会审美文化的总称。

如前所述，身之文即是文身，衣之文即为纹饰具。大概因为文在原始仪式中处于中心位置，又代表整个仪式，整个氏族社会的文化性构成（礼器、明堂、墓地和村落建筑形式）都是文。整个氏族社会的"文"化，其实质是自然的人化和人的文化化。当然，原始之文是在图腾巫风氛围中之文。历史向理性化发展，文也随之理性化。在先秦的典籍里，可以看到作为审美文化总称的文的理性化。文，在人为服饰衣冠，在社会为朝廷、宗庙、陵墓、旌旗车马，在意识形态为文字、著作、艺术。人在创造社会之文的同时，也以社会的眼光看待自然：日、月、星，即天之文；山、河、动、植，即地之文。在《论语》《老子》《庄子》《左传》《国语》中，文的结构是色彩、音乐、美味、宫室、衣饰等。而在《墨子》《孟子》《战国策》中，文的结构变化为色彩、音乐、美味、宫室、珍宝、良马、美人、黄金等。从原始社会到西周，文与礼相连，是神圣的东西。到战国，文变为饰，沦为享乐的东西，与礼无关。荀子力挽狂澜，把礼的内容注入文中，仍未挡住墨、道、法诸家对文的攻击。后来屈赋崛起，文转为文学，成为受尊敬的审美对象，与沦为饰的文相分离，宣告了旧的审美结构的解体。

包含艺术于其中的中国审美文化，从原始社会到先秦的发展过程，就是文的发展过程：从原始文身到朝廷冕服，从阴山岩画到彩陶青铜再到战国漆画帛画，从半坡的刻画符号到甲骨文金文再到篆文，从半坡的圆形和方形住房到先秦的宫殿台阁，从河姆渡文化的陶猪到春秋战国的土俑陶俑，从半坡的一孔陶哨到春秋战国的大型编钟，从原始仪式的"投足以歌八阕"到韩娥的余音绕梁、伯牙的高山流水，从万物有灵的神话氛围到《甘石星经》中的"理性"天相……然而，文身的对应性终端是朝廷冕服。在各门艺术尚未成为现代意义上的艺术，而只是礼乐文化中的"文"的有机部分时，冕服又确实处在礼乐文化"文"的核心。因此，对上古艺术史来说，冕服作为文身的理性化演化之终端，含有重要的艺术意义和文化意义。

冕服明显地脱胎于原始的服饰面具（假形和幻面）。二者外观上的差别是，冕服显出的是真人面。虽然原始岩画、彩陶、青铜中都有以人的面目出现的形象，但更多的则是以鸟兽之面（如鱼、饕餮等）出现的形象，更主要的是其服饰完全充满原始巫术性。冕服中的冕旒就明显地具有幻面的痕迹。整个冕服就是原始假形、幻面的"理性化"，或说历史演化中的革新。

原始服饰面具与图腾巫术相连，表现为一种完完全全的神性。朝廷冕服已经理性化了，但正如君权神授一样，仍有神的遗迹，只是把这神迹融进理性的可理解性中，表现为冕服各部分的象征意义。冕服作为等级标志，其图案的清晰可辨十分重要。冕服还要使等级规定在人的直观感受中产生预定的效果，因而它的形状和装饰也很重要。这两点作为重要动机构成了冕服乃至整个中国服饰的独特审美风貌。它的基本原则又对整个中国传统艺术产生了重要影响。

冕服时代，人的自然形态并不重要，等级地位却是重要的。要突出等级，除了服装的色彩和装饰外，图案的鲜明突出很重要，这就使得中国服饰不是依照人的自然形体造型，而是从怎样有利于服装上的图案得到鲜明突出而裁制。要做到这一点，除了图案本身要具有平面的装饰风格外，还需要把本有立体倾向的服装最大限度地转为平面造型。平面造型和突出画意成了中国服装的基本审美原则。（顺便提一下，中国绘画何以脱离彩陶青铜等器具而转入墙面纸帛时仍为平面造型，其绘画对象——穿着平面风格服装的人——大概也是原因之一。）冕服时代，不管人的体形如何，人的等级需要通过服装从直观上获得强烈的感受性显现，这又构成了冕服的基本审美特点。冕旒可增大面部的视觉面积，衣袖裙裳也要宽大。一举手，手就变成一个巨大的面；如果双手舞动，则为两个大面的叠加，形成宏大的气势。一行走，上体之袖、下体之裳飘动伸展开来，同样显为宽大的气象。比形体更宽大的服装，一展开便显现为一种线的流动，再加上革带、大带等明显的线的因素。静，是线的分明；动，是线的变化。线的突出是中国服饰的基本审美原则之一。冕服明显地比形体宽大，服装的伸展收缩、行止动静，可以显出多种变化。长袖善舞，宽衣善变，服饰潜在的多样性不靠形体，而靠服饰本

身就可以发挥得淋漓尽致。"气韵生动"这一中国美学的基本原则早就包含在冕服的制作中了。

平面性、图案性、重线条、重变化、讲气度等特征融于冕服之中，是为了突出等级标志，并使其产生相应的直观感受。整个冕服的审美风格是围绕政治（等级）和伦理（秩序）而创造出来的。冕服作为原始文身的发展终端，仍是政治伦理与审美艺术的合一，然而，它又仅仅是包含文身在内的原始之礼随历史而多线展开之一线。当我们转视其他发展之线时，中国艺术形成时期的特殊风貌也更加清晰地显现出来。

第二节　彩陶：形变与意义

在中国文化从原始向理性的漫长演化过程中，目前所发现的实物资料最丰富而且能形成明显环节的是彩陶和青铜器。

彩陶和青铜器一样，是礼的一个重要组成部分。礼在原始时期就是图腾（后来为神）巫术仪式。这类原始仪式在世界的各类文化中大致相同，都是诗（咒语）、乐（打击乐为主）、舞（文身式面具服饰）、剧（情节模拟）的合一。正如《尚书·尧典》所说："诗言志，歌永言，声依永，律和声……击石拊石，百兽率舞。"然而中国原始仪式"礼"与其他文化的原始仪式有一重要差异，就是饮食在礼中的重要地位。中国之礼从原始到理性化的整个过程中不仅有诗、乐、舞、画、剧，还包括饮食。从古文献中我们看到上古帝王每食必乐，即每顿饭都必有音乐歌舞相伴。帝王饮食的场面结构——诗、乐、舞、饮食与原始仪式的结构是一样的。为什么原始文化有这么多彩陶？为什么殷周青铜器中有大量的饮食具？显然，饮食在中国文化中具有非常重要的地位。饮食器物，特别是用于重要场合（仪式）的精美的饮食器物在中国文化中具有非常重要的观念意义。这样，原始彩陶和青铜纹饰一样，恰恰处在上古观念的核心。而凝结在彩陶图案中的艺术法则也因此而具有了文化上的典型意义，彩陶图案的演化也透出了中国文化与艺术从原始到理性化演变的重要信息。

中国原始彩陶大批出现，根据目前考古发现，其时间可从约7000年前的仰韶文化到约6500年前的大汶口文化。其空间大体分为三个区域：中原地区（黄河中游、渭河流域及汾河流域）、西北地区（黄河上游、洮河流域及湟水河流域）和东南沿海地区（黄河下游、汉水流域、大运河流域、山东半岛及长江中下游、杭嘉湖区域）。在器皿造型上，有模拟植物造型、模拟动物造型、模拟人物造型等，但最常见的还是符合陶器功能需要的碗、钵、罐、盆、壶、豆、瓶、鼎和鬶等十余种。在装饰图案类型上，有人物纹样（人面纹、群舞纹、蛙人纹等）、动物纹样（鱼、鸟、蛙、鹿、猪、蜥蜴、壁虎等）、植物纹样（花瓣纹、叶纹、树纹、谷纹等）、几何纹样（方格纹、网纹、波纹、三角纹、圆圈纹等），但最多的是几何纹样。

彩陶作为饮食器具是与礼相连的，也就是说与图腾和神话观念相连。这才能最好地解释彩陶的植物、动物及人物造型。但从统计数量来看，这些非陶器功能的造型始终让位于符合陶器功能的造型，或许体现了意识形态演化的特点，如与后来的实用理性、合于自然等相类似的观念的萌动、扩展、演变，但这从彩陶器形本身已无从考察。不过彩陶纹饰却透出了一些隐藏在现象后面的东西。为什么中国彩陶最多的图案是几何纹样？从艺术类型与材料的适合上讲，最适合陶器器形的纹样是一种抽象图案。但为什么古希腊彩陶彩瓶却充斥着人物画？可见，陶器纹样以什么形式出现，朝什么方向发展，并不是完全由器物的功能和描绘彩陶的过程等自然的和工艺的因素决定的。中国彩陶图案明显地透出一种鲜明的由具体形象到抽象图案的演化历程。明显而又有迹可寻的，有半坡型鱼的抽象化：一条完整的鱼的形象慢慢地变形，头尾缩小乃至消失，身躯线条慢慢转变为纯粹的几何图形；有庙底沟型鸟的抽象化：一只丰腴的鸟逐渐变细，最后成为有两条线、一边一个圆点的抽象图案；有马家窑型蛙的抽象化：一只完整的蛙变为只剩头部，身体完全几何曲线化，到只剩双眼，再到双眼分开成为曲线中的两个多圈圆形；有半坡型人形的抽象化：一个有头有四肢的人形，一种变化是头部消失，只剩四肢，最后四肢完全变成大的折线，另一种变化是头部增大，变为圆圈形，四肢慢慢分离，转为相连的折线或不相连的折线；还有庙底沟型植物纹样的抽

象化：从规则的植物花瓣到花瓣以各种形状弯曲，弯曲成各种流动的似花非花的几何图案。如此等等，不一而足。

彩陶图案的起源是可以探讨的。如果说它起源于工艺技术原因的编织纹样，那么初期的简陋纹样与原始的意识形态无甚关涉。而一旦彩陶图案以成熟的样式出现，原始观念就占据了主要的地位。成熟期的彩陶图案是由具体形象向抽象图案演化，而且从半坡到马厂，甚至到大汶口，各个时期、不同地域都共同显出了这一演化过程，那么它内蕴的应是中国原始文化意识形态的演化轨迹。

中国上古意识形态从原始到理性的演化是神话的理性化，即各色各样的诸神变为上古的帝王。神的各种感性特征都在朝廷冕服里得到容纳、变形、定位和理性化。神，人化了，神的社会政治功能为帝王所接管，但帝王是人，他继承不了神所掌管的宇宙功能。因此，神在社会层面转为上古帝王的同时，在宇宙层面也在进行形而上的转化，其终点就是转为气，神的宇宙变为气的宇宙。气的观念在春秋战国才形成，在神与气之间有一个过渡阶段——风（对这一过程，本章第五节有详述）。总之，文献显示了中国文化从原始向理性的演化在宇宙论方面有一个从神到风再到气的过程。这恰好是一个由具象到抽象、由质实到虚灵的过程。彩陶普遍的由实到虚的现象正好对应了宇宙观上的转化。哲学和艺术上的演化大概正是由同一思维方式所生成的。倘果真如此，那么彩陶由具象到抽象的演化就不是一个内容向形式转化和积淀的问题，而是内容本身的变化，是内容的变化促成了形式的变化。彩陶中的抽象形式，不是积淀了内容的形式，而是表现变化了的内容的形式。彩陶图案所表现的心灵不是一种西方几何式的逻辑的心灵，而是一种活跃生动的心灵，它正如后来中国的宇宙之气，"变动不居，周流六虚"。因此彩陶的抽象化活动，无论是鱼、鸟、人、蛙，还是植物的抽象化，都不是一种抽象方式、一种抽象结果，而是多方面演化的多种结果，如上面所举的鱼与人等。彩陶的抽象演化不应该僵化地、逻辑死板地说成什么事物的抽象化，它虽然有时候也呈现为某物（如鱼、鸟）的直线演化，但从根本来说，它的特征不在于这种直线演化的形式本身，而在于这种直线演化所内含的活

跃的内在倾向。只有理解了这种抽象化本身的鲜活性质，才能理解某一具象演化方向的多样性；多种具象的自然交融为一图，如仰韶文化的鱼鸟复合、庙底沟的凤鸟纹与花纹的融合。

彩陶的抽象化也使两个特点突显出来，这与中国后来艺术法则的形成并非没有关系。一个特点是：陶器是圆形的，面向各方，具象图案能把人的注意力集中在一面，倾向于形成几组定点观察。而具象图案转为抽象图案之后，整个图案就是游走的了，它面向各面，而且使各面形成一个既没有起点，也没有终点的一气呵成的整体，这样彩陶的绘制自然而然成了移动的散点透视，让你围绕着彩陶进行"步步移、面面看"的欣赏，又在这彩陶的有限的圆面中体会到一种"无尽"的意味。这种"游"正是后来中国绘画和中国园林的一个基本的审美原则。中国彩陶的另一大特点是：无论是盆、钵，还是瓶与罐，都注意到由上观下的效果。如果是盆与钵，便在盆钵内绘一图案；如果是瓶和罐，便在绘制四面图案之时细心照顾到靠近瓶罐颈口处的图案，人们由上观下时可以欣赏到一个和谐的图案。由此可见，彩陶的创造和观赏又暗合于"仰观俯察"这一从伏羲氏开始、在《周易》和《中庸》中都得到强调的中国观照方式。"仰观俯察"也是后来在诗、词、画和建筑中广为运用的一个基本法则。

第三节　青铜：形变与意义

上古中国，青铜图案和彩陶图案一道构成两大艺术奇观。如果说彩陶图案的抽象化显示了中国艺术心灵的一个方面，那么青铜图案的逻辑演变，特别是其中的重组变形，则蕴含着中国艺术心灵的另一个方面。

中国青铜时代形成于公元前 2000 年，经夏、商、西周和春秋，大约经历了 15 个世纪，其中商和西周青铜器由于处于文化意识形态的核心，具有更重要的意义，但整个青铜纹饰从商到战国的演变则显出了中国文化从原始向理性演化的逻辑进程。

青铜器的类型有农具、工具、礼器、兵器、饮食器、酒器、盥器、

水器、乐器、杂器、车马器、符及玺印等。青铜器数量最多的是礼器和兵器。商周国家最重大的事情就是祭祀与战争，而其中最与意识形态相关的是礼器。青铜器的纹饰有兽面纹、龙纹、凤鸟纹、各种动物（犀牛、鸮、兔、蝉、蚕、龟、鱼、鸟、象、虎、蛙、牛、羊、熊、猪等）纹以及各种兽体变形纹、火纹、几何纹、人物画像等等。从艺术形式所包含的思维方式及其暗蕴的从原始向理性的演化逻辑这两方面来看，有两类青铜纹饰现象值得思考：一是青铜纹饰的重组变形，二是青铜纹饰显示的人兽关系的变化。

彩陶图案演变的主潮是具象的抽象化，它应和了中国宇宙观从图腾到神到气的虚灵化。青铜图案演变的主潮则是具象的重组变形，它遵循的是中国上古意识形态演化的另一些规律。青铜图案的具象重组变形主要体现在饕餮这一形象上。饕餮是一种非常狰狞的兽形头像。饕餮究竟是一种什么兽，学者们颇有争论。其实作为一种文化想象的产物，它的生物学原型是不可能存在的，也没有必要去最终确认。从字形（两字的意符都是"食"）、图形（张开的大口）和文献解释（《吕氏春秋·先识览》"周鼎著饕餮，有首无身，食人未咽，害及其身，以言报更也"）来看，饕餮与吃，狠狠地吃有关。它的狰狞、威吓、崇高、意义都与吃有关。吃在上古本就是一个最为厚沉深远

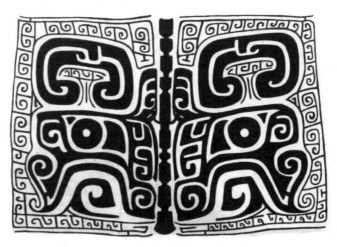

饕餮纹

的问题。人们的生存与吃有关，"民以食为天"；国家的安定与帝王的饮食调和有关，"味以行气，气以充志，志以定言，言以出令"（《国语·周语上》），所谓味和而心和而政和。最严肃的道德可以用吃来比喻，孟子说："言饱乎仁义也，所以不愿人之膏粱之味也。"（《孟子·告子上》）最玄远的哲学和艺术也常用吃来表达，所谓"秀色可餐""味外之味"。最典型的青铜纹饰与吃相连，无非是重饮食的中国文化在上古的表现，说明饕餮这一形象恰好处于上古意识形态的核心罢了。当然，那时"吃"的内涵与理性化以后的"吃"是完全不同的。

饕餮的重组变形包含浑然整体和部分组合整体两类现象，二者的合一又正好对应了中国上古和谐思想的演化。关于上古的和谐思想的文献，可确切考证的一是来自音乐，一是来自饮食[1]。二者皆为礼（仪式）的一部分，铸有饕餮的青铜也是礼的一部分。"钟鸣鼎食"这一古语也显出了音乐、饮食与青铜的密切关系，"和"的思想最典型地表现在五行图式和八卦图式之中。五行是世界的五种基本元素：木、火、土、金、水。五行包含着整个宇宙（容一切时间和空间在内）的万事万物。这万事万物以五行为纲，以相克相生的动态平衡显出生动蓬勃的和谐图式。八卦是指世界的八种基本物质：乾、坤、震、离、巽、兑、坎、艮。八卦的细分，演为六十四卦，演为宇宙万物；八卦的内聚，精约为阴阳。八卦的"和"的思想既显为"一阴一阳之谓道"的太极图的阴阳互含，也显为先天八卦图的八种基本物质和谐运转，"对立而又不相抗"，显示了包容的灵活性和多样性，正如五行和八卦可以按很多方式排列，可以化为多种具体指涉一样。

中华民族由小到大是一个由部落到部落联盟再到更大的联盟不断融合的过程。新的融合意味着加进了新东西，新东西的加入意味着整体又有了新的性质，也意味着象征符号的变化。从夏到西周，青铜纹饰是中华民族最重要的象征符号。夏得到天下的统治权后，就把各部落的图腾重新定性，融为新的象征符号体系。远古中华各氏族部落的融合过程，在象征符号上就是一种

[1] 参见张法：《中西美学与文化精神》，中国人民大学出版社 2020 年版，第三章。

非现实的动物形象——龙的形成过程。而很多学者都认为，饕餮是龙的一个阶段，或一种来源、一种类型。饕餮的演化之一是由两条夔龙组成，表明了饕餮与龙有着非常密切的关系。但为什么最后是龙而不是饕餮成为民族的象征，这是另一个更复杂而饶有趣味的问题。从本节的论题来说，龙的形成恰好与饕餮的形成是同一种思维方式和艺术法则使然，即以"和"的思想为指导的重组变形。

罗愿《尔雅翼》说："龙者，鳞虫之长。王符言：其形有九似。头似驼，角似鹿，眼似兔，耳似牛，项似蛇，腹似蜃，鳞似鲤，爪似鹰，掌似虎是也。"虽然这里描绘的龙已是唐以后的黄龙，但从商周到秦汉，所谓夔龙期和应龙期，夔龙和应龙也仍是重组变形的产物，只是没有这么丰富罢了。不但龙，而且凤凰、麒麟等也是重组变形的产物。不但动物世界有重组变形，而且人物世界、神仙和魔鬼、天宫、神岛和地狱也充满着重组变形。其实古老原始仪式中的服饰面具就包含了重组变形的萌芽，只是经过漫长的青铜时代，重组变形凝结成中国艺术思维的一种方式，理性化以后，帝王们的权威需要天命天理的帮助，需要造就一种具象而又非现实存在的象征。在青铜文化中培育起来的重组变形就产生了龙凤等形象。

青铜纹饰中除了由重组变形产生的多姿多彩的饕餮之外，另一重要形象就是"饕餮吃人"。司母戊鼎（后改称后母戊鼎）的饕餮大张的口中，有一人头。不仅饕餮，其他兽类也如此：有一兽口中含人头；有两兽并列，张大巨嘴，两兽嘴之间悬一人头；还有两兽共含一完整人体。张光直多方引证，认为这不是兽吃人，其中的人或人头乃巫师，他的作用是沟通人间与神界，动物是他沟通人神的助手。[1] 但为什么表现沟通人神的纹饰在青铜文化中采用了这种构图？而在此前和此后都没有这种构图？这样提问正好把我们送进了中华文化从原始向理性演化的逻辑链中。在原始的图腾文化阶段，人与动物（图腾）是同性质的。原始服饰面具和彩陶上，人与动物是合二为一的。半坡彩陶的人面鱼纹里，人与鱼契合无间；良渚文化的玉琮里，人与怪兽

[1] 参见张光直：《美术、神话与祭祀——通往古代中国政治权威的途径》，郭净、陈星译，王海晨校，辽宁教育出版社1988年版，第48—65页。

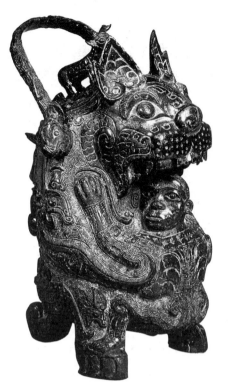

虎食人卣，青铜，高 35.7cm，商代

组成了一幅完整的画面，不经过多幅图形的比较、细辨，甚至分不出来。青铜文化阶段，人与动物有了区分，人与神灵、祖先的区别在意识上也清晰起来，仪式（包括卜卦等）对人神的沟通就重要起来。在这阶段，动物的神秘力量明显是大于人的。这既从饕餮形象的威吓可怖中透出，也从"饕餮吃人"中透出。从理论上说，这是具体的人与具体的动物一道与整个神秘世界沟通，但其沟通的方式是多种多样的，似也应包括"吃人"的方式。战国西门豹时期，还有女巫把少女投入河中给河伯做妻的现象。当然，青铜纹饰所具体指涉的现象，现在已不得而知。但动物具有神秘力量和强大于人是显然的。后青铜时期即春秋战国时期，玉器帛画神话典籍中，人兽关系变为人乘骑在动物身上。《山海经》里面是人乘龙蛇，显出了新的人兽关系图式，是对古事的新解释。在《离骚》和《远游》里，当屈原自命有神性能够上天四游时，他也是"驾八龙之婉婉"，这是写其当代，人全是人形。晚周帛画有一人乘龙图，战国玉器也有些人乘兽雕塑，如此等等都反映出在后青铜时代的人兽关系中，动物的力量明显地弱于人的力量。这种关系图式含有两重意义：（一）在神灵世界里，动物已为人所征服，这预示了在以后的造神运动中，从玉皇、如来、天兵天将到阎王判官和仙人神人都要采用纯粹人的形象，各类动物的成仙历程也是由兽形到人形。（二）在人的世界里，因人乘有猛兽，由兽的神性而显出人的神性。若无兽，人是否有神性难于显现；有兽，人的神性立刻就得到了具体实在的感性显现。

从图腾文化的"百兽率舞"和其他动物纹饰，到青铜文化中的饕餮和猛兽"吃人"，再到春秋战国的人乘兽图式，这一艺术形象的演化过程透出的也正是中国文化从原始到理性的逻辑历程。

如果说彩陶的抽象化主潮应和了中国上古文化宇宙观方面由神到气的演化，那么青铜纹饰的重组变形主潮则对应了上古文化制度方面由原始仪式到体现现实理性精神的礼法的演化。彩陶是轻型的，它的彩绘主要体现的是画的精神，线条的曲折飞动之美得到了充分的体现。青铜是厚重的，它的形象靠的是铸，主要体现的是一种雕塑精神，构图和秩序之美得到了充分的体现。中华文化一方面是一个气的世界，另一方面又是一个礼的世界，青铜材料本身的凝重厚实正好对应了礼的庄严齐一，饕餮形象和猛兽"吃人"也正好暗合了礼的一个重要特征——威严。"吃人"确是礼的一个本质特征，正像"爱人"确是礼的一个本质特征一样。

第四节　建筑源变

中国建筑作为艺术形式之一，负载从原始到理性的演化，主要集中在两种形态上：一是台的演化；二是宫殿建筑的诞生、发展和定型。

台是中国一种独特的建筑形式。《说文解字》云："台，观，四方而高者也。"台，从历史资料和考古发现看，在上古皆垒土而成。其特点，一是高，二是无顶。台的出现是与上古的帝王连在一起的：黄帝有轩辕台，昆仑山有共工之台，女娲登璜台而立为帝。由此而降，有"帝尧台，帝喾台，帝丹朱台，帝舜台"（《山海经·海内北经》）。夏启有钧台，夏桀有瑶台……由此可推，台是原始社会后期的产物。原始社会初期的图腾世界观是泛神泛灵。台的出现，意味着人的实践活动已经使周围土地风物的灵性逐渐消失，神退聚在人的力量不能达到的天上。天高不可及，巍巍高山该是与天相通的吧，因此神们都住在昆仑山上。中国上古第一个神话系统就是昆仑系统。图腾氛围中的山岳崇拜与图腾消逝后的山的通天功能叠加在一起，使山成为上古帝王获得神性的一种方式：台高，直接从平地拔起，冲向上苍。它的耸立外形

和意义指向透出一种神圣化的存在和象征。台无顶而空，以建筑的形式明确了与神交往的功能：人之登台而获得神性或神之降临而赐神性予人。就像对山登之乃灵、登之乃神一样，"登台为帝"也成为上古神话不可或缺的一个组成部分。

王毅在《园林与中国文化》中指出，台与池是作为配套系统出现的。台下往往有池沼，而上古的宗教性仪式（礼）以诗、乐、舞合一的形式进行，就是在台上。台的功能是与天上的神交往，与神交往的目的是取得统治地上臣民的合法性，涂上神圣的色彩。台之形，其上四面皆空，在与神交往中，培养了中国人的逻辑思路和审美视线：仰观俯察，远近游目。从这里似可看出，彩陶图案与台有一种历史的交合或续接。《易·系辞下》说："古者包牺氏之王天下也，仰则观象于天，俯则观法于地，观鸟兽之文与地之宜，近取诸身，远取诸物……以通神明之德，以类万物之情。"大概就是在台上。

台，在从原始向理性的演化中，沿两个方向变异：一是保持着与神交往的功能，仍为按时祭祀的场地，这就是天坛、地坛、社稷坛一类。但其外观形式与神灵在整个理性文化中的地位一致，变得矮小。一是转为纯粹的审美享乐场所。春秋战国时期大量建造的台就是这一方向的产物。台作为一种审美享乐设施具有两方面的效果：一是以下观上，高台与观赏者形成大与小的对比。从纯心理和生理层面看，在以下观上中，人在感觉上一下就被提高了。二是以上观下。站在台上，仰可观天，俯可观地，既可触发一种深邃的宇宙人生意识，也可产生一种人在天地中的亲和感受。台四面皆空，人在台上，可以移动观看，游目四面。这种台的观赏在以后的历史发展中精致化为亭台楼阁观赏体系，其基本原则仍为以下观上和登高的仰观俯察。王羲之登兰亭"仰观宇宙之大，俯察品类之盛，游目骋怀，足以极视听之娱，信可乐也"（《兰亭集序》）。王勃在滕王阁上"披绣闼，俯雕甍。山原旷其盈视，川泽盱其骇瞩……天高地迥，觉宇宙之无穷"（《滕王阁序》）。就其观赏方式而言，这些不就是包牺氏的仰观俯察吗？只是神秘意味全然消退，审美愉悦充溢盎然。

现在来看宫殿建筑，它来源于原始房屋。中国的房屋，从远古始，就显

出与文化观念的联系。西安半坡的房屋虽极简陋，但方与圆两种基本类型难道没有隐含着由直观而来的天圆地方观念的萌芽？更有意义的是半坡建筑的群体构成显示出来的"择中"观念。"其居住区的 46 座房屋就是围绕一所氏族成员公共活动用的大房子而布局的。无独有偶，在陕西临潼姜寨仰韶文化村落遗址中，居住区的房子共分 5 组，每一组都以一栋大房子为核心，其它较小的房屋环绕中间的空地，与大房子作环形布局。可见，村落中的大房子和中间的空地有着特殊的功用，具有崇高的地位。这说明，早在石器时代人们就有了择中的思想意识，并存在一种向心型的建筑布局。"[1] 安阳的商代宫殿虽是陆续建造的，但它的布局是"用单体建筑，沿着与子午线大体一致的纵轴线，有主有从地组合为较大的建筑群"[2]。这构成了后来历代宫殿常用的前殿后寝和纵深的对称式布局的基本雏形。进一步发展到西周，宫殿建筑得到定型。虽然周都镐与洛邑的遗址尚在探寻中，然而记录西周宫殿建筑制度的《考工记·匠人》却为我们提供了西周的建筑定型。更重要的是这一定型一直为后代所遵循，直到清代的北京。[3] 因此，似可说，《考工记》代表了中国宫殿建筑从原始到理性演化的终端，并且显示了中国宫殿建筑的基本原则和特点，其最重要的是择中的思想、样板性和等级性，以及整体的严整性。

（一）择中的思想。

中华文化和美学的中和思想从各方面各层次体现出来，宫殿建筑上的择中是其不可或缺的内容之一。择中，可以用《吕氏春秋》的两句话来概括："择天下之中而立国，择国之中而立宫。"国，即京城，首都选在天下的中央，既便于四方贡赋，又有利于控制四方。《韩非子》说："势在四方，要在中央。"都城的选择，往往反映出一个朝代对帝国疆域和天下的观念。选都于长安的朝代，如西汉、唐，西域总在其天下的视野之中，通使西域和讨

[1] 程建军：《中国古代建筑与周易哲学》，吉林教育出版社 1991 年版，第 97 页。

[2] 刘敦桢主编：《中国古代建筑史》，中国建筑工业出版社 1980 年版，第 32 页。

[3] 秦汉是例外，贺业钜《考工记营国制度研究》（中国建筑工业出版社 1985 年版）第 21 页对何以如此有详论。

伐西域成为朝廷政策重要的一部分。选都于北京的朝代，如元、明、清，广大的北方地域，包括内蒙古、黑龙江以北，都是其天下的一部分。选都于洛阳和开封的朝代，如北宋，对征服中原以外的地区缺乏宏伟的气魄。选择南京的朝代，更多的是无可奈何的偏安。当然，具体而论，择都受很多因素制约，但择中的观念始终对之有着影响。"择国之中而立宫"，按《考工记》的叙述，就是把宫廷区放在全城的中央。"此区又按不同的功能要求，分为宫城区和宫前区。宫前区则以外朝为主干，联系左宗庙、右社稷两个小区而组成。与宫廷有密切关系的官署区，便紧接设在宫前区之南，官署分列在南北主干道——中经道的两侧，作为宫廷区的前卫。市布置在宫北，毗连城的正北门。城东北隅靠近北垣一带，还辟有仓廪区。这两区因性质不同，为便于管理及运输，故应置于远离宫廷区邻近北垣城门地带。闾里是王城的重要组成部分，占地亦多。居民是按阶级、分职业聚居的，故里有等级之别、职业之分，不容杂处。贵族卿大夫的国宅区近宫，工商业者的闾里（廛）近市，一般平民（自由民）闾里则分处城的四隅。"[1]这种以宫居中、前朝后寝、左宗右庙、由内而外、层层相套的群体组合具有经典性，也就是说，各级政权建筑都以此思想为指导，只是按照等级的规定，缩小规模和减少成分，由此显出了样板性和等级性。

（二）样板性和等级性。

《考工记·匠人》将城邑分为三级：一级为王城，天子的首都；二级为诸侯城，诸侯封国的首都；三级为都，宗室和卿大夫的采邑。王城以下的城邑，依爵位尊卑，以一城为基准，按一定的差比依次递减。如城隅高度，王城九雉，诸侯城七雉（等于王城的宫城城隅的高度），都五雉（等于王宫的门阿的高度）。这就是所谓王宫"门阿之制，以为都之城制"，"宫隅之制，以为诸侯之城制"。又如道路宽度，三级城邑经纬涂宽度为：王城九轨，诸侯城七轨，都五轨。也可以这样说，诸侯城的经纬涂宽度相当于王城的环涂宽度，卿大夫采邑——都的经纬涂宽度相当于王城野涂的宽度。以此类推，

[1]　贺业钜：《考工记营国制度研究》，第48页。

建筑的各个部分和细节都有严格的礼制规定。这种等级的递减原则，与职位服饰图案的原则是配套一致的，由此显出了整体的严整性。

（三）整体的严整性。

王城以南北纵轴线为中心对称排列，左祖右社，前朝后市，构成了一个有起伏有节奏而又严谨肃穆的整体。由于等级规定，全国城市和建筑都统一化、标准化，构成错落有致而又尊卑有序的全国建筑网。无数小的众星拱月图汇组成一幅大的全国众星拱月图。中国宫殿建筑体系的形成，是中国等级制和大一统的礼制的感性落实。

在宫殿建筑中，前朝后市、左祖右社的布局是从原始到理性而定型化的经典表达。朝是王权行使最高权力的地方，布置在宫中的中轴线上，具有最突出的地位，体现了王权至高无上的尊尊思想。宗庙是奉祀王室祖先的地方，既有亲亲的血缘特色，又通过尊祖敬神、祖神合一，把人神圣化，把神人性化。社稷祭祀地神和谷神，代表国土，呈现了大一统的象征："溥天之下，莫非王土"。

第五节　音乐源变

音乐在中国文化中是最早的艺术之一。于1986—1987年在河南省舞阳县发现的18支七音孔和八音孔的骨笛距今有8000多年。从原始到先秦，音乐一直享有文化的高位。在中国美学理论中，最先成熟的是音乐理论。然而先秦以后，音乐在中国艺术门类的等级秩序中地位偏低。这种巨大的反差，需由中国文化从原始到先秦的演化中音乐功能的变化来解释。先秦的理性化过程把音乐推出了意识形态中心。因此，梳理中国音乐从原始到先秦的演化脉络，对于理解中国音乐在中国艺术中的地位就有了特别重要的意义。

前面讲过，原始时期诗、乐、舞是合一的。乐就是礼，就在礼中。最初是图腾仪式，后演化为神的仪式、祭祖仪式，以及各种具有宗教或现实功能的仪式。在原始社会，人的力量十分弱小，但是人通过图腾观念让自己归属于一个强有力的图腾，从而在需要使自己强大的时候就互渗（即自己

成为图腾的一部分，图腾的神力附着到人的身上）而获得超常的信心和力量。互渗的主要方式是仪式，仪式中促成互渗的手段是乐（音乐、咒语、舞蹈合一）。音乐诉诸听觉，不可见而可感，直接打动情感，瞬间改变人的心理状态，很容易被神秘化。世界各种神话中都有关于音乐创造奇迹的故事，但音乐的神秘功能确为中国上古的一贯观念。乐，除了乐音的神秘，还在于依乐而舞的仪式舞蹈的神秘。舞能使人在模仿对象时仿佛变为对象，舞的节奏也能改变人的心理状态。在仪式的乐舞中，人确确实实地感受到人神互渗。

在天地人神可以互渗的原始氛围中，氏族与自然的交往和氏族之间的交往，在一切重要事务上都是通过仪式，通过音乐来进行的，在上古的典籍中，可以看到各种仪式同时也是各种音乐的丰富展开。如修海林就将之分类为图腾之乐、典礼之乐、农事之乐、战争之乐、生息之乐等等。[1]但只要明白乐即礼，就能够理解上古社会乐文化的实质。

音乐在上古的演化，大致可以从两个方面来加以把握：一是音乐创造者的变化——从图腾作乐到帝王（圣人）作乐，到民间作乐。二是音乐的功能变化——从神人以和到乐以调风，到帝王享乐。

乐最早的功能从《尚书·尧典》中透出："帝曰：'夔，命汝典乐……诗言志，歌永言，声依永，律和声，八音克谐，无相夺伦，神人以和。'夔曰：'於，予击石拊石，百兽率舞。'""百兽率舞"显出各种以兽为图腾的部落联合为一更大的联盟。在图腾世界里，音乐的功能就是人与图腾和谐合一。图腾转为神，音乐的功能就是"神人以和"。以节奏为主体的原始音乐能奇妙地使很多人的行动整齐一律，身体的动作带来精神的集中专一，达到心灵的意志趋同。音乐最能作为人神沟通的媒介，也最能显出"神人以和"的力量和功效。

人在图腾和神的宇宙框架下既是为了适应自然，也是为了认识自然，提高自己。很早就进入农耕社会的中国古人，在对自然的细心体察中确实悟到

[1]　参见修海林：《古乐的沉浮》，山东文艺出版社1989年版，第一章。

音乐与气候的一些对应关系。在农业社会里，气候集中表现了自然的变化、运动、规律和威力。当人们的观察随实践能力的增长而渐渐理性化时，由神代表的自然界也转为以"风"为代表的自然界，音乐的功能也由"神人以和"转为"乐以调风"。上古观念由神到风的演化在文献中也有迹可循。《左传》记载了一大群风姓的部落（以风为图腾）。古文中风与凤是一字。风所涉及的范围更广，从帝俊到舜，从少昊、后羿、蚩尤到商契都与凤鸟有关。后来，风渐渐从凤中分离出来而自然化了。从感性上看，乐不可见而可感是通过风来传播的。自然之风同样不可见而可感，由所到之处事物的摇动而表现出来。二者的相通性决定了乐在沟通人和以气候（风）为代表的自然之关系中的重要性。与宇宙方面乐以调风的神圣功能一致，在社会政治方面就是乐的等级功能和教化功能。

周代礼乐制度中，用于祭祀和典礼的雅乐与用于一般礼仪和宴飨宾客的燕乐都有严格的等级规定和规模定型，如成套成组乐器编钟编磬的使用。这样等级化、模式化、定型化的音乐是不容改动和混用的，遑论创新。而乐的功用，不仅在于等级外观的确认，更在于一种内心遵守礼制的道德人格塑造。孔子说："兴于诗，立于礼，成于乐。"（《论语·泰伯》）何以如此？《荀子·乐论》讲得很清楚："乐在宗庙之中，君臣上下同听之，则莫不和敬；闺门之内，父子兄弟同听之，则莫不和亲；乡里族长之中，长少同听之，则莫不和顺。故乐者，审一以定和者也，比物以饰节者也，合奏以成文者也，足以率一道，足以治万变，是先王立乐之术也。"把音乐的功能定位在培养道德行为的专一性，而不是情感的多样性上。这样的音乐是守成的，而非发展的。

春秋伊始，礼崩乐坏，其具体表现之一就是突破乐由礼规定的等级制。如晋侯用天子享元侯才能用的乐《肆夏》来招待穆叔（《左传·襄公四年》），季氏用天子才能用的64人舞队（八佾）演出（《论语》）。音乐交织着两种功能：（一）等级符号；（二）享乐。在礼制中，等级符号压倒了享乐。在春秋以来的僭越行为里，坏礼者既有僭越的野心，又有享乐的追求。随着政治形势的演变，僭越的意义越来越模糊，而享乐的功能越来越明显。《墨子》就明确地把一切美和艺术都定义为享乐："夫乐（以音乐

为代表的审美对象）者，乐（快乐）也。"这成为战国以来上下皆认同的思想。《左传》《国语》中思想家们对乐的态度与《战国策》对乐的态度的区别，就是乐作为等级符号和乐作为享乐形式的区别。《孟子》也与《战国策》的观点一致。

把乐定义为享乐，一方面使之有了活跃的发展，另一方面又使它失去了中国主流文化中最重要的两个思想流派的支持。儒家坚持文艺的社会伦理意义，决定了后来作为享乐形式的音乐在其眼中的地位；道家信奉文艺的形而上意义，主张"大音希声"（老子）、"至乐无乐"（庄子），也低看作为享乐形式的音乐。音乐在先秦的演化与意识形态基本框架的确立，大致地决定了中国音乐在今后的发展倾向：（一）宫廷享乐系统，以舞乐为主；（二）士大夫重情轻技的音乐情趣；（三）民间庆典表演和与音乐有关的感于哀乐、缘事而发的乐府民歌。这三个维度都决定了音乐在中国古代艺术体系中的边缘地位。

第六节 《诗经》内外

中国艺术从原始到理性的演化，其文学终端是《诗经》。《诗经》又不仅是终端，它还包含着整个演化的踪迹，是对西周初年至春秋中叶各地诗歌进行理性化和规范化的成果。中国诗歌及其包含的文化观念从原始到理性的演化更多地在这里透露出来。

《诗经》包含三个部分：风、雅（包括大雅和小雅）、颂。风、雅、颂都是乐调名 [1]，命名中亦含有理性规范。风，是各国的民歌土调。前面讲过，在古人观念中，风是气候的主宰，统治着一方的自然环境和主要由自然环境所决定的社会状况。有什么样的风，就有什么样的俗。反过来，有什么样的俗，也就有什么样的风。在古人看来，音乐与风最为有关，音乐靠风传播，通过音乐可以探测风，也可以调节风。所谓乐以开风，移风易俗。因此，风

[1] 参见程俊英：《〈诗经〉漫话》，上海文艺出版社 1983 年版，第 7—11 页。

作为乐调，既反映一方的自然环境，又反映该方的风俗习惯、民情心理，是多方面的统一：从音乐上讲，是乐调；从歌词上讲，是体裁；从内容上讲，是民俗人情。雅，是秦地乐调。周秦同地，雅即周代首都的乐调。首都为王化的中心，风俗最纯正；雅者，正也。雅音为正音，其词亦正。雅和风一样，是多方面的统一。颂，也是乐调，但用于宗庙，通过歌舞来表达对祖先和神灵的盛赞崇拜。在先秦的文化氛围中，颂具有天人合一的最高境界。颂与风、雅一样，是多方面的统一。《诗经》的编辑，似应为朝廷官员的工作。风、雅、颂的排列显出一种规范化的观念。风乃各国之风，必然色彩缤纷，有邪有正。艺术既是对现实的反映，又是对现实的把握，通过艺术把握（从个人的创造到朝廷的采诗编诗）使之归于正。风之后是雅，即达到正，达到风俗纯正、天下安和。然后由雅而颂，进一步达到人神（祖先）的和谐、人与自然（天人）的和谐。

风、雅、颂的排列体现了一种理性的规范，同时也显出了一种世界观。风、雅、颂是一种等级秩序，也是一种天人关系。原始的神秘内容，人神的相互沟通，诸如"天作高山，大王荒之"（《天作》），"天命玄鸟，降而生商"（《玄鸟》），都局限在颂里，变成了后来一直延续的敬祖敬神敬天的思维模式和礼仪制度。一般情况下，祖、神、天是不介入人事的。这一点已在儒家的精神和礼仪中体现了出来，同时也在农业社会与自然的交往中体现出来。而风和雅则基本上是人世喜怒哀乐的吟唱。

《诗经》对原始思想的理性化不仅在于外在的编排，更在于一种内容的重释，而内容的重释又集中地体现在艺术形式的革新上。《诗经》有六义：风雅颂、赋比兴。前者为体裁，即外在形式编排；后者为艺术手法，即内在形式构架。历代对赋比兴的解释中，赋和比都讲得很清楚："赋者，敷陈其事而直言之也"（朱熹《诗集传》），即要吟咏何物，抒发何情，开门见山，直接道来。如《诗经·氓》："氓之蚩蚩，抱布贸丝。匪来贸丝，来即我谋……"再如："比者，以彼物比此物也。"（朱熹《诗集传》）比，就是比喻。如《诗经·硕鼠》："硕鼠硕鼠，无食我黍。三岁贯汝，莫我肯顾……"只有兴，众说纷纭，争议颇多。关键在于兴既包含着诗歌的核心精神，又包

含着诗歌的原始内容，还包含着先秦的理性化变革，正可以从中追探中国艺术从原始到理性的演化轨迹。

《诗经》之兴：人神交感互渗。兴，古文字为𭥦。商承祚认为它像两人或更多的人共抬一件形物；郭沫若认为所托之物为"槃"，意即盘牒或盘旋。后来金文有𭥦，添了口。有学者认为，"兴"为初民合群举物旋游时所发出的声音（陈世襄《原兴》）。在原始人的游行仪式中，有一种狂热的兴发感动的力量，使内心激情达到最高点。这种内心激情贯穿于整个活动中，外化为这种活动本身。如果通过整个原始仪式来考察诗歌，会发现这种情感既可以在原始仪式之中，也可以在之外。但在原始文化的氛围中，诗歌的产生必有一兴发感动的力量，因而兴关系到诗情的发动。这也是后来对兴的主要解释之一。刘勰说："兴者，起也。"（《文心雕龙·比兴》）李仲蒙说："触物以起情，谓之兴。物动情也。"（王应麟《困学纪闻》引）发动起来的兴发感动的力量将贯穿于整个诗歌之中。这也是后来对兴的主要解释之一：兴象，即诗歌的形象是含着"兴"的形象。诗歌并不仅是诗歌本身，它是与原始仪式、原始氛围联系在一起的。以原始思想为依托，又指向原始思想，因此，诗歌之词有尽，而其所包孕和指涉之意味无穷。这同样是后来对兴的主要解释之一："文已尽而意有余，兴也。"（钟嵘《诗品》）后人对兴的探索在纷乱和偶然中，无意而又必然地向三个方面——起兴、兴象、兴味——集中。这三方面恰为兴的本义所具有。将这三方面统一起来，就正好回到《诗经》的原始氛围中，并给予《诗经》中那些以兴开篇，即现在看来似乎只是"先言他物以引起所咏之词"（朱熹《诗集传》）的诗以一完整浑一的诗魂。然而将这三方面的原始统一割裂开来，又恰是《诗经》由原始氛围转为理性精神的关键。

对《诗经》形象系列的理性转换，使中国诗歌脱去原始内容，建立起了新的人与自然的感应模式。而《诗经》的形式结构更从外在形式上建构了先秦的理性精神。《诗经》的大部分诗篇，特别是理性化色彩最鲜明的《国风》和《小雅》，几乎都是一种分段式结构。这些诗每首各段大体相同，显示其静；关键字眼不同，显示其动。一段一个层次为静，几段之静相合形成整体

的动态，这又正冥契了先秦理性而古朴的宇宙结构。中国古人的宇宙是静中有动、虽静而动的。天地大环境不变，而一年四季景物、色彩、气候都在有规律地变化。每天的活动总是日出而作，日落而息，年年皆为春种、夏忙、秋收、冬藏。往来有常，依时祭祀。但每天每季每年的工作生活的具体内容又有所不同，形成动静有常的线条、节奏、韵律。中国人是讲究效法自然、顺应自然的。理性化了的艺术之兴，感物而动，人的情志从自然中得到触发、体悟、外化，与自然的变化交织在一起。但艺术作为人的文化形式，要体现自然最内在的气韵。兴，发于具体的自然又超越具体的自然，以艺术情感驾驭全篇，支配景物人物、时间空间，形成暗含宇宙观于其中的典型的艺术形式，既表现天地之心，又表现人的内心艺术情感之兴。艺术以其独立性和自由性的力量，不仅含着感物而动之兴，也带有托事托情于物之比。

诗情之兴，统帅着首首诗篇；诗的分段，作为客观世界动态整体的艺术剪裁方式，在诗情的自由挥洒、灵活运用中，也可以化显为隐、转实成虚，从诗面上看，就成了比和赋。在诗的兴的充溢中，赋与比酌而用之，显隐互出，虚实相生，构成了《诗经》的多姿多彩。但这些内容有别、手法各异的诗篇，又都有共同的分段式结构，显出了回环往复、一唱三叹的线的艺术基调。中国原始彩陶表现为一种向线的艺术的演进；中国书法终成一种线的艺术；线条在中国绘画中具有重要的地位；中国音乐以旋律为主；中国建筑，特别是园林，显出在地面空间徐徐展开的线；《周易》最后凝结为阴阳消长的太极曲线；中国的自然既是春夏秋冬循环往复的时间之线，又是日出而作、日落而息的生活之线。《诗经》的分段式结构既呈示了先秦理性精神的确立，又与各门艺术一道，显出了中国传统艺术共有的特色。

第二章
秦汉气魄

第一节　秦汉艺术的社会文化背景

在中国艺术史上，秦汉艺术显出了伟大的气魄。先秦以礼为核心的艺术可以说是一种美，秦汉艺术则可以称为"大"。秦汉艺术，从秦兵马俑到万里长城，从宫殿园苑到汉赋、汉画像，无一不显出"大"的特征。先秦思想家孔子、孟子、庄子都论述过与美不同的大：

> 大哉！尧之为君也。巍巍乎，唯天为大，唯尧则之。（《论语·泰伯》）
>
> 充实之谓美，充实而有光辉之谓大。（《孟子·尽心下》）
>
> 美则美矣，而未大也……夫天地者，古之所大也，而黄帝尧舜之所共美也。（《庄子·天道》）

但秦汉的大，显出的是一种胸怀之大、力量之大、气魄之大、趣味之大。汉人贾谊在形容秦的抱负时用过一段排比文字，能恰当地用来表现秦汉艺术的特点：席卷天下，包举宇内，囊括四海，并吞八荒。秦汉艺术的这种大气魄，来源于和勃发于一种文化的新现状和新结构。它主要包含三个方面。

一、新统一的现实力量

秦始皇统一中国，建立了完全不同于夏、商、周宗主封国制的高度中央集权体制。它具有把中央的政令贯彻到全国各地的力量。一声令下，"改

年始，朝贺皆以十月朔；衣服旄旌节旗皆上黑；数以六为纪，符、法冠皆六寸，而舆六尺，六尺为步，乘六马"（《史记·秦始皇本纪》）。统一制度，统一文字，统一度量衡，能随时调集全国力量进行重大工程和军事活动，建驰道，修长城，筑宫殿，造陵墓……前所未有的巨大力量从新制度中产生，又为一种巨大的雄心所驱使。汉承秦制，表现在艺术方面，就是汉与秦一样地拥有、体会、赏玩着人间现实的巨大力量。

二、与前所未有的巨大现实力量共生的是一种容纳万有的想象心灵

这种心灵，就其发源来说，与春秋战国的齐文化和楚文化有着更直接的关系。春秋战国的历史，从某种意义上说，是周文化的控制与影响减弱、非周文化力量上升以及各国文化互动融合的过程。在非周文化中，对统一后的秦汉最有影响的就是楚文化和齐文化。齐，地处海滨，具有与内陆的周、鲁不同的自然景观。海市蜃楼，海外奇谈，最易滋润人的想象力。齐的经济因工商业、技术、交通、海上生产而富于列国；文化上以稷下为中心，凝聚了一大批各方面的人才，有着各种思想的碰撞、融和、创新，而且创造了独具特色的蓬莱神话系统。《庄子·逍遥游》说"齐谐"是"志怪者也"，可以表明齐文化的世界图式和思维方式是有别于周楚的。《楚辞》《庄子》《山海经》《天问》确实展现了一个非周的世界。而除了理解这些著作与周文化的差异外，要理解《楚辞》《庄子》《山海经》之间的差异，就必须注意齐与楚之间的差异。齐文化最明显地影响到秦汉思想的，如谢松龄特别指出的，就是邹衍用于整个宇宙、历史、人生的五行学说。

楚文化的显著特点是因其历史和地理环境而留存着大量的原始巫风，展现了一个浪漫惊艳的世界。在《离骚》《远游》中，天上与地下、历史与今天、神人与世人完全并置在一个完整的叙述故事里，已经依稀而大致地透出了与汉赋、汉帛画、汉画像砖、画像石一致的编织宇宙万物、打通天上地下人间、古今共时的心灵思路。《山海经》里，山山水水、神神怪怪的一一罗列，很容易令人联想到汉大赋的铺陈细列手法。《庄子》中，一个个单独的故事串联粘贴为一个具有统一思想的篇章，也不免使人体会出汉代

帛画、壁画和画像砖石的艺术构思。就诗歌而言，屈赋的带有楚文化特色的诗歌形式无疑起了从先秦的经典文学形式《诗经》转为汉代的经典文学形式大赋的桥梁作用。与《诗经》的简练不同，屈赋显得繁富铺丽，句式的丰富多样既使得对外物的描绘可曲尽其貌态，也使得心灵的抒发可曲尽其意绪。

北方文化的宇宙是理性的，《诗经》是简洁的四言诗，其表现宇宙的心物同态和三段式的整体结构也显出严谨的思想情味；南方文化处在巫风的神话氛围中，屈赋是铺陈的六七言，这种句式描绘的宇宙虽然也含有一种分类和叙述逻辑，但是一个充满了幻想、神话、巫术观念，充满了奇禽异兽和神秘符号象征的浪漫世界。这样一个世界以及对这个世界的把握和表述方式，又恰在历史的实际演化中构成了汉代艺术思维的一个主要因子。

然而在说明汉艺术受楚艺术的影响的同时，又必须注意到它不同于楚艺术的一面。构成汉艺术核心内容的一种思想需要考虑进来，这就是汉代宇宙观的核心：阴阳五行思想。

三、汉代宇宙观的核心：阴阳五行思想

春秋战国这个走向大一统的时代在思想上也开始了新的融合。就宇宙论方面来说，《管子》《庄子》中的气的思想，《老子》《庄子》中的道的思想，《周易》中的阴阳思想，《尚书·洪范》和邹衍的五行思想，通过《吕氏春秋》，经过《淮南子》，再到《春秋繁露》，终于融合成一个统一的宇宙理论。整个宇宙可以从整体上把握为一，又可以从基质上把握为二（阴阳），还可以把握为四（四时、四象）、五（五行），扩展为八（八卦）、十（十端），衍展为六十四（六十四卦），乃至万物。整个宇宙构成了一个有秩序、有逻辑，层次又可伸缩、加减、互通、互动的整体。

这里我们看到一张宇宙的相互联系网络图：既有纵向上的各种事物（天文、地理、时间、空间、颜色、声音、气味、人体、道德、鬼神等等）分门别类的联系，又有横向上的事物跨越类别（五行）的沟通。正是在这个基础上，构成了生理与心理的相通，情感与道德的互渗，色、声、味的趋同，自

然与社会的互动，时空的合一，抽象与具体的互转，人与鬼神帝的同质。一句话，天人互感。特别要强调的就是董仲舒的这套宇宙体系，不纯是一个自然界的体系，而是一个把社会、政治、道德、法律、文艺融入其中的天人互动体系：

> 天有五行，木火土金水是也。木生火，火生土，土生金，金生水。水为冬，金为秋，土为季夏，火为夏，木为春。春主生，夏主长，季夏主养，秋主收，冬主藏。藏，冬之所成也，是故父之所生，其子长之，父之所长，其子养之，父之所养，其子成之。（《春秋繁露·五行对》）

在《史记·天官书》和《黄帝内经》里，我们可以看到气、阴阳、五行、八卦、万物在天文和人体中详尽地展开。汉代的这种气、阴阳、五行、八卦、万物互感互动的宇宙图式既为汉代艺术容纳万有提供了哲学基础，又为其大气磅礴奠定了内在的逻辑构架。

第二节 秦汉建筑：法天象地

秦汉气魄首先在巨大的建筑活动中物质地表现出来和艺术地凝结起来。"秦王扫六合，虎视何雄哉！挥剑决浮云，诸侯尽西来。"（李白《古风五十九首》其三）秦王统一天下的过程，同时也是建筑营造的过程。

> 秦每破诸侯，写放其宫室，作之咸阳北阪上，南临渭，自雍门以东至泾、渭，殿屋复道周阁相属。（《史记·秦始皇本纪》）

秦始皇的"写放"诸侯宫室，是一种艺术的也是现实的象征活动，把他席卷天下、占有四海的现实业绩在建筑中艺术地表现出来。秦初建筑就是这种巨大雄心的现实业绩的物态化凝结。这种通过建筑来占有天下、统治天

下、威慑天下的心理也是汉初建筑营造的内在动机。

壮丽的宫殿建筑重在体现帝王的威风。然而这样威风的建筑遵循怎样一种美学原则呢？秦在战国七雄里文化上相对落后，因此其初期建筑对六国的模仿很可理解。但显然，模仿并不能满足秦始皇的庞大雄心，于是有与历代圣王竞争之心：阿房宫正是绝对的秦代特色，其巨大、壮丽、威风确为一代精神之体现。然而它的美学原则"以象天极阁道绝汉抵营室也"又正最能体现秦汉宇宙观的建筑美学原则：法天象地。

汉承秦制，而且历时约四百年，其宫殿建筑更是华靡庞大，遍于大地。西汉之初，建有未央宫、长乐宫和北宫，到汉武帝开始了大建宫苑的高潮。汉代宫阙之多，不胜枚举。加上秦代之三百离宫，汉代往往修之，因其固有者而复加增之，可谓超越前代矣。"从长乐、未央和建章等宫的文献和遗迹，知汉代'宫'的概念是大宫中套有若干小宫，而小宫在大宫（宫城）之中各成一区，自立门户，并充分结合自然景物。这些宫殿的规模与所占面积之大……其庄严的格局和宏伟的气魄"[1]，充分显示了秦汉精神。

法天象地是秦汉建筑的基本美学原则，秦汉囊括宇宙的胸怀在建筑方面主要就是通过这一原则体现出来的。秦汉建筑的法天象地，不仅仅是地上建筑在外在布局上模拟天象，更主要的在于天人在内在法则和根本规律（阴阳五行）上的同构对应、互动互感，因此地上建筑的结构代表了对宇宙的整体把握。人把握了规律，掌握了宇宙，获得了世界，建筑的营造已不仅是物质空间的营造，而且是一种精神和气度的营造。

秦汉囊括宇宙的朝气雄心更从对仙人的渴望和对仙境的模拟占有上表现出来。齐文化依据自己临海的地理特点创造了蓬莱神话系统，在此之后就引起了古人对海外仙山的向往。秦汉王朝一统天下后，对海外仙山的拥占成了其追求之一。秦皇莅位这一年就使"徐市发童男女数千人，入海求仙人"（《史记·秦始皇本纪》），秦皇数次巡游天下不是以登山，而是以临海作为高潮，很能说明他的心迹。汉武帝和秦始皇一样把寻找仙山视作真正拥有四

[1] 刘敦桢主编：《中国古代建筑史》，第49页。

海的行为之一，他多次东临大海，大规模地遣船入海，并派专人守候海边以望蓬莱之气。对秦皇汉武来说，天空虽然浩瀚，但天象毕竟是确定且可以由肉眼看到的。建筑的象天有实在的根据，对象天建筑的营造具有一种实在的天人合一、互仿互感的满足，而海外仙山却在一片无垠的海浪之外，未曾亲睹，这更激起了寻求与占有的欲望。尽管现实的追求未有满意的回应（对于终有回应，他们是深信的），但秦汉人已经通过自己的想象在宫廷园林中实际地把海外仙山占用了。

空间的巨大是秦汉建筑的一大特点。西汉长安城面积约 36 平方公里，其中宫苑面积约是全城总面积的 1/2 以上，是明清紫禁城面积（约 0.7 平方公里）的 20 余倍。秦兴乐宫"周回二十里"（《三辅旧事》），汉未央宫"周回二十八里"（《三辅黄图》），汉建章宫"周回三十里"（《三辅旧事》）。汉昆明池，"周匝四十里"（《三辅黄图》）。《庙记》云："池中后作豫章大船，可载万人，上起宫室，因欲游戏，养鱼以给诸陵祭祀，余付长安厨。"而清代圆明园中的太液池"亘四里，东西二百余步"（《戴司成集》）。考古发现也证明了秦汉建筑的巨大。陕西兴平县田阜乡侯村秦汉宫殿遗址的主体部分长 1100 米，宽 400 米。从侯村宫殿遗址区"沿渭水向西探去，每隔7.5—10 公里便发现一处类似遗址区，目前共找到 6 处，连结兴平、武功、扬陵两县一区"，"6 处秦汉宫殿遗址区皆位于古都咸阳城周围 200 里范围内，分别距渭水 1—2.5 公里，形成交通地理上的'姊妹'连结关系，沿渭水西去可直接通秦汉两代皇帝祭天之处——秦故都雍城"。[1] 最近，考古工作者在"关中盆地中发现了一条贯串汉长陵和汉长安城等大型古代建筑，长达 70公里的西汉初期南北向建筑基线。这条笔直的基线与天文学上子午线的平行达到了极高的精确度"[2]。

满是秦汉建筑的第二个特点，巨大的空间里总是填塞得满满的。据《三辅黄图》，未央宫里就有金华殿、神仙殿、高门殿、增城殿、宣室殿、承明

[1]　《昔与阿房宫齐名，今窥秦文化盛貌，乾县发现秦甘泉宫和梁山宫遗址》，《人民日报》1988年 5 月 19 日第 3 版。

[2]　《天之脐座于我国大地圆点》，《文汇报》1993 年 12 月 20 日。

殿、凤凰殿、明阳殿、钧弋殿、武台殿、寿成殿、万岁殿、广明殿、清凉殿、永延殿、玉堂殿、寿安殿、平就殿、东明殿、椒房殿、宣德殿、通光殿、高明殿等23殿。建章宫则有26殿。杜牧《阿房宫赋》说阿房宫"五步一楼，十步一阁，廊腰缦回，檐牙高啄，各抱地势，钩心斗角。盘盘焉，囷囷焉，蜂房水涡，矗不知其几千万落"。是否夸张，已无从考据，却准确地抓住了秦汉建筑"大"而"满"的特点。汉代建筑之"满"，一体现在长安内外的宫之多，二体现在一宫之中的殿观楼阁之多，三体现在一殿一楼从座基到顶部的雕刻镂画装点之多，四体现在建筑内部的镂画装饰之多。汉代建筑，从外到内，从空间的容纳到时间的流动，无论你是行走还是驻足，是仰观还是俯视，是远望还是近察，是前瞻还是回首，是进殿还是出阁，都能看到一个琳琅满目的世界。

秦汉建筑的巨大与爆满，体现的是对囊括宇宙、容纳万有的喜悦和细细的玩赏。而就在这具体细致地玩赏的满足中，一种巨大的时代精神气魄洋溢了出来。

第三节　秦俑汉雕：虚实之韵

秦俑汉雕是秦汉气魄的又一艺术显现。中国雕塑从产生之日起，一方面与礼器相连，并不具备独立的性质，如彩陶的造型和青铜上的动物人物，只能算是半雕塑性质的。另一方面河姆渡文化遗址出土的陶塑小猪娃中，就有完全的雕塑作品，但这类雕塑多与陵墓有关。驰名世界的秦兵马俑和汉代雕塑精品都是秦汉陵墓建筑的一个有机组成部分。

在古代社会，陵墓和宫殿具有同等重要的意义。距今约18000年的山顶洞人时期，就有了公共的墓地，死者的身上撒布赤铁矿的粉粒，随葬以燧石、石器、石珠和穿孔的兽牙。生产工具、生活用具和装饰品都在其中，可见下葬的死者与地上的活人具有相同的生活方式。这种观念经过宝鸡北首岭、西安半坡、华县元君庙等仰韶文化，经过夏代殷商的漫长岁月，大约从周代起，出现了封土坟头。也就是说陵墓和宫殿一样，随着社会物质文化的

发展，建造得更漂亮了。《周礼·春官》记载"以爵等为丘封之度"，即是按照官爵的等级来定封土坟头的大小。春秋战国以后，封土坟头逐渐高大，形状似山丘。除了筑土像山的坟丘，还有豪华坚固的地下宫殿和占地面积惊人的地面建筑群体。[1] 因此陵墓和宫殿一样，反映着时代精神。

秦始皇陵与长城、驰道、阿房宫，在秦皇的眼中具有同等重要的地位。秦陵从秦皇即位之日起就开始建筑，统一全国后，又征集全国刑徒70余万人营造，至秦皇死后两年才竣工，前后费时40年。秦陵南踞骊山，北临渭水，不仅是我国古代帝王陵之最，也是世界陵墓之最。

秦始皇陵标志着设园建寝制度的确立，即为祭祀已逝的帝王，在墓旁建造寝庙，庙内放置死者的衣冠、牌位，又围绕茔墓建筑城垣，以备守护。然而秦始皇陵中最独具特色且空前绝后的，是陵墓东面的规模巨大的陪葬兵马俑。兵马俑坑共3个（南1北2），均坐西面东，编号分别为第1、2、3号坑。后两个坑东西相对，都在前坑的北侧20多米处。"已发现的三个兵马俑坑的总面积近两万平方米，据专家们估计三个坑的武士俑有7000左右，陶马100多匹，驷马战车100多辆，有关专家根据现已出土的兵马俑排列状况推测认为，3号坑是象征统一三军的指挥部；2号坑是一个由弓弩手等四个小军阵组成的以战车和骑兵为主的曲形军阵；1号坑最大，是步兵、战车相间排列的长方形军阵，其中有200多名弓弩手以三列横队形式组成这个长方形军阵的前锋，其后是由38路步兵及驷马战车组成的军阵主体。"[2] 这是一支庞大的守卫秦始皇陵的地下御林军。

秦兵马俑的特色主要表现在以下方面：

第一，大。这首先表现为人马的形体高大。俑人高约1.85米，马高约1.7米，这是秦以前的陶俑未曾有过的，也是秦以后的陶俑未曾有过的。更重要的是其整体上的大。近万尊高大的塑像构成一个宏大的整体，其气势之磅礴，也只有万里长城和秦汉宫殿才能与之相比。具有1500多年历史的敦

[1] 参见罗哲文、罗扬：《中国历代帝王陵寝》，上海文化出版社1984年版，第1—34页。

[2] 王可平：《凝重与飞动——中国雕塑与中国文明》，国际文化出版公司1988年版，第76—77页。

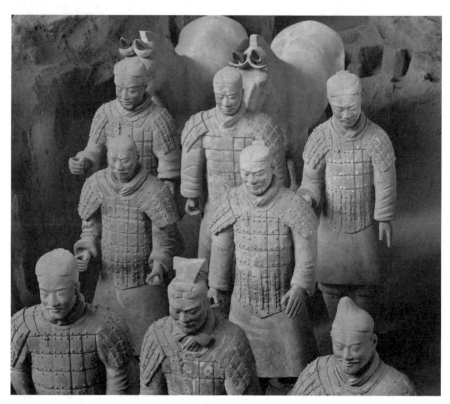

秦始皇陵兵马俑

煌莫高窟，现存的塑像才2400多尊；而秦仅15年历史，在创造了一系列惊天动地的地上奇迹的同时，还创造了这一地下奇迹——一个世界上最庞大的地下雕塑群。

第二，写实。秦以前的雕塑与画像一样，带有很强的"写意"成分，这从其对人物躯干特别是腰部的绘与塑可以很明显地看出。秦以后的汉俑和汉画也与秦以前同调，而秦俑则采用了更接近于现实的写实手法。这不但体现在人物丰富的面部表情上，而且体现在束起的发髻、微微上翘的小胡子、战袍的甲钉和裹腿布的层叠纹路上；既体现在马的比例适度、肌肉骨骼筋脉清晰上，也体现在对头部各部位、辔头和神态的塑造上。对于秦俑的个性特色和类型特征，专家们已有众多描述：

这批陶塑，所塑造的人物形象是活生生的。雕塑家采用了种种描写手段，或从容貌、姿态等外部特征去刻画他们，或从内心的思想感情、心理特征去刻画他们。有的从静止状态去刻画他们，有的从行动上去刻画他们。通过这些正面侧面的描写手法，为的是把每个战士的个性展现出来。例如强调形体的厚重感和简单明快的体态，是为了衬托战士的沉着而威武的英勇气概。为了更好的突出生气勃勃的斗争风貌，因此那挺胸矗立、目视前方的战士，显得刚毅勇猛，那虎背熊腰的战士，显得雄壮威武。在表现人物性格的时候，关键性的细节是十分重要的。例如两片髭须作微动的状态，都十分写实而洗练地表现出来。关键的夸张也是十分重要的。作者为了强调战士不畏强暴，机智勇敢的性格，就合理地夸张战士的浓眉大眼，阔口宽腮的特征。抓住表情的活动来表现性格，也是一种极其重要的描写手法。作者抓住微笑的神态，以表现战士充满信心的乐观主义精神。或从开朗的容颜中，表现战士生气盎然、活泼爽朗的性格。修长的面孔和低头沉思的神态，是要表现战士足智多谋的内心状态。双唇紧闭，圆睁大眼，凝视前方，是为了突出他久经战争锻炼、沉着勇敢的性格……[1]

然而总的来说，秦俑的"写实"主要是与秦以前和以后的塑俑相比较而鲜明地凸显出来的。如果放在世界雕塑的范围，特别是与西方雕塑相比较而言，它仍具有很强的中国特色。一是讲究整体性，而不管各局部的精确比例。这特别表现在人俑的身躯结构和体形特征及各部分的比例和交结点不清上，无甲兵俑尤为明显。二是画意突出。人俑服装的很多笔触明显带有画的线条痕迹，而略少雕塑的立面意味，而且秦俑是上了色彩的。雕塑上色的功能之一，就是以绘画的色彩来补雕塑的立体造型之不足。这两点一直是几千年来中国雕塑的特点，与中国的整个审美情趣相联系，自有其独具的情韵。因此，如果用"写实"一词来形容秦俑的话，那便是：只有用近于真人比例

[1] 张光福编著：《中国美术史》，知识出版社 1982 年版，第 63 页。

的高大人马，才脱离艺术的玩赏而进入现实威慑的似真之境；只有用如此众多的真人般高大的兵马汇成庞然整体，才真正地显出了秦王朝的巨大力量和宏伟气势。

如果说秦兵马俑以细致的刻画、写实的风格和整体的气势显出了秦汉精神，那么汉霍去病墓的石雕则以一种与秦俑完全相反的方式——简略的笔画、写意的手法和象征的氛围——表现了秦汉气魄。

1934 年的
霍去病墓

霍去病墓是汉武帝茂陵整体景观的一部分。茂陵从汉武帝即位的第二年（前 139）开始修建，历时 53 年始成。这也是秦汉的一个营造巨作。"如果把陵土堆成高宽各一米的长堤，就可以绕西安城八周。据《汉书》上记载，茂陵墓室里金钱财物，鸟兽鱼鳖牛马虎豹生禽，凡百九十物，尽瘗藏之。以致到武帝死的时候，再也放不进东西了。"[1] 和秦始皇陵一样，茂陵内建有祭祀的便殿、寝殿，以及宫女、守陵人员居住的房屋。茂陵的周围是 20 多个大大小小的陪葬墓，多为武帝及西汉其他时期的功臣、将领、外戚、后妃之类的人物陵墓。霍去病墓就是其中之一。霍去病是武帝时的大司马骠骑将军、冠军侯，他 18 岁统帅军队，先后 6 次出兵塞外，立下了赫赫战功，24 岁病故。为纪念其生平勋绩，墓的封土用天然石块堆积，象征祁连山，并雕刻各种大型动物石像，置于墓前及墓冢上。霍去病墓就像霍去病本人的生平一样，本就是秦汉席卷天下、并吞八荒精神的一种体现。当这种精神用一种象征的艺术手法表现出来的时候，就给墓冢中的石雕带来了一种空前绝后的境界。

我国的石雕艺术源远流长，在殷墟中就有石虎、石人出土。秦汉时期，石雕已被普遍运用。但其功能，仍主要为第一章所分析的，是由神转为帝之后，动物形象作为帝王朝廷体系的一个组成部分，在官邸和陵墓前增其威慑和雄伟的效果。其杰作，一般是用写实的手法镂写想象中的怪兽。洛阳出土的石辟邪和咸阳出土的类似狮虎混合的石兽，都可称为东汉时期墓前护卫兽的典型，其韵味明显不同于霍去病墓的石雕。再把霍去病墓石雕放入整个汉

[1] 罗哲文、罗扬：《中国历代帝王陵寝》，第 60 页。

代雕塑环境中，如与甘肃武威出土的青铜奔马、汉中勉县出土的陶独角兽、四川成都出土的陶说书俑、江苏铜山县出土的双舞俑等并观，虽可以感到有汉一代的整体风格，但其独特性依然显而易见。

第四节　汉画像：一体古今

画像石、画像砖几乎可以算是汉代特有的艺术类型。它自西汉昭帝元凤年间出现后，几乎风靡两汉，在汉末三国顿时衰退下来，魏晋南北朝就不多见了。因此，汉画像石、画像砖作为汉代精神的艺术体现形式就有了特殊的意义。

画像石、画像砖是陵墓系统的一个组成部分。它一是出现于墓的碑阙之上，二是出现于作为墓的一部分的祠堂里，三是在地下的墓室中。所谓画像石、画像砖，类似于壁画，但以石、砖为壁，以雕刻代替笔墨，因此是一种石刻画。中国的宫廷建筑和生活建筑以木结构为主，而陵墓建筑以砖石为主，自有其文化观念的分类意义。砖石材料具有坚固恒久的性质，多方契合了文化对陵墓的分类观念。在砖石上刻画，把有汉一代的宇宙观念、生活观念、审美观念艺术地、永恒地保存了下来。

两汉的石刻画遍于全国，山东、河南、四川、江苏、陕西、山西、河北、安徽、湖北等地均有大量发现，但其数量和艺术成就之最，应属河南、山东、四川。此三地皆为当时工商业最发达的地区，而且河南洛阳乃东汉首都，南阳是光武帝的家乡，诸侯王封国又多在山东。雄厚的财力与崇尚厚葬的时代风尚相契合，就促成了空前绝后的汉代石刻画的蓬勃发展。

中国绘画从彩陶起就树立的散点透视和仰观俯察的美学法则，也使绘画更倾向于表现一种观念的整体性。祠堂与墓室不像纸帛那样是单一的一幅，而是好几面的整壁，为容纳万有的整体性艺术营造提供了诱人的物质基础。墓室和祠堂的实际功用本身，又决定了其中的石刻画一定要展现一个比现实社会更广阔的世界。汉代画像基本都是采用从上到下的神话、历史、现实画面结构，神话人物、历史人物故事和现实生活事件构成三大系统。纵观整个

汉代画像，这三个系统的具体成分很容易分辨出来。

神仙灵异系统有伏羲、女娲、东王公、西王母、青龙、白虎、朱雀、玄武、山神海灵、奇禽异兽、风伯雨师、仙童羽人等。神话系统具有多重意义：第一，它是世界人类的本原。这特别由伏羲、女娲、东王公、西王母表现出来。第二，它仍是现实社会的主宰。如天上的青龙、白虎、朱雀、玄武及山神海灵都具象可见，它们构成世界的深层秩序，并时常通过征兆、示吉和惩戒的方式与现实相关联。山东武梁祠里神异动物的题榜就透出这点，如"白虎，王者不暴虐，则白虎至仁，不害人"，"玉马，王者清明尊贤则至"，"赤熊，仁奸明则至"，等等。

历史系统包括以下几个方面：第一，古代帝王，如神农、黄帝、颛顼、帝喾、尧、舜、禹、文王、武王；第二，古代圣贤，如周公、仓颉、老子、孔子、七十二贤；第三，孝子系统，如曾参、闵子骞、老莱子、丁兰、韩伯瑜、邢渠、董永、朱明、卫姬等；第四，节妇系统，如梁节妇、齐义母、京师节女、无盐丑女、梁高行、秋胡妻、鲁义姑、楚真妻、李善等；第五，忠系统，如管仲、蔺相如、程婴、苏武、齐侍郎等；第六，义系统，如曹沫劫齐桓、专诸刺王僚、荆轲刺嬴政、要离刺庆忌、豫让刺赵襄、聂政刺韩王等。历史系统显示了历史运转的基本规则，同时又是现实社会政治伦理和日常生活的典范。

现实社会生活系统，包括日常生产的狩猎农事，日常起居的楼阁人物，日常享受的庖厨宴饮，日常娱乐的车骑出行、田猎、舞乐百戏，当代事件的胡汉战争，等等。现实社会生活系统是当时生活的主要方面，仍在世上循环运转，又具体为墓中人生前生活的典型片段，同时包含着其在地下仍继续这种生活之意。因此，历史（墓主人的历史）、现在（仍存的生活模式）和未来（墓主人的地下生活）是统一互渗的。

以上三个系统构成了汉画像内容和生成机制的题材库。每一祠堂的墓室根据自己空间的多少、尺度的大小，按照三层的基本架构，从题材库里选取题材并适当加减一些，画像就可以产生出来了。这样一来，当我们观看各个祠堂的画像时，既有总的统一感，又有具体的差别。墓室的空间格局如与祠

堂相仿，那么其画的布局也相仿。汉代画像的三个系统共生于一壁或几壁，构成了时空合一、天上地下共存、过去现在未来互通的囊括宇宙的风神。这种共存合一要反映在一壁之中，汉画像一是用了纵向的层级分隔，这样神话、历史、现实有一个相对的秩序，但又由共存一壁而带来互通；二是用了横向的并置，人物并置，故事并置，分可为一个个单独的形象，合又可为整体的系列形象。纵向分隔与横向并置可以具体采用多种不同的手法，但都是为了达到一个共同的艺术目的——以"我"（墓主人）为主线，尽可能表现其在世界中的多层联系，尽可能充分地表现一种容纳万有的思想。宇宙之大、万物之众无限，而祠墓有限，按宇宙模式进行典型总括、依"我"之特性予以加减在所难免。在这两条原则的指导之下，形成了汉画像的三个基本特色：以满代多、以动显神、以块求力。

满是汉画像的第一个特点。任一石，任一砖，总是塞得满满的。不但整个画面要填满，画面中的任一行格也要填满。古代圣王的一排要排满，车马的出行要从一端拉满到另一端。四川汉画像砖《弋射图》，右下角的池塘，也有大块面的荷与大条大条的鱼将其塞满。神话、历史、现实成分之多，岂能写尽，但一旦画满，写尽的感受就出来了。满是代替多，是代替无限。人物一直排列过去，给人以无限之感。车马从头走到尾，给人以无限之感。《弋射图》中，大鱼一条条满满地横着，给人以无限之感；天上的鸟一行行多方向飞去，给人以无限之感。四川汉画像砖《宴乐歌舞杂技》，其实只两两一组四人观看，四人舞蹈，但由于把画面填得满满的，也给人以无限之感。

《弋射图》

《宴乐歌舞杂技》

满表明了汉的审美趣味是尽量地多，多多益善，有一种占有的兴奋。满也意味着汉代对无限的把握不是一种虚灵的体味，而是一种具体的观赏。因此，尽管是神话，也被画得如此具体；尽管是历史，是传说，也如在目前，栩栩如生。

满是汉画像的特点，但汉画像虽满却不呆滞、不僵硬，反而显得非常生动、非常活泼。汉代美学是讲究"神"的。《淮南子·说林训》有对"画者谨毛而失貌"的批评，《说山训》又强调了"君形者"的重要性。君形者，

神也。汉画像满而不滞、多而不板，就在于它使画面显得有神。这神从艺术技巧上讲，主要是通过"动"显示出来的。因此可以说，以动显神是汉画像的第二个特点。以动显神从技法的基点讲，是由线条来表现的。汉画像里占主导地位的线，不是表现安定静谧的平行线和垂直线，而是表现运动、不定、腾跃、行进的曲线与斜线。因此汉画像虽满，却满壁飞动，一片生机。也正是在这飞动活跃里，天上地下、过去未来的互渗就内在地表现出来了。

汉画像不是像帛画那样，用毛笔在帛上细细地画，而是雕刻在石上。就琳琅满目、生动灵透而言，从马王堆帛画里也可以感受到，但汉画像表现出来的一股力量却是帛画里没有的。画像砖石不可能刻得如此细致，而只能从面积与动势中显出神韵，汉画像的力量和古拙主要从形体块面中表现出来。注重形体块面的必然结果是追求整体的视觉效果和对形体作变通的变形夸张，这又显示出汉画像特有的韵味。因此可以说，汉画像的第三个特点是以块求力。"汉画象中，可以找到不少臂长于身、腰细于颈的形象……为了强调'鲜车肥马'的马的肥胖，马屁股处理得又圆又大近似球体，四肢却细如绳丝，阔颈仰首，既肥且壮。"[1] 整个形象稚朴拙气，饱满有力，韵味十足。

汉画像古拙的力量、稚气的韵味与飞动的生气一样，都服务于汉人要表现的那个天地互渗、古今一体、时空合一、阴阳消长、五行循环的琳琅满目、鲜活生动的世界。

第五节　汉赋：总括宇宙

秦汉的建筑、雕塑、画像都是以一种特定的空间形式去表现时代的意识，而汉赋却以时间性的文学形式来呈现这一精神。画像砖和画像石作为陵墓的一部分，更多地展现了天地古今生死的广阔联系，而汉赋作为对现世景观、人物的摹写和欣赏方式，主要通过文人学士的个人创作表现出来，在同

[1]　董旭：《汉代画象形式初探》，载《河南大学学报（哲学社会科学版）》1987 年第 2 期。

一宇宙观的背景和同样的容纳万有审美原则的指导下，显出了更多的理性精神。文学以其特有的描摹、反映和表现的自由，使汉代审美艺术的广容性和细致性得到了更充分的发挥，而且由汉赋产生出来的特有的面面俱到、立体审视、精观细赏的审美视点，成了中国艺术审美的又一种基本方式。

刘勰《文心雕龙·诠赋》云："赋也者，受命于诗人，拓宇于楚辞也。"从《诗经》到楚辞，显出了从西周至汉的时代演化历程，点明了南北文化的交融。《诗经》充分体现了北方人的宇宙，楚辞美丽地展陈了南方人的世界；《诗经》洋溢着一种理性意识，楚辞迸发着浪漫想象。还有作为南北文化交融的奇葩产生出来的战国散文中的夸张排比、极尽形容，也被汉赋吸收融化为一种内在因素。

赋在汉代有四言赋、骚体赋和散体赋。赋的延绵，除了汉赋为了区别于后代之赋而被命名为古赋外，陆续又产生了六朝俳赋、唐宋的律赋和文赋。但无论赋怎么演变，都基本来源于汉赋的内核，而汉赋的代表是散体赋。"散体赋是在汉建立起大一统政权后，随着南北文化交汇而崛起的一种综合性文体。它汲取了先秦各文体之所长，不拘篇制，时空容量大；句型丰富，韵散结合，富于韵律美。因此，散体赋是汉代赋体文学最具代表性的文体，是汉代作家在前人文学成就的基础上进行创造性劳动所取得的成果。"[1]

汉赋的特长就是对一事物、事件或情志进行汉代人看来全面细致的模仿铺陈。无论描述的对象和表呈的情志是什么，都要求达到赋的全面性。什么是汉赋的全面性呢？先看看班固的《西都赋》吧。完全可以说，《西都赋》比较经典地呈现了汉赋基本的审美方式。

第一，用一种与汉代宇宙观一致的审美方法去描摹事物。一开始是对西都的天地四方及人在其中的定位，在描绘京畿环境时，又重复南如何，北如何，东如何，西如何，形成一幅纵横上下、四面八方、天地万物相互交织的立体全图。这是远古以来的仰观俯察、四面游目、溯古追今的审美方式在赋中与阴阳五行结合后的面貌，且一直为后来的赋的方位描写所承传。而在这

[1] 万光治：《汉赋通论》，巴蜀书社 1989 年版，第 57—58 页。

天地人四方的立体全景中，又总是贯穿着一阴一阳的应和。讲方位总是天地相对，山川相对；谈都市总是内与外、人文与自然、结构与气势、高与低相结合；叙建筑，又是天地对应，内外分别，有高殿崔嵬，随即有池水汤汤。最后讲人在美好的环境中娱乐，也是具有阳刚雄风的狩猎与呈露阴柔美态的泛舟观乐相映成趣。

第二，由大到小又由小到大的循环视线。整篇的叙述顺序是由大到小，天地大环境中的西都—西都本身—西都中的建筑—建筑中的昭阳殿—人的活动。但是，镜头每缩小一次，都要向原初进行大回应和扩射，显出由小到大的回逆。这种审美叙述不断由大到小，暗中不断由小还大，正如太极图，以黑白任何一色为主，由大到小，小到最后总是化入另一色，又由小到大。一种宇宙的根本视线在汉赋里得到了艺术的体现。

由以上两点，很自然地得出了审美方式的第三个特点：按照汉人的立体全面方式进行仔细的"步步移，面面观"的仰观俯察和四面游目的铺陈排列。《西都赋》一开始，这种铺陈排列便迎面而来，然后是随着叙事对象的转移而一套接着一套。所有汉赋都是这样，只是有简繁之别。汉赋的铺陈排列就是在按照汉宇宙图式形成的躯干纲目上进行细节的添加。这里也像汉画像一样，各类事物都有一个素材系列库，写到哪一类别，从库中选取该文所需之素材罗列上去就行了。

汉赋的趣旨与汉代容纳万有的精神一样，是要穷尽事物。由此它在铺陈排列事物的时候，采用现实加想象的方式。它的铺采摛文最后成了容纳万有的象征体系，《西都赋》就是如此。它描绘的西都城，就是天地人合一、天人相感、天地相通的人文象征。它描绘的宫殿是一种法天象地、容纳万有的宇宙象征。它描写的狩猎是一种囊括四海、并吞八荒的征服象征。它描绘的泛舟观乐，通过乐的天地人合德本质与观时的"俯仰乐极"，表现了天人合一的象征。

汉赋的铺陈排列，要达到的就是汉画像的"满"的效果，通过"满"来达到对天地万物的穷尽。但赋作为一种文学式样，它穷尽万物的"满"的铺陈，只能通过文字来实现。因此汉代对万物的占有又表现为一种对文字的占

有。例如司马相如的《上林赋》在描写上林苑之水的时候，出现了大量以三点水为偏旁的字。特别是对水进行仔细描摹形容时，几乎每个四字句中都有两个以水为偏旁的字，甚至四字全以水为偏旁。中国文字中有表事物属性概念的字，有表事物状态形貌声响的字。前一类字越多，事物种类越多；后一类字越多，事物形态也就越多。一片一片带水旁的字，还未细读，就使人感到了水的千种流态、万种声响。水的声态被洋洋洒洒地写完，马上是水中的动物，我们又看到一排排带鱼旁的字出现了。鱼写完了就写水里的宝珍奇石，然后写水鸟，带石旁的字和带鸟旁的字也鱼贯而出。读汉赋，就像读百科辞典，更像进博物馆，真是琳琅满目，令人目不暇接。这是汉人要占有万物、穷尽宇宙的具体体现，但是这种占有穷尽不是抽象的把握、哲学的体味，而是具体实在的占有，要慢慢地品味，仔细地赏玩。这就造成了建筑的大、容纳的众、画像和汉赋的"满"，而一种恢宏博大的时代气派正在这"满"中体现出来了。

第三章
六朝风韵

第一节　六朝艺术的社会文化氛围

　　这里的"六朝"，指魏晋南北朝。六朝艺术，从王羲之、王献之的字到顾恺之、陆探微的画，从曹植、阮籍、大小谢的诗到嵇康的曲，从吴均、郦道元的散文到南朝的寺院，从戴逵、戴颙的雕塑到云冈、龙门的造像，等等，展现了一个完全不同于先秦两汉的多彩世界。这个艺术世界产生于令人眼花缭乱的历史时空之中：黄巾飘舞，三国纷争，八王之乱，五胡乱华，南北朝分裂……这是一个最混乱的时代，又是一个王朝快速更迭、各色人物追逐权力和秩序的时代；这是一个死亡人口特多的时代，又是一个人才辈出的时代；这是一个人心最痛苦的时代，又是一个智慧大迸射的时代；这是一个最感压迫身不由己的时代，又是一个精神最为自由放任的时代……各种各样带着矛盾的特点和带着特点的矛盾不断呈现出来，但对中国传统艺术来说，正是从这里开始了它的"自觉时代"。

　　打开通向这一历史之门的，是汉末动乱带来的整个旧世界的崩溃：制度的毁坏，现实的混乱，日常规范的消解，支撑整个制度的、杂含着阴阳五行谶纬的儒家学说意识形态的被抛弃。在注重整体的中国文化里，宇宙秩序结构的变化意味着在这个结构中并由之决定的个体也会发生变化。在旧意识形态消解和新思想观念构造的嬗变中，魏晋玄学和六朝佛学建立起了新的精神空间。其中对六朝艺术风貌有极大的影响，或者说与之有极大的关联的有三：有无之辨和色空理论，有情无情之辨，形神之论。

一、有无色空与六朝艺术风韵

汉代思想是一个气、阴阳五行的严整网络结构。它虽然也承认气的根本，但更强调阴阳五行网络本身和由这个网络带动的天地相通、天人感应以及宇宙各部分的对应相感。因此，它更注重的是现存秩序和事物在宇宙网络中的定位。气在中国文化中兼有"有"与"无"两种属性：它可感而不可见，又不可固定，似无；但它又确实存在，似有。汉代思想由于注重网络和具体事物，是重有，因而气也偏于有。这种对现存秩序和具体事物的重视既表现为对纲常伦理的强调，又表现为艺术风格上"满"的特点。任何一种思想要把握整个宇宙，总是既有现实经验基础，又有思维逻辑的编造。一旦这种"编造性"随社会结构的崩溃而越来越多地暴露出来，该思想作为宇宙整体框架也就"破产"了。魏晋玄学填补了汉代观念"破产"后的思想真空。与汉代重网络和具体事物的宇宙观不同，魏晋玄学用"有"与"无"这对概念来概括具体事物和事物后面的本体及其相互关系。

面对社会不断变化，事物生生灭灭，人生祸福不定，玄学抬高了决定事物之为事物的"无"的地位，降低了具体事物之"有"的尊格。汉代思想所注重而且近乎固定的网络在从无到有和从有到无的转化中被悬置了。在"无"和"有"的构架里，一方面作为具体事物、生命的"有"的有限性被特别突显了出来："对酒当歌，人生几何？譬如朝露，去日苦多。"（曹操）"生年不满百，常怀千岁忧。昼短苦夜长，何不秉烛游。"（《古诗十九首》）另一方面作为本体的"无"，没有阴阳五行的网络中介，显得特别虚灵。"无"正因为不是"有"，才能成为本体。然而既是"无"，就不能说成任何"有"，于是，宇宙的终极、宇宙的本源显现为一片虚灵，也相通于佛学的"空"。宇宙本空，四大皆空，一切皆空。僧肇《不真空论》开宗明义就是"夫至虚无生者，盖是般若玄鉴之妙趣，有物之宗极者也"。当人的有限生命被突出，人从理论上认识到个体生命的可贵以及和个体生命相关联的"我"的时间的可贵；"无"的本体的突出，截断了向上的仙路，没有了后世的延续，"人生似幻化，终当归虚无"（陶潜《归园田居五首》其四），使人从理论上有了一

种对永恒和无限的新的追求形式。因此，有无之辨和色空之论从两个方面对六朝艺术产生了深刻的影响。一是它应和了汉末以来因神仙信仰崩溃而产生的人生飘忽、人寿苦短的生命珍贵意识，并进一步推动深化了这一意识，使得六朝艺术一开始就展现出一种生命的关怀。二是它启显的虚灵的本体世界为艺术开导了一种不同于秦汉的新的形而上追求，使重"有"、重"实"、重"满"的汉代艺术转为体"无"、味"道"和重"韵"的六朝艺术。

二、有情无情与六朝艺术的情致

汉末以来人生多艰、生命珍贵的意识引发的是多情的义艺。多情思潮在玄学里，体现为有情无情的争论。情带有更多的个性特征，多情任情带来的是一种个性的自觉。六朝艺术的自觉首先就建立在个性自觉的基础上。成复旺说："先秦两汉时期，我们知道很多人的姓名、职业、学说、业绩，乃至履历，却不太清楚他们的性格、爱好和日常生活。他们是个体的人，却似乎并没有意识到自己是个体的人，没有想到在自己的职业、学说、业绩之外，还应该有独立的兴趣、性格，没有想到在公共生活之外，还应有仅仅属于自己的日常生活。一般人是如此，连诗人也是如此。例如屈原，他似乎除了忠君爱国、关心政治之外什么都没有想过。魏晋以后就不同了，我们看到许多人都各有自己的秉性、爱好，都在过着自己的与众不同的日常生活，以至于，我们可能不大知道他们的社会角色和社会活动，却清楚他们的仪容风度、个性特征。就是说，在这个时期我们才看到了许许多多活活生生的、血肉丰满的个体的人。"[1] 这段话的有些地方还值得商榷，但个性的自觉确为六朝的特点。

个性、情趣、风格的日常追求和自然展示反映到文艺上，显现为文如其人，书如其人，画如其人。汉代文艺基本上是类型化的，很少呈现出个人的特有风格，就是以个人署名的汉赋，也不易显出行文遣词的个人方式。而六朝文艺从曹丕始，就体现出个性的显露："文以气为主，气之清浊有体，

[1] 成复旺：《中国古代的人学与美学》，中国人民大学出版社 1992 年版，第 184—185 页。

不可力强而致……虽在父兄，不能以移子弟。""王粲长于辞赋，徐幹时有齐气……应场和而不壮，刘桢壮而不密。"（曹丕《典论·论文》）情感、个性、文艺相互关联地展开。由魏晋开始的多情任情不是一种一般的感情，而是一种异于日常感受，与审美最接近的对宇宙人生、一草一木、一人一事的深情。对人和世界的一往情深，对美好事物的深刻体验，对有限人生的铭心把握，直接影响到六朝艺术的外貌与内涵，结束了汉代代表集体意识的类型化艺术，而敞开了六朝呈现个性色彩的有情致的艺术。

三、形神之论与艺术作品结构

形神之论既是魏晋玄学的论题，又在人物品藻中被透彻地讨论。对艺术来说，从人物品藻讲更有意思。

形神论在先秦就是一个人体学观念。汉代选拔官吏的推荐制度使得政治人才学的人物品藻兴起，对人的品评从此逐渐深入，到刘劭《人物志》已整然成系统。人"含元一以为质，禀阴阳以立性，体五行而著形"。人体的木金火土水对应着生理的骨筋气肌血，又与社会品质的仁义礼信智相连。进一步的全面考察还可详为神、精、筋、骨、气、色、仪、容、言，正所谓"九征"。将神的平陂、精的明暗、筋的勇怯、骨的强弱、气的躁静、色的惨怿、仪的衰正、容的态度、言的缓急综合起来，就可以断定一个人是何样材性。九方面可以归为三：神与精一类，属神；筋与骨一类，属骨；色、仪、容、气、言一类，属肉。神、骨、肉又可以简化为神形。这是一个由二到三到多的整体功能结构，是中国宇宙结构（气—阴阳—五行—多）在政治人才学上的演绎（正如《黄帝内经》是在生理人体学上的演绎）。随着魏晋之际权力倾轧，政治气氛日益严酷，学术空气的主潮由政治学的清议转为形而上的清谈，人物品藻的主潮也由政治上的材量人物演为审美上的人物欣赏。

在政治人才学中，人物的形神、神骨肉及"九征"都要落在实处，要揭示人才的性质、长短如何。而审美的人物品藻，就大不一样了。虽然人体结构神骨肉是一样的，同样最重神，诸如"神理隽彻""神矜可爱""神锋太隽"之类，也讲骨，"王右军目陈玄伯：垒块有正骨"（《世说新语·赏誉》），

"旧目韩康伯：将肘无风骨"（《世说新语·轻诋》），亦谈肉，"蔡叔子云：
'韩康伯虽无骨干，然亦肤立'"（《世说新语·品藻》），但这时谈论的形
神，或神骨肉，或"九征"，不是要得出人物才性类型的确切答案，而是对
人物姿态、体貌、仪容、神气、风采、韵度的赏玩。审美的人物品藻产生了
一套与文化宇宙观相符合的审美对象人体结构理论。它由二到三到多的整体
功能结构成为中国艺术的基本范式。书法上，王僧虔《笔意赞》说，"书道
之妙，神彩为上，形质次之"，是两层。卫夫人提出意、骨、肉，萧衍《答
陶弘景书》云，"肥瘦相和，骨力相称……稜稜凛凛，常有生气"，即生气、
骨力、肌肤，皆为三层。苏轼《书论》说："书必有神、气、骨、肉、血。"
这是多。绘画上，顾恺之说："四体妍媸，本无关于妙处；传神写照，正在
阿堵之中。"这是形神两层。张怀瓘评画云："张（僧繇）得其肉，陆（探微）
得其骨，顾（恺之）得其神。"（《历代名画记》）这是三层。荆浩《笔法记》
说，"笔有四势，谓筋、肉、骨、气"。谢赫所提出来的绘画六法，除了传移
摹写之外，还有气韵生动、骨法用笔、应物象形、经营位置、随类赋彩，既
指涉气韵、骨法、形色（三层），又可对应为气、韵、骨、形、色（多）。文
学上，刘勰的情与文、风与骨是从两层来讲的。王国维《人间词话》说："温
飞卿之词，句秀也。韦端己之词，骨秀也。李重光之词，神秀也。"这是从
三层来谈的。刘勰论文章："以情志为神明，事义为骨髓，辞采为肌肤，宫
商为声气。"（《文心雕龙·附会》）姜夔《白石道人诗说》云："大凡诗，
自有气象、体面、血脉、韵度。"两者都是多。

艺术被作为一种人体结构来理解，一种以神为主、兼顾骨肉的生命体
来把握，给六朝艺术以一种特殊的面貌。一种生动的艺术作品结构观，加上
一个有情的世界、一个虚灵的宇宙，六朝艺术的风韵就在这三维中被规定下
来，显现出来，飘荡起来。数不过三，三原色的变化却衍化出万紫千红。

四、生命的关切：一身三相

虚灵的宇宙、有情的世界、人体结构的艺术都加深和突出了六朝人一种
特有的心态：对生命的关切。

对生命的关切在汉末，随汉代意识形态的崩析，一下子迸射出来。《古诗十九首》是一道璀璨的光亮。"人生天地间，忽如远行客。""人生非金石，岂能长寿考？"由此而下，曹氏父子有"对酒当歌，人生几何？譬如朝露，去日苦多"（曹操），"人亦有言，忧令人老，嗟我白发，生亦何早"（曹丕）；王羲之有"死生亦大矣，岂不痛哉！固知一死生为虚诞，齐彭殇为妄作。后之视今，亦犹今之视昔，悲乎"；陶潜有"悲晨曦之易夕，感人生之长勤。同一尽于百年，何欢寡而愁殷"……他们唱出的都是同一种哀伤、同一种感叹、同一种思绪、同一种音调。然而这种对生命的关切在不同的社会群体中又具体表现为不同的形态，在士大夫阶层中是对玄学和佛理的智辨与析理，审美的风采在智慧的通达中展现出来。

生命关切在士大夫阶层中的另一种表现是对人对物的深情。在宫廷里，生命关切表现为对"丽"的追求。曹丕《典论·论文》说："诗赋欲丽。"陆机《文赋》说："诗缘情而绮靡，赋体物而浏亮。"六朝君王多爱文学，六朝士人以文为荣。对"丽"的追求，造就了整个时代的绮丽文风。在民众中，对生命的关切最后在对佛教的信仰里表现出来，凝结在敦煌、龙门、麦积山石窟的造像和壁画里。智慧通向玄远的境界，绮丽加重感性的愉悦，信仰落进宗教的迷狂。三个方面对生命关切的升华，构成了六朝艺术内在的统一和外形的多彩。

第二节　书法呈韵

书法在汉末魏晋终于以艺术的形式呈现出来，而且成为六朝最有代表性的艺术门类。近人马宗霍甚至认为："书以晋人为最工，亦以晋人为最盛。晋之书，亦犹唐之诗，宋之词，元之曲，皆所谓一代之尚也。"[1]

书法是最具中国特色的艺术之一。早在7000多年前的仰韶文化中，就出现了一些刻画符号和象形文字。与其他原始文化比起来，这并没有什么特

[1]　转引自傅舟：《魏晋书法篆刻史》，四川美术出版社2016年版，第10页。

殊之处。然而汉字演化为殷商甲骨文和青铜铭文时，就显出了不同于其他文字的独特方向，未走向拼音化，而定型为方块字。方块字天然有一种结构之美。殷商文字出现在甲骨和青铜器中，是具有与当时的宗教意识形态相关的神圣性的。但就字形来说，它又是按照美的方式来刻写每一个字和安排整个篇章的章法布局的。武丁时期的甲骨文和戊辰彝铭文，同是一横一竖，但一字之中，字字之中，字字之间，皆有差别；字字之流动，行行之排列，也是上下前后照应，违而不犯，和而不同，字断神连。这显示了中国文字在作为文字的同时就具有艺术性。远古之时，礼即文，文即美。特别是在青铜器中出现的文字，是整个青铜器纹饰的有机组成部分。由于文字在远古的神秘性和神圣性，它甚至是最重要的一部分。青铜铭文又称金文，其字型通称篆书。大篆由商经周到秦，秦统一各国文字，创造小篆。殷周的文字之美主要与神圣性相连，理性化之后，文字除了日常实用之外，在两方面的运用是追求美观的，一是建筑上的匾额，一是碑刻。这时的书法失去了宗教的神圣性，却具有世俗的展示性。在东汉的摩崖石刻、石经和大量的碑刻中，美的追求是显而易见的，然而这仍属于实用的工艺性。这一局面到汉末有了质的变化。在哲学上，两汉的刚硬宇宙结构网络走向没落，转向虚灵的魏晋玄学；在艺术上，两汉的集体的类型性创造渐转为个人的灵性抒发。于是带着个人标记的书法出现了：有将汉隶发展到最高境界的蔡邕，有开拓出一片灿烂草书境界的杜度、崔瑗和张芝。

草书产生于秦汉之时。蔡邕说："昔秦之时，诸侯争长，简檄相传，望烽走驿，以篆隶之难，不能救速，遂作赴急之书，盖今草书是也。"（《书断》引）这是隶草，纯为实用。而杜度把隶草发展成为章草，则为审美因素在起作用。章草崛起，很快兴盛，但历时未久而衰。章草的大家张芝于章草极盛欲衰之时予以革新，在章草的基础之上省减点画波磔，创出今草。张芝的创造，开启了从隶书中蜕变出正、行、草这一今体书系。因张芝既为章草大家，又为今草之创始人，被后人誉为"草圣"。紧接张芝，钟繇创楷书，刘德升等创行草。从实用的角度看，楷书作为隶书的正写，减省了波势，增强了骨力感，更显堂堂正正。草书难识，曲高和寡，几流于书家艺事。行书

既便写又便认，在日常运用中最受青睐。从文化和审美思潮来看，草书的崛起正同步于汉末的大变动。《古诗十九首》中的"生年不满百，常怀千岁忧。昼短苦夜长，何不秉烛游"，置个人的社会责任于不顾，不就是一种追求个性解放的草书精神吗？楷书蜕化于隶书，与隶书相比，骨力增强，肌肤多样化，每个字显出独特个性风神的可能性增加了，其风韵更接近人物品藻中的神、骨、肉结构。如果说楷书的风神更接近人物品藻中的政治人才学一极，那么，行书的风采则更契合人物品藻中的审美一极。上流社会的绮丽追求和士人圈的玄学风气都汇通于行书的神韵。因此，有晋一代，不是草书，也不是楷书，而是行书最为风行。

汉字书体演变到汉末魏晋，从隶书中蜕变出来，形成篆、隶、正、行、草五体定型。"这时期又可分为前后两个阶段。汉末晋前为急剧蜕变、体式初成阶段，两晋为体式趋于定型、法度日趋完备的阶段。"[1]前期的代表为钟繇，后期的代表为王羲之。钟书有三体——隶、正、行，其成就在隶与正。王书有三体，其成就在行与正。自钟繇到王羲之的变化，代表了六朝书法艺术的演变及定型。

汉魏两晋，书法成为人们自觉的艺术追求，概括起来，盖从如下几方面显示出来：第一，成批的书法家出现。从蔡邕到张、钟到二王（王羲之、王献之），书法成了个人的专门的艺术追求。第二，对书法艺术的研学达到最高度的热爱。张芝学书法，"凡家之衣帛，必书而后练之。临池学书，池水尽黑"（《续后汉书》）。传说钟繇欲借韦诞珍藏的蔡邕笔法不得，气得呕血昏死。第三，书法理论著作大量出现。自崔瑗《草书势》、赵壹《非草书》、蔡邕《笔论》和《九势》之后，书法著述不断涌现。第四，对书法各要素有严格的美学要求。卫夫人《笔阵图》说："笔要取崇山绝仞中兔毛，八九月收之，其笔头长一寸，管长五寸，锋齐腰强者。其砚取煎涸新石，润涩相兼，浮津耀墨者。其墨取庐山之松烟，代郡之鹿角胶，十年以上，强如石者为之。纸取东阳鱼卵，虚柔滑净者。"

[1]　徐利明：《试论两大笔势类型及其流变》，载《书法研究》1990 年第 2 期。

整个魏晋时期，书法成了上流人士、门阀贵族和士大夫的代表性艺术，而且产生了一批书法世家。具有卓越艺术成就的有卫氏世家：卫觊、卫瓘、卫恒、卫铄（卫夫人）；索氏世家：索靖、索纷、索永；陆氏世家：陆机、陆云、陆玩；郗氏世家：郗鉴、郗愔、郗昙、郗璿；庾氏世家：庾亮、庾怿、庾冰、庾翼；谢氏世家：谢尚、谢安、谢万；还有人才辈出的王氏世家。

书法世家呈现出了父子相传、兄弟争胜、家家有其风格、代代呈其殊韵的艺术奇观。然而总体来看，二王书法作为时代风格的典范，风靡了东晋之后的宋、齐、梁、陈。宋朝羊欣、齐朝王僧虔、梁朝萧子云、陈朝智永四位大家都以二王为楷模。

西晋八王之乱以后，北方处于五胡十六国的混乱之中，东晋偏安，文化南移，书法上形成了朱仁夫《中国古代书法史》所说的"南北书法四大差异"：第一，南士北民（南朝书法是士人创造，北朝书法是工匠制作）；第二，南帖北碑（南朝为缣素简牍，北朝为碑志）；第三，南行北楷（南朝行书为主潮，北朝楷书更普遍）；由以上三点，构成第四点——书法风格上的南秀北雄。从历史和文化的发展来看，南朝承接魏晋成为文化发展的主调。虽然北朝艺术如民歌碑刻自有其地位和影响（仅龙门石窟中北魏的楷书造像题记就有两千余块，对其中的精品，章太炎选 50 品，康有为选 20 品），但当时的审美主潮在魏晋南朝。

书法在远古殷商的神圣性和在秦汉的展示性，使其在文化中占有重要的地位，可以说是文化的一个必不可少的组成部分。然而只有在汉末魏晋，书法才在文化意识中成为一门举足轻重的艺术，这是多种因缘遇合的结果。

书法是一种最简单的线的组合。这线，是用软的毛笔蘸墨写出，就有了浓淡、干湿、瘦肥、丰瘠、粗细、疾徐的丰富变化。线之流动犹如天地间气之运行。气之运行而成物，线之流动而成字。书法之线的世界与宇宙之气的世界有了一种相似的同构。比起文学、绘画、音乐、建筑来，书法更简单，又更虚灵。玄学的形而上本体是无味之大味，希声之大音，无形之大象，无言之至言，这正好与形简神丰的书法同韵味。玄学的虚灵宇宙最能用书法来

体现，又最能从书法中去体会。书法以线之流动而成字。中国字，点、横、竖、挑、撇、捺，形态多样，且点有大小，横分短长，竖可粗细，撇分啄掠，因而字字自成一个独体，一字可写成不同的样态。文字的书写正与"我与我周旋久，宁作我"的个性思潮相应和，而个性的表现也正好由书法来展开。人以气为主，以气作文，文如其人；以气写字，字如其人。魏晋人用笔墨写字以展现字之美与人之美。人禀天地之气而生，字之美又是宇宙之美。书法的构成本身就契合了中国宇宙的构成。纸为白，字为黑，一阴一阳。纸白为无，字黑为有，有无相成。纸白为虚，字黑为实，虚实相生。魏晋人写书法，观书法，评书法，以此为荣，以此为宝，为之入迷。从艺术哲学的观点看，宇宙一大书法，书法一小宇宙也。用笔写字，不是西画的硬笔和西人的鹅管、钢笔、铅笔、圆珠笔，而是采用毛笔和墨，书写的美学法则本身就是宇宙法则的典型表现。

　　书法家作书的创造过程，同时也可以是领悟中国文化之道的过程。中国文化的宇宙是一个气化万物、生生不息的宇宙，人禀天地之气而生。书家的创作，首先就是要抛弃俗念，进入道心。蔡邕《笔论》说："书者，散也。欲书先散怀抱……夫书，先默坐静思，随意所适，言不出口，气不盈息，沉密神彩，如对至尊。"天之气通人之气，人之气通书之气。对非质实而虚灵的宇宙的模拟，用书法运笔的浓淡枯湿周流运转来表现是最易令人体悟的了。书法上的所谓"一笔书""血脉不断""气脉不断""笔断气连""迹断势连""形断意连"，都因中国文化"气"的性质而具有了一种形而上的境界。

　　书法从汉末魏晋起，成为与中国文化和宇宙观极相契合的艺术门类。然而中国的宇宙观在整体一致的同时，随时代的不同而有具体的不同。六朝的主潮是玄学和杂有较多玄学成分的佛学。五种书体中，与玄学的本体论最为契合的是行书。书法从汉末魏晋起，也成为很能表达个人性格和情感的艺术门类。魏晋审美的人物品藻推崇的理想人格特征为标个性、重深情、尚通脱、崇飘逸。五种书体中最能表现这种人格性情之美的，是行书。宗白华先生说："晋人风神潇洒，不滞于物，这优美的自由的心灵找到一种最适宜于

王羲之《兰亭集序》摹本

表现他自己的艺术，这就是书法中的行草。行草艺术纯系一片神机，无法而有法，全在于下笔时点画自如，一点一拂皆有情趣，从头至尾，一气呵成，如天马行空，游行自在……这种超妙的艺术，只有晋人萧散超脱的心灵，才能心手相应，登峰造极。"[1] 由晋以下，宋、齐、梁、陈，行书一直为书法的主流。正是在这浩瀚的潮流中，王羲之成了中国书法的"书圣"，他的《兰亭集序》成了天下第一行书。

第三节　绘画畅神

从三代至汉，绘画主要是朝廷一部门的事务。《周礼·考工记》载：冬官"设色之工，画缋钟筐幌"，冬官梓人"掌五彩之侯"。总之，绘画是朝廷提出要求，匠人负责实施，属于朝廷艺术系统的活动。汉末，士大夫画家开始出现，记载于书的有张衡、蔡邕、赵岐、刘褒，还有待诏画官刘旦、杨鲁。人物画是其主题。士大夫画家的出现预示了很快将至的绘画意识的转变，即士大夫绘画系统在艺术上的出现，正像人物品藻从政治人才学向审美的转变，标志着士人审美意识进入主潮。在人物审美品藻中大显绘画才能的顾恺之（约344—405）的出现表征了士人绘画系统的成熟。

[1] 宗白华：《美学散步》，上海人民出版社1981年版，第180页。

朝廷绘画只注重类型，士人审美则注重个性和情趣。顾恺之评《列士图》，不满意其未能把蔺相如和秦王的性格、情感写出；观《小列女图》，欣赏其一看就能识出人物的出身。正像人物品藻的标准一样，顾恺之作画，追求人物的"神"。他画嵇康像，全都画好，仅剩眼睛未点，但他一拖就是数年，人问之，他答道："四体妍蚩，本无关于妙处；传神写照，正在阿堵中。"（刘义庆《世说新语》）对神的追求就是对人的个性、风采、情趣的追求。要达到个性的鲜明，顾恺之提出了"迁想妙得"的主张，就是抓住甚至建构对象的本质特征。他画谢鲲，将其画在岩石中间，因为谢自认为对山水的体会比别人更强；画裴楷的肖像时，在其颊上加三毛，反觉"神明殊胜"。顾恺之对人物个性神采的追求是通过绘画来表现的，具体体现为一种绘画语言的创造。为了表现具有魏晋风度的人物，顾恺之创造了与之相适应的线条——"春蚕吐丝"，一种既雄劲又连绵的优美且富于韵律感的线条。对线条和构图的讲究，构成了顾恺之"以形写神"的主要内容。从他的名画《洛神赋图》中可以看出，其构图不像汉画像那样"满"，而是特别注意人物与人物之间的呼应。洛神姿态飘逸，曹植与侍从的几种不同造型组合富于韵律感，人物的面部特征其实并不明显，但结构上的线条和块面以及色彩构成一种深得《洛神赋》神韵的画味。

《洛神赋图》

顾恺之以后，士大夫的人物画朝几个方面发展。其中之一，是刘宋时期以陆探微（？—约485）为代表的画家群在线条和人物理想形象上的开拓：在线条上，把顾的"春蚕吐丝"转为锐拔刚劲；在人物造型上，确立了"秀骨清相"的士大夫理想形象。对象（理想形象）和方法（刚劲线条）的契合，使陆探微这一群体特别地突出了"笔法"的作用。在人物画的创造上，顾得其神，陆得其骨。陆之群体中，江僧宝"用笔骨梗"，毛惠远"纵横逸笔，力遒韵雅"，张则"动笔新奇"，刘绍祖"笔迹利落"，陆绥"体韵遒举，风采飘然"，体现出了重骨的共同特征。

齐梁画家谢赫将由顾而来的士人画观念引入宫廷。自魏晋以来，帝王也深受士人的影响，在趣味上已经不同程度地士大夫化了。两种观念系统的相互影响使得宫廷走的是追求美的"绮丽"一路。谢赫作为宫廷画家，具有特

殊天赋。他"写貌人物，不俟对看。所须一览，便工操笔"。而且，连宫廷时装的快速变化，他也在绘画上紧紧跟上。谢赫虽将魏晋画法引入宫廷，但在观念上仍坚持而且进一步完善了魏晋画法。他提出的"绘画六法"全面总结了中国画的基本特色：气韵生动第一，骨法用笔第二，然后是中国式的写形，中国式的构图，中国式的着色，等等。

在审美文化竭力翻新创奇的时代，张僧繇对顾、陆模式进行了重大的改变。梁代审美时尚主要源于两个方面：一是宫廷创新，二是佛教新潮。张僧繇既是宫廷画师，又是佛教壁画能手。"（梁）武帝崇饰佛寺，多命僧繇画之。"（张彦远《历代名画记》）现实的宫中美女和佛寺的菩萨飞天两种新奇的刺激使顾、陆人物画由瘦逸型转为丰腴型。"张笔天女、宫女，面短而艳，顾乃深靓，为天人相"（米芾《画史》），所谓"象人之美，张得其肉"（《历代名画记》引张怀瓘语）。张僧繇在画一乘寺门时，仿效天竺（印度）画法，以朱青绿三色画成了有立体感的花纹。据说他还创造了一种画法，不显轮廓线，全用色彩，被称为没骨山水。

在吸收西域文化融成新的人物画法方面，北朝曹仲达同样著名。他画的线条紧贴体身，唐张彦远在《历代名画记》中将其称为"曹衣出水"（"曹衣出水"中的"曹"，一说为三国曹不兴）。这种画法正符合西域传来的佛教人物画的衣姿风态，其形神俱新，广受喜爱。曹的画法成为一种人物画模式：曹家样。

南朝有张家样，北朝有曹家样。这一方面是六朝人物画的演进更新使然，另一方面是人物画逐渐减少士大夫气而融入宫廷系统和民间系统使然。人物画就画类而言就是描写各类人物。随着描画对象大规模地向宫廷和寺庙转移，人物画负载士人意识的能力越来越弱。在这一过程中，产生了继续士人意识并且使之发扬光大的画类：山水画。

先秦以前，山水是作为一种附带装饰出现的。汉代，如四川画像砖中的庭院和金雀山帛画中的仙山琼阁，透出了一点山水画跃跃欲出的信息。山水真正出现并获得较高地位是魏晋之时，而且主要是与士人意识相连的。前面主要讲了士人系统的确立表现为审美的人物品藻，其实还表现为另一种形

式——山水鉴赏。

先秦以降一直有隐逸之士。孔子曰："天下有道则见，无道则隐。"（《论语·泰伯》）隐，纯粹是一种心灵的苦意追求。隐的环境对隐者来说是痛苦艰涩的。而自魏晋山水鉴赏潮流兴起，隐逸不但是一种志向的实现，更是一种趣味的获得。隐逸和山水之趣加在一起，相互抬高，更增山水的地位。魏晋玄学本就融合儒道。儒家山水自"仁者乐山，知者乐水""岁寒，然后知松柏之后凋也"以来，就有"比德"的性质。玄风高扬，"比德"成分渐渐消弭，"味道""观道""体道"意识日益浓厚。佛教传入，高僧们建寺于名山胜水，更增强了山水的形而上意味。

山水的魅力日益增大的过程，亦是山水画产生和发展的过程。依文献记载，顾恺之有《雪霁望五老峰图》《庐山图》等，夏侯瞻有《吴山图》，戴逵画《剡山图卷》，徐麟画《山水图》，宗炳作《秋山图》，谢约作《大山图》，陶宏景创《山居图》，张僧繇创《雪山红树图》……这些画的真迹今已失，但唐人张彦远说："魏晋以降，名迹在人间者皆见之矣。其画山水，则群峰之势，若钿饰犀栉；或水不容泛，或人大于山，率皆附以树石，映带其地，列植之状，则若伸臂布指。"（《历代名画记》）从顾恺之的《洛神赋图》所绘山水和敦煌壁画中的山水看，确乃"水不容泛""人大于山"。山水之美，世人共谈，名家共画，但技巧却处于草创阶段。虽然如此，六朝的山水画却是士人意识最具潜力的负载之具。顾恺之时代，人物画还在山水画之上。顾恺之说："凡画，人最难，次山水。"人之难，当然是难在传人之神。这里的人之神，主要是士人的风神气韵和与士人风神相通的绘画之神，吸引着画家去追求。到了宗炳、王微时代，与士人精神相通的绘画之神大都转移到山水画上面了。六朝的山水画总体而言虽属草创，却已经开创了以后山水画的发扬光大所需要的最基本的原则，这鲜明地表现在宗炳《画山水序》和王微《叙画》二文之中。

"山水质有而趣灵"，构成上就具有宇宙的形而上意味，所谓"山水以形媚道"。要表现山水的这种境界，立意上是"以一管之笔，拟太虚之体"，具体的方法就是以大观小、上下远近流动的散点透视。这类全景山水，主要强

调的是心灵的作用，所谓"应目会心"，"动变者心也"。由于是散点透视，当然也就只能是平面色彩，所谓"以色貌色"。山水画的结构和创作都契合了一种士人的境界，因此宗炳"凡所游履，皆图之于室，谓人曰：'抚琴动操，欲令众山皆响'"（《宋书·宗炳传》）。

第四节　园林适心

中国私家园林自西汉始，此后私人造园方兴未艾，但园林成为艺术则是魏晋的产物。朝廷宫殿之园或离宫之园，以前皆称为苑。后汉"园"字出现，但与宫殿离宫关系密切的一般还是称苑。魏晋以后，苑退隐而园登台，开始了中国的园林时期。也可这样说，魏晋以前，虽有园，结构如苑；魏晋以后，仍有苑，境界似园。园林一出现就成为艺术，并上升到审美文化中很重要的位置，原因在于它由私家园林发展而来，一开始就与士大夫的情趣相连。

魏晋以来，审美风气变化，讲情致，讲风神，讲个性，皇家园苑多了一种魏晋风度。在汉末魏晋，一种人生苦短、人世飘忽的思想普遍存在。曹植《名都篇》云："归来宴平乐，美酒斗十千……白日西南驰，光景不可攀。"于这种心境下，在皇室园林的享乐中，诗人对自然景物的欣赏兴味日益高涨。这种趣味的转移还未造成园林结构的根本变化，只是为变化准备了一种主观条件，但这种趣味在士大夫阶层中却以更快的速度增长。

自然山水处于审美的高位得力于玄学的氛围。山水客观上被认为"以形媚道"，士人主观上又竭力"以玄对山水"，"澄怀观道"。将山水玄学化和将玄学山水化的最好方式就是造园。魏晋以降，私家园林的兴起是士大夫文化兴起后新的审美趣味和美学原则的产物，特别是在东晋，造园是士大夫阶层一种普遍的生命活动。"从庾阐、谢安、王羲之、许询、孙绰、郗超、谢灵运等高门名宦，一直到'饥来驱我去，不知竟何之'的陶渊明，当时的士大夫几乎无不悉心经营着自己或大或小的园林。"[1] 由此开始，造园之风吹拂宋

[1]　王毅：《园林与中国文化》，上海人民出版社 1990 年版，第 88 页。

齐梁陈，影响北方诸朝。

从谢灵运的大园到陶渊明的小园，可以看出东晋以来的私家园林完全逸出秦汉宫廷的园苑，而新创出另一种审美天地。它不是宫苑的法天象地、占有万物，而仅是要依其自然、得其天趣，就在这自然和天趣中体现出宇宙的情韵。它的构造和布局不依朝廷的等级礼制，没有森然的法规限定，可大则大，可小则小，不拘一格，随遇而安。但无论大小，都讲究趣味天然。私家园林不像皇家园苑（虽为娱乐，也讲制度，讲威势，尽奢华），它的乐是士大夫性情的一种表现，是一种人格的自然流露。园林是士大夫文化的一种创造，同时又是先秦以来一直困扰着士大夫阶层的内心矛盾的一种圆满解决。

中国的士大夫处在以神性血缘为基础的皇室和以宗法血缘为基础的乡村之间，是大一统与小农经济相结合的古代社会的整合力量。士人的至理格言"修身、齐家、治国、平天下"就是希望通过自身的努力把家（乡村宗法）与国（皇室血缘）黏合在一起，达到君臣父子的同构，天下和谐。文化的稳定结构被描绘为一种君贤臣忠的理想模式。但现实中，君并不尽贤，甚至大部分不贤，臣却对之无可奈何。在古代的传统观念中，君王身上有天命，背叛或颠覆君王为不道德，处于专制集权顶端的君王远比士人有力量。士人一方面不能反对君王，这是忠的道德；另一方面又不能违背整合天下的理想，这是士的社会功能。因而从产生之日起，士就成为仕与隐的两面人。

孔子说："天下有道则见，无道则隐。"（《论语·泰伯》）"用之则行，舍之则藏。"（《论语·述而》）"邦有道则知，邦无道则愚。"（《论语·公冶长》）孟子也说："达则兼济天下，穷则独善其身。"仕与隐的循环实际上是作为全社会整合力量的士人阶层，依其在具体境遇中能否正常发挥社会功能的程度而采取的常规对应方式。因其能仕，士人发挥治国平天下的社会整合功能；因其能隐，士人能在政治变味的时候抽身出来，以保持其形象的理想性和纯洁性。

但隐从先秦以来，意味着陷入一种贫困化的生活方式。孔子的弟子颜回，就"一箪食，一瓢饮，在陋巷"（《论语·雍也》）。《庄子·达生》说："鲁有单豹者，岩居而水饮。"汉代的隐士，东方朔描绘为"遂居深山之

间，积土为室，编蓬为户"（《汉书·东方朔传》）。在古人看来，一般人的心性是"富贵思淫欲，饥寒起盗心"，士则应"富贵不能淫，贫贱不能移"。但从概率上讲，贫穷的生活状况使得能真正下决心隐的人很少，结果必然是相当一部分人因不能忍受隐之清苦，或与权贵同流合污，或投入政治的争夺倾轧之中。魏晋以来私家园林的兴起，极大地改变了隐的生活条件。从经济方面说，士自东汉以后，已不是先秦的无恒产而仅有恒心的"游士"，变为有相当经济实力的士族。他们隐，不仅是保持与权贵不合作的节操，而且有能力把这种高洁之心转化为一种建筑的艺术创造——造园活动。园林使隐变成完全可以与仕相媲美的生活方式。在玄学和佛学的支持下，园林之隐比庙堂之仕更有意味，更得自然之真趣。

王毅把魏晋南北朝士人园林的特点归为三条：一是以山水、植物等自然形态为主导而构建园林景观体系；二是纡余委曲的空间造型；三是诗歌、绘画等士人艺术与园林的结合。[1] 士人园林的特色确由多种因素相互契合而产生。东晋过江，文化南移，士人接触到与北方完全不同的江南山水。造园不用大量人工雕琢，往往依山顺水，因其地情，略微点染就可以创造一个"纡余委曲，若不可测"的雅致空间。江南之山，峰峦岭壑，自然给园林的内外之景以天然风姿；江南之水，涧潭溪泉，自然给园林的营造以柔美意趣。

植物和建筑的营造都是为了把自然之景以一种更美更理想的形式显示出来，又都含一种朝向自然真味的趣旨。这种不同于秦汉园苑的自然之美契合了士人的新的自然观。园林处于朝廷和山水之间，它是建筑，但又不依宫殿、民居的等级尺度；它是自然，但明显地有了人文的营造。除了园内的自然之趣，它还总是力图纳园外的自然于其中，创造一个与朝廷相对的山林（自然）审美境界。魏晋以来名教与自然的争论、朝廷集权思想与士人相对独立意识的冲突，终于因士人园林的产生而得到解决。当士人以诗来表现园林的时候，着重表现的是园林的自然美。如果把园林景物诗与自然山水诗相比较，可以看出，两者几乎没有什么差别。本来园林之妙就在于它纳山水之

[1]　参见王毅：《园林与中国文化》，第 90—102 页。

趣、得自然之理，因此园林的创造必然会衍生出山水诗。诗与园林的结合又使园林与士人趣味更加融合。

音乐从魏晋始，就是士人体验玄理、铸造人格的一种方式。竹林七贤多半都是嗜音乐的。阮籍能箫，善弹琴，著有《乐论》。阮咸"妙解音律，善弹琵琶"，著有《律议》。嵇康也精通音乐，其诗云："目送归鸿，手挥五弦。俯仰自得，游心太玄。"(《四言赠兄秀才入军诗十八首》其十四) 他在遭极刑之时，仍以音乐表达出一种士人的精神境界。士人之乐，已不是朝廷的宗庙和仪式音乐，也不是宫廷欢宴、民间节庆的热闹音乐，而是表达士人性情和形而上境界的音乐，所谓"游心太玄"。中国古人的宇宙本来就具有一种音乐性，玄学与音乐本就易于与山水园林相应和。园林的艺术构思本就近于诗、近于乐、近于画，而诗、乐、画都与园林本身一样是一种情趣、一种性格。但诗、乐、画因园林而来，在吟咏、乐化、描绘园林的过程中，自身也园林化、士人化、玄学化了。在朝廷庙堂、自然山水和园林三者中，园林是接近自然山水的。宗炳饱游山水，最后还是归于园林；谢灵运性嗜山水，也休息于园林。园林是自然，又是居所；是居所，又纳入了自然。园林之创造，由于士大夫在知识上的重要地位和在审美上对社会的极大影响，又契合于当时的宇宙结构模式，影响了整个社会的建筑艺术面貌，乃至皇家之苑也按照士人之园的方式来建造，帝王的情趣也跟着士大夫转变。

建筑的园林化、士人化，开创了中国艺术中宫殿建筑与园林的分流。前者主要体现政治的等级和庄严，后者着重表现生活的情趣和哲学的审美化。

第五节　诗文欲丽

汉末魏晋的艺术流变在诗歌上体现为五言诗的成熟。更具有文化意义的是，《古诗十九首》以成熟的五言诗形式和组诗方式使人耳目一新，并流传开来，明确地显示了一种与正统思想不同而与魏晋风度同调的士人意识：

生年不满百，常怀千岁忧。昼短苦夜长，何不秉烛游……

……何不策高足，先据要路津。无为守穷贱，轗轲长苦辛。

……昔为倡家女，今为荡子妇。荡子行不归，空床难独守。

王国维说，《古诗十九首》最大的特点和优点就是情感的真。自此以下，曹氏父子、建安七子掀起了诗歌的第一个高潮，五言诗是其主要形式。正始文学，嵇康、阮籍大领风骚，阮籍诗作使五言诗又一次大放光芒。如果说建安、正始时期，依然是四言诗佳作甚多（如曹操、嵇康），那么西晋诗坛，三张（张载、张协、张亢）二陆（陆机、陆云）两潘（潘岳、潘尼）一左（左思）相继扬名，其最佳诗作已几乎全是五言诗了。四言诗一直还有人写，到梁代，刘勰仍固守传统的观念，明显地把四言视为正体，将五言看作时髦之举，位低一等。到钟嵘，才把这种排序颠倒过来。四言诗的衰落和五言诗的兴起，使新时代的审美需要有了一种新的艺术表现形式。

诗文在古代的艺术体系中一直拥有最重要的地位，诗的发展总是表现为一种朝廷、士人、民间的互动。魏晋南北朝，士人居于社会审美的核心，在诗风的流向中具有前卫作用。诗歌的发展除了出于自身的形式变更要求之外，又受到人物品藻开启的新的审美潮流的推动。前面说过，人物品藻形成了一套突出情的神骨肉的审美对象结构模式，而诗歌则包含语言美的追求和表现对象的神情气韵这两方面。因此，魏晋伊始，"诗赋欲丽"（曹丕），"诗缘情而绮靡"（陆机）就一直是诗歌追求的目标。在时代审美潮流的推动下，诗歌的演进基本上显出两个方向：一是在神韵意味方面，主要以士大夫为骨干，卷托起三座诗歌高峰——玄言、山水、田园；二是与人生、性情相连的形式美的追求，融合朝廷、士人、民间的共同风尚，形成了异中趋同的审美范型——声律、骈俪、宫体。这两股潮流正好有一个大致的时间承接，展现了整个时代的审美潮流从内容向形式的演进。

玄言诗的出现是哲学对诗歌产生强大影响的产物。《文心雕龙·时序》说："自中朝贵玄，江左称盛，因谈余气，流成文体……故知文变染乎世情，兴废系乎时序。"钟嵘《诗品序》说："永嘉时，贵黄老，稍尚虚谈，于时篇什，理过其辞，淡乎寡味。"本来玄学中有一种言外之意的理趣，而诗歌中

也可含一种非语言所能道尽的滋味，二者的汇通处很容易吸引人们进行探索。在玄学成为普遍风气的晋代，诗的创造和玄理的探索两种兴趣合一，必然造成亦玄亦诗的文艺形式的兴盛。加之魏晋以来佛学与玄学日益交融，著名玄学家皆熟悉佛学典籍，进一步促成了这一现象。诗是表达性情的，当士人的性情都集中在玄学上，而且又认为玄学是可以通过诗歌来表现的时候，玄言诗就一下子被重视和推崇起来，创作玄言诗成为一种时髦风气。而诗歌在魏晋以来重丽重味的氛围中，对意味的追求也被认为就是对玄学理趣的追求。但哲学之理从根本上说并不就是诗学之味，当整个诗都成为理的解说之时，诗的特质也就失去了，成了"理过其辞，淡乎寡味"的东西，以致曾经风风火火、时髦一时的玄言诗几乎未能保存下来。

玄言诗很快转入低潮的一个主要原因是诗歌神韵意趣方面的探索在山水诗那里找到了符合诗性的方式。刘勰说："宋初文咏，体有因革，庄老告退，而山水方滋。"（《文心雕龙·明诗》）许多学者业已指出，"庄老告退"不是庄老思想在诗中的"告退"，而是把庄老思想释为诗歌形式的玄言诗的"告退"。"山水方滋"的最主要的特点，就是用山水诗的形式来体悟和表现一种与庄老也与佛学同调的宇宙意识。自从魏晋发现山水之美以来，玄学也将其作为深化自己思想的一种方式。山水之美和它的"以形媚道"已经在士人心中或深或浅地联系起来。玄言诗领袖孙绰写的《游天台山赋》就是一篇"以玄对山水"的山水与玄学相互开启的杰作。佛教从释迦牟尼开始，其冥思的地点就是河畔树下。深入自然是观照宇宙实相和显启智慧的很好方式。佛教有着对自然的偏好，"青青翠竹，总是法身；郁郁黄花，无非般若"。于是我们看到了慧远与一批僧人优游于庐山石门，共作《游石门诗》，抒发其"以佛对山水"的情思和因山水之美而来的感悟。

山水可以使人获得形而上的理趣。这使得艺术在神采方面的挺进，可由山水来获得。山水本身具有形质之美，这又使得诗歌形式方面对"丽"的追求也可在山水中显出。这样，"窥情风景之上，钻貌草木之中"（《文心雕龙·物色》）的山水诗成为新的诗歌潮流。

谢灵运既谙玄学，又通佛理，且出身于富家大族，成为山水诗人的代

表。通玄懂佛使他深化了诗的形而上意味，富贵气质使他增进了诗歌"丽"的风采。谢诗显出三大特点：第一，写景用词的富丽精工。他"肆意游邀"，"寓目则书"，景物一一罗列、转换，但又非常讲究组织方式。第二，有一种固定的结构。正如林文月所说，记游—写景—兴情—悟理。这一过程又暗契佛教的禅数。[1] 谢诗开篇总是显出主动追求："晨策寻绝壁""策马步兰皋""杪秋寻远山""裹粮杖轻策，怀迟上幽室"。进入山水之后，按照中国历来的审美视线左右顾看，仰观俯察，远近游目。在展示了令人赏心悦目的景色之后，来两句（有时是四句）亦玄亦禅的总结。这亦玄亦禅的总结构成了谢诗的第三个特点，显示出经过山水之游、山水观赏之后心灵的升华。

正像园林一样，山水也是构成士大夫文化体系的一大境界。园林是一种人工的自然美，山水却是纯粹的自然美。园林本身就是艺术，山水却是在诗画中成为艺术。山水的自然性使之成为诗歌的形而上追求和人格自由的最高境界。

在六朝诗歌中沿着性情一路奔去的还有以陶渊明为代表的田园诗。田园和山水一样是士大夫文化体系的一部分。与园林不同，它没有人工的华美；与山水不同，它不仅是游，而且是居住与生活，从而趋向一种平淡天真。

> 结庐在人境，而无车马喧。问君何能尔，心远地自偏。采菊东篱下，悠然见南山。山气日夕佳，飞鸟相与还。此中有真意，欲辨已忘言。（《饮酒二十首》其五）
>
> 种豆南山下，草盛豆苗稀。晨兴理荒秽，带月荷锄归。道狭草木长，夕露沾我衣。沾衣不足惜，但使愿无违。（《归园田居五首》其三）

陶渊明的但求适意真率的田园诗和田园之趣一样，完全脱去了豪华、工巧，没有一点儿做作。对于求"丽"的时代来说，他的高洁受人崇敬，

[1] 参见张国星：《佛学与谢灵运的山水诗》，载《学术月刊》1986 年第 11 期。

但诗的形式却不太受欣赏，连与时髦保持距离的钟嵘也说"世叹其质直"（《诗品》）。

魏晋玄学分为三个阶段：正始的王（弼）、何（晏），竹林的嵇（康）、阮（籍），元康的向（秀）、郭（象）。玄学对诗文的影响到陶、谢，可以说达到了极致。而随着时代的演进，士人趣味与宫廷趣味在双方的相互调节中不断趋同，诗歌发展的重心日益转入形式方面，其成就集中表现在隶事、声律和骈化上。

诗文要用最少的字表达尽可能多的内容，运用典故就成了一种很好的表达方式，用典即隶事。隶事仅寥寥几字，就包含一个故事。在诗文中，隶事的内容与诗文文本的内容或多或少会有些差异和偏离，二者的张力使诗文的意义更丰厚。隶事还具有包含古今知识的魅力。隶事之风，强劲吹起。文坛与士林两相推动，隶事之风又特别为骈文的发展奠定了基础。

中国文字是单音节，很容易形成对偶。对偶有一种对称均衡美。刘勰从宇宙观的角度讲了出现对偶的必然性："造化赋形，支体必双。神理为用，事不孤立。夫心生文辞，运裁百虑。高下相须，自然成对。"（《文心雕龙·丽辞》）六朝诗文对"丽"的追求，一是表现为骈文达到很高的水平，二是表现为诗文中大量出现对偶句：

> 落霞散成绮，澄江静如练。（谢朓）
> 风光蕊上轻，日色花中乱。（何逊）
> 行舟逗远树，度鸟息危樯。（阴铿）
> 蝉噪林愈静，鸟鸣山更幽。（王籍）

这些工稳的对偶句，直接开启了唐人之诗。

与隶事的含蕴、骈偶的对称同时并进的是声律的发现和运用。汉语四声平上去入的发现和研究，使诗文的音韵之美更强烈地被感受、被运用。对声律的讲究推动了诗文的音乐化。音韵美的标准制定出来了，同时不美的标准也条理化了，这就是"八病"：平头、上尾、蜂腰、鹤膝、大韵、小韵、旁

纽、正纽。至于八病各项应当怎样解释，八病是否合理，虽颇有争议，但它的出现确实反映了人们追求音韵美的风尚。

如果说隶事、骈偶和声律使南朝诗文对"丽"的追求在形式上达到顶峰，那么，宫体诗的出现则是对"丽"的追求在形式和内容两方面同时跃向极致。《梁书·简文帝纪》云："（简文帝）雅好题诗，其序云：'余七岁有诗癖，长而不倦。'然伤于轻艳，当时号曰'宫体'。"时髦了约一百年的宫体诗自梁兴起，是多方面汇合的结果。第一，魏晋名士为显其独立性而以任诞行为（如刘伶赤身裸体饮酒）影响朝野。第二，整个社会形成了对美貌的欣赏和对丑形的厌恶。潘岳貌美，妇人们争相去看；左思容丑，被人厌弃。第三，民间一直流行着质朴的爱情歌咏，虽清新但也直露。第四，佛经里充满了艳诗。梁代的君王和大臣在生活方面大都是严肃的，但宫体诗恰从梁代兴起，这与梁代君王十分信佛不无关系。佛教典籍中有大量的香艳露骨描写，而又教人如何看破、抵御，作所谓的"不净观"，的确给人们对香艳的理解提供了多方面的可能。

总之，帝王官僚们本就处在一种香艳的生活氛围中，诗要表情达性，他们的性情本就充满了对香艳的唯美欣赏。诗要丽采，宫中香艳给诗歌对"丽"的追求提供了最好的表现题材。

魏晋诗文从吟咏性情和丽采追求两方面演进，经过士人文化的不断创新，颇得新景，但到了宫体，却转为朝廷的闲适艺术。只有庾信北去后的创作，为诗歌保存了一股苍劲。整个六朝诗文作为唐代文学的铺垫，也算是尽力了。

第六节　石窟流彩

佛教虽于汉代流入我国并广为传播，但只是到了魏晋南北朝才显出自己的独特面貌。佛教也是一种与艺术紧密相连的宗教，因此佛教在中国以一种新的艺术形式彰显。北方的三大石窟（敦煌、云冈、龙门）就是在这股巨大的宗教艺术潮流中产生，并永远光照后人。

佛教的流传和兴盛在于其应和了当时社会各阶层迫切的精神需要。魏晋是士大夫自我意识兴起的时期。士人自塑了一套人格理想，既可以进而与朝廷合作，施展"修、齐、治、平"，也可以退而独善其身，寻求一种任自然的生活情趣，即所谓的"越名教而任自然"。玄学既可作士人独立的精神武器，又可成为一种生活情趣。与玄学的思辨内容和析理方式有很多契合之处的佛教理论很快在士人中传播。名士与名僧共同研习唱和，"三玄"和"大小品"互相注释、互为阐发，成了三百余年的社会风尚。佛教对士人的影响明显地体现在士人的生活情趣和文艺创造（诗文园林）之中。

在士人与朝廷保持距离、朝廷的审美趣味大受士人影响的时代，巩固王朝和整合社会都需要一种统一各阶层的思想，而佛教超越单个阶级利益和普度众生的精神追求，特别适合王朝统治者和士人的口味。尤其是东晋以后，北方少数民族入主中原，更要乞求一种神的护佑，于是大江南北佛教风靡。

三国以下，历史常演的是乱篡征伐，受害最先和最深的是广大民众。面对生死无常、祸福交替的困境，最能给民众以精神安慰的就是佛教编织的生老病死、人生苦海、舍欲修行、超脱轮回的一串串凄美而神圣的故事了。而佛法无边又契合了广大乡村的宗族巫风传统。在这个乱篡征伐、南北分裂的时代，佛教恰好成为贯通社会各阶层、各方面的整合力量。一大批高僧在这时出现了，一大批汉译佛经和汉人佛著出现了。在艺术方面，则是佛教的机构化带来的集建筑、雕塑、壁画为一体的佛寺的建立。机构的兴盛与皇室的提倡有关，梁代是最信佛的时代，梁武帝曾三次舍身入寺，因而梁代佛教的机构化程度为南朝之最。五胡十六国以来的北朝统治者更需要佛教，其寺庙数量一直多于南朝。虽然出现过北魏武帝和北周武帝两次灭佛，但其后继者又很快以更大的规模兴佛，魏末寺庙最多时达 30000 座，僧尼 200 余万人。如此多的寺庙罗布大江南北，构成了一种独特的人文艺术景观："南朝四百八十寺，多少楼台烟雨中。"（杜牧《江南春》）江南远不止四百八十寺，这早已为人所指出。如果说佛寺的建造很快地与中国建筑传统相融合，其木结构使之陷入了与中国一般建筑一样的盛衰废建循环，那么，承传印度佛风的石窟建筑则以其石的恒久性而与时间同存。

北方略逊南朝士人的情趣，统治者的审美欲求更多地向佛教倾斜，北方民众有更多更大的苦难，滋生了更深更强的宗教情愫。印度石窟沿丝绸之路，穿新疆而达中土之时，北朝统治者需要神化自己，而民众苦心则需要宗教安慰，由此对西来宗教产生了最热烈的回应，激发出巨大的石窟创造热情。东晋十六国时，先是河西四郡（今甘肃）出现了敦煌莫高窟、西千佛洞、榆林窟、天水麦积山、永靖炳灵寺等20多处石窟，莫高窟是其中的明珠；紧接着北魏都城平城（今山西大同）创造了云冈石窟——第二颗明珠；魏孝文帝迁都洛阳，石窟艺术的又一颗明珠——龙门石窟灿然而出。围绕着这三颗明珠，荡开了一朵朵石窟艺术的浪花。在北朝石窟中，皇室和民间的二重奏最为明显。敦煌是民间自发创造的硕果，云冈、龙门则为帝王倡导的结晶，皇家意识耀射石窟显而易见。在现实中，一方面，佛教领袖带头礼拜皇帝；另一方面，皇室也运用权力介入石窟的创造。魏文成帝即位当年（452）就下诏令："有司为石像，令如帝身。"云冈昙曜五窟的五座大佛像，正是北魏的五位皇帝：道武帝（第20窟）、明元帝（第19窟）、太武帝（第18窟）、景穆帝（第17窟）、文成帝（第16窟）。帝即是佛，佛即是帝。人间王朝和宗教圣地一下汇通起来，帝王由于佛而获得了神圣性，佛由于帝王而进入了尘世。昙曜五窟实现了帝王和民众的双重满足。

　　更多地表现了民众宗教意识特点的，是敦煌北朝石窟。敦煌石窟中，佛塑仍是主体，处于石窟的正中，微笑地俯视一切。而石窟的四壁充斥着壁画，传达出佛在关注并启悟人们超脱现世这一主要内容。中国的佛教壁画主要交织着本生来故事（释迦牟尼生前事迹）、经变故事（佛经中的故事）、因缘故事（佛教的因果报应）等。北朝壁画着重表现、渲染和突出的是现世的苦难（多以因缘故事和本生故事来表现）、人面对苦难的态度（本生故事最为典型）、善恶的斗争（以降魔经变故事和本生故事来传达）。由印度佛教传来的各种本生故事和因缘故事最大程度地契合了南北朝人民饱受战乱的痛苦人生。摩诃萨埵太子用自己的肉身去饲喂饿虎，月光王把自己的头颅施给婆罗门，快目王剜出自己的眼给婆罗门，尸毗王割身上的肉予鹰以拯救鸽子，五百强盗被捕后遭挖眼之痛……敦煌壁画所呈现的悲惨世界

是一个充满恶势力的世界。鹰要吃鸽，虎的本性是吃肉，婆罗门开口就要别人的头、别人的眼、别人的亲子（须达拏太子本生），九色鹿救了溺水人，这人却为了赏金出卖九色鹿……这个世界又是一个矛盾无法调和、和平难存的世界。鹰要吃鸽，尸毗王要救鸽，鹰说："我不吃鸽，我就要死，你何以只可怜他，而不可怜我呢？"这是一个非常具有典型性的提问，也是这个世界令人伤心至极的现实。面对这样的公理，尸毗王只有舍身救鸽了，他拿一杆秤，一端放上鸽，一面用刀割自己的肉放在另一端，他要用与鸽同等重量的肉来换鸽的生存权。然而故事的发展非常有意思的是，整个股肉都割尽了，还是不够重，他于是用尽全身气力，把整个身体投在秤盘上……突然，大地震动，鹰、鸽全都消失了。原来这是神对尸毗王进行的一次考验。这个故事把苦难的残酷、血腥推到了极端。当人献出自己的血肉的时候，仍得不到公平，残酷无情的现实要求的是不断地献出、献出，直至最后的生命。然而就是这悲惨的极致、不近情理的极致，翻转出了宗教人格的光辉榜样和超离尘世的大解脱圣境。敦煌第254窟的《割肉贸鸽》壁画，尸毗王身躯巨大，为其他人的数倍，居画面正中，盘腿端坐，一手手心站着小鸽，一手抬在胸前，作类似佛的"施无畏相"，面色安详，下视着矮小凶狠的人割肉。他的身躯两旁是两排各色人等，表情不一，以衬出割肉场面的恐怖和动人心魄。头顶上方两边飞舞着伎乐天，允诺了结局的光明。

敦煌壁画北朝系列展示了两种面对苦难的态度和归宿。一是凡人之路。这里充满了巨大的苦难，而这苦难又与人自身的尘世贪欲密不可分。《沙弥守戒自杀缘品》（第257、285、296窟）讲一长者女爱慕来乞食的小沙弥，后者为抵抗内心欲望和外在的诱惑，守戒自杀。长者女因爱而使被爱人死，非常悲痛，微妙比丘尼现身说法，讲了婚姻的种种不幸，终使长者女醒悟尘缘，削度为尼。《五百强盗成佛》（第285、296窟）描绘五百强盗被官兵捕获，遭挖眼之刑，悲恸不已，大声号哭。佛闻其声，使强盗之眼重见天日，强盗皈依佛法。这类故事向尚在尘世的罪恶和欲求中，或已因罪与欲而处于被罚之中的芸芸众生指出了一条解脱之路。

二是英雄之路。面对苦难、悲境、不可调和的巨大冲突，主动地牺牲自

己、舍去自己以成全他人、解决矛盾，这表现的就是一系列本生故事。其典型的，除了施眼、割肉、去头之外，摩诃萨埵太子本生表现了这种"舍去"和"施予"的主体性。摩诃萨埵太子舍身饲虎的故事（第254、428、299、301窟）让人为之侧目：摩诃国三位太子出游，见岩下七只初生小虎，围着饥饿欲死的母虎，小王子决定舍身饲虎。他让两位兄长先回，然后投身虎口。但虎饿得连吃他的气力也没有了，他就刺身，使之出血，然后从高岩跳下，坠落虎旁，虎舐他的血，恢复了气力，就把他吃了。这些本生故事集中了这些苦难，同时又表现了佛的前身对这些苦难的承受能力。这些故事是佛的故事，佛之成佛就在于他前身有如此多的苦难，且能舍身化解。当凡人也遇上这些苦难的时候，他已接近于佛的遭遇和体验了。壁画中的故事与龛上的佛像相映衬，那端正从容、洞悉一切的佛正好启示了壁画中舍去自己、忍受残酷的终极意义。一方面，佛赋予了壁画的内容以新的意义；另一方面，壁画的内容又使佛的微笑显得特别意味深长。

除了佛像、壁画之外，石窟内的图案也显示了一个超越尘凡的世界。在中心柱窟中，窟顶前部，起脊人字披、椽、枋、斗栱、望板，窟顶后部的平棋（即天花板），还有四壁上部的天宫楼阁的平台与下部的壁带，以及中心柱的塔基枋沿、龛楣、佛像背光处等等，都饰有图案。在覆斗顶形窟中，图案纹饰有弧线形的忍冬纹，显得活泼；有曲线形的云气纹，呈现流畅；有直线形的几何纹，表现谨严。特别是平棋上的藻井图案，以莲花为中心，编织各种纹饰，构成一个个明丽的顶部世界。在佛经里，莲花不仅象征佛，而且其"金色金光大明普照"（《大悲经》卷三），实际上喻示着一个"佛国世界"。

敦煌石窟，佛像、图案、壁画构成了一个宗教审美的寓意世界。壁画展现的是带着血肉情感、充满悲凉残酷的二元对立的尘世景象。佛像和图案展现的则为宁静、包容、无限的宗教境界。壁画的人间激情变形到了极致，就升华为佛像的宁静和天国般的韵律。图案的律动自上而下，佛像的感召从中到边，壁画的内容获得了一种定向的渗透。每一个石窟都是一个独特的世界。它以简练的艺术笔触、概括的宗教思想，一下子就抓住了、表现了当时

的社会心理感受，并把这普遍的社会心态转换为一种独特的艺术风韵。

石窟艺术是中印文化撞击交融的产物，一开始就显出了中国对印度文化的选择性接受。然后这些被接受的外来物又随着时间的推移逐渐地沿着符合中国趣味的方向演化。这演化包含两个方面：一是佛教艺术的中国化，二是在中国化的同时随不同朝代审美观念的变化而变化。时代的演化很容易见出，如南北朝时南朝文化居于强势地位，北朝画风受南人影响；在艺术诸门类中，绘画地位高于雕塑，雕塑风格受绘画影响。当南朝画坛陆探微雄踞高位时，他的人物画样式也是当时审美趣味的标准样式。"秀骨清相"的陆家样是大江南北的范本时，石窟中的塑像都显出"秀骨清相"。后来张僧繇声名鹊起，适应宫廷审美的丰腴型的张家样也影响了石窟雕塑、壁画的创作。而后，隋、唐、宋、元、明、清，石窟塑画无不随时代审美标准的变化而变化。在这里，更重要的是印度石窟的中国化历程。这是一个窟型、雕塑、壁画、图案的整体演化过程。

中国的石窟一开始就未出现与印度的两种主要窟型——毗诃罗式（在一个大的方形石窟的四壁，开凿许多仅能容一榻之地的方形石窟）和支提式（马蹄形窟，门前列石柱，门内左右也各列一排石柱，后面有覆形的舍利塔）完全相同的形式，而是一种印度石窟和中国木构建筑的混合折中体，之后一步步地向中国建筑形式演化。较早的昙曜五窟圆形圆顶，仅容佛身。中国观念天圆地方，大概欲表现佛的瞻之弥高的天国境界。到云冈宾阳三洞，本尊退后，前庭宽广，顶为穹隆，佛像与石窟布置均衡，几乎类似中国的祠堂。之后有方形平顶窟、方柱石窟；然后分前后两室，石窟构造向木结构轩廊转化，甚至前有拜廊，后有立室；最后石窟外面建有屋檐，石窟内部有了殿堂化意味。

石窟的核心是塑像。最初的佛塑，如敦煌第254、259、260窟的造像，额部广阔，鼻梁高隆，眉毛细长，嘴唇较薄，颐部突出，发髻波状，体格雄伟，显然存有印度遗风。这不足以为怪，佛本就是西来。随时间推移，特别是魏孝文帝实行汉化政策后，佛塑转为中国面容，以后又随历代审美趣味的变化而变化。

早期的佛和菩萨的身体造型，一开始就拒斥了印度、龟兹塑像的性特征渲染。突出的乳房，性感的扭腰，过大的动作，一概不取，更不用说那接吻、搂抱的造型了。印度佛教和中国伦理的冲突在衣饰上进行了双重的妥协。早期雕塑，"佛像的服饰有两种，一是袒露着右肩，里面穿着'僧祇支'，外面披着袈裟式的偏衫，下身著裙。一是穿通肩大衣，盖在两臂上，看不出内衣的样子，这便是所谓健驮罗的样式。当时两种都很流行。菩萨的服饰大都是一般印度贵族、富人的装饰，上身袒露，下著羊肠大裙"[1]。魏孝文帝进行汉化，服饰上也在考虑如何既保持佛教特色，又符合中土的新运动要求。这时，"雕像的衣服装饰和第一期相比，绝大多数都穿上了新装。由袈裟式的偏衫，发展为方领下垂、宽衣博带式的外衣，里面仍然是僧祇支和裙，裙带作结，有的一条下垂，一条甩在左腕上。菩萨雕像，绝大多数披上当时汉族妇女流行的搭在臂上的披帛，由两肩下垂交叉于两腿间，然后上卷肘部，再驱向外面。晚一些的菩萨在披帛交叉的地方多穿过一环，然后上卷"[2]。这次变化的核心是两点：（一）增加佛像衣饰的中国元素；（二）尽可能在不损佛像神韵的基础上减少身体的裸露部分。与印度佛塑比较，它明显地是提高中土佛塑衣饰意识的又一次运动。

佛教塑像的群体结构也由印度的独思型转为中国的等级秩序型。早期的石窟多为一佛二胁侍菩萨，或二佛（释迦与弥勒）、三佛（三身佛），后来逐渐演变为佛、菩萨、罗汉、八部护法等明显的等级排列，排列方式也越来越类似于中土的帝王与文臣武将。

石窟（特别是早期敦煌石窟）壁画是中印艺术交融最辉煌的结晶。汉画砖（石）包容天地、并置古今于一壁的画法，为敦煌壁画的叙述性提供了基本框架。汉画虽有较丰富的内容和题材，但缺乏丰富的情节及其发展过程，而佛教故事以其详细的叙述过程和生动的细节催创出了远比汉画像更为丰富、融时空为一壁的奇异图景。敦煌壁画的构图，有从左至右叙述故事的，又有在从左至右的同时一上一下地讲述故事的（第275窟）。第297窟

[1] 张光福编著:《中国美术史》，第156页。

[2] 同上书，第157页。

的《九色鹿本生》壁画，从两头开始，到中间结束。最有意思的是第 254 窟的《舍身饲虎》壁画，从中间开始，转一圈向右，又向左，最后向上结束。多姿多彩的构图方式，有助于更好地产生故事本身想要达到的情感效果。九色鹿故事显示的矛盾及其最后的解决，与从两头开始让人眼光来回跳跃及最后在正中完满结束的画面描绘形式相应和。舍身饲虎故事的扭曲性和内心的自忍残酷，与故事叙述的方向线条的展开形式，也正好具有一种同构关系。

第四章
唐代气象

第一节　唐代艺术的社会文化氛围

　　唐代是中国艺术的高峰，义是中国古代艺术从前期转向后期的关键。叶燮说："贞元、元和之际，后人称诗为'中唐'，不知此'中'者，乃古今百代之中，而非有唐之所独，后千百年无不从是以为断。"（《百家唐诗序》）这两大重要现象都与唐代独特的文化气质相关。

　　唐代的版图，东到朝鲜半岛，西北至葱岭以西的中亚，北括蒙古，南抵越南。唐初借统一之雄风，东征西讨，南征北伐，培养起了一种昂扬向上、意气风发的民族心态，而且造就了壮气独存的唐代边塞诗："黄沙百战穿金甲，不破楼兰终不还。"（王昌龄《从军行》）比军事接触更为重要的是一种容纳万有的文化交融。唐代，进入中国文化系统的外域文化可分为中亚、西亚、南亚三大支。我们看到，"南亚的佛学、医学、历法、语言学、音乐、美术；中亚的音乐、舞蹈；西亚世界的祆教、景教、摩尼教、伊斯兰教、医术、建筑艺术乃至马球运动等等，如同'八面来风'，从唐帝国开启的国门中一涌而入"[1]。王维的诗句"九天阊阖开宫殿，万国衣冠拜冕旒"，既写出了唐代的盛景，又表现了唐人包容天下的胸怀。西域服饰风行宫廷内外，中亚舞蹈、音乐，天竺杂技、魔术娱乐社会各阶层。对外来新风气的惊异、欢迎、效法、创造，为雄奇艳采的唐代艺术提供了竞争环境。"语不惊人死不休"，不仅是杜甫的创作心态，也不仅是对诗歌现象的描述，而且是对唐代整个艺术活动的写照。

　　[1]　冯天瑜、何晓明、周积明：《中华文化史》，上海人民出版社 1990 年版，第 580 页。

从内在来说，最使唐代社会充满生气的是士人阶层的新风貌。中国古代社会，士人阶层作为全社会的整合力量具有特别重大的意义。魏晋是士人独立意识的兴起期，同时又是高门士族崛起政坛、垄断高官的时期，社会演变成一种"上品无寒门，下品无势族"的格局。高门士族的特权垄断，削减着士人的社会整合功能，膨胀了与皇权和乡村宗族同质的家族力量。隋唐的历史更替，南朝大族如王、谢业已衰微，北朝的门阀在唐初就受到抑制。唐太宗令修《氏族志》，武则天主权，以皇室为中心的关中门阀又遭到沉重打击，庶族寒士迅速上升。他们更有朝气，更有进取心，也更具有社会整合能力。可以说，从魏晋到唐是士人阶层作为全社会的整合力量走向完全成熟的时期。杜甫、韩愈的勇儒型，李白、张旭的豪放型，王维的禅道型，白居易的中隐型，分别代表了士人阶层的四个维度，同时也体现了士人的人格四面。唐代的艺术风貌，从某种意义上说就是士人风采的艺术显现。

士人阶层成熟最明显的标志是以机构化的形式表现出来，由隋产生、由唐最终确立下来的科举制。科举制大大地增加了官僚系统的普及性，也增强了社会上升道路的流动性和开放性。唐代科举以考诗赋为主，无形中推动了全民的诗歌风气。科举本是选拔管理人才的，却主考诗赋，说明对管理人员主要看其素质、灵性、创造性和变通能力。诗从《诗经》始，就是个人修养高低的一个标志，此时又成了获取功名利禄的途径，在一定程度上造就了唐文化性格的艺术取向。诗，由于有格律规定、对偶要求，也有法度的一面，因此，诗歌在唐代明显地具有三方面的功能：第一，教化，这是从秦汉以来就提倡的；第二，科举，使士人的产生方式和思想方式标准化；第三，表情达性，这一点又构成前两点的基础，并使诗歌的创作和欣赏普遍化了。诗歌上的成就是唐代艺术最辉煌的成就，虽然在各个艺术领域，唐代都作出了杰出的贡献。

在思想上，唐代采取的是宽容开明的政策：

唐太宗奉行三教并行政策。虽然，有唐一代，不同君主由于不同原因而在三教之中各有所偏重，武宗甚至一度灭佛，但就总情势而言，

三教基本并行不悖，形成如下景观：

道教风行　唐代道教在上层统治者中格外得宠。李唐王室奉老子李聃为先祖，故唐高宗封老子为太上玄元皇帝。东都洛阳的玄元皇帝庙，"山河扶绣户，日月近雕梁"，气派格外宏大。长安的太清宫中，先是玄宗雕像，后又有高祖、太宗、高宗、中宗、睿宗五帝侍立老子塑像左右，毕恭毕敬。追求仙人羽化的道观也发展势头高涨，《唐六典·祠部》记载："凡天下观总一千六百八十七所"，天台山、茅山、华山、青城山、王屋山等名山幽谷无不香雾弥漫、仙乐嘹亮。

佛教兴旺　初盛唐也是佛教扶摇直上的时代。京畿长安，寺庙荟萃，城中坊里的 60% 都设立了寺庙，其中规模大者，"穷极壮丽，土木之役愈万亿"……长安城内的佛塔更难以计数，它们造型优美，引人入胜：大雁塔雄伟巍峨，小雁塔俊秀婀娜，善导塔玉玉亭亭……在东都洛阳，武则天大规模开窟造像于龙门，举世闻名的卢舍那大佛高十七点一四米，端坐正中，神王、金刚、菩萨、弟子侍立左右，如众星拱月，当人们在群像环顾中瞻仰大佛，不由产生一种渺小之感，仿佛是一个微小的生命匍匐在巨大的、超然的神灵面前。[1]

佛道作为社会整合力量是跨越阶层的，其宗教内容为皇室所欢迎，其思想资源为士大夫所欣赏，其巫风法术影响了广大民众。佛道的生成与发展都是与机构实体——一种以寺庙为中心的综合体同步的，这又决定了它与各门艺术的关联。每一寺庙都是区别于普通民居的艺术建筑。寺庙必有塑像，为中国雕塑的创作提供了用武之地；必有壁画，促进了绘画的发展，吴道子的大部分绘画都是为寺庙而作；大都有院落，构成了一种寺庙型园林景观；还是民俗娱乐场所，不仅是说唱文学的固定传播点，而且为各种民间艺术提供了演出场地。佛道思想也为唐代艺术的精品提供了境界上的推动力。李白被称为道教诗人，又被称为诗仙；王维被称为诗佛。这些都显示了宗教与文

[1]　冯天瑜、何晓明、周积明：《中华文化史》，第 564—565 页。文中"愈万亿"应为"逾万亿"。

化的相互作用。

唐代艺术作为古代文化的高峰，创造了一系列前人无法创造、后人又无法企及的极境。从大的艺术门类来说，唐诗是空前绝后的；从个性类型来讲，李白、杜甫、王维的境界是后人再也无法达到的；颜真卿、柳公权的楷书，成为后世永远的榜样；张旭、怀素的草书，后人再也无法写出；吴道子有笔无墨、气势飘逸的画也是不可重复的……

把古代社会看成一种整体，以上大家永远成为后人效法的范本；把中唐作为古代社会的一个转折点，唐代艺术又为后来的社会奠定了一系列艺术类型和艺术境界的根基。韩、柳的古文，白居易的园林观念，王维的山水画为后来的士人的艺术境界提供了方向性指导，词为后来的士人的苦闷心态提供了最恰当的艺术表达形式，传奇和说唱文学预示了中国艺术主潮在后来的转变。

第二节　舞乐精神

舞乐在原始时期与礼（仪式）联系在一起，具有崇高的地位。舞和乐皆与宇宙、人心的最深意蕴相关联。先秦以后，诗文入主文艺高位，舞乐或者停滞，如仪式舞乐，或者边缘化，如宫廷和民间舞乐。时至唐代，却出现了一个普遍的舞乐潮流。从宫廷皇帝到朝中将相再到乡村小民，无不喜爱舞乐。另一方面，诗歌经过魏晋以来的形式化追求，艺术特征日益彰显。就教化而言，诗歌高于其他艺术；就艺术门类来说，诗歌又与其他艺术平等。如果说，诗与书、画、园林等一道在魏晋南朝的士人文化体系里获得了同等的地位，那么，在唐代的包容精神中，诗与书、画、乐、舞具有了一种贯通社会各阶层的普遍性。《全唐诗》里的作者有帝王、士大夫、平民、农夫、渔夫、樵夫、木工、征人、乞丐、僧道、隐士、少儿、妇女……诗很多时候又是与舞乐连在一起的。"三百内人连袖舞，一时天上著词声。"（张祜《正月十五夜灯》）这是城市。"春江月出大堤平，堤上女郎连袂行。……新词宛转递相传，振袖倾鬟风露前。"（刘禹锡《踏歌行》）这是乡村。作为与诗歌

不重合的独立系统，舞乐也与诗歌一样，具有流行全社会的普遍性。然而，在唐代，舞与乐既可分，又难分。唐代宫廷有十部伎乐舞，乐与舞完全合一。乡村有各种山歌，如《竹枝歌》《踏歌行》等等；城镇有各种小曲，如《长相思》《渔歌子》等等，也多为舞乐合一。经常表演的唐代舞乐有：（一）节日歌舞游乐，如多次由宫廷组织的皇帝与民同乐。《踏歌行》是广泛流行的类似交谊舞的歌舞。"公元713年，宫廷组织了几千女子的《踏歌》队伍。除上千宫女外，又从长安（今西安）、万年（今临潼）两地选出千余妇女，衣罗绮锦绣，饰金银珠翠。在灯轮灯树下，《踏歌》三日三夜。"[1]（二）寺庙舞蹈，唐代寺庙集宗教活动与娱乐活动场所为一体。寺院设有戏场，各阶层人士，包括皇室公主，都可到戏场看戏。表演的节目大都与社会上流行的相同，为歌舞百戏，也多有按施主意愿演出的。（三）祭祀舞，即巫舞，也称傩舞，一般有化装和面具。傩舞不但民间普遍，而且宫廷每年除夕之夜也举行规模宏大的"大傩"。[2]（四）歌舞艺人在街头、广场、酒肆献艺。

　　唐代舞乐的中心是宫廷。这是一个容纳万有、面向八方、吞吐宇宙的中央王朝，舞乐也同样成为时代精神的表征形式之一。各地方的舞乐艺术在这里荟萃，据《唐会要》载，唐初的宫廷散乐艺人都是各州艺人，按照规定时间轮流到宫廷当番（值班），这实际上具有了各地轮流献技观摩的意味。唐代也常有各地进献艺人入宫的事情发生。全国舞乐的精华在这里集中，世界各地的舞乐也在这里竞美。唐玄宗时，各国献乐舞之事十分频繁，康国、米国、史国、骨咄、波斯、室利佛逝等都曾派使者到长安献胡旋女、侏儒以及歌舞、舞筵等。唐代的宫廷十部伎乐舞可以说就是世界舞乐精选，包括清商乐、西凉乐、天竺乐、高丽乐、龟兹乐、安国乐、疏勒乐、康国乐、高昌乐、燕乐。这里除了清商乐是汉魏六朝陆续采入的"吴声"和"西曲"，西凉乐是北周、隋所用的北方旧乐，燕乐为唐代新创之外，其余都是外国舞乐。从十部伎乐舞的选定可以看到唐代舞乐大气魄的开放创造精神。燕乐本身就是一种创造，舞形上是如此，音乐上也是如此。燕乐的基本音阶不同

[1] 王克芬：《中国舞蹈发展史》，上海人民出版社1989年版，第173—174页。

[2] 同上书，第188页。

于古代的雅乐，也异于前世新声的清商乐，而是把龟兹乐调和中国传统的古音阶、清音阶完全纳入一个体系之内再加以综合创造。于是，通过战争、纳贡、流传与编创这四条途径，众多风格的中外乐舞汇聚到长安城。

宫廷舞乐一方面具有严格的规定性，如对舞者人数和服装、乐工人数、乐队编制及何种乐曲都有规定，显出一种制度的严整。另一方面又有相当大的自由创造和通变精神，如著名的《霓裳羽衣舞》就有多种形式——独舞、双人舞、群舞。杨贵妃和她的侍儿张云容表演过双人舞，玄宗生日时众宫女表演过大型群舞，文宗开成元年（836）宫中用15岁以下少年300人演此舞……在时代舞乐精神的浸染下，自舞成为一种普遍的社会风尚。李世民"宴武功士女于庆善宫南门"，酒酣，君臣谈忆往事，老人们相继起舞，争向皇帝敬酒。唐玄宗善作曲，擅长击羯鼓和指挥，亲自参加内乐排练，亲自演奏乐器、伴舞。杨贵妃以善舞《霓裳羽衣舞》和《胡旋舞》著称。玄宗的另一宠妃江采萍不但会诗擅文，而且能歌善舞。高宗女太平公主曾在皇帝前起舞求嫁。安禄山善舞《胡旋舞》。杨玉环的舞蹈使唐玄宗达到了人生快乐境界的极致，以致忘了天下。敦煌唐代壁画中的净土经变画面，全是用舞乐来表现净土的至乐境界。

唐代的舞蹈和整个中国的舞蹈一样，重视服装的作用。舞巾、风带、披帛、长袖，造成了身体体积的无穷变化，而且这些带状物在舞动中构成了柔曼婉畅、飘逸变化的线。《胡旋舞》在唐代享有盛誉，它以连续多圈快节奏的旋转动作为特色："左旋右转不知疲，千匝万周无已时。人间物类无可比，奔车轮缓旋风迟。"（白居易《胡旋女》）在各类旋转中，舞巾、风带、披帛、长袖都飘荡起来，形成各种线的动态。这时，舞蹈变成了华美的书法，舞蹈的精神与书法的精神重合了。宗白华先生说过，中国音乐相对诗、书、画而言，不算发达，但音乐的很多功能体现在书法里。然而，唐代音乐与舞蹈的结合，构成了一种舞乐精神。舞乐也有趋向书法的一面，但舞的特质，它的昂扬奔放和迷狂如醉的一面，与唐代气象最辉煌的顶端相一致，应合了一种书法的奇迹——狂草。舞的特征与书法暗通，自舞的精神与狂草的精神相契合。

唐代狂草的代表张旭在河南邺县时爱看公孙大娘舞西河剑器，从而书法大获长进。唐代之剑已融实用与观赏于一体，既是武艺的表现，又是艺术的精华，还是精神的风采："昔有佳人公孙氏，一舞剑器动四方。观者如山色沮丧，天地为之久低昂。如羿射九日落，矫如群帝骖龙翔。来如雷霆收震怒，罢如江海凝青光……"（杜甫《观公孙大娘弟子舞剑器行》）舞起源于原始仪式，本有沟通宇宙的力量；书，作为线的艺术的精华，亦有象征天人的功用。韩愈《送高闲上人序》评张旭说："往时张旭善草书，不治他技。喜怒、窘穷、忧悲、愉佚、怨恨、思慕、酣醉、无聊、不平，有动于心，必于草书焉发之。"狂草通于舞乐精神，又把舞乐精神发挥到极致。张旭性嗜酒，每喝得大醉，就呼叫狂走，然后落笔成书，有时竟以头发濡墨而书，酒醒之后，连自己也觉得神妙，故人称之为"张颠"。

舞乐精神反映于绘画中，就是吴道子的气概。吴道子的画，以线为主，意存笔先，满壁飞动，吴带当风，正与狂草风韵相契合。公孙大娘和裴旻的剑舞、张旭和怀素的草书、吴道子的画，互通互映，表现的就是一种与盛唐气象相一致的舞乐精神。这是一种天马行空的天才艺术。如果说这也基于才能的话，那么更重要的是超越才能。"明皇天宝中忽思蜀道嘉陵江水。遂假吴生驿驷，令往写貌。及回日，帝问其状，奏曰：'臣无粉本，并记在心。'后宣令于大同殿图之。嘉陵江三百余里山水，一日而毕。时有李思训将军，山水擅名，帝亦宣于大同殿图，累月方毕。明皇云：'李思训数月之工，吴道子一日之迹，皆极其妙也。'"（《唐朝名画录》）这里的"数月之工"反映的是唐代气象中法度的一面，"一日之迹"表现的是唐代气象中天才的一面。

诗文在中国艺术中处于最高位，诗成为唐代最有代表性的艺术。狂草、吴画和舞乐精神在文学上的表现，就是李白的诗。李白的诗是唐代气象最豪放的迸射。横扫六合的气概、自由天地的精神、笑傲万物的情怀，铸成了李白诗的无迹可求、一片神机：

我本楚狂人，凤歌笑孔丘。（李白《庐山谣寄卢侍御虚舟》）

天子呼来不上船，自称臣是酒中仙。（杜甫《饮中八仙歌》）

这是一颗无顾忌、无拘束的诗人之心，这种盛唐豪气贯穿在李白的众多诗篇中。"酒后竞风采，三杯弄宝刀。杀人如剪草，剧孟同游遨。"（《白马篇》）这是侠风中的豪气。"仰天大笑出门去，我辈岂是蓬蒿人。"（《南陵别儿童入京》）"天生我材必有用，千金散尽还复来。"（《将进酒》）这是济世立功的豪气。"木兰之枻沙棠舟，玉箫金管坐两头。美酒樽中置千斛，载妓随波任去留。"（《江上吟》）这是寻欢作乐的豪气。"傍人借问笑何事？笑杀山公醉似泥。鸬鹚杓，鹦鹉杯，百年三万六千日，一日须倾三百杯！"（《襄阳歌》）"主人何为言少钱，径须沽取对君酌。五花马，千金裘，呼儿将出换美酒，与尔同销万古愁。"（《将进酒》）这是醉境中的豪气。"花间一壶酒，独酌无相亲。举杯邀明月，对影成三人。"（《月下独酌》）这是孤独中的豪气。"金樽美酒斗十千，玉盘珍羞直万钱。停杯投箸不能食，拔剑四顾心茫然。"（《行路难》）"弃我去者，昨日之日不可留；乱我心者，今日之日多烦忧……抽刀断水水更流，举杯消愁愁更愁。人生在世不称意，明朝散发弄扁舟。"（《宣州谢朓楼饯别校书叔云》）失意中也仍然充满豪气。李白是盛唐气象的代表，这盛唐气象典型地表现在他对大自然壮美的描绘，特别是他有关黄河的诗句中：

明月出天山，苍茫云海间。长风几万里，吹度玉门关。（《关山月》）

黄河落天走东海，万里写入胸怀间。（《赠裴十四》）

黄河西来决昆仑，咆哮万里触龙门。（《公无渡河》）

西岳峥嵘何壮哉，黄河如丝天际来。（《西岳云台歌送丹丘子》）

黄河之水天上来，奔流到海不复回。（《将进酒》）

这些诗句的写出不是靠一种最佳视角。它们超越任何一种固定视点，需要一种吞吐宇宙的气魄。它们表现出的容纳万有、俯仰天地之气概，也不是靠一

种自先秦以来就有的对天上地下、四面八方的游目与罗列。由游目与罗列而来的是主体外在于世界的宏伟，而少了内在的气魄。李白的诗有一种我化为宇宙、我就是宇宙而产生出来的磅礴气势，它们超越了一切技巧、法则和功力，与时代最伟大的精神相汇通。

当唐代舞乐精神的精华表现为李诗、张书、吴画的时候，盛唐气象最宏伟、最辉煌的一页已经凝结在艺术之中而永垂不朽了。

第三节　恢宏法度

唐代的时代精神体现为丰富的艺术创造，而丰富的艺术创造又凝结为一系列形式法则。在众多领域中，唐代艺术都给后人留下了伟大的样板。"唐人尚法"，就是从唐代艺术在形式法则创造上的巨大成就来总结唐代艺术特点的。当然，唐代艺术绝不止一个法度的问题，但唐人法度之恢宏又确是唐代艺术非常重要的一个方面。让我们从各个艺术门类来看唐代艺术的伟大形式创造吧。

唐代的都城长安是唐代建筑的样板。长安城东西长 9721 米，南北宽 8651.7 米，严整地由北向南，同时由里向外分为三大部分：宫城、皇城、外廓城。"帝王居住的宫城如同北极星周围的紫微垣，皇城象征着地平线上以北极星为圆心的天象，从东、西、南三面卫护皇城与宫城的廓城则象征着大周天。"[1] 从这里我们看到汉代"象天设都"的影响。宫城内的"太极宫是皇帝听政和居住的宫室，位于全城中轴线的北端，其中心部分的布局，依据轴线与左右对称的规划原则，并附会了《周礼》的三朝制度，沿着轴线建门殿十数座，而以宫城正门承天门为大朝，太极、两仪二殿为日朝和常朝，两侧又以大吉、百福等若干殿和门组成左右对称的布局"[2]。这显示长安城承传了《周礼》以来的传统。"那皇城外南北排列的十三坊象征十三州，东西十坊则比拟全国十道。最宽的朱雀街是全城的中轴线，它直通宫城承天门，

[1]　冯天瑜、何晓明、周积明：《中华文化史》，第 589 页。
[2]　刘敦桢主编：《中国古代建筑史》，第 107 页。

宛如一条彩带，把天上的九野千门与地下的九州万户联成一线。"[1]"依地势的高下，长安城内的建筑依住宅主人的等级身份依次展开：宫殿最高，政府机关次之，寺观和官僚住宅又次之，一般居民等而下之。"[2]宏大的气派、明确的象征、严格的等级秩序和精密的形式布局，在这里得到了鲜明的体现。中国建筑的法则是坐北朝南，而长安城的地势是南高北低。建筑观念与地形的矛盾虽由建筑的等级高度予以弥合，但毕竟美中不足。634 年开始建造的大明宫真正体现了唐都的创造性。大明宫位于长安城外东北的龙首原上，从平面看，位置稍偏，不是正中，但从立面讲，它居高临下，俯瞰全城，又正得其"中"。这个不算太液池以北的内苑地带，仍相当于明清故宫紫禁城总面积三倍多的大宫，成了高宗以后唐代的政治中心。大明宫不但"神"统全城，又以宫内的建筑形式，强调和突出了自己的中心地位。北面太液池，池中有蓬莱山，是容纳宇宙的象征；西面的麟德殿和南面作为正殿的含元殿，其造型的气势都超过明清故宫的太和殿，表现出雄伟的盛唐气象。大明宫作为长安城的巧妙延伸，使整个长安显出了一种继承与创新、规范与变通的完美统一。

恢宏法度在书法上的体现就是颜真卿的楷书。东晋以后书法的南行（书）北楷（书）形成了不同的书法文化，但北朝始终视南朝文化为正宗。魏孝文帝的汉化政策加速了南风北侵，北周以后南北书风开始融合。所谓融合，实际上是南风领导全国潮流，二王（王羲之、王献之）书风弥漫南北。大唐开国，唐太宗酷爱书法，尤崇王羲之。在机构上，翰林院有侍书学士，国子监设书学博士，科举也设有"书科"。在潮流上，仍是二王风劲。浓厚的学书氛围，产生了初唐四大家：欧阳询、虞世南、褚遂良、薛稷。四人宗师二王，又各有所得，自成一家。但正如诗歌上"初唐四杰"王勃、杨炯、卢照邻、骆宾王，成绩斐然，但仍未脱尽六朝风气一样，欧、虞、褚、薛也未曾抹去二王风采。四人都是一方面已有唐代大家的力量气度，另一方面又有二王的姿媚气韵。就前一方面来说，四大家既显独创，又在走向颜真卿。到了

[1] 冯天瑜、何晓明、周积明：《中华文化史》，第 589 页。

[2] 同上。

颜真卿这里，唐代精神才在书法上得到了完全的体现。颜真卿的书法艺术分为三个时期：50 岁以前，是颜书风格的酝酿期，有《多宝塔碑》等；50—65 岁是颜书风格的形成期，代表作有《鲜于氏离堆记》等；65 岁以后是颜书艺术的极致阶段，所谓人与书俱老的时期，代表作有《大唐中兴颂》等。颜书也是继承和创新的典范。总的说来，颜书左右对称，正面而出，厚实刚健，既如含元殿之雄伟，又如周、张仕女画之丰腴；堂堂正正，整齐大度，既如帝国秩序，又似盛唐气象，使唐代书法完全不同于二王之典雅秀媚，呈现出深契时代精神的雍容伟壮。因此，后人称颜真卿是书法艺术中的集大成者。

恢宏法度表现在舞乐上，一方面是张义收和祖孝孙对隋代郑译创立的"八十四调"的进一步推进，另一方面是大型舞蹈的编导。唐代的宫廷燕乐，属固定节目。人数、服装、乐队、表演程序，都是经过编导，作为法度定下来的。如《立伎部》共八部乐舞，分别为"《安乐》：继承北周兽面舞。舞者 80 人。《太平乐》：又称五方狮子舞。扮五色狮子舞蹈。《破阵乐》：颂唐太宗武功，120 人披甲执戟而舞。《庆善乐》：颂唐太宗文德，64 儿童舞。《大定乐》：颂高宗而作，140 人披甲执槊（矛）而舞。《上元乐》：高宗时作，180 人，穿五色画云衣而舞。《圣寿乐》：武后时作，140 人以舞队摆字。《光圣乐》：颂玄宗而作，80 人戴鸟冠，穿画衣而舞"[1]。这些表演都是较复杂的，如《破阵乐》："两边队势不同，左圆形，右方形。舞队的顺序是前战车，后军士队伍，队形变化、地位调度大，有'鱼丽阵'，如鱼群相比次而行的横队式，也有'鹅鹳阵'，前后相随的纵队式。还有如'箕张翼舒'，舞队收拢后，成放射形散开伸展。舞队似犬牙交错，前进后退。然后来一个大包抄，首尾相连。"[2] 这些歌功颂德的宫廷燕乐规模宏大、气势雄伟，作为唐代精神的一种反映形式，同样包含着一种艺术法度。

如果说唐代舞乐只是从宫廷气象上反映了时代风采，那么，张萱、周昉的绮罗人物画则既有宫廷气象，又有绘画本身的意义。中国的宫廷仕女画，从资料上看，可以追溯到汉代的宫廷画家毛延寿。唐代审美，中原与西域趣

[1]　王克芬：《中国舞蹈发展史》，第 196—197 页。

[2]　同上书，第 224 页。

味相交融，对女性美的追求和欣赏形成了一个丰采的领域，呈现出一种独特的趣味。这在无数的墓室壁画、"唐三彩"塑像、诗歌和相当多的仕女画中表现出来。

张萱、周昉是仕女画家的典型代表，二人的画已经超越了唐以前妇女题材充斥烈女、孝女的道德范围，而着意一种宫廷富丽闲适优美的生活情趣的营造。张萱留下来的作品《虢国夫人游春图》《捣练图》，周昉遗存的作品《簪花仕女图》《纨扇仕女图》《听琴图》仍使我们能窥见当时以"张家样""周家样"闻名于世的张、周的绮罗人物画的特点：第一，浓丽丰肥的女性形象。脸型圆润丰满，体态肥硕悠然，酥胸着团花长裙，从披纱中露出丰满的玉肌，头上的装饰和衣裳的花纹精美绮丽，人物透出温润香软之感。第二，结构的和谐温馨。《捣练图》《簪花仕女图》显出了作者在构图和气氛营造上的艺术功力。人物之间的互相呼应构成了和谐绮丽的整体，各种鲜艳色彩的相互配合造成了意趣天成的香软境界。第三，笔墨的创新。张萱的设色用笔工整浓丽，"以朱晕耳根"成为他的独创绝活。张、周二人为了表现唐代的女性美，吸收了顾恺之、吴道子线条的优点，创造出能最好地表现女性肌肤和绮丽衣饰的"琴丝描"（可以说是"铁线描"与"游丝描"的结合）。这种线条细而含力，流利活泼，典雅含蓄。"周家样"在表现富贵娴雅的宫廷女性生活与创造和这种生活相适应的艺术形式这两方面都应和了唐代艺术精神恢宏法度的一面。

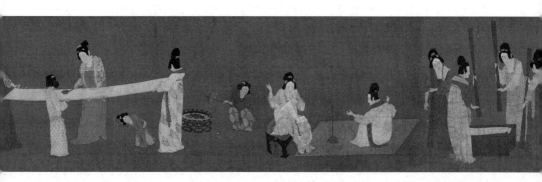

（唐）张萱，《捣练图》，绢本设色，37cm×145.3cm，波士顿美术馆

恢宏法度在佛教艺术上体现为佛教寺庙建筑在唐代迈出了关键的一步：以塔为中心的寺院变为以殿为中心的寺院。以塔为中心，象征印度佛教的终极关怀和涅槃的最后超脱境界；以殿为中心，显示了中土的习惯，宗教信仰服务于现实的生活秩序。塔默默地指向苍天，启示着超世之路；殿在外观上与朝廷宫殿和达官府第无大的差别，呈现一种地上的秩序。以塔为主，现实服务于宗教；以殿为主，宗教服务于现实。佛教建筑的中国化是一个漫长的故事，它的最后定型到明代才完成。具体的寺庙因地形和一些实际需要而建成，小可以是两殿，甚至一孤庙，大可以是十多院，殿也可高至三层阁楼。在整个发展中，以殿为中心这一转变是至关重要的，它意味着寺庙形式对中国的朝廷、家族秩序的内在认同。寺庙无论大小，都以大雄宝殿为核心，组织起一个秩序化的对称、严正、有节奏的空间。同样，殿外观的秩序化，也要求殿内塑像在排列上的秩序化。佛、菩萨、天王、罗汉的排列，不管以何种方式，都要显出一种与朝廷、家族同调的等级制。

佛教的普遍化在艺术上的硕果之一，就是佛教壁画的普遍化。佛教具有神圣的一面，又有普通的一面，因而从事佛教绘画的既有大量画工，又有杰出画家。魏晋以来名家多作佛教壁画，顾恺之、陆探微、张僧繇都有不少创作佛教壁画的佳话留传，他们的画风也对佛教艺术有着不小的影响。然而，在佛教壁画中最具影响力的却是"曹家样"。"曹衣出水"，衣纹紧贴身体，突出的是雕塑感，更具佛教艺术之原味：由雕塑统帅绘画，产生人物的立体感。这本身与佛教寺庙的教义气氛营造是一致的。然而中土精神却是绘画统帅雕塑。在南北朝，平面与立体、线与形的冲突形成的中国艺术与印度艺术的差异，就是"陆家样""张家样"与"曹家样"的不同。在唐代佛教壁画兴盛之际，吴道子容纳中外，包囊古今，创造了具有中国特色的佛教壁画模式——"吴家样"。吴画，从《送子天王图》中可见，已把佛教人物完全中国化了。这不仅表现在脸型上，而且主要表现在服饰衣冠上。印度的形象和服饰是"曹衣出水"的基础，而中国的宽衣大带促成了"吴带当风"的产生。"曹衣出水"突出的是形，"吴带当风"突出的是线。但吴之线已不是平面轮廓之线，而是用来造成立体感之线。

中国画既不是西方式的立体三维，又不是原始绘画的平面二维，它别有一种境界，主要靠了三个因素：（一）用散点透视组织空间；（二）用线来表现立体；（三）用皴法、墨、染来表现明暗。宗炳、王微从理论上明确了第一个因素，吴道子则明确地贡献了第二个因素。他的画既无墨晕，又无色彩，却形成了人物的立体感；既革新了佛画传统，又符合佛画传统。吴道子创造了一个纯粹的线的世界，他的线满壁飞动，正是一个与书法相契合的世界。他的线显示了一种不同于一般人物画的巨大气魄。所谓"吴带当风"，"当风"二字很好地表达出了这种气魄。

在唐代，李白诗、张旭书与杜甫诗、颜真卿书明显地构成两种不同的境界，而吴道子则横跨了这两种境界。就吴画"当其下手风雨快，笔所未到气已吞"（苏轼）的气魄风采来说，他与李白、张旭相通；就其"笔势圆转"（郭若虚）、"力健有余"（张彦远），创造出一种线条模式和绘画规则来说，他又与杜甫、颜真卿同调。正因为有"吴家样"这个"样"，所以后来苏轼把杜诗、颜字、韩文、吴画并提，标之为百代之师。

前面讲过，吴道子和李思训共画嘉陵山水，一速一迟，各尽其妙。李思训是山水画"北宗画法"的开创者。在唐代，最能与华丽服饰、宫廷舞乐、张周仕女画、"唐三彩"泥塑、宫廷建筑相汇通的，就是以李思训为代表的金碧山水。总而言之，金碧山水是把山水绘得既生机一片又富丽堂皇，是山水与庙堂在艺术上的一次弥合。北周时就有了用金色著山水，在隋代时又产生了展子虔这样的大家，而李思训之所以独步唐代，为后人所效仿，其原因在于：第一，他把山水、人物、建筑完美地结合起来，使山水人间化了，又富贵化了，给山林之趣和朝廷之丽以双重满足。这在他的《江帆楼阁图》中明显透出。特别是山水中画建筑，构成了中国山水画独有的特色。第二，在笔法上改变了前人仅勾勒填色的程式，而开创了北宗画法，在设色上有了突破性进展。第三，画建筑，从而总结和丰富了界画的技法。由于金碧山水契合于唐代的昂扬富丽氛围，李思训在唐代山水画中处于至高无上的地位。

辉煌灿烂的唐代工艺，同样体现出恢宏法度。唐代陶瓷，以青瓷、白瓷

《江帆楼阁图》

和"唐三彩"最为著名。唐代陶瓷从总体上讲，造型趋向于圆浑饱满，装饰追求富丽堂皇，器型呈现新颖多样。尤其是"唐三彩"的制作，反映了唐代陶瓷工艺的杰出水平，对后世也产生了深远的影响。"唐三彩"最大的特点是釉彩绚丽缤纷，常常是在一件器物上，蓝、黄、绿、红、白等多种色彩交错使用，说明当时的工匠们已经熟练地掌握了金属氧化物的不同性能和呈色规律。唐代的金银器工艺也十分精湛，普遍采用了浇铸、切削、焊接、抛光等多种技术。金银制成的碗、杯、盘、盒等各种器皿，大多造型端庄优美，刻花繁复华丽。唐代丝织工艺也十分发达，据不完全统计，仅在新疆唐代墓葬中出土的唐代丝织物，就有锦、绮、绫、罗、绨、纨、绢、缣、刺绣、染缬等许多种，图案精美，色彩艳丽，具有很高的工艺水平。[1]

在文学上，韩（愈）柳（宗元）的古文运动开拓了恢宏法度的另一境界。六朝以来骈文风靡天下，这种词必对称、句必偶出、讲究音韵和推敲的文体诚然平衡、优美、富贵、从容，但有明显的人工性和唯美味。韩柳的古文运动打着复兴古文的旗号，以先秦两汉的散体文章为榜样，与六朝以来的骈文相对抗，但实际上是要为时代精神创造出一种新的文章规范。骈文虽丽，但人为性强，技巧很重，拘于形式，矫揉造作，遮蔽本心，阻挠真情。古文之散，就是要去除文字形式的阻挠，直指本心，直抒真情，归于自然，可长则长，需短则短，要对偶也不回避，散句足而绝不增减。如果说骈文带有更多的宫廷和唯美趣味，那么古文则标出了一种痛快淋漓的士人精神：

> 世有伯乐，然后有千里马，千里马常有而伯乐不常有，故虽有名马，只辱于奴隶人之手，骈死于槽枥之间，不以千里称也。（韩愈《杂说四首》其四）
>
> 大凡物不得其平则鸣。草木之无声，风挠之鸣，水之无声，风荡之鸣……人之于言也亦然，有不得已者而后言，其歌也有思，其哭也有怀。凡出乎口而为声者，其皆有弗平者乎！（韩愈《送孟东野序》）

[1] 参见武敏：《吐鲁番出土丝织物中的唐代印染》，载《文物》1973 年第 10 期。

韩柳古文运动的背景与元（稹）、白（居易）在诗坛上的"新乐府运动"的背景一样，源于危机四起的中唐时期士大夫强烈的忧患意识，因而古文运动又是区别于宫廷官文的士人独立意识高涨的产物。古文不仅是文的崛起，还是道的复兴。韩愈高呼"文以载道"，柳宗元直唤"文以明道"。特别是韩愈，用文章高扬孔孟之道，自信为尧、舜、禹、汤、文、武、周公、孔子、孟子"道统"的直接继承者，也是后人所谓的"文起八代之衰"（苏轼评韩文）。韩柳不但追求道，而且与之相应地要求文的创新，"唯陈言之务去"，对语言美狠下了一番锤炼之功。韩柳二人都直接参加了现实的政治斗争，使文—人—道达到了一种很高的结合，这又使韩柳古文升腾到了一个很高的境界。不过韩与柳又是有区别的，柳宗元既奉儒又入佛，属于进退平衡型士人，这就使他的散文进入清新自然一路，特别是在山水散文中达到了很高的境界。韩愈是一个完完全全的勇儒，属于知进不知退、持道以论政的士人类型，从而使他的散文有一种道已在握、不得不发的崇高壮美和一种汪洋恣肆的气魄。正像在他的周围，形成了一个道统古文集团一样，他的一篇篇文章也形成了一片气势磅礴的海洋。就文章气势讲，韩文已与李白诗、张旭书同调，但韩愈是儒，他不会也不可能进入无迹可求的李、张之境。他的气势可以具体化为形式法则。他说："气盛则言之短长与声之高下皆宜。"（《答李翊书》）正是包含了韩文的宏伟气势和语言法则两个方面。也正因为如此，韩愈及其古文运动，既给人们指出了作文的根本（志于道的人格和勇气），又给了人们写文章的方法和范本。

　　唐代艺术恢宏法度最典型的代表是杜甫。杜甫与韩愈一样，信奉儒家，但他比韩愈有更广阔的社会涉及面、更宽厚的宇宙胸襟，又专攻唐代最有代表性的艺术——诗。"致君尧舜上，再使风俗淳。""穷年忧黎元，叹息肠内热。"作为积极向上的士人，他对朝廷怀着不变的忠心，又对国家人民充满不懈的关怀，这使他的诗成为诗史。他一辈子都未曾实现自己的抱负和愿望，这使他的诗洋溢着一种具有宇宙人生高度的悲怆情怀。他能够在贫贱困苦的生活中保持孔颜的心境，从未转入佛道，但写出了完全可以和观念上转入佛道的士大夫写的山水田园诗相媲美的清新、明丽、生动、温情的山水诗

篇。在思想意识上，杜甫融合了朝廷、士人、民众三大层面。在艺术上，他"不薄今人爱古人"，认为"转益多师是吾师"。"上薄风骚，下该沈宋，言夺苏李，气吞曹刘，掩颜谢之孤高，杂徐庾之流丽，尽得古今之体势，而兼人人之所独专矣……则诗人以来，未有如子美者。"（元稹《唐故检校工部员外郎杜君墓系铭并序》）杜诗达到了最高的宇宙人生境界，但这种境界又是通过艰苦的艺术努力得来的，所谓"读书破万卷，下笔如有神"。由法度而超法度，这首先使杜诗显得"有规矩，故可学"。胡应麟《诗薮》说："盛唐句法浑涵，如两汉之诗，不可以一字求；至老杜而后，句中有奇字为眼，才有此句法。"唐代是中国诗歌开花结果的成熟全盛时期。五律和绝句从初唐开始就有杰出的成就，以后更是大家迭起。相比之下，七律成熟最晚。而正是杜甫对七律的自如运用，成为人们效法学习的榜样：

> 群山万壑赴荆门，生长明妃尚有村。一去紫台连朔漠，独留青冢向黄昏。画图省识春风面，环佩空归月夜魂。千载琵琶作胡语，分明怨恨曲中论。（《咏怀古迹五首》其三）
>
> 朝回日日典春衣，每向江头尽醉归。酒债寻常行处有，人生七十古来稀。穿花蛱蝶深深见，点水蜻蜓款款飞。传语风光共流转，暂时相赏莫相违。（《曲江二首》其二）

对仗工稳，透出精细的匠心；用字讲究，充满张力；思想沉郁，意味深厚。这丰厚的意蕴又都能从字、句、联中一一分析得出。以第一首为例，一开始，"群山万壑"显出充塞天地的"满"，一"赴"字使"群山万壑"都动了起来，犹如电影镜头的摇，从大（"群山万壑"）到中（"荆门"）到小（"村"），引出了王昭君的诞生；"生长"二字，可视为动态的由小到大。于是，景与人形成动的对称。生于如此气势雄阔之地，应为贵人，果为贵妃，然而命运却是悲壮凄惨的：远使外域。"一去紫台连朔漠"，"连"既是地理的连，又是心理的连，地理的连是人从"紫台"到"朔漠"的"去"，心理的连是情感从"朔漠"经"紫台"往朝廷的"回"。这一心理的连，一直持续到死，

死也仍连，因此有黄昏青冢那含情之"向"，进而有那月夜灵魂的"归"。然而当年用图画来识辨美人，难道没有君王自身的糊涂？而今人鬼之隔还能续前情？人已死，归何用？归而空归，空归仍归，此情何堪，漫天塞地，只有胡语琵琶一年一年地弹着，那凄凉的乐声中不分明有明妃的人生命运之怨恨？

一套严整的形式法则从杜诗里显出，与韩文、颜字、吴画一道，构筑了唐代艺术形式美的典范。"诗至于杜子美，文至于韩退之，书至于颜鲁公，画至于吴道子，而古今之变，天下之能事毕矣。"（《苏东坡集》卷二十三）

唐代艺术之中，诗具有最高地位，也具有最广泛的扩散力。中国诗在唐代达到顶峰，唐代艺术的恢宏法度及其意蕴也最集中地内蕴在律诗的形式之中。因此可以说，律诗的形式是整个中国文化宇宙观的浓缩。律诗是音韵、词句、意义的多层统一。从律诗的意义层面看，中间两联具有核心地位，需在对仗工稳之中显出"顶天立地"的气概。如果诗人具有儒家的胸怀，这二联就要写出"与天地同流"的气象。如："星垂平野阔，月涌大江流。名岂文章著，官应老病休。"（杜甫）"锦江春色来天地，玉垒浮云变古今。北极朝廷终不改，西山盗寇莫相侵。"（杜甫）如果诗人具有悠然的禅心，这两联要显出宇宙的悟境。如："江流天地外，山色有无中。郡邑浮前浦，波澜动远空。"（王维）"白云依静渚，芳草闭闲门。过雨看松色，随山到水源。"（刘长卿）如果诗人心怀人间世情，这两联应充满人生的感慨。如："浮云一别后，流水十年间。欢笑情如旧，萧疏鬓已斑。"（韦应物）"雨中黄叶树，灯下白头人。以我独沉久，愧君相见频。"（司空曙）就描写来说，诗总是具体的，但律诗形式本身要求具有普遍性，所谓从有限上升到无限。这功能主要是由最后一联来承担，所谓"终篇结浑茫"。最后一联要有言外之意，把字词的完结变成意义的未完结，而且这未完结要指向一种深沉丰富的宇宙人生之韵。律诗在音韵、词句、意义等多个层面象征了中国文化的宇宙结构。

第四节　禅道境界

本节讲的禅道境界不是佛教、道教作用于普通民众的宗教境界，而是佛

道思想作用于士人所产生的一种思想和艺术境界。

中国士人的独立意识是靠综合儒道而获得的。儒道两种成分的互渗，两条轨道的循环，使士人在进退出处、通塞穷达之间保持着作为社会整合力量的性质。士人偏于儒，就是杜甫、韩愈、颜真卿的境界；偏于禅道，就是王维的境界；不偏不倚，就是白居易的境界。五彩缤纷的唐代艺术把每种境界都发挥到了极致。杜、韩、颜的勇儒境界，前一节已经讲了，这节主要展示一下后两种境界。这两种境界从根本上说是一种境界，即禅道契合于士人从现实的礼法中抽身超离出来而且还能自得其乐的境界。王维的诗"一生几许伤心事，不向空门何处销"（《叹白发》），最能从社会学角度解释士人禅道境界的引发根源。在唐代，禅道境界开放出了三朵艺术奇葩：山水诗、水墨画和园林。

唐代山水诗中最鲜明的指向就是禅道境界：

> 清晨入古寺，初日照高林。曲径通幽处，禅房花木深。山光悦鸟性，潭影空人心。万籁此俱寂，惟闻钟磬音。（常建《题破山寺后禅院》）

> 一路经行处，莓苔见履痕。白云依静渚，芳草闭闲门。过雨看松色，随山到水源。溪花与禅意，相对亦忘言。（刘长卿《寻南溪常道士》）

这些诗人虽不见得以奉信佛道著称，但一写山水，禅道意味总漂浮其中。山水诗最得禅境的是王维，他也被称为诗佛。王维确实想要在自然中获得一种不同于世俗和政治的人生，想要在自然中去体察宇宙的本心。世俗与政治充满了拥挤和倾轧，自然中却是另外一番情味：

> 独坐幽篁里，弹琴复长啸。深林人不知，明月来相照。（《竹里馆》）
> 空山不见人，但闻人语响。返景入深林，复照青苔上。（《鹿柴》）
> 人闲桂花落，夜静春山空。月出惊山鸟，时鸣春涧中。（《鸟鸣涧》）

在这里，人是孤独的，是自我选择的孤独，是离开世俗、超脱政治后的孤独。其实又并不孤独，他以自然为侣，桂花、山鸟、幽篁、明月都是他的侣伴，他在这孤独里体味着自然和自我，他的自我也渐渐融入自然之中，与自然一体，达到一种无我的境界。以无我之心观物，才在一片静谧幽寂中体味到自然的生机、生动和热闹。由此，他获得了一颗宇宙之心，同时也获得了人生的情趣。人自身和自然一样即使在动闹中也可以显出静寂幽深。在神秘的宁静幽邃气氛的熏陶下，人自然就放下了争逐之心、功利之念、贪欲之情，而达到一种与自然纯然合一的闲散境界。人从自然中体会到宇宙的禅意，又以禅意去体会自然和人生，从而获得一种超越尘世和政治的哲理，进入一种自然真趣之中："桃红复含宿雨，柳绿更带朝烟。花落家僮未扫，莺啼山客犹眠。"（《田园乐七首》其六）这是他的静。"兴来每独往，胜事空自知。行到水穷处，坐看云起时。偶然值林叟，谈笑无还期。"（《终南别业》）这是他的动。无论动与静，都含着一片禅机、一份悠然、一种超然。

禅道境界在绘画上的表现，就是水墨山水画的出现。在禅道境界的山水诗里，是要在一个主观心灵的静寂里使自然显出自身的生动；在禅道境界的水墨山水画里，是一切外在的色彩都淡化，而在这"淡"的本真状态中显出自然的最高境界的"浓"。

盛唐以来，一大批画家从事水墨山水画创作。这些投身于水墨山水画的人明显地具有三个特点：第一，都属于士人阶层。第二，都是士人阶层中偏于释道趣味者。有不仕之人，如刘方平、张志和；有被罢了官的人，如郑虔、齐映；有著名的隐士，如卢鸿一。第三，有较高的文化素养和丰富的内心情感世界。第一、二点使他们必然要走山林的解脱之路，第三点决定了他们共同形成水墨画风。儒家的进取讲究社会秩序，而色彩既是社会秩序的符号象征，又是朝廷富丽和生活多彩的生动显现，这就是阎立本（帝王功臣人物画）、周昉（宫廷生活画）和李思训（金碧山水画）一直处于高位的基础。吴道子的名望在于其以线条的劲健飞动既合于朝廷的昂扬精神，又同于士人的奋发心态。而对水墨的喜爱，必须要有禅道哲学的知识和修养。老子说："大音希声，大象无形。"（《老子·第四十一章》）于色彩，当然是大色无色。

老子又说"五色令人目盲，五音令人耳聋"（《老子·第十二章》）。佛教要人明白：色即是空，空即是色。因此，唐代著名绘画理论家张彦远解释水墨画的意蕴时说："山不待空青而翠，凤不待五色而绛。是故运墨而五色具。意在五色，则物象乖矣。"（《历代名画记》）这清楚地表明了水墨的方式是舍去现象而直抵本体。在达到本质的基础之上，墨会显出自身的绚丽多彩："运墨而五色具"。水墨山水是从一种很高的哲学思想认识着眼的。

这批水墨山水画家都擅长书法，写诗对水墨山水画家来说当然更是不在话下。苏轼说"味摩诘之诗，诗中有画；观摩诘之画，画中有诗"（《东坡题跋》卷五），这也是水墨山水画家总的特点。郑虔的诗、书、画，被唐玄宗称为"郑虔三绝"，这也是水墨山水画家的总体指向。水墨山水画所得以形成的文化修养，使之在中国绘画线条的运用上进一步丰富。王维画的线条就是吸收李思训的密体和吴道子的疏体而自成一家，既不同于李的精工雕刻，也不似吴的粗犷豪迈，而是与禅道境界相契合的秀润、悠闲、静逸。而最重要的是他们对墨的创造。徐复观说："金碧青绿之美，是富贵性格之美……李思训完成了山水画的形相，但他所用的颜色，不符合于中国山水画得以成立的庄学思想的背景；于是在颜色上以水墨代青绿之变，乃是于不知不觉中，山水画在颜色上向其与自身性格相符的、意义重大之变。"[1]水墨画使士人的禅道倾向在绘画上有了最完美的表现。

在中国文化中，儒家思想是支撑文化的大构架，这主要归功于它理想的文化设计，即它的形而上层面。然而儒家思想一进入实际的操作，即进入礼法中，就受到皇权的牵制而往往出现变异，这就破坏了文化设计中士人作为独立整合力量的正位。禅道境界的出现，既不破坏士人对皇权的忠心，又确保着士人的独立性和理想性。水墨山水画的孕育和成熟，不但标志着中国绘画各主要因素（构图、线、墨）的最后完成，同时也是士人性格中禅道境界的最后完成。

王维的山水诗和水墨画虽然多在他景色清幽的别业中完成，但他的别

[1]　徐复观：《中国艺术精神》，春风文艺出版社1987年版，第219—220页。

业本处在大自然之中，因此他描绘的对象仍是自然的。自中唐以来，私家园林虽然在总体指向上仍是禅道境界，然而其功能和韵味却与王维诗画不同。学者把这种境界称为"壶中天地"。中唐以后有禅道倾向的士人较少像谢灵运、王维那样在相对纯粹的自然景色中去体悟禅道境界，而更多的是在自己的宅院、庭园中去获得这种境界，从自己身边的小空间中去体会大宇宙的情韵。这本是东晋南朝私家园林产生之时就有的现象，只是中唐以后成为士人的普遍追求，从而影响了整个社会的文化趣味，因此其划时代的意义特别突出。"壶中天地"是《后汉书·方术列传》中的一个故事，讲一卖药老翁悬一壶于肆头，及市罢，辄跳入壶中，结果壶里面"玉堂严丽，旨酒甘肴盈衍其中"。中唐以后士人的宅院园林犹如老翁之壶，尽可体得禅道境界。中唐士人特别醉心于这种"壶中天地"。

要在小小的宅院庭园中见出无限的宇宙，在有谢灵运、王维的宏大气象之后，必须进行一番艺术上的营造，因而人工的精雕细刻在园林中出现了。柳宗元的《愚溪诗序》写自己的宅园，百步之内已有溪、丘、沟、池、堂、亭、岛、花木、山石等等。

要在小小的宅园中安排如此丰富的景观、景点，就必须对园内的各部件成分进行精思细琢。第一，置石，特别是奇形怪石。第二，叠山。园内垒土筑山，更多的是叠石构山。第三，理水。第四，养莳花木。中唐庭园通过一系列手段达到了以小见大、于有限中体味无限的目的，白居易的庭园是典型代表。白居易型与王维型是有所不同的，前者是人工，后者是自然；前者是生活型的，后者是隐逸型的。从二者都趋向禅道境界来说，前者也是隐。白居易自称为"中隐"。他的《中隐》云："大隐住朝市，小隐入丘樊。丘樊太冷落，朝市太嚣喧。不如作中隐，隐在留司官。似出复似处，非忙亦非闲。不劳心与力，又免饥与寒。终岁无公事，随月有俸钱。君若好登临，城南有秋山。君若爱游荡，城东有春园。君若欲一醉，时出赴宾筵。洛中多君子，可以恣欢言。君若欲高卧，但自深掩关。亦无车马客，造次到门前。人生处一世，其道难两全。贱即苦冻馁，贵则多忧患。唯此中隐士，致身吉且安。穷通与丰约，正在四者间。"这种用诗歌形式表达

出来的"中隐"理论道出了中唐以后园林艺术的基本内核：它是士大夫的生活态度、处世方式的表现。通过园林，他体悟到了宇宙的深意，因而是超脱的。但这体悟又是在园林中的体悟，包含着生活的情趣，他又不是出世的。既悠然意远，又怡然自得，既进入了禅道的境界，又没有脱离现实生活与享受，呈现出一种特殊的风采。白居易的境界对中唐以后士大夫的艺术发展具有重要的影响。

第五节　大千世界

唐代艺术千姿百态，诗是唐代艺术中最有代表性的艺术门类，与各类艺术相联系，也反映着各种艺术潮流的兴衰，从唐诗的形式类型和时代流变可以通向唐代艺术的大千世界。

在唐诗的时间波涛里，从"初唐四杰"（王勃、杨炯、卢照邻、骆宾王）和杜审言、宋之问的诗中，既可以看到六朝诗风的余绪，又可以强烈地感受到新时代的涛声。与这片涛声汇流的有绘画上的阎立德、阎立本、尉迟乙僧，有书法上的欧、虞、褚、薛。这是艺术在时空交替互激中卷托起的精美浪花，一朵朵，一朵朵，感伤、孤独、深远、流丽，像天地自然的多声部合唱：

今年花落颜色改，明年花开复谁在？……年年岁岁花相似，岁岁年年人不同。（刘希夷《代悲白头翁》）

前不见古人，后不见来者。念天地之悠悠，独怆然而涕下。（陈子昂《登幽州台歌》）

画栋朝飞南浦云，珠帘暮卷西山雨。闲云潭影日悠悠，物换星移几度秋。阁中帝子今何在？槛外长江空自流。（王勃《滕王阁序》）

春江潮水连海平，海上明月共潮生。滟滟随波千万里，何处春江无月明。……江畔何人初见月？江月何年初照人？人生代代无穷已，江月年年只相似。（张若虚《春江花月夜》）

阎立本的《历代帝王图》、尉迟乙僧的《降魔变》《西方净土变》就在这诗的旋律中呈现，欧、虞、褚、薛的笔墨就在这诗的节奏里流出。

盛唐诗歌，百花盛开，美丽天地。高适、岑参、王昌龄、王之涣的边塞诗，威武雄壮、气势恢宏；王维、孟浩然、储光羲的山水田园诗，流丽、自然、清新、韵长；李白诗豪放飘逸，往来无碍，上天入地，气势磅礴；杜甫诗沉郁顿挫，胸怀日月和民间疾苦，笔底波澜，字生风云。在诗歌的万道光芒中，不难体会到朝廷宫殿的气象，"九天阊阖开宫殿，万国衣冠拜冕旒"（王维）；不难体会到唐舞的风采，"飘然转旋回雪轻""斜曳裾时云欲生"（白居易）；不难体会到画之神韵，吴道子、李思训、张萱、周昉、曹霸、韩干；不难体会到书之淋漓，张旭、怀素、颜真卿、柳公权；还有那雄奇的陵墓建筑——昭陵的浮雕六骏、乾陵的石雕飞马、顺陵的石狮，以及敦煌盛唐洞窟的雕像、壁画，歌舞管弦满壁飞动。

中唐诗歌展现了另一番五彩斑斓的景象。白居易、元稹的新乐府运动一方面介入政治，"文章合为时而著，歌诗合为事而作"，与韩、柳的古文运动同调；一方面走向民间，追求浅显易懂，呼应了变文和民歌。以韩愈为首，加上孟郊、李贺、贾岛、皇甫松、卢仝等，形成了一个以丑、奇、怪为美的诗潮。这里我们可以联想到中唐园林对丑石的钟爱，联想到唐传奇中的奇异故事，联想到佛画中的降魔变、地狱变。"大历十才子"之诗多姿多态，应和推动唐以来的各种风格，而韦应物、刘长卿、钱起的"窃占青山、白云、春风、芳草，以为己有"（皎然《诗式》），加上柳宗元冷凄晶凉的山水诗，以及白居易的闲适诗，"共谋"了中唐特有的园林境界。

晚唐诗歌，"夕阳无限好，只是近黄昏"。王朝晚期，社会矛盾已明显难以调和。聂夷中、杜荀鹤、罗隐等书写了一幅幅揭露苦难、讽刺现实的图画，与中唐元（稹）、白（居易）以俗为美同韵，但更加激烈和愤懑：

> 官仓老鼠大如斗，见人开仓亦不走。健儿无粮百姓饥，谁遣朝朝入君口。（曹邺《官仓鼠》）

黄昏夕阳，从诗的艺术讲，更深地跌进了精工、凄婉、绮丽一路。杜牧、李商隐、温庭筠开拓了晚唐诗的"婉"的境界：

> 银烛秋光冷画屏，轻罗小扇扑流萤。天街夜色凉如水，卧看牵牛织女星。（杜牧《秋夕》）
>
> 来是空言去绝踪，月斜楼上五更钟。梦为远别啼难唤，书被催成墨未浓。蜡照半笼金翡翠，麝熏微度绣芙蓉。刘郎已恨蓬山远，更隔蓬山一万重。（李商隐《无题》）

这里的境界明显地近于词的境界。词从中唐显露风光，到温庭筠、韦庄达到了一个高峰，其中包含着重大的历史动向信息，通向宋人的审美心态。

唐诗的初、盛、中、晚，各有境界，唐诗的各种形式同样具有各自的特色。前面讲过，律诗显示的是上升的皇家气象和士人的豪迈气概，绝句通向的是与禅道境界同调的言少意长的含蓄滋味，那么，长律的形式负载的是什么呢？一旦可以任意加长，铺陈和叙事就可以纳入进来，诗就会演变出新的职能——叙述故事。这正是唐代长诗演进的一个方向。从初唐张若虚《春江花月夜》开始，可以看到叙事的苗头。诗一开头，就有对月亮从海上浮出升到中天的详细的、多方面的描绘，然后是对征夫思妇的细腻情感、思念苦相的详细描写。整个诗离呼出具体的人物来就只差一步了。正是因为还差这一步，它还是典型的诗，而且是很伟大的诗。长诗的发展，到杜甫的"三吏三别"，成了以一典型场景为基点的小故事，再到白居易的《琵琶行》《长恨歌》，叙事倾向尤为显著。虽然用诗写故事和用小说写故事有很大的不同，但《琵琶行》《长恨歌》属于小说题材则是显而易见的。当然，南北朝长诗《孔雀东南飞》《木兰辞》也是小说题材，但在整个南北朝，这类诗是有限的，而在唐代，有故事倾向的长诗大量地出现了。这似乎暗示了一种文学的发展动向：诗歌文学向叙述文学转移。从这一角度来看，诗的叙事性的增强与唐传奇的出现可归为同一内因。

唐传奇的出现，在中国艺术史上具有重要的意义。六朝以前的小说，基

本上是讲一些神怪故事，大致与存留在各阶层，特别是乡村的巫风文化相联系。唐代佛教为吸引大众，采用了易为普通民众接受的通俗化传播方式：一方面是经文的敷衍扩展，如《维摩诘经变文》《降魔经变文》；一方面也讲一些非佛经故事的变文，如《伍子胥变文》《秋胡变文》。但这些故事主要在民众之间流传。唐代随着城市的发展，已经有了市民小说。在这三种潮流的推动下产生了唐传奇，意味着士人阶层有意地介入了叙述文学领域，并且开拓出了一种新貌。首先是叙事艺术性大幅度提高。鲁迅说："传奇者流，源盖出于志怪，然施之藻绘，扩其波澜，故所成就乃特异。"[1] 明人胡应麟说："变异之谈，盛于六朝，然多是传录舛讹，未必尽幻设语。至唐人乃作意好奇，假小说以寄笔端。"（《少室山房笔丛》）唐人传奇大都结构完整谨严，情节波澜变化，人物形象栩栩如生，造词遣句也十分考究，文采斐然，优美动人。唐人传奇由六朝的志怪转为更贴近社会生活的故事，与其受市民小说影响是分不开的。当唐代士人在结构传奇的时候，市民的因素已经不知不觉地潜入了他们的运思之中。这已包含了中国士人趣味分化的可能。唐人传奇包含了以后中国小说的几大重要主题：恋爱婚姻、梦幻遐思、侠客故事……虽然唐人传奇取得了相当高的艺术成就，如著名的《李娃传》《霍小玉传》《任氏传》《柳毅传》等，但在语言上仍是用文言写成，表明了士人对传统的看重。然而，唐代士人以文言方式对叙述文学的介入，已经预示了后来士人对白话小说的大规模介入。在这一点上，唐代传奇有了更多的意义。

[1] 鲁迅：《中国小说史略》，广西人民出版社 2017 年版，第 78 页。

第五章
宋人心态

第一节　宋代艺术：文化氛围与四大基点

宋代是中国古代社会发展的一个重要转型期。掌握意识形态的士人阶层对社会转型的感受和思考，以及社会自身的自然发展，影响了宋代艺术的总体格局。

宋代的社会转型主要体现在三方面：

第一，作为主流经济形态的农村经济结构的变化。以中唐两税法为标志，土地国有制——均田制瓦解，庶族地主经济和小农经济迅速发展。土地占有方式由以前的靠官僚等级世袭占有变为以买卖方式来占有，宋代完成了这个结构的转变。生产力也在这新的乡村经济形式中得到很大发展。在农业生产和社会经济大发展的同时，乡村宗法共同体形成。中国的宗法社会经周代的政治宗法、西汉以来的豪门宗法，到宋代，继豪门宗法于唐末完全消失之后，又在新的经济形势下自发地形成了以男系血统为中心的宗族共同体。它是以族长为首的等级伦常分明的结构组织。

第二，市民文化的兴起。到宋代，庞大的人口、繁华的都市产生的是一种新的生活方式和生活趣味，具体表现为新的娱乐方式。这里不仅承传了以往民间流行的歌舞杂技，最主要的是说话与杂剧从百戏中分离出来并日常化了。唐代的说话和讲唱主要是在寺庙，演出的时间和性质都带有宗教色彩，或者带有节庆、赶集的味道。宋代都市除了有流动演出外，更有了固定的演艺场所：瓦子勾栏，以及茶肆酒楼。瓦子是一种游艺性场所的总称，勾栏是用栏杆围成的演艺场所。《东京梦华录》记载了新门瓦子、桑家瓦子等等。说唱通过具体的人物故事表现了一种与以往文艺不同的生活经验和审美趣味。含有

历史新动向因素的市民阶层和市民趣味已经产生了，却被作为传统社会繁荣的一个因素来夸耀和理解。士大夫阶层享受着都市的繁华，又反感着市民趣味的"俗气"。市民趣味圈的形成，对整个宋代文艺格局产生了不小的影响。

第三，士人的特殊地位。在宋代，士人阶层作为社会整合力量在国家管理上的作用，达到了极致。"宋代君主常常亲自主持考试，并严格把关，限制势家子弟在科考中获得任何特殊待遇……对寒士参加考试，朝廷则大开绿灯。"[1]宋朝以优待士大夫为国策，文官相对于武将，有更好的待遇、更高的地位、更大的势力，而且宋太祖有"勒不杀士大夫之誓以诏子孙"，宋代士人从未有过杀头的危险。整个士大夫阶层的社会管理和文化创造都处于最佳的历史时期。然而宋代士大夫始终未能解决时代的两个重大问题：一是面对北面强悍的西夏、辽和金，一败再败，一直未能摆脱困境；二是面对强大的商品经济和市民俗气，全不晓其中包含的历史动因。这两方面的迷惘使之重新高扬道德主体、内心情操，大肆提倡士人的雅趣、文人的韵味。前者表现为理学的建立，后者表现为文人画的产生，但这二者仍然消除不了客观压力。而最能准确地反映宋人心态的，则是缠绵悱恻的词。

大致说来，宋代艺术的风貌是受四个艺术功能场影响的。

（一）画院。画院正式产生于五代的南唐和西蜀，两宋时获得了进一步的发展。画院代表一种皇家的审美趣味，从而对整个社会的审美标准和画风的兴衰都有很大的影响。画院具有举足轻重的地位，文人圈和社会上的各种风气及变化也反映到画院里面来，从而引起全社会的瞩目。画院既是一个讲究艺术技巧的中心，又是一个服从权威的中心。其画风以帝王的确认为标准，以帝王的爱好为转移。

（二）书院。书院是士大夫独立于官学的讲学场所。宋代书院脱胎于南北朝以来的佛教禅林制度。有人据各种通志统计，宋代书院共397所，其中著名的有白鹿洞书院、石鼓书院、岳麓书院、嵩阳书院、应天府书院和茅山书院。书院的宗旨是传道育人。传道，即传理学之道，宋代的理学通过书院

[1] 冯天瑜、何晓明、周积明：《中华文化史》，第635—636页。

向广大的士人阶层传播。育人，即进行一种与功利性强的官学明显不同而与理学思想相一致的道德人格教育。书院的讲授核心是理学的理论建构和人格塑造，但和整个中国古代一样，诗文作为意识形态的核心部分，仍在讲授范围之内。这样书院从两方面影响了文坛：一是理学家对文学家的诗文理论进行了批判；二是理学家高扬的形而上精神和论理说理的风气构成了一种意识形态氛围。前一个方面遭到文学家们的迎头痛击，后一个方面却程度不同地影响了宋诗宋文的风格和面貌。

（三）文房。中唐白居易开拓了亦官亦隐的园林境界，宋代士大夫更是获得了优裕的生活待遇，其情趣集中地在文房中表现出来。三类高雅的艺术——诗、书、画都是最后在文房中书写确定的。与诗、书、画创作密切相关的文房四宝——笔、墨、纸、砚越来越讲究，向装饰性、赏玩性发展，并形成了系统的审美标准。文人在园院中、文房内抒情表性，仍有传统的容纳万有的胸怀，但这拥有胸怀的人的意趣又浸染着文房，于是形成了与文房融为一体的对古物金石的广泛爱好。如果说，园院中的假山象征了空间上的包容世界，那么，文房中的古玩金石则表现了时间上的占有古今。饮茶品茗也是文房的一大风气，与诗、书、画、棋、琴一道是士人不可或缺的修养。文人画、文人书成为潮流，这一点已经在文房的氛围中预示出来了。

（四）瓦子勾栏。前面说过，瓦子勾栏是代表市民和民间趣味的小说百戏的固定场所，是说话的中心。除此之外，说话还衍射到较广的空间，包括茶肆酒楼、露天空地、街道、寺庙、乡村、私人府第和宫廷。说话已成为上至宫廷、下至城乡的普遍爱好。宋太宗设崇文院，积书八万余卷，命儒臣编修，其成果《太平御览》《文苑英华》《太平广记》三书充满野史、传记、神仙志怪小说、传奇故事。说话普遍受欢迎，由此产生了专业的说话人和话本作者。这些人或是卖艺人，或是不第的举子。从南宋始，有了专门替说话人和戏剧演员编写话本和脚本的文人，而且还形成了行会组织——书会。临安城中，市民和民间文艺普遍有了行会组织。

我们看到，四个艺术中心显出一幅相互区别又相互缠绕、相互排斥又相交对流的图景。

第二节　诗文境遇

诗文在中国传统艺术门类中具有最高的地位，又随着时代的变化而变化。宋代社会的转型特征和士人的特殊心态使宋代的诗与文朝着同一方向——平淡转变。

宋初的诗文风尚，承传了晚唐五代诗歌和古文变革的成就，之后在欧阳修这里展现出具有标志性的景观。古文在欧阳修这里已经斐然有成，而诗却要经王安石，到苏轼那里才高峰耸立。然而，欧阳修、梅尧臣已经在理论上描绘了宋诗的理想境界，并为后来的诗人所接受。欧阳修反对文道不分，认为道能统文。另外他认为，道不是教条，而就在日常百事之中，文是心灵个性的表现。与此同时，欧阳修坚决反对奇怪艰涩而大力提倡文从字顺。文章的标准，在欧阳修看来，就是"其道易知而可法，其言易明而可行"（欧阳修《与张秀才第二书》）。他以自己的大量文章，树立了"易知易明"的榜样。欧阳修作为一代儒宗、文坛领袖、文章大家，鼓励后学，提携人才（王安石、曾巩、苏轼都是他的门生），从而为两宋文章的风格奠定了基础，被苏轼称为"宋之韩愈"。与宋文一样，宋诗也走向平淡。梅尧臣有两句大家都欣赏的诗："作诗无古今，唯造平淡难。"可以说，宋代诗文革新的胜利，是以诗文的"平淡"理想境界的提出为标志的。

平淡的文学风格，至少在三个层面上与宋代的文化氛围和历史动向相契合。

（一）与理学家的文风相契合。宋代理学家讲学，用的是浅近的、几乎与口语一致的"语录体"。这样做的目的，是为了把道理讲得更清楚，让学生更明白。理学家重道，同时重道的理论构架和讲述的逻辑思路。宋文摆脱了骈文和古文，追求平淡风格，更注重思想传达的清晰。摆脱了西昆体的诗，要走向教化、社会和生活，同样以平淡作为自己的出路。宋诗与唐诗比，更重说理。大理学家们的诗和大文学家们的诗在理路上共耀光辉。

（二）与话本小说贴近。与市民趣味相一致的话本小说，运用的主要是口语。话本对全社会的影响，是任何人都不能忽视的，它构成了社会张力的

一极。宋代的古文运动以学韩愈开始，又终于摆脱了韩愈晦涩奇怪的一面，沿着韩愈的文从字顺而发扬光大，走向平淡风格。从交流理论来看，这是在一种无意识的支配下，对话本小说采取接近姿态。宋文的易知易明与话本小说的通俗口语在风格取向上有一致的一面，宋文使书面语言更接近口语已是不争的事实。宋诗从反对西昆体的晦涩绮丽走向平淡，也暗合话本小说和实际说书对诗歌的运用。话本小说的开头、结尾和中间的重要之处，都要以诗这一艺术的最高门类来点缀。为了使听众能懂，除了众人皆知的经典之作外，其余都是平易浅显、一听（读）便知的诗作。而这些诗由于在话本中的特殊地位，又都是要叙说一个个道理的。宋诗的平淡和以理胜也显出了与话本小说相汇通的意趣。

（三）表征了士人的普遍趣味。平淡风格毕竟是士人着意进行的一种高雅的审美追求，它与绘画的远逸、书法的简古一样，体现的是一种意蕴很深的文化取向。因此，诗文的平淡不同于话本的平易，也不同于理论的明晰，而是一种很高远的意境。梅尧臣的"唯造平淡难"，一个"难"字把审美风格的平淡和日常生活的平淡的区别点了出来。王安石说："看似寻常最奇崛，成如容易却艰辛。"（《题张司业诗》）诗文境界显出的寻常实际上是经过一番艰辛的努力和一条奇崛的道路才达到的。如果把诗文境界分为三个阶段，那便是平淡—艰辛—平淡。而作为审美境界的平淡不是前一个平淡，而是后一个平淡。欧阳修《六一诗话》引梅尧臣的话，讲诗的平淡，其标准是"状难写之景如在目前，含不尽之意见于言外"，既讲出了获得平淡的艰辛，又道出了平淡作为诗文境界的根本特征：要有丰厚的言外之意。苏轼的两句话很能代表宋人平淡的含义："发纤秾于简古，寄至味于淡泊。"（《书黄子思诗集后》）看似平淡，其实包含着纤秾，包含着至味。一切豪华纤秾绮丽至味，都应以平淡的方式显出，所谓"外枯而中膏，似澹而实美"（苏轼《评韩柳诗》）。

在宋代各种因素的暗中制约下，宋代诗和文都走向了平淡。但是由于在中国艺术门类的总体发展历程中，诗与文的发展具有不同的阶段性，因而同时走向平淡的诗文得到的却是很不同的结果。

宋诗前面是光辉灿烂的唐诗。宋诗当然也抒宋人之情，言宋人之志，表现宋人的心态，但诗作为艺术门类，已在唐代达到了顶峰，诗的各种境界都被开拓、描绘、完善了。在诗已经走下坡路的必然趋势中，诗的创造是很艰难的事。宋诗经过欧阳修、苏轼，发展到黄庭坚时，形成了声势浩大的江西诗派，吕本中《江西诗社宗派图》列了 25 人，这个诗派的宗旨就是要与唐诗争高下。怎样争呢？他们要面对唐诗，学习唐诗，超越唐诗，通过对唐诗的烂熟于心而在运用中"夺胎换骨""点铁成金"。

整个宋诗与唐诗比起来若说有自己的特点，那就在理趣上了。重理趣，一方面使很多宋诗味同嚼蜡，另一方面也确实产生了不少佳作，特别是用绝句这种言少意长的艺术形式来表现，增强了说理的蕴藉和厚味，使理趣大大地诗意化了：

> 横看成岭侧成峰，远近高低各不同。不识庐山真面目，只缘身在此山中。（苏轼《题西林壁》）
>
> 莫言下岭便无难，赚得行人错喜欢。正入万山圈子里，一山放出一山拦。（杨万里《过松源晨炊漆公店》）
>
> 半亩方塘一鉴开，天光云影共徘徊。问渠那得清如许？为有源头活水来。（朱熹《观书有感》）
>
> 山外青山楼外楼，西湖歌舞几时休？暖风熏得游人醉，直把杭州作汴州。（林升《题临安邸》）
>
> 应怜屐齿印苍苔，小扣柴扉久未开。春色满园关不住，一枝红杏出墙来。（叶绍翁《游园不值》）

与宋诗的历史境遇大为不同的是，宋人面对的唐文还是一个有待开拓、完善、深入的领域。诗到宋，已进入历史的下坡阶段；文到宋，却正值历史的上坡阶段。欧阳修的成功，立刻带来了大家迭出的局面。欧阳修加上王安石、苏洵、苏轼、苏辙、曾巩，再加上韩、柳，构成了古文领域的"唐宋八大家"。这也意味着古文的经典范式经宋代六大家而得以完成。今人吴孟复

在其专著《唐宋古文八家概述》中详细分析了宋代六家的文章风格特点，从这些概括里，既可以看到宋代六家的不同个性特点，又可以感受到其共同的倾向。与唐代韩文的宏健气势相比，宋文偏向柔性（这暗通于唐诗与宋词的区别）；与韩文的浓烈丰采相比，宋文偏于平易、明晰。宋文在说理上更透彻、更细密，更注意作品的"文有诗味"。

> 环滁皆山也。其西南诸峰，林壑尤美，望之蔚然而深秀者，琅琊也。山行六七里，渐闻水声潺潺，而泻出于两峰之间者，酿泉也。峰回路转，有亭翼然临于泉上者，醉翁亭也。（欧阳修《醉翁亭记》）

这里的写景犹如电影的拍摄方式，由大到小，由外向里，山路、峰峦、泉水，最后镜头摇到亭，明晰，流畅，婉丽，韵味盎然。这是宋文的写景。

> 世皆称孟尝君能得士，士以故归之。而卒赖其力，以脱于虎豹之秦。
>
> 嗟乎，孟尝君特鸡鸣狗盗之雄耳，岂足以言得士？不然，擅齐之强，得一士焉，宜可以南面而制秦，尚取鸡鸣狗盗之力哉！鸡鸣狗盗之出其门，此士之所以不至也。（王安石《读孟尝君传》）

议论说理，"语语转，字字紧"，不断地出人意料，而又始终以严密的逻辑推动。这是宋文的议论。

> 临川之城东，有地隐然而高，以临于溪，曰新城。新城之上，有池洼然而方以长，曰王羲之之墨池者……羲之尝慕张芝，临池学书，池水尽黑，此为其故迹，岂信然邪？方羲之之不可强以仕，而尝极东方，出沧海，以娱其意于山水之间；岂其徜徉肆恣，而又尝自休于此邪？羲之之书晚乃善，则其所能，盖亦以精力自致者，非天成也。然后世未有能及者，岂其学不如彼邪？则学固岂可以少哉，况欲深造道德者

邪？……庆历八年九月十二日，曾巩记。（曾巩《墨池记》）

记事准确、平易，又由事生发出一种道理，然后反复吟唱。记事、状物、联想，以说理而统之，事物都启显着意义，说理又变得亲切生动，这是宋文的记事。

元丰六年十月十二日，夜，解衣欲睡，月色入户，欣然起行，念无与乐者，遂至承天寺寻张怀民，怀民亦未寝，相与步于中庭。庭下如积水空明，水中藻、荇交横，盖竹柏影也。何夜无月？何处无竹柏？但少闲人如吾两人耳！（苏轼《记承天寺夜游》）

用笔简洁而意味深长，事件平淡而韵味丰厚。这就是宋文的平淡、宋文的蕴藉。

宋诗与宋文作了相同的努力，有着共同的取向，得到的却是完全不同的结果。后世之人"苟称其人之诗为宋诗，无异唾骂"（叶燮《原诗·内篇上》），而宋文却成为后世作文的典范。宋诗、宋文的相同运作和不同境遇构成了中国艺术史上饶有趣味的篇章。

第三节　画院风采

宋代画院在中国艺术史上具有重要的意义。它于宋太祖时设立，自此以后，一直拥有一批第一流的画家。宋代画院开始了较正式的专业分工和专门训练，并承担官方的绘画任务。宋初绘画主要分为三类：花鸟、道释人物、界画。到熙宁时，山水也成为宫廷绘画的一个重要门类。南宋时，历史画、风俗画引起了画院画家的兴趣，院中一些高手，如李唐、萧照、苏汉臣、李嵩、刘松年等，都画出了这方面的杰作。画院的这五大画类，基本上覆盖了宋代绘画的所有领域，并产生了重大影响。

花鸟画不仅代表了一种较高的文化修养情趣，而且也被作为宫廷、寺观

建筑物的内部装饰。画院花鸟用黄派（黄筌画派）风格画出，既富丽辉煌又闲雅典趣。道释人物画大受重视与宋皇帝一开始就笃信宗教有关，许多较大型的官邸和寺庙都要绘制政教宣传画。界画在宋代达到高峰，从社会原因上说，是与社会转型、市民文化兴起和对绘画技术的兴趣高涨相联系的，但从艺术体制上说，却与画院的提倡相关。在《宣和画谱》中，界画排在画谱十门类的第三位，后于道释、人物，而前于山水、花鸟。界画主要用来绘建筑物，产生很早。宋代界画讲究精工细密，计分计寸，向背分明，不失绳墨，往往结合金碧山水，亦为人物画的背景。山水画代表士人的修养趣味，风俗画、历史画则与现实社会风气相连。这二类画，特别是风俗画进入画院，透出了宋代画院具有一种开放的性质。

五代以来，著名的山水画大家荆浩、关仝、范宽、李成、董源、巨然，都在画院之外。到熙宁、元丰年间，宋神宗喜欢李成及其传人郭熙的山水画，李派山水因此入主宫廷。装饰宫廷殿壁，成了郭熙、李宗成、符道隐的任务。神宗对郭熙的画爱得至深，一座大殿全挂满了郭画。郭熙被委以负责考校天下画生和鉴定整理藏画的重任，这对全国上下画风的影响是可想而知的。然而郭熙身在画院之中，其趣味又是超越画院的。他不是画表现宫廷富贵的金碧山水，甚至也不像荆、关、李、范、董、巨等大家那样以水墨为主，在水墨中掺以少量的色彩，而是全用水墨。他崇拜前贤，但更主张面向自然，这是他艺术创造的奥秘之一。郭熙为画院的权威，在其专著《林泉高致》中，对中国山水画作了经典性的总结。他用理论和作品一道推进了宋代山水画的远逸追求，正像欧阳修在诗文中的平淡追求一样，奠定了宋代审美的基本色调——淡雅。

王世贞谈中国山水画的发展时说："山水画至大小李一变也，荆、关、董、巨又一变也，李成、范宽又一变也，刘、李、马、夏又一变也。"（《艺苑卮言》）李（唐）、刘（松年）、马（远）、夏（圭）为南宋四大家，又是画院名家。山水画的重大变化从在画院外进行转入在画院内进行。荆、关、董、巨、李、范的创作是以构图宏伟的全景山水为特点的。李唐画风出于范宽，但在北宋时，也与范宽拉开了距离，南渡后，从小斧劈皴一变而为大斧

劈皴，以化繁为简的风格开转变之先。刘松年以"茂林修竹，山清水秀"的江南风光为描绘对象，其山石的皴法或似李唐的大斧劈皴，或似郭熙的云头皴，但更加简朴率真，他的代表作《四景山水图》显示了由李唐犹存的全景山水转为小景山水，直接通向马远、夏圭。马、夏总是画山水的一部分，正所谓"马一角""夏半边"，但马、夏之画却能通过这些有限的部分，表现出无限的深意。比起荆、关、董、巨的全景山水，马、夏的一隅山水、边角之景具有更多的空白，也具有更多的意味。如果说，在荆、关、董、巨、李、范的画中可以体会到律诗的宏壮，那么，在马、夏的画中则可以感受到绝句的韵味。

画院的山水画显示了宫廷与士大夫的沟通，画院的风俗画、历史画则表现了宫廷与市民和乡民的交流。李唐的《伯夷叔齐采薇图》《晋文公复国图》、萧照的《中兴瑞应图》《光武渡河图》、刘松年的《中兴四将》等，表达了画院画家对历史的思考。李嵩的《货郎图》《服田图》表现了画家对乡村生活的关怀，苏汉臣的《百子嬉春图》《孩儿》《十岁婴儿在水边游戏图》更接近年画性质，而北宋张择端的《清明上河图》可以说是画院风俗画的杰作。《清明上河图》是一幅长 528 厘米、宽 24.8 厘米的长画卷，中国绘画的散点透视在描绘宏大场面时的优点在该画中又一次展现出来。该画构图从城郊开始，到繁华的保康门结束，以城郊、河道、城街三部分来展现汴京的繁华。城郊是引子，简略而又必要地点出了都市繁华之根。从河边到拱桥形成一个高潮：从繁忙到拥挤，从从容到喧杂，桥上桥下，船上船边，对照呼应，矛盾统一。然后从桥和酒楼起，大街直通城内。各种店铺、酒楼、茶肆、香铺、弓店、当铺，大大小小，不一而足；官员骑马，阔妇坐轿，军士、中小商人、手工业者、摊贩、苦力、脚夫、奴仆、道士、江湖郎中、占卜先生、乞丐，各色人等络绎不绝，由此进入第二个高潮。然后到城内第二条街，画面戛然而止，余味无穷。拱桥和第一条街的景象，已为观者提供了对整个城市繁华的很好的想象基础，余下之处留给观众想象比全画出来具有更大的艺术魅力，此时无画胜有画也。

画院一方面具有向外开放的沟通性，另一方面又是秩序化和专业化的。

（北宋）张择端，《清明上河图》（局部），绢本设色，24.8cm×528cm，故宫博物院

这在宋徽宗赵佶于主持画院后，尤为典型。入画院有考试，进行命题创作。其命题方式和评分标准，显示了画院最看重的是画与诗的会通，注重画的诗意，讲究画外之画。命题总是一首或一句诗，如"嫩绿枝头红一点，动人春色不须多"，考生若从画花上构思就落入二流。第一名是画一美人倚栏而立，朱唇一点，绿柳相映。又如命题"深山藏古寺"，照字面无论以何种高妙构图画出古寺之实，哪怕只有古寺一角，也难占高位。第一名是在满幅荒山之中有一条小溪，只画一个小和尚正在溪边打水，有和尚就有庙，意境全出。又如命题"踏花归去马蹄香"，第一名画的是一群蜂蝶正追逐飞奔的马蹄。这里，既显出了画院与文人意识的汇通，又标出了画院特有的标准化程式。在画院里，设有专业实践课、专业创作课和必修的文化课。必修的文化课有"说文""尔雅""方言"，这些都是帮助学生提高诗文修养的基础课程。专业课有释道、人物、山水、鸟兽、花竹、屋木（即界画）六大类。徽宗赵佶作为画院院长，亲自任教。他的标准就是画院的标准：严格按照描绘对象的客观规律，描绘出对象的神采风韵。如月季花一年四季花蕊枝叶都不一样，而且每季的早中晚又不一样，当赵佶看到一少年新进画春季日中时分

的月季姿态一毫不差时，就大为夸奖，并厚赏之。又如"凡孔雀升墩，必先左脚"，那些画右脚在先的，就受到批评。画院教学中，要求先有起稿构图和稿样，满意了，"然后上真"。在这严格的过程中，"上（赵佶）时时临幸，少不如意，即加漫垩，别令命思"（邓椿《画继》），对绘画标准化的推行是很严格的。通过考试和教学，我们可以推知画院的最高等级——神品是什么样的。

对于中国绘画的高下，唐代张彦远《历代名画记》分为自然、神、妙、精、谨细五等，张怀瓘《画品》分为神、妙、能三品，朱景玄后来又加上逸品，但未谈逸品与前三者的关系。宋代黄休复在《益州名画录》中却把逸品置于神品之上，形成了逸、神、妙、能的等级排列。而宋徽宗特地把逸、神重排，让神品第一，逸品第二。这种神、逸之争变成了士人审美标准与朝廷审美标准之争。

什么是神品呢？"大凡画艺，应物象形，其天机迥高，思与神合。创体立意，妙合化权……故目之曰神格尔。"逸品呢？"画之逸格，最难其俦。拙规矩于方圆，鄙精研于彩绘，笔简形具，得之自然，莫可楷模，出于意

表，故目之曰逸格尔。"（黄休复《益州名画录》）从黄休复的这两段定义般的描述中，我们看到，所谓"逸"，就是超朝廷，越世俗，拙规矩，轻法度，以神写形。只要得神得意，不管形似与否，"意足不求颜色似"，"笔不周而意已周"。所谓"神"，就是以形写神，从规矩开始，由法度做起，入法度而超法度，显为法度整严，由形显神，形神兼备。这也就是赵佶对绘画的最高要求。他领导画院，一面亲授技法，一面"每旬日蒙恩出御府图轴两匣，命中贵押送院，以示学人"，要学生多看多临。

神与逸的对立，在宋代的复杂氛围中，表现为多重含义。它是儒家标准和道家标准的对立，又是朝廷标准和士人标准的对立，还是社会转型期的技术实用倾向和古典的空灵境界的对立。当然，后一种对立是以非常复杂曲折的形式点滴浮露出来的。总的说来，赵佶的"神居第一"，一方面是反对士人标准，另一方面也是便于对标准化的寻求。但就赵佶本人而言，他对中国绘画风格的多样化作出了自己的贡献。他收集古今名画，编成《宣和睿览集》共 100 帙，分 14 门，达 1500 件，包括从三国曹不兴到宋黄居寀的名画；又下令编撰了《宣和书谱》《宣和画谱》，后者 20 卷，计 231 家、6396 件作品。他创作的《芙蓉锦鸡图》《池塘晚秋图》《听琴图》造诣极高，可谓神品样板。

然而画院标准的寻求在当时的体制中，又必然要表现为皇帝的独尊和整个画坛看风使舵的现象。宋初，皇帝喜爱黄派花鸟画，于是黄家画法成为标准风格，与黄派对立的徐熙花鸟画风就一直受到排斥。宋初 100 多年"祖宗以来图画院之较艺者，必以黄筌父子笔法为程式"（《宣和画谱》）。连徐熙孙子徐崇嗣为了个人出路，也不得不放弃徐家画法，转学黄家风格。熙宁、元丰年间，随着皇帝爱好的转变，郭熙、崔白等人颠覆了黄派的高位。郭熙山水成了天下样板，世人争学。宋徽宗初年，谨细和诗意成为天下效法的画境。到南宋绍兴画院，郭熙画风渐渐衰微，马远、夏圭又成为范本，大量的效法者徒得外形而陷入末流。

综观宋代画院，可以看出四大特点：

（一）富贵气象。这主要体现在宋初 100 年的黄氏花鸟画风格中。黄派

绘画的题材多是宫廷禁苑的珍禽瑞鸟，如金盆鹁鸽、纯白雉兔、桃花雏雀、孔雀龟鹤、牡丹、御鹰、瑞鹿等，这与徐熙派的园蔬药苗、汀花野竹、蒲藻水鸟等形成富贵与野逸的鲜明对照。在技巧上，黄家重色，类似于大小李的金碧山水，如沈括所说："诸黄画花，妙在赋色，用笔极新细，殆不见墨迹，但以轻色染成。"（《梦溪笔谈》）其色彩丰富秾艳，笔致工整细腻，与徐画以墨为主、"落墨为格，杂彩副之，迹与色不相隐映也"（郭若虚《图画见闻志》）形成丽彩与淡韵的明显对比。为追求富丽而"不见墨迹"，再进一步就是不用墨线勾轮廓，纯用五彩布成，这就是所谓的"没骨花鸟画"，更加柔媚，也更加富丽。

（二）闲情诗意。随着士人趣味在宫廷内外的影响越来越大和郭熙山水画入主画院，宫廷的主调由富贵转为闲情诗意。其实，黄派花鸟以花鸟为题材，本就在富贵中包含了闲情，郭熙之风只是把宫廷的富贵闲情转为与士大夫的趣味更加合拍的淡雅闲情，所谓"外王内圣"，身在庙堂之上，心存江湖之远。伴随着郭熙山水的淡泊闲情而来的，是崔白、崔悫、吴元瑜对黄派风格的彻底推翻。崔白等喜画沙汀芦雁、风鸳雪雁、芦汀苇岸、秋冬萧疏之景，而且全用徐派水墨，可以说代表了徐家野逸闲致的上升，但又不全是徐家原样。针对黄氏的改革，一个很大的特点就是对写生的强调，这从赵昌、易元吉、崔白一路贯穿下来。放在黄、徐对立的背景中，他们确实像徐派，但把他们和赵佶相联系，就可以看到：写生，对事物的仔细观察，走向的是谨细拟物。

（三）谨细拟物。赵佶的画明显包括两种风格：一是精工绮艳的黄派传统，如《芙蓉锦鸡图》《听琴图》；一是水墨渲染、色彩淡泊的崔白、吴元瑜传统，如《柳鸭芦雁图》《斗鹦鹉图》。但无论哪一种风格，都追求谨细拟物，不会有姿态、数目、季节上的差错。

《听琴图》

（四）程式化。这是画院追求评判标准的明晰必然产生的一个结果，也是画院等级制的必然要求。关于两宋画院程式的演化，前面已经讲过了。

第四节　士人意境

宋代士人面临着转型期复杂的矛盾，他们的心灵意趣在艺术中渐渐地浮现出来，于是有文人书画的出现。这里有他们独特的意识、情感和艺术追求。

宋代艺术，因循唐代的宫廷特色，诗文上西昆体占据要位，绘画上是黄家风格领导潮流。士人的艺术意识在宫廷之外开始抬头，并逐渐漫进宫廷。在诗文上，就是从柳开倡导到欧阳修完成的诗文革新运动。在绘画上，就是徐熙画风在朝廷外生成，然后以崔白为标志转入宫廷。然而，更重要的是在宫廷之外发展得如火如荼的山水画巨流。时至宋代，很多艺术门类，如赋、诗、建筑、雕塑、人物画等，都走过了高峰期，而作为最重要的艺术形式之一的山水画，却是在五代和北宋才开始进入高潮。相对于具有跨阶层的广阔覆盖面的诗和带着闲情逸趣的徐熙花鸟，水墨山水画凝结了更多的士人情趣。一时间，荆浩、关仝、范宽、李成、董源、巨然，大家迭起，群星灿烂。

荆浩是使水墨山水画走向成熟的关键人物。他笔墨兼重，在山水技法皴、擦、点、染的完备上作出了划时代的贡献。更重要的是他的全景式构图，以中原地带为实景，大山、大树、云烟、峰峦，创造了山水画的宏大气魄。荆浩之风被他的后学关仝、李成、范宽发扬光大。荆、关、范、李共同展现了北方山水的雄伟，又因地域本身的差异而各具特点：荆浩、关仝为北方中原山水，范宽为西北关陕山水，李成为东南齐鲁山水；关仝峭拔，李成旷远，范宽雄杰（史学家童书业语）。北方四大家创造了宏伟山水中的阳刚一派，南方二家——董源和巨然则开拓出宏伟山水中的阴柔一派。正如荆、关、李、范画的是北方实景，董、巨所绘全为江南风光：连绵山林，映带无尽，江水行船，沙碛平坡，芦汀沙洲。正像荆浩为了表现北方山水之刚健而创造了斧劈皴的技法，董源为了绘出江南山水之秀丽，发明了披麻皴的技法。董、巨的江南山水，比起北方画派来虽然显得柔丽，但总体观之，特别是与南宋的马远、夏圭比起来，依然是重山云峦，填满全幅，容纳众山，写尽林壑，气魄宏大。在现存的画迹中，荆浩的《匡庐图》、范宽的《溪山行

旅图》、董源的《潇湘图》、巨然的《秋山问道图》，几乎都能让人感受到汉赋、杜诗、颜字、韩文的气概（这是从不同的艺术门类所达到的共同境界来看）。就山水画本身来说，它又表现了五代宋初特有的一种士人风貌：雄伟的胸怀和高洁的心境。荆、关、李、范、董、巨，同为大气魄的全景山水，具体分之，又可分三重画境。荆、关、范雄健而堂堂正正，李成已多了平远的幽淡和清旷，到董、巨则转为柔淡而秀逸。这三重境界又恰恰显示了宋代士人的艺术意识在整个时代的三个演进阶段。当宋初的艺术主流为黄画和西昆体诗文的时候，徐画的野逸、柳开等对韩文的模仿所显出的士人的张力，在荆、关、范的雄健气概中得到了最佳的表现。

宋代艺术历史走向的轨迹，在宋宫廷的书法审美趣味中已有所透出。正像宋诗面对唐诗的压力而走向理趣，宋代书法面对唐楷的压力而转向晋人的高风绝尘，实际上是开拓了宣情尚意的宋代行书。《淳化阁帖》的出现预示了宋代审美趣味的走向，也预示了西昆体诗文和黄家画法的失势。宋代书风，从李建中到蔡襄，一种崇尚平淡厚蕴的士人趣味在宫廷内外得到了普遍的认同。"宋世称能书者，四家独盛。然四家之中，苏（轼）蕴藉，黄（庭坚）流丽，米（芾）峭拔，皆令人敛衽，而蔡公又独以深厚居其上。"（盛时泰《苍润轩碑跋》）所谓蔡襄的深厚，就是士人所推崇的温和、太平、淡泊之美。蔡襄书法，欧阳修诗文，再加上郭熙的山水画，形成了士人趣味入主宫廷、跃居主流、影响全国的第一个高峰。郭熙师法李成，前面说过，李成比起荆、关、范来，显得冲淡平和，这就接近蔡襄书法、欧阳修文章的韵味，从而受到宋神宗的青睐。而郭熙比李成更显冲淡，更多平和，画中平远构图居于主位，完全与蔡书、欧阳文同调了。如果说，杜诗、颜书、韩文代表了唐代士大夫的儒家主流，那么，欧阳修文、蔡襄书、郭熙画就是宋代士大夫儒家主流的典范。也可以这样说，欧阳文、蔡书、郭画就是杜甫境界和王维境界减去激烈一端之后的综合，或者说，就是徘徊于儒家与禅道之间的白居易境界在宋代的发展。

与唐代不同的是，宋代欧阳修、蔡襄、郭熙的趣味成了全社会的普遍趣味，最主要的是为朝廷所接受并被推为正宗主流，成为效法的样板。但这

样一来，这种趣味就从一种士人胸怀渐渐蜕变为一种习俗、一种技术、一种套路。因此，一方面士人的趣味成为朝廷的趣味乃至普遍的趣味；另一方面在成为普遍趣味的同时，士人趣味本身的独特性被遮蔽了。而士人趣味的独特性正如士人地位在社会结构中的独特性一样，是非常重要的。由此可以理解，当士人趣味成为普遍趣味的时候，也就是士人必须更新自己的趣味的时候。文人书画就在这种背景下产生了。

本来，文人学士们对文人诗、文人书、文人画是全面推进的。但从成就上看，宋代文人诗在唐诗高峰的映衬下，并未在创作上有所超越；书法在二王、张旭、怀素的巨影下，也少有伟大建树。其结果是文人诗、书、画的理论大大抬高了王维、陶渊明、王羲之的地位，这些人的艺术成果天然地契合了文人艺术理论。而只有绘画处于正在发展的过程之中，在文人的审美趣味变革中，文人画取得了超越前人的巨大进步。在这一意义上，似可说，文人画集中体现了宋代士人的独特意识，代表了宋代士人的最高境界。

张光福《中国美术史》列了一大批北宋后期的文人画家和书法家：苏轼、文同、米芾、米友仁、王诜、李公麟、赵令穰、晁补之、李世南、黄庭坚等等。这些人的创作和言论构成了文人画的基本点。

（一）逸品追求。文人画把欧阳、蔡、郭的平淡厚蕴再向前推进了一步。文人画以前，董源是不受重视的，山水画坛是荆、关、范、李的天下。《圣朝名画评》以李、范为神品，《五代名画补遗》以荆、关为神品，董源根本挨不着边。文人画家米芾则抬高董源为"近世神品，格高无比"（《画史》），其实质在于董源山水画中江南秀色的柔性、平远构图的旷达、披麻皴技法的冲淡秀丽更接近文人画家追求远逸的审美趣味。自文人画出，荆、关降位，董、巨上升。文人画家宋迪的"八景"表达了典型的文人情趣：平沙落雁，远浦帆归，山市晴岚，江山暮雪，洞庭秋月，潇湘夜雨，烟寺晚钟，渔村落照。这实际上是一种对逸的崇尚。黄休复所言的逸品第一，在文人画中得到了充分的体现。

（二）意趣崇尚。文人画把士人的意趣与画工的技术严格地区分开来。宋迪"八景"虽不断为人模仿，但文人画本身是超模仿的。一方面，一种思

想情趣总会凝结成一种艺术门类、艺术形式、艺术技法；另一方面，一旦这种艺术门类、形式、技法定型下来，就会成为众人模仿的对象，从而变得模糊、混淆，甚至解构了原来的思想情趣。文人画也有一些艺术形式和技法上的外在表征，成为其评判标准。例如，画种上，青绿与水墨相较，显然后者之淡色接近文人画意；构图上，全景山水与一隅山水相较，后者的空景更与文人画同韵；皴法上，斧劈皴与披麻皴相较，后者的柔质更与文人画相通。然而，对文人画来说，最根本的一点是超越技术，以神似反形似，用以神写意的"逸"对抗以形写神的"神"，后者是可模拟的，前者是不可模拟的。文同画竹，苏轼画怪石，李公麟画人，宋迪画松，米点山水……其妙处都在意之所到而不可模拟。超越形式，法无定法，一切皆从胸中流出。文人画讲究的就是这个"胸中"，就是胸中的文人品格。所谓"所好者，道也"，所谓"吟咏情性"，也是强调文人品格。"人品既已高矣，气韵不得不高"就成了文人画的信仰。一方面，由于文人品格的特定内涵，他们的画更多地表现为水墨，表现为空白多的构图，表现为与披麻皴同调的柔逸笔法；另一方面，更重要的是，不使这些技术变为规则，而是超越形式，任心而行，逸笔草草，不求形似。这就把文人画与画工画、画院画严格地区别开来，而保持了士人的自由心灵和高洁情性。

（三）尚简。重神轻形，讲究情趣和品味，落实到技术，就是笔墨的个性化和画面的简化。米芾的创作可以说明显地体现了个性化笔墨，他"信笔为之，多以烟云掩映树木，不取工细"（邓椿《画继》）。苏轼以红色画竹也是典型的个性化方法。这正如王维的雪里芭蕉，早已超越形似，摆脱具体时限，直达本意。而超形越时最容易形成简洁的构图，逸品中的"笔简形具"不仅是笔墨之简，也是画面之简。画面之简，就是要突出空白的意味。苏轼说："欲令诗语妙，无厌空且静。静故了群动，空故纳万境。"（《送参寥师》）虽然是讲诗，但苏轼认为"诗画本一律"，也通于画。按照格式塔心理学，审美心理本有"完形机能"，对于画的空白，观者自会按一种最完美、完整的方式去填补。这样，画的空白不仅带来一般的余味，而且能产生使各种类型的观者都满意的韵味。南宋马远、夏圭山水画的构图，留下一大

片空白，从而改变了北宋的全景山水，这不能说与评论画的理论没有关系。代表文人画顶峰的是元代的倪瓒。倪画"逸笔草草，聊写胸中逸气耳"，一方面是笔墨的简，另一方面是画面构图的简。他的画以平远山水、古木竹石为多，大都结构简单，很多空白。宋代画家中，深得文人画尚简之趣的是梁楷和法常。梁楷的减笔画《太白行吟图》《六祖斫竹图》《泼墨仙人图》呈现出笔简图简、神深韵远的风采。僧法常，号牧溪，他的《柿子图》真是简拙而韵长。梁楷和法常也被称作禅宗画家。文人画的思想与禅宗的思想本来在很多方面就是相通的。

（四）诗、书、画会通。中国艺术一直有一种超越具体门类的局限而拓宽表现、直趋最深的文化宇宙意识的倾向。文人画把诗、书、画统一在绘画里，成为众所公认的绘画规范。本来，书画同源一直是古人的共识，而文人画则自觉地运用书法笔法。被文人画家奉为"祖师"和"权威"的王维就是诗中有画，画中有诗。诗意本是画趣之所在，直截了当地把诗写入画面，进一步深化了画意。引诗入画，诗又是用书法写的，实际上就是引诗书入画。就文人画形成的一个重要动机，即区别于画工和画院来说，这是很成功的。画工，画可以画得好，但书法不一定行；画院中人，书法或许行，但诗不一定写得好。诗书入画，但诗不是随便写入，而要成为画面的一个有机组成部分，在位置上有一个构图的问题，在艺术上有一个书画笔墨统一的问题。这些都进一步增加了绘画的艺术深度，但更重要的是诗境与画境的互为补充。诗加深对画的理解，画直现了诗的韵味。再加上题跋、印章，文的因素和篆刻工艺也进入画中。这些非画因素既有自己特殊的审美功能，又是绘画构图的一个有机组成部分。绘画的审美内涵被极大地丰富起来。这是一种多层次——从构图到笔法、意境——的融合。前面说过，文人的书房本就是一个艺术世界，文人画的诗、书、画融合是这个世界中生长出的最美的花朵。

文人画一方面高扬了士人的独立意识，另一方面突出了士人在宋代由外在转入内心的趋向和摆脱客观、唯任主观的自由追求。这其实还包含着一种受历史时代压迫的巨大矛盾。这一矛盾心态的敞露，不是在文人画中，而是在词中，最充分地表现了出来。文人画在宋代只是开始，它的更大发展是在

元、明、清。元代是文人画朝远逸倾向发展的顶峰，明清文人画则朝浪漫激情转向。

第五节　词人心态

词，成为宋人各阶层，特别是士人专心从事的一门艺术。士大夫完全了解和掌握了词的特性，并进行着熟练的创作活动。从主观上说，士人并不把词看成最重要的艺术形式，至少不比诗文重要。但客观效果却是：词成了宋代最有代表性的艺术形式，成了最能反映宋人心态的艺术门类。

词起源于唐，最初似为唐代兴起的一种可以配乐歌唱的抒情诗体，这从敦煌曲子词中可以看出。这时的词有两个特点：一是长短句形式，与诗比，偏于柔；二是语言形态的民间性，浅晓直露，如《望江南》："莫攀我，攀我太心偏，我是曲江临池柳，者人折了那人攀，恩爱一时间。"随着中晚唐社会和文化的变动，最初起源于民间的词进入士人生活，但主要是士人生活的绮艳一面，成为宴乐歌唱、红唇香袖的必要组成部分。这一方面使词朝雅的方向发展，从而成为典型的士人艺术；另一方面又使词朝着最符合其形式本性的方向发展，即写柔情和香艳。一句话，写美人之意态。这正好与诗，特别是律诗形成鲜明的对照。诗的句式整齐，适于宏大庄严；词的句式长短参差，契合情意缠绵。单从词的局部来说，是长短参差；就整首词看，又非常和谐。因此，词既易于表现丰富复杂的情感，又保持了中国诗中固有的和谐。从句式特征来看，我们马上可以体会到前人对诗词区别的提纲挈领之语：诗言志，词抒情。这里，志是豪情壮志，情是缠绵柔情。诗亦可抒情，但诗情不如词情。词也言志，但词志不如诗志。词与诗一样，也写天地山川、鸟兽草木、居室楼台，然在词里，"譬如，亭榭，恒物也，而曰风亭月榭（柳永词），则有一种清美之境界矣。花柳，恒物也，而曰柳昏花暝（史达祖词），则有一种幽约之景象矣"[1]。由于诗与词的体制要求不同，即使

[1]　缪钺：《诗词散论》，上海古籍出版社 1982 年版，第 56 页。

是一些相同的句式，也显出内质的差别："无边落木萧萧下，不尽长江滚滚来"，诗也；"无可奈何花落去，似曾相识燕归来"，词也。《词林纪事》卷三说："细玩'无可奈何'一联，情致缠绵，音调谐婉，的是倚声家语。若作七律，未免软弱矣。"

词以写美人之心、缠绵之情为根底，也决定了词之景以绮柔闺房为核心。写美人必写闺房。最先使词获得高声誉的温庭筠，就主要是以闺房为景。缪钺说，词有四个特点：其文小，其质轻，其径狭，其意隐。四者是与闺房之景联系在一起的。闺房佳人，就是词的核心意象。佳人是词的柔情的核心。写任何人之情，只要用词来写，就意味着必须写出缠绵，就意味着要带上女性色彩。闺房是词之景的核心。只要以词写景，非闺房之景也会或者说必须带上闺房的意味。闺房佳人作为词的核心意象是从温庭筠、韦庄开始，即从词在士人中取得重要地位时就确立的。经过南唐中主（李璟）、冯延巳、李后主，只是把闺房佳人一层层推进丰富罢了。

入宋以后，词成为皇帝和士人的普遍爱好。闺房佳人的词境当然是越写越多，越写越好。北宋大家从张先到周邦彦，从大小晏到秦观，从宋祁到贺铸，当然是一片软语，丰富、深化、展开着闺房佳人的境界。南宋以下，姜夔、史达祖、吴文英崛起，闺房佳人的核心始终未变。闺房佳人是宋词的核心，宋词音韵、词汇、句法、意境都围绕此展开。然而词在宋代又不是与社会和其他文艺式样截然隔离开来的一片净土。作为文艺的一种，词与其他艺术门类相互交流、渗透、交叠，特别是与当时具有重要影响的门类——诗文和话本说唱大有交接。或者，换个说法，一方面有两股重要力量——市井俗趣和文人儒气要在词中表现；另一方面，词在拓宽境界的过程中又有占领这两个重要领域之意向。于是，出现了词的两种主题变奏：一是柳永的市井走向，二是苏轼的以诗为词和辛弃疾的以文为词。正如《四库全书总目·词曲类·东坡词提要》所说："词自晚唐五代以来，以清切婉丽为宗，至柳永而一变，如诗家之有白居易。至苏轼而又一变，如诗家之有韩愈，遂开南宋辛弃疾等一派……与'花间'一派并行。"

柳永词指出了词的向下（市井）一路：

　　　　昨宵里、恁和衣睡。今宵里、又恁和衣睡。小饮归来，初更过、醺醺醉。中夜后、何事还惊起？霜天冷，风细细。触疏窗、闪闪灯摇曳。　　　空床展转重追想，云雨梦、任欹枕难继。寸心万绪，咫尺千里。好景良天，彼此空有相怜意。未有相怜计。（柳永《婆罗门令》）

把柔情缠绵转为直抒胸臆，词的蕴藉变成了情感的直白袒露，词味的托物寓景换成了小说般的白描叙事和写景，闺房幽院的典雅香艳被市井般的平淡房室所替代：浓浓的市民味在词中出现了。[1] 实际上这已经不是词的境界，而是曲的境界了。柳词预示了中国诗歌形式要由词变为曲。

　　苏、辛词指出了词的向上一路。所谓"以诗为词"，是想要词承担诗的功能；"以文为词"，是想要词发挥文的作用。一句话，以词言志，以词说理，形成豪放一派。这里的比较，其实仅仅在豪放词与婉约词之间进行。后者如柔美佳人，显出了前者似关西大汉。但把豪放词与豪放诗文放在一起比较，豪放词作为词的柔性就显现出来了。

　　　　大江东去，浪淘尽、千古风流人物。故垒西边，人道是、三国周郎赤壁。乱石穿空，惊涛拍岸，卷起千堆雪。江山如画，一时多少豪杰。　　　遥想公瑾当年，小乔初嫁了，雄姿英发。羽扇纶巾，谈笑间、樯橹灰飞烟灭。故国神游，多情应笑我，早生华发。人生如梦，一樽还酹江月。（苏轼《念奴娇·赤壁怀古》）

苏词写一种阔大的历史人生感受，然而突然，出现了一代美人小乔，再加上人枉多情和人生如梦，词的味道已从中透出，突出了词的缠绵情韵。

　　豪放词以诗文为词，写得好的，总带有词味，从而使豪放之情复杂、丰富、缠绵了。但词又毕竟不是诗，不是文。因此苏轼的一些"词诗"，辛弃疾的不少"词论"，读起来味同嚼蜡。至于效法苏、辛的末流，则如陈廷焯

[1] 关于柳词的市民特征，参见曾大兴：《柳永词的市民文学特征》，载《中南民族师院学报》1988 年第 1 期。

《白雨斋词话》所说："不善学之，流入叫嚣一派。"豪放之词就境界言，处于词与诗之间。然而词毕竟不是诗，所以陈师道说："子瞻以诗为词，如教坊雷大使之舞，虽极天下之工，要非本色。"（《后山诗话》）

然而苏、辛辈之为词之大家，不仅在于他们创立豪放一派，使词在观念和境界上与当时的最高文艺形式——诗文一致，从而抬高了词的地位，更主要的是他们本身就是写婉约词的高手，写起闺房佳人情调来绝对是第一流的：

> 十年生死两茫茫，不思量，自难忘。千里孤坟，无处话凄凉。纵使相逢应不识，尘满面，鬓如霜。　　夜来幽梦忽还乡，小轩窗，正梳妆。相顾无言，唯有泪千行。料得年年肠断处，明月夜，短松冈。（苏轼《江城子·乙卯正月十二日夜记梦》）

这才是词，深厚、蕴藉、缠绵、柔美。同样，柳永之为大词人，也不在于他的俚俗词，而在于他的"草色烟光残照里，无言谁会凭阑意"，在于他的"断雁无凭，冉冉飞下汀洲"，在于他的"今宵酒醒何处，杨柳岸、晓风残月"。从艺术门类的宏观演进看，俚俗词和豪放词属于边缘类型、交叉类型。俚俗词是向前走的，它预示了元曲，而且作为词的一类，也在明清小说里有自己独特的地位和功能。豪放词是向后挤的，它要去抢夺诗文的高位，结果是既丰富了词，又丰富了诗。它使词的缠绵中有了豪气，又使诗的豪气中多了缠绵。

然而，词之为词，词成为一代艺术的象征，除了音律、句式外，主要在于闺房佳人的核心意象。中国传统社会的基本道德规范之一是三纲（君为臣纲，父为子纲，夫为妇纲），其中夫妇与君臣是同构的。妇女处于被支配，只能忠心、不能造反的柔弱地位；臣和子也被规定为同质的地位。广大妇女的个人不幸与文化规定的社会理想结构相结合，就构成了缠绵悱恻、极怨而又极忠的最动人、最感人的妇女形象。广大忠臣的个人不幸与文化规定的社会理想结构相结合，产生了同样动人的弃臣形象。然而臣之怨君比妇之怨夫更难公开直说，于是从屈原始，怨臣就以怨妇的形象出现。中国文化宇宙的基本结构是天人合一。正如夫妇之合、君臣之合一样，天人之合是人听命于

天，千方百计去观察、揣摸天而顺从于天。因此，人，包括君在内，在天人关系中就像妇、臣一样，是柔顺的。妇心柔、臣心柔、人心柔，构成了中国文化的柔性，也形成了中国文艺的柔性。这意味着中国文化会产生，而且果然产生了一种特殊的、最能表现柔性的艺术形式——词。而宋代，一方面是士人地位最高的朝代，另一方面是面对强敌最无可奈何的朝代。

更重要的是，中国文化自宋开始了转型。面对文化转型和历史的新动向，有识之士有强烈感受，但又十分不清楚，无可奈何。这是人对天（历史动向）最为困惑的朝代，一种带有时代特征的天之弃人的心态出现了。中晚唐面对盛世的衰落，发出的是"天若有情天亦老"（李贺）的悲叹；宋代面对历史的转型，显出的是"天意从来高难问"（张元幹）的惶惑。诗文的平淡追求、书法的淡泊标榜、绘画的远逸境界，都从某一方面表现了这种弃人心态。而最能表现这种建立在天人合一基础上的弃人心态的，莫过于缠缠绵绵、哭哭啼啼的词了。于是，词成了众多宋代士人都要涉足的文艺形式。而要表现弃人心态，最合适的艺术形象就是弃妇（作广义的理解，不仅为已婚的怨妇，还包括欲求理想郎君而不得的未婚佳人）。于是，政治结构的君臣之情、宇宙结构和历史动向的天人之情都汇入夫妇之情，闺房佳人成了最能代表时代心态的艺术形象。

闺房佳人的核心在宋词里主要演化为两类心态：伤春和登高。

在中国的文化结构中，春属喜，秋属悲。"悲落叶于劲秋，喜柔条于芳春"（陆机《文赋》）是普遍形态，这是从天人关系讲，这里的"人"主要是指处尊的男人。中国文化中的伤春意识从《诗经》开始不断出现。因为夫妇、君臣、天人同构，伤春意识又不断扩展。然而只有在宋词里，"春色如愁"（辛弃疾）、"春恨十常八九"（晁补之）才成为一种普遍现象，由宇宙人生之感去触引悲情。总之，黄昏夕阳、细雨淡烟、双燕孤雁、诗酒梦泪、登楼倚栏等，成了宋词伤春的基本因子。宋词的伤春，最是伤得五彩缤纷。有春色本愁："自在飞花轻似梦，无边丝雨细如愁。"（秦观）"春慵恰似春塘水，一片縠纹愁。"（范成大）有春因人而愁："算春长不老，人愁春老。"（晁补之）有"夕阳西下几时回？无可奈何花落去"（晏殊）的伤春；有"留春

不住，费尽莺儿语"（王安国），"送春春去几时回？临晚镜，伤流景"（张先）的惜春；有"泪眼问花花不语"（欧阳修），"把酒送春春不语"（朱淑真）的问春痴情；有"怎知他、春归何处"（刘辰翁），"春归何处？寂寞无行路。若有人知春去处，唤取归来同住"（黄庭坚）的寻春痴怨；还有"细看来，不是杨花，点点是离人泪"（苏轼），"想佩环、月夜归来，化作此花幽独"（姜夔）的奇艳联想；更有那怨春、恨春的一片唏嘘："东风又作无情计，艳粉娇红吹满地"（晏几道），"问春归、不肯带愁归，肠千结"（辛弃疾）。伤春心态显出了典型的女性化心态、词人心态。

登高望远，是中国一种独特的审美趣味，从来是悲乐共存。登高容易使人骤然而生宇宙意识。在这种意识中，一方面"天高地迥，觉宇宙之无穷"，另一方面"兴尽悲来，识盈虚之有数"（《滕王阁序》），因此王羲之登兰亭，始而"仰观宇宙之大，俯察品类之盛"，继而"所之既倦，情随事迁，感慨系之矣"（《兰亭集序》）。然而，无论是纯乐、纯悲，还是悲乐互渗，总显出一种男人的豪气。登高豪情在唐人那里表现得最明显：

> 登高壮观天地间，大江茫茫去不还。黄云万里动风色，白波九道流雪山。（李白）
>
> 会当凌绝顶，一览众山小。（杜甫）
>
> 欲穷千里目，更上一层楼。（王之涣）
>
> 登万仞之岩，自然意远。（张怀瓘）

然而一到宋词，登高望远，却是一片愁苦：

> 伤高怀远几时穷，无物似情浓。（张先）
>
> 凭阑久，疏烟淡日，寂寞下芜城。（秦观）
>
> 寂寞凭高念远，向南楼一声归雁。（陈亮）

宋词的凭高望远，明显地带有佳人闺房外望的意味。然而对闺房的佳人

来说，外望则意味着男人的远离。因此从《诗经·君子于役》始，写佳人闺房外望的诗，毫无例外地一片愁苦。她们通过外望所得，非思即悲，非悲即怨，惨惨戚戚。而宋词的登高心态，正同调于佳人的闺房外望心态。然而最能表现宋词中伤高怀远心态之佳人柔性的，是一种强烈的"怕登高"心态：

> 明月楼高休独倚。（范仲淹）
> 楼高莫近危栏倚。（欧阳修）
> 不忍登高临远，望故乡渺邈，归思难收。（柳永）
> 怕上层楼，十日九风雨。（辛弃疾）
> 有明月，怕登楼。（吴文英）

宋代都市的繁华、市民的兴起，显出中国历史上未曾有过的"春意"。士人对这"春意"的不解和迷惘，很像宋词中主人公对美丽春天的感伤。宋代的文化转型所含的历史动向对中国文化宇宙结构的无形冲击，已为宋代士人所强烈感受，然而他们对朦胧的大化规律充满迷惘，很像宋词中主人公的外望心态。

词，因其最典型地反映了宋人心态的无意识层面，而成为一代文艺的代表。

第六章
元明清趣味

第一节　元明清艺术：文化氛围与三大境遇

元明清三代是从宋代开始的中国社会转型后曲折起伏的发展时期。在这个时期，中国艺术发生了显著而又崭新的变化。显著主要表现为新的文艺门类小说、戏曲占据了艺术的中心，完成了事实上的艺术重心的转移和审美趣味的变迁。崭新既表现为新的艺术门类所包含的新的思想情趣，也突出体现在旧的艺术门类的演化和变形上，如诗向曲的转变，小品文的蜕变，文人画的意趣转为狂与怪，等等，而中国社会在总的性质上是没有变化的。诗文在表面上还是各门艺术的中心，原有的艺术门类和审美趣味还具有很大的势力和影响力，因此前面所讲的变化与艺术原有的形态形成了一种既相互对立又相互影响，且相互渗透的张力。它一方面划分出一种新与旧的界限，同时又不断地模糊和抹去这种界限。旧的东西不断地向新的方面迈进，如诗、文、画的演变；新的东西又不断地向旧的东西回溯，如戏曲和小说的境况。就是在这种对立和互渗中，呈现出了元明清艺术的特殊风貌。

元明清艺术的新质是如何得以产生的呢？新与旧的张力又是如何形成的呢？元明清艺术在社会文化氛围中的三大境遇可以提供一些解释背景。

一、艺术家和艺术门类的地位变迁

元代为蒙古族统治，上层阶级整体文化素养不高，文人的地位空前降落。"九儒十丐"，儒士在社会地位中排行第九，仅高于乞丐。社会地位低的文人来写作一直被视为低等艺术门类的戏曲，绝没有掉分的问题。然而，蒙古人又对歌舞戏曲特别爱好，因此戏曲在他们的眼中地位高于诗文，这又

造成了戏曲在艺术门类中地位的上移。戏曲地位上移和文人地位下移的结合，使文艺中最优秀的人才进入戏曲创作，产生了关（汉卿）、王（实甫）、马（致远）、白（朴）这样的大剧作家，出现了《窦娥冤》《西厢记》这类大作品。明代以后，市民社会发达，以李贽为首的新理论家明确地指出小说、戏曲是其所处时代艺术的中心门类。李贽说："诗何必古选，文何必先秦。降而为六朝，变而为近体，又变而为传奇，变而为院本，为杂剧，为《西厢曲》，为《水浒传》。"（《童心说》）新的潮流，新的趣味，除继续保障优秀人才的戏曲流向外（如汤显祖、沈璟），也促使大批优秀人才进入小说创作领域，罗贯中、施耐庵、吴承恩、兰陵笑笑生、冯梦龙等演出了中国小说的第一次大高潮：《三国演义》《西游记》《水浒传》《金瓶梅》、"三言二拍"。自此以后，人才与戏曲、小说的结合一直持续，推动了中国艺术的新景观。

二、新的思想裂变

前面说过，对文化转型的思考，促使了宋代理学的形成。理学转出陆（象山）、王（阳明）心学一支，再进一步演为王学左派（王艮、王畿），再涌动，就成了李贽、徐渭、汤显祖、"公安三袁"所代表的一种非儒非道的文化思潮。他们提倡童心、情感、性灵。"夫童心者，真心也……绝假纯真，最初一念之本心也。"（李贽《童心说》）实际上就是强调人的本真感受。在他们看来，这种本真的感受就是婴孩还未接受任何社会文化教育规范前的感受。这是对人的感性血肉之躯感受、欲望、冲动的一种重新肯定，对个体真实感受的一种理性张扬。从历史的角度来看，这是在文化转型期，以现实的生存感受去否定旧的文化规范。童心情感是针对"道理"提出来的。"童心常存，则道理不行。"（李贽《童心说》）"情有者，理必无；理有者，情必无。"（汤显祖《寄达观》）性灵是与格套相对立的。"独抒性灵，不拘格套。非从自己胸臆流出，不肯下笔。"（袁宏道《小修诗叙》）新思潮提倡真，高扬我，就其历史根源来说，是因为市民社会兴起。因此，"我"与"真"必然首先归结于对市民生活的肯定。新思潮是趋向俗、肯定俗、张扬俗的。"穿衣吃饭，即是人伦物理。"（李贽《答邓石阳》）"市井小夫，身履是事，

口便说是事。作生意者但说生意，力田作者但说力田。凿凿有味，真有德之言，令人听之忘厌倦矣。"（李贽《答耿司寇》）新思潮对感性欲望、世俗生活的肯定，应和和鼓励了各种艺术门类中以俗为美的新取向。它提倡的俗，与俗的本义有交叠，但同时又与其有根本的差别。世俗的最大特点是从众，而新思潮的最根本的核心是有我，是独立不依、坚持自己。这种"率心而行""任性而行""抱情独往""一世不可余，余亦不可一世"（徐渭）的个体生命，在与现实的束缚和礼法相对立的过程中，碰撞、激荡出一种特有的狂态和怪境。

新思潮不仅促使了新的文艺门类——戏曲、小说、版画的兴起，而且造成了整个文艺面貌的变化。先说诗，从徐渭、"公安三袁"到袁枚，可以说都是把诗俗化的人物。他们把"诗言志"转变为用诗说话。袁枚说："行止坐卧，说得着便是好诗。"（《随园诗话补遗》卷五）关键是生活的内容起了变化，诗也就随之俗化了。最为明显的是诗、词在小说和戏曲中随故事情节而俚俗化和沉沦化（如用诗、词、曲来描绘性过程和性感受）。诗在唐宋变为词，在元代又变为曲，曲是诗歌形式本身的世俗化（后面有专节详讲）。至于文，更是从唐宋八大家的典雅风韵转变为贴近世俗生活、注重个人感受的小品文。

绘画，特别是宋代精英面对文化转型而选择的新取向——文人画，在明代突起的新思潮的推动中，转变为一种负载新的文化因子的狂飙姿态。从自称"两间东倒西歪屋，一个南腔北调人"的徐渭将元代倪瓒"逸笔草草，不求形似"的远逸顶峰，翻转为泼墨大写意的狂肆浑脱、痛快淋漓，到石涛、朱耷、"扬州八怪"，内涵多样的文人画转而变为与进取激情相一致的艺术形式。在这段光亮的历史中，这一点得到了佐证：文人画毕竟是士人阶层的一种艺术形式，当它转为新思潮的一翼时，就与守成的文人画，如董其昌和"四王"的创作有很大的差别，甚至互相对峙。如"四王"主要画山水、花鸟、人物，"扬州八怪"除了画有象征意义的松、竹、梅、兰之外，大蒜、芋头、莲藕都可以入画。宫廷画马，他们画驴；宫廷画仕女，他们画乞丐和卖唱艺术，还有破盆、败墙、蜘蛛、鬼趣……他们的创作有趋俗和与版画、

年画交叠的一面。不过在"趋俗"和"贵我"这一新思潮的两面中，文人画的怪与狂主要体现在"贵我"这一面。徐渭的《墨葡萄图》，那高下失衡的构图、动荡不安的线条、泼辣豪放的墨彩，显出的是作者抑郁而又狂放的个性。朱耷的《古梅图》，那空裂的主干，盘曲光亮的树顶，作下垂势的瘦硬疏枝，下面根不着土、曲折上行的枝上却有数朵梅花淡淡地开着，表现了一种奇古、傲岸、顽强、悲壮的个性精神。郑板桥的《潇湘风竹图》、汪士慎的《梅花图》等都显出了"扬州八怪"狂放的个性特点。这种"贵我"的昂扬，是画家们有意识的追求。石涛说："我之为我，自有我在，古之须眉不能生在我之面目，古之肺腑不能安入我之腹肠。"（《苦瓜和尚画语录》）

新思潮对新兴艺术门类的推动更是明显。戏曲从汤显祖的"临川四梦"到孔尚任的《桃花扇》，小说从《金瓶梅》、"三言二拍"到《红楼梦》，对社会、人生、人性、宇宙的新展示、新思考，已经明显地涌现。与戏曲、小说紧密相连，而又受到社会先进技术推动的版画，同样在新思潮的带动下进入辉煌。

然而这股新思潮还未完全形成，就被历史打断了。从时间上说，它从明代万历年间延续到清代康乾盛世。从艺术门类来看，书画上，从唐寅、徐渭到石涛、朱耷、"扬州八怪"；诗文上，从李贽、"公安三袁"到袁枚；戏曲上，从汤显祖到李渔；小说上，从《金瓶梅》到《红楼梦》。对新思潮的决定性阻击是清军入关，清代统治者决心重振儒家礼法，最终出现了康乾盛世。到此时，一方面有文字狱的思想镇压，另一方面有现实成功的伟大业绩。康乾以后，一方面新潮流消失，另一方面世俗艺术继续发展并被整合进文化整体结构之中。

三、古典的重新整合

清代康乾开始的文化整合，带来了中国古典艺术的全面复兴。有清一代，各门艺术都得到了大的发展。诗，先有钱谦益、王士禛，后有沈德潜、翁方纲，人才辈出。词，常州词派在词的复兴上取得成功。文，在桐城派手中大为辉煌。骈文也波澜重起，风头强劲。书法，帖学派继续风流，碑学派

崛起，大家迭出：从金农、郑板桥到邓石如、伊秉绶、何绍基。绘画上，"四王"（王时敏、王鉴、王翚、王原祁）、吴历、恽寿平名重一时，还有焦秉贞、冷枚、郎世宁吸收西洋画法，糅成新的风格。而新艺术门类，如版画、年画，由于市场需要也大为发展。戏曲、小说更是如此，但被给予了新的整合地位。

本来，晚明思潮就是古典社会文化结构中思想内部裂变的产物。在各个艺术门类中，相对而言，最适合产生思想裂变的是戏曲、小说。由于新思想是在整体不变情形下的裂变之物，因此，负载这一裂变因素最多的戏曲、小说虽已有夺目的新质，但在整体上还是旧的。也就是说，它包含复杂的内容，具有可变性，而且已经处在一种变动之中。康乾盛世结束了这一裂变过程，使戏曲、小说负载思想裂变的功能大大减弱。但戏曲、小说是宋代以来古典社会经济和日常生活内部裂变的产物，历史进入清代，社会经济和日常生活的裂变仍在继续进行，戏曲、小说仍与这种社会生活裂变大致同步。清代社会整合着这种社会生活新因素，同时也用古典思想整合着戏曲、小说。因此，戏曲、小说呈现为既与古典思想相一致，又包含着裂变新质的情形。一种丰富性在这里显示出来，一种受古典文化总体发展所制约的新的阶段性在这里显示出来。而戏曲和小说，正是在这样一种复杂的文化境遇中，成了元明清文艺中最有代表性的艺术门类，成了元明清时期审美趣味的典型代表。

第二节　散曲：诗的世俗化

中国诗歌，从先秦的《诗经》、楚辞发展到唐诗而达到顶峰；然后一变而为词，成为宋代文艺的代表；再变而产生曲，成为元代艺术的典型。曲，包括散曲和杂剧。但中国戏曲，主要是由一支支曲子构成。因此，作为诗歌之一种的散曲，是形成戏曲的主要因子之一。散曲（包括小令和套数）可说是金元时在北方民间兴起的一种口语味比较浓的新体诗，元朝统一南方后，北曲南渡，与南曲融合，很快成为元代社会上层与下层人士的普遍爱好。元

曲既是中国艺术从诗转化为叙事之戏的重要连接点，又成了诗歌自身演化的新形态。

诗何以转为词已如第五章所讲；词转为曲，由文化转型带动的审美趣味的变迁是其中一个最重要的原因。

宋以前的艺术总的倾向是追求雅。什么是雅呢？刘勰《文心雕龙·体性》说"典雅"是"熔式经诰，方轨儒门"，这是儒家之雅。司空图《二十四诗品》说"典雅"是"玉壶买春，赏雨茅屋。坐中佳士，左右修竹。……落花无言，人淡如菊"，这是道家之雅。尽管儒道具体内容有异，但追求雅是共同的，反对俗也是共同的。宋以后，雅俗之争尤为激烈。严羽《沧浪诗话·诗法》说："学诗先除五俗：一曰俗体，二曰俗意，三曰俗句，四曰俗字，五曰俗韵。"诗转为词虽由阳刚之美变为阴柔之美，但仍是雅。而词演为曲，则标志着雅变为俗。诗—词—曲的嬗变，显示了文化转型的历史涌动在艺术形式上的凝结。

从艺术形式的最外表来看，诗与词可以由句法来区分。诗整齐，词参差。而词与曲在形式上的不同则主要从词汇上区分出来：

> ［新水令］大江东去浪千叠，引着这数十人，驾着这小舟一叶。又不比九重龙凤阙，可正是千丈虎狼穴。大丈夫心别，我觑这单刀会似赛村社。
>
> ［驻马听］水涌山叠，年少周郎何处也？不觉的灰飞烟灭。可怜黄盖转伤嗟，破曹的樯橹一时绝，鏖兵的江水犹然热，好叫我情惨切。（云）这也不是江水，（唱）二十年流不尽的英雄血。

关汉卿《单刀会》中的这两首曲，基本上化用的是苏东坡《念奴娇·赤壁怀古》（"大江东去"）的意境，而且有很多词句上的照抄，但明显地可以感到曲中有了俗字，形成口语化一般的句子。另外，曲不像词那么严格，可以随意加字，称之为衬字。衬字一方面有以字合乐的需要，更主要的是使句子更接近口语。

曲的词汇是雅俗融一的。有时向雅一边紧靠，就与词无甚分别，但往往是看着看着像词了，一会儿就暴露出本来面目。如张养浩《山坡羊·潼关怀古》："峰峦如聚，波涛如怒，山河表里潼关路。望西都，意踌躇。伤心秦汉经行处"，到此为止，皆似词。突然——"宫阙万间都做了土"，"做了土"三字露出曲的本色。"兴，百姓苦；亡，百姓苦。"一曲是如此，套曲又何尝不是如此。王实甫《西厢记》中的《长亭送别》："〔正宫·端正好〕碧云天，黄花地，西风紧，北雁南飞。晓来谁染霜林醉，总是离人泪"，这完全是词味。但紧接——"〔滚绣球〕恨相见得迟，怨归去得疾。柳丝长玉骢难系。恨不得倩疏林挂住斜晖。马儿迍迍的行，车儿快快的随。却告了相思回避，破题儿又早别离。听得一声去也，松了金钏。遥望见十里长亭，减了玉肌。此恨谁知?"这已是明显的曲了。知道了词和曲的交叉，就更容易明了曲的特点。曲在戏中可由各种人物来唱。当唱者不是大家闺秀、名门才子时，曲的重本色原则就使口语、衬字更显世俗气。曲本来多为下层人士（市民和乡民）所诵唱，要贴近生活、贴近群众。俗不是难免，而是应该。因此，不避鄙俗、坦率直露、泼辣清新成了曲的一大特色：

　　宁可少活十年，休得一日无权。大丈夫时乖命蹇。（有朝一日）天随人愿，（赛）田文养客三千。（严忠济《天净沙》）
　　云松螺髻，香温鸳被。掩春闺一觉伤春睡。柳花飞，小琼姬，一声"雪下呈祥瑞"，团圆梦儿生唤起。"谁不作美? 呸，却是你!"（张可久《山坡羊·闺思》）

功名、爱情、相思，还是诗和词的主题，但从思想情感到遣句用词都"曲"化了、世俗化了。

　　从以上两例中，也可以明显见出，与词提倡含蓄、以少胜多相反，曲讲究直露，以多显新。词和曲都讲究细腻，但词于细腻中见精美，曲于细腻中显俗奇。从细腻出发，可见出曲与诗、词的另一大不同之处：喜铺陈。这种特殊的排比铺陈，成为曲的显著特点：

投到你做官，直等的那日头不红，月明带黑，星宿眨眼，北斗打呵欠。直等的蛇叫三声狗拽车，蚊子穿着兀剌靴，蚊子戴着烟毡帽，王母娘娘卖饼料。投到你做官，直等的炕点头，人摆尾，老鼠跌脚笑，骆驼上架儿，麻雀抱鹅蛋，木伴哥生娃娃，那其间你还不得做官哩。(《朱太守风雪渔樵记》)

这里的排比铺陈明显地有许多民间俗语，充满俚俗粗鄙的市民乡土气。曲的排比铺陈，总的说来富有民间性，但很多时候，也可以提炼翻转得无比雅致：

滴不尽相思血泪抛红豆，开不完春柳春花满画楼。睡不稳纱窗风雨黄昏后，忘不了新愁与旧愁。咽不下玉粒金莼噎满喉，照不尽菱花镜里形容瘦。展不开的眉头，捱不明的更漏。呀！恰便似遮不住的青山隐隐，流不断的绿水悠悠。(《红楼梦》)

这首曲与前一首比明显地有雅俗之分，然而艺术构思上共同的铺陈排比方式又显出了独特的曲的风格。

因此，曲大致可分为四类：第一类，少量雅曲，几乎与词没有什么区别。除了从曲牌上可知其为曲，词汇、句型、意境上皆可视为词（如马致远《天净沙》"枯藤老树昏鸦，小桥流水人家，古道西风瘦马。夕阳西下，断肠人在天涯"）。第二类，少量俗曲。与第一类不同，它有曲特有的铺陈排比方式，一见就知其为曲（如前面所举的《红楼梦》"滴不尽相思血泪抛红豆"）。第三类，大量雅俗融一的曲（如前面所举）。第四类，大量完全充满俗语、俗句、俗味的曲。第三、四类使得曲成其为曲，它们数量最多，构成了曲的主流。因此，曲是诗的世俗化运动，也是中国古代诗的形式演变的终结。从中国艺术历史演变的整体来看，曲的巨大意义不仅在于形成作为诗歌之一类的散曲，而且更重要的是其在戏曲里所产生的艺术新境界。然而，这又是另一个故事了。

第三节　版画、年画：上下沉浮

中国版画，指的是由雕版印刷而产生的画类。从技术的角度讲，版画包括年画，但从画的实用目的看，版画主要是书籍的插图，为书籍的内容服务，而年画则服务于节庆的气氛和装饰。从中国艺术史来说，更重要的是，版画辉煌于明代，与新思潮的兴衰关涉甚多；年画盛行繁荣于清代，有很明确的民间定位。因此，二者在艺术形式上，除了相对于其他画类而言有共同的因素外，还有明显的类别差异。

版画虽然辉煌于明代，其起源却早很多。如果从以刀代笔这一点来讲，那么汉画像石和印章中的肖形印都与之有渊源关系。从技术条件来讲，雕版印刷术的发明为木版雕刻画提供了可能性。尽管在文献记载中，可把版画推到隋甚至晋代，然而迄今为止发现的有确切年代可考的最早的版画，是唐代咸通九年（868）雕版印刷的《金刚般若波罗蜜经》的扉页画《祇树给孤独园》，描绘了释迦牟尼佛在祇树给孤独园的经筵上说法的情景。迄今发现的唐及五代版画最多的是佛教版画，有《大圣毗沙门天王》《大慈大悲苦观世音菩萨》等等。从宋金元到明代初期，随着书籍的多样化、读者的多样化，版画由少数领域向众多领域波及扩展，由经卷佛画发展为各种志书和实用书插图。对版画来说，最重要的就是小说、戏曲、传奇的插图所包含的意义。从唐到明初，版画的艺术形式几乎没有什么变化，与其他艺术门类在形式上的探索创新形成了鲜明的对照。这一时期的版画，经历了一个从宣传品转化为商品的过程。商品生产必然要造成：（一）种类的多样性；（二）大的商品生产基地的出现，宋代的汴梁、杭州、四川眉山、福建建阳都是雕版的中心。明代最著名的出版中心是福建建安（即建阳）、江苏金陵、安徽徽州。版画的大型作坊化又提高和改进了技术，先有绘与刻的岗位分工，继而有版画艺术同彩印技术的结合，后于1620年发明饾版术，使彩印达到较高的水平。

商品化程度的提高是市民社会的产物，而小说、戏曲带有更多的市民趣味。小说、戏曲在明代空前繁荣和普及，连带的是小说、戏曲插图在数量上

的快速增长。如果统计一下明代所刻的插图，其数量之多是惊人的。仅就金陵富春堂所刻的传奇来说，有十余套，每套十种，这样便有一百多种了。一种传奇，少则三四图，多则三四十图，乃至百余图，即使以平均十图计，富春堂一家组织的绘图创作便达千余幅。小说、戏曲是五光十色、丰富多彩的世界，造就了版画题材的多样化。多样化的题材又极大地刺激了版画的艺术进步。小说、戏曲必然是以人和人的活动为主的，因而版画主要是人物画，这与宫廷和士大夫高雅绘画中山水花鸟的主流地位形成鲜明对照，也形成一种有趣的张力。小说、戏曲大都带着市民性和世俗气，这自然使得版画也如此。在历史演义如《三国演义》中，版画绘出帝王将相的高贵；在英雄传奇如《水浒传》中，版画呈现出激烈、热闹、有趣的场面；在才子佳人故事如《西厢记》中，版画展示出缠绵绮丽、温情脉脉的韵味；而在《金瓶梅》和其他艳情小说的插图里，半裸、全裸甚至性交场面也出现了。整个明代的风气使以前只在成人卧室保留的性知识秘图变成公开发行的春宫版画图册。

　　明代后期市民文化兴盛，新趣味高涨，新思潮在这时崛起壮大，版画也是在这时期，即万历年间开始，进入辉煌。其主要原因，除了小说、戏曲题材多样化的推动之外，就是士大夫阶层中著名画家的参与。前面说过，士大夫审美趣味的下移促成了戏曲、小说精品的产生，著名画家介入版画是这种潮流进一步发展的体现。著名的吴派画家唐寅曾为《西厢记》作插图。仇英，这位杰出的风俗画家，为《列女传》插图起了稿。陈洪绶立志版画，由他作画、徽州黄氏木刻的《水浒叶子》《博古叶子》及《离骚》插图，为古今人所称道。明代画家对版画创作的热情和兴趣，已促成一种时尚。[1]

　　如果说，版画广泛地表现小说、戏曲内容，从而使它的题材大大地世俗化、多样化了，那么，士大夫阶层广泛地参与版画创作则意味着版画在艺术形式上的优雅化。也就是说，版画在构图、用笔、意境上与士大夫绘画的笔墨情趣更加接近。陈洪绶的《屈子行吟图》《九歌图》、陆武清的《燕子笺》插图《郦飞云像》，画面的大量空白和

《屈子行吟图》

[1]　参见王伯敏：《中国版画史》，上海人民美术出版社1961年版，第60页。

对人物神韵的把握，达到了人物画的一流水平。描写大场面如《水浒传》"火烧翠云楼"、《海内奇观》"北关夜市"、《金瓶梅》"逞豪华门前放烟火"等的插图，可以说直追《清明上河图》。而《青楼韵语》"天上银河一色秋，梧桐疏影挂牵牛"，《吴骚合编》"晓天啼散树头鸦"，《彩舟记》"私期"以及《诗余画谱》中的诸画，可以说深得山水画的意境。正是这些画代表了版画辉煌期的实绩，它们既是对士大夫画的吸收，又是向士大夫画的靠拢。

版画创作和印刷作为一种商业行为，既需要提高艺术，也需要不断地把艺术程式化、规范化，以便于大批量生产。这两个方面合一，使大量的版画画谱出现了，一直到清代的《芥子园画谱》。画谱是一个容纳万有、以备作画时参考和效法的范本，可以说是一种技术大全手册。《顾氏画谱》是古今名画大全手册，临摹了从顾恺之到董其昌、自东晋到明代的历代名家绘画。《诗余画谱》则是仿各代名家的笔法来画词中的各种优美意境，等等。除了这类集古今大成的原样和创样画谱之外，更多的是各种具体事物的画法和程式画谱，涉及各类人物、山石、花鸟、草木的具体姿态。例如梅，《十竹斋画谱·梅谱》有二十幅不同的梅，尽量穷尽梅花的各种境况。《雪湖梅谱》更是提供了折枝梅的二十四种姿态。因此，版画从适应商品批量生产、尽可能增加品种和满足各阶层消费者需要的角度出发，实现了一种艺术的总结，成为一种技术化、程式化、规范化的艺术。

明代的版画，正像新思潮从人性的根本来立论一样，在俗的主题核心的统师下有一种容纳万有的气概。它有民间绘画特有的"满"的特点，塞满画面，但又明显地不同于汉画像的板拙，也鲜明地不同于清代年画的装饰性构图。《水浒传》"火烧翠云楼"版画就很典型，整个画面都是房屋和人物，然而屋子呈不规则折线状，正与主题的动荡相适应；屋子间的每一处都有人物在厮杀，一片混乱，但由于房屋与墙的分隔，混乱中又明显地有秩序；下方左角的城门口，梁山好汉正持刀冲入，而上方左角城墙内，守将李成正拥着梁中书在奔走，胜败已清楚显出。这里，中国绘画的散点透视、以大观小的法则，得到了可与其在山水画中相媲美的表现。由于士人画家的参与，版画又有了简的空灵，《十竹斋画谱》中的花草、陈洪绶的人物、《西厢记》的插

图，无不如此。版画由于为书籍的内容所规定，主要是人物画。但它的人物画与从顾恺之到阎立本的人物画有明显的不同：版画人物的大小不是由地位决定的。画中人物基本上一样大小，官民、主仆一样大小，人物按故事的戏剧性来构图。它表现的是宋以来贴近生活与真实的市民倾向。

总之，从明万历年间勃兴到清康乾年间消退的与新思潮流行时间大致同步的版画，出现了绘画艺术发展中诸多历史的新动向。当作为书籍插图的版画艺术在康乾之后流于老套、模式化，明显衰落之后，木版年画却在清代兴盛起来。

年画即在春节张贴的画，表达求福避害的愿望，增添节日的喜庆。自古以来，中国就有在门上、墙上画神像的习惯，用于驱邪。贴于室内的，则偏于求福方面，有四美图（元代）、寿星图（明代）。门上的年画，样式相对固定，室内年画则内容丰富。清代，生产发展、人口激增、思想钳制、社会稳定，给了年画一个大发展的机会。湖南、河北、浙江、江苏、福建、安徽、广东、四川、贵州，都有年画产地，其中最著名的中心是北方杨柳青（天津）和南方桃花坞（江苏）。其规模之大，例如乾隆时大作坊之一 ——戴廉增画店，年产年画 100 万张。

和明代版画与图书内容相呼应不同，清代年画具有相对稳定的民俗心态。它的目标就是贴近民众，让民众喜闻乐见。年画的制作基础和消费对象，决定了它的题材范围。

（一）赐福避邪的神像。门神是驱邪的固定种类，最早是传说中监督百鬼的神荼、郁垒、虎（能吃鬼）、鸡（能驱邪），到唐代有秦琼、尉迟恭，后又有钟馗、张天师、姜太公。除了驱邪类的神仙，还有保佑类，如灶神、仓神、财神、酒神、喜神、子孙娘娘、药王神……总之是一些与民众日常生活平安有关联的神祇。

（二）美女和娃娃。这表现了男性社会的日常世俗愿望：一是有美丽娇妻，二是有大胖儿子。美女和娃娃是最理想的享乐形象和最理想的传代形象。年画的美女类，有按固定程式画的无名美女，有历史上和戏曲中艳名远扬的美女，如四美图、金陵十二钗之类。年画中的胖娃，杨柳青年画中

的《莲生贵子》《莲年有余》《欢天喜地》皆为典型。另一类创作是将美女与胖娃画进一幅画,这就产生了杨柳青年画《福善吉庆》《金玉满堂》《榴开百子》《天仙送子》等杰作。

（三）吉庆花鸟。年画中的花鸟不同于文人画中的花鸟:一是形式上花花绿绿,热热闹闹,有装饰的喜气;二是它的象征形式(如谐音)和具体指向都是世俗的常人快乐。如桃花坞年画中的《瓶花图》,"在一只瓶(平)里,插着四季鲜花,就有着'四季平安'的意思。《鲤鱼图》画一尾活蹦乱跳的大鲤鱼,不仅惹人喜爱,而且鱼与'余'谐音,就有着'连年有余'的含意"[1]。其他如桃花坞年画中的《花开富图》《佛手柑》《石榴》《枇杷》《荔枝》《莲花》《松下欢鹿》,杨柳青年画中的《安居乐业》《荷塘跃鲤》《四季平安》,都属同一个象征系统和同一种表现程式。

（四）小说和戏曲故事。一般民众的审美趣味,除了自己的日常生活,就是从小说、戏曲中得来的有关神话和历史的知识。这类绘画最能引起他们的共鸣和喜爱。关于历史和神话,民众已经在戏曲表演中获得了视觉模式,因此,年画里的小说、戏曲故事完全按照戏台上的表演程式画出,包括服装、妆容、面具、背景等(这与明代作为书籍插图的版画形成鲜明对照),而山水楼台、房屋车船又实写,两者巧妙结合。看看杨柳青年画中的《白蛇传·盗仙草》《八仙过海》《赵子龙单骑救主》《庆顶珠》《祝家庄》,就能体会到这一点。

年画的商品性质、世俗观念、题材范围决定了它在艺术形式上的特点:第一,构图充实饱满,注重装饰性,布局对称、均衡、呼应,又极讲究世俗人情味。杨柳青年画《抚婴图》中两胖娃娃的谦让动态、《四艺雅聚》中人物的眼神朝向、《八门金锁阵》中人马的有趣排列、《三岔口》中的武打程式等,都显出了表演性和装饰性。第二,色彩浓烈鲜艳。大红大绿占显眼位置,其他色彩多用亮色。无论服装还是人物面部、双手,都是按照戏曲舞台的色彩搭配原则来设计的,显得鲜艳富丽、五彩缤纷。第三,程式化。从构

[1] 郑朝、蓝铁:《中国画的艺术与技巧》,中国青年出版社1989年版,第275页。

天津杨柳青年画《白蛇传·盗仙草》，57cm×101cm

图到人物面容和姿态、建筑外观、室内装饰、花草虫鱼，都是按程式而不是按个人经验画出的，以至于一图中四美人的面貌一样，眼睛、眼神、鼻、嘴、脸型全都雷同。美人如此，其他人物比如英雄、儿童也是如此。因此，年画呈现出的不是一种个人经验，而是一种民间的集体经验。

第四节　小说：裂变与整合

中国小说从宋代说话开始进入一个新时期，发展到明代，以四大名著（《三国演义》《水浒传》《西游记》《金瓶梅》）和"三言二拍"（《警世通言》《醒世恒言》《喻世明言》、《初刻拍案惊奇》《二刻拍案惊奇》）为标志，完成了从说书到案头文学的转变。这意味着中国审美文化的一种重大的形态变化。

第一，小说从一种瓦子勾栏的娱乐活动变为一种文化的观念形态。说书以声音为媒介，以特定的听众为对象，其传达范围受人体声音所达的极限所限制；案头小说通过图书市场，可以流传到社会各阶层，特别是为上层贵族

和士大夫所接受，满足了中国主流文艺的一个最基本的要求：普遍性。说话是娱乐性的，速度由说话人决定，一次就完；阅读中速度由读者自己掌握，可以停顿、思考，成为一种面对语言，并由语言展开想象和思考的活动。

第二，从集体活动变为个人活动。说书的说—听模式的集体性决定了说书的当下功利性和受制于观众趣味，而书籍的写作—阅读模式经过市场中介，写作和阅读都摆脱了对方的直接控制和影响，一方面提高了普及程度，另一方面进入了最个人化的领域。就前者而言，小说从市民娱乐扩展为全社会的普遍文化活动；就后者而言，小说摆脱了说书现场的趣味控制，而进入个人趣味的自由选择之中，为全社会各阶层的观念、情绪、欲望的大胆释放、相互冲撞、整体组合提供了可能，从而成为文化转型中最受欢迎、最能容纳万有的艺术形式。

第三，小说成为案头作品，标志着中国文艺中一种审美模式和观念的变动。具体地说，就是文化叙事方式的转变。中国文化是一种极看重叙事的文化，但以前的叙事主要集中在两方面：一是理论著作。如《论语》《孟子》《墨子》《庄子》中都充满叙事，但这些叙事旨在说明道理，尊崇的是"经"的原则，不是从一条道理引出叙事，而是把一段叙事归结为一条道理。二是历史著作。中国的史书基本上是由叙事构成的，里面充满了各种传说和故事。史的叙事也暗含着各种微言大义（"经"的原则），但它不以理义改变叙事，而是保持叙事的原样，坚持"史"的原则，"经"只是事的评论标准。简括是两大类叙事的主要特征，而明代大放光芒的小说在叙事方面明显地显出了不同于以往的新质：一方面张扬了叙事的虚构原则（因文生事），把叙事投入一个具有多种可能性的场地；另一方面是描绘的细腻，这极大地增强了叙事与道理的张力，使叙事具有了极大的弹性，可以容纳转型期的各种观念和趣味。

第四，为了适合案头欣赏，小说本身进行了一系列审美形式的转变。扼要地说，由单个短篇集合成长篇，把单个故事汇成具有整体结构的故事，从话本演讲转变为章回小说。这种新形式的变化，暗含了一种独特观念的生成。

小说的高扬，使中国艺术的形象世界一下子显得如此五彩缤纷。中国历史进入宋代以后，历史、社会、人生、观念、情感等都开始发生大的变化，呈现出各种新状态。明清小说以庞大的数量来展现和思考这一世界，其中具有很大声势的有历史世界、家将世界、英雄世界、武侠世界、世俗世界、神话鬼狐世界等。

历史世界，以《三国演义》为代表。从《武王伐纣平话》、东周列国故事写下来，加上可以视作广义历史演义的家将演义和各类历史题材，一直写到明、清。历史的古今之变、兴亡之叹，已成为小说的一大叙事对象和思考对象。中国历史，汉唐鼎盛以后，宋代虽然经济和技术不断进步，但军事羸弱，不断遭到辽、西夏、金的攻击，屡战屡败。元、清两朝，少数民族入主中原。明代到中叶以后，外患频繁，蒙古铁骑曾直逼京师，俘虏英宗，后又有辽东威胁……这些构成了小说历史演义的思考背景。《三国演义》中属于正义一方的蜀汉，虽有刘备的大仁大义，诸葛亮的天下第一智，关、张、赵、马、黄的勇武无敌，却最终失败了。小说叙事中透出了复杂的内心困惑。写史是必须在结果上与历史保持一致的。《三国演义》达到了艺术高峰，但多了困惑；暗契于新思潮，但略少了宣泄。于是，从历史世界中又分出了英雄传奇和家将世界。前者介于历史与世俗之间，后者与历史的关系更紧密一些。

从艺术流源上讲，家将世界是在《三国演义》的写史和《水浒传》的写英雄的双重影响下产生的。但它把英雄的命运放在历史中去写，从观念看，又属历史反思一路。薛家将（唐代的薛仁贵、薛丁山）、罗家将（唐代的罗通）、杨家将、呼家将、岳家将等构成了一个英豪武勇的家将世界。清代钱彩的《说岳全传》在艺术上成就最高，而又最能反映明清的历史心态。岳飞是一个理想的历史英雄，但最终被奸臣所害，壮志未酬。这里遵照了历史事实，显出《三国演义》式的困惑，但后来岳飞被朝廷建祠平反，其子岳雷扫平北方，金兀术被笨牛皋活捉气绝身亡，又明显地回答了前面的困惑。后半部分纯为文学虚构，具有一种情绪宣泄功能。按心理学，宣泄之后是平静。明代《三国演义》是基于历史的提问，清代的《说岳全传》是基于虚构的回答。

历史演义和家将演义都以江山争夺为主线，以正统和非正统、侵略和反侵略、有道和无道、忠和奸的人物分类来刻画历史。英雄传奇则一面写历史，一面写社会。《水浒传》是英雄传奇的顶峰，描写了来自社会各阶层的108位好汉不同的身世经历，以及如何到梁山聚义造反，后来又归顺朝廷，征辽国（外侮），平方腊（内乱），最后走向死亡和离散的历程。社会的昏暗构成了英雄崛起的基础，官逼民反在林冲、宋江、柴进的故事中得到了有力的说明。造反正是英雄们有心无心的必然归宿，江湖上的"义"的原则，比起朝廷和社会的礼法，获得了更光辉的存在。然而正像《三国演义》一样，《水浒传》明显地有一种英雄困惑。梁山聚义很辉煌，但仍然是非法的"盗"，不可能获得天命的正统。于是有由义向忠的转化，宋江带着众英雄接受了招安，成了合法的官。作为官的英雄屡建奇功，但结果却是有的被毒死（宋江、卢俊义），有的自杀（吴用、花荣），除了李俊等十余人隐逃外，俱惨死。对这种英雄的困惑，《水浒后传》算是一种回应，让英雄的后代再度辉煌并有了好结果。家将世界也算是对它的一种回应。杨家将和岳家将都曾屡遭迫害，但最后都有好的结果：站稳了官的位置，又占有了道义的位置，名垂青史。

不把英雄安置在官与盗之间，而让英雄始终闪耀于江湖世界，这就从英雄世界中转出了武侠世界。侠在中国社会由来已久，战国时期的曹沫、专诸、豫让、聂政、荆轲都是青史名侠。唐代传奇又产生了一批写侠的作品，如裴铏的《昆仑奴》《聂隐娘》、袁郊的《红线传》、杜光庭的《虬髯客传》、李公佐的《谢小娥传》等等。元明之际，涌现出了白话武侠小说，但武侠小说真正放出光彩来是在清代。《三侠五义》《儿女英雄传》《小五义》《续小五义》《施公案》《彭公案》《于公案》《七剑十三侠》《仙侠五花剑》《绿牡丹》等，呈现出了武侠小说的细貌。侠显出了官府之外的另一种江湖法则——济困扶危、除暴安良、报仇酬恩。社会越黑暗，官府越不公道，侠的行为就越光彩。江湖有一套可以无视官府的规矩，它又是可以任意而行的，如可以转变为盗的胡作非为，于是就出现了武林中的正邪之争。侠的原则是国家正义的一种补充，这就使得侠与清官结合起来了。从三侠五义与包公的结合，

到各种各样的公案故事，都显出了这一模式。这样一来，明代水浒英雄的困惑，就在清代的侠义故事中得到了回答。

中国社会的转型是以都市—市民—世俗的兴起而产生社会—心理—观念的动荡的，小说世俗世界的形成势所必然。"三言二拍"已突出了世俗世界的五光十色，而将世俗世界用长篇来予以整体把握的，是两部不朽的名著《金瓶梅》和《红楼梦》，前者写一个商人——市民的、少文化的"新"家庭，后者写一个官僚贵族的、有文化教养的"旧"家族。这两个家庭都有广泛的社会代表性，它们的存在形态、社会关系、实际运行和最后的毁灭具有非常典型的转型意义。

《金瓶梅》写的是商人西门庆一家的兴衰史。西门庆在婚姻上通过各种正当和非正当的手段，得到了一妻六妾（加上春梅）；在生意上用各种方式大发其财，乃至先独霸盐市，又垄断了朝廷在山东的香蜡和古董买卖；在官场上他攀上了朝廷权贵蔡京、杨提督和地方上的夏提刑、荆都监，自己又荣升为正千户掌刑；在社会上他有应伯爵十兄弟，成为地方上的头面权势人物。然而西门庆在社会上的一切都是靠钱来获得的，以钱贿官，以钱买官，以钱亵佛，以财聚友，以财易色（王六儿）。《金瓶梅》里，社会上的一切关系都是靠钱来获得和维持的，男女关系是靠肉欲来获得和维持的。李瓶儿是相对正面一点儿的形象，她不满意蒋竹山而愿意跟西门庆，一个主要的理由就是西门庆的床上功夫好（这一点构成了明清艳情小说的基本心理理论）。西门庆就是钱和欲的代表。他贪欲，最后死在欲上；贪钱，后来人去财散，整个家也随之散亡。凡是西门家中的贪欲者（潘金莲、春梅、陈经济）都死在欲上。《金瓶梅》大胆地描写了新的社会心态——人欲横流、金钱横行，又苦心地警告了这种社会心态，并揭露了明代中叶封建社会的黑暗与腐败。

《红楼梦》写的是贾府的兴衰史。《金瓶梅》呈现出新的暴发户，无一正面人物；《红楼梦》描写旧的"钟鸣鼎食之家，诗书簪缨之族"，有正面人物，情的代表是贾宝玉、林黛玉，还有管理方面的正面才女探春，然而这些人无力回天。使贾家败落的，从表面上看依然是《金瓶梅》中的主要问题：肉欲和金钱。贾府的败落一开始就埋伏在贾珍的乱伦中，继而凸显在抄大观

园的起因——绣春囊里，最后由贾赦的好色所引爆（依周汝昌说）。[1] 本来贾府中的关键理家人物王熙凤是可以支撑局面的，但她贪财，为钱而树怨于内，为钱而弄权于外，再加上性格上的弱点，最后四面楚歌。《金瓶梅》只是钱和色的消亡，《红楼梦》却是钱、色、权、文化的全面衰亡。贾家与王、史、薛三家相连，是世袭贵族、诗书门第，当其显赫时，还是国戚。秦可卿的丧礼排场巨大，大观园修建得富丽高雅，元妃省亲时贵气逼人，然而，最终"落了片白茫茫大地真干净"，形象地展示出封建社会必然走向崩溃的历史趋势。

《金瓶梅》《红楼梦》中都没有英雄，而是平常人、家常事。然而无论"新"的，"旧"的，都由盛而衰，而且是在日常活动中慢慢地走向灭亡，富有转型期的象征意义。

《红楼梦》以众多美女的落难否定着《金瓶梅》，也以男人的污浊反抗着英雄世界。其主人公贾宝玉是一个坚决的反科举者，在这一点上又汇通于明清小说世俗世界中的另一景观——科举功名世界。《儒林外史》详细地展现了这一功名世界以及依附在这个功名世界中的儒林群像。这里有周进、范进类迂腐穷酸的腐儒科举迷，被八股时文毒害了灵魂，他们人格卑琐，性格迂拙，感觉麻木，举止呆钝，知识贫乏，谋生无术；也有娄三、娄四公子类假名士和以赵雪斋为盟主的诗人，他们拉帮结伙，互相吹捧，招摇过市，附庸风雅，攀附权贵；还有王惠、汤知县类做官只为发财的毒官僚；有严贡生类无耻骗钱的绅士……《儒林外史》在描绘了群丑图之后又想有些理想寄托，于是有杜少卿一伙人大祭泰伯祠，想学习礼乐以补救政教；有肖云仙兴水利，重农桑，办学堂；有汤镇台征苗擒贼，保境安边。然而，这些都失败了，于是最后由四大奇人的独善其身来结束，给出了"儒林：混浊；好人：逃逸"的结论。

在世俗世界的文学延续里，《金瓶梅》的淫欲在众多艳情小说（如《肉蒲团》）中得到回应：男主人公以性愉悦为目的，获得了众多的美女后幡然

[1]　参见周汝昌、周伦苓：《红楼梦与中国文化》，工人出版社 1989 年版，第 218 页。

悔悟，终于得道。《红楼梦》的男女之情与其前其后的一些才子佳人小说形成了对话。《好逑传》《玉娇梨》《平山冷燕》《定情人》等等，构成了才子佳人世界："男慕女色，非才不韵，女慕男才，非色不名，二者具焉，方称佳话。"（拼饮潜夫《春柳莺序》）这是一些唯美的故事，男女以才、色、情为标准自选配偶，历尽曲折、阻挠，坚贞不二，最后是才子金榜题名或功成名就，而得以与佳人洞房花烛，终成眷属。

明清小说还有一个值得注目的成就，那就是对超现实的神话鬼狐世界的塑造。超现实世界其实是与现实世界紧密相连的。前面对小说世界的划分，又可以总归为二：历史演义、英雄传奇、家将英雄、武侠世界可总为英雄世界；而世俗世界、科举功名、才子佳人、艳情世界又可以世情统之。因此，如果要强调超现实世界与现实世界的关联，那么，神话世界正好对应于英雄世界，而鬼狐世界恰可对应于世情世界。

《西游记》《封神演义》《东游记》《三宝太监西洋记》等等构成了神话世界。其中，《西游记》最为有名。该书可以分为三部分：一是孙悟空出世，从闹龙宫到闹天宫，最后被佛压在五行山下（第一至第七回）。二是取经缘起，写唐僧出世成长传奇到被观音菩萨点化去西天取经（第八至第十二回）。三是取经过程，唐僧解脱孙悟空，收猪八戒、沙和尚，历八十一难，包括四十一个小故事，战胜了无数的妖魔鬼怪，取真经回到东土（第十三至第一百回）。《西游记》前面部分，孙悟空大闹天宫的威风，很有点类似于《水浒传》各路英雄反上梁山、屡败官兵的架势。后面部分孙悟空一路收妖降魔，也类似于《水浒传》的征辽、平方腊，只是想象世界可以更远离现实的缠绕。唐僧师徒四人最后获得了正果。

把鬼狐世界展现得最五彩缤纷的是蒲松龄的《聊斋志异》。这里，才子佳人的痴情与坚贞、世俗小说中商人与贵族的日常感情、艳情小说中的男欢女爱、讽刺小说中的种种丑恶，都得到了体现。所谓"出于幻域，顿入人间"[1]，只是人物打破了生死的阻碍，地点没有了人世、天堂、阴间的隔

[1]　鲁迅：《中国小说史略》，见《鲁迅全集》第 9 卷，人民文学出版社 2005 年版，第 216 页。

绝，狐、仙、鬼、魅都可与人交往，故事离奇绚异，却使世俗世界之情得到了更自由的抒发和宣泄。现实中的冤屈可以通过阴间来获公正，鬼女、狐女比现实的女子更美丽、更多情。同样，人间的不平也可以转为仙都冥界的舞弊，人对人的残害也可以化为鬼狐害人。

明清小说世界林林总总，归纳起来，可以看到三个显著的特点：第一，普遍地展现了旧制度的内在不合理性。第二，热情地歌颂肯定着对不合理制度的反叛。这两点相辅相成地突显了文化转型期的社会、观念、文艺的裂变。第三，从古典文化的根本原则出发，在制度内对裂变因素和反叛事实进行整合。

小说世界从方方面面显出了社会制度本身的不合理性。《三国演义》开初是作为奸雄的曹操的成功，最后是作为阴谋家、野心家的司马氏的成功，暗示了历史的不合理性。在《说岳全传》《杨家将演义》中，奸臣屡屡当权，屡屡得逞，君王一昏再昏。君与奸臣的不断"合作"显露出了体制本身的不合理性。武侠小说，靠侠这种体制外的力量来维护社会的正义，已经暗含体制内正义难以伸张之义。在《金瓶梅》《红楼梦》中，官僚贪赃枉法已经成为社会的普遍现象。《儒林外史》揭示了科举制度巨大的负面影响，可视为对贾宝玉的反科举言论极有力的注疏。在《西游记》里，一方面取经路上布满了妖魔鬼怪，另一方面天堂里从天兵天将到太上老君、王母娘娘、玉皇大帝，都显得很无能。在明清几乎所有的婚姻小说中，大都展示了婚姻不自主给当事人和家庭带来的悲剧。

旧制度普遍而深刻的不合理性给裂变的合理性提供了强大的支持。明清小说中最辉煌的形象就是反叛形象。《西游记》中的孙悟空，如果只是在取经路上降魔灭妖，就与《封神演义》中的正邪之争差不多，而成为大闹天宫的反叛者，使孙悟空高于任何神话英雄。《水浒传》完全靠了前半部分各类英雄反上梁山的故事，才成为名著的。才子佳人故事，人鬼姻缘、人狐恋爱故事的激动人心之处，在于违背父母之命、媒妁之言，反抗封建礼教、坚持婚姻自选的叛逆行为。纵观汪洋一般的明清小说，它们的一切亮色中最亮之处，都与转型期裂变中的叛逆精神，以及对旧制度的反抗有关。

对在整体上处于古典氛围中的明清小说来说，如何既承认叛逆思想的合理性，又在体制内对之加以整合，成为一个重要的意识形态和审美形式的问题。而明清小说之所以仍为中国古典小说，就在于它在整合上的巨大成功。明清小说的整合主要从两个方面进行：表层整合与深层整合。

表层整合是对文学形象本身的整合，体现在人物和情节结构两方面。在人物方面，就是古典理想仁义形象的设立。从小说中有无这一形象，可以看出作者的表层意识中有无对整合的信心。从理想仁义形象在人物体系中处的位置（中心还是边缘），可以看出表层意识中对整合的信心的程度。依照这个标准，才子佳人们自身的操守和重情性格（区别于艳情小说中的乱与欲），以及最终回归于礼的行为，是充满信心的整合。武侠小说，把清官和义侠摆在核心，以正胜邪，也是充满信心的整合。《三国演义》中刘备成为核心之一（与曹操相对），是较有信心的整合。《水浒传》中宋江成为核心（与晁盖、林冲、李逵比较），也是较有信心的整合。家将演义中，岳飞、佘太君、杨六郎等处于核心（与昏君、奸臣、敌寇相对），同样是较有信心的整合。《金瓶梅》《红楼梦》《儒林外史》中无理想仁人，只有好人，如《金瓶梅》中的月娘、《红楼梦》中的平儿、《儒林外史》中的杜少卿等等，但都处于边缘地位，显出了整合信心的缺乏。特别是在《红楼梦》与《儒林外史》中，出现了假仁假义之人，贾政似仁人而非仁人，《儒林外史》中的弄虚作假之流就更不用说了。从有仁人（处于中心或边缘的地位）到无仁人再到假仁人，显出了明清小说在表层意识中整合的矛盾和混乱。

在情节结构方面，对裂变的整合就是凡出现叛逆的地方，一方面肯定其合理性，另一方面在情节发展到最后时使叛逆者回归正道。才子佳人最初的突破礼教、私订终身，一定要以金榜题名、事业成功、父母追认使之返回到礼。家将英雄故事要在最后使英雄得到历史的荣认，君王最终清醒过来显出正义的最后胜利。武侠故事最后必然是正义胜邪恶，清官胜贪官。《水浒传》一定要走向招安和立功，《西游记》一定要从大闹天宫返回正道，护唐僧打妖魔。《红楼梦》本来的结局"落了片白茫茫大地真干净"，是情节结构整合的例外，但高鹗续书又将之纠正过来，成为具有整合含义的定本。《三

国演义》《儒林外史》从情节结构来说，对裂变的整合失败，它们的整合努力就只有到深层去寻找了。然而，人物方面的整合是否成功，不应只看是否设立了仁义人物并使之处于中心地位，还应看这些仁义人物是否写活了，是否具有艺术的典型性。同样，情节结构方面的整合是否成功，也不应只看是否回到了礼，而应看对回到礼的描写是否达到了相当的艺术成就。依照这些标准来看，在人物上，才子佳人、包公、武侠之士是成功的，刘备、宋江是不太成功的，《儒林外史》的正面人物是失败的。在情节结构上，《西游记》是成功的，西天取经写得活灵活现；《水浒传》是失败的，招安以后的英雄故事不堪卒读。因此，在人物和情节结构这两方面，表层整合都显出了复杂情势。

然而，一个时期文化观念的稳定性最主要地表现在深层结构中，明清小说的深层整合以多种方式表现出来。

（一）说话者的突出。

明清小说与任何文化中的小说，甚至是中国其他时期的小说相比，其独特之处在于特别突出说话者。说话者不但常在小说的开头和结尾亮相，而且在小说的叙述过程中也常常插进来，对故事、人物、情节进行评论、解释，甚至对读者进行教训。说话者基本上扮演的是正统观念角色，这就使得故事的演进始终在说话者的控制之中，特别是通过说话者的议论、提醒、说教，把那些本具有多义性的情节、结构和复杂的人物引向与正统观念相符合的意义。

（二）数的规律。

每一种文化都有自己独特的对于数的崇拜，数内在地制约着宇宙内的活动。明清小说在结构故事时完全依靠和遵守这些数的规律，不管人们对数的起源和象征意义有多大的争论，数的作用是不争的事实。数成为明清小说鸿篇巨制必须具有的深层结构方式，这从三方面表现出来：第一，章回之数；第二，人物群体之数；第三，情节进展之数。

明清小说无论故事的叙述本身需要多少章回，总是倾向于把故事总体定在一个完满的章回数目上。《西游记》《金瓶梅》《水浒传》皆一百回，完

满之数。《红楼梦》《三国演义》《水浒传》(另一版本)皆一百二十回，完整之数。小说的章回数如果不是整数，一般都有其深层含义。《红楼梦》据考证原为一百零八回，与三十六和七十二一样，是九的一个具有重要意义的倍数，也是组织群体时运用频率较高的数。被腰斩的《水浒传》是七十回，在数字的意义上成为一个完整系统。《儒林外史》五十五回，五行之数。

人物群体也是靠数字显出一种文化的整体性。比如，刘、关、张三结义，贾、王、史、薛四大家族，唐僧师徒四人，五虎将，五义，七侠，七星聚义，八大王，杨家八子，金陵十二钗，梁山一百零八好汉。而且，如萧兵所研究的，由数字构成的这些人物群体有一损俱损、一荣俱荣的内在连带关系。如刘、关、张，梁山好汉，《红楼梦》四家族，《金瓶梅》西门庆(与七女人)八口……[1]

故事的进展也由数字控制。比如，三打祝家庄，三借芭蕉扇，事到"三"而成；《红楼梦》中，三进荣国府，显出由盛而衰的过程。《儒林外史》中，五次大聚会，呈现出儒林由盛到衰的发展历程。明清小说用了一套数的规律来规范故事整体、人物群体和情节的发展演进，不管它运用于一部小说时具体地产生了什么样的艺术效果，都可以被理解为一种传统的整合方式，把任何叛逆的故事、事件、人物都纳入一种可理解的天理运行之中。

(三)宿命控制。

宿命控制与数的规律相辅相成。数是抽象的，宿命是具体的，它把任何事情都解释为"天命"。《水浒传》一开始，"洪太尉误走妖魔"，镇压在深穴中的三十六天罡星、七十二地煞星被放出，转入人间，成了一百零八位梁山造反英雄。《红楼梦》中，贾宝玉为石头转世，他和金陵十二钗的命运已在太虚幻境的册令中被规定了。《西游记》中，唐僧取经有九九八十一难，一难也少不得。《金瓶梅》在结尾揭示出一切都由前生注定。《三国演义》头尾的"天下大势分久必合，合久必分"，已定了宿命之调。诸葛亮多次夜观天象而知后事，他六出祁山，用尽人事，包括禳星延命，然而天命难违，终

[1] 参见萧兵：《中国小说的典型群》，见江苏省社会科学院文学研究所编：《明清小说研究(第一辑)》，中国文联出版公司1985年版，第19—47页。

于陨亡于五丈原。明清小说不管有无《水浒传》《红楼梦》之类的总括性宿命论，在行文之中，叙述者（说话人）总是要不断地用宿命观评价、议论人和事，如"命该如此""难逃此劫""合当有事"之类的话不断出现。宿命控制把一切变化、一切新质都纳入中国文化"旧的"整体之中，纳入"正"与"变"的永恒循环之中，使新因子仍成为旧的整体的一个组成部分。

（四）结果控制。

明清小说根据善有善报、恶有恶报的总原则来整合故事，对历史和现实的困惑给予了最根本的"合理"解答。这对于具有新的危险因素的叙事特别有用。《西游记》中，孙悟空大闹天宫，结果被压在五行山下，然后转入正道，终获善果。《三国演义》中，曹氏父子的一切篡逆行为都在司马氏那里得到了相应的回报。历史的正义性就在这报应结果中显示了出来。《金瓶梅》中，西门庆、潘金莲、春梅，还有李瓶儿的死亡都被描绘成自身不义的报应。报应成为文化整合的重要手段。明清小说中一切有违传统和礼教的行为都被纳入一种套路：一是幡然悔悟，弃旧图新，重返正道。叛逆变为有惊无险的历史人生应有的劫难。二是执迷不悟，一意孤行，最后是命运的惩罚。所谓不是不报，时候未到；时候一到，一切都报。

明清小说的四种深层整合方式的无意识运用，基本上把新因素纳入了生生不息、通变亘古的古典观念体系之中。从整合的观点看，《红楼梦》本身就运用了四种深层整合手段，而高鹗的续本无非是想在深层整合的基础上再加上表层整合，让贾家复兴，兰桂齐芳。明清小说的整合努力，使得作品充满了张力，但从艺术上看几乎都有前后不相称的缺陷。除了《西游记》之外，其他长篇名著都存在后半部不如前半部的情况，其文化根源大概应从转型期裂变与整合的巨大紧张关系中去寻找。

明清小说就其凝结成的艺术形式来说，显示为多样性的合一，它的五彩光芒由五个层面组成：

第一，诗的统师地位。在中国各门类艺术的地位等级中，诗文最高。在小说里，诗仍处于核心地位。几乎所有的小说都用"诗曰""词曰"开头，这首开场诗或词很多时候是用来点明主题的。而小说中故事发展到关键之

处，或情节具有重要意义的时候，往往就用诗、词、曲来描写，或者以"有诗为证"的字句来强调其重要性。回目标题一般也具有诗的意味。由于诗出现在一系列关节点和总论之处，因此也可以说，诗往往是宿命的体现。

第二，明清小说的数的规律和宿命控制又因故事本身的差异凝结成各类艺术性结构。孙逊将之分为五类：一是珠串似线形结构，以《水浒传》为代表。二是扇形结构，以《三国演义》为代表。三是串字结构，以《西游记》为代表。它虽是单线发展的线形结构，但"总格局则是由'闹天宫'和'西天取经'两大部分构成，这两部分之间甚至连思想倾向也不尽一致（它们只是统一在孙悟空这个英雄形象之下），因此，《西游记》的结构可以说是一种'串'形结构"[1]。四是圆形网状结构，以《金瓶梅》《红楼梦》为代表。《红楼梦》以贾府的兴衰构成了纵主轴，贾府与社会上下平行联系则构成一条条经线，贾宝玉及十二金钗的"命运好比横的轴线，其他人物的命运构成了一条条纬线，经纬线相互交织，便形成了一种圆形网状的结构形式"[2]。五是框形帖子式结构，以《儒林外史》为代表。它没有贯串全书的主要人物和中心事件，而是把众多人物和故事容纳在一个总的框子里面。在这类小说中，理念未外化为一个以中心人物和事件来统领整个故事的艺术结构，而是表现为在接口处粘连起一个个故事。而林林总总的结构方式又可以说是数与宿命的具体体现。这些结构方式同数与宿命的内在契合，构成了明清小说的总体结构精神，这便是圆，贯穿于一切结构之中。《三国演义》以"从合到分"开始，以"从分到合"结束，构成历史天道之圆。《水浒传》由魔转世始，到宋江等亡散终，前面造反，后面招安，构成英雄命运之圆。《西游记》中，大闹天宫与西天取经正好构成了相互说明、相互对照的圆。《金瓶梅》以钱和欲给主人公带来欢乐始，以钱和欲给他带来报应终，形成个人命运之圆。《红楼梦》按曹雪芹原著（依周汝昌探佚），是典型的盛衰对照之圆，按曹、高合本，仍为圆，盛衰循环，石头游历一番又回到青埂峰下。《儒林外史》以王冕的高洁始，以四位奇人终，"回应楔子中的王冕，从而保持结构的对

[1] 孙逊：《明清小说论稿》，上海古籍出版社1986年版，第53页。

[2] 同上书，第54页。

称和平衡"[1]，仍是体现天道之圆。明清小说中艺术结构的圆的精神与具体结构的多样性正好形成一种微妙的张力。

第三，社会写真的生活逻辑。明清小说不同于以前任何艺术形式的特点之一，就在于其对生活的具体描绘，这也决定了它要按照生活自身的逻辑来叙述。描绘得"细"本身就会产生一种巨大的艺术和思想力量。《水浒传》《金瓶梅》《红楼梦》《儒林外史》都自然而然地显出了巨大的生活逻辑力量。特别是《红楼梦》对社会关系网络和人物关系的描绘，达到了明清小说艺术的顶峰。生活逻辑越强大、突出，数与宿命的控制就越弱小、淡出。

第四，人物描写的个性逻辑。小说是写人的，它的成功在很大程度上归功于把人物写活。在努力写活人物的过程中，以《三国演义》为代表的类型人物方式和以《红楼梦》为代表的个性人物方式各显"身手"。前者趋于整合，后者倾向裂变。因此，从《三国演义》到《红楼梦》的小说史，也可以看作从类型人物方式到个性人物方式的曲折发展史。人物的个性越突出，数与宿命的控制就越弱小。

第五，细节描写的趣味逻辑。小说与以前任何艺术的不同之处，在于它是通过生动的细节描写来展开故事情节、塑造人物的。而要把每一个细节都写成功，在写作时，作者必须改变自己的固有立场。施耐庵不是小偷、淫妇，但在写小偷、淫妇时，"实亲动心而为淫妇，亲动心而为偷儿"（金圣叹）。在明清小说特别是艳情小说中，这种趣味逻辑一再凸显，与宿命和数形成对立。

在明清小说的这五大因素中，诗的统帅和圆的结构以数与宿命为背景，总是要把生活、人物、事件纳入整体规范中。而社会生活逻辑、人物个性逻辑、细节趣味逻辑又总是突显出来，做一种自然运作，把数和宿命纳入自身。它们的对立、互渗、换位，激荡出了明清小说丰富精彩、扑朔迷离的审美景观。

[1]　陈文新:《从传统的致思途径看〈儒林外史〉结构的完整性》，载《江汉论坛》1987年第6期。

第五节　戏曲：蕴涵丰富的形式美

清代在很多方面被说成带有总结性质的朝代。就中国传统艺术而言，在明清成为普遍性艺术门类的戏曲，确实含有总结的意味，把文化艺术的丰富内涵提炼总结为艺术的形式美。

戏曲大盛于明清，但从戏的角度看，它确有悠远的历程。从远古的原始仪式到汉百戏、唐代歌舞小戏和参军戏，到宋杂剧，戏曲的雏形已经出现。北宋末年，由于政治、人文、地理的变化，北宋杂剧在北方演变出金院本，流入南方转变为南戏。蒙古灭金，在宋杂剧和金院本的基础上产生了北曲，即元剧。前面说过，由于元代特殊的政治文化氛围，文学优秀人才进入戏曲领域，元杂剧结出了辉煌硕果。一大批杰出作家脱颖而出：关汉卿、王实甫、白朴、马致远等人。一大批优秀剧目光照舞台：《窦娥冤》《救风尘》《拜月亭》《西厢记》等等，形成了北曲的美学规范。元灭明兴，朱元璋建都南京，北杂剧南移而逐渐衰落。明清传奇在南戏的基础上，以南曲为主，吸收北曲的成果，一跃而为戏曲的主流。元末明初，得到皇帝肯定的《琵琶记》以及被合称为元代"四大传奇"的南戏剧本《荆钗记》《白兔记》《拜月亭记》《杀狗记》大显声威。它们流传各地，与各种方言和民间艺术杂交，逐渐形成了各种声腔。其中，余姚、海盐、弋阳和昆山四地的声腔最有影响。在四大声腔中，弋阳腔和昆山腔自明代嘉靖始，发展势头越来越好，成为明清传奇的主要代表。

这时基本形成了中国戏曲的完整形态：第一，已有系统而又灵活的宫调、曲牌，如昆腔的"借宫""集曲""南北合套"、弋阳腔的"帮腔""借用乡语"。第二，角色分行已成系统，如昆剧的"江湖十二角色"。第三，伴奏乐器已成体系，如昆剧分管乐、弦乐、打击乐三类，弋阳腔则只用打击乐，以显其粗犷、豪放、明快的特色。第四，形成了舞台艺术的基本格局。第五，戏班组织固定化，演出场地固定化。"其表现形式有三种。一是家庭戏班。明清之际，凡有财势者几乎都有家班，以示主人之财富和风雅。到明末清初，北京、南京、苏州、扬州、杭州等地的士大夫阶级几乎无日不观剧。

家班主要为主人服务，喜庆欢宴时，在庭院中铺一块红毡子，演出就在毡子上进行。有些大的庭园、王府，更建有专门的戏台，供家班演出。第二种是职业班社。主要在剧场、茶楼、庙会、广场以及一些有戏台的祠堂、会馆里演出。有时也为达官贵人家演出。职业班社在城市以昆班为主，在农村则以弋阳班居多。第三种是宫廷演出。清代乾隆以后，戏曲不仅是宫廷日常生活的组成部分，还成了国家庆典的必备项目。由于有国家的财力作后盾，宫廷演出排场达到了空前的规模。"[1]

清中叶，戏曲的分化过程开始了。那些进入宫廷的昆剧和京腔逐渐雅化，而在民间流行的昆剧和弋阳诸腔戏则向地方发展，并融入逐渐兴起的地方剧种之中，最后演变为一种多形态的群落。就剧种而言，大致可以分为：第一，形态比较完整的大剧种，如昆剧、京剧、汉剧、川剧、赣剧、晋剧、豫剧、河北梆子等。第二，在民间歌舞基础上发展起来的剧种，如花鼓戏、采茶戏、花灯戏、黄梅戏等。第三，在民间说唱基础上形成的剧种，如曲剧、陇剧、苏剧、柳琴戏等。

戏曲本是一门综合艺术，是文学、绘画、雕塑、舞蹈、音乐的合一。这个合一是指各门类艺术在被戏曲综合之时，也按照戏曲的规律进行一系列演化。这种演化的定型同时就是一种形式美的完成。戏曲美，首先包含在各种构成因素的形式美之中。

进入戏曲的文学因素主要有两种：小说和诗。小说即故事，戏曲的一个最大特点就是演故事。所谓传奇，奇即故事。演，即在舞台上。要把时间性的故事在空间性的舞台上呈现，就得把故事整体分成几段。这种分段在元杂剧中叫"折"，每部戏四折，加上楔子。宋元南戏和明清传奇称之为"出"，一部戏可以多至四五十出。但戏曲的舞台，不把出、折、场作为视觉焦点的块面，如西方戏剧的幕，而是将出、折、场呈现为一种时空灵活的线形片段，趋向于中国艺术的总体追求，显出线的特征。一场戏如果内容多，还可以再进行分段。如《牡丹亭》的《惊梦》在昆曲里又再分为

[1] 中国戏剧家协会艺术委员会、中国昆剧研究会编：《中国戏曲艺术教程》，江苏人民出版社1991年版，第32页。

"游园""堆花""惊梦"。又如《坐宫》中，杨延辉唱完大段西皮，把思家想亲之情抒发之后，一个情节段落就结束了。下接公主上场，环境没变，却另成段落。一方面，每一段主题明确，段落之间界限分明，显出理性特点；另一方面又像中国画一样，点与点形成由散点透视而来的线形美。戏曲故事的演出，呈现出由点而线、由线而点的点线结合，以及断而连、连而断的线形运动之美。线在中国书法和绘画中是异常丰富的，但归纳起来，不外乎阳刚和阴柔两种。戏曲的线形美就是由阴阳的对立而又统一、相反而又相成的基本方式生发而出的。如篇幅较长的《西厢记》："从其大的情节段落看，主要是由四部分组成。第一部分是从张生游寺到夫人赖婚。这部分中虽包括许多情节段落，但中心内容是表现张生和莺莺的爱情朝向结婚发展，结果竟遭破坏。第二部分是从他们暗传书信至幽会、拷红。旨在描写崔、张违背礼教同居，结果被揭穿了。第三部分从长亭送别到张生中举荣归。主旨是写二人的离愁别苦。最后第四部分是写张生击败对手郑恒，夫妻团圆。综观全剧结构，实际是由悲、欢、离、合四大段落组成。"[1]

　　总之，戏曲故事的线形结构是通过各种对立、起伏、顿挫而展开的，这就是回环往复之"曲"。因此可以说，戏曲故事的线形结构美是一种"阴阳互含"的曲线美。戏曲也像中国画一样，一方面以散点透视的点线串珠容纳万有，另一方面又以大观小、胸怀全局，具有整体性。因此戏曲的曲折起伏之线，是要讲清楚一个故事。它有头有尾，什么事都需交代明白。有话则长，用大场子深入细致地展开矛盾冲突；无话则短，以小场子介绍情节，为大场铺垫。而过场甚至连台词也没有。"通过叙述事件的长短大小——各种不同场子的交错变化，大场子、小场子、过场、圆场、吊场等等，形成节奏起伏的变化。"[2]但最后，矛盾都得以解决，以大团圆结尾。"圆"是戏曲故事的总体精神。

　　戏曲故事可以用三个字——"线""曲""圆"来概括，而这

[1]　祝肇年：《古典戏曲编剧六论》，中国戏剧出版社 1986 年版，第 138 页。

[2]　蓝凡：《中西戏剧比较论稿》，学林出版社 1992 年版，第 450—451 页。

"线""曲""圆"是靠唱、念、做、打来具体完成的。这四大要素中，唱居第一位。唱就是一套套曲，是诗的具体体现。戏曲作为表演艺术，从外表上看是视觉的，但从本质上说，却是表情的。戏曲中，凡是最重要之处，都是靠唱来完成的。戏曲特有的唱，使戏曲成为抒情的艺术。戏曲各剧种也主要以唱腔来区分。在这个意义上也可以说，中国传统艺术门类中处于最高地位的诗成了戏曲的灵魂。戏曲的故事是诗化了的故事。一方面，诗在剧中被戏曲化了，需要符合人物的性格；另一方面，诗按舞台的要求而音乐化了。诗化成了戏曲的一个重大特点。由于诗化的要求，戏曲的念白都带有诗的节奏、意味。如《霸王别姬》中项羽的一段念白：

> 呵呀妃子！想孤出兵以来，大小七十余战，攻无不取，战无不胜。如今被困垓下，内无粮草，外无救兵，孤日后有何脸面再见江东父老。据孤看来，今日是你我分别（匡且匡）之日了！

这段念白（不是唱）"通过强、弱音两者的交替，语言上高低、长短、轻重、疾徐的相互易位，平仄声的对立统一，将语言的节奏从内在的感觉到外在的形式，都表现得抑扬顿挫，起伏和谐"[1]，具有了一种诗味。念白的诗化最主要是靠其接近音乐的朗诵来实现的。如《霸王别姬》中虞姬的念白："思想起来，好不感伤人也。"《太真外传》中杨玉环的念白："遥望宫墙，好不感伤人也。"两个"也"字，皆用拖腔，悠长徐缓，有延绵不尽之致，而诗味全出。

绘画作为戏曲的因子表现在两个方面：一是舞台构成，二是人物的面具服装。

戏曲舞台的早期形式就是一整块台帘，"后来分成三块，中间一块大的挂在板壁上，两边两块小的挂在上下场门上"[2]。门帘台帐构成了戏曲的舞台，但它并不确定剧情地点，因而戏曲的背景是虚空的。正因为它虚

[1]　蓝凡：《中西戏剧比较论稿》，第 484 页。
[2]　中国戏剧家协会艺术委员会、中国昆剧研究会编：《中国戏曲艺术教程》，第 306 页。

空，而能容纳任何时空，犹如中国画中一大片虚空的韵味。人物一上场，就确定了具体时空；下场，新人物上场，时空自然随之转换。就是同一人物在场上，随着他唱、念、做、打的演进变化，时空也不断变化。戏曲背景的"无"的虚灵，造就了舞台表演时"有"（具体时空）的千变万化。自宋代的"勾栏棚"始，戏曲舞台就是三面面向观众的。戏曲舞台上一般的道具是一桌二椅，然而桌椅在舞台上是"泛道具"的，随剧情的规定而变化。桌子"饮茶时当茶几，摆上酒杯，便是饭桌；陈列笔砚，变成书案；放上印匣，便是公案；摆出香炉，又是供桌香案；只摆一个香炉，是皇帝临朝的御案"[1]，还可视为山、楼、桥、船等具有一定高度的实物。再说椅子，戏里的一切席位都可以用同一椅子，但有不同的摆法，也可代作他物。将椅子放倒（名叫倒椅）坐，椅子是土台或石块。椅子还可用作监牢的门（如《窦娥冤》）。剧中人过墙、登高、汲水，可以用椅子来分别代表墙、垣、井台等。两张椅子一并，也可作床榻。"桌椅的各种摆列样式所规定的演员的位置和他们之间的大致距离尺度……既可以用来表现长幼尊卑，也可以用来表现环境特征，还可以表现人物心理的变化。如《三击掌》中王允父女在厅前叙话时用的是'小座单跨椅'，等到父女因婚事发生争执，'跨椅'移作'门椅'，这就是父女心理距离的空间表现。"[2]

门帘台帐、一桌二椅构成了戏曲背景的虚灵性，而人物在这虚灵的背景中上场，使舞台转虚成实。人物来到舞台，首先给人的印象是其特有的脸谱和服装，一下就把观众带进戏曲的特定情境之中。戏曲的脸谱经历了漫长的演化，在明中期至清中期这段时间里基本成熟，其后又向多样化、精致化、定型化方面发展。其中，京剧脸谱谱式最丰富，艺术形式最完美，影响最巨大。脸谱有"整脸、碎脸、歪脸、老脸、破脸、元宝脸、六分脸、粉白脸、三块瓦、十字门、豆腐块、象形脸等十几种。整脸将整个面部涂成一种颜

[1] 梅兰芳：《梅兰芳谈戏曲舞台美术》，见孙红侠主编：《戏曲舞台美术研究卷》，安徽文艺出版社 2015 年版，第 103 页。

[2] 中国戏剧家协会艺术委员会、中国昆剧研究会编：《中国戏曲艺术教程》，第 310—311 页。

色，然后在上面勾绘眉、眼、鼻、嘴和纹理，如《单刀会》中的关羽，《铡美案》中的包拯。碎脸于描眉、勾眼之外，添勾脸纹，以一种颜色为主，其余为副色，勾画成极碎的花样，如《金沙滩》中的杨七郎，《锁五龙》中的单雄信。歪脸对五官作反常的刻划，绘成歪嘴、斜眼等形状，多用于凶悍或丑陋的武夫……象形脸主要表现各种神、魔、鬼、怪和动物，或将整个脸画成动物形状，或在额头饰以动物图案，前者如《闹天宫》中孙悟空的猴脸，《火焰山》中牛魔王的牛脸；后者如《白蛇传》中的虾精、蟹精、龟精等"[1]。脸谱以夸张的手法，将面部转变成一种装饰性的图案，并成为一种人的道德品质和性格类型化的固定象征。所谓红忠，紫孝，黑正，粉老，水白奸邪，油白狂傲，黄狠，灰贪，蓝凶，绿暴，神佛精灵金银普照，使看戏观众一见便知。

京剧服装同样也是图案化、类型化的。在大类上有蟒、帔、靠、褶、衣，再加上配件。每一大类里，又可细分，有的还可二次分，如蟒就有近二十种。

程式化、类型化、装饰化的脸谱和服饰以一种鲜明耀目、错彩镂金的美，与背景的空白和虚灵一起形成了戏曲舞台的视觉之美。

戏曲表演是流动的。为了让观众在流动的表演中获得更鲜明清楚的认识，戏曲经常采取"停"的手段，也就是上台时的亮相和表演关节点时的定型，这就造成了戏曲的雕塑效果。这些亮相和定型与脸谱和服饰一样，有着夸张和装饰意味，也很符合中国的雕塑传统。另外，戏曲的雕塑性还表现为当主要角色大段大段地唱时，次要角色常常站（或坐）在舞台上一动不动。特别是在元曲和昆曲推崇曲本位、以唱为主时，这一点更为明显。

戏曲表演，除唱和念之外，就是做与打。源远流长的中国舞蹈和武术在这里戏曲化了。做，指演员的身段动作和表情。打，指武打场面或翻、扑、跌、转等剧烈的大幅度动作。打主要是情节动作，做既有情节动作（如开门

[1]　顾朴光：《脸谱艺术略论》，载《贵州民族学院学报》1993 年第 4 期。

关门、上楼下楼、骑马划船、写字刺绣），又能表情达性，如以翎子功来表现各种内心情感。戏曲中一套套精美的程式五彩缤纷，但具体的每一次表演又要符合故事情节的规定，体现人物的性格和心理，正所谓"技不离戏""技不压戏"。如《十五贯》中，况钟坐堂，提笔判斩，内心十分矛盾，既知被告冤枉，又无权不判，只见他"高举笔管，手颤笔摇，在锣鼓点中，缓慢地往下落笔，当笔尖接近纸面时，猛然一声'冤'，紧跟一声锣，他忽地又把笔高抬起来，这样重复数次，把一支笔表现得有千斤之重，他的内心矛盾就从一支笔的动作中表现得十分集中、形象"[1]。

戏曲的做打，从舞蹈原则上看，同样显出"线""曲""圆"的特点。"线"，舞蹈的行进是以线来标识的（参见前面讲舞台的段落）。"曲"，首先在做、打的舞蹈程式上显出这一特点。比之"曲"，更具普遍性和概括性的形态特征是"圆"。

古典舞理论家苏祖谦曾概括过戏曲表演艺术家们的经验，认为"圆"在古典舞中有多层含义，如四肢运动的轨迹、人体在舞台上运动的轨迹大都要求圆形或弧线形；做动作时，也要求人体的线条圆润流畅。此外，中国古典舞强调肢体运动遵循"欲进先退，欲伸先屈，欲急先缓，欲起先伏，欲高先低，欲直先迂，欲浮先沉，欲左先右"，即动作从其欲达方向的反向做起的原则，使动作与动作的连接中充满了肢体弧线运动的轨迹，产生出一种圆滑、流转的空间动态形象。

就人体在舞台上的运动而论，走圆场最鲜明地表现出"圆"的特征。走圆场时，人体特别是双腿得到了微妙有力的控制，向内收缩，行进中一脚脚掌紧随另一脚脚跟，依圆形或8字形或蛇形路线交替碾行。为强化行进路线"圆"的意味，舞者运动时将躯干尽力倾向圆心，仿佛受到了向心力的吸引。总之，正如欧阳予倩在《一得余抄》中所说："京剧的全部舞蹈动作可以说无一不是圆的……是划圆的艺术。"把戏曲的做、打放在中国文化的大背景中，不难体会：戏台方而静，象征地；舞蹈（做打）圆而动，象征天；戏曲

[1] 祝肇年：《古典戏曲编剧六论》，第 16 页。

的演出过程犹如天地之合，呈现天地之道。

戏曲做、打的"线""曲""圆"与戏曲故事的"线""曲""圆"在主旨和韵味上的重合，明显透出一种文化精神。

戏曲故事以唱、念、做、打的方式在戏台上展开，用音乐将之贯穿起来。中国戏曲音乐可以从不同的角度去划分。在声腔上，中国戏曲在历史的发展中形成了四大声腔：昆腔、高腔、梆子腔和皮黄腔。同一种声腔可以被不同的剧种使用，如昆腔被昆剧、京剧、川剧、湘剧使用。一个剧种又可以使用不同的声腔，如京剧兼用西皮、二黄、高拨子、吹腔等。在音乐结构方式上，戏曲可基本分为曲牌联套体和板式变化体。前者是根据剧情的需要，依照一定的格局，在众多丰富的曲牌中加以选择，组合成一套戏曲音乐。后者是以一种曲调声腔为基础，经由节奏、旋律、速度的各种变化而产生出各种不同板式声腔的戏曲音乐。从音乐构成上看，戏曲由声乐和器乐两部分组成。戏曲以唱念为主，声乐是主体，但戏曲音乐是以行当（老生、小生、花脸、青衣、小旦）来分类的，不同的行当不仅在唱腔上常常选用不同的曲牌、板式，而且在演唱的发声、音区、唱法等方面也有很大差别。即使是相同的声腔板式，在不同的行当中也都因旋律进行和节奏、落音等差异而具有不同的风格色彩，甚至为了有利于不同行当的发音，在唱词词韵的选用上也形成了相应的习惯与原则。[1] 戏曲器乐的功能主要是伴奏唱腔，配合表演，渲染环境气氛，控制舞台节奏，使表演尽善尽美。简言之，戏曲就是戏与曲的完美结合。戏（故事）通过服饰、道具、唱、念、做、打，舞蹈化、情节化、节奏化地在小小的舞台上表演出来，而曲（音乐）中的锣鼓以其特有的多重性能，统一和统帅了整个演出过程。

戏曲里，各艺术门类——文学、绘画、雕塑、舞蹈、音乐都完美地按戏曲的方式融汇为一个整体。其最主要的特色就是：整个中国传统艺术的原则在这里得到了一种形式美的定型，这种形式美的定型用理论术语来表达，就

[1]　中国戏剧家协会艺术委员会、中国昆剧研究会编：《中国戏曲艺术教程》，第 240 页。

是程式化和虚拟化。

角色的行当划分是程式化的：生、旦、净、丑。每个基本行当又可再分。如生可再分为老生、小生、武生，小生又可分为巾生、冠生、穷生……以角色行当划分为基础，脸谱、服饰也是程式化的，随之而来的唱、念也是程式化的。在唱法上，老生用本嗓（响亮的膛音或"云遮月"），小生则大小嗓并用，文小生需刚柔相济，武小生要刚健有力；老旦用本嗓，膛音宽亮，青衣旦用小嗓，发音圆润，饱满响亮，闺门旦用小嗓，圆润中略显巧嫩；净用本嗓，位高望重者要宽亮沉雄，架子花脸则不时夹以"炸音"；丑则唱少而念白做工多。打，更是程式化的。

程式化一方面是类型化，使观众一眼就可以认识领会；另一方面又是虚拟化，通过演员在台上的一些程式化动作，就可以实现戏台时空的转换：由屋内到屋外，由一地到另一地，观众随着程式化的动作而由虚入实，想象出戏台上没有的东西。用挥鞭程式表示骑马，用划桨程式表示行船，仿佛真有重物的搬东西的动作，仿佛真有花在身旁的嗅的动作……戏台表演越虚拟化，表演动作就越程式化。正是在虚拟与程式的相互推进中，中国戏曲创造了最具文化意味的形式美。

（五代）董源，《潇湘图》（局部），绢本设色，50cm×141.4cm，故宫博物院

中编

中国传统艺术门类

第一章
中国传统书法

在传统艺术的众多门类中，书法是最集中而又充分地体现了中华民族审美意识的样式之一。它有着古老的渊源，却又与现代艺术精神息息相通。

第一节　艺术根基

书法本于汉字的书写，作为艺术的书法是中国所独有的。放眼世界，文字众多，书写各异，为什么只有在中国，书写文字的行为得以跨出纯粹实用的藩篱，而升华为一种具备特殊艺术表现力和审美感染力的书法艺术？究其原因，主要在两个方面：一个是中国书法的特殊表现对象；另一个是中国书法的特殊表现工具。[1]

汉字的特殊性，为中国书法进入艺术殿堂奠定了必要基础。可以推断，汉字乃是生存繁衍于中华大地上的先民们为满足记事的需求，经过长期实践探索逐渐创造出来的。可是，在战国以后的各种记载中，创造汉字的伟大功绩却被集中到了仓颉一个人身上。这是伴随着现实权威确立而形成的文化现象。汉字的原始形态是象形和指事，即以图形来表示一定的事物或概念。因此，中国早有"书画同源"之说。世界上与汉字同样古老的两河流域的苏美尔楔形文字和埃及圣书体文字，也属于象形文字的范畴，但均已在一两千年前就被废弃了。然而，汉字却在保存图形结构的前提下，顺利地完成了抽象化和符号化的历程，一直延续了下来。东汉许慎的《说文解字》总

[1]　参见宗白华：《中国书法里的美学思想》，见《美学散步》，第135—160页。

结了汉字构成的六种基本类型——"六书"。"六书"之中，"象形"和"指事"是根本，"会意"和"形声"是发展，"转注"和"假借"是引申，六者从整体上揭示了汉字自简略走向丰富的途径。依"六书"构成的汉字，都具有以形见义的基本性质。汉字有别于拼音文字，字本身不能明确表音，字所传达的意义不是靠语音而是靠字形来显示的。同音可以多字，而形异则义殊。以形见义这一点，便生成了汉字数量众多、形体美观的特色。汉语语音系统并不复杂，然而由于存在着大量的同音字，所以汉字的数量是惊人的。汉代《说文解字》收字已有九千余个，清代《康熙字典》所收的字更是达到了四万七千多个，即便日常用字也有六七千个。此外，汉字定型以来，一直基本保持方形轮廓，每个字由若干笔画组合而成，均衡而又富于变化，本身就已天然蕴含了形式美的因素。汉字的这些特色，给书法开拓了艺术创造的天地。

毛笔是中国书法的基本表现工具。毛笔所独具的特殊表现力，对书法的艺术化起着关键性的作用。写字必须用笔，然而中国的毛笔却与众不同。毛笔由兽毛捆缚于竹管制成，笔头成笋状，中心一簇长而尖的部分名为锋，周围包裹着的略短一些的兽毛名为副毫，柔软而富有弹性。用毛笔书写时，笔头饱含墨汁，可轻可重，可按可提，可行可顿，可圆可转，可疾可徐，可纵可收，所写出的字迹则或巨或细，或刚或柔，或枯或润，变化万端，以至无穷。汉字借此强化了自身的形式美；书写者则可以借此充分地袒露个性，表达情怀，实现自己的艺术追求。毛笔的制作，历史悠久。近几十年从湖南、河南等地的楚墓中出土的毛笔，其形制已基本上与现今使用的毛笔相同，乃是目前所发现的最早的毛笔实物。然而，据推断，毛笔产生的年代可能更早，因为在殷商甲骨上就已经有了毛笔书写的遗迹。甚至新石器时代的彩陶装饰图案，也可能是由毛笔绘成的。作为"文房四宝"之首，毛笔与墨、砚、纸一同促进了书法艺术的发展，而其中，毛笔的功绩最为突出。

第二节　渊源流变

中国书法从远古发展而来，不仅与汉字的沿革密切相关，而且往往以自身的独特形态，反映着时代精神的演进，体现着整体艺术风貌的变迁。宗白华就曾将书法视为"表现各时代精神的中心艺术"。他认为："我们要想窥探商周秦汉唐宋的生活情调与艺术风格，可以从各时代的书法中去体会。西洋人写艺术风格史常以建筑风格的变迁做基础，以建筑样式划分时代，中国人写艺术史没有建筑的凭借，大可以拿书法风格的变迁来做主体形象。"[1] 因此，把握书法发展的大致脉络，并将其作为古代艺术的缩影，从中辨识民族审美意识通变的轨迹，显然具有特殊的意义。

书法艺术的发展在初期时曾一度与汉字的发展同步合一。新石器时代的彩陶刻符，仅为汉字之滥觞，稀少、零散，尚未显示出明显的审美追求。然而，从殷商的甲骨文开始，汉字趋于系统、成熟，同时书法也开始走上了艺术之路。1899 年，国子监祭酒王懿荣无意间在京城药铺所售的入药的"龙骨"上发现了若干古朴刻字。这一偶然事件导致了甲骨文的发现，揭开了中国上古文字研究和上古社会文化研究的重要一页。迄今为止，陆续在河南安阳等地出土的刻有文字的龟甲兽骨共十余万块。这些甲骨均为殷商时敬事鬼神、占卜吉凶的用具，上面所刻的文字——甲骨文则是有关占卜的各种记录。甲骨文均用刀一类的尖锐工具契刻于龟甲兽骨之上，有些则是先由毛笔书写，然后契刻的，前后历时近三百年。殷商是社会从蒙昧到文明、从混沌到有序的进化中阶，而甲骨文正是这一时代的文化表征之一。从文字角度来看，甲骨文象形性突出，虽然仍不够规范严整，但是其数量巨大，构字方式已比较完备，表意能力已相当突出。从书法的角度来看，甲骨文已注意到了笔画的简洁有力、结体的均衡错落，以及章法的呼应变化，呈现出了质朴、古拙、刚健、劲拔的特色，形成了对形式美的自觉追求。

西周时，人们确立了等级分明的宗法制度。"溥天之下，莫非王土；率

[1]　宗白华：《书法在中国艺术史上的地位》，见《艺境》，商务印书馆 2011 年版，第 149—150 页。

土之滨，莫非王臣。"（《诗经·小雅·北山》）从此世俗的气氛日益浓厚，社会结构趋于秩序化。大篆（包括钟鼎文和石鼓文）正是产生于这一时期。钟鼎文又称金文，乃是铭铸在青铜器上的文字。钟鼎文在商代即已出现，只是较为少见，如后母戊鼎与司母辛鼎的大字铭文，凝重饱满，雍容庄严，气度非凡；到西周以后，则数量大增，铸鼎铭字成为一时的风尚。殷人尚巫，周人崇拜祖先，都将祭祀当成头等大事，而青铜器则是祭祀礼仪必不可少的礼器。铸铭文于礼器，最初只起说明作用，后来却越来越富于装饰意味，越来越讲究字体精美与章法谨严。

历经数百年战乱，秦始皇扫荡六合，一统天下，以宏大的气魄建立起了中央集权的专制王朝。国家的统一，呼唤着文字的统一。于是，作为"书同文字"的标准字体，经过"取史籀大篆，或颇省改"的加工，诞生了小篆。小篆线条粗细一致，笔画圆转流畅，纵向取势，布列匀称，从整体上看端庄清秀，严谨舒展，带有特殊的精致之美、秩序之美。这从残存的泰山刻石和琅琊台刻石中可以窥见一斑。无论就文字还是书法而言，小篆均集远古以来长期发展之大成，达到了一种近乎完美的极致。然而，极则生变，作为古体字的最后高峰，小篆最终不得不让位于今体字。

汉字从古体字演化到今体字后基本定型，于是书法艺术便踏上了相对独立的审美历程。今体字始于隶书。隶书成熟于汉代，然而其苗头却早在战国后期就出现了。篆书固然精美，但终究书写不便，而文字第一位的要求是实用，追求简易是文字发展的基本趋向。在秦朝官方颁布小篆为统一字体的同时，实际上在下层社会，比小篆更加省简、更易书写的古隶便已经常使用了。四川青川郝家坪出土的战国木牍和湖北云梦睡虎地出土的秦简，就是例证。秦朝短暂，代之而起的汉王朝则声威显赫，强盛繁荣，气魄恢宏。两汉拓展疆土，崇尚事功，穷究天人，通变古今，综合百家，定立一尊，为后世确立了得以延续两千年的政治模式、伦理模式和文化模式。精神上的整合性、开放性、开拓性和功利性，渗透到社会的各个领域，也构成了隶书崛起的文化背景。西汉前期，隶书尚与小篆并行，然而，充分发展了的汉隶很快便取代小篆，成为占主导地位的文字。与篆字相比，隶字在形体上基本上去

除了象形的痕迹而完全符号化了，每个字均简化为若干基本笔画的组合体，圆转变为方折，而且笔画出现了粗细不同的差别和变化。《石门颂》《乙瑛碑》《礼器碑》《史晨碑》《曹全碑》《张迁碑》等汉隶碑刻浑厚舒展，颇为大气，堪称典范。自汉隶起，汉字结构定型了，再没有发生过根本性的改变；书法却因用笔的巨大潜力得以开掘而演化出了草书、楷书、行书等新的书体，攀上了一座又一座艺术高峰。

"汉末魏晋六朝是中国政治上最混乱、社会上最苦痛的时代，然而却是精神史上极自由、极解放，最富于智慧、最浓于热情的一个时代。因此也就是最富有艺术精神的一个时代。"[1] 玄学的空灵思辨、佛教的深沉智慧，促成了人的个性的充分舒展，也激励了艺术的高度自觉。书法艺术以其韵度超绝的风貌，充任了时代的典范。在六朝，各种书体全面发展。草书本源于汉隶的快捷书写，经汉末张芝变章草而为"一气而成""血脉不断"的今草，到东晋二王则大放异彩。楷书是从隶书直接演变而来的，更加端庄工整，一旦形成，便占据了标准字体的地位。三国钟繇是创立楷书的关键人物。东晋王羲之、王献之则完善了楷书法式。北魏碑刻遒劲沉稳、浑厚丰美，是楷书的重要珍品。行书伴楷书而起，介乎草书与楷书之间，易于识认而又简率流利，可谓"从心所欲不逾矩"。各种书体之中，最与魏晋时代风尚合拍者，首推行书。因为行书具有潇洒通脱的内在品质，最易于张扬个性，流露神韵。于是一时间，行书空前繁盛，登峰造极。王羲之对行书的发展有重要贡献，其所书《兰亭集序》被后人尊为"天下第一行书"。"尚韵"本是晋代书法的总体特色，尤以行书最为突出。在六朝，个性鲜明的书法大家灿若群星。魏有钟繇、卫觊名重一时；晋更有卫、索、陆、郗、庾、谢、王几大书法世家，人才辈出[2]；南朝雅好书法之风依旧，宋有羊欣，齐有王僧虔，梁有萧子云，陈有智永，各有所长。

唐代是中国封建社会又一个统一的盛世。唐代，特别是初唐和盛唐，那种自信乐观、昂扬向上、热烈奔放的社会氛围，孕育了书法艺术的再度

[1] 宗白华：《论〈世说新语〉和晋人的美》，见《美学散步》，第 177 页。

[2] 参见朱仁夫：《中国古代书法史》，北京大学出版社 1992 年版，第三章第三节。

辉煌。在唐代书法苑地中，楷书、草书、行书、隶书、篆书均有发展，然而成就最高者当推楷书和草书。楷书和草书代表了书法的两极，前者极端地规整谨严，后者则极端地自由放纵，然而正是这两极的辩证统一，显示出了唐代书法的基本轮廓。唐代楷书为后世树立了"极则"。所谓"唐尚法"（梁《评书帖》），即主要针对楷书而言。初唐欧阳询、虞世南、褚遂良、薛稷四位楷书大家追慕晋人韵度，宗法王羲之、王献之父子，皆寓规矩于清秀俊逸的书风之中，为楷书的登峰造极铺平了道路。身处盛唐与中唐之交的颜真卿，更集前人之大成而开一代新风，成为唐代

（唐）颜真卿，《多宝塔牌》（局部）

楷书最杰出的代表。颜真卿的楷书雄健伟岸，堂正敦厚，饱满劲拔，法度森严，自有一番万世师表的气象。苏轼说："诗至于杜子美，文至于韩退之，书至于颜鲁公，画至于吴道子，而古今之变天下之能事毕矣。"（《东坡题跋》）这几人的一个突出的共同点就是，将深沉浑厚的内涵纳入严格的形式规范中。年代略晚的柳公权，上承颜真卿而自觉求变，兼容魏碑和欧阳询笔法，舍肥厚，重骨鲠，主清峻，进一步完善了楷书的法则。唐代草书则是另一番景象。正像诗坛上有杜甫也有李白一样，书坛上有颜真卿也有张旭和怀

素。张旭人称"草圣"，是狂草的奠基者。狂草乃草书最为放纵的形式，与正楷截然不同，纵情任性，纯以自然为法。张旭书法功力深厚，却能独辟蹊径，将强烈喷发的个人感情化为迅疾奔放、翻腾跌宕、连绵萦绕、奇诡多变的笔迹，使生命的内在律动与笔的挥洒、字的变形重合为一。据传他从公孙大娘舞西河剑器中得到启悟，从而草书大进，可见狂草与舞蹈的动态

张旭《古诗四帖》（局部）

美有相通之处。张旭的狂草发挥得最淋漓尽致的时刻，是在酒后。"张旭三杯草圣传，脱帽露顶王公前，挥毫落纸如云烟。"（杜甫《饮中八仙歌》）酒带给张旭的是精神的沉醉、生命的沉醉，使他得以把受到世俗压抑的艺术创造潜能无拘无束地充分表露出来，实现一种最真实的生命宣泄。自幼即入空门的怀素，更发展了张旭草书狂放的一面。他的狂草轻捷矫健，颇具风驰电掣之势，得以与张旭齐名。以张旭和怀素为代表的唐代草书，在法度森严的楷书之外，别开了一种自由豪放的境界，从另一个侧面展现了唐代的精神主潮。

宋代国势衰颓却文物昌盛，富于学识和修养的文人阶层在社会中具有特殊地位，其审美趣味渗透到了各个领域。此时的书法也与文人阶层结缘，行书成为书坛的主流。晋唐的成就已难以企及，然而苏轼、黄庭坚、米芾、蔡襄（或指蔡京）四家近师五代杨凝式，远师晋唐，皆能自出新意。尤其是苏轼和黄庭坚，自觉将文人的"书卷气"带入书法中，重视以书法表现自身的情韵意趣，使书法更具文化底蕴，形成了"尚意"的风气。此外，北宋首开刻帖之例，对后世产生了复杂影响。

明清已至封建末世，市民经济有所萌芽，但未获得健康发展。这一时期的书法，对传统艺术形式进行了全面的总结完善，同时也有部分书法家刻意出新，展示了个性的魅力。明初仍沿袭元人复古趋向，到明中叶，"自祝允明、文徵明、王宠出，始由松雪上窥晋唐，号为明书之中兴"[1]。"吴门三家"的书法秀雅多姿，给"尚态"的明代书坛注入了活力。晚明董其昌为帖学大家，书风清朗秀逸，成为清代前期书坛的楷模。徐渭、张瑞图以及由

[1] 马宗霍辑：《书林藻鉴》，见《书林藻鉴　书林纪事》，文物出版社1984年版，第164页。

明入清的傅山等人则脱出帖学窠臼，突破成法，给人以耳目一新之感。相比较而言，明代草书的成就最为卓著。清代前期书法以帖学为主潮，主要书法家有张照、刘墉、翁方纲等。同属"扬州八怪"的金农和郑燮欲矫时弊，参用隶笔以求新变，已透露出了碑学兴起的迹象。清代后期碑学盛行。就各种书体而言，清代不仅楷书、行书、草书继续发展，而且篆书和隶书也在一定程度上得到了复兴。就这样，中国书法这一古老艺术以多样化的面貌走向了现代。

第三节　审美特征

中国传统书法显示出极强的艺术魅力，"无色而具画图的灿烂，无声而有音乐的和谐"[1]，可以使人从中感悟到一定的生命感和宇宙感。而这魅力是直接由其内在审美特征生发出来的。

一、以字为根的形态美

书法乃是汉字书写的审美化和艺术化，汉字则是书法艺术的根基。书法离不开汉字，离开汉字也就不再有书法存在了。书法对汉字的依赖性，其意义是双重的：一方面，这意味着一定的局限。书法家无论怎样挥洒自如，在从事书法艺术创作时都必然受到特定汉字字形和字义的限制，也就是说，必须保持基本字形，同时总体格调要与字义大致吻合。另一方面，这又意味着巨大的潜能。汉字自身的形式美因素，为书法的艺术创造提供了极大的可能性，使书法得以在一般的汉字书写的基础上构成独特的艺术形态美。书法的精妙之处，正在于这种局限与潜能的辩证统一。书法的形态美依赖于汉字，而又超越于一般的汉字书写。它集中表现在三个层次：

（一）笔画。

笔画本是汉字字形的组合元素。汉字笔画主要包括点、横、竖、撇、

[1]　沈尹默：《历代名家学书经验谈辑要释文》，见《书法论丛》，上海教育出版社 1978 年版，第 33 页。

捺、挑、钩、折等。对于书法来说，采用特殊笔法，赋予基本笔画以审美生命力，是从实用通向艺术的起点。石涛称："太古无法，太朴不散。太朴一散，而法立矣。法于何立？立于一画。一画者，众有之本，万象之根。"（《苦瓜和尚画语录》）由"一画"而生"万象"，绘画如此，书法亦如此。书法基本笔画的艺术性，主要来自书法家对毛笔的独特运用，书法家用笔既要合法度规则，又要自由灵活，有中锋或侧锋、藏锋或出锋、方笔或圆笔、轻提或重按、疾速或徐缓等种种技法上的差别，更辅之以用墨的浓或淡、润或枯，可以产生极为多样化的艺术效果。用笔技法的差异，使书法笔画得以千姿百态，然而总其大要，皆需富于力度。传统书法理论对笔力特别重视。东汉蔡邕便称："藏头护尾，力在字中。下笔用力，肌肤之丽。"（《九势》）古人常以人喻字，论字亦分神气、筋骨、血肉。其中筋骨最为重要，有筋骨，神气才有所寄寓，血肉才有所依附。而所谓有筋骨，乃是对笔画具有力度的形象表述。刘熙载说："字有果敢之力，骨也；有含忍之力，筋也。"（《艺概·书概》）书法笔画的力度，是书法家达到了运笔高度自由的境地后的产物，是由书法家的精神气势与肘、腕、指的力量化合而成的。有力度的笔画，无僵死之象，无病弱之迹，总是显示着鲜活健旺的艺术生命。

（二）结体。

每个汉字都是由若干笔画依特殊的关系组合在一起的。书法中字的结体，则是在汉字一般结构基础上的艺术创造，为了追求美，常常要突破汉字一般结构的标准和规范，表现出个性和灵气。笔画之美与结体之美对书法都是不可或缺的，然而两相比较，结体之美比笔画之美有着更大的艺术张力，因为结体之美生成于笔画的结构关系，代表的是字的有机整体美，"显示着中国人的空间感的型式"[1]。总结结体的形式美规律，是历代书法理论的重要内容之一。中国书法结体的精髓在于，在对立统一中求得均衡，闪耀着辩证法的夺目光辉。首先，均衡是一种整体性的效果，字的不同部分必须呼应配合，确立起有机的内在联系。其次，均衡不同于简单的对称

[1] 宗白华：《中国书法里的美学思想》，见《美学散步》，第 156 页。

平衡，是对不均衡因素的互补性化解，是建立在矛盾克服之上的高层次的和谐。主从、偏正、纵横、大小、疏密、繁简、向背、舒敛、同异、虚实等辩证关系的妥善处理，是实现均衡的前提。书法结体的均衡，内中包含了无限变化。

（三）篇章。

若干单字按照美的规律组合在一起，就构成了整幅书法作品的篇章之美。篇章之美是在更大范围内的有机整体美。它不是结体之美的简单叠加，而是从结构关系中诞生的一种新的艺术生命。"古人论书，以章法为一大事。"（董其昌《画禅室随笔》）也就是说，古代的书法家及书法理论家都极其重视书法作品的篇章之美。书法篇章之美的基本要求是连贯而富于变化。一方面，整幅作品必须前后呼应，左右映带，气势贯通，血脉相连；另一方面，整幅作品又必须错落有致，变化无方。两者统一，便形成了错杂中的一致，不齐中的大齐。书法篇章之美的最高境地则是意境的创造。意境的真谛是因实而生虚，由有限而通向无限。书法整体篇章是否有意境，关键的环节之一便是处理好虚实关系。有墨之处为黑、为实，无字之处为白、为虚，黑与白及实与虚貌似对立，实际上相互依托、相互化生。匠心独运的笔墨的存在，使空白也获得了艺术价值；而恰到好处的空白又潜移默化地无限扩大了笔墨所构筑的艺术空间。

二、寓动于静的气韵美

书法的形态美本是一种直观的静态之美，却可以在想象中转化为一种动态的气韵美。气韵意味着生命的流动。书法作品诞生于书法家运笔的艺术化的连贯动作，是力量和运动的凝结，因此，透过其笔画、结体、篇章的无穷变化，可以体会到活跃的笔力和笔势，领悟到弥漫、鼓荡、流动、飞扬的内在气韵。"气韵生动"本是天人合一宇宙观的艺术体现，是中国古代艺术的共同本性。宗白华在《中国艺术意境之诞生》中用"舞"来加以概括，认为"'舞'是中国一切艺术境界的典型"[1]，并对其作了生动的描述："于空虚

[1]　宗白华：《美学散步》，第69页。

中创现生命的流行，絪缊的气韵"[1]，"自由潇洒的笔墨，凭线纹的节奏，色彩的韵律，开径自行，养空而游，蹈光揖影，抟虚成实"[2]。然而，书法不同于舞蹈和音乐，其变动的节奏、周流的气韵并非真实的时间性存在，而完全是由特殊的空间形态美暗示出来的，是静中之动。

具体说来，书法的动感和气韵依存于劲健的笔力和笔势，以及有节奏的形态变化。笔力和笔势同中有异，两者都是正确用笔所产生的效果，都暗含运动的因素，不过，笔力侧重于运动的力度，笔势侧重于运动的趋向，笔力赋予笔画以立体感和强劲感，笔势则强化了笔画与笔画之间联系的连贯性和流畅性。节奏是运动的普遍属性，体现着运动力度和速度变化的规律性。书法艺术成功地将节奏凝固成了静态形式。笔画层次的藏与露、轻与重、刚与柔、逆与顺、徐与疾、肥与瘦、枯与润的辩证统一，结体层次的奇与正、横与纵、收与放、疏与密、向与背、稳与险的辩证统一，篇章层次的虚与实、断与连、避与就、错杂与匀齐的辩证统一，都可以理解为空间变化的节奏。由空间节奏再回溯到运动的节奏，于是书法作品便借助人们的想象力建构了自身的气韵美。各种书体在寓动于静这一点上，只有程度的差异，没有本质的分别。欣赏书法的静中之动，从形态美来追寻气韵美，需要心神的主动投入、想象的自由发挥，因此更有一种特殊的意趣。

三、借字传情的抽象美

审美情感的抒发、表现、传达、交流，是艺术与非艺术的根本区别之一。感情是艺术的内在灵魂，艺术是感情的真正家园。书法实现从实用到艺术的质的飞跃，不仅因为它具有形态美和气韵美，更关键性的是因为它肩负起了抒情的使命。有关书法可以抒情写心的论述，是古代书法理论的精华。西汉扬雄"书，心画也"（《法言·问神》）一语，开创了这一传统。

书法抒情是借写字来实现的，抽象而非具象。在中国，书法与绘画"同源"，却"殊途"。绘画将感情融于人物、山水、草木、花鸟的图景之中，以具象

[1] 宗白华：《美学散步》，第 71 页。
[2] 同上书，第 69—70 页。

的形式来抒情。书法则将感情化为美的文字，化为充满力度的笔画、均衡多变的结体、错综连贯的篇章、寓动于静的气韵，采取了纯粹抽象的形式。

受到中国传统文化固有的天人合一宇宙观的影响，书法也有意识地与自然建立起内在联系，注重师法自然，并能主动从自然界获取有益的启示。蔡邕《九势》开宗明义："夫书肇于自然。自然既立，阴阳生焉；阴阳既生，形势出矣。"自魏晋以来，更形成了以自然界各种千变万化的景象与书法相类比的普遍风气。唐代"草圣"张旭，以及另一位草书大家怀素，都强调师法自然。由此可见，自然景物是书法创作的重要源泉之一。书法确实师法自然，但不是简单地师法自然之形，而是能动地师法自然之神、自然之理、自然之趣、自然之势。书法家总是将自然的启悟，经过心灵的折射，转化到笔画、结体、篇章之中，使书法的抽象美与自然的现实美在神、理、趣、势上达成高度的契合。

为什么书法通过写字，通过非写实的抽象形态可以抒发感情？这是因为书法的笔画、结体、篇章之美与人类情感的力度和结构之间，书法的气韵之美与人类情感的变化趋向和变化节奏之间，乃至书法的整体形式与人类的生命运动形式之间，存在复杂的异质同构的对应关系。它们的性质虽然不同，但是其力度、结构张力、运动曲线却有可能是一致的。于是，书法的笔力便可以透露出情感的力度，书法的多种变化便可以传达出情感的起伏波动，书法的整体格调便可以暗示出情感的基本态势。书法这种古老的艺术样式，在以抽象形式根据异质同构的对应关系来表达情感这一点上，与现代艺术有着惊人的相似之处。

第四节　主要书体

中国传统书法在历史演变的过程中，孕育形成了篆书、隶书、楷书、草书、行书等主要书体。它们如群峰并峙，共同体现着书法艺术的审美特征，而又各有千秋。

一、篆书

篆书是最古老的书体。篆字本是秦代以前的古体文字，有大篆与小篆之别。大篆泛指甲骨文、金文和石鼓文，或专指石鼓文；小篆则指秦代用以统一全国文字的标准字体。随着文字的发展，篆字从汉代起逐步被今体文字所取代，退出了实用领域。然而，篆书作为书法体式之一，却一直延续了下来。后世篆书多指小篆，其特点十分明显。篆书的笔画粗细均等，线条流畅，横平竖直，凡遇转折之处，则均为圆转，不见棱角；结体纵向取势，上密下疏，含蓄内敛，左右匀称，布列工整。优秀的篆书作品古雅、纯净、圆润、规整，自成一番气象。

二、隶书

隶字乃今体汉字的肇端，由篆字简化而成，兴盛于汉代。自魏晋开始，楷书崛起，隶字便不再居于标准字体的地位。然而，在书法苑地中，隶书仍能与后起的楷书、草书、行书等并驾齐驱。隶书的特点十分突出。首先，隶书超越象形阶段，由繁趋简，彻底采用了笔画组合的符号形式。其次，隶书的笔画粗细有别，一笔之中亦包含了起伏变化，尤其是主要的横笔，起笔逆锋，收笔重捺，"蚕头燕尾"，波磔分明，带飞动之势，这使毛笔的优势得到了充分展示。再次，隶书变圆转为方折，棱角外露。最后，隶书结体略成扁方，左右舒展，富于横向张力。

三、楷书

楷书是最基本的书体。楷书变自隶书，始创于汉末三国，经魏晋南北朝的发展，至唐代法式完备，鼎盛一时，达到了辉煌的艺术高峰。楷书继隶字之后充任标准字体，成为楷范，故而得名。后世所谓正书、真书，亦指楷书而言。楷书字形变隶书之扁方为长方，结体较隶书更为紧密，笔画则取消隶书的明显波磔而代之以更多样的复杂变化，尤重筋骨。从整体上看，楷书更讲究法度，也更注重规范，端庄、大度、稳重、谨严，却又暗蕴活力。

四、草书

草书是正体的草写。汉代隶书的草写为章草，晋代楷书的草书为今草，至唐代发展到极端，更有狂草。草书书写迅捷潦草，可以突破字型的规范，极为自由灵活，在各种书体中实用性最弱而抒情性最强。草书最讲究"连"。因其运笔快捷，故而笔画与笔画之间、字与字之间常连绵不断，即便笔墨断，气势也要连，使转灵妙，盘旋萦绕，姿态飞动。同时，草书也讲究"简"与"变"。"简"指字形的简化省略；"变"既指字形的变异、笔顺的变更，更指篇章疏密、大小、屈伸、缓急等节奏的变化。优秀的草书作品笔势飞舞，气韵纵横，激荡奔放，大开大合，出神入化，酣畅淋漓，从中可以清晰地感受到情感的力度和纯真的个性。

五、行书

行书是介乎楷书与草书之间的书体，既得草书之生动，又得楷书之清晰。与楷书相比，行书较为灵活潇洒；与草书相比，行书较为规整从容。与楷书接近者称"行楷"，与草书接近者称"行草"。由于收纵适度，循变得宜，行书历来受到书法家的钟爱。行书维持字的基本笔画和结体，因此易于辨识。但其用笔之法略变，笔画之间略连，使转自如，体态灵活；字与字之间则形分而势贯，错综而匀齐。与其他书体相比，行书最富神韵，最具清秀俊逸之美。

第二章
中国传统绘画

绘画是以平面的形与色构成的一方艺术圣土。"绘画，不能离形与色，离形与色，即无绘画矣。"[1]中国传统绘画在形和色的创造，尤其是在线的运用等方面均独树一帜，明显区别于西洋绘画，体现了悠远的东方神韵。

第一节　源远流长

传统绘画的起源和发展，是与整个华夏文明的起源和发展紧密交合在一起的。

在新石器时代，中原大地上诞生了丰富的彩陶文化；而传统绘画的最初曙光，正是从彩陶文化中透露出来的。彩陶器皿的外壁或内壁上，绘有大量的装饰图案。有的装饰图案形象比较具体，如属仰韶文化半坡型的鱼纹、鹿纹、人面鱼纹，属仰韶文化庙底沟型的蛙纹、鹳鱼石斧纹，属马家窑文化的人体舞蹈纹等。这些形象稚拙生动，含义多与当时盛行的图腾崇拜相关。更多的装饰图案则呈现为纯抽象的几何纹样，如旋涡纹、波浪纹、锯齿纹、三角纹、网纹等。据推测，这类纹样的形成，经历了一个由具体逐渐过渡到抽象的复杂过程。此外，遍布于南北各地的岩画当中，也有些史前遗迹。原始岩画表现人物或动物，轮廓简明，特征突出，显示了一定的观察力和表现力。

夏、商、周是中国传统绘画的一个重要的过渡时期，绘画由附属装饰转化成了独立的形态。《周礼·考工记》称："设色之工，画缋钟筐幌。"说明

[1]　潘天寿：《听天阁画谈随笔》，上海人民美术出版社 1980 年版，第 4 页。

其时已经出现了专职的绘画工匠。壁画在这一阶段获得了显著的发展。据文献记载，商、周的许多重要建筑都绘有壁画，近些年在河南安阳殷墟遗址及陕西宝鸡扶风西周墓葬中，均有壁画残留被发现，以实物印证了上述记载。春秋战国，新旧更迭，新兴贵族的享乐欲望极度膨胀，从侧面起到了推进绘画艺术发展的作用。《人物龙凤图》和《人物驭龙图》两幅出土于湖南长沙楚墓的帛画，代表着战国绘画所达到的艺术水准。它们是中国迄今发现的最早的完整独幅绘画作品。两幅帛画均用毛笔勾线画成，充分展现了线条的魅力。这种以线条为基本造型手段的传统，在中国绘画以后的创作实践中得到了继承和延续。

秦代完成了统一大业，艺术上也气魄非凡。由陕西咸阳秦宫遗址残存的车马仪仗出行壁画，可以推想当年宫室壁画的隆盛。在汉代，绘画活动空前高涨，帝王宫殿及贵族府邸的壁画见于记载者甚多。至今宫殿壁画已无存者，然而墓室壁画却陆续有所发现，其中较重要者有西汉洛阳卜千秋墓，以及东汉辽宁辽阳北园墓、内蒙古和林格尔墓等处的壁画作品。汉代帛画创作也有新的进展。出土于长沙马王堆一号墓、三号墓及山东临沂金雀山九号墓的帛画，或分绘天上、人间、地下三界，或集中表现现世生活，使我们对汉代绘画的题材和技法有了更全面的了解。保存至今的大量汉代画像石、画像砖比较特殊。它们采用了雕刻的方法，但其平面的构图及形象又接近绘画。就山东肥城孝堂山郭氏祠、嘉祥武氏祠、沂南北寨，河南南阳，江苏徐州，四川成都等处出土的画像石、画像砖而言，其题材和艺术风格都与壁画、帛画相一致。汉代绘画的总体风貌可以用丰满充实来加以概括。其题材综合仙境与人间，贯通历史与现实，丰富多彩；其画面繁复饱满，少有余地，却富于飞扬流动的气势；其造型粗率简略，不计细节，却生动感人。

在中国绘画史上，魏晋南北朝时期有着十分重要的意义。思辨哲学的复兴，以及对人的个性的推崇、对人的精神世界的关怀，是这一时代文化上的特征。正是从这一时代开始，中国绘画走上了自觉发展的道路。绘画的自觉，集中体现在这样几个方面：

第一，文人画家出现。以前的绘画，基本上出自民间工匠之手；到魏

晋南北朝，则有一批文化素养较高的知识分子投身绘画创作，而且有意识地利用绘画的形式来抒情写意。这明显地提高了绘画的文化品位，使绘画加入了"纯艺术"的行列。三国时的曹不兴，以擅画名列东吴"八绝"之一。西晋卫协，"凌跨群雄，旷代绝笔"（谢赫《古画品录》），对绘画技法的提高作出过重要贡献。东晋顾恺之，才华横溢，被时人视为"苍生以来，未之有也"的旷世奇才。他画人物善于传达内在神情，笔迹"如春蚕吐丝"，绵密流丽。南朝宋时的陆探微，所绘人物呈"秀骨清像"，被谢赫《古画品录》列为第一品第一人。南朝梁时的张僧繇，创"笔才一二，象已应焉"的疏体笔法，并曾吸收天竺晕染画风，画出过一些带凹凸感的建筑装饰图案。北齐曹仲达，画出的人物"衣服紧窄"，后人形容为"曹衣出水"。遗憾的是，这些画家的真迹，今天已经都见不到了。

第二，山水画形成。秦汉以前的绘画作品，均以人物为主，偶有山水也仅为人物的陪衬。然而，与诗歌领域中的"庄老告退，而山水方滋"同步，绘画领域中的山水画也在六朝时获得了初步的独立。相比较而言，山水画比人物画更适宜于抒发感情，创造意境，因此，宋元以后，山水画取代人物画而成为画坛的主流。

第三，绘画理论成熟。理论是对实践的总结和提升。六朝绘画理论的成熟，标志着绘画创作确实达到了自觉的境地。就形式讲，六朝产生了专门评论绘画的文章和著作，改变了以往零散并附属于其他领域的状况。就内容讲，顾恺之倡导传神，影响深远。宗炳《画山水序》和王微《叙画》，开了山水画论的先河。而谢赫《古画品录》提出了著名的绘画"六法"："一、气韵生动是也；二、骨法用笔是也；三、应物象形是也；四、随类赋彩是也；五、经营位置是也；六、传移模写是也。"这"六法"为后世的绘画理论奠定了全面的基础。同时，谢赫还将"六法"贯彻到对画家的评论之中，树立了品评画家的范例。

魏晋南北朝另一个极为重要的现象，就是佛教绘画的兴起。佛教进入中国之后，建寺庙，凿石窟，广施"象教"，于是便大规模推广开来。六朝时期的绘画名家，据传几乎都曾涉足佛教绘画的创作。中原地区及江南一带的

佛教画迹，都已经随着寺庙建筑本身湮灭了，只有西北丝绸之路沿途的石窟中，还保存了不少佛教壁画。从新疆拜城克孜尔石窟、库车库木吐喇石窟，到甘肃敦煌莫高窟，再到永靖炳灵寺石窟、天水麦积山石窟，透过色彩浓烈的佛经故事壁画，可以感受到佛教绘画逐渐汇入中国传统绘画潮流的真实历程。佛教绘画带来了不同的技法，丰富了表现的题材，也注入了创作的动力，是中国传统绘画中值得重视的一个分支。

　　隋代国祚短暂，却为唐代绘画的辉煌成就作了必要的铺垫。展子虔在艺术上承前启后，传为他所作的《游春图》是现今所存最早的山水卷轴。画中的线勾青绿山水，富有辽远的空间感。唐代作为封建社会发展的巅峰，促成了所有艺术的共同繁荣。具体到绘画，其成就是非常全面的。唐代人物画超越前人，达到了一个新的艺术水准。初唐阎立本才能广泛，尤擅人物，曾绘《秦府十八学士图》和《凌烟阁二十四功臣图》，褒扬有功之臣。《步辇图》是其代表作品，表现唐太宗接见吐蕃使者的场面，人物的个性特点十分鲜明。盛唐吴道子声名最著，平生曾画壁三百余堵，被后人誉为"画圣"。张彦远《历代名画记》称其"古今独步，前不见顾、陆，后无来者"。他的《送子天王图》等作品，人物生机盎然，特别是线条遒劲中寓飘逸，带有动感，即所谓"吴带当风"。盛唐张萱和中唐周昉则发展了仕女人物画。张萱的《虢国夫人游春图》《捣练图》、周昉的《纨扇仕女图》《簪花仕女图》，构图生动，用笔匀细，成功地表现出了唐代宫廷或贵族妇女的真实面貌。唐代的山水画地位上升，几乎可以与人物画并驾齐驱。据传吴道子也能画山水，行笔纵放，一日之中便画成嘉陵江三百余里的景物。不过，真正代表了唐代山水画成就的画家，当推李思训、李昭道父子及王维、张璪。李思训上承展子虔，"写山水树石，笔格遒劲而细密，赋色青绿兼金碧，卓然自成一家法"[1]。王维则另辟蹊径，以"破墨"技法画山水，笔意清润，色调简淡，意境幽深。苏轼称其"画中有诗"（《书摩诘蓝田烟雨图》）。张璪也取"破墨"一途，所画山水树石，"气韵俱盛，笔墨积微，真思卓然，不贵五彩"

[1]　郑午昌编著：《中国画学全史》，上海书画出版社 1985 年版，第 104 页。

（荆浩《笔法记》）。中国的水墨画就肇源于此。明代画论家仿禅家分南北二宗之例，亦分山水画为南北宗，定李思训为北宗之祖，而定王维为南宗之祖。唐代花鸟画也走向独立，前有薛稷，后有边鸾，深得时人称赏。此外，曹霸、韩幹画马，韩滉、戴嵩画牛，都能形神兼备，名垂画史。唐代的佛教绘画，更是盛况空前。遍布城乡的众多寺庙，处处都有佛教壁画；而名重一时的人物画家，个个都兼擅佛教题材。甘肃敦煌莫高窟遗存了大量唐代壁画，是一座真正的佛教艺术宝库，其中最引人注目者，是一些大幅经变画。多达百幅的西方净土经变画，以明艳和谐的色调展现出歌舞升平的极乐世界，折射出唐代富足祥和的社会现实，具有极高的社会价值和艺术价值。唐代绘画史论方面的成就，并不逊色于绘画创作。沿袭南朝谢赫《古画品录》和姚最《续画品》的思路，中唐朱景玄的《唐朝名画录》是中国的第一部断代画史。晚唐张彦远的《历代名画记》，则集前人之大成，熔史论于一炉，代表了唐代绘画历史和绘画理论研究的最高水平。

　　五代绘画既可以视为唐代绘画的余波，又可以看作宋代绘画的先导。中原动荡纷乱，偏安的西蜀和南唐却先后创立了宫廷画院，聚集了不少绘画人才。在人物画方面，有南唐的周文矩和顾闳中。两人均热衷于描绘宫廷或贵族生活。周文矩的《重屏会棋图》表现中主李璟与人对弈的场景，衣纹勾画

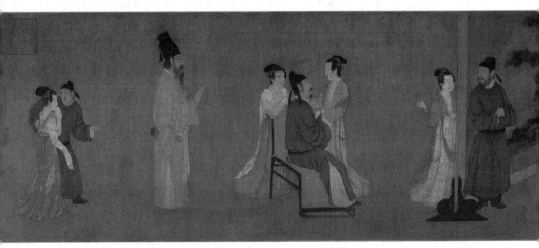

（五代）顾闳中，《韩熙载夜宴图》（宋摹本局部），绢本设色，28.7cm×335.5cm，故宫博物院

很显功力。顾闳中的《韩熙载夜宴图》为长卷形式，分听乐、观舞、休息、清吹、送别五个相互联系又相互区别的片段，真实地展示了贵族的享乐生活，刻画的人物十分传神。在山水画方面，北有荆浩、关全，南有董源、巨然。荆浩、关全发展了"全景山水"，多表现崇山峻岭、层峦叠嶂，笔墨并重。董源、巨然所绘景致淡远清幽，空蒙润泽，与荆浩、关全的风格迥然不同。在花鸟画方面，有江南徐熙和西蜀黄筌。徐熙用水墨淡彩，涂绘江湖常见之花草鱼鸟；黄筌用细笔重彩，描画宫廷中的珍禽名花。宋人将两人的差异概括为"黄家富贵，徐熙野逸"。徐黄异体，体现了不同的审美情趣。

宋代绘画负载着更多的文化内涵，在前进的道路上实现了新的突破。宋代绘画领域中最值得注意的现象，是画院画风与文人画风的共存和对立。在宋代，画院规模得到了扩大，体制得到了完善。作为官方的绘画机构，画院不仅集中了各地画家，推行了绘画教育，提高了绘画的社会影响力和社会地位，而且确立了正统的绘画审美标准。画院画家的画风，大体上都偏于精密细腻、华贵富丽，有着造型准确、格法严谨、设色秾艳、技艺纯熟的共同特点。当然，画院画家中不乏个性鲜明、不守成规的人物，而且从北宋到南宋，画院画风在延续中也发生了变化。与此同时，宋代孕育了一个文化根底深厚的文人阶层。绘画同文人阶层结缘，使已有的文人画画家队伍得以壮

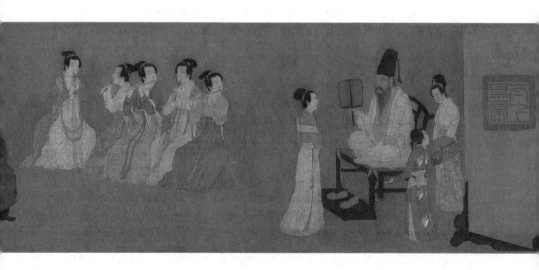

大，并形成一股新的艺术潮流。一批极富艺术素养的上层文人，如李公麟、文同、苏轼、王诜、米芾及其子米友仁、扬无咎、赵孟坚等，都直接从事绘画活动。他们依据自身的审美情趣进行创作，强调诗与画的内在联系，自觉与院体绘画分道扬镳。文人画的风格，大体上偏于简率古雅、平淡天真，主写意而超形似，重寄兴而去铅华。正是宋代文人画的创作实践与创作思想，左右了元、明、清中国绘画的发展道路。

在宋代各类绘画中，山水画最为突出。正是从这时开始，山水画取代人物画而成为画坛主流。北宋从李成、范宽到郭熙，都较多地接受了荆浩、关仝的影响。李成善画寒林平远，范宽喜画气势雄壮的崇山峻岭，郭熙则更热衷于表现山林幽趣。米芾、米友仁父子以文人的旨趣作画，实现了山水画的新变。他们以水墨挥洒点染，构成烟雨迷蒙的意境，将写意放到了最重要的位置。传统的青绿山水尚未断流，前有院体画家王希孟，后有赵伯驹、赵伯

《千里江山图》
（局部）

骕兄弟，将其发展到了一个新的高度。王希孟的《千里江山图》长卷，峰峦起伏，烟波浩渺，景物安排错落有致，笔法精严，设色亮丽，是难得的杰作。南宋的李唐、刘松年、马远、夏圭四家，展示了院体山水画的新特点。尤其是马远和夏圭，用笔劲健而精于构图，超出全景山水的窠臼，对景物作适当剪裁，以局部映带整体，以空白暗示辽远的空间，使画面中融入了浓重的诗意。宋代的人物画虽已不再主导画坛，却绝非一无可取。从技法的角度来说，北宋李公麟以白描的形式纯用墨线勾画人物形象，却能准确表现出人物的特征。南宋梁楷又创减笔人物，以粗笔蘸墨，急挥而就，寥寥数笔，便能恰到好处地传达人物的气质与神采。从题材的角度来说，佛教绘画在宋代渐入衰境，成就无法与唐代同日而语，不过，与都市经济发展相伴生的市井风俗画异军突起，透露出浓郁的生活气息。北宋张择端的风俗画长卷《清明上河图》，复现汴梁街市的繁荣景象，有铺垫，有高潮，有收结，人物众多，身份各异，细节生动，栩栩如生，显示了画家严肃的创作态度和精湛的艺术功力。宋代的花鸟画也很兴盛。北宋前期基本尚未摆脱黄筌的影响，到北宋中叶以后，方出现了新的变化。院体画家除崔白等少数人外，仍走的是工笔重彩的路子。而文人画家则纷纷以水

墨写意的方式处理花鸟题材，追求寄情托志的艺术效果。如文同、苏轼画墨竹，扬无咎画墨梅，赵孟坚画白描水仙，郑思肖画墨兰，都是在画襟怀、画情趣、画人格。

元代统治不足百年，且社会衰敝，然而元代绘画所取得的成就却绝对不容忽视。文人画经过了长期的酝酿和发展，在元代终于登上了画坛盟主的宝座。这一点，对明、清绘画的面貌产生了直接的影响。"所谓文人画者，以气韵为主，以写意为法，以笔情墨趣为高逸，以简易幽淡为神妙……故元代画法，青绿勾勒者渐少，水墨没骨者渐多，而墨戏墨竹墨兰等简易之画乃盛极一时。"[1] 元初赵孟頫诸体兼备，在倡导"古意"的同时，已经显露了写意的倾向。至于被统称为"元四家"的山水画大师黄公望、吴镇、倪瓒和王蒙，则代表了元代文人画的真正面目。他们追求的是笔简而意足，借自然山水来建构体现道家和禅宗意识的超然境界。

明清时期，中国封建社会已到穷途末路，而中国绘画仍在艰难地不断前行，并强化着自身的个性。明代绘画局面纷繁复杂，风格迭变，不同派别各立门户。"吴门四家"沈周、文徵明、唐寅、仇英注重笔情墨趣，追求恬淡闲雅、潇洒超逸的格调，将文人画引入了一个新的境地。后期，文人山水画以董其昌为核心，云间、苏松、华亭诸派，均受其创作与理论的影响。在绘画理论方面，董其昌主张将"士气"融于绘画，重视书画的贯通，提倡"古雅秀润"的画风；特别是他区分山水画的南北二宗，并崇南抑北，引出了绘画史上的许多争议。写意花鸟画在徐渭的笔下，实现了重要的新变。徐渭作为个性解放思潮的代表人物，在绘画中无拘无束，自由挥洒。他采用泼墨的形式，不受形似的局限，创造出气韵生动的艺术形象，以寄寓内心的奔放激情。徐渭的这种创作精神，在清代乃至现代一些重要画家的作品中，得到了自觉的延续。人物画方面则有陈洪绶，风格古拙，自成一家。

入清以后，"四僧"与"四王"分别代表了不同的创作倾向。合称"四王"的王时敏、王鉴、王翚、王原祁以及吴历、恽寿平，在清代初期名重一

[1]　俞剑华：《中国绘画史》下册，上海书店出版社1984年版，第2—3页。

时。他们宗法董其昌的创作主张，但停步不前，没有新的进展；他们绘制的山水画追摹"元四家"，但缺乏个性，少有生气。他们功力深厚，作品精致，艺术情趣又正与统治阶层的审美趣味相合，所以成为画坛正统，追随者遍及朝野，影响了几代画家。"四僧"指石涛、朱耷、石谿、渐江四位遗民画家。他们画写意山水花鸟，不事模仿，不拘成法，笔墨奔放纵横，构图大胆，重在抒发身世之感与抑郁之情，富于个性色彩和独创精神。他们的出现，带来了水墨大写意画的重要发展。清代中叶，以郑板桥为首的"扬州八怪"，在传统文人画的旨趣中注入了些许市民意识。他们的绘画作品承继"四僧"的写意技法和鲜明个性，狂放怪异，面目独特，以一定的叛逆精神冲破了正统画风的束缚。清代末年，文人画的传统受到新思潮的冲击，于是出现了锐意革新的重要动向。海派的任颐、吴昌硕等人，主动从民间美术中吸取养料，根据雅俗共赏的审美趣味进行创作，为中国现代绘画的发展起到了先导的作用。岭南画派则有意识地借鉴西洋画技法，进行了可贵的改革尝试。

进入现代以后，中国传统绘画在与西洋绘画的碰撞交流之中探索着新的出路。齐白石、黄宾虹、徐悲鸿、张大千、刘海粟、潘天寿、傅抱石、林风眠……一位又一位绘画大师从传统走向现实，从中国走向世界，共同创造着中国传统绘画的光明未来。

第二节　审美追求

中国传统绘画的根系深扎在中国社会和中国文化的沃土之中。正是中国社会和中国文化，赋予了传统绘画以特殊的审美追求。准确把握其审美追求，是理解中国传统绘画的关键。因为正是内在的审美追求，决定着外在的艺术风貌。

一、心物交融

中国传统绘画就总体而言，疏于写实而重在写意。诚然，绘画是一种可以高度写实的艺术样式，这一点已经从文艺复兴到19世纪西方绘画的发

展中得到了确凿验证。在西方，以古代的模仿理论为美学依据，以近代的科学精神为文化支柱，画家们借助几何学和光学成果，精心复制人的定点视觉效果，再现物体的表面光色变化，实现了写实能力的登峰造极。在中国，绘画走的却完全是一条写意的道路。尤其是文人画兴起以后，这种趋势更加明显。从精确到变形，从细密到疏简，从赋色到水墨，绘画作品越来越讲究情感的表现、意趣的融贯、性灵的抒发。

需要特别指出的是，中国传统绘画之所以侧重写意，并不是因为画家们写实能力贫乏，而是因为他们自觉地将写意确定为比写实更高的艺术目标。唐代张彦远《历代名画记》提倡"意在笔先，画尽意在"，认为"意"是绘画创作的灵魂。元代倪瓒更明确地讲："余之竹，聊以写胸中逸气耳，岂复较其似与非，叶之繁与疏，枝之斜与直哉！"（《跋画竹》）画竹的真正旨趣，不在写实而在写意，只要"胸中逸气"已经充分抒发，所画的是否像竹是无所谓的。正是这种创作态度，汇成了中国传统绘画的写意巨流。

中国传统绘画的写意，并不同于西方现代绘画中的纯抽象。写意的任务仍然是通过描绘具体对象来完成的，只不过不求绝对精确，可以适当变形。山水、花鸟，甚至人物，在传统绘画中是作为画家情感意趣的传达载体和表现媒介而出现的。它们的最佳存在状态是与特定的情趣交融为一。当然，这种交融的主导方面是情趣。情趣的性质和趋向，直接影响到绘画题材的选择和处理。白居易形容萧悦所画之竹，"不根而生从意生"（《画竹歌》），形象地讲出了这个道理。石涛也特别强调："夫画者，从于心者也。"（《苦瓜和尚画语录》）

写意却又不脱离具体对象，讲究心物交融，是中国传统绘画的特殊品质；而在这种品质背后，发挥影响的则是中国文化中固有的"天人合一"观念。以长期发达的农业社会为基础，从先秦开始，中国文化就并不特别强调人与自然的矛盾，而是倾向于对两者沟通一致、调和互补的一面给予更多的关注。无论是儒家还是道家，都吸收了"天人合一"的思想，都认为人与自然在深层本质上是相通的、同一的。儒家和道家有关"天人合一"的学说，在写意绘画中都获得了某种程度的体现。大体上讲，花鸟画创作受儒家影响

较多，常常借画松、竹、梅、兰、菊等，寄托坚贞高洁的人格；而山水画创作受道家影响更大，往往在自然山水中融入幽深淡远的"物外"之情。

正是基于心物交融的写意要求，中国古代的绘画理论非常注重绘画与诗歌的联系。苏轼在推重王维时首倡"画中有诗"之说，并强调"诗画本一律"（《书鄢陵王主簿所画折枝二首》其一）。黄庭坚评论李公麟的画是"淡墨写出无声诗"（《次韵子瞻子由题〈憩寂图〉二首》其一）。张舜民更提出"诗是无形画，画是有形诗"（《跋百之诗画》）的观点。这以后，"画中有诗"便成为普遍性的共识。"诗者，吟咏情性也。"（严羽《沧浪诗话·诗辨》）所谓"画中有诗"，实质上就是主张绘画作品应包含诗的情感，体现诗的境界。诗情融入绘画，必然会在提高绘画艺术品位的同时，强化绘画的写意倾向。

实现绘画作品中的心物交融，必须以画家的主观情感与客观外物之间审美交流关系的建立为前提。于是，唐代张璪所阐发的"外师造化，中得心源"，就自然成为中国传统绘画的基本创作原则。"外师造化"，就是要求画家尽可能广泛地接触外在世界，接触自然山水，实现对外在世界的深刻领悟，同时也丰富自身的情感和精神，并由此积累创作材料，获得创作灵感。这对于绘画创作是非常必要的。"外师造化"不可缺，可是仅有"外师造化"还不够。"外师造化"必须与"中得心源"相结合。"中得心源"强调的是，画家一定要确立创作主体的能动地位，调动自己内心独特的感情意念去主动把握外在世界，使内心与外物之间实现审美的双向沟通，从而积极地将客观外物，将山水花鸟引入艺术天地。"外师造化"与"中得心源"相统一，则意味着"山川与予神遇而迹化"（石涛《苦瓜和尚画语录》），意味着写意绘画作品的真正诞生。

二、重神轻形

中国传统绘画通过对具体对象的描绘来写意抒情，而在描绘具体对象时，则遵循的是重神轻形的原则。

重神轻形真正在绘画领域中蔚然形成一种风气，是从东晋开始的。画家

顾恺之所创作的绘画作品，以"传神"为旨归。顾恺之提倡"传神"并不是孤立的，与他几乎同时的一批画家，也都在不同程度上表现了对"传神"的兴趣。重神轻形的绘画见解之所以在这时趋向成熟，一方面有绘画内部文人画家出现、写意要求抬头、表现技法进步等因素的作用，另一方面则有魏晋玄学整体文化氛围的影响。东晋之后，"传神"很快便发展成主导画坛的创作思想。时代稍晚的谢赫，以"气韵生动"为"六法"之首；而所谓"气韵生动"，就是"传神"。晚唐张彦远也是沿着这一脉络发展下来的。他的《历代名画记》以是否超越"形似"而把握"神韵"作为评判绘画优劣的尺度。北宋苏轼更从文人的立场出发，对绘画中的"形似"表示了明确的鄙视态度。唐宋以降，山水画、花鸟画由附庸蔚为大观，于是重神轻形的观念又从人物画扩展到了山水画、花鸟画。此后，文人写意画的众多代表人物，便都自觉地汇聚到了重神轻形的旗帜之下。从元代"逸笔草草，不求形似"的倪瓒和"意在神似，不在形似"的黄公望，到明代"非拘拘于形似之间"的沈周和"不求形似求生韵"的徐渭，再到清代"不似似之"的石涛和"点染数笔，神情毕具"的朱耷，可以看到一条清晰的绘画艺术发展线索。

重神轻形的创作原则，揭示了中国传统绘画把握对象的特殊性。在传统绘画尤其是文人绘画作品中，艺术形象与客观对象之间的关系是很微妙的，既不无条件地贴近对象，又不绝对疏离。对这种辩证关系，石涛所言的"不似之似似之"（《题画山水》）是一个很生动的概括。"不似"是形，是外观不似，表面不似；"似之"是神，是内质相似，深层相似。"不似"与"似"是矛盾的，却可以统一起来。这从形的角度来说是"不似"，从神的角度来说则是"似"。后来成为画坛主流的文人写意画，所追求的正是这种"不似之似似之"的境界。

中国传统绘画重神轻形，也隐含着写意的倾向。绘画要传神，可神实际上并不是纯粹属于对象的。对作为绘画对象的人物来说，神指其精神气质或性格人品。这些都是内在的、虚灵的，必须靠画家的心灵来体会、忖度。因此，画家在把握人物的神时，无形中便已经融入了自身的主观因素。对作为绘画对象的山水花鸟来说，神本身就是物理与人情的统一。物理为山水花鸟

的生机和特性，属于对象的自然层面。它的发现和确认，它的艺术品质的开掘、审美意义的提升，都有待于画家主观情感的主导性灌注。例如文人写意花鸟画要传松、竹、梅、兰、菊之神，然而，松柏的刚毅坚韧、翠竹的挺拔劲节、寒梅的高洁、幽兰的脱俗、秋菊的清雅，显然都主要来自画家心灵的投射。简言之，画家为对象传神，也就等于同时抒发了自己的感情和心绪。

三、虚实相生

虚与实这一组辩证统一的范畴，对于中国传统绘画来说，具有极为重要的意义。通过对虚实关系的特殊处理，中国传统绘画成功地架设起了跨越有限而通向无限的神奇虹桥，艺术形象得到了有效的丰富，艺术空间得到了充分的扩展。

绘画领域中对虚实关系的高度关注，显然受到了先秦道家思辨哲学的启迪。贵无轻有，是道家思想体系的核心要义之一。道家认为，作为本体的"道"，"视之不见""听之不闻""搏之不得"（《老子·第十四章》），本身即是"无"；而由"道"化生出的自然万物，则是"有"。"道"是"万物之母"（《老子·第一章》）；同时，"道"又"大音希声，大象无形"（《老子·第四十一章》），摆脱了一切局限。因此，道家虽然也讲"有无相生"（《老子·第二章》），但是实际上把"无"摆放在了绝对高于"有"的位置。道家贵"无"轻"有"的思想，在从哲学冥想走向绘画之后，对中国传统绘画的审美追求产生了深远的影响。

中国传统绘画把握虚实关系，其精髓在于依靠虚与实的有机配合，生成虚实相生的艺术张力，从而最大程度地发掘虚实两个方面的潜在审美效能。虚实相生是互动的，其中实是基础，虚是重点。实赋予虚以艺术生命，虚则带给实艺术灵气。"大抵实处之妙，皆因虚处而生。"（蒋和《学画杂论》）重视虚、追求虚，正是中国绘画与众不同的地方。

虚实相生，在传统绘画创作中体现为两个层次。一个层次是笔墨为实，空白为虚。中国绘画作品以笔墨勾描涂染，却几乎从来不将画面全部塞满填实，只适当画出主要的形象，此外则留出许多空白。笔墨与空白，两者相互

生发，相互成就。"虚实相生，无画处皆成妙境。"（笪重光《画筌》）对于绘画来说，空白的表现力极为丰富，可以"作天，作水，作烟断，作云断，作道路，作日光……"（华琳《南宗抉秘》），同时，空白的存在又使笔墨生动灵妙，不板滞，不僵死。另一个层次是画内为实，画外为虚。观赏中国传统绘画，尤其是文人写意山水，常会有这样的感受，即画面之内所直接展示的空间造型是非常有限的，可是画家所创造的艺术空间却远超出画面本身，空蒙辽阔，无涯无际，似乎是无限的。这种近乎无限的艺术空间，就是由画内之实而生成的画外之虚。以有限的画幅表现无限的天地，一贯是中国山水画家努力的方向。南朝宗炳在《画山水序》中已经肯定了绘画这种因实生虚的处理方式："竖划三寸，当千仞之高；横墨数尺，体百里之迥。"

　　无论就哪一个层次来讲，虚实相生都是一种"召唤结构"。它召唤着欣赏者想象力的积极参与。画中的空白，要由欣赏者想象力的发挥来填补；画外的无限空间，更要由欣赏者想象的远游来体悟。正因为如此，虚实相生的中国绘画才显得特别富有魅力、韵味无穷。创造意境，是中国传统绘画的最高境界。然而，绘画的艺术意境就诞生于心物交融、重神轻形、虚实相生这几个方面的审美追求的统一之中。

第三节　艺术特点

　　中国传统绘画的审美追求，必须借助一定技法方能真正实现。因此，只有了解了技法方面的特殊性，才有可能掌握中国传统绘画的全部奥秘。

一、构图

　　在空间构图方面，中国传统绘画与西方绘画的出发点是不同的。西方绘画的出发点是焦点透视；中国传统绘画的出发点，则是整体性的空间意识。

　　中国绘画没有采用严格的焦点透视，不是不懂透视的道理。然而，焦点透视却始终未能主宰中国传统绘画。这主要是因为，中国画家认为，把握对象不能仅用眼睛，而且要用心灵，要将对象融化于心灵之中；同时，绘画的

对象不是某一个孤立的局部，而是虚廓空灵的宇宙整体。也就是说，焦点透视无法满足绘画高层次的艺术要求。南朝王微《叙画》明确提出，"目有所极，故所见不周"，因此绘画不应受视觉局限，而应"以一管之笔，拟太虚之体"。这种方法即超越直观视界，"用心灵的眼，笼罩全景，从全体来看部分，'以大观小'。把全部景界组织成一幅气韵生动、有节奏有和谐的艺术画面"[1]。

依据以心灵观照浑茫全景的空间意识，中国传统绘画的构图没有固定的视点，而是俯瞰式的，或者是流动游移的。宗白华概括性地指出："中国画的透视法是提神太虚，从世外鸟瞰的立场观照全整的律动的人自然，他的空间立场是在时间中徘徊移动，游目周览，集合数层与多方的视点谱成一幅超象虚灵的诗情画境。"[2] 由于立场流动游移，故而中国传统绘画多为纵向狭长的立轴或横向充分延伸的长卷，将多个视点的景象统一组织分布于同一个平面构图之中。早在汉代，马王堆汉墓出土的"非衣"帛画，就竖绘天上、人间、地下三界于一幅。唐宋以后的立轴山水画，自上而下展示景物，视点也都是多变的。相传为晋代顾恺之所画的《洛神赋图》，在一个横长的平面上，主要人物随场景变化而多次出现，没有任何空间障碍。五代顾闳中的《韩熙载夜宴图》也采取了这种构图方式。北宋张择端的长卷《清明上河图》表现汴梁城外到城内的市井风貌，元代黄公望的长卷《富春山居图》展示富春江沿岸的初秋景色，都是随着画卷的铺开，视点逐渐移动，从而实现了对广阔空间的周览遍观。这种流动游移的视点变化，无形中消解了空间与时间的差异，将时间因素融进了空间关系，使得空间性的绘画构图趋于时间化。

心理而非物理，想象而非视觉，整体而非局部，游动而非定点，这些就是中国传统绘画空间构图的基本特征。另外，在空间构图的具体章法方面，中国传统绘画非常重视开合、舒敛、主宾、奇正、纵横、虚实、繁简、藏露、起伏、向背等辩证关系，讲究在对立中求得艺术的均衡。

[1] 宗白华：《中国诗画中所表现的空间意识》，见《美学散步》，第 81 页。

[2] 宗白华：《论中西画法的渊源与基础》，见《美学散步》，第 111 页。

二、线条

在中国传统绘画当中，线条的作用非常突出，发挥着多方面的艺术表现力。伍蠡甫曾经谈道："对国画来说，线条乃画家凭以抽取、概括自然形象，融入情思意境，从而创造艺术美的基本手段。国画的线条一方面是媒介，另一方面又是艺术形象的主要组成部分，使思想感情和线条属性与运用双方契合，凝成了画家（特别是文人画家）的艺术风格。"[1]

绘画必须在平面上造型。《尔雅》称："画，形也。"然而与倚重色彩块面的西洋绘画不同，中国传统绘画主要是运用线条来勾勒轮廓，显示层次，完成造型的任务。长沙出土的楚墓帛画证实，在先秦阶段就已经确立了以线条造型的传统。这一传统首先在人物画中得到了丰富和发展，于是有顾恺之的密体和张僧繇的疏体，有"曹衣出水"和"吴带当风"，有元代山西永济永乐宫壁画《朝元图》和明代陈洪绶的《九歌图》。这一传统也支配着山水画创作，山形水波都靠线条来表现，画山石所用的披麻皴、斧劈皴等更是线条的特殊演变。需要指出的是，中国传统绘画借助线条勾勒形象轮廓，这里面已经包含了画家的主观成分，同写意的基本倾向是一致的，也就是说，用线条勾画轮廓体现的乃是画家对对象的主观把握和艺术提炼，与对象的客观原貌已有一定距离。

线条的意义不仅在于造型，而且本身还具有独立的表现功能。线条的延伸，含蓄地将空间造型导入时间过程，呈现出一种流动感。线条的起伏变化，传达出丰富的节奏韵律。线条的个性特点，则透露出画家的艺术气质和艺术风格。因此，中国古代画家都十分注重用笔，有意识地开发线条的艺术潜力。

传统绘画强调线条的作用，这与书法艺术是相通的。唐代张彦远《历代名画记》认为："书画用笔同矣。"书法所用的毛笔，也是绘画的基本工具。用之于书法，则有富于力度的字迹；用之于绘画，则有充满表现力的线条。当然，线条并不是中国传统绘画唯一的造型手段。毛笔提起用以勾线，按下

[1] 伍蠡甫：《论国画线条和"一笔画""一画"》，见《中国画论研究》，北京大学出版社1983年版，第43页。

用以涂染。涂染是直接追求面的造型效果。涂染可以配合勾线，也可以单独使用。随着绘画创作的发展，勾线与涂染之间的界限已经被逐渐突破。这无疑意味着中国绘画表现技法的拓展和增强。

三、墨色

绘画本离不开色彩。《周礼·考工记》称："画绘之事杂五色。"谢赫《古画品录》列"随类赋彩"为"六法"之四。不过，中国传统绘画在色彩方面有着自身的特殊系统。首先，色彩的施用并不以精确复现对象的环境色和固有色为鹄的，而是受画家主观意念的支配。"从古到今只用某几类正色、间色和再间色。"[1] 其次，墨色发挥着不可替代的重要作用。

于各色之中独重墨色，这使中国传统绘画显得特别富于绵长的情韵。在水墨画形成以前，墨色与其他色彩相配合。墨色用以勾画轮廓线条，因此不可缺少。至唐代，水墨画诞生，于是墨色一举压过其他颜色，竟成了画幅上唯一的色彩。张彦远《历代名画记》提出了"运墨而五色具"的重要观点，认为墨色超越于各种色彩之上，可以包含各种色彩，代替各种色彩。通过水墨画的创作实践，中国古代的画家摸索发明了破墨、积墨、泼墨等用墨的技法，使单一的墨色分出不同层次，产生各种变化，将墨色的艺术底蕴充分开掘，将墨色的表现能力推向极致。在明清画家的画论主张中，墨分"五色"、墨有"六彩"的说法十分流行。华琳《南宗抉秘》讲："墨有五色：黑、浓、湿、干、淡。五者缺一不可。五者备，则纸上光怪陆离，斑斓夺目。较之着色画，尤为奇恣。得此五墨之法，画之能事尽矣。"唐岱《绘事发微》讲："墨色之中，分为六彩。何为六彩？黑、白、干、湿、浓、淡是也。六者缺一，山之气韵不全矣。"

墨仅一色，却能够囊括宇宙间的一切色彩。一幅水墨作品，不仅不会令人感到单调乏味，而且会让人叹服于色彩的丰富。这实在是中国传统绘画的杰出贡献。

[1]　吕凤子：《中国画法研究》，上海人民美术出版社 1961 年版，第 25 页。

第三章
中国传统雕塑

雕塑采用实体性的物质材料，展示真实的三维空间关系，是最典型的造型艺术。与其他艺术样式相比，中国传统雕塑作品实物，尤其是中古以前的作品实物存留数量较多，然而有关的理论资料却极为稀少，缺乏自觉的理论总结。尽管如此，中国传统雕塑仍然在漫漫的历史长路上树立起了一座又一座巍峨的艺术丰碑。

第一节　几度辉煌

雕塑是中国最古老的艺术门类之一。"艺术之始，雕塑为先。"[1] 中国雕塑大约诞生于新石器时代。早期原始雕塑主要为陶塑，此外也有部分石雕和玉雕。陶塑作为彩陶文化的有机组成部分，十分引人注目。人像和动物形象是陶塑的两大基本题材。陶塑造型，有的与陶制器物相结合，有的则独立成型。与陶制器物相结合者，又有整体象形与局部装饰之别。人像题材的独立陶塑可以以甘肃礼县高寺头出土的少女头像，以及辽宁牛河梁出土的女神头像和辽宁东山出土的孕妇像为代表。处于原始阶段的中国雕塑虽然刚刚起步，但是造型稚拙、生动，写实能力和变形手法均得到了适当的发挥和应用，后世获得了充分发展的一些艺术特征在此刻均已初露端倪。

夏、商、周三朝，是中国历史的"青铜时代"，也是中国雕塑的"青铜时代"。伴随着青铜文化的崛起，青铜作品一时间占据了雕塑的主潮地位；

[1]　梁思成：《中国雕塑史》，见《梁思成文集》第三卷，中国建筑工业出版社 1985 年版，第 273 页。

其数量之众多，工艺之精美，既是空前的，也是绝后的。传说夏禹"铸鼎象物，百物而为之备，使民知神奸"（《左传·宣公三年》），这大约是青铜雕塑的肇始。商、周青铜雕塑，大多依附于青铜礼器或其他器具，起着重要的美化和装饰作用。其中，整体象形者艺术价值较高。这类雕塑作品常能将器具外形与动物形象相融为一，十分别致。至于一些局部装饰的浮雕或线刻作品，如饕餮纹、人面纹等器具，造型夸张怪异，有效地渲染了凝重、神秘甚至恐怖的气氛，呈现出一种狞厉之美。独立的青铜雕塑较为少见。四川广汉三星堆出土的通高262厘米的商代立人像及一批与真人头部大小相同的人面像形态夸张，富于浪漫格调。就整体风格来说，商代青铜雕塑粗犷、冷峻、庄重，西周时渐趋平实，到春秋战国则有时流于繁缛。在青铜雕塑放射异彩的同时，商周的石刻和陶塑也获得了一定的发展。

中国雕塑在秦汉时代踏上了第一座艺术高峰。秦朝是凭借武力征伐而建立起来的统一帝国，崇尚力量、崇尚阳刚之美的大气磅礴的时代精神孕育出了伟大的雕塑杰作。据史书记载，秦始皇曾"收天下兵，聚之咸阳，销以为钟镶，金人十二，重各千石，置廷宫中"（《史记·秦始皇本纪》）。这样巨大的青铜人像，正可以视为"青铜时代"的一个总结。不过非常遗憾，十二金人已先后毁于汉末至东晋的战乱之中。真正让世人领略到秦代雕塑宏大气魄与辉煌成就的，是在地下沉埋了两千多年的秦始皇陵随葬陶俑陶马。自20世纪70年代以来，在陕西临潼秦始皇陵东侧，为数众多的陶俑陶马陆续出土，震惊了整个世界。这些陶俑陶马与真人真马等高，造型逼真，高度写实。尤其是陶俑，采用模制与手塑配合的方式完成，辅以彩绘，或军士或将领，或立或跪，或披铠甲或穿战袍，面貌不同，神态各异，显示了高超的雕塑技艺。最令人折服的是，陶俑陶马数以千计，排列有序，构成雄壮威武的庞大军阵，生发出了只属于征服者的排山倒海般的力量和气势。秦始皇陵随葬陶俑陶马是中国雕塑艺术的骄傲，也是整个中华民族的骄傲。

汉代依然处于封建社会的上升期，时代主弦上奏出的依然是开拓进取、建功立业的基调。"汉代的艺术精神来源于以秦楚两种文化为主体的

融合。"[1]热烈、高亢、丰满、刚健、朴拙、率真是其突出的特征。在雕塑领域，石刻与陶塑齐头并进，而铜雕亦有佳作。大型石刻作品诞生于西汉前期，意味着对石料的艺术把握出现了重要飞跃。陕西兴平霍去病墓石刻是这方面的突出代表。整组石刻共 16 件，均利用石料的自然形态，因势象形；整体外形突出对象的特征，而局部则辅以浮雕和浅刻。这些作品形似与神似相统一，注重整体效果，富于力度和生命感，质朴浑厚，深沉雄大。其中《马踏匈奴》一件，象征寓意自然地蕴含于简洁的造型之中，完美地体现了汉代雕塑的特殊风格。两汉随葬陶塑明器数量极多，虽然体积略小，但是题材丰富，艺术水准也有所提

《马踏匈奴》

高。广泛的题材有力地拉近了陶塑与现世人生的距离。在表现人物方面，汉代陶塑非常成功。首先是以静寓动，将人物的连贯动作凝固于最优美生动的瞬间，使作品充满动感。有的舞女俑长袖轻拂，姿态婀娜；有的杂技俑则显得动作灵活，轻巧欢快。其次是以形传神，通过对人物外在形态和表情的刻画，人物内在的心神意趣展露无遗。出土于四川成都的一件说唱俑表现一位袒膊赤足的说唱艺人，抱鼓蹲坐，展臂举槌，伸腿翘足，面部的眉、眼、口、鼻均带笑意，显然正表演到了最精彩的时刻。夸张的体形，诙谐的神态，恰到好处地将人物欢快幽默的内心世界传达了出来。由于冶铸技艺的进步，汉代青铜雕塑的造型更为生动。甘肃武威出土的一尊铜奔马三足腾空，一足之下踏一飞鸟，借马匹奔驰的体态和足下飞鸟的反衬，在静态中产生出了强烈的运动张力，其构思的奇异令人叹服。秦汉雕塑的宏放、雄浑、古拙、遒劲，属于那两个特定的时代，其气势是后世所无法企及的。

在魏晋南北朝的雕塑舞台上，佛教雕塑逐渐扮演起了主要角色。佛教广泛传播，是魏晋南北朝时期中国重要的文化现象。儒学思想权威的动摇和社会的动荡混乱，为佛教的发展提供了难得的机遇。于是，佛教很快便从潜存于玄学羽翼之下自立门户，一时间征服了无数国人的灵魂。佛教重视"象

[1]　袁济喜：《两汉精神世界》，中国人民大学出版社 1994 年版，第 290 页。

教"，遍布南北大地的寺庙曾数以万计，而每座寺庙均有泥塑佛像。不过，经过几度灭法的劫难，加之其他原因的破坏，这些佛教雕塑大多荡然无存，唯余若干座石窟寺，为今人掀开了当年盛况的一角。从石窟佛教雕塑的发展演变中，可以看到融合的趋势，有东西的融合，也有南北的融合。甘肃敦煌莫高窟扼守于佛教东来的必经通道，是石窟寺庙群中开凿年代最早而又延续时间最长的一个。现存上自北凉下迄元代的洞窟近五百个，各类泥塑彩绘像三千余身，其中属于北朝的佛像体现了从犍陀罗遗风向中原风格的转化。最充分显示南北朝佛教雕塑成就者，当推山西大同云冈石窟。作为洞窟主体的本尊造像，充分发挥了石料的优势，形体巨大丰满，面相庄重端严，线条简练刚劲，给人以明确的体积感和空间感。这种豪迈、雄伟、粗放的气度，正符合中国北方的审美理想。北魏迁都以后，洛阳附近的龙门石窟取代云冈石窟而成为皇家的佛教中心。

经过隋代的短暂过渡，中国雕塑在唐代迎来了另一个辉煌的时期。唐代堪称中国封建社会的"黄金时代"，国势强大，国运昌隆，文化上兼容并包，精神上昂扬自信，文治武功俱臻极盛。在这样的社会土壤中生长起来的唐代雕塑艺术呈现着一种健康的美、成熟的美、丰厚的美。唐代雕塑的艺术成就是全面的，佛教雕塑继续繁荣。敦煌莫高窟中的唐代塑像规模最大，水准最高。有的佛像高达30余米，实为巨型泥塑之最。各种不同身份的造像，不仅造型不同，而且神态各异。佛陀慈悲庄重，菩萨娴静温柔，天王威武刚毅，力士勇猛暴烈，阿难聪敏智慧，迦叶老练沉稳，个性都很鲜明。特别是菩萨的形象最为杰出。这时的菩萨已明显女性化和世俗化，无论是或坐或立的身段，还是恬静亲切的神情，都被赋予了极为动人的女性之美。彩绘后的造像与背景的壁画交相辉映，生成了明丽绚烂的视觉效果。洛阳龙门石窟的全盛阶段也在唐代。完成于唐高宗上元二年（675）的奉先寺大卢舍那像龛背倚山崖，前临伊水，规模宏伟。一铺九尊石像，分布谨严。中间的卢舍那大佛坐像高逾17米，下部虽已残破，然而整体造型博大庄严的气势却丝毫未减，尤其是面相丰满安详，"雕刻之精妙，光影之分配，足以表示一

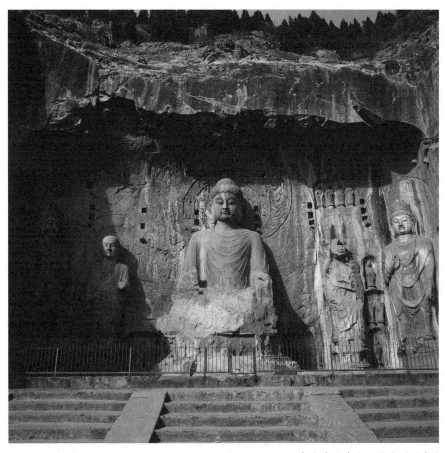

奉先寺大卢舍那像龛（局部）

种内神均平无倚之境界"[1]。盛唐雕塑的伟大成就，可以以此像为代表。唐代陵墓石刻，继承汉代以来的传统而加以制度化。"关中十八陵"均有大型石刻群组，而乾陵的数十尊石人石兽对列于神道两侧，气魄最为雄伟，景象最为壮观。著名的《昭陵六骏》，属于陵墓雕刻中比较特殊的实例。这六件浮雕作品比例合度，形体准确，生动地刻画出了骏马的神勇英姿。唐代随葬陶塑明器所展示的艺术水平也是空前的。首先，明器雕塑的题材带有明显的时代特征。仕女俑丰腴端庄，乐舞俑活泼生动，由此可知当时社会的富足与

[1] 梁思成：《中国雕塑史》，见《梁思成文集》第三卷，第366页。

祥和；胡人俑高鼻深目，由此可见当时社会的开放及交往的频繁。健硕的陶马体现征战的需要，沉稳的骆驼代表商业的发达。其次，明器雕塑的造型极具艺术匠心，既能贴近生活，又能适当夸张。无论陶俑还是陶马，常取一富于动感的姿势，轮廓曲线优美而又充满变化；有的陶俑面部表情个性鲜明。最后，明器雕塑的制作技术也有所更新。色彩斑斓的施釉"唐三彩"，借釉色的浸润变幻，更加富丽堂皇。从总体上讲，唐代是一个呼唤艺术杰作的时代，而中国雕塑也确实在唐代达到了自己的巅峰。

到宋代，中国封建社会开始走向衰落，雕塑艺术也无法继续保持昔日的辉煌局面，只不过距离巅峰时期尚不遥远，传统的成就尚可借鉴。在宋代及北方辽、金的雕塑作品中，唐代的那种壮观气象和理想光辉已无从寻觅，取而代之的则是明显的世俗化和精致化。那些古老的石窟，只能算是延续，而不再有所超越。新兴建的四川大足石刻及浙江杭州飞来峰石刻等，技法细腻纯熟，较有可观之处。山东长清灵岩寺与江苏吴县保圣寺的彩塑罗汉，面容、体态、姿势、神情互不雷同；山西太原晋祠圣母殿的彩塑侍女，纤巧华丽，窈窕动人；山西大同华严寺的辽代彩塑菩萨，身体造型与面部表情都富于美感。这些都是宋代和辽、金雕塑艺术的精华。

一个缺乏理想、缺乏气魄的时代，是不可能产生出伟大的雕塑作品的。明清两朝的雕塑实践，向我们证实了这一点。江河日下的封建社会，窒息了雕塑艺术的蓬勃生机。在明代和清代，宗教雕塑、陵墓雕塑和明器雕塑都出现了明显的萎缩，唯有供人观赏把玩的工艺雕塑——一些小巧的玉雕、木雕、竹雕、牙雕、泥塑，还能不时闪射出喜人的光彩。显然，新的雕塑艺术高峰期的到来，有待于新的充满朝气、自信、生命活力的时代的来临。

第二节　特殊地位

中国传统雕塑取得过辉煌的成就，但是在历史上的地位却十分特殊。它一直未能实现审美的高度自觉，未能作为艺术家族中独立的一员而获得主流文化的承认和接纳。

一、存在的依附性

中国传统雕塑是依附于社会生活中的其他活动，才得以存在和发展的。只要我们对中国传统雕塑的历史命运稍加考察，就不难发现，它从来也没有真正独立过。在新石器时代，它主要依附于陶器制作及原始宗教崇拜；在夏商周时期，它主要依附于青铜器制作及祖先祭祀；在秦代和汉代，它主要依附于大型陵墓的建造及随葬明器的制作；在魏晋南北朝，它主要依附于佛教的传播及佛像的雕凿塑造；在唐宋，它同时依附于寺庙与陵墓；到明清，它除了依附于寺庙与陵墓之外，还依附于小型装饰工艺品。由此可见，中国传统雕塑总是掺杂在某种实用的或宗教、宗法的活动之中，总是服从于某种实用的或宗教、宗法的目的，而其审美功能则只能潜藏在实用或宗教、宗法功能的背后。只有当无情的岁月将覆盖于表层的其他价值销蚀殆尽之时，它的审美价值才有可能充分显露出来。正由于中国传统雕塑始终没有改变依附的地位，没有替自己确立起一种独立的存在形态，有的研究者称其为"非艺术的艺术"[1]。

这种依附性的存在，限制了中国传统雕塑纯一审美品格的形成，也限制了中国传统雕塑自觉的艺术追求。然而从另一个角度来看，这种依附性的存在为中国传统雕塑的发展提供了多重外在推进力量，并促成了中国传统雕塑多样的艺术风貌。究竟是阻力还是动力，恐怕难以简单断言，我们只能说，它是客观存在的历史事实。

二、创作的民间性

中国雕塑史上的所有杰作，基本上都出自民间工匠之手。千百年来，无数民间工匠将毕生的卓越智慧和才华奉献给了雕塑创作，从他们的手中诞生了一件又一件具有永恒魅力的雕塑珍品，但是，他们本人大多却默默无闻，名不见经传，事不垂青史，社会地位低下，受到了由文人阶层所主导的正统文化的忽略和轻视。除了少数几位兼事雕塑的画家（如东晋戴逵、唐代杨惠

[1]　参见王可平:《凝重与飞动——中国雕塑与中国文明》，第2—3页。

之）外，几乎再也找不到文人投身雕塑创作的实例。

为什么历代文人都不屑于参与雕塑活动？其原因大约植根于雕塑创作自身的特性与中国文化传统观念之间的内在对立。一方面，雕塑创作或雕或塑，不仅需要头脑的想象力，需要空间感和形式美感，而且需要双手的实际操作，其强度近于繁重的体力劳动。另一方面，自从脑力劳动与体力劳动的分工出现后，中国就逐渐形成了鄙视体力劳动和体力劳动者的根深蒂固的传统观念，所谓"劳心者治人，劳力者治于人"（《孟子·滕文公上》）。尊贵的"君子"是不从事体力劳动的，而从事体力劳动的"百工"，则只能归入"小人"的行列。依据这种传统观念，带有体力劳动色彩的雕塑创作显然只能是下层工匠的职业；对于已经跻身或正欲跻身于社会上层的文人来说，自己动手凿石塑泥，无疑是有失身份的事情。这里体现着雅、俗之分，贵、贱之别。

创作主体始终由民间工匠来担当这一点，影响了中国传统雕塑理论的创建和成熟。民间工匠富于才智和创造精神，但是缺乏理论思维和表述能力的训练，因此，他们的技艺和手法、心得和经验，主要靠师徒传授的方式世代延续积淀，却无法上升到一定的理论形态。与汗牛充栋的诗论、画论、乐论相比较，雕塑方面的古代理论资料几乎是一片空白。这不能不说是一种历史的遗憾。不过，从另一个角度来说，创作的民间性为中国传统雕塑不断输送着新鲜的活力与生气。雕塑工匠本身即是普通民众中的一员，最了解普通民众的审美趣味和审美习惯，最贴近生活现实，他们的创作清新、健康、淳朴、活泼，没有矫揉造作的弊病。

第三节　特殊风貌

特殊的社会土壤、特殊的文化环境、特殊的历史轨迹、特殊的艺术地位，促成了中国传统雕塑与众不同的特殊风貌。在中国雕塑身上，东方的审美特色体现得非常明显。

一、题材的广泛性

西方雕塑的题材相当集中，堂堂正正的人一直是雕塑表现的中心。那些或健硕或优美的神像，实际上不过是理想化的人像。比较起来，中国传统雕塑的题材则更为宽泛。不仅人物，而且动物同样是雕塑的重要对象；甚至自然山水，也被纳入了雕塑刻画的范围。

在中国，人物依然是雕塑的基本题材之一，并没有被忽视。最早的人物雕塑，可以追溯到原始时代的人头形器口陶壶及陶塑女神像。秦始皇陵随葬的庞大陶俑军阵及两汉以后的各式明器陶俑，是中国人物雕塑发展的一个支脉；而魏晋以后建造的莫高窟、云冈石窟、龙门石窟等处的高大佛像，是另一个支脉。前者讲究体态的生动，为了追求传神的效果，不惜夸张和变形；后者更着重借整体造型的端庄静穆，揭示内在精神的博大深邃。

动物题材，也在中国传统雕塑中占有相当大的比重。早在新石器时代，动物雕塑所占的比重超过人物雕塑。有动物形状的象形陶器，更有独立的动物陶塑，多为猪、羊、狗等家畜的形象。从这些雕塑中，可以发现原始图腾崇拜的遗踪，也可以感受到早期农业社会的发达。此后，秦始皇陵出土的陶马和铜马，形态逼真；西汉霍去病墓前的大型石兽，古朴自然；唐太宗昭陵的浮雕《昭陵六骏》及唐代其他陵墓随葬的"三彩"陶马，肥壮矫健。在陵墓表饰雕塑中还有一类经过想象神化了的"灵兽"。如南朝帝王陵墓前的石辟邪，似狮，而添有双翼，头部高昂，张口吐舌，胸部低伏，臀部耸起，前胸与后背均呈流畅而又刚健的曲线，给人一种刚柔相济的美感。

中国古代山水题材的雕塑作品数量不多，但非常独特。自然山水姿态万千，过于复杂，雕塑本难于把握，然而，中国传统雕塑恰恰在这方面进行了有益的尝试。汉代铜铸博山炉，在炉盖上塑出层峦叠嶂，并以鸟兽点缀其间，十分精致。唐宋时寺庙中又出现了山水塑壁，在墙壁上以浮塑的形式模拟自然山水，山岩、泉溪、云树错落有致，构成佛教人物活动的理想背景。明清时的工艺雕塑作品《玉山》，则力图以立体的形式复现山水绘画的意境。

中国文化中固有的人与自然之间的特殊亲近感，在山水雕塑中得到了别致的体现。

题材的丰富，基于开阔的视野和灵活把握对象的能力。这为中国传统雕塑带来了多彩多姿的局面。

二、材料的多样性

材料对于雕塑来说，有着特别重要的意义。这是因为雕塑的形象直接由所选用的物质材料的实体构成，物质材料自身的质地实际上已经融入了雕塑形象的审美特性之中，影响着雕塑作品的审美基调。不同的物质材料，可以造成不同的质感和量感，从而带来不同的艺术效果。中国雕塑选择物质材料的范围是相当宽的，不仅有石料和金属，而且对黏土和木料表现出了一定程度的偏爱。艺术风貌的多样化，离不开物质材料的多样化。

石料用于雕塑，始于原始时代。商代已有较精致的小型石刻人物和动物。汉代出现了大型石雕，如西汉的牵牛织女像及霍去病墓前的石兽，东汉的镇墓石辟邪等。此后，陵墓仪卫石雕的历史一直延续到晚清。自南北朝到隋唐的佛教造像，因山石而雕凿完成者为数众多，集中于云冈、龙门、天龙山等石窟。唐代四川乐山石佛，通高 71 米，山即是佛，佛即是山，是世界上最高大的石刻佛像。一般石料质地略显粗糙，雕成的石像浑厚、凝重；而玉石质地细腻，以之刻成的小型工艺雕塑晶莹润泽。

商周时期，是中国雕塑集中采用青铜为材料的时期。那些精美的象形青铜礼器和独立的青铜人像，显示了高超的工艺水平。从秦汉时起，青铜雕塑已不多见。秦始皇陵随葬的铜车马、汉代宫女形象的长信宫灯及足踏飞鸟的铜奔马，都是上承商周余绪的青铜雕塑珍品。在后来的佛教雕塑中，一些青铜佛像的艺术水准，也堪与同时期的石刻与泥塑佛像媲美。

以黏土为材料直接成像的泥塑或陶塑，在中国传统雕塑中地位十分突出。泥塑或陶塑取材便利，制作工艺也相对比较简单，因此长期以来一直受到制作者的特殊青睐。从新石器时代的陶塑开始，至清代的工艺泥塑为止，一条清晰的历史线索贯穿中国传统雕塑的始终，从未间断。数千年间，绝大

多数随葬明器雕塑为陶塑，包括无与伦比的秦始皇陵陶俑陶马。魏晋南北朝以降，大量的寺庙佛像及部分的石窟佛像都是泥塑。许许多多泥塑或陶塑杰作，代表了中国为世界雕塑艺术所作出的独到贡献。当然，黏土作为雕塑材料也有着明显的弱点，那就是不够坚固，容易损坏。

中国古代的雕塑作品，也有以木料制成的。春秋战国时期的随葬木俑，开了木雕的先河。后来的木雕佛像和工艺木雕（包括竹雕），也时有可观者。如清代北京雍和宫万福阁的白檀木弥勒佛像，高18米，实为罕见的木雕作品。

三、技法的综合性

注重综合而不刻意区分，是中国传统雕塑技法的显著特征。中国古代的民间雕塑工匠缺乏明确的理论指导，却也没有过多的拘泥与束缚，他们自由地吸收文化养料，发挥聪明才智，世世代代积累探索，逐步形成了综合全面的雕塑技法。

在中国传统雕塑当中，圆雕与浮雕都获得了比较充分的发展，而且两者时常相互结合，界线并不总是泾渭分明。如汉代霍去病墓石雕中的《马踏匈奴》《跃马》等作品，整体造型是独立的圆雕，可是局部却有效地采用了浮雕技法。又如许多石窟或一般寺庙中的佛像，头部是圆雕，背部则与龛壁相连接，类似于所谓的"高浮雕"，让人浑然不觉。

主动地借鉴吸收绘画的表现手段，更使中国传统雕塑的技法得到了丰富和完善。绘画对雕塑技法的影响，突出体现在线刻与彩绘这两点上。首先是线刻的运用。中国绘画极其讲究开发线条的艺术潜力，这转移到雕塑之中，就演变成了线刻的技法。宗白华曾经谈道："中国则是绘画意匠占主要地位，以线纹为主，雕塑却有了画意。"[1] 简单扫视一下传统雕塑的历史进程，从商代的石刻鸱鸮和石刻人像到汉代的霍去病墓前的石刻卧虎，从六朝的镇墓石兽到云冈、龙门的高大佛像，都可以让人感受到线刻的特殊效果。其次是彩

[1] 宗白华：《漫话中国美学》，见《艺境》，第336页。

绘的发展。具有多层次的色彩美，这原本是绘画的优势所在，然而中国传统雕塑却绝无门户之见，十分自然地将色彩纳入了自身的表现领域。那种"雕塑缺少色彩美"[1]的论断，并不符合中国雕塑的实际状况。中国泥塑或陶塑发达，而绝大部分泥塑或陶塑都是施以彩绘的。彩绘的传统，发端于原始时代的彩陶文化，其后的明器陶塑世界和佛教泥塑世界，都因彩绘而异常缤纷绚烂。彩绘以色彩强化并深化了形体造型的表现力，更以色彩增添了塑像带给人的美感享受。在彩绘的雕塑作品身上，空间造型之美与色彩之美融合为一，相得益彰。

综合性的雕塑技法，赋予了中国传统雕塑别具一格的东方神韵。

四、造型的写意性

写意，是中国传统艺术的一致倾向。写意相对写实而言，其基础是主体情意与对象神理之间的契合交融，其主旨则是对特定审美情趣的揭示和表现。雕塑运用实体性物质材料造型，属于可以高度写实的艺术种类。然而，中国雕塑受到普遍的传统艺术精神的影响，并没有像西方雕塑那样刻意发展写实能力，而是独辟蹊径，走上了一条侧重写意的艺术道路。

中国雕塑偏于写意不是被动的，而是一种自觉的选择。事实证明，中国古代雕塑工匠在写实能力方面并不欠缺，只不过他们认为，写实并非雕塑艺术的终极目标，写意才代表着最高境界。

对于中国雕塑造型的写意性，可以从两点来加以把握。第一，追求整体的审美效应，而不拘泥于局部或细节。写意是整体的，局部必须服从于整体，否则就会导致"谨毛而失貌"（《淮南子·说林训》）的失误。西汉霍去病墓前的石兽，细部刻画相当粗率简略，甚至有失真之处，但那种征服者的粗犷豪壮气度却获得了极好的传达。第二，适当夸张变形，以强化审美理想或审美情趣的表达。这是对写实的突破与超越。中国绘画重"传神"，中国雕塑也重"传神"，然而为了"传神"，往往需要超越形似。执着于形似可

[1] 列奥纳多·达·芬奇：《芬奇论绘画》，戴勉编译，朱龙华校，人民美术出版社 1979 年版，第 35 页。

能失神，超越了形似却可能得神。因此，中国传统雕塑的人像和动物形象，其形体经常背离建立在解剖学基础上的严格的精确性，而有意地进行夸张，实现变形。符合艺术规律的夸张变形，可以使雕塑作品的审美意蕴体现得更为集中明确，更加突出醒目。如东汉的说唱俑，面部表情和动作都很夸张，身材也比例失衡，可是滑稽幽默的情趣却油然而生。洛阳出土的唐代舞伎俑，身材超长，却更显得婀娜窈窕。类似的夸张变形，在中国传统雕塑发展的各个阶段都可以找到。夸张变形的目的是写意，而写意则意味着对雕塑作品内在潜力的充分发掘。

中国传统雕塑风貌独特，与西方雕塑各有所长，分别从不同的角度显示了雕塑艺术的伟大成就。

第四章
中国传统建筑

建筑是实用艺术的典范。它的精华部分，实现了物质与精神、实用与审美、技术与艺术的完美融合，从一个侧翼展示着人类文明的发展轨迹。中国传统建筑历史悠久，工艺独特，艺术成就十分辉煌，在世界上占有重要地位。

第一节　历史沿革

作为华夏文明的有机组成部分，中国建筑很早便走向成熟，并形成了自己的传统，在以后的漫长岁月中则表现出极强的连续性和稳定性。这种连续性和稳定性究竟意味着什么？对此应该辩证地加以把握。"一种文化、一种建筑形式或者说建筑体系，能够经历几千年的历史而不衰亡，无论如何也说明了它是极其优越和经得起任何冲击和考验的，而且在发展的过程中积累了无比丰富和宝贵的经验。但是，同样的，几千年来都没有产生过根本性的突破和原则性的转变，它的进步显然已经受到了一定的局限。"[1] 无论如何，中国建筑为世人树立了一种长久赓续的传统，提供了一条从未间断的线索，这在世界范围内是绝无仅有的。

中国建筑的最初源头，可以回溯到新石器时代。在这之前，中华民族的祖先从居住天然洞穴到自己动手建造房屋，经历了数十万年的进化。《易传·系辞》讲"上古穴居而野处"，西安半坡仰韶文化村落遗址共有方形与

[1]　李允鉌：《华夏意匠——中国古典建筑设计原理分析》，天津大学出版社 2014 年版，第 17—18 页。

圆形房屋40余座，这一时期的建筑纯粹出于实用目的，尚未兼具艺术功能。

夏、商、周三代，是中华民族摆脱蒙昧走向文明的重要时期，也是传统建筑发展的重要时期。首先，建筑的审美因素越来越突出，其作为艺术门类之一的地位基本确立。其次，中国独特的建筑体系初步形成，建筑材料、结构、造型、布局、形制等方面的特征在后世得到了长期延续。这一时期的建筑实物已荡然无存，但借助考古发掘与文献记载，可以大致掌握其基本风貌。

中国建筑在秦汉两朝，发展到了一个新的阶段。秦朝依凭强大的实力，建立了大一统的中央帝国，其泱泱气度在建筑史上也得到了充分体现。秦始皇登基之后，便大兴土木，扩都城，建宫殿，修陵墓，筑长城。建宫殿乃为生前计。秦始皇在咸阳附近广建宫殿，一时间，"咸阳之旁二百里内，宫观二百七十"（《史记·秦始皇本纪》）。一方面汇集吸取了各地的建筑精华，另一方面则为天下的建筑树立了楷模，对建筑风格的统一产生了深远影响。阿房宫是秦代宫殿的代表，遗憾的是，阿房宫连同其他宫室殿堂均已在秦末战乱中付之一炬。秦始皇陵也是前无古人、后无来者的宏大建筑。汉承秦制，而定于一尊后的儒家思想化合阴阳五行学说所形成的天人观念，也影响到了人们对建筑的思考与追求。汉代的宫殿依然规模巨大，如长安的长乐宫、未央宫及建章宫，均是殿堂连属的大型建筑组群，部署繁复，外观嵯峨，其壮丽与气派正同王朝的煊赫声威相符。

魏晋南北朝作为汉与唐之间的历史过渡，分裂长于统一，战乱多于太平，是南北东西大交融的时期。对建筑来说，这一时期最有意义的事情乃是佛教传播促进了建筑的发展。佛教是在汉代从印度流传到中国的，然而至六朝才广泛普及。正如佛教思想的传播必须借助中国原有的思想资料一样，佛教建筑也很自然地依附于中国原有的建筑体系。最典型的佛教建筑是佛寺和佛塔。中国的第一座佛教寺院——东汉洛阳白马寺，便是由官署改建而成。石窟佛寺则是在山崖陡壁上开凿洞窟，供奉佛像，饰以壁画，系建筑、雕塑、绘画三者之结合，具有极高的艺术价值。南北朝石窟寺庙分布很广，最著名的有敦煌石窟、云冈石窟、龙门石窟、麦积山石窟等。

在唐代和宋代，中国传统建筑达到了一个艺术的高峰。唐朝是中国封建社会最昌盛的朝代，也是中国建筑艺术最昌盛的朝代，都城长安以其庞大的规模和严整的规划著称于世。通过文献记载和发掘勘察可知，长安城"在方整对称的原则下，沿着南北轴线，将宫城和皇城置于全城的主要地位，并以纵横相交的棋盘形道路，将其余部分划为108个里坊，分区明确，街道整齐，充分体现了封建统治者的理想和要求"[1]。唐代宫殿也是登峰造极的，如长安大明宫的含元殿和麟德殿以及洛阳的武则天明堂和天堂，在体量和气势方面均无与伦比。唐代的佛教建筑，至今尚有存留，透过它们可以窥知当年建筑的真实面目。山西五台山南禅寺大殿和佛光寺大殿，是现今可见的最古老的木结构建筑。尤其是佛光寺大殿，虽比南禅寺大殿略晚，但更具历史价值。唐朝的建筑，堪称唐朝时代精神和社会风尚的艺术缩影。宋代缺乏唐代的实力，因此也缺乏唐代的襟怀与气魄、自信与朝气，不过，文人情趣和艺术气息在宋代却十分浓厚。这种背景必然影响到了宋代建筑的发展。宋代整体的建筑风格，在技术水平不断提高的前提下，渐失庄重明朗、浑厚朴实而趋于精巧细致、华丽繁复，更多地体现了一种纤巧秀丽之美。宋代还对唐代以来标准化、定型化的设计施工经验进行了自觉的总结，其成果集中纳入了《营造法式》一书中。《营造法式》由皇家建筑师李诫编修，完成于北宋末年，起着规范全国建筑的作用。宋、辽、金的建筑实物存留较多，如宋代的太原晋祠圣母殿、苏州云岩寺塔和报恩寺塔、杭州六和塔等，都是古代的建筑艺术精品。

元明清三朝，中国封建社会处于发展的晚期，传统建筑经过历代的丰厚积累，进入一个更为成熟的阶段。在这个阶段，建筑观念、施工技术、艺术趣味均无新的重大突破，却不乏具体进展。因年代不久，建筑实物随处可见，形象地勾勒出这一阶段的建筑风貌的总体轮廓。城市规划、宫殿建筑、园林建筑，是元明清建筑三个引人注目的重点。北京城在元大都的基础上，经明清两朝改建、扩建而成，其规划布局自觉吸收融汇了历史经验，以紫禁

[1] 刘敦桢主编：《中国古代建筑史》，第106页。

城皇宫为中心确立纵向中轴线，分布整齐，功能分明，有主有次，端庄宏伟。位于北京城中心的紫禁城，是明代和清代的皇宫建筑群。紫禁城的规划设计和建筑规模，都集中到一点上，那就是突出帝王至尊的地位。无论是那整体上严格对称的院落格局和富于节奏的空间形式，还是那巨大辉煌的核心宫殿，都可以说是中国传统建筑最突出的代表。明清的园林建筑也取得了重要成就。北方的皇家园林华丽气派，江南的私家园林典雅清秀，各有千秋。确实，具有数千年历史的中国传统建筑代表了中国古代物质文明和艺术创造的综合成果，同时也凝结了中国古代社会结构和审美文化的内在特性。

第二节　审美特征

与世界上先后形成的其他建筑体系相比较，中国传统建筑呈现出与众不同的审美特征。这些审美特征有赖于长期的历史积淀，是内在与外在诸多因素错综影响的必然结果。在各种因素当中，有一个因素最具关键性意义，那就是中国建筑所采用的特殊材料及特殊结构。

数千年来，中国建筑一直以木材为主要建筑材料，并创造了与之相应的完善的建构技术，这在世界范围内几乎是孤例。与此形成鲜明对照的是，从北非到西亚，从欧洲到美洲，凡取得过伟大成就的建筑体系，基本上都采用砖石结构。作为建筑材料，木材与砖石各有短长，并无绝对的优劣之分。"'木'结构的优点正是'石'结构的缺点，'石'结构的优点也正是'木'结构的缺点"[1]，为什么中国人偏偏选择了木材？可能是因为华夏文明的发源地，就自然环境和地理条件来说，多森林而少顽石，最初的便利因袭下来，就成为传统。不过，有一点是确凿无疑的，那就是中国人与木材相得益彰。中国人利用木材充分展现了自己的建筑才华，而木材则借助中国人显露出了自身在建筑方面的优长之处。中国传统木构架建筑的形式，有抬梁、穿斗、井干之分。其中，结构功能和装饰功能在斗拱身上交合得天衣无缝。

[1] 李允鉌：《华夏意匠——中国古典建筑设计原理分析》，第31页。

无论从技术的角度还是从审美的角度来看，斗拱都代表了中国木构架建筑的精华。

特殊的材料和特殊的结构，促成了特殊的美。中国传统建筑的审美特征集中体现在以下几个层次：

一、单体造型美

对于中国传统建筑来说，审美视觉效果极为突出的是其别致的建筑物外观空间造型。最有代表性的建筑是房屋，而传统单体房屋则普遍遵循着一种相对固定的造型模式。这种造型模式集中体现为台基、屋身、屋顶三部分的和谐组合。早在宋代就有"屋有三分"（《梦溪笔谈》卷十八）之说。今人梁思成更强调："中国的建筑，在立体的布局上，显明地分为三个主要部分：（一）台基，（二）墙柱构架，（三）屋顶；无论在国内任何地方，建于任何时代，属于何种作用，规模无论细小或雄伟，莫不全具此三部。"[1] 三个部分各具功能，各有形制。台基是房屋下部高出地面的较为宽大的部分，一般由夯土及砖石构成。它的实用功能是双重的，一是防涝防潮，二是均衡承载屋身重量。同时，在高度礼制化的社会中，它也受到了等级制度的渗透，兼有了区分贵贱的意义。如《礼记·礼器》讲："天子之堂九尺，诸侯七尺，大夫五尺，士三尺。"屋身是台基和屋顶之间的重要部分，由木柱网络与起分隔作用的墙壁构成，其基本功能为支撑屋顶及提供使用空间。屋身稍稍向内收缩，与台基、屋顶形成了一种错落的关系。特别是许多房屋正立面，在檐柱和退后的大面积门窗之间有虚空的檐廊。屋顶是整幢建筑最显著也最优美的部分，其内部为木构重叠升高的骨架，外观为以瓦整齐覆盖的坡面。综合起来看，传统建筑屋顶形式与众不同之处有三：一是坡面呈反向曲线，二是出檐外探深远，三是檐角翼状起翘。三者共同发挥作用，构成一致的建筑风格，使屋顶不仅在实用功能方面获得了最佳效果，而且在艺术造型方面也达到了登峰造极的境地，建筑艺术的"气韵生动"由此得到了最充分的流

[1] 梁思成：《台基简说》，见《梁思成文集》第二卷，中国建筑工业出版社1984年版，第224页。

露。台基、屋身、屋顶三个部分，合而分，分而合，组合成了传统建筑完整的外观空间造型。在这种造型模式中，直线与曲线相配，实体与虚空相间，单纯与丰富统一，收敛与舒放结合，凝重里寓轻盈，端庄中含生动，既包容了东方的辩证智慧，又迎合着华夏的审美情趣。传统建筑的艺术美，正是从这里起步的。

二、群体组合美

中国传统建筑高度重视群体组合，力求通过若干单体建筑物的联系组合，扩大建筑规模，丰富空间关系，拓展使用功能，强化审美效应。中国建筑之所以钟爱水平延展的群体组合，其原因是多方面的，有材料、技术、特性的影响，更有文化观念的影响。中国文化中蕴含的重世俗、重秩序，以及强调天人合一等意识，无形中渗透到了对建筑空间发展方式的选择之中。

传统建筑群体组合的标准单位是院落。院落一般都是由三四座主立面朝向内部的单体房屋及回廊、围墙环绕而成，中间为一露天的庭院。无论是民间的四合院住宅，还是寺庙、皇宫，基本上都仿照这一格局。从整体上看，院落具有内向性的品格，对外是封闭的，对内却是开放的，体现为一种含蓄

皇家建筑的典范——故宫博物院

之美。就一个院落而言，最关键的空间部分不是实而是虚，不是四边的房屋而是中间的庭院。庭院是将分散的房屋结合成有机整体的纽带，是超越有限而导向无限的桥梁，是审美想象驰骋的特殊天地，在机能方面显示着最大的自由。当一进院落不能满足需求时，扩大规模的方式便是把数进院落组合在一起。这样一来，有开有合，有实有虚，有断有连，又融入了空间变化的节奏之美。

传统建筑群体组合的统一原则是左右对称，主次有别。一进院落或数进院落的布局，都有明显的纵向中轴线，多为南北向；中轴线两侧的建筑则大体对称，秩序谨严，构成一种平面的符合形式美规律的规整和均衡。主要的建筑物一定方向朝南，处于中轴线上，代表尊贵；次要的建筑则偏居两厢作为陪衬，以示从属。显然，儒家思想体系中尊卑有序的严格等级观念，在建筑群体组合的布局思路上留下了深刻的印迹。尤为重要的是，建筑的平面铺开，实际上已把空间意识转化为时间进程，这必然会引起审美方式的重要变化。"走进一所中国房屋，也只能从一个庭院走进另一个庭院，必须全部走完才能全部看完。北京的故宫就是这方面最卓越的范例。由天安门进去，每通过一道门，进入另一庭院，由庭院的这一头走到那一头，一院院，一步步景色都在变幻。"[1] 中国传统建筑以特有的群体组合之美，弥合了空间与时间的界限，为深入其中的欣赏者提供的审美享受自然会特别丰厚。

三、色彩装饰美

中国传统建筑所具备的色彩美和装饰美也不容忽视。现代建筑学家刘致平认为："中国建筑彩色富丽堂皇是世界第一的。"[2] 确实，其颜色之丰富，色调之明艳，对比之强烈，在世界范围内无与伦比。这既要归因于民族审美趣味，又要归因于可供自由设色的材料质地。木材涂漆，原本为防腐朽，可同时也带来了色彩的丰富和变化。观赏明清时期的皇家建筑，可以充分体会

[1] 梁思成：《中国古代建筑史绪论》，见《梁思成文集》第四卷，中国建筑工业出版社1986年版，第354页。

[2] 刘致平：《中国建筑类型及结构》，建筑工程出版社1957年版，第142页。

到色彩之美。如故宫太和殿，下部是三层白色的石基石栏，中部是
朱红色的廊柱、门窗、墙壁，檐下是青绿色的梁枋，上部是金黄色
重檐琉璃瓦屋顶，这种色彩配合辉煌无比，不仅象征着至尊的权
威，而且产生了极强的审美视觉冲击力。至于江南水乡民居的灰瓦
白墙，色彩清新淡雅，正与自然环境协调，代表着另一种赏心悦目
的动人情调。传统建筑对装饰十分讲究。装饰往往仅具有局部的意
义，却常能产生锦上添花般的美化效果。建筑物的装饰可以分为彩
饰和雕饰两类。彩饰主要指木质构件的彩画，有时也包括大面积的壁画。彩
画施于立柱、门窗及室外檐下的梁枋、斗拱和室内顶部的梁枋、天花板、藻
井等。不同类型的彩画，则标志着不同的等级。中间的屋身，梁柱、门窗、
隔断上的木雕，墙壁上的砖雕，以及柱础、栏杆上的石雕，更是比比皆是。
明丽的色彩和精致的装饰，使建筑物的审美价值无论在宏观上还是在微观上
都得到了加强。

太和殿

江南水乡民居

　　总而言之，中国传统建筑的艺术魅力，"不仅在于个体外部形象的独
特，也在于它的群体布局从内到外具有的无穷变幻和恢弘的气势；不仅在
于整体上色彩及装修的鲜明和壮丽，也在于它局部中细部和构件的玄妙和精
美"[1]。

第三节　园林风韵

　　园林是中国传统建筑的特殊支脉。它纯粹为满足人们的休闲需求而构
筑，因此审美功能最为突出，艺术底蕴最为丰厚。明显区别于一般建筑群体
的有序、规整、对称，中国园林在平面布局方面体现了极大的自由性与灵
活性。

　　据较为可靠的史料记载，商周帝王已修建了后世园林的雏形——苑
囿[2]。秦汉时，最高统治者出于在人间复现"仙境"的希冀，使皇家园林达

[1]　汪国瑜：《建筑——人类生息的环境艺术》，北京大学出版社1996年版，第125页。

[2]　参见《史记·殷本纪》及《诗经·大雅·灵台》。

第四章　中国传统建筑　|　213

到了相当的规模。自六朝起，更重情趣的私家园林，特别是文人山水园林更是不断发展。此后，皇家园林与私家园林并辔长驱，构成了中国园林艺术发展的两条基本线索。明清时期的园林，集历代之大成，显示了高度的艺术成就。北京一带的皇家园林，极其华美气派；江南一带的私家园林，更显幽婉别致。不过，两者的审美追求却是趋于一致的。

在发展过程中，曾有众多文人直接参与了园林的规划构思，这使园林得以长期接受传统文化，特别是诗歌、绘画等相邻艺术样式的润溉滋养。中国园林的审美理想同中国传统艺术的基本精神完全是相通的。

典型的中国园林，一般包括四个构成要素：山石、泉池、花木、建筑。这四个要素多样组合，便能生成无限的景致。明代邹迪光《愚公谷乘》讲："园林之胜，惟是山与水二物。"山是对平坦的突破，可以增加立体层次，带来丰富的变化，"平处见高低，直处求曲折"[1]。山常由石叠堆而成，而"能蕴千年之秀"（杜绾《云林石谱》）的奇石，本身便能成为园林的特殊点缀。如上海豫园之"玉玲珑"，苏州留园之"冠云峰"，均以"秀润透漏"著称于世。山总要与水相依。宋代郭熙称："山以水为血脉，以草木为毛发，以烟云为神彩，故山得水而活。"（《林泉高致》）池水造成空间的开阔，引出心境的澄明；泉溪则有动中显静之妙。佳花芳草，古木修竹，不仅增色添香，而且显示生机；不仅点缀湖山，掩映亭榭，而且透露着春秋更迭的信息。园林建筑分亭、廊、轩、榭、楼阁、殿堂以及桥梁、院墙等，它们散布在山石、泉池、草木之间，或作为构图的中心，或充当观赏的陪衬，各具效用。

近于自然，是中国园林艺术建构的普遍原则。在这一点上，道家哲学天人观念的影响十分明显。近于自然并非等于自然，它意味着一种艺术匠心最充分发挥后所达到的与自然妙合的化境。本是尽人力之工而成，却能使人产生置身于自然的心理感受，即所谓"濠濮间想"。明代园林名家计成在《园冶》中提出的"虽由人作，宛自天开"的著名见解，可以看作对中国园林近于自然的绝好注释。为达到近于自然的目的，必须师法自然，但师法自然不

[1]　陈从周：《说园》，同济大学出版社1984年版，第33页。

是简单地模仿自然山水之形貌，而是要深入地领悟自然山水的势态与神理。只有领悟到自然山水的势态与神理，并将其融入对园林构成要素的加工布置之中，使之化为园林的灵魂，才能真正完成自然的艺术化和艺术的自然化。开阔者如北京的颐和园，狭小者如苏州的网师园，都是近于自然的园林艺术佳作。

中国古典园林的审美基调，可用一个字来加以概括，那就是"雅"。这体现了封建时代文人阶层的审美情趣。诗要"雅"，画要"雅"，园林当然也要"雅"。"雅"的审美基调不仅支配着私家园林，也主导着皇家园林。"雅"与"俗"相对，是一种书卷气，一种难以精确界定的特殊文化气息。"主人无俗态，作圃见文心。"（陈继儒《青莲山房》）具体分析，自然而非做作，超逸而非偏执，高古而非鄙近，生动而非板滞，幽静而非喧嚣，淡朴而非秾艳，清新而非混浊，和谐而非芜杂，含蓄而非浅露……这些都可以说是"雅"的内涵，也都可以说是古典园林的品质。

在空间关系的处理方面，中国园林对世界园林艺术的丰富和完善作出了卓越贡献。中国园林极其讲究以少总多，以小见大，以实带虚，以有限达无限。原本面积狭小、规模有限的一处园林，却能引人生天下之想，获得无限的空间感甚至是宇宙感，这正是中国园林艺术精华之所在。那么，中国园林究竟是如何跨越有限与无限之间的界限的呢？其主要途径有这样几条：

（一）传神取势。古典园林置山石，布泉池，以仿临自然界的名山大川，其关键在于传神理，取态势。能传神理，便可以将局促的假山假水点化成辽远的真山真水；能取态势，则可以令眼前的浅池矮峰连通于万里江山。实际上，是传神取势的园中景致，激发了人们想象力纵横天下的远游。

（二）借景添姿。园林自身要造景，然而为了扩大空间范围，借景的手法也不可少。计成讲过："夫借景，园林之最要者也。"所谓"借景"，就是将园林范围之外而又视线可及的具有观赏价值的风景，有意识地组织到园林景致的整体构思之中，无形中增添园林景致的内容和层次，实现园林景致的拓展和延伸。"玉泉山的塔，好象是颐和园的一部分，这是'借景'。"[1] 借景

[1] 宗白华：《中国美学史中重要问题的初步探索》，见《美学散步》，第56页。

又可细分。从距离着眼，有远借与近借之别；从视角着眼，有俯借与仰借之别；从景物性质着眼，有实借与虚借之别。山水楼台为景物之实者，朝霞暮霭、天光云气、月色星辉、风雨明晦、春秋寒暑为景物之虚者，都可以借来作为园林的有机组成部分。

（三）分隔求变，曲折求深。古典园林小中见大，"以有限面积，造无限空间"[1]，别具匠心的分景与隔景至关重要。将一个较小的特定空间，区分为若干相对独立的景观，可以使人获得层次丰富、延伸辽远、连绵不尽、变化无穷的特殊空间感。因此，就欣赏者的感受而言，园林空间是越分越大的。景分了以后还要隔，不隔则一览无余、索然无味，隔了才会显得深，显得远，显得景外有景、天外有天。隔的作用主要是强化空间转换。用来分隔的或是一面粉墙，或是一段游廊，或是一拳奇石，或是一丛翠竹，只要得当，都能收到同样的效果。当然，隔要避免生硬，要做到隔中有透，藏中有露，断中有连，有时甚至还故意借一洞门、一花窗、一飞檐、一探枝，隐约透露出所隔之景观的信息，以引发人们的兴趣和联想。与景观分隔相联系的是园林观赏路线的曲折。园林路要曲，桥要曲，廊要曲，这不只是因为曲径可以通幽，也不只是因为曲径本身即体现着一种委婉回旋的美，其真正的意义在于能够延缓欣赏者的行进速度，增加欣赏者的观察视点，使时间相对加长，空间相对加大，从而使欣赏者得以更从容地在更复杂、更深邃的空间关系中咀嚼品味园林景物之美。曲才有情趣，曲才有韵味。经过长期的探索和积淀，曲折含蓄成为中国古典园林的一个突出特征。

中国古典园林从有限通向无限的特殊空间处理方式，同充溢其间的雅致情调汇合交融，便诞生了特殊的艺术意境。从某种意义上说，一座园林就是一幅立体的山水画，就是一首有形的抒情诗。

[1]　陈从周：《说园》，第 29 页。

第五章
中国传统音乐

音乐，是最心灵化的艺术，通过由乐音组织而成的旋律，可以最丰富、最细腻地表达人的感情世界的复杂变化。从某种意义上可以说，中国传统音乐真实地体现了中华民族的心路历程，并折射出了社会历史的盛衰轨迹。遗憾的是，音乐作品的演奏实况在现代科技手段发明之前，无法留存后世。中国传统音乐不知曾经产生过多少声乐及器乐杰作，或"声振林木，响遏行云"，或"余音绕梁，三日不绝"（《列子·汤问》），然而都已经消逝在了不停流淌的时间长河之中。今天，我们只能依靠文献记载和考古发掘的部分古代乐器实物，间接地描述中国传统音乐的大致风貌。

第一节　古乐千秋

中华民族历来对音乐十分钟爱，世代相传，以卓越的艺术才能创造了灿烂而又独特的音乐文化。

音乐是在中华大地上诞生的最古老的艺术样式之一。远在新石器时代早期，我们的祖先就开始了自觉的音乐活动。出土于河南舞阳、距今约8000年的18支七音孔或八音孔骨笛，已经可以吹奏出简单的曲调，表明中原地区乃是中国传统音乐的发祥地。在一些新石器时代中晚期遗址发现的陶埙、陶钟、陶铃、陶角、土鼓、骨哨、石磬等原始乐器，虽然仍比较粗糙简陋，却有力地证实，音乐已经逐渐成为当时氏族部落社会生活的重要组成部分。原始音乐与原始舞蹈在形式上常常是融合为一的。《吕氏春秋·古乐》记载，葛天氏"三人操牛尾，投足以歌八阕"。《尚书·尧典》记载，舜时执掌乐舞的夔"击石拊石，百兽率舞"。这些文字资料，都印证了这一点。就总体上

讲，原始音乐节奏鲜明，"音高、音色也已得到相当的注意"，"已出现了音阶观念的萌芽"。[1]

夏王朝的建立，标志着奴隶制时代的开端，中国传统音乐也从此进入了一个新的发展阶段。音乐依然同舞蹈一体而未分，不过其社会功能却出现了引人注目的分化。一方面，夏、商统治者荒淫无度，竭力利用音乐来满足自身享乐的需求，这在一定程度上刺激了音乐水平的提高。另一方面，夏、商上承远古余绪，巫风炽盛，祭祀和占卜是当时极为重大的活动，其仪式均由兼擅乐舞的"巫"主持，而以娱神为目的的乐舞则是仪式不可缺少的组成部分。所谓"恒舞于宫，酣歌于室"（《尚书·伊训》），正揭示了巫风的特征。与"殷人尊神"不同，"周人尊礼"（《礼记·表记》），对现世人伦关系给予了更多的文化关注。西周不仅在政治上建立了以血缘宗法为基础的分封制度，而且在文化上建立了等级分明的礼乐制度。"乐者为同，礼者为异"，"礼义立，则贵贱等矣；乐文同，则上下和矣"（《礼记·乐记》）。乐与礼协调互补，发挥着稳定等级秩序的特殊作用。被纳入礼乐制度框架的音乐，由此获得了主流的文化地位。首先，西周设立了相当完备的音乐机构，由大司乐执掌，全面负责音乐整理、音乐表演和音乐教育的工作。音乐教育在当时受到了空前的重视，是贵族子弟教育的基本内容之一。其次，西周完善了配合各种重大典礼活动的雅乐系统。雅乐系统的核心内容为"六乐"：《云门》，传为黄帝时作，"以祀天神"；《咸池》，传为尧时所作，"以祀地示"；《大韶》，传为舜时所作，"以祀四望"；《大夏》，传为禹时所作，"以祭山川"；《大濩》，传为成汤时所作，"以享先妣"；《大武》，周初所作，"以享先祖"（《周礼·春官·大司乐》）。音乐的制度化，抬高了音乐的地位，同时也促成了音乐的僵化。

春秋战国，中国社会从奴隶制度向封建制度过渡。经济转型，政治动荡，而文化艺术却兴旺蓬勃。在这样的背景下，中国传统音乐迎来了自身发展的高潮期。随着周室衰微，礼乐制度崩溃，不仅音乐享用的等级规定被恣

[1]　杨荫浏：《中国古代音乐史稿》上册，人民音乐出版社 2004 年版，第 9 页。

意践踏，而且正统的雅乐也受到了各地新兴民间音乐的强力冲击。即使在孔子出于维护雅乐目的而整理编纂的《诗经》当中，属于民间音乐的十五国风也已占有了数量上的优势。此后，以"郑卫之音"为代表的新兴民间音乐，更形成了潮流。一些统治者耽于享乐，唯新乐是好。这一时期，在音乐普遍繁荣的基础上，出现了一批杰出的音乐家。见于记载的有师旷、师涓、师襄、师文、师乙、伯牙等多人。这一时期，乐器也有了显著的进步。周代曾按制作材料将乐器分为"八音"，即金、石、土、革、丝、木、匏、竹。其中，属丝类的琴，应用较为普遍；属金类的编钟则代表了乐器制作工艺的最高水平。湖北随州曾侯乙墓出土的战国初期的整套编钟，规模宏大，工艺精美，音质优良，发音准确，是中国音乐史上罕见的瑰宝。这套编钟共64枚，包括钮钟19枚，甬钟45枚，分三层悬挂于钟架之上，"总音域跨五个八度，基调和现代的C大调相同，中心音域十二律齐备，可以在三个八度内构成完整的半音阶，也可以在旋宫转调的情况下演奏七声音阶的乐曲"[1]。这一时期，乐律体系已经相当完备，七声音阶和十二律在实践中得到应用，而计算乐律的"三分损益法"的提出，则标志着音乐科学的重大进展。此外，这一时期已经形成了自觉的音乐理论。儒、墨、道、法、阴阳等各学派均有建树，而尤以儒家的音乐学说的影响最为巨大深远。

[1] 刘再生：《中国古代音乐史简述》，人民音乐出版社1989年版，第90页。

进入秦汉以后，中国传统音乐的地位和形态都发生了一定的变化。音乐艺术仍在不断演进之中，但是已经丧失了文化建构的核心地位。到汉代，先秦的雅乐已残缺失传，新制的雅乐又缺乏艺术活力，相比之下，倒是民间音乐扮演了乐坛的主要角色。汉初"高祖乐楚声"（《汉书·礼乐志》），因此楚地民歌乐调比较流行。汉武帝时，又加强充实了"乐府"机构，广泛收集"赵、代、秦、楚之讴"（《汉书·礼乐志》），使各地的民间音乐都得到了整理和保存。同时，中原音乐与西域"胡乐"之间也开始出现了一定的沟通和交流。基于民间音乐的兴盛，以及北边和西域音乐的传入，汉代器乐和声乐均呈现出了新的局面。就器乐而言，曾显赫一时的大型钟磬类乐器失宠，逐渐被一些比较轻便的管弦乐器和打击乐器所取代。除原有的箫、笙、竽、篪、琴、瑟、鼓、铙等之外，这时新产生或传入的还有琵琶、箜篌、筝、筑、笛、角等。其中，琵琶的表现力很强，后来演变成了中国传统音乐的重要乐器之一。与这些乐器相适应，在演奏形式上则有鼓吹乐和横吹乐。就声乐而言，最有代表性的则是相和大曲。相和歌最初为无伴奏的民间歌谣，进而变为一人唱而众人和的形式，其后更加入丝竹乐器伴奏，并有舞蹈配合，成为一种以演唱为主的综合性音乐娱乐形式。相和大曲体现了相和歌的充分发展。

魏晋南北朝音乐上承秦汉而下启隋唐，是一个特殊的过渡时期。魏晋玄学盛行，而一些玄学名士如阮籍、嵇康、阮咸、戴逵等则耽爱音乐，借音乐表达性情，寄托人格。他们尤喜琴曲，都是弹琴高手。这在一定程度上提高了音乐的艺术品位。南北朝时，国家分裂，可音乐却实现了重要的民族融合。南朝音乐以清商乐为主。清商乐是前期"中原旧曲"相和歌加入"江南吴歌，荆楚四声"（《魏书·乐志》）而形成的，其风格较为纤柔绮丽。北朝音乐则以北歌为主。北歌为北方鲜卑族的民间音乐，风格偏于粗犷劲健。南北音乐面目不同，但是南人尤爱北歌，北人亦喜南曲，两者处于不断的交往融合之中。这期间，西域音乐大量涌入中原，对中国传统音乐的发展有着更为重大的意义。经由丝绸之路，天竺乐、龟兹乐、疏勒乐、高昌乐、康国乐、安国乐等先后传到北朝，又传到南朝。在西北边陲形成的西凉乐，则直

接体现了西域音乐和中原音乐的结合。西域音乐带来了特殊的演奏乐器，更带来了特殊的音乐语汇，无疑丰富了中国固有的音乐文化。另外，作为中国传统音乐种类之一的佛教音乐，也大致诞生于这一阶段。

隋唐结束分裂局面，恢复了国家的统一，也迎来了中国传统音乐的空前繁荣。从音乐发展的角度讲，隋代为唐代进行了重要的铺垫，而唐代则在集大成的基础上积极进取，树起了一座巍峨的音乐高峰。"宫廷燕乐和民间俗乐是唐代音乐的两大潮流，在社会上层与下层遥相辉映，形成蔚为壮观的局面。"[1] 唐代宫廷燕乐是中原音乐与外来音乐的合流，既充分体现了开放、自信、浪漫、辉煌的时代精神，又集中展示了这一时期音乐艺术的最高成就。燕乐歌舞并用，规模盛大，兼有娱乐性和礼仪性，凡重大的宫廷宴会都要表演。唐代贞观年间，变更隋代的"七部乐""九部乐"为"十部乐"，即燕乐、清商乐、西凉乐、高昌乐、龟兹乐、疏勒乐、康国乐、安国乐、天竺乐、高丽乐。这十部乐当中，由西域各地传入的乐舞占有相当大的比重，音乐节奏和旋律多姿多彩，表明唐人的审美趣味极富包容性。其后不久，宫廷燕乐又有坐部与立部之分。"堂下立奏，谓之立部伎；堂上坐奏，谓之坐部伎。"（《新唐书·音乐志》）与多用旧制的"十部乐"不同，坐立二部所演奏的曲目基本上都是杂糅中西的初盛唐新作，更能代表唐代的音乐水准。一般来说，立部用人多，坐部用人少。"'立部伎'场面宏伟，伴以擂鼓，气势磅礴，而'坐部伎'则幽雅抒情，表现细腻，注重个人技巧。"[2] 坐部的艺术要求更高，其地位也高于立部，所谓"立部贱，坐部贵"（白居易《立部伎》）。唐代宫廷燕乐包含歌曲、舞曲、解曲三种音乐样式。"有声有辞者是歌曲，配合舞蹈的为舞曲。解曲则是有声无辞的器乐曲。"[3] 歌舞大曲综合这三者为一体，为宫廷燕乐提供了最典范的艺术形式。唐代燕乐大曲是对汉魏以来相和大曲和清商大曲的创造性发展，结构更为庞大，节奏变化更为复杂，音乐表现力更为丰富。如此气派非凡的音乐表演，正可以视为盛唐气

[1] 孙继南、周柱铨主编：《中国音乐通史简编》，山东教育出版社1993年版，第74页。

[2] 刘再生：《中国古代音乐史简述》，第222页。

[3] 孙继南、周柱铨主编：《中国音乐通史简编》，第87页。

象的真实折射。唐代的民间俗乐凝结着广大下层民众的心态与情怀。唐代是中国历史上音乐最为流行的时代之一。诗人白居易曾在一首《杨柳枝》词中写下过这样的诗句："'六么''水调'家家唱，'白雪''梅花'处处吹。"生动说明了音乐在民间的普及。与宫廷燕乐相比，民间俗乐更活泼，更富于蓬勃的生命力。唐代新兴的民间歌曲——曲子广泛流传，孕育了词这一特殊文体。唐代出现的民间说唱，是宋代市井说唱形式的直接先导。值得一提的是，隋唐时经过长期积累探索，已经形成了音乐记谱法，有主要用于琴谱的减字谱和燕乐半字谱。记谱法的诞生具有重大意义，使古人的音乐创作不致完全湮没。

宋代是中国传统音乐发展进程中另一个具有特殊意义的过渡阶段。这期间，音乐文化的走向发生了重要变化。"就音乐的性质而言，我国音乐的主流由宫廷转向民间，由贵族化转向平民化。民间音乐逐步加入到商品经济行列。就音乐形式而论，我国音乐最具代表性的形式由歌舞转向戏曲。"[1] 在唐代曾经登峰造极的宫廷燕乐歌舞大曲，到宋代已入衰境。宋代最繁荣的音乐样式是曲子，一种曲词合一的抒情歌曲。曲子受到社会各阶层的普遍钟爱，上至帝王，下至市井百姓，皆喜好唱曲填词，士大夫文人更乐此不疲。宋词创作的杰出成就，正是在这一风气的沾溉下获得的。曲子的不同曲调形成不同的词牌，每一词牌则可以依曲调的特定要求配上多种歌词演唱。曲子的曲调，或为传统古曲，或为外来乐曲，或为民间小调，或为自度新曲，其中不少都是从歌舞大曲中分化出来的。宋代都市经济的崛起，催开了民间说唱艺术的花朵。在瓦肆勾栏百戏杂陈的市民娱乐活动当中，民间说唱占有相当重要的地位。最典型的宋代民间说唱是诸宫调。诸宫调以唱为主，间以说白；歌唱的部分是由同一宫调的若干曲子组成套数，再由不同宫调的若干套数合成一个整体；常用以表现复杂的长篇故事。多种宫调的交错运用，造成了音乐的对比和变化。单就音乐而言，诸宫调为戏曲的发展作了必要的铺垫。经过漫长的酝酿和积累，中国戏曲艺术终于在宋代定型。戏曲是丰富多彩的综

[1]　孙继南、周柱铨主编：《中国音乐通史简编》，第 115 页。

合艺术，而音乐则是其基本的构成因素之一。戏曲借助音乐强化了自身的表现力和感染力，音乐则在戏曲的框架中走上了一条特殊的发展道路。

元明清三朝，中国传统音乐的潮流主要是在民间涌动。这一时期，主要的音乐形式乃是戏曲音乐。从元杂剧到南戏传奇，再到京剧，戏曲音乐留下了一条清晰的发展线索。元代前期，杂剧成就辉煌。杂剧音乐吸收了传统音乐多方面的成果，带有北方的地方色彩，因此称为北曲；旋律采用七声音阶，风格比较粗放刚劲。在形式上，杂剧音乐为曲牌体。一般一本杂剧分为四折，每折由同一宫调的若干曲牌组成一个套数，只限一人演唱，四折则需分用四种不同的宫调。元代后期，杂剧式微，而南戏兴盛，到明代则发展为传奇。南戏源于浙江温州一带，其音乐地方特色较明显，为五声音阶，字少腔长，委婉抒情，称为南曲。南戏音乐的结构比较灵活，虽仍为曲牌体，但没有折数规定，不受宫调束缚，一折之中不同角色均可演唱。南戏音乐不同于北曲，但对北曲也有所吸收，出现过南北合套的情况。明代南戏传奇在流传过程中，与江南一带的地方音乐结合，生成了海盐、余姚、弋阳、昆山四大声腔。经过明代中期魏良辅等人的革新创造，昆山腔在明代后期到清代前期风靡一时。昆山腔又称昆曲，其特点是细腻舒缓、典雅优美。清代前期，戏曲音乐有了新的变化。多种地方戏曲声腔蜂起，统称"花部"，与"雅部"的昆曲争夺戏曲舞台。其中，梆子腔和皮黄腔影响最大。清代道光年间，属皮黄腔的京剧正式诞生，并很快便扩展到全国各地，成为全国性的第一大剧种。京剧音乐是与曲牌体不同的板腔体。板腔体只有几种基本调式，其着重点在于板式的灵活变化，也就是音乐速度和节拍的灵活变化。受到戏曲音乐的带动，明清民间歌曲和器乐曲也发展得十分红火。民歌小曲生动活泼，数量众多，仅明末冯梦龙收集的"挂枝儿"和"山歌"就有800余首。乐器演奏方面，不仅出现了不少古琴、琵琶等乐器的独奏高手，而且多种形式的合奏达到了极高的水平。除汉族之外，其他兄弟民族的民间音乐也在发展中形成了自身的特色。事实表明，真正的音乐离不开民间的滋养。至于乐律方面，明代朱载堉总结前人成果，将音乐科学推上了高峰。他创造了"新法密率"，即十二平均律，使自"三分损益法"提出以来一直困扰着音乐家的黄

钟还原的难题得到了彻底解决。这在世界上处于领先地位。

千百年来，中国传统音乐逐渐确立了独特的艺术系统。它以与众不同的形式和风格，丰富了世界音乐宝库。

第二节　独特贡献

中国传统音乐对世界音乐文化的贡献是独特的。这种贡献突出地体现在音乐理论、乐律体系、乐器创造等方面。

一、民族音乐理论

中国古代的音乐理论资料十分丰富。儒家和道家音乐思想的互补，构成了古代音乐理论的基本框架。

儒家音乐审美理想的最高境界是中和。中和包含着两个方面的意思：和即和谐，但这种和谐并非无差别的物质同一，而是有差别的审美协调，所谓"一气、二体、三类、四物、五声、六律、七音、八风、九歌以相成也，清浊、小大、短长、疾徐、哀乐、刚柔、迟速、高下、出入、周疏以相济也"（《左传·昭公二十年》）。《国语·周语下》有"乐从和"之说。《礼记·乐记》更强调："乐者，天地之和也。"中即适度，过度必然会破坏事物的完美。吴公子季札至鲁观乐，曾对风、雅、颂各类音乐作出了全面评价，而其基本的立论出发点就是取中适度（《左传·襄公二十九年》）。孔子也推崇音乐的"乐而不淫，哀而不伤"（《论语·八佾》）。追求和谐适度，是中国古代音乐理论从先秦到明清一以贯之的基本观念。

道家音乐审美理想的最高境界是自然。道家重"道"，而道家所谓的"道"，大体上讲就是万物自然而然。老子讲："人法地，地法天，天法道，道法自然。"（《老子·第二十五章》）从重"道"的基本观念出发，道家否定有违人的自然天性的造作喧嚣的音乐。庄子还区分了"人籁""地籁""天籁"。"'人籁'是人通过并借助于丝竹管弦这些乐器而构成的声音之美。'地籁'是风吹自然界的各种大大小小的孔窍所发出的声音之美，它们要依靠风

的大小和孔窍的不同才能形成。而'天籁'呢？则是自然界众窍'自鸣'的声音之美，是不依赖任何外力而自发产生的。"[1] 三者中"人籁"和"地籁"都有所依凭，唯有"天籁"完全自然而然，因此是最高层次的音乐。先秦道家的这些见解，经过后人消化之后，形成了中国古代音乐理论中崇尚自然之美和本色之美的明显倾向。

作为审美理想的中和之美与自然之美，虽侧重点不同，却有内在的相通之处。它们在互补之中共同影响了中国传统音乐的发展道路。

二、民族乐律体系

中国传统音乐在长期的艺术实践中，形成了对乐律的特殊掌握，建立了民族特色明显的乐律体系。

从西周到春秋，对乐律的认识逐渐进入了一个自觉的阶段。首先，五声音阶的观念得到确立。五声音阶是不带半音的全音音阶，其五音分别被称为宫、商、角、徵、羽。在中国传统音乐的乐律体系中，五声音阶长期占有重要地位。在五声音阶的基础上，人们发展了七声音阶，即在五声音阶中加入变宫和变徵两个半音。春秋战国时期，五声音阶和七声音阶一直并行发展。同时，出于合乐和旋宫的现实要求，又发明了十二律。"律，所以立均出度也。"（《国语·周语下》）十二律乃是将一个八度分成十二个半音。而中国最早的以数学计算来确定各音的准确高度及相互关系的方法，就是"三分损益法"，标志着我国音乐科学的重大发展.

明代朱载堉集前人成果之大成，首创"新法密率"，成功地求得了十二平均律，彻底解决了"三分损益法"生律无法还原的千古难题。"新法密率"摆脱了传统的"黄钟九寸，三分损益，隔八相生"的思路，完全另辟蹊径。朱载堉运用"新法密率"，在世界上最早计算出了十二平均律。这不仅使中国传统的乐律体系获得了进一步完善，而且对世界音乐文化的发展作出了重要贡献。

[1] 张少康：《论庄子的文艺思想及其影响》，见《古典文艺美学论稿》，中国社会科学出版社1988 年版，第 152 页。

三、民族乐器创造

乐器是音乐文化的一种凝固形式。中国传统音乐的特色，通过民族乐器的创造，获得了相当充分的体现。

从约 8000 年前的骨笛开始，中国传统音乐先后发明创造或引入改进了众多的乐器。古今见于记载的乐器共有上千种。这些乐器特点显著，构成了世界乐器发展的一个独立分支。其中有的乐器曾在历史上的特定阶段产生过重大影响；有的乐器则长期流传，延绵不绝，具有突出的代表性。

埙是中国古老的吹孔气鸣乐器，一般为陶土烧制而成，又称陶埙。埙的内腔洞空，外观呈圆形，上尖，削肩，粗腰，平底，吹口在顶端，侧部有音孔。埙大约出现于新石器时代中期，经过数千年的逐步改进，至商周时仍为重要的乐器之一。从陕西半坡和浙江余姚河姆渡出土的一音孔埙到山西万荣和太原出土的二音孔埙，从甘肃玉门火烧沟出土的三音孔埙到河南辉县琉璃阁出土的五音孔埙，为古代音阶的发展提供了可靠的物证。商周以后，埙仍然有时用于雅乐演奏，但已经丧失了原有的重要地位。在现代，人们可以通过埙的吹奏，体会到古朴的远古遗音。

编钟是中国古老的组合式击奏体鸣乐器。早在新石器时代，就已经出现了陶钟。进入青铜时代以后，则又铸造了铜钟。将几枚音高不同的铜钟组合在一起，便形成了编钟。商代后期的编钟仅为三枚一组。从西周开始，才有八枚以上的大型编钟。作为旋律性乐器，编钟声音响亮，富于色彩感。春秋战国，是编钟最为辉煌的发展时期。出土于湖北随州曾侯乙墓的战国早期编钟，代表了编钟制造的最高成就。秦汉以后，编钟仅存在于宫廷雅乐或燕乐之中，因脱离生动的民间音乐实践而几成绝响。

琴是中国古老的拨奏弦鸣乐器，历史也相当悠久。《世本·作篇》中"伏羲作琴"的说法虽不可信，但是在周代，琴就已经十分流行，而且与乐律的发展关系密切。春秋时的音乐家师旷、师涓、伯牙等，都以琴艺高超而著称于世。最为难得的是，此后的两千多年里，琴作为中国传统音乐的核心乐器之一，常盛不衰，而且发展形成了多样化的演奏风格和众多各有所长的

琴艺流派。琴的制作工艺十分讲究。琴身整体为木质扁长形共鸣箱，头宽尾窄，上张琴弦，无柱。琴弦数在先秦时尚不固定，或五弦，或十弦，自汉代起则确定为七弦。弹奏时，以右手弹弦，以左手按弦，相互配合。琴的音域广阔，音色丰富，表现力很强，既可用于合奏或伴奏，又可常用于独奏。琴以其自身的魅力赢得了历代文人的偏爱。儒家的创始人孔子就擅长弹琴。汉代的著名文学家司马相如和蔡邕，也都是弹琴的高手。唐宋以后，独坐弹琴，清心自娱，更被文人普遍视为情趣高雅的一种体现。因此，在各类传统乐器中，琴的文化底蕴特别深厚。

琵琶也是中国传统的拨奏弦鸣乐器。它的发展演变，体现了中国音乐文化对外来音乐文化的吸收融化。关于琵琶的起源，或言出于秦代的弦鼗，或言由西北少数民族传入。大约在汉代，琵琶就已经带有了文化交融的特点。这时的琵琶"颈长体圆"，后世的阮咸和月琴即由此而来。到六朝时，又有半梨形曲颈的琵琶经西域龟兹等地传到中原。唐宋以后，两种琵琶不断取长补短，逐渐改进变化，较多保留曲颈琵琶的形制而基本定型。改进定型的琵琶，为竖抱五指弹奏，合奏独奏皆宜。琵琶的艺术表现力十分丰富，无论是弹奏雄壮高亢的武曲，还是弹奏柔和委婉的文曲，都能使其妙处获得完美的展现。

中国传统乐器在发挥自身优长的基础上，形成了若干种合奏形式。有纯用弦乐器的弦索乐，纯用打击乐器的清锣鼓乐，也有合用吹管乐器与弦乐器的丝竹乐，合用吹管乐器与打击乐器的吹打乐。合奏实现了不同乐器的有机配合，使民族乐器的特点得到更为充分的展示。

第六章
中国传统舞蹈

舞蹈是一种以艺术化的人体动作表达内心情感的艺术，舞蹈之美是一种动态的人体美。舞蹈根源于人的生命律动。闻一多曾经谈道："舞是生命情调最直接，最实质，最强烈，最尖锐，最单纯而又最充足的表现。生命的机能是动，而舞便是节奏的动，或更准确点，有节奏的移易地点的动，所以它直是生命机能的表演。"[1] 借助于中国传统舞蹈，中华民族的生命活力获得了艺术的升华。

第一节　艺苑典型

舞蹈在中国传统艺术的丰饶苑地当中，原本并非声名最为显赫、成就最为辉煌的一员，然而，由于其内在精髓代表了中国传统艺术普遍化的深层追求，无形中便占有了重要的历史地位。从宏观的美学视界着眼，宗白华曾断言："'舞'是中国一切艺术境界的典型。"[2] 对于中国传统舞蹈的这一论断，其根据不在形而在质。

第一，中国传统舞蹈以其飞舞跃动的势态，集中体现了作为中国文化核心的宇宙观念以及由此派生出的艺术观念。中国古代在儒道互补基础上形成的宇宙观，是一种以生成变化为基本规律的由静达动的宇宙观。中国古代艺术推崇"气韵生动"，主张虚实相生，力图建构静穆与飞动辩证统一的艺术时空，将空间导向无限，将时间引入无穷。这本是所有艺术门类的共同审美

[1]　闻一多：《说舞》，见《闻一多全集》甲集，开明书店 1948 年版，第 195 页。

[2]　宗白华：《中国艺术意境之诞生》，见《美学散步》，第 69 页。

理想。"然而，尤其是'舞'，这最高度的韵律、节奏、秩序、理性，同时是最高度的生命、旋动、力、热情，它不仅是一切艺术表现的究竟状态，且是宇宙创化过程的象征"。[1]

第二，中国传统舞蹈最充分地展示了中国古代艺术侧重抒情写意的显著特征。中国古代艺术总体上是偏于表现的，从未将精确再现对象当作终极目标。诗重"言志"，画重"畅神"，简而言之，各种艺术都以抒情为本。不过，比较起来，舞蹈在感情的抒发方面最充分也最强烈。傅毅《舞赋》讲："歌以咏言，舞以尽意，是以论其诗不如听其声，听其声不如察其形。"其强调当所要表达的感情特别浓烈时，唯有舞蹈才能胜任。舞蹈之所以具有抒情的优势，是因为舞蹈的基本表现手段——人的形体动作与人的感情之间直接呈现为内外表里的对应关系，形体动作的节奏变化和内心情绪的节奏变化是同构的。

由上述可见，中国传统舞蹈无论是就时空意识而言，还是就抒情功能而言，都堪称中国古代艺术的典型。把握中国传统舞蹈的要义，有助于深入领悟中国古代艺术的根本精神。

第二节　发展历程

回顾中国传统舞蹈的发展历程，是十分困难的。这主要是因为，舞蹈形象的存在是瞬间性的。千百年来，多少舞蹈家美妙动人的舞姿，全都已经在时间长河中消逝泯灭，只遗留下了一些间接资料——有关舞蹈的文字记载及绘画、雕塑作品。然而，文字记载虚而不实，绘画、雕塑静而非动。我们只能依据这些局限明显的间接资料，粗略地勾勒出中国传统舞蹈的历史轮廓。

中国舞蹈起源的确切年代，已无法断定。不过，根据青海大通出土的马家窑类型的舞蹈纹彩陶盆推测，在距今约 5000 年的新

舞蹈纹彩陶盆

[1]　宗白华：《中国艺术意境之诞生》，见《美学散步》，第 67 页。

石器时代中期，原始舞蹈已相当发达。这一点还可以由内蒙古阴山、云南沧源等地的舞蹈题材的岩画来加以印证。原始舞蹈是从人类早期的劳动实践中分化出来的，是生命力的直接表现。就内容来说，原始舞蹈最初与生产劳动关系密切，随后受到原始宗教的影响，被打上了氏族部落图腾祭祀活动的印记。就形式来说，原始舞蹈基本上是节奏简单、动作简明的集体群舞，而且与原始音乐是融为一体的。

在奴隶社会的前期，中国舞蹈出现了娱神与娱人两条并行的演进轨迹。肇始于原始时代的巫风，在夏朝和商朝以祭祀祖先、占卜吉凶为主要形式继续蔓延，而几乎所有的巫术活动都有舞蹈掺入。主持巫术活动的"巫"，因能沟通神人，地位十分重要，却必善于舞蹈。殷墟出土的甲骨卜辞中，保留了许多涉及巫术舞蹈的资料，尤以舞蹈求雨最为常见。娱神的巫舞始终不衰。后世一直存留的驱鬼逐邪的傩舞，可以视为上古巫舞的遗踪。同时，夏、商的统治者也开始将舞蹈用于享乐。传说夏的开国君主启热衷于观赏舞蹈，夏的末代君主桀和商的末代君主纣，更是沉湎于舞蹈享乐，而且越来越奢靡。为了满足统治者的享乐需求，出现了专门表演舞蹈娱人的乐舞奴隶，促进了舞蹈艺术的发展。西周为强化宗法统治，制定了严格的礼乐制度，而舞蹈是其重要组成部分。其一，西周对前代舞蹈整理加工，使之规范化，并用于不同的祭祀仪式。其二，西周专门设立了掌管乐舞的官方机构，由大司乐主管，统辖各种乐舞人员，负责乐舞演出和乐舞教育。其三，西周还对不同等级的舞蹈表演规格作出了明确规定，舞蹈被正式纳入了政治教化的范围之内。春秋战国，经济关系发生变革，政治力量重新组合，随之而来的便是礼崩乐坏。一方面，新兴贵族纵情声色，西周的舞蹈等级规定遭到无情践踏；另一方面，西周整理的一套"雅乐"已经僵化衰微，而各地充满新鲜活力的民间舞蹈则广为流行。由《诗经》中的部分篇章及一些出土的青铜器纹饰、漆画和小型玉雕，可以推想到当时舞蹈的大致情况。

秦汉是中国传统舞蹈发展的一个重要时期。秦始皇实现了政治上的统一，也力求实现文化艺术的统一。这一点的影响是十分深远的。秦代的舞蹈资料几近空白，相对来说，汉代的舞蹈资料则较为丰富，不仅有文字记叙，

而且有画像石、画像砖及明器陶俑凝固了当年的婆娑舞姿。两汉承继秦代的制度，置乐府，专管俗乐俗舞，收集整理各地民间歌舞，延揽聚集各类歌舞艺人。这种重视民间歌舞的自觉形式，产生了十分积极的影响。汉代，舞蹈流行于社会各阶层，上至皇室权贵，下至平民百姓，均视舞蹈为基本的娱乐形式之一。特别有意义的是，在这一阶段，舞蹈的艺术水准明显提高，舞蹈的民族特色也已初步形成。汉代舞蹈既有优美的长袖舞、对舞、巾舞、盘鼓舞，又有刚猛的干舞、戚舞，形式多样。此外，汉代舞蹈与综合性的娱乐形式"百戏"关系密切。"百戏"兼容杂技、武术、歌舞演出，并加了一定的故事成分。在相互穿插的表演当中，舞蹈得以从民间的杂技、武术中吸收有益的养料。

魏晋南北朝是一个动荡分裂的时代，然而对舞蹈艺术来说，却是一个融合的时代。这种融合，具体表现为汉族与其他民族的融合、中原与西域的融合、南方与北方的融合。南北对峙的局面形成以后，统治者均醉心于歌舞享乐，南方流行的主要是清商乐舞，北方流行的主要是胡舞。清商乐舞以曹魏清商署的遗产为基础，又吸收了长江流域吴、楚等地的乐舞，偏于清丽纤柔，表达感情十分细腻。更为重要的是，丝绸之路上的经济往还，以及佛教的东传，将西域的舞蹈带进了中原。龟兹舞、疏勒舞、高昌舞的动作节奏别开生面，与中原舞蹈相触相接，使中原舞蹈得到了一个丰富自身的良好机遇。诞生于西北甘肃一带的西凉乐舞，乃"凉人所传中国旧乐而杂以羌胡之声"（《旧唐书·音乐志》），本身就是中原乐舞与西域乐舞杂交汇合的产物。至于海东高丽乐舞，也是在这一时期传入中原的。

中国传统舞蹈在唐代翻开了历史上真正辉煌的一页。在昂扬向上的总体社会氛围之中，"我国舞蹈已达到一个更新层次上的成熟完美。其式样之多、种类之全、分类之细、技艺之高皆可谓空前"[1]。唐代舞蹈确实称得上丰富多彩，全面繁荣。唐代的人们具有充分的自信，在魏晋南北朝舞蹈交融的基础上，非常自然地将外来舞蹈化为己有，建构起了富于时代特色的舞蹈艺术

[1] 袁禾:《中国舞蹈意象论》，文化艺术出版社 1994 年版，第 148 页。

敦煌莫高窟壁画中的舞蹈

系统。初唐宫廷乐舞增删隋代"九部"而重定为"十部"。盛唐则依形式和规模重分宫廷乐舞为"坐部伎""立部伎",其中大多数都是为颂扬帝王功德而融汇中原与西域舞蹈风格新近创制的作品。这类舞蹈又有"软舞"与"健舞"之分。"'软舞'抒情性强,优美柔婉,节奏比较舒缓,其中也有快节奏的舞段;'健舞'动作矫捷雄健,节奏明快。"[1]唐代诗歌中留下了许多吟咏这些舞蹈的名篇。白居易的《霓裳羽衣舞歌》,记录了中唐元和年间宫廷演出《霓裳羽衣舞》的情景,为研究当时的舞蹈状况提供了重要线索。唐代民间还流传着兰陵王、踏谣娘等演示简单情节的舞蹈,是舞剧的雏形。唐代舞蹈获得了独立的艺术地位,无论在宫廷还是在民间,都受到普遍欢迎。教坊、梨园等机构培养了大批高水平的职业舞蹈艺人,舞蹈风格呈现出多样化的局面,艺术表现力得到充分开掘。唐代舞蹈的丰富、绚烂、明快之美,是无与伦比的。

唐代的艺术高峰,后人已难以超越。宋代舞蹈处在偏于柔弱的时代背景之下,自身也渐入低潮,不过,其中却蕴含着值得重视的变化。这变化就

[1] 王克芬:《中国舞蹈史(隋、唐、五代部分)》,文化艺术出版社1987年版,第5页。

是，舞蹈的独立性减弱，而叙事性增强。宋代宫廷乐舞发展了"队舞"的形式。"队舞"人员众多，歌唱、舞蹈、朗诵相互配合，具有一定的故事情节，表演常依固定程式。民间舞蹈则更富于生活气息。在乡村，舞蹈汇入了热闹的社火之中，题材与生活比较贴近。在都市，舞蹈成为瓦肆勾栏演出的以市民为观赏对象的诸多技艺之一，开始染上了商业化色彩。关于宋代宫廷和民间舞蹈的具体情况，《东京梦华录》及《武林旧事》等书中有比较详细的记载。宋代舞蹈趋向表演故事这一点，是促进中国戏曲艺术成熟的基本因素之一。从宋末到元代，舞蹈逐渐被戏曲吸收，纳入了一个新的综合性表演体系中。

明清时期，宫廷舞蹈已经僵化，丧失了生气；民间舞蹈仍活跃于节庆赛会，但也缺乏发展动力。于是，在与戏曲的结合中，舞蹈艺术重新定位，为自己探寻到了一条新的出路。中国戏曲表演的根本特征之一就是载歌载舞。王国维《戏曲考原》称："戏曲者，谓以歌舞演故事也。"[1]舞蹈依附于戏曲，不仅增加了戏曲的魅力，而且保存了优秀的舞蹈传统，丰富了自身的表演程式。这种艺术上的酝酿和积蓄，为现代中国舞蹈以独立姿态重新崛起，准备了必要的条件。

第三节　民族特色

中国传统舞蹈是中国传统艺术整体系统中的一个子系统。它以自身的特殊方式，传达着民族文化精神，透露着民族审美心态。毋庸讳言，在历史发展的一定时期，中国传统舞蹈曾经接受过外来舞蹈的复杂影响。然而，基于深厚的文化底蕴，中国传统舞蹈在保持自身艺术品质的前提下，成功地实现了对外来影响的吸收消化。尤其是中华民族大家庭中 56 个民族几乎都有自己民族特色的舞蹈，因此，中国传统舞蹈丰富多样，其艺术表现方面的民族特色是相当显著的。

[1]　齐森华、陈多、叶长海主编:《中国曲学大辞典》，浙江教育出版社 1997 年版，第 928 页。

一、风格刚柔相济

中和，是中国古代文化所推崇的审美理想。"中也者，天下之大本也；和也者，天下之达道也。致中和，天地位焉，万物育焉。"（《礼记·中庸》）所谓"中和"，极富辩证精神。为了实现中和，最根本的是阴与阳、刚与柔协调互补。中国传统舞蹈自觉地踏上了刚柔相济的道路。就总体而言，一个时代的舞蹈往往是既有偏于阳刚者，也有偏于阴柔者，彼此配合，相互补充。中国舞蹈史上"文舞"与"武舞"的区分始于先秦，然而，两者常一同演出，相得益彰。南北朝，南方的清商乐舞代表阴柔，北方的胡舞代表阳刚。唐代，"软舞"与"健舞"之别，即在于一属阴柔，一属阳刚。明清两朝，戏曲舞蹈因与特定角色相联系，或刚或柔，也转化成了固定的程式。刚与柔共存共兴、相摩相荡、互推互生，使得中国传统舞蹈在整体风格上始终趋于中和之美。尤其需要注意的是，中国传统舞蹈的刚与柔是相对的，并不绝对排斥对方。两者实际上相互包容，相互渗透，相互转化，刚中有柔，柔中有刚。就一部舞蹈来说，常常是以阳刚为主，又含带阴柔的成分；以阴柔为主，却穿插阳刚的段落。刚柔相济，是中和的审美理想在中国传统舞蹈领域的具体体现。中国传统舞蹈能够在刚与柔的对立中求得统一，艺术风格自然平和敦厚，而这恰好满足了中华民族的审美需求。

二、动作圆转回旋

舞蹈的真谛在于人体动作。动作是舞蹈构成审美意象、传达审美感情的主要手段。不同的舞蹈体系，孕育了不同的舞蹈动作语汇。西方的芭蕾舞，动作是开放性的，要求尽量向外伸展，富于外向的张力。至于中国传统舞蹈动作的突出特征，则是圆转回旋。

戏剧艺术家欧阳予倩强调："京戏的全部舞蹈动作可以说无一不是圆的……看来这也就是中国古典舞蹈最显著的特点。"[1]"圆"是一种周而复始

[1] 欧阳予倩：《我怎样学会了演戏》，见《欧阳予倩戏剧论文集》，上海文艺出版社1984年版，第393页。

的运动轨迹，具有特殊的形式美。而舞蹈动作的"圆"则基于身体的"转"。由身体扭转而带动动作的圆弧，进而连续贯通，回旋往复，便生成了中国传统舞蹈周流无碍的特殊韵律。对于中国传统舞蹈来说，圆转回旋既在于舞蹈者动作的空间线路，也在于舞蹈者运行的平面线路。这种圆转回旋的动作特征，可以从明清的戏曲舞蹈一直回溯到先秦。由战国铜器、漆器装饰图案中的舞伎形象可知，当时的舞蹈动作便已偏重圆弧。后世众多复现舞蹈姿态的壁画、陶俑，以及吟诵舞蹈动作的诗赋，都间接印证着这一传统。

中国传统舞蹈还常借长袖来加强舞蹈动作的圆转回旋。"作为延伸肢体运动线条的长巾和水袖，能大大扩展身体的表现力，强化舞蹈情感。舞者通过手臂、手腕、身肢等部位不同幅度、力度、速度、路线的运动，使巾袖缭绕空际，变化着无数形态——时而袅袅直上，如蜂蝶飞舞；时而缓缓游动，似流水清波；时而冲入云端，像银蛇腾空；时而卷曲回旋，若风戏白练，创造着无数生动鲜明的舞蹈意象，展示着无数复杂的心境和情感。"[1]《韩非子·五蠹》中已有"长袖善舞"之说，而洛阳出土的战国舞伎玉雕，造型上也正突出了长袖的飞飘。这些都表明，长袖用于舞蹈是由来已久的。长袖飘舞，回旋翻飞，缭乱萦回，呈现出的是流畅的曲线，可以使圆转的舞蹈动作更加优美动人。

圆转回旋作为中国传统舞蹈基本的动作规律，符合中国古代宇宙观关于变化循环的思想。《周易》演示了由太极而分阴阳、由阴阳而生万物的宇宙运动过程，认为万物变化都带有循环性。"日往则月来，月往则日来，日月相推而明生焉。寒往则暑来，暑往则寒来，寒暑相推而岁成焉。"也就是所谓"无往不复""往来无穷"。宇宙万物周而复始的无限循环，其运动模式就是圆，就是圆转回旋。中国传统舞蹈动作圆转回旋特征的文化渊源大约就在这里。

"舞以宣情"（阮籍《乐论》），舞蹈动作实际上是感情的动态外化。然而，中国古代圆转回旋的舞蹈动作，在感情表现方面偏于含蓄蕴藉。从某种

[1] 袁禾：《中国舞蹈意象论》，第240—241页。

意义上讲，这同儒家"温柔敦厚"的抒情主张是一致的。前期儒家并不绝对否定人的感情，但是认为对感情不应完全放纵，抒发感情要有节制，保持在适当范围之内，不能过度。孔子就曾提倡"乐而不淫，哀而不伤"（《论语·八佾》），汉儒撰写的《毛诗大序》也标榜"发乎情，止乎礼义"。儒家的抒情主张有保守的一面，也有合理的成分。就舞蹈而言，含蓄与直率很难简单地区分优劣，不过含蓄确实更能激发人的审美想象，更耐人品味。

第七章
中国传统戏曲

　　中国传统戏曲乃是采用歌舞的形式，以演员扮演角色，直观展现故事情节的艺术样式。王国维在《戏曲考原》中简要地概括说："戏曲者，谓以歌舞演故事也。"

　　"世界上有三种古老的戏剧文化：一是希腊悲剧和喜剧，二是印度梵剧，三是中国戏曲。"[1] 其中，中国传统戏曲吸吮丰富的文化艺术养料，形成了特色鲜明的表演体系。它虽然成熟年代相对较晚，但是其自身的传统始终没有中断，时至今日，依然不断革新发展，保持着旺盛的生机。

第一节　孕育发展

　　与古希腊戏剧及印度梵剧相比，中国传统戏曲作为一种独立的艺术样式，正式定型是比较晚的。直到北宋与南宋交替更迭的 12 世纪，中国传统戏曲才真正形成。造成这一情况的原因极为复杂，具体分析，有三个方面的影响最为明显。第一，中国自远古以来，形成了辉煌的农业文明，然而城市经济在相当长的历史时期中，没有获得充分的发展。"戏曲的发展需要艺人的职业化。因此都市的出现、商品经济的发达、市民阶层的大量存在和艺术经验充分的积累都是先决的条件。"[2] 显然，城市经济的滞后和市民阶层的缺席，无形中延缓了中国传统戏曲的诞生。第二，中国传统文化中包含着崇尚实务的固有成分。早在春秋时期，以孔子为代表的儒家，就继承并发展西周

　　[1]　张庚：《中国戏曲》，见《中国大百科全书》戏曲、曲艺卷，中国大百科全书出版社 1983 年版，第 1 页。

　　[2]　张庚、郭汉城主编：《中国戏曲通史》上册，中国戏剧出版社 1980 年版，第 77 页。

重视人伦关系和现实功利的精神倾向，建立了带有"实践理性"特色的思想体系，并一举奠定了中华民族的特殊文化心理结构。这种崇实务而绌玄想的观念占据了文化主流地位后，带来的结果之一，就是将神话导向历史，并切断了原始宗教同戏曲艺术的直接联系。第三，中国艺术具有偏于表现的深厚传统。"古希腊戏剧和印度梵剧之所以先我国戏曲而生，原因是多种多样的，具有深厚的叙事文学的土壤是其中一个重要的原因。"[1]然而，中国文学却是一块抒情的领地。中国最早的诗歌总集《诗经》，305篇中绝大多数都是短篇抒情诗。中国诗歌理论"开山的纲领"，则是"诗言志"。即便是富于再现功能的绘画，在中国走的也是一条侧重写意的特殊道路。这种重表现、重抒情的整体艺术氛围，使以再现人生为己任的中国传统戏曲，不得不经历一个超长的孕育过程。

中国传统戏曲的正式诞生虽晚，然而，其渊源却一直可以追溯到远古时代。早在热烈粗犷的原始歌舞中，就包含了戏曲艺术的基因。随着原始宗教成为氏族部落精神生活的支配力量，原始歌舞也被纳入巫术仪式，并被赋予了沟通神人的重要功能。许慎《说文解字》释"巫"为"女能事无形，以舞降神者也"。在祭祀活动中，"巫"不仅要"恒舞""酣歌"，而且有时还要装扮成神灵附体的样子，其中便暗含了扮演角色的成分。从民间长期流传的驱鬼辟邪的傩舞中，可以觅到上古巫风的遗踪；而傩舞与戏曲艺术的联系，则更为密切。

除了原始歌舞之外，先秦即已出现的俳优，也是戏曲艺术的源头之一。俳优是夏、商、周三代宫廷中专为满足统治者的娱乐需求而设置的艺人。作为最早的职业演员，俳优最初主要从事歌舞表演，后来表演歌舞的职能逐渐减弱，转而偏重在统治者面前用滑稽的语言和动作进行调谑或讽谏。尤其值得重视的是，有的俳优精心扮饰某个人物，达到了几可乱真的地步。从某种意义上说，后世的戏曲艺术正是对先秦俳优"肖人之形容，动人之欢笑"传统的继承。

[1]　郑传寅：《中国戏曲文化概论（修订版）》，武汉大学出版社1998年版，第110页。

汉代，戏曲艺术的萌芽在极富群众性的"百戏"中进一步生长。"百戏"乃是一种综合性的大型娱乐形式，歌舞、杂技、幻术及武术竞技等同场表演，相互促进，丰富多彩。经过魏晋南北朝中原艺术与西域艺术，以及南方艺术与北方艺术的交流融合，唐代艺术呈现出了整体繁荣的辉煌局面。在这样的背景之下，歌舞戏与参军戏的演化，为戏曲艺术的创生进行了重要的铺垫。"中国戏剧之形成一项独立艺术部门，唐代的这两种戏，是其间一大关键。"[1]

宋代是中国传统戏曲真正定型的阶段。经过了漫长的孕育和艰难的准备，独立的戏曲艺术终于诞生了。"我国戏曲在进入十二世纪以后，开始演变成了较为完整的艺术形式。北方的杂剧与南方的南戏在瓦舍勾栏中或戏台上出现，使我国戏曲艺术进入了一个新的纪元。自此以后，我国戏曲的发展已不再是从无到有、从不成形到成形的过程，而开始转入了戏曲艺术的不断成长壮大和日益丰富多彩的发展过程。"[2] 多种因素的合力，促成了戏曲艺术的定型。一方面，宋代城市经济的空前繁盛，乃是戏曲兴起的必要土壤。城市中热闹的瓦子勾栏，为戏曲演出提供了适当的场所；富裕的市民阶层，则为戏曲表演带来了稳定的观众。另一方面，自身长期的艺术积累和叙事性民间说唱艺术的侧面影响，也使戏曲具备了确立独立艺术品格的必要条件。杂剧的成熟和南戏的出现，可以视为中国传统戏曲诞生的标志。

在元代，刚刚形成不久的中国传统戏曲立即登上了一个极度繁荣的艺术高峰。其中，居于主流的是杂剧。现实中尖锐的社会矛盾和民族矛盾刺激了元杂剧的发展，并引导其摆脱肤浅而走向深刻。大量富于才华的知识分子被迫献身于杂剧艺术创作，在保持市民性的前提下，明显地提高了元杂剧的文化品味。元杂剧的演出形式为对白、演唱、动作、舞蹈相结合，其中演唱最为重要；角色分末、旦、净三类，一般由担任主角的正旦或正末一人主唱；演唱采用套曲，一折一套，由同一宫调的若干曲牌组成；演唱风格较为劲健，故前人有"北曲以遒劲为主"（魏良辅《曲律》）之说；结构上则基本是一剧一本，一本又分四折。关汉卿是最杰出的元杂剧作家，他的《窦娥

[1] 周贻白：《中国戏曲发展史纲要》，上海古籍出版社 1979 年版，第 52 页。

[2] 张庚、郭汉城主编：《中国戏曲通史》上册，第 81 页。

冤》《望江亭》《救风尘》等作品，深刻触及现实矛盾，人物性格鲜明，词曲本色晓畅，结构完整统一，代表了元杂剧的最高成就。其他如王实甫、白朴、马致远等剧作家，《西厢记》《梧桐雨》《汉宫秋》《赵氏孤儿》等剧作，也都为元杂剧增添了光彩。元代末年，曾盛极一时的杂剧日渐式微，而南戏却在吸收杂剧影响的基础上获得了新的发展。南戏在北宋、南宋之交形成于浙江温州一带，与民间"社火"关系密切，在东南沿海的乡村十分流行，入元后一度衰落，但因善于吸收各种养料以丰富自身的表现能力，故而得以重新崛起。南戏的表演体制整体上比较灵活。首先，一本戏的出数没有固定限制，一般都较长，可以表现曲折的情节。其次，舞台演出的时空处理与多场划分的结构相联系，自由度很大。再次，音乐较多地保留了民间的即兴特点，不确定宫调，但仍需基本和谐。最后，角色分为生、旦、外、贴、净、末、丑，而每个角色都能演唱。高明创作的《琵琶记》被誉为"南曲之宗"（黄图珌《看山阁集闲笔》），与《荆钗记》《白兔记》《拜月亭记》《杀狗记》一道，共同展现了元末南戏的艺术风姿，也预示了明代传奇戏曲的新发展。

从明代开始，中国传统戏曲进入了一个新的发展时期。代表着北方艺术特色的杂剧在明代前期仍维持着一定的局面，并进行了一些局部的改革，然而最终未能改变凋零的命运。万历朝以后，杂剧备受冷落。由南戏发展而来的传奇，经过一段与杂剧共存的过渡之后，很快便在明代中期占据了戏曲舞台的主导地位，并迎来了一个新的高潮。明代的传奇戏曲基本上继承南戏的衣钵，而在演唱声腔上产生了重要的新变。元末《琵琶记》等南戏，原以弦索腔演出；到明代中叶以前，传奇因在江南一带广泛流传，结合各个具体地方的方言和民歌曲调，便形成了若干带有地方特色的声腔，主要为海盐腔、余姚腔、弋阳腔、昆山腔。在四种主要声腔之中，昆山腔兴起略晚，却能后来居上。明代后期的传奇戏曲舞台，以昆山腔为主调，呈现出了一派十分兴旺的局面。沈璟领袖吴江派，讲究音律；汤显祖领袖临川派，崇尚才情。两者分别代表了传奇创作的不同倾向。汤显祖"玉茗堂四梦"中的《牡丹亭》一剧，情节浪漫，文词典丽，实为明代传奇戏曲的冠冕之作。在昆山腔大放异彩的同时，弋阳腔并未销声匿迹，而是继续在民间传

播，吸收养分，产生变异，渗透到了不同的地方剧种之中。从明末到清初，弋阳腔构成了一个多样化的声腔系统。

　　清代对于中国传统戏曲的发展来说，是一个具有特殊意义的重要时期。主要是清代中叶以后京剧形成，为传统戏曲树立了典范性的艺术模式。清代前期，洪昇的《长生殿》和孔尚任的《桃花扇》内容深刻，形式完美，是这一时期最优秀的传奇作品。另一方面，众多的地方声腔剧种如雨后春笋一般出现，导致了昆曲的没落和京剧的勃兴。京剧的种子播于乾隆末年。以乾隆80寿辰为契机，安徽戏曲艺人进京献艺，组成三庆、四喜、和春、春台四大徽班，从而将徽调引入北京，并造成了"戏庄演剧必徽班"（杨懋建《梦华琐簿》）的局面。面对激烈的竞争，徽班艺人博采众长，实现了二黄徽调和西皮汉调的合流，对昆腔、京腔、秦腔等亦有所吸收，使演出形式不断完善。经过数十年艺术经验的积累，终于完成变革，跨出了唱念改用"京音"的关键一步，使京剧得以形成。京剧集传统剧种及各地方剧种之大成，在艺术形式上有了新的发展，角色体制更为完备，表演中唱、念、做、打融为一体，音乐方面则放弃了曲牌联套的结构方式，转而采用更为灵活的板式结构体系，自身的艺术表现力得到明显增强。清代后期，京剧的影响从北京逐渐扩展到全国各地，衍生出不同的艺术流派，成为全国性的代表剧种。同时，散布于各地的地方剧种扎根于民间，也获得了不同程度的发展。

　　中国传统戏曲具有广泛的群众基础和深厚的文化根基。如何在保持自身的优秀传统的同时，探索开拓出一条适应现代审美需求的改革道路，是中国传统戏曲在今天所面临的一项重要的历史使命。

第二节　审美特征

　　中国传统戏曲在自身的发展历程中，构筑了明显区别于世界上其他古老剧种或现代剧种的艺术系统。与众不同的审美特征，赋予了中国传统戏曲永恒的魅力。

一、高度综合

中国传统戏曲曾长期在民间孕育流传，与多种艺术样式都存在着密切的血缘联系，因此，其综合性的特征显得极为突出。文学、音乐、舞蹈、绘画等艺术因素，都被吸收接纳到戏曲内部，分别为戏曲的诞生贡献了力量。当然，戏曲又绝非艺术元素的简单拼凑。不同的艺术因素进入戏曲领域后，放弃了自身的独立属性，经过舞台表演的重新化合，共同熔铸成戏曲艺术崭新的审美品格。中国传统戏曲的综合性，既意味着广泛包容，更意味着有机统一。

文学为戏曲贡献了基本的骨骼——剧本。是否具有比较定型的剧本，是判断戏曲成熟的重要标志。中国传统戏曲剧本从小说中借鉴了情节，却摒弃了小说的叙事。也就是说，戏曲剧本采用的是代言体形式，其故事情节不是由叙事者讲述交代的，而是通过戏中人物直观化的语言动作直接展示的。传统戏曲历来讲究故事情节的新奇、曲折、巧妙、圆满。元代杂剧和南戏的剧目中，有相当一部分作品的情节都是从话本小说衍变而来的。明代戏曲更因重视故事情节而被称为"传奇"。李渔讲："古人呼剧本为'传奇'者，因其事甚奇特，未经人见而传之，是以得名。可见非奇不传。"（《闲情偶寄》）就社会意义而言，传统戏曲的情节常体现着鲜明的市民性和现实性。就结构安排而言，传统戏曲的情节则充分适应了民间普通百姓的欣赏心理。一部戏的情节，经常是由一条或两条情节线索构成的，有开头，有结尾。关于戏曲情节，可以归纳出几个特点：一是情节线索比较单纯；二是情节构成比较完整；三是情节组织多按时间顺序；四是情节进展多富于曲折变化；五是情节结局力求圆满。以大团圆为结局的情节，普遍存在于传统戏曲之中。戏曲情节的大团圆和善恶有报，从根本上讲，折射了下层人民希冀在艺术中求得心理满足的朴素愿望。在这一点上，戏曲情节与通俗小说情节是相通的。

中国传统戏曲剧本直接把诗接纳到自身的系统之中。戏曲唱、白结合，以唱为主，而所唱之词就是已经戏曲化了的诗。一部戏曲剧本，作为唱词的

诗占据着绝大部分篇幅。从这个意义上讲，戏曲是名副其实的诗剧。进入戏曲剧本之后，诗保持了长于抒情和富于声韵美的原有优势，但是同时也发生了明显变异，实现了戏曲化。所谓戏曲化，有这样三个特点：

第一是人物化。戏曲剧本是代言体，戏中的唱词总要由特定的角色演唱，出自特定人物之口。唱词必须与人物相联系，必须符合特定人物的身份和个性，必须"从人心流出"（徐渭《南词叙录》），真实袒露人物内心的情感世界。

第二是情境化。戏曲剧本以故事情节为主要经线铺展开来，因此，人物的唱词绝不能游离于情节所规定的境遇景况之外，而是要随时依据情节的进展透露出人物身处的境遇，刻画出人物面对的景致。中国古典诗歌最重借景言情，而这一传统也深深地影响到了戏曲唱词。戏曲经常要利用特定的景物来交代环境，烘托情绪，而这景物在演出时不是靠具体布景构成，却是由人物的唱词来描绘的。唱词表面上是点染景物，实质上是抒写情怀，其最高的境界则应达到情景合一，交融莫分。在传统戏曲剧本中，常可以发现情景交融的精彩段落。例如《西厢记》第四本第三折起首崔莺莺送别张生的唱词：

[正宫·端正好] 碧云天，黄花地，西风紧，北雁南飞。晓来谁染霜林醉？总是离人泪。

这些唱词既能充分发挥化情为景、因景传情的功效，又完全符合人物所处的特定情境，是戏曲情节的特殊构成部分。

第三是音乐化。中国诗歌在上古时代曾经与音乐合一，其后两者逐渐疏离，即使是与音乐关系密切的词，也是可唱可不唱的。然而，进入戏曲剧本的诗是一定要演唱的，必须与音乐相配合，符合音乐的特殊要求。元明时期的戏曲都采用套曲的体式，即若干曲牌连贯成一个整体。

音乐和舞蹈融入传统戏曲，无形中使戏曲的表现力和感染力获得了极大的丰富。

戏曲是音乐化的戏剧，没有音乐，也就不成其为戏曲。戏曲表演以唱、

念、做、打为基本功，其中排在第一位的唱就属声乐，而戏曲的伴奏则属器乐。这些音乐因素都服务于戏曲艺术的整体追求。戏曲中的演唱，第一个要求便是字正腔圆。所谓"字正"，指演唱时咬字吐音清晰准确。"凡出字之后，必始终一音，则腔虽数转，听者仍知为即此一字。"（徐大椿《乐府传声》）若咬字吐音含混模糊，必然影响戏曲的演出效果。所谓"腔圆"，第一步指演唱时行腔圆润饱满。只有腔圆，才优美动听，才能将唱词导入音乐的天地之中；而腔圆又有赖于演唱者对轻重、徐疾等辩证关系的恰当把握和处理。第二个要求则是抑扬顿挫。更进一步，还要能声情并茂，充分传达出特定的情韵。现代戏曲表演艺术家程砚秋在《说戏曲演唱》一文中谈道："要成为一个艺术家，就要进一步把词句的意思、感情唱出来，是悲、欢、怒、恨，都要表达给观众，还要让他们感到美。"[1] 为做到演唱富于感情，就不仅要"口唱"，而且要"心唱"，要有心灵的体验和真情的投入。动情才能传情，而传情乃是戏曲演唱的最高境界。戏曲的器乐伴奏，配合着演员的唱、念、做、打，起到重要的烘托作用。根据戏曲不同的情节类型，器乐伴奏也有文场与武场之分。文场以民乐中的弦乐和管乐为主，用于讲究唱、做的演出段落；武场以民乐中的打击乐为主，用于偏于武打的演出段落。在戏曲中，音乐肩负着渲染情绪、确立节奏的重要任务，同时也在人物塑造方面发挥着一定作用，是征服观众的基本手段之一。戏曲音乐区别于独立的音乐，必须与剧中的特定人物和特定情节相联系，绝不能片面地为追求音乐效果而破坏戏曲艺术的完整性。

舞蹈对戏曲表演动作的美化，是显而易见的。戏曲表演动作有做与打之分，做指一般的各种动作，打则专指武打。在戏曲中，做和打都采取了舞蹈的形式。舞台上演员的一举一动、一招一式，无不经过了艺术的加工提炼。"如上楼下楼、开门关门、赶路行走、坐船驾车等，从形式上看，一个动作过程就是一段舞蹈，即连写字睡眠、绣花喂鸡等等，都带有浓郁的舞蹈感和舞蹈姿相（亮相也带有舞蹈的雕塑感）。甚至角色的上下场，也是上场有上

[1] 张再峰：《怎样唱好京剧（修订版）》，湖南文艺出版社 2014 年版，第 211 页。

场舞，下场有下场舞。"[1] 戏曲舞蹈不仅保留了普通舞蹈所具有的抒情、优美和节奏鲜明的表现优势，而且与戏曲特有的角色、情节、唱词密切结合，适应着戏曲的表演要求，充分发展了自身的虚拟性和程式性的特殊形态。舞蹈丰富了戏曲，同时也在戏曲中寻找到了新的生机。

绘画因素对戏曲的渗透，突出体现在人物的扮相上。人物的扮相基本上包括戏装和脸谱两部分。戏装又称行头，包括盔、冠、巾、帽、蟒、靠、褶、帔、靴等，与生活服装相比，已经经过了类型化和程式化的较大改动，呈现出鲜艳的色彩，装饰着华美的图案，十分绚丽夺目。脸谱是直接在演员脸上用各种色彩勾画成的面部图案，主要施于净角和丑角。脸谱源于原始的巫舞，在戏曲中逐渐定型，并演变成戏曲刻画人物的重要手段之一。明显的夸张和类型的象征，是戏曲脸谱的两个特点。不同的脸谱将不同类型的角色清楚地区分开来。"角色一出场，脸谱就给观众一个明确的人品概念——正直的，或奸佞的，善良的，或丑恶的，一望而知。"[2]

二、适当写意

中国传统戏曲的舞台表演体系，从总体上讲，是偏于写意的。它基本上是非写实的，并不追求与生活现实的形貌酷肖，而是力图创造实现了艺术升华的舞台形象，从而使内在的情感意趣得到充分显著的传达和表现。

中国传统戏曲写意倾向的形成，有着复杂的文化背景和艺术背景。长期在苦难中挣扎的广大民众，渴望着确立一种高于生活的艺术形式，并以此来寄托自身的美好意愿。根系深扎在民众之中的戏曲，自然要顺应这一要求。同时，写意代表着中国传统艺术的普遍追求。中国古代的诗歌、音乐、舞蹈，都是以抒情为本的艺术样式；中国古代的绘画也自觉选择了写意的道路。作为综合艺术的戏曲，在包容吸收这些艺术因素的基础上，也必然会强化自身的写意色彩。

戏曲的写意性特征，主要体现为以下两个层次：

[1] 蓝凡：《中西戏剧比较论稿》，第13—14页。

[2] 梅兰芳：《中国京剧的表演艺术》，见《梅兰芳文集》，中国戏剧出版社1962年版，第23—24页。

第一，戏曲的舞台形象经过了精心的艺术提炼和艺术加工，与现实生活的形态和面貌存在着明显差异。"生活写意性"，实际上讲的是情节和人物的写意性，戏曲写意并非采取纯抽象的形式。戏曲从来都十分重视故事情节的生动与人物性格的鲜明，只不过其故事情节与人物性格并没有停留于生活原貌，而是适当地写意化了。至于"动作写意性""语言写意性"和"舞美写意性"，所涉及的则是戏曲舞台形象的不同侧面。写意的戏曲舞台形象不同于生活形象，却绝不等于脱离生活。

第二，戏曲的舞台形象具有浓厚的抒情意味，体现着鲜明的情感态度。写实的戏剧也要抒情，但情是隐匿在与生活极为近似的情节背后的，是深藏在逼真的细节之中的。戏曲却不是这样，其感情的抒发和表现是显而非隐、露而非藏的。诗歌、音乐、舞蹈、绘画等因素，都从不同的角度将表现力集中到抒情这一点上，积极促成了戏曲艺术的全面写意化。戏曲中的唱段，是诗歌与音乐的融合，抒情性最强。不仅如此，戏曲中各种舞蹈化的动作，细到举手投足、挥水袖抖雉尾，也都具有传情功能。作为戏曲基本脉络的故事情节的进展，则常常会因为抒情的需要而被唱段或动作所延缓。"曲贵传情"，是戏曲艺人们世代相传的格言。

戏曲形象的高于生活与重在抒情，是相互联系的，都是写意性的具体显示。这种写意性构成了中国传统戏曲区别于写实性戏剧的重要特征。

三、时空自由

中国传统戏曲是时间和空间相统一的艺术。戏曲故事情节的展开和完成具有一定的时间长度；同时，戏曲故事情节的直观呈现又必须占有一定的舞台空间。如何建构舞台的时间和空间，乃是世界上分属于不同表演体系的戏剧所共同面对的重要课题。有的戏剧表演体系力图以再现的方式，在舞台上复制客观时间和空间关系，其舞台时间和空间均是固定的。中国传统戏曲走的却完全是另一条道路。它以写意的方式来处理这一问题，依凭演员的综合表演和观众的心理接受，在舞台上努力将时间和空间艺术化，是一种心灵化的艺术自由。独树一帜的舞台时空观念和极为灵活的舞台时空处理方法，体

现着中国传统戏曲对世界戏剧艺术发展所作出的卓越贡献。

戏曲舞台的时间组织是自由的。在戏曲舞台上，剧中故事情节进展的时间与客观时间并不同步，可以根据艺术表现的需要确立自身的特殊节奏，或疾，或徐，或加以压缩，或加以延长。有时，较长的剧情时间被压缩成较短的客观时间。演出时舞台上的几分钟，常常便相当于剧情发展的几小时、几天，甚至几十天。例如《文昭关》中伍子胥心急如焚，夜不能寐，几段精彩的唱段过后，客观上顶多二三十分钟，可按剧情已捱过了整整一夜。有时却正好相反，较短的剧情时间却在不知不觉中被拉长了。"当矛盾冲突达到尖锐化程度，戏剧冲突进入高潮之时，剧作家往往让事件的发展速度减慢甚至'暂停'，用大段的演唱或表演动作抒发人物的内心感受，瞬间的心理活动可以延展为长时间的精彩表演。"[1]这两种情况合起来，就是戏曲艺人常说的"有话则长，无话则短"。

戏曲舞台的空间组织也是自由的。中国传统戏曲从来不刻意去营造写实性的固定空间，其舞台的空间意义不是预先设定的，而是由演员的表演所赋予的，可以随着演员的表演而灵活变化。这就是所谓的"境由心造"和"境随人迁"。因此，戏曲舞台空间的转换和分割，具有极大的自由度。空间转换在戏曲演出中是非常常见的。有时空间转换有比较大的跨度，而中间只作简短的过渡。边关与京城、塞北与江南，相隔千里之遥，但在舞台上由演员走几趟"圆场"便可到达。譬如《救风尘》中赵盼儿由汴梁前往郑州，中间只唱过两段曲词。又如《穆柯寨》，杨延昭的营地在长城附近的三关，而穆桂英的穆柯寨地处山东，两地相距甚远，然而剧中人物往来于两地之间，仅需要一两分钟的"圆场"。在舞台空间的分割方面，戏曲的灵活性也十分突出。原来单一的舞台，在戏曲中竟可以分割为不同的部分，分别容纳不同的剧情空间，形成特殊的空间组合。《姊妹易嫁》就是将楼上的房间与楼下的房间同置于一台，《借妻》更将舞台毫无斧凿痕迹地划分成了两个独立而又相互关联的空间。

[1] 郑传寅：《中国戏曲文化概论（修订版）》，第 415 页。

对戏曲来说，自由舞台时空的形成，有一个基本的前提条件，那就是舞台的空。中国传统戏曲的舞台上基本没有写实的布景，在演员登台以前是空的，有效地避免了客观时空的种种限制和束缚，使演员出场后的时空处理得以灵活自由。因空而活，是戏曲时间和空间建构的真谛。

四、表演虚拟

中国传统戏曲是通过演员的表演将多种艺术因素综合为一个整体的。表演，是戏曲艺术的真正枢纽。在经历了长期的摸索和积淀之后，戏曲在表演方面终于确立了自身的特色，那就是具有丰富艺术表现功能的虚拟。"虚拟表演是形成中国戏曲相异于西方戏剧的独特舞台风格和美学特征的重要因素之一，是组成中国戏曲表演体系的一个重要支柱。"[1]

戏曲表演的所谓"虚拟"，是指演员通过特殊的表演，将各种没有在舞台上直接出现的事物暗示出来，使观众由此而获得虚实统一的完整舞台形象。戏曲虚拟表演的关键，即在于虚实关系的处理。虚拟就是因实生虚，演员的表演为实，所传达暗示的事物为虚。虚依赖于实，是在实的基础上生成的，却比实更为丰富。实的表演产生出虚的效果，无疑使戏曲的舞台形象得到了有效的扩充和拓展。这种因实生虚的虚拟，演员的表演起着主导作用，不过，演员表演的暗示表现力必须得到观众的心理认同。因为舞台形象虚的部分，实际上最终要由观众遵循演员的引导，发挥自身的联想和想象来加以补充。假如没有演员和观众的特殊审美心理沟通，戏曲中的虚拟表演也就失去了存在的根基。

在戏曲舞台上，虚拟表演主要是动作表演。演员富于虚拟性的动作，可以暗示出各种各样并未直观呈现的事物。舞台上本无花，一个优美的"卧鱼"嗅花动作，花便似乎存在了；舞台上本无门，一组开门关门的动作，门便似乎存在了；舞台上本无楼，提起衣裙抬脚踏上几步，楼便似乎存在了。手执一根马鞭，便虚拟了胯下的骏马；身旁的四名军士，便虚拟了麾下

[1] 蓝凡：《中西戏剧比较论稿》，第 122 页。

的十万精兵。在《打渔杀家》中，那滔滔江水和一叶渔舟，全是由萧恩父女摇桨、掌舵、撒网、收网的一系列动作来间接表现的。《拾玉镯》中有一段十分典型的虚拟性动作表演，孙玉姣先是赶鸡喂鸡，后是

《打渔杀家》，王少亭饰萧恩（右），梅兰芳饰萧桂芳（左）

穿针引线，很有生活气息，可人物身边的鸡禽、手中的针线全都是虚拟的，是观众因演员的动作而体会到的。至于《三岔口》，舞台上光线明亮，观众却对剧情规定的刘利华与任堂惠相互搏杀的伸手不见五指的黑暗环境充分认可，其原因就在于演员生动地表演了似乎是处于黑暗中的种种虚拟动作。

能够产生虚拟效果的戏曲表演动作，是对生活动作的提升。和原始形态的生活动作相比，戏曲虚拟动作明显地美化了，却能充分传达出生活动作的神髓。与生活动作神似，是虚拟动作能够激活观众想象力的重要前提。

五、程式优美

中国传统戏曲可以说是一种全面程式化的表演艺术。程式指某些相对固定的规格样式。戏曲源于生动的社会生活，然而通过几百年艺术实践的筛选，一些最富于艺术表现力、最能体现舞台审美创造规律，又最受广大观众喜爱的东西，便逐渐固定下来，为一代又一代的戏曲艺人反复采用，反复完善，形成了各种表演程式。戏曲程式形成的特点是约定俗成。也就是说，程式有赖于戏曲演员和戏曲观众之间达成默契，共同认可。

戏曲表演的程式首先体现为基本行当的划分。行当是依据性别、身份、年龄、性格等条件对各种剧作角色的归纳。行当一经确定以后，就具备了特定的表演要求和表演风格。以京剧为代表的传统戏曲，有生、旦、净、丑四

个基本行当，而每个行当中又有更细致的分支。生行扮演一般的男性角色，可细分为老生（又称须生，扮演中老年男子）、小生（化妆不挂胡须，扮演青少年男子）、武生（扮演擅长武艺的青壮年男子，或长靠，或短打）等。旦行扮演各种女性角色，可细分为青衣（又称正旦，扮演庄重的青年或中年妇女）、花旦（扮演活泼的青年妇女）、老旦（扮演老年妇女）、武旦（扮演勇武的女性）等。净行俗称"花脸"，扮演相貌或性格非同寻常的男性，面部化妆用脸谱，可细分为大花脸（举止较庄重，重唱功）、二花脸（性格粗豪鲁莽）、武花脸（擅武打）等。丑行扮演各类诙谐幽默的角色，既包括正面人物也包括反面人物，因面部化妆将鼻梁处涂白一块，俗称"小花脸"，可细分为武丑（擅长武艺者）、文丑（不擅长武艺者）、彩旦（又称丑旦，为女性）等。各行当都有一定的表演路数，但是在表现具体的剧中人物时，仍可以体现出鲜明的个性。

戏曲表演的程式更突出地体现在演员的动作上。戏曲演员做和打的舞蹈动作，不仅充分写意化、虚拟化，而且高度程式化了。就演出过程而言，从上场、亮相，到中间的圆场、走边、起霸、趟马、打出手等等，甚至下场，各个环节的主要动作都有相应的程式。就演员表演而言，身体从头到脚各个部位的动作包括手势、眼神、身段、步法等，都必须符合一定的程式。甚至演员借助扮装的水袖、髯口、雉尾等施展的动作，均离不开复杂的程式要求。戏曲动作的程式，在技术上是非常讲究的，演员往往必须经过长期的严格训练才能熟练掌握。

此外，戏曲演员的演唱、扮相也各有程式。

戏曲的程式意味着固定的规格样式，但是定而不死。"凡属程式都有一个两重性。所谓两重性，一方面，它是一个或一套规格化了的动作，另一方面，在舞台上一定要灵活运用，不能死搬。"[1]戏曲程式总是处于不断发展之中，而已经形成的程式，又可以结合具体剧情适当变通，灵活发挥。因此，程式并没有给戏曲表演带来束缚，相反，却增添了令人悦目赏心的独特魅力。

[1]　张庚：《漫谈戏曲的表演体系问题》，见《中国戏曲年鉴（1981）》，中国戏剧出版社1981年版，第172页。

第八章
中国传统文学

文学是语言艺术。它以间接的形象体系，为欣赏者预留出了驰骋想象力的辽远天地；它无拘无束的表现功能，则令其他艺术样式无法与之比肩。在中国传统艺术的殿堂之中，文学的文化底蕴最为丰厚，艺术成就最为辉煌，历史影响最为深远，因此始终居于中心的地位。千百年来，传统文学一直领导着艺术潮流的走向；几乎所有的传统艺术，都曾因与传统文学相联系而获得过有益的滋养。

第一节　浩瀚巨流

中国传统文学历史久远，传承有序，体裁多姿多彩，风格缤纷绚烂。众多的文学作品汇聚成浩瀚巨流，透露着社会历史兴衰的信息，展示着中华文明发展的轨迹。

汉字比较大量的应用，大约始于公元前 14 世纪的殷商时期。然而，早在这以前，中国文学就已经以口头的形式存在了。远古神话和远古诗歌，是中国文学的两个基本源头。现存最早的诗歌总集《诗经》，代表了周代文学的主要成就。《诗经》共收自西周初年至春秋中期的诗歌 305 篇，分"风""雅""颂"三个部分。"颂"分"周颂""鲁颂""商颂"，主要是宗庙祭祀典礼所用的舞曲歌辞；"雅"是所谓的正声，分"大雅""小雅"，主要用于诸侯朝会或贵族宴乐等场合；"风"包括"周南""召南"等 15 国风，主要是各诸侯国的民间歌谣。其中，"国风"和"小雅"的思想意义和艺术成就最为突出。《诗经》中的诗篇，就内容而言，广泛反映了当时的社会风貌，容纳了丰富的社会历史内涵，尤其是大量的民间歌谣，充分表达了劳动

人民的健康感情和美好愿望；就种类而言，除少数篇章具有叙事性质外，绝大部分都是抒情之作，开创了中国古代诗歌以抒情为主流的传统；就形式而言，以四言为主，但有灵活变化，格式和用韵都比较整齐；就技巧而言，确立了赋、比、兴三种基本表现手法，"赋者，敷陈其事而直言之者也"，"比者，以彼物比此物也"，"兴者，先言他物以引起所咏之词也"（朱熹《诗集传》），三者交错运用，强化了诗歌的表现能力。《诗经》历来被视为中国诗歌史上的第一部经典，其影响极为深远。

战国时期，屈原继承了《诗经》的成就，并融入楚地文化特色而加以发展，将中国诗歌创作推进到一个新的阶段。屈原是中国第一位具有重大影响的抒情诗人，他将自身的高洁人格和正义激情谱写成了优美动人的诗篇。抒情长诗《离骚》作为一篇光耀千古的杰作，代表了屈原的创作成就；其他如《九章》《九歌》等组诗，也各有特色。屈原的作品感情真挚，气势奔放，想象神奇瑰丽，比兴手法运用得当，形式上则突破了四言诗格局，句法错落参差，极富跌宕萦回的韵致，"衣被词人，非一代也"（刘勰《文心雕龙·辨骚》）。

在春秋战国，中国散文经历了殷商卜辞的简短和西周《尚书》的古奥之后，很快便进入了一个发展的黄金时代。《左传》《国语》《战国策》等历史散文，已经在叙事中注意到了人物形象的鲜明和故事情节的生动。《论语》《墨子》《孟子》《庄子》《荀子》《韩非子》等诸子散文，是百家争鸣的时代产物，或简练，或雄辩，或雍容和顺，或汪洋恣肆，或善比喻，或多寓言，以不同的个性特色共同推进了散文的艺术创作。

秦代和汉代相继建立了气魄非凡的大一统中央帝国。这一时代精神在文学方面的突出体现，就是汉赋的出现。汉赋是中和战国时辞采华美、句式灵活的楚辞与擅长铺排的议论散文而在新的历史条件下应运而生的。"弘丽的体制，缦诞的叙述，过度的描状，夸张的铺写"[1]，是汉赋在形式上的特点；"苞括宇宙，总览人物"（《西京杂记》引司马相如语），是汉赋在内容

[1] 郑振铎：《插图本中国文学史》，作家出版社 1957 年版，第 92—93 页。

上的特征。西汉中期，司马相如以《子虚赋》《上林赋》二赋，极写宫殿苑囿之壮丽及帝王生活之豪华，确立了汉代大赋的基本体制；其后扬雄、班固、张衡等人又承司马相如之余绪而加以发展，使赋这一文体几乎成为汉代文学的标识。当然，除了大赋之外，散文和诗歌在汉代也都各有成就。西汉司马迁的《史记》一书，既是纪传体史书的开山之作，也是传记文学的开山之作。此书以人物为中心来记载史实，塑造了众多生动丰满的人物形象，将古代散文艺术推上了一个新的高峰。鲁迅曾将《史记》誉为"史家之绝唱，无韵之《离骚》"[1]。汉代诗歌有两个值得注意的情况，即乐府民歌的收集与五言诗体的成熟。两汉置乐府，曾有意识地采集民间歌谣，使相当数量的民间歌谣得以保存流传。汉乐府民歌凝结着下层劳动人民"感于哀乐，缘事而发"（班固《汉书·艺文志》）的心声，素朴生动，清新真挚。其中《孔雀东南飞》一篇，是中国古代文学史上少见的叙事长诗。诗体从四言过渡到五言，是一个重要的进步，而这一进步正是在汉代完成的。五言诗源于民间歌谣，经过长期的改进完善，到东汉末年终于发展成熟，并被文人所接受。《文选》所载的《古诗十九首》"婉转附物，怊怅切情"（刘勰《文心雕龙·明诗》），是汉代五言诗的冠冕之作。与四言诗相比，五言诗的表现力明显提高，形成了"指事造形，穷情写物，最为详切"（钟嵘《诗品序》）的优势，因此，自汉代以后，五言诗一直是中国古典诗歌的主要形式之一。

三国两晋南北朝，中国传统文学在动荡的社会环境中获得了重要发展，不仅自身成果卓著，而且为唐代文学的高度繁荣进行了必不可少的铺垫。从建安年间开始，中国进入了一个"文学的自觉时代"[2]，以曹操、曹丕、曹植父子及王粲、刘桢等"建安七子"为代表，一个"五言腾踊"的诗歌高潮迅速涌起。"慷慨以任气，磊落以使才"（刘勰《文心雕龙·明诗》）是这一阶段诗歌创作的普遍特征，后人将其概括为"建安风骨"。此后的几百年间，诗歌领域的发展变化引人注目。首先，在晋末宋初，陶渊明创作的田园诗和

[1]　鲁迅：《汉文学史纲要》，见《鲁迅全集》第 9 卷，第 435 页。
[2]　鲁迅：《魏晋风度及文章与药及酒之关系》，见《鲁迅全集》第 3 卷，第 526 页。

谢灵运创作的山水诗相继问世，为一度由"淡乎寡味"的玄言诗占据的诗坛注入了新的活力。陶渊明以恬淡的胸次描写朴素的乡间生活，"如大匠运斤，无斧凿痕"（苏轼《评陶诗》），在诗歌中展现了一种至纯至真的境界。谢灵运则由空谈玄理转向描摹山水，其诗作观察细致入微，语言精工华美，自然景物成为刻画表现的主要对象。山水诗出现的特殊意义在于，它为中国古典诗歌借景抒情方式的主导地位的确立铺平了道路。六朝笔记小说的兴起，透露出了中国传统文学发展的新信息。以刘义庆《世说新语》为代表的轶事小说和以干宝《搜神记》为代表的志怪小说，共同丰富了文学的叙事功能，并直接孕育了唐代的"传奇"作品。六朝文学理论的建树更是空前的。魏文帝曹丕撰写了中国文学理论发展史上的第一篇专论《典论·论文》，将文学作为"经国之大业，不朽之盛事"，同时对作家的个性和气质予以充分的重视。西晋陆机的《文赋》，集中探讨了文学创作的有关环节，尤以对创作思维活动特点的揭示最有价值。南朝刘勰的《文心雕龙》一书，是中国文学理论发展史上第一部也是最为重要的专著。全书"体大而虑周"（章学诚《文史通义·诗话》），具有严密的系统性，宏观上采用史论结合的研究方法，而精辟的具体见解俯拾即是，其贡献具有划时代的意义。钟嵘的《诗品》一书，则是中国第一部诗歌评论著作，历来被视为"诗话之伐山"（毛晋《诗品跋》）。

唐代是中国封建社会最值得骄傲的一个朝代。结束了长期分裂局面后重新建立起来的中央帝国，国力强盛，版图广大。在充分开放的文化氛围的激励下，中国传统文学登峰造极，结出了无比丰硕的果实，放射出了无比绚丽的光彩。古典诗歌在唐代所取得的成就，既是空前的也是绝后的。放眼唐代诗坛，名家辈出，名作如林，诗体大备，流派纷呈。初唐王勃、杨炯、卢照邻、骆宾王"四杰"，在题材上实现了"由宫廷走到市井"的转变，在体式上则完成了近体格律诗的定型，奏响了唐诗繁荣的序曲。紧接着又有陈子昂高扬"汉魏风骨"的旗帜，进一步扫清了发展道路。盛唐诗歌是唐代诗歌的最高典范，其浑然天成的气象、雄健清新的风貌、阔大深远的意境，正与时代精神合拍。众多优秀的诗人同时并出，灿若群星。高适、岑参、李颀、王

昌龄等人主要以苍凉壮阔的笔触描写边塞生活，寄寓壮志豪情；王维、孟浩然、储光羲、常建等人则侧重表现山水景色，传达田园意趣。李白和杜甫，是盛唐诗歌的真正代表。李白的诗歌闪烁着浪漫主义的光辉，他将自由舒展的个性和热烈充沛的激情与天马行空般的想象自然结合，辅以大胆的夸张和生动的比喻，造就了雄奇豪放、飘逸不群的独特艺术风格。杜甫的诗歌更多地体现出与社会现实的深切联系。"在思想内容上，他由于忧国忧民的热忱，言人之所不能言，道人之所不敢道。在艺术形式上，他融汇古今，撷取群书，采用口语，发挥极大的独创性。"[1] 李白的想落天外和杜甫的博大精深，从不同角度展示了盛唐诗歌的伟大成就。从中唐到晚唐，随着国势声威的衰落，诗歌创作也难以再现盛唐气象。然而，刘长卿、韦应物、元稹、白居易、韩愈、李贺、柳宗元、刘禹锡、李商隐、杜牧等一代又一代诗人，都能标新立异、自成一家，共同汇聚成唐代诗歌发展的滚滚巨流。散文艺术在唐代也发生了深刻变化。针对六朝以来形式至上的骈体文的泛滥，韩愈和柳宗元领导古文运动，以复古为新变，倡导文道合一，因事成文，务去陈言，文从字顺，使散文创作获得了一次新的解放。唐代另一个十分重要的文学现象，就是传奇小说的出现。唐代传奇实乃标志着中国古代小说自觉创作阶段的到来。传奇小说的名篇，如沈既济的《枕中记》和《任氏传》、李公佐的《南柯太守传》、李朝威的《柳毅传》、蒋防的《霍小玉传》、白行简的《李娃传》、元稹的《莺莺传》等，人物形象和故事情节都相当完整，叙事手段已经基本成熟。

宋代文学的总体成就略逊于唐代，然而亦有新的发展。在诗歌方面，宋人直接受到唐人沾溉，保持了相当的艺术水准，北宋诗人如梅尧臣、苏舜钦、欧阳修、王安石、苏轼、黄庭坚、陈师道等，南宋诗人如陈与义、陆游、杨万里、范成大、文天祥等，都有一些优秀诗篇上追唐人。不过，与唐诗相比较，宋诗确有以理掩情、以学问代兴象的议论化、散文化倾向，这在一定程度上削弱了诗歌的审美感染力。倒是萌生于唐代的词，在宋代异军突

[1]　冯至：《"诗史"浅论》，见《诗与遗产》，作家出版社 1963 年版，第 255 页。

起，几乎成为宋代文学的代称。词兴起于民间，与音乐关系密切，其创作的基本特点是"倚声填词"。为适应不同乐调，词衍生出各种词牌，形成了特殊的格律要求。因词牌中每句字数参差不齐，故又称长短句。北宋前期，晏殊、晏几道、张先、欧阳修等人的词作，仍未完全脱离晚唐五代花间派婉转典丽的旧轨；唯有专一写词的柳永，引市民生活入词，扩大了词的表现层面，体现了一定新意。

到北宋中期，词的面貌才开始出现了显著变化，而这一变化应首先归功于苏轼。苏轼取消了诗与词之间的界限，他的词"无意不可入，无事不可言"（刘熙载《艺概·词曲概》），经过苏轼的创造性发展，词才真正取得了与诗平起平坐的地位。秦观、贺铸等人，也都自辟蹊径，以不同的创作成就为北宋词坛增添了姿色。北宋后期，周邦彦博采众长，使词的体制得到进一步完善。南渡前后，女词人李清照卓尔不群，以清丽委婉的词作抒写离乱的浓重哀愁，同时对词论也有所贡献。整个南宋时期，词的影响进一步扩大。辛弃疾、陆游等努力以词的形式反映社会现实，抒写爱国情怀，激昂豪放，感人至深。姜夔、史达祖、吴文英、张炎等多着眼于声律音节，使词的表现形式更趋精致。宋词创作的艺术风格是十分多样化的。各种艺术风格的竞相发展，是宋词全面繁荣的重要体现。在散文方面，宋代的欧阳修、王安石、曾巩及苏洵、苏轼、苏辙父子等都堪称大家。他们发扬唐代古文运动的精神，或议论或叙事，都能平易畅达，言之有物。尤其是苏轼，其散文作品均从胸臆中自然流出，任意挥洒，不受常规约束，达到了很高的艺术境界。

"文变染乎世情，兴废系乎时序。"（刘勰《文心雕龙·时序》）封建社会后期的元明清三朝，中国传统文学发生了深刻的分化。一方面，诗文日渐衰落；另一方面，小说剧本逐步崛起。就在这一起一落之中，中国传统文学显露出了新的面貌。表面上看，诗文依然稳坐文坛的正统宝座，众多的文人依然热衷于吟诗作文，诗文作品的数量大大超过了前代，其中也不乏一些优秀之作，然而在实质上，诗文已经步入了自己的黄昏期，整体的艺术生命力正在衰减。与诗文的状况正好相反，小说剧本不登大雅之堂，却因与下层民众，特别是在封建社会动摇所产生的缝隙中艰难生长起来的市民阶层的血缘

联系而迅速壮大，包蕴着巨大的发展潜能。

在元代，依附于戏曲艺术的剧本创作，首先取得了惊人的业绩。关汉卿是中国剧本创作的奠基人，他的《窦娥冤》《救风尘》《单刀会》《望江亭》等作品，充分展现了元代杂剧剧本创作的特色与成就。此外，王实甫、白朴、马致远、康进之、高文秀、石君宝、纪君祥等人，也分别留下了优秀的剧作，共同促成了杂剧剧作的繁荣。王国维曾对元代的杂剧剧作给予过高度评价，并将其视为整个元代文学的代表。到明清，杂剧逐渐被由南戏发展而来的传奇所取代，汤显祖的《牡丹亭》、孔尚任的《桃花扇》、洪昇的《长生殿》等传奇剧作，都是不可多得的文学精品。

从明代开始，白话小说获得了突飞猛进的发展。经过市井话本的长期积累酝酿，在明代初期，诞生了长篇白话小说——罗贯中的《三国演义》和施耐庵的《水浒传》，接着在明代中期，又有吴承恩的《西游记》和署名兰陵笑笑生的《金瓶梅》问世。这四部作品分别代表了明代小说的四种类型，即历史小说、英雄小说、神魔小说和世情小说。它们共同确立了中国古代长篇小说的章回结构形式，也共同发展了中国古代小说着力在情节进展中刻画人物性格的叙事特征。明代后期，冯梦龙编纂的"三言"（《喻世明言》《警世通言》《醒世恒言》）和凌濛初撰写的"二拍"（《初刻拍案惊奇》《二刻拍案惊奇》），都是拟话本的白话短篇小说集，内容驳杂，却与市民社会更为贴近。明末清初，言情小说风行一时，但大多平庸乏味。直到清代乾隆年间，才有曹雪芹创作了长篇小说《红楼梦》。《红楼梦》是一部伟大的艺术杰作，书中以贾宝玉和林黛玉的爱情悲剧为线索，形象地揭示了一个豪门巨族的败落过程，其结构之宏大、内容之丰富、思想之深刻、人物之鲜明、情节之生动、语言之精当，在中国古代小说史上都是无与伦比的。略早于《红楼梦》的另外两部小说——《聊斋志异》和《儒林外史》，也各有独特的艺术价值。晚清李伯元的《官场现形记》和吴趼人的《二十年目睹之怪现状》，则从社会改良的愿望出发，"揭发伏藏，显其弊恶"[1]，被称为"谴责小

[1] 鲁迅：《中国小说史略》，《鲁迅全集》第 9 卷，第 291 页。

说"。清代还产生过众多的历史演义、英雄小说、公案小说、侠义小说，虽然艺术成就有限，却使小说的社会影响一步步扩大。

中国传统文学是历史留给我们的宝贵文化遗产，它的价值是世界性的，它的魅力是永恒的。

第二节　诗歌意境

若论中国传统文学中成就最高的体裁，无疑首推诗歌。诗歌始终担当着文坛领袖的重任，集中体现着中华民族特殊的审美追求。理解诗歌，是理解中国传统文学的起点。

中国古典诗歌鲜明而又深邃，包含着中国传统文学的主要奥秘。

一、言近意远

诗歌抒情言志，所采用的唯一表现手段就是语言，没有语言便没有诗歌。中国古典诗歌大多篇幅短小，语言极为简洁精练，然而传达出的意蕴内涵却极为丰富浑厚，言有限而意无穷，令人回味不尽。这种言近意远的艺术效果，是中国古典诗歌的显著特征。

诗歌言近意远，关键就在于其语言能产生艺术张力，生出言外之意。袁行霈曾对中国古典诗歌的多义性问题进行过深入研究，将诗歌显示的全部涵义区分为宣示义和启示义："宣示义是诗歌借助语言明确传达给读者的意义；启示义是诗歌以它的语言和意象启示给读者的意义。宣示义，一是一，二是二，没有半点含糊；启示义，诗人自己未必十分明确，读者的理解未必完全相同，允许有一定范围的差异。宣示义，是一切日常的口语和书面语言共有的；启示义，在文学作品中特别是诗歌作品中更丰富。所谓诗的多义性，就是说诗歌除了宣示义之外，还具有种种启示义。一首诗艺术上的优劣，在一定程度上取决于启示义的有无。"[1] 实际上，宣示义由语言直接表明，即言内

[1]　袁行霈：《中国古典诗歌的多义性》，见《中国诗歌艺术研究》，北京大学出版社 1987 年版，第6—7页。

之意；启示义由语言间接暗示，可以视为言外之意。

中国诗歌史上众多的精品，之所以能使人"挹之而源不穷，咀之而味愈长"（魏泰《临汉隐居诗话》），一个重要原因便是具有意在言外之妙。如盛唐孟浩然的小诗《宿建德江》：

> 移舟泊烟渚，日暮客愁新。
> 野旷天低树，江清月近人。

全诗仅二十个字，直接写明的是烟渚孤舟、斜阳游子、苍天旷野、明月澄江的眼前景象，只以"客愁"二字点化，然而间接透露出的情感意绪却极浓重、极复杂。"烟渚"令人迷茫，"日暮"使人感伤，"天低树"引发郁闷压抑，"月近人"隐喻寂寞孤独，"客愁新"则既掩盖着旧怨以及生成旧怨的蹉跎岁月，也预示着前路的艰辛坎坷……这一切皆非诗所明言，都属于言外之意。确实，真正的诗人写出的好诗，一定是言近意远、意在言外的。

强调诗歌作品要有言外之意，是中国古代诗歌理论的重要内容之一。六朝时，刘勰、钟嵘等人就已经注意到了这个问题。《文心雕龙·隐秀》讲："文之英蕤，有秀有隐。隐也者，文外之重旨者也；秀也者，篇中之独拔者也。隐以复意为工，秀以卓绝为巧。"唐宋两代，言外之意愈来愈受到人们的推重。《二十四诗品》称："不著一字，尽得风流。"明清两朝各家诗话、词话，更是多论及此。王夫之《姜斋诗话》论诗重"言外含远神"。袁枚《随园诗话》讲："诗无言外之意，便同嚼蜡。"高度重视言外之意的诗歌理论，对诗歌创作实践的发展起到了积极的引导作用。

诗歌要做到言近意远，仅仅着眼于语言本身，仅仅利用双关、比喻等修辞手法，是远远不够的。只有从诗歌意象的创造着手，才有可能找到实现言近意远的突破口。这就进一步涉及了诗歌作品情景交融的问题。

二、情景交融

中国古典诗歌长于抒情而弱于叙事，其抒情方式则讲究借景抒情，注重

情景交融。

　　在创作实践中对情景交融的追求，贯穿于中国诗歌发展的整个历史过程。诗歌写景最早可以追溯到先秦。《诗经》305篇，"毛公述传，独标兴体"（刘勰《文心雕龙·比兴》），而这些"兴"诗，多数都是先言自然景物"以引起所咏之词"。楚辞的缔造者屈原，一方面"依《诗》取兴"（王逸《离骚序》），另一方面颇得楚地奇峰秀水、芳草嘉木的"江山之助"（刘勰《文心雕龙·物色》）。在他不朽的抒情杰作中，自然景物常具有特殊的比喻或象征意义。晋末宋初，山水诗意味着一个重要变化的出现，那就是写景部分在诗歌中由少到多，由简到繁，由局部上升为主体。同时，山水诗在描绘自然景物的细腻性和精确性方面也有长足的进展。这些在首开山水诗风气的谢灵运以及后继者谢朓的诗作中，体现得十分明显。然而，六朝山水诗终究尚存在着景与情未能融汇无间、欠缺整体意境等局限。在唐代的诗歌作品当中，写景状物达到了炉火纯青的地步，抒情与写景更是水乳交融、妙合无垠。情景交融几乎可以说是唐代优秀诗歌的共同品质。如李白的《望天门山》：

　　　　天门中断楚江开，碧水东流至此回。
　　　　两岸青山相对出，孤帆一片日边来。

诗人以写意的笔法来勾勒山断江开的天然奇观，大气磅礴。山势的高峻陡峭，水流的奔腾回旋，均表现得元气淋漓，使人如身临其境。类似的情景合一、意境深远的诗歌作品，在有唐一代不胜枚举。此后，宋、元、明、清的诗歌，虽然无法再现唐代的辉煌，但是情景交融的追求却自觉地延续了下来。

　　通过对古代借景抒情诗歌作品的归纳剖析，可以看到，情与景的契合交融又大体上分为两类情况。一类是感情渗透较为明显，景物带有清晰的感情色彩。如："平林漠漠烟如织，寒山一带伤心碧。"（李白《菩萨蛮》）"遥岑远目，献愁供恨，玉簪螺髻。"（辛弃疾《水龙吟·登建康赏心亭》）苍翠之色本无情，可进入诗中后，却引人伤心感怀。远山本无情，可经过诗

人的艺术点化后，却成了愁与恨的化身。另一类则是情感融化于景物，但毫不外露；景物包蕴了情感，却不着痕迹。如王维《辋川集》中的《栾家濑》：

> 飒飒秋雨中，浅浅石溜泻。
> 跳波自相溅，白鹭惊复下。

四句诗皆写景物，静中有动，动更显静，一切都出自天然，全无人为痕迹。小诗貌似无情，实际上借景物间接地将诗人恬淡自然、空寂静默的心境微妙地展露了出来。这两类诗作同归而殊途，都能尽借景抒情之妙。

中国古代诗歌理论对追求情景交融的创作实践进行全面总结，形成了比较完整的有关学说。总括起来，阐释诗歌中情景关系的学说包含着以下几个要点：

第一，诗歌应该情景兼备。也就是说，情与景对于诗歌作品乃是两种基本元素，不可或缺。只有情没有景，或只有景没有情，都会危及诗歌的艺术生命。

第二，情与景必须交融为一。这是核心的观念。一首诗既有了情又有了景，并不等于就是成功之作；两者还需要融会贯通，绝对不能相离或相背。推崇情景交融，在中国古代诗歌理论史上，是一种普遍的共识。对情景交融问题，清代王夫之从正反两个方面作了最为详尽的阐发："情景名为二，而实不可离。神于诗者，妙合无垠。"（《姜斋诗话》）"情不虚情，情皆可景；景非滞景，景总含情。"（《古诗评选》）"景中生情，情中含景。故曰：景者情之景，情者景之情也。"（《唐诗评选》）在王夫之看来，诗歌中的情与景应该相契相合，相互生发，融为一体，不可分割，这样才能产生出无穷的感染力；假如情景两分，各不相关，那么二者都将丧失自身的存在意义。

第三，情与景之间以情为主。诗歌中情与景要交融，但必须以情为主导，景则应服从于情。诗歌写景的目的乃在抒情，因此，情的内涵决定着景的艺术基调。对情与景地位的这种差异，中国古代诗歌理论资料中常以"主人"与"宾客"来比喻说明。如清代李渔讲："词虽不出情景二字，然二字

亦分主客。情为主，景是客。"（《窥词管见》）这些见解表明，自然景物进入诗歌作品，实际上已经经过了诗人感情的选择和重塑，受到感情的浸透，从而心灵化了。景的艺术生命是由情赋予的，景的具体形态和风貌更受到情的影响和支配。

中国古典诗歌追求情景交融，为诗歌抒情方式的发展作出了卓越贡献。情景交融的真谛就在于借景抒情。也就是说，诗人本欲抒情，却偏写景，将微妙的感情转化为特定的景物意象，情融于景，怡然自得。这样做，有效地克服了直接抒情的简单肤浅之弊。首先，以语言直接抒情，只能揭示情感的大致趋向，而化情思为景物，则可以完满地传达出感情本身的丰富性和复杂性。其次，融情入景，可以使诗歌感情的表现特别含蓄蕴藉，灵活细腻，从而形成多层次的言外之意。最后，情在景中，是诱导欣赏者通过对景物意象的把握去自我领悟情感包蕴，因此韵味特别悠长，为欣赏者能动意识的发挥提供了充分的空间。

三、律精韵长

诗歌区别于一般散体文章的特点之一，就是富于语言的声韵和节奏之美。声韵和节奏处理得当，语言便可以产生某种与音乐近似的悦耳动听的效果。在这方面，中国古典诗歌是特别讲究的。

韵者，和也，原指声音的和谐悠扬。中国古典诗歌用韵，乃是在句尾重复使用韵母相同的字。诗歌用韵的效果十分明显。一是用韵造成了诗歌声音上的回环往复，呼应和谐，可以给人以婉转延绵、深远无尽的感受。二是用韵通过韵脚的重复，突出了诗歌如浪涛拍岸般的总体节奏。三是用韵从声音形式上将诗句连接起来，加强了诗歌结构的整体性。明代陆时雍讲："诗之可以兴人者，以其情也，以其言之韵也。""是故情欲其真，而韵欲其长也，二言足以尽诗之道矣。"（《诗镜总论》）

近体诗是与古体诗相对而言的一种精美的格律诗体，其特点是格式整齐，对仗严密，平仄相间，押韵统一。近体诗又可以大致分为律诗、绝句、排律三种。

律诗是近体诗的典范。在格律方面，律诗有着特定的要求。第一，律诗对全诗句数和每句字数均有规定。全诗一般为八句。偶有六句，称小律，较罕见。每句字数或均为五字，称五律；或均为七字，称七律。八句诗句每两句组成一联。第二，律诗全诗必须通押一韵，而且一般都限平声韵。第三，律诗文字的平仄声调必须按音节交错安排。

词是中国古代出现的一种十分特殊的诗体，李清照称其"别是一家"（《词论》）。词本是民间俗乐的歌词，因受到近体诗的影响，有了平仄交错的要求。为了适应不同的音乐曲调，词发展了上千种词牌，而每一词牌的格律都是独特的，有时一个词牌甚至还有几种变体。归纳起来，词的格律有这样几个要点：第一，每一词牌的字数固定，而不同词牌的字数却多不相同。依字数多少，词牌有小令、中调、长调之分。较多的词牌分为两段，第一段称上片或上阕，第二段称下片或下阕；也有不分段或分成三段、四段的情况。第二，词的句子有长有短，参差不齐，最短者仅一字，长者可达十字以上，体现了丰富的变化。第三，词的平仄规定更为严格，而具体的平仄格式则要比近体诗复杂得多。第四，词的用韵也更加复杂。就韵的间隔来说，有上下句押韵、隔句押韵、隔两句押韵、隔三句押韵等多种，一个词牌之中也常是错杂的。词韵较诗韵宽，但每一词牌对韵脚的平仄均有限定，或通首平韵，或通首仄韵，或同韵部的平仄通押，或不同韵部的平仄换韵，基本上都不能随便更动。

在中国诗歌史上，近体诗和词代表了格律诗的独特成就。两者都能在秩序中实现声情并茂，将诗歌的声韵之美和节奏之美发挥到极致。不过，近体诗更多几分庄重，词则更显轻灵。

中国古典诗歌所能达到的最高层次，就是艺术意境的创造。意境引导诗歌超越有限而通向无限，赋予诗歌以最大的审美潜能。然而，意境必须建立在言近意远、情景交融、律精韵长的根基之上。

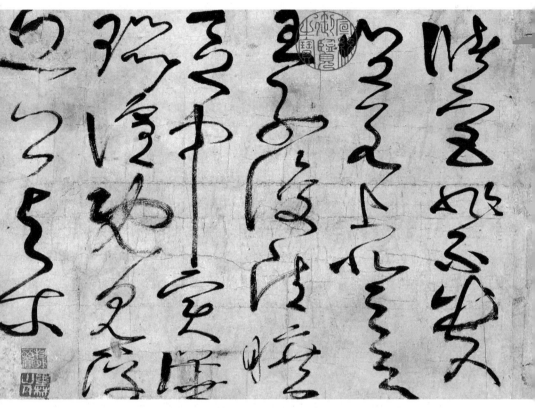

（唐）张旭，《古诗四帖》（局部），彩笺纸本，28.8cm×192.3cm，辽宁省博物馆

中国传统艺术深深植根于民族传统文化的丰厚土壤之中，体现出中华民族的文化心理和审美意识。如果说，哲学代表着人类理性认识的最高形式，艺术代表着人类感性认识的最高形式，它们共同构成了人类精神王国的两座高峰，而哲学又通过美学这一中介对艺术产生巨大影响，那么，我们可以说，中国传统哲学与中国传统艺术正是最好的例证，中国传统哲学正是通过中国传统美学对中国传统艺术产生了巨大的影响。中国传统美学有着悠久的历史，内容丰富，风格独特。一方面，它是中国传统艺术的理论结晶；另一方面，它又对中国传统艺术产生了深远的影响。目前，学术界一般认为，对中国传统艺术影响最为巨大的主要是儒家美学、道家美学和禅宗美学，正是这三者的不断冲撞和融会，影响和决定着中国传统艺术思想、审美趣味的不断变化与发展，形成了中国传统艺术的精神。尤其需要指出的是，中国传统艺术精神也是中华传统美学精神的重要组成部分。

如何在中国传统艺术史论的基础上，从"形而上"的高度对中国传统艺术加以艺术学理论的提炼与升华，从中概括出最能反映和代表中国传统艺术精神的一些基本规律和特征，也同样需要我们从浩如烟海的中国传统艺术文献资料中来进行收集整理与研究升华。显然，对于中国艺术学来讲，就是要从宏观与整体的角度，努力寻找出各门艺术的"相同之处或相通之处"，也就是寻找出涵盖各门艺术的具有普遍性的共同规律。正是在这个意义上，我们才能探讨中国艺术学理论体系的建构。因此，我们准备用以下六个字来概括中国传统艺术精神，就是"道""气""心""舞""悟""和"。其中，"道"是中国传统艺术的精神性；"气"是中国传统艺术的生命性；"心"是中国传统艺术的主体性；"舞"是中国传统艺术的乐舞精神；"悟"是中国传统艺术的直觉思维；"和"是中国传统艺术的辩证思维。

第一章
道——中国传统艺术的精神性

第一节　艺的灵魂——道

精神性，是中国传统艺术的特征。

当然，中国艺术的特征，是与西方艺术相比较而存在的。中国艺术强烈的精神性，是同西方艺术强烈的实存性相比较而显现的。当代西方著名美术家、哲学家德西迪里厄斯·奥班恩在《艺术的涵义》中对东西方艺术作了认真比较之后指出："上千年来，东方艺术一直具有强烈的精神性。"[1] 他以美术家和哲学家的敏锐和悟性看出，中国艺术中"那些不能被解释或者甚至不能完全描述的东西，就是作品的精神价值"[2]，并进而指出中国艺术的精神性来自中国人的宇宙观念："在西方，人是造化的顶峰的观念是合理的，这一点越来越鲜明了。在东方人的思想中决没有这样的迹象，东方艺术中（直到第二次世界大战时期），人还尽可能保持无足轻重的地位，东方人的人是宇宙的一部分并同宇宙浑然一体的观念，把人缩小到与宏大的宇宙恰成对照的尺度。"他认为，东方对于西方的告诫是放弃那种"唯物主义观察生活的自我中心的态度"[3]。德西迪里厄斯·奥班恩所说的"不能被解释或者甚至不能完全描述的东西"就是中国艺术中的神、意、气、气韵、意境等，而统领这些范畴的则是道，也就是德西迪里厄斯·奥班恩所说的"人是宇宙的一部分并同宇宙浑然一体的观念"。

[1]　德西迪里厄斯·奥班恩：《艺术的涵义》，孙浩良、林丽亚译，朱青生校，学林出版社 1985 年版，第 71 页。

[2]　同上书，第 70 页。

[3]　同上。

中国古代思想是从宇宙精神这一本质上去设定美，从宇宙精神与人的精神的对话、交流、融合中去确定美的。《庄子·知北游》称："天地有大美而不言。"世上最美的人，在儒家那里为"圣人"，其精神是"天下归仁"（《论语·颜渊》）。在道家那里为"真人""圣人""神人"，其精神是"以天合天"（《庄子·达生》）。美就在于"与道同体"。宗白华在《中国艺术意境之诞生》一文中说："'道'具象于生活、礼乐制度。道尤表象于'艺'。灿烂的'艺'赋予'道'以形象和生命，'道'给予'艺'以深度和灵魂。"[1]

道，决定了中国传统艺术的精神性这一特质。

一、道境：天人合一

道的范畴，是中国古代哲学中最具普遍性的范畴。道的观念，是中国古代哲学中最具深刻性、复杂性的观念。在古代哲人眼中，道是天地万物的本原或本体，也是宇宙包括人类社会的最后根源或依据；道是事物发展变化的过程，同样也是人类社会运动演化的过程；道是事物变化发展的普遍的、统一的规律，也是无与有、虚与实的统一；道是整体世界的本质，亦是人类社会包括人类精神生活的本质和最高境界；等等。总之，道如一张无形的精神的巨网，涵盖一切，渗透一切，自然和人时时事事都离不开道。《礼记·中庸》声称"道也者，不可须臾离也；可离，非道也"，道不远人，人能弘道。

我们透过古代哲人对道的各种角度的描述，可以看到其基本的出发点是要探究和解答天人之际的关系。道涵盖天道和人道，当然又存在于天道、人道之中，离开了天道、人道就无所谓道，无道当然也就没有天道、人道之说。更为重要的是，古代哲人所提出的道还是天道与人道相应、相和、相合、相统一的总原则、总规律和最高的理想境界。

关于孟子哲学体系的基本命题，一般人认为是"尽心""知性""知天"（《孟子·尽心上》）。而老子哲学体系的基本命题或者说是"人法地，地法天，天法道，道法自然"（《老子·第二十五章》），道统一

[1] 宗白华：《中国艺术意境之诞生》，见《美学散步》，第68页。

"天""地""人"；或者说是"道生一，一生二，二生三，三生万物"（《老子·第四十二章》），也是表明道统一"天""地""人"。由此可见，中国古代哲学中最基本的命题"天人合一"是通过道的观念的展开来论述和最终实现的。"天""人"统一于道。这个道也就是"天人合一"之道。

"天人合一"的思想决定了中国古代哲学的基本精神是追求人与人、人与自然的和谐统一。"天人合一"的思想对中国传统美学和中国传统艺术产生了巨大的影响。汤一介认为："中国古代哲学主要是儒道两大系统，从这两大系统看，无论儒家还是道家，他们讨论的根本问题都是'天人关系'问题，而且发展的趋势更是以论证'天人合一'为其哲学体系的根本任务。"[1]他又说："中国传统哲学与西方哲学不同，它并不偏重对外在世界的追求，而是偏重对人的自身内在价值的探求。由于'天'和'人'的关系是统一的整体，而'人'自身是能够体现'天道'的，'人'是天地的核心，所以人的内在价值就是'天道'的价值。"[2]

那么，究竟什么是道呢？儒家与道家对此有各自不同的看法。老庄道家学派论道，注重于"天道"方面的探索。老子认为，天地万物都是由道产生的。他把道看作万物赖以存在的根据和派生万物的本原。在老子看来，"'道'之为物，惟恍惟惚。惚兮恍兮，其中有象；恍兮惚兮，其中有物"（《老子·第二十一章》）。这样，道是有与无的统一体，它虽然恍惚无形，但又确实是存在的，而这周行不殆的道，正是宇宙大地、万事万物运动变化的根源。庄子继承和发展了老子的思想，遵循老子之"道"，认为体道为自然无为。但他又发展了老子的思想，尤其是提出了"心斋"与"坐忘"，以虚静来把握人生的本质，与此同时也就把握到了宇宙万物的本质，从而"独与天地精神往来"（《庄子·天下》），以这种精神的绝对自由为人生目的，进而追求"天地与我并生，而万物与我为一"（《庄子·齐物论》）的境界。这种境界，也就是至道的境界。因此，对道的追求蕴含了对自由的企望和希

[1] 汤一介：《从中国传统哲学的基本命题看中国传统哲学的特点》，见中国文化书院讲演录编委会编：《论中国传统文化》，生活·读书·新知三联书店 1988 年版，第 48 页。

[2] 同上书，第 59 页。

冀，庄子正是在对历史和现实的反思中，把自己对人生、对自由的向往与道的本性联系起来。一方面，把复归于道作为人生的归宿，以道的淳朴自然作为精神自由的境界；另一方面，把人的精神投入这种"未知名义"的"浑一"的自然中，"游心于物之初"（《庄子·田子方》），以获得精神的自由。因此，庄子不从自然的外部属性去寻找美，而是从人与自然、生命与宇宙的精神联系上去寻找美，把美看作一种人与宇宙合一的精神境界，正如他在《天道》中所说："以虚静推于天地，通于万物，此之谓天乐。"天乐，即因精神的绝对自由而获得的解放感、愉悦感、审美感。因此，徐复观指出："庄子所追求的道，与一个艺术家所呈现出的最高艺术精神，在本质上是完全相同。所不同的是：艺术家由此而成就艺术地作品；而庄子则由此而成就艺术地人生。庄子所要求，所待望的圣人、至人、神人、真人，如实地说，只是人生自身的艺术化罢了。"[1]

精神的宇宙化，也是精神的自由化，或者说是人生自身的艺术化，这是中国传统道家美学的出发点。正因为从这里出发，所以不去思考事物有什么外在特点才显得美，怎样才能再现出客观事物固有的美，而是思考人心与自然、精神与宇宙的关系及互相影响，怎样才能达到心与物、精神与宇宙、人与自然统一的境界的美。

如果说道家主要是通过人的自然化，将人投入宇宙，使人的情感、人格宇宙化，并且强调个体内在生命力的充实性（"德充符"），从而达到精神的无限扩展与升华，由此而确立美，那么儒家则主要是通过自然的人化，将宇宙收入人心，使自然物象情感化、人格化、伦理化，并强调个体内在伦理道德的充实性（"充实之为美"），从而达到精神的无限扩展和升华，由此而确立美。

孔子对遵从"天命"之性的强调，引申出儒家的"人道"。可以说，天道在人际关系中转化、体现为人道。而这人道，在孔子，表现为礼，表现为仁。仁在内在方面突出了个体人格的主动性和独立性，即个体的精神力量。

[1] 徐复观：《中国艺术精神》，第49页。

孔子说"志士仁人，无求生以害仁，有杀身以成仁"（《论语·卫灵公》），仁在这里最终归宿为主体的世界观、人生观，仁学延伸到美学，当然是崇尚质，崇尚内美、精神美。孟子直接继承了孔子仁学的思想体系，有意识地把心理原则作为整个理论结构的基础和起点，把他的整个"仁政王道"的经济政治纲领完全建立在心理的情感原则上。孟子集中把仁解释为爱人，即"仁者爱人"。仁不是外在的，而是内在的，即"仁，人心也"。人的修养应从内心"诚信"做起，自觉地扩展爱心，达到"万物皆备于我"（《孟子·尽心上》）的境界。因此，儒家极力在审美和艺术领域提倡美与善的统一，提倡个体人格与社会关系的和谐一体。

孟子还有"养气"一说。《孟子·公孙丑上》说："'敢问夫子恶乎长？'曰：'我知言，我善养吾浩然之气。''敢问何谓浩然之气？'曰：'难言也。其为气也，至大至刚，以直养而无害，则塞于天地之间。其为气也，配义与道，无是，馁也。'"所谓"浩然之气"，是个体精神意志同个体所追求的伦理道德目标交融统一所产生的一种精神状态，是一种伟大的人格精神美。人凭"集义所生"的气而与宇宙天地相交通。"养气说"实质是指经过修养锤炼，宣扬道德人格主动性，无限地扩张提升人的精神，竭力达到将宇宙收入内心、将宇宙精神化、将自然人化的境界，打破了一般地将美限于感官声色愉悦的看法，认为人格精神也是审美对象。这正好是对儒家"仁美合一"思想的解说。

物的人化、宇宙的精神化，是对宇宙化的自我人格的欣赏。这是中国传统儒家美学的出发点，进而集中思考心与物、个体人格与社会的关系及其互相影响，达到人格与宇宙的自然统一境界的美。

将中国传统思想推向精神性顶峰的是佛教禅学。禅学中与儒、道两家的"道"相似的概念是"佛性"。禅宗六祖慧能说："世人性本自净，万法在自性……如是一切法，尽在自性。自性常清净，日月常明，只为云覆盖，上明下暗，不能了见日月星辰。"（《坛经》）这集中体现了慧能对清净心性和烦恼尘境的关系的看法。所谓"成佛"，既是众生对自我先天所具有的清净本性的体证，又是呈现本性的包容万物，成就"清净法身"，即对宇宙万物的

最高精神实体契认。这是把人的本性和宇宙的本体统一起来，把人的精神修炼和体认宇宙本体结合起来。心性既是众生的本性、成佛的根据，又是宇宙的实体、世界的本源。禅宗以"心的宗教"代替"佛陀的崇拜"，在主体心智中把佛（道）予以人格化。让人性与佛性在精神的升华中合一，这种境界与其说是成佛的境界，还不如说是与大自然整体合一，因而能够真切地体验生命情调和生命冲动的审美性境界。只不过，它的"即心即佛"，通过"空"的观念把老庄道法自然的观念更往精神性方面推进一步，使中国人的文化心理结构受到一次新的冲击，使崇尚内美、精神美的传统得到丰富和展开，成为中国传统美学精神的另一支柱。

儒道释三家可谓殊途同归，无论是由自然而人化，还是由人而自然化，最终是"天人合一"的境界。由此出发，中国传统美学显示了巨大的优势，它很重视作为世界主体的人，因而富于主体性，富于精神性。道家由人而合于自然，实质是合于自由的绝对精神，个体的人追求解放，反对异化，实现自由精神对宇宙的涵盖；儒家由天而合于心，实质是合于人的伦理秩序和博爱之心，同样是个体人格精神向宇宙扩展。而自然、宇宙也同时反过来给予精神以染化，自然、宇宙与人、人心也就不是对立的、冷漠的，就像古代的天和神一样，是亲切、主动呼应的。这期间，自然与人、宇宙与个体、物与心、主体与客体，都在"天人合一"中找到了归宿和位置。而这一点正决定了中国传统美的特质，决定了中国传统艺术的精神性。

二、艺道：合天之技

金岳霖在《论道》中说："每一文化区有它底中坚思想，每一中坚思想有它底最崇高的概念，最基本的原动力……中国思想中最崇高的概念似乎是道……万事万物之所不得不由，不得不依，不得不归的道才是中国思想中最崇高的概念，最基本的原动力。"[1] 我们所说的"天道"是指宇宙根本及宇宙的总体，"人道"是指人及人类生活本身总的方面。宗白华认为，"天

[1] 金岳霖：《论道》，商务印书馆1987年版，第16页。

道"与"人道"相接，或者说宇宙世界与人接触，有六个不同的方面：为满足生理的物质的需要，而有功利境界；因人群共存互爱的关系，而有伦理境界；因人群组合区别的关系，而有政治境界；因穷研物理，追求智慧，而有学术境界；因欲返璞归真，冥合天人，而有宗教境界；介乎学术境界和宗教境界之间，还有艺术境界。艺术境界是"以宇宙人生的具体为对象，赏玩它的色相、秩序、节奏、和谐，借以窥见自我的最深心灵的反映；化实景而为虚境，创形象以为象征，使人类最高的心灵具体化、肉身化"[1]。显然，作为中国人的精神生活最为生动、丰富、多彩和最具创造力、自信力、发展力的一个方面，作为中国人思想、感情、生活升华和结晶体的艺术，天然地与中国传统思想中这种"最崇高的概念""最基本的原动力"紧密联系而不可分。"艺即道"，这是中国古代哲人和艺术家的共识，其内涵包括三个方面：

（一）由艺达道。

艺的地位，在中国古代并不高，指人行为中的技巧和能力，正所谓"技艺""才艺"。如《尚书·金縢》云"乃元孙不若旦多材多艺"，《论语·述而》云"游于艺"，《庄子·天地》云"能有所艺者，技也"，都是这个意思。就社会分工而言，艺也不是个高级的行业。大约在当时的上层统治者、正统史官和以"治国平天下"为正业的大儒们看来，艺人近似于后来的"三教九流"之辈。相比之下，春秋时的孔子还算开明，他将书、数、射、御等技巧与礼、乐并提，并作为君子生活的一部分而"游于艺"。能够把"艺"与最崇高的道联系起来的，还是庄子。《庄子·养生主》说："庖丁为文惠君解牛，手之所触，肩之所倚，足之所履，膝之所踦，砉然响然，奏刀騞然，莫不中音，合于桑林之舞，乃中经首之会。文惠君曰：'嘻，善哉！技盖至此乎？'庖丁释刀对曰：'臣之所好者道也，进乎技矣。'"庖丁并不认为他是一个单纯的技艺人，而是"好者道"，庖丁解牛施技也不是为技而技，而是以解牛之技作为体道的途径和手段，因而庖丁解牛之后，"提刀而立，为之四顾，为之踌躇满志，善刀而藏之"。在精神上，这是何等的充实，何等的自由，

[1]　宗白华：《中国艺术意境之诞生》，见《美学散步》，第59页。

何等的飞扬，这正是与庄子所好之"道"相合而达到了一种精神境界。不过，庄子毕竟没有把某种具体艺术作为其讨论的对象，只不过是借庖丁解牛的故事，去谈一种人生体验、人生境界、生活哲理。

自觉地把艺作为"达道"之途，还是在艺术走向自觉的魏晋南北朝时代，首先出现在绘画领域。南朝画家宗炳在《画山水序》中写道："圣人含道映物，贤者澄怀味象。"自然山水是道的感性显现，圣者体道必游各名山大川，在自然中去体悟自然的精神，去体味宇宙的本体，由此宗炳提出作山水画的目的同样是"澄怀味象"而通于道。明董其昌《画禅室随笔》讲："画之道，所谓宇宙在乎手者，眼前无非生机，故其人往往多寿。"道家以"养生""长寿"为人生目的，而养生之途就在于与道同体。董其昌认为画能使人将"宇宙在乎手中，眼前无非生机"，也就是与道相通，如此人生自然长寿，其实这是道家养生论的转用。可见，所有站在中国传统立场上的中国画家作画的目的，不论是"观道"还是"畅神"，不论是"去杂欲"还是"自娱"，不论是"养生"还是"写心"，其内在含义都是"体道"或者是通过"体道"去实现他们那些极为现实的人生愿望。故而，在中国古代士人身上，诗、书、琴、画等艺术，其存在意义首先是为人生、为人的精神生活服务，是人精神追求的一种归宿，是一种具有高尚文化品味的"雅事"。

（二）艺升为道。

上面所说的"由艺达道"是说艺术家通过艺去体道。这里的"艺升为道"，则是说艺术活动本身要贯穿道的精神。庄子《养生主》中的庖丁解牛时施技的精神状态，已经具备道所具有的自然而然，身心进入了十分自由和充实的境地，而其所展示的技艺出神入化，近乎"无为而无不为"的境界，一切都依乎自然天理而行。这样的施技活动实际上是一种行为的艺术或艺术的行为，其精神状态也进入了审美境，故而受到庄子赞美。《乐记·乐象》把这种艺术活动中人与天（道）的关系说得更为直接和简单。阮籍的《乐论》继承和发挥了《乐记》中的这一观念："昔者圣人之作乐也，将以顺天地之性，成万物之生也。故定天地八方之音，以迎阴阳八风之声；均黄钟中和之律，开群生万物之情气。"乐舞的声响和音律都是直接与天地的声音情气相

对应、相联系，其表演过程更是直接与伦理道德精神相联系的。

　　与在儒家思想指导下产生的《乐记》《乐论》不同，魏晋之后的中国各艺术门类更多地遵从或靠近道家思想，强调艺术活动本身要以"自然"之心去合"自然"之道，要有"不设不施"的态度和作风。西晋陆机《文赋》说作文过程，谈的也是艺术思维：通过富于"道"味的思维法则"收视反听"，使自我精神超脱世欲及自然的种种羁绊，而至绝对自由之境地，"精骛八极，心游万仞"，文思则自然而然奔腾而至。南朝刘勰《文心雕龙·神思》更是强调一种潇洒自在、得心应手、无拘无束、自由烂漫的"神游"，一种与"道"同舞的精神陶醉和享受。这种陶醉来自"虚静"，来自精神"澡雪"，来自由道家超越哲学而获得的精神解放，以及这解放带来的心灵潜力的无限发挥。

　　由于各个艺术门类的特点不同，中国文论、诗论谈创作过程更多地注目于构思时的心理过程，而谈书画等造型艺术规律的书论、画论则更多地注目于制作过程中的心理状态。特别是书法艺术，整体谋篇布局也只是感觉和经验的大体把握，一切都依赖于行笔瞬间的心理、情感状态，以及这些心理和情感直接外化的纯熟技巧的运用，这更接近于庄子笔下的庖丁解牛。因而，书论对这种情感和心理的自由外化的描述相当多，而且通常借用自然中生命腾跃奋飞的形象作感性的比喻性的表述，在局外人看来更显得神乎其神。这种"神化"般的"敏思"，真是难以言说，因为这是庖丁解牛般无所不能、无所不至的依天理而行的状态，而中国书家也正是把庖丁解牛的境界作为自己实践活动的理想。可能，在中国画论中，理论家对艺术行为被道的精神所统领和贯穿，讲述得更为具体。唐符载赞叹同时代的张璪的绘画"非画也，真道也"，其理由主要在于张璪作画的极度自然、极度自由的精神状态及作画风格，这种自然而然的运作是超越一般作画的笔墨技法与规律的，也是无法言说的。对这种境界的书画家，中国士人称为"圣"。唐朱景玄《唐朝名画录序》云："伏闻古人云：'画者圣也'。盖以穷天地之不至，显日月之不照。"在朱景玄看来，绘画自身的意义在于"入神"和"通圣"。显然，"画者圣也"的含义，仍然包含了画者具有超凡脱俗、依道而行、通天达地的精

神品格之意，其行为也达到了无为而无不为的境界。艺术活动本身是一种精神提升的过程，是一种人格修炼的功夫，是人实现自我超越的途径。

（三）艺与道合。

艺术毕竟是人的精神、情感及其行为的物化形态之一。艺术思维、艺术行为最终要落实为艺术作品。在作品中，艺术与道的关系最终决定着艺术的性质及其价值。在中国文学艺术理论中大体有两种情况，一种是"文以载道"，一种是"艺即道"。

"文以载道"的主张在中国古代文学中，特别是在与社会政治、宗教、伦理、人事直接联系的"理知文学"中是主流。三代以来，文章便是国家政治、宗教活动的工具。这种"尚质轻文"的思潮在以儒家学说为身家性命的中国士人之中颇有市场。魏晋南北朝，随着"质"的观念演化为道和理，"道本技末""尚理轻文"的思潮一直延绵不断。显然，以儒家哲学为根基的"文以载道论"，不可能把艺与道彻底地同一起来，把道化成融于艺术灵魂血肉之中的审美精神。但是，儒家哲学对人格精神却是极为推崇的，它也的确可以成为具有相当境界的审美对象，艺与道合在一定条件下是可能的。唐古文运动的旗手韩愈明确地提出了"文以明道""文以载道"的主张，毫不掩饰文服务于政治、伦理的目的，在《争臣论》中提出："君子居其位，则思死其官；未得位，则思修其辞以明其道。我将以明道也，非以为直而加人也。"然而韩愈把主从放定之后，并不轻视作为载体的文。他强调文与道的统一，指出在一定情况下"文"同样具有决定性的作用，要求文章在理性正确和深刻的同时，具有极高的审美品味，使人能在陶醉中获得神游般的自由和快感。皇甫湜《韩文公墓志铭》称赞韩愈的古文已步入与天相合的哲理的、审美的境界。这大约是所有主张"文以载道论"的文学家所崇尚的理想境界。

在中国古代，承认"能文"也是一种技艺的士人并不多；将艺的观念引进文论之中，承认艺是一种高尚的精神行为及其结晶，并将它置于与道同等重要地位的士人就更少了。清代桐城派代表姚鼐是其中突出的一位。他在《敦拙堂诗集序》中说："文者，艺也，道与艺合，天与人一，则为文之至。世之文士，固不敢与文王周公比，然所求以几乎文之至者，则有道矣。"姚

鼐不但明确提出了"道与艺合"的主张，而且指出了"道与艺合"的本质是"天与人一"。这个"天与人一"的"一"是指什么？他说的"一"其实就是老庄之道、自然之道。道是自然，文通于自然。在自然这一点上，艺与道相合，天与人相合。其实姚鼐的这一思想，更多地继承了古代诗论、画论的观念，是把散文艺术与诗画艺术沟通融汇一气所作出的结论性的思考。追溯起来，在中国士人之中，自觉在艺术思维和实践中将道与艺合于一的，是南朝画家宗炳。

宗炳《画山水序》云："嵩、华之秀，玄牝之灵，皆可得之于一图矣。"嵩山、华山的秀美及深含其间的天地之神灵都能体现在图画之中。又说："夫以应目会心为理者，类之成巧，则目亦同应，心亦俱会。"作画者通过眼睛摄取印象并经心灵会悟其中的道的精神，从而画得巧妙，那么观画者也能和作画者一样，从画面上看到、想到同样的形象和精神。精神在心领神会中可超脱于尘浊之外，道之理便随之而得了。神是无形的，但它寄托于形象之中，感通于图画之上，理也随之进入图画，若能巧妙地画出来，就能真正穷尽山水之神并能与天地之道相通相合。宗炳要求一幅作品既有妙写山水之神的形象，同时形象之中又蕴含着道之理。道与艺是合二为一的，艺是道的外化，道是艺的内涵。也就是说，自然形象中融有道的精神。这样的山水作品当然是艺与道合为一体的。艺术作品的本质是一种精神的结晶。唐宋以后"艺与道合""艺即道"的观念在中国画坛成为主流。唐符载称张璪画"非画也，真道也"。《宣和画谱》称："画亦艺也，进乎妙，则不知艺之为道，道之为艺。"清代邹一桂《小山画谱》称："览者识其意而善用之，则艺也进于道矣。"诸如此类的论述，贯穿了魏晋至明清千余年的画论。

书论情况大体相似。字的地位，在中国士人心中是相当高的。许慎《说文解字序》说："古者庖牺氏之王天下也，仰则观象于天，俯则观法于地，视鸟兽之文与地之宜，近取诸身，远取诸物，于是始作《易》八卦，以垂宪象。"字画如八卦，是天道、地道之象征，亦如八卦有通神明、言天地之妙用，故仓颉造字令鬼夜哭。这种带有某种神秘色彩的叙述，说明字在中国士人心中有着宗教般的神圣地位。字本身的形式已有这样的与天地相合的内

涵，表现它的书艺当然不能偏离这一精神。在自然的运转中，书意与无为的道意相契合。正因为书法作品的内外形式都应与其深处的精神一致相合，因此对于留下的书迹，观赏者也必须以同样的精神去欣赏、领悟。张怀瓘《文字论》说："深识书者，惟观神采，不见字形。若精意玄鉴，则物无遗照。"领会书意，还需"玄鉴"。所谓"玄鉴"，即以道家悟道那样的观照方法，以虚静空明的心胸，从字迹中观照到万物的本体的意味，体悟到其中的精神。

艺与道的契合，是心灵与道的契合。这种契合，其本身就意味着对一切困扰羁绊人的心灵的因素的化解和摆脱，着力于精神的自我超越。

第二节　艺求道——形与神

一、从写形到传神

中国古代哲学中"道"的思想，并不是作为美学和文艺学的理论出现的。但是随着中国文学艺术的发展，随着文学艺术在社会生活中的地位的提高，哲学的思考延伸到艺术的领域，道正式与艺术发生联系。但这种联系首先是通过人这个中心环节而实现的。

宗白华先生在《论〈世说新语〉和晋人的美》中说："中国美学竟是出发于'人物品藻'之美学"，"中国艺术和文学批评的名著，谢赫的《画品》，袁昂、庾肩吾的《画品》，钟嵘的《诗品》，刘勰的《文心雕龙》，都产生在这热闹的品藻人物的空气中"。[1] 人物品藻的特点正是对人的非凡精神及其表现在形体方面的风采气度的崇尚，或者说是对人的精神、风采气度道化的崇尚。

汉末魏晋的哲学思想，主流是老庄玄学。虽然哲学上直接辩论神形关系是在之后的晋末南北朝之际，但此时的玄学，大谈"有生于无"，"天地万物皆以无为本"（《晋书·王衍传》），"论太始之原以明自然之性"，"崇本以息末"（王弼《老子指略》），等等，认为内在精神本体才是根本，才是无限

[1] 宗白华：《论〈世说新语〉和晋人的美》，见《美学散步》，第178—179页。

和不可穷尽的，一切物质的现实性的内容都只能在这种内在精神本体之后产生。这种哲学思想必然引出重神轻形的思想。

神的观念，最早也可见于庄子。《庄子·天下》说："不离于精，谓之神人"，主张神贵于形。由此可看出，在中国古代思想中，几乎各家各派都是如此。还要看到，由于魏晋时期所说的精神多由庄子的"精""神"而来，并主要落在"神"的一面，主要指人的主观精神及其表现出的感情意味、生活情调等，因此多称为"神情"。又由于这种"神"是可感受而无实在形态的，便拟为"风"，称为"风神"。这样的人物品藻活动实际上在老庄玄学"道"的精神启发之下，由外形而至人的精神气质，由哲学而至美学的感性把握，这本身就是一种以人为对象的艺术性活动。而热衷这种生活艺术的知识分子，在社会大动乱的压力下又纷纷投身于诗、书、画、音乐等艺术领域，因此便很自然地把这一套观察方法、审美态度、哲学观念带进了文学艺术领域。

这首先表现在书法和音乐方面。汉《古诗十九首·今日良宴会》中即有"弹筝奋逸响，新声妙入神"之语。蔡邕《篆势》云："体有六篆，要妙入神。"蔡邕以后，魏晋书法艺术发生质的飞跃。文字经艺术家的创新变化，而被当作艺术品欣赏。自春秋以来对文字学采取审美态度的倾向，在全社会特别是在士人之中普遍化、深入化，使书法艺术脱离装饰化，而独立地成为审美对象。书法作品开始被视为表现作者个性、风貌的艺术形式。优雅的情趣、潇洒的风神、自由的心灵，成诸内而形诸外，凭抽象流畅的书法而得以表现得淋漓尽致。而在此时，文字本身的发展已是诸体具备、姿态各异，尤其是流动的行草，作为新的艺术语汇和抒情手段，在当时的社会文化生活中受到特殊的重视。行草艺术纯系一片神机，无法而法，全在于下笔时点画自如，一点一画皆有情趣，从头至尾，一气呵成，如天马行空，游行自在，故而成了晋人风神潇洒不滞于物的一种优美、自由的心灵自我表现的艺术。而晋人的书法，正是这种自由的精神人格最具体、最适当的艺术表现。

但是，作为理论郑重提出，并在以后作为不可动摇的原则广为传布的是顾恺之的"传神说"。顾恺之的"传神说"，把在人物品藻活动中所发现的

对人的内在美、精神美的追求，最直接地移植到同样是以人为主题的绘画中来。《世说新语·巧艺》说："顾长康画人，或数年不点目睛。人问其故？顾曰：'四体妍蚩，本无关于妙处；传神写照，正在阿堵中。'"顾恺之明确提出，写照是为了传神，写照的价值由所传之神的水平来定，也就是要在画中把当时人物品藻中对人的内在本质——神的追求表现出来。

理论来自实践，在当时崇尚虚无的思想风气和崇尚神情的文化生活风气的影响下，不少绘画作品大都不自觉地追求传神，从顾恺之的画评中即可看出这一点。顾恺之在大家的绘画实践基础上，指出人物画艺术的核心在传神，指出形似及动势、服饰的刻画皆围绕并服务丁这个核心。这就突破了上古绘画求形似的艺术路线。顾恺之指明了绘画艺术的本质在传神，其价值在于对人的精神世界的把握，在于对人的内在美的把握，从而确定了绘画的基本价值在其本身的审美性、艺术性。由此，绘画真正有了美的自觉而成为美的对象。千百年来，这一理论始终有力地指导着中国绘画的创作和欣赏，并被文化的其他方面所吸取，成为文学及其他艺术的共同财富。"传神说"成为中国艺术一个不可动摇的传统。

唐以前的文学理论似乎并未明确地认识到传神之重要。虽然一大批上古优秀文学作品十分传神，但在理论上却更多地强调以"形似"为能事。只是到唐宋之后，情况才有了变化。苏东坡明确地指出"诗画本一律"，可见其在文学上的主张受到画论的影响。他说："论画以形似，见与儿童邻。赋诗必此诗，定非知诗人。"(《书鄢陵王主簿所画折枝二首》其一)明确反对"形似"，认为诗也应像画一样，重在传神。司空图《诗赋》说，真正的好诗"神而不知，知而难状"。这就是顾恺之"传神说"的翻版。至此，"传神说"在文学理论中成为主潮。严羽《沧浪诗话·诗辨》说："诗之极致有一：曰入神。诗而入神，至矣，尽矣。"清王士禛为纠正明七子"貌袭"之弊，提出了著名的"神韵说"，于韵中强调神。

二、从以形写神到以神驭形

有关形神问题的思考，始终是中国传统艺术，特别是以人为主题的艺术

的核心问题。自顾恺之第一次提出"传神说"之后，历代名家众说纷纭，但对于"唯形论"的批判，始终是主流。但是，在中国古代思想中，形与神不仅是互相联系的两个方面，而且是相互对立的一对矛盾。即便是主张"传神说"的文学艺术家，在如何处理形与神这一组矛盾时，也发展为两种倾向：一种强调以形为基础，以"以形写神"为口号，相对而言，这一倾向较多地尊重外界客体的形式；另一种强调神的主导地位，以"以神驭形"为口号，相对而言，这一倾向更多地尊重客体的内在精神以及创作主体的内在感受。

第一种倾向："以形写神"。它在中国古代有着悠久的传统，特别是在人们还不具备准确把握表达对象形象的能力的情况下，对于形的重视是不可避免的。在早期，先秦韩非子和汉代张衡、晋代陆机可为代表。《韩非子·外储说左上》提出，画"犬马"难，画"鬼魅"易，意在强调肖形。汉《淮南子》则改变了这一情况，主张形神兼备，反对作画"谨毛而失貌"，反对"画西施之面，美而不可说；规孟贲之目，大而不可畏：君形者亡焉"。这是中国"传神说"的先声，但对形与神如何统一，并未触及。明确以形写神为宗旨的是姚最。姚最的这种思想倾向，到唐宋自成一派。正因为如此，中国艺术家悟透了神在创作中的主宰作用，纷纷"以神写形，以形传神"，其落脚点是把对象的精神性作为根本，以此贯穿整个艺术创作过程，最终产生一种不仅与本质精神相符，并且能更为有力地表现本质的形影，一种超越了原生形影的新的精神化的形影，从而达到神显则形活、形活则传神的境界。如此表现的艺术形象"形神兼备"，具有旺盛的生命特征和动人的精神力量。在这种情况下，由于神之象熔铸了形，形更富于审美价值，从而造就的是一种引人注目、感荡心灵的有机体。

第二种倾向："以神驭形"。它同样可以上溯到先秦诸子及汉代各大家。魏晋南北朝的大画家宗炳认为神是虚灵的，是第一性的，形是原有的，是第二性的，神派生出形。宗炳反复论证形对神的依赖，认为形随神生，神则可以脱离形而单独存在。宗炳正是从这样的哲学立场推演到美学和艺术，因此他特别讲究"应目会心""应会感神"，以求"神超理得"，也就是要求画家通过敏锐的感官感受，把握住客观现实的规律与内在精神本质。自宗炳之

后，"以神驭形论"一发而不可收。以后的中国绘画界的重要画家、理论家大都持这一观点。

宋代的欧阳修声称"古画画意不画形"，把精神本质当作根本，而对于形似，似乎不再讲究。此后的黄庭坚、苏轼、米芾，以至元代的赵孟頫、倪瓒、王蒙、黄公望，明代的文徵明、董其昌、徐渭、陈洪绶，清代的石涛等都是这一派。这里应当提及中国绘画第一法"气韵生动"。南齐的谢赫提出的"绘画六法"把"气韵生动"放在首位。他所讲的"气韵生动"，就是指一个人的"风气韵度"，要求画家把反映对象的精神面貌、神情风姿、内在生命作为绘画的第一目标。应当说明，"气韵说"是"传神说"的发展，二者同中有异、异中有同。

前面已经说到"气道同一论"在中国传统思想中普遍地存在着，精气为神或者气中含神，都说明了气不仅是生命力的表现，同时也包含了精神。实际上，在气韵这个问题上，存在着道与气两方面内涵的重叠。本编第二章要谈到气韵作为生命力度和情感风采的内涵，这里则侧重谈气韵所含有的传神内容。本来，谢赫的"气韵说"承接于顾恺之的人物"传神说"和宗炳、王微的山水"传神说"，然而"气韵说"对于"传神说"毕竟是一种发展，其意义就在于它比"传神说"更合于中国艺术整体观察的眼光和整体把握的思维：它把对象当作一个有神气、有生命、有情感、有风采的完整的生命体，把神以及神所衍生的生命、情感作为一个浑然一体的事物予以观察、把握与表现。中国传统艺术的审美走向在这里并没有拐弯或走岔，而是继续沿着超形得神的路子往前发展。而且到了荆浩这里，将"气韵"落实于笔墨，把作者主观的精神也融入"气韵"之中。《笔法记》说："气者，心随笔运，取象不惑。韵者，隐迹立形，备仪不俗。"所谓"隐迹"，是指含藏于形象之中的神或"道意"；所谓"立形"，指的是形象显露的情感节奏。精神显于有形之节奏方可有韵，而精神情感随手融入笔墨方可有气。（由于"气韵说"是以气论为其理论和实践的基础，而其主要的方面是在"传神说"的基础上，进一步谈及道、神的外化的生命感，从总体上看，"气韵说"已经进入了中国艺术发展逻辑的第二个层次，故而"气韵说"将放在本编第二章中详细论述。）

第三节 艺求道——意象与意境

一、从他神到我神

在上一节，把"以形写神论"与"以神驭形论"作比较时，仅限于神与形二者在统一体中的地位。事实上，"以形写神"发展到"以神驭形"，一个内在的根本性变化是：其中的神已由客观的、对象的精神表现，转化为主观的、自我的精神表现。

以形写神，主体驾驭客体，虽不追求形似逼真，但并不完全离开物形；不仅如此，还要尽可能使物的气质特征融于主观神情之中，使他神与我神混为一体。王若虚《滹南诗话》说："东坡云：'论画以形似，见与儿童邻。赋诗必此诗，定非知诗人。'夫所贵于画者，为其似耳。"王若虚大约属于"以形传神论"者，但他所说的"妙在形似之外"，即形似之外见精神却颇得要领。的确，中国传统艺术并非"妙在遗形"，更为重要的是表现自我之真情真意。艺术在表现主观、自我之精神时，主体精神对客体的渗入程度与再创造的程度，与仅仅发掘客体之神的情况，是大不一样的。此刻，主体之神在与客观物体的内在精神相合之后，进入一种更富于创造性、更为自由的想象之中，从而进入了真正的美的创造之中。

艺术领域中由写他神转而写我神的变化，是在中国文化思想转为内向的大趋势、大背景下发生的。魏晋时期空前的大灾难、大悲惨、大痛苦，使陷入水深火热之中的中国人摒弃了儒教，而投身于老庄、道佛，以求心灵的解脱，中国人的精神从汉代的外向开拓转向内在的追求。与此同步，在审美意识上，进一步向主观精神、个体人格美的方向发展。

在绘画领域，题材的变化也是促成这一转变的一个外因。顾恺之的"传神写照"针对的还是人物画，以后的"以形写神论"一派画家，其中不少是人物画家或动物画家，他们面对的表现对象是有生命和有意识的生物。而当山水画兴起，画家面对无生命、无意识的群山万壑时，情况就完全不一样了。尤其值得一提的是，中国古代有着强大的泛神论传统，老子、庄子都是

泛神论者。老子认为道的自然无为的原则支配着宇宙万物，也就是说宇宙万物都有道的精神。庄子泛神论集中表现在他认为衍生出万物的道有义、有仁、有寿、有巧，即有神一样的精神特性。外佛内道的宗炳顺着这条路线，发展了顾恺之的"传神说"，把人物之传神用于山川之传神，重点似乎在于传自然之神，即他神，但其中又似乎包含了我神。他神与我神在宗炳的思想中很难分开，落实到绘画实践中更是如此，因为具体行动起来，只得把我之神投入山川而为山川之神，以主观精神涵盖自然。

前面提到的谢赫的"气韵生动说"，已包含了传神的内容。唐宋以后，"气韵生动说"则包括了艺术家主体人格修养、气质精神的内容。明董其昌《画禅室随笔》说："画家六法，一气韵生动。气韵不可学，此生而知之，自有天授。"笔下的"气韵生动"来自艺术家的天赋和学识，学识则通过长年的修养而成为人的精神气质，也就是说，最终还是来自"我神"。古代不少艺术家、理论家直接把气韵生动与笔墨相联系。实践的趋向大体与理论同步。南朝刘宋以降的山水画，凡是以宗炳的思想为宗旨的一派，大多是一种注重主观感受、着意于表达主观精神境界的纯写景山水。而这种山水所表现的神，是玄道趣味。至唐朝，"山水"正式列入画科。李思训长于以富丽为工的山水，其精神意味是道家的缥缈神秘。吴道子重主观感受，使山水画法为之一变，画风由"密"变"疏"，由"金碧"变"焦墨薄染"，在外在形式上向朴素自然的玄道趣味靠拢。王维的山水则充溢着深沉、静谧、悠远的禅意，这是一种深沉的主观精神表现。宋元以后，山水画则基本上是写意派的天下，山水完全成了中国文人寄托主观意念、抒发主观感情的代言人。画中的神主要是作者自我之神。

正因为"神"的概念有主客观相融、对象之神与自我之神相会而难分的问题，所以随着实践和理论两方面对主观情感在艺术中的主宰作用的明确和重视，"意"及"意境"的概念越来越占据艺术思维的中心地位。

二、从意象到意境

中国传统美学思想非但不曾将审美主体心理功能的知、情、意割裂分

解，只谈意，也不曾将审美过程的对象形式和主体能力作划分，而是混沌把握，把二者融为一体。"意象"便是这样一个审美概念和范畴，它不单是客观对象的状貌与物象，也不单是主体的情和意，而是二者的统一。

在中国古代典籍中，作为哲学范畴而提出的"象"，较早见于老子的著述中。他在论述道时说："惚兮恍兮，其中有象"（《老子·第二十一章》），"大象无形"（《老子·第四十一章》）。道之象，是超越具体物象的混沌恍惚的象，是经人的主观意识体悟到的象。而首次把意和象联系在一起的是《周易》。《系辞上》说："子曰：书不尽言，言不尽意。然则，圣人之意，其不可见乎？子曰：圣人立象以尽意。"可见《周易》已有"意象"的观念。

《周易》所言之象，首先是天地自然之象，如天、地、风、雷、水、火等等，但这些自然现象并不是孤立的、无生命的死现象，而是某种神秘力量所滋生、灌注着某种神秘力量的生生之物，蕴含着天道的根本精神，显示出宇宙的本质和变化的常则，是意中之象，可称为"道之象"。《周易》还谈到一种象，《系辞上》说"夫象，圣人有以见天下之赜"，即"易象"是圣人拟诸天地万物之象而成的再造之象，章学诚称之为"人心营构之象"。中国古代文论、诗论，正是在《周易》这一思想的启发下，采用了"意象"这一概念。"意象"一词最早见于刘勰的《文心雕龙·神思》："使玄解之宰，寻声律而定墨；独照之匠，窥意象而运斤。"这就是审美的意象。艺术意象产生的直接的文化思想背景是魏晋玄学中的言意之辨。同时，在这言意之辨中，又孕育着"意境说"。

魏晋玄学认识论的精粹是王弼提出的"得意忘言说"，得意忘言、得意忘象的影响波及文艺，追求大言、大象之美亦为时尚。音乐方面，乐之美在声音之外。绘画方面，宗炳《画山水序》承认象外有意以后，写意派大发展，绘画中的主要画家和理论家都把求象外之意——道的精神当作艺术的最终目的和最高理想。此刻，"意境说"呼之欲出了。佛教思想的催化，是"意境说"产生的直接思想动因。

佛教自两汉之际传入中国，魏晋时与玄学结合。唐代时更是儒道释三教合流，佛学进一步中国化。佛学中的"意境"概念，较早见于南宋僧人法云

所编的《翻译名义集》一书，书中有所谓"意境界"一词，即思想、意识。唐时，佛教典籍中经常出现"境界""境""佛境"等字词，用以表述悟道所达到的某种精神状态和思想高度。其中，最值得一提的是禅宗的"顿悟说"，推动了唐宋艺术在神韵之路上继续前进，使中国意境理论日渐成形。禅与庄合一，禅又发展了庄，这就使建立在庄子哲学基础上的言意之说向更为空灵的方向发展。首先在艺术理论中提出"意境"概念的王昌龄，其路线就是如此。他在《诗格》中说："诗有三境：一曰物境，二曰情境，三曰意境。"显然，王昌龄对诗歌描写对象的这三种分类法受到佛学的影响，其中的"意境"是对"意境界""佛境"的借用。唐时，用"境"或"意境"论诗论画成风。其中皎然、刘禹锡、司空图等人最著名，也可以说他们是中国艺术"意境说"的奠基人。晚唐的司空图，可说是唐代"意境说"的总结者。他提出了著名的"三外"之境，即"象外之象""韵外之致""味外之旨"，核心是"超以象外，得其环中"。传为他所作的《二十四诗品》写出了二十四种诗境，细密地辨析了各类诗境的风格。

在绘画领域，最值得注意的是张彦远。张彦远说："凝神遐想，妙悟自然，物我两忘，离形去智，身固可使如槁木，心固可使如死灰，不亦臻于妙理哉。所谓画之道也。"（《历代名画记》）心与自然、主观与客观融合无间、圆满具足，甚至离开了物形，摒弃了理智，这就是凭直观而获得的道的境界。而在绘画实践中，真正能在画面上显现出禅境道意的是王维。传为王维所作的《山水诀》《山水论》认为，画家要"肇自然之性，成造化之功"，"妙悟者不在多言"，"凡画山水，意在笔先"。这里所指的妙悟的意，即是在对自然山川的体悟中，心与物化、神与物游、心与道冥、神与禅合的精神感受。明董其昌尊王维为南宗绘画之祖，赞扬王维之画"迥出天机，笔意纵横，参乎造化"（《画禅室随笔》）。

宋代禅学较唐为盛。文人以禅喻诗，以禅论画。苏轼以他特有的才气和身份，建立了"意境说"在文学和绘画领域的统治地位。苏轼除了提出著名的"论画以形似，见与儿童邻"这个写意派纲领外，还在文论中大谈"兴趣"。严羽在《沧浪诗话·诗辨》中说："盛唐诸人惟在兴趣，羚羊挂角，无

迹可求。故其妙处，透彻玲珑，不可凑泊。如空中之音，相中之色，水中之月，镜中之象，言有尽而意无穷。"这就把意境的特点用佛语生动地表达了出来。经过宋代一批大知识分子、大文艺家大张旗鼓的倡导和实践，"意境说"终于成为中国美学中的核心命题而再不可动摇。

于是，我们可看到这样一条轨迹：从传物之神到传我之神，再到传诗外或画外之神；从象中求意到象外求意；从意象到意境的追求。中国艺术在老庄及禅宗哲学的指引下，在精神化方面走到了极致。老庄及禅宗的精神终于内化为艺术的内在精神。从无的哲理到无的内美，中国艺术的特色就此完全确立。宗白华在谈到意境时说，这是"中国文化史上最中心最有世界贡献的一方面"[1]。从此以后，"意境"这一具有中华民族文化特色的美学范畴，被广泛运用于中国文学艺术的各个门类，尤其是诗、词、书法、绘画、戏曲、园林、音乐、舞蹈等诸多艺术门类之中。

第四节　艺即道——意境

一、即有即无——朦胧之美

第一，"意"在先秦哲学和魏晋玄学中，一般指冥思而得的哲理性感悟，即道意。引入艺术审美后，内涵也大体如此。大约至唐，艺术家在探讨主体艺术构思与实践的关系时，大量用"意"说明主体构思。如"意存笔先""意不在于画""画尽意在"（张彦远《历代名画记》）；在许多场合，艺术家和艺术理论家所用的"意"都不仅仅是指道意，张彦远就明白地说，"意"是"境与性会"而得，是情景交融的统一体，其内涵大体包括哲理性感悟、审美性的情感和感觉、心灵意象，以及把握和表现意象的形式语汇等。宋以后的情况更是这样，这时的心灵是理性与感性、主体与客体浑然一气的状态。

而唐代在提出"意境"一词时，意与境联用，此刻的意侧重于理念、精

[1]　宗白华：《中国艺术意境之诞生》，见《美学散步》，第58页。

神、道意的内容，当然也包括感性的某些方面，如感情、感觉及意象的整体感受，但与客体自然联系最直接的层面，如具体意象、具体形式语汇等则不在其内。此刻的意突出的是主体及理性，尤其是主体对道的理解，及其人生追求和内在情思。

由此可见，意境首先应作为艺术的虚灵境界来对待。在艺术思维、艺术作品结构体系中，它在整体上是属于虚灵的部分。当然，在中国的哲学和艺术思想中，理性与感性、形而上与形而下不是可以截然分开的，二者属于不同的层次，处于一种特殊的统一之中。理性离不开感性，精神离不开物质，形而上离不开形而下。艺术思维和艺术作品中的意本身就包含了感性的内容。宗白华在《中国艺术意境之诞生》中说："色即是空，空即是色，色不异空，空不异色，这不但是盛唐人的诗境，也是宋元人的画境。"[1] 这也就是中国传统艺术思想和中国传统艺术审美的整体性观念。诗境画境的最高层次——禅境，是中国艺术的最高心灵境界。而"禅是中国人接触佛教大乘义后体认到自己心灵的深处而灿烂地发挥到哲学境界与艺术境界。静穆的观照和飞跃的生命构成艺术的两元，也是构成'禅'的心灵状态"[2]。艺术意境正是由这两元构成。"静穆的观照"所得到的主要是哲理的感悟，"飞跃的生命"的落实则是宗白华所说的"生命远出的气"。也就是说，在意境这个整体的虚灵存在中，在更高的层次上又可一分为二地分为虚与实两个部分。唐皎然在《诗评》中谈意境："采奇于象外，状飞动之趣，写真奥之思。"可见，意境中的实是"飞动之趣"，虚是"真奥之思"。由此，可以作这样的概括：意境中的实是意象的"形势气象"，虚则是"道意"。刘熙载《艺概·诗概》明确指出"诗无气象，则精神亦无所寓矣"，精神（道意）寄寓于"气象"之中。

对于意境中的虚，《二十四诗品·雄浑》说："超以象外，得其环中。"所谓"环中"，见于《庄子·齐物论》："枢始得其环中，以应无穷。"就是讲，合于道枢才能得入环的中心，以顺应无穷的流变。"环中"，比喻自然无为的道，而"得其环中"，就是在象外去追寻把握道的精神。这也就是皎然

[1] 宗白华：《美学散步》，第 65 页。

[2] 同上。

《诗评》所说的"真奥之思"，其特征是"超绝言象"。如同道家玄学家所说的道境、佛家所说的禅境，都是无法用具体的语言、文字、图像来叙说、表现一样，意境中的理性同样是无法用具体的语言、色彩、声音、形象来表达的。谢赫《古画品录》评述陆探微作品之妙时说："穷理尽性，事绝言象。"宗炳《画山水序》说："夫理绝于中古之上者，可意求于千载之下；旨微于言象之外者，可心取于书策之内。"这种理性的感悟是在言象之外，只有通过心领神会才能获得，而不是可以简单地通过视觉、听觉、触觉把握到的。

第二，意境中的实，即所谓意象整体所显现的气氛、节奏、力度、色调。郭熙《林泉高致》说："山水大物也，人之看者，须远而观之，方见得一障山川之形势气象。"可见形势气象是物象之整体形象。所谓形势，即形象动势，指大的形式趋向和动态特征意味。而在形势之上可进一步体味抽象出气象，即渗透了情感的气氛、节奏、色调、力度。郭熙讲的是看景，实际上也是在谈取景、取境，指出气象不属于具体意象的形似和位置，而是高于其上，与神相联系、相融合的形象意味，是一种意象整体的生命感。显然，气象与气韵既有联系，又有区别。气象强调的是生命感的形象意味，而气韵强调的是生命感的情感意味。其实，画论与诗论中许多对于作品意境的描写，都是借描绘气象来引导读者想象、体味整个意境。最知名的是司空图在《与极浦书》中所说的："戴容州云：'诗家之景，如蓝田日暖，良玉生烟，可望而不可置于眉睫之前也。'象外之象，景外之景，岂容易可谈哉？""蓝田日暖，良玉生烟"就是气象，是具体的象外之象、具体的景外之景。它使人由"暖"、由"烟"去进一步体会不可触及、不可言说的意境。

第三，气象是"象"，但它不是自然具象，也不是由自然具象而来的意象，而是一般意象总体上的概括和抽象，是一种整体的力度、气势、色调、气氛。它介于象与非象之间，是一种抽象化、象征化的意象，故皎然说"飞动之趣"。这种意象包含着情感的氛围，而又能启示某种精神哲理。因而，意境在虚实两个方面都高于意象。在整体上，意象还是实，意境则是虚，构成意境之虚要求道的境界层次高。意境的提出，其意义本身就在于要求艺术在无限深远、无限层次的道境中，自觉地寻求尽可能高的层次，这是艺术立

意的高度，是艺术灵魂的高度。而在实的一方面，意境中的气象是超越于一般意象的感性升华。它来自作品的各部分，但它不是在作品各个意象之中，而存在于整体意象激发的想象、联想之中。在意境范围之内，比之精神哲理与情感氛围，它是实；在意境范围之外，比之画中或艺术家的头脑中、观赏者的想象中的意象，它是虚，即所谓"象外之象"。这种"象外之象"，就是司空图在《与极浦书》中所说的"景外之景"。

第四，境的虚与实两部分的关系，是神与气的关系。宋董羽《画龙辑议》说："画龙者，得神气之道也。神犹母也，气犹子也，以神召气，以母召子，孰敢不至。"有神方能召来气。神的深浅、神的品格自然会影响到召来之气象的深浅与品格，故而"取境要高"，对神的感悟把握要高，整体意境也就会神高气清，意境便会深远。

意境的创造，从艺术家创作的逻辑来看，首先是艺术家观察与体验客观世界的物象，睹物生情，而生心象。心象在精神中获得自由，在想象的力量中膨胀、扩展，此刻心灵在与自然的交流融合中，感悟把握到物象整体上的气氛、气势、色调、力度，即整体的气象。它实际上是由人的情感熔铸提升了的整体上抽象的心灵气象。这种心灵气象进入并始终伴随着心灵进一步的哲理性感悟和情感升华的过程，而心灵气象本身也得以改造提升，进而与哲理性感悟、情感体悟浑然一体。当其外现时，要求创作者在高层次的审美意味的统领下，运用已掌握的形式语汇，对具体的心象加以改造、变形、重组，形成心灵意象（气象笼罩渗透其中），并落实于物质形式之上，而为艺术意象。艺术意象在可视的感性方面，必须有具体的意象和整体的气象（整体的情感氛围、气势、力度、色调）这样两个层次。有具体意象而无整体气象，就不能触发观众或读者的共鸣、想象和感悟，不能提示和引导观众或读者的心灵步入内在的精神领域，直白地说即是无意境。因为欣赏者的逻辑是：首先是艺术意象，从艺术意象中感觉把握整体的气象，由此转入心中心象，以及心象中的气象，并引发情感升华和哲理性感悟，从而体味到意境。意境又进一步促使欣赏者的精神得以提升，感情得以升华，从而得到精神上的陶醉和满足，以及难以言传的审美愉悦。

由此可以看出，意境的实的部分存在于画面、文字、乐曲及想象的意象之中；而虚的部分，即意境之重要或本质的部分存在于想象和感悟之中。中国传统艺术的最高范畴——意境即是人通过艺术对世界本体的体悟，而世界本体在中国传统思想中是非虚非实、即虚即实的存在。只有这样去理解把握意境这一范畴，我们才能将中国哲学与中国艺术作一以贯之的理解，才能对中国古代艺术两千年的追求作贯通的把握。意境是"天人合一"思想的落实，具体讲是虚与实的合一，进而为精神与气的合一、道境（神）与气象的合一。纯精神性的天、神、道境，是不可能直接与具体物质的表象及其衍生的意象形式结合的，而是需要一个中介——它既有精神属性又有物质属性，既有虚的特质又有实的形态，既是内容又是形式，这就是气。从形象外现的角度看，就是气象。气象既是内容又是形式，气象本身就是艺术家思想、胸怀、情感的直接外现。同时，作为一种氛围、一种力的节奏、一种色调，它又是可见的形式，是精神内容所寓之处。

此外，海内外学者都认为"意境"一词来源于佛学词汇的转用，"意境说"也直接受到佛教理论的影响。《辞海》"境界"条目说："佛教名词。（1）指六识所辨别的各自对象，如眼识以色尘为其境界。（2）犹言造诣。《无量寿经》：'斯义弘深，非我境界。'"[1] 在佛学中"境"的含义也大约就是这样两类。对于意境的"境"属于哪一类，我们必须追溯"意境说"提出者的本意，才能正确理解。

"境"被引入美学范畴，最早出现于唐王昌龄的《诗格》中。例如："处身于境，视境于心。莹然掌中，然后用思。了然境象，故得形似"，"搜求于象，心入于境，神会于物，因心而得"，等等。显然，这些"境"大多属于"六识所辨别的各自对象"一类，其意义在于指出，自然事物经由主观视觉和心灵之后而被精神化、虚性化了。但这里的"境"并不是意境的"境"，王昌龄在《诗格》中说得非常清楚："诗有三境，一曰物境，二曰情境，三曰意境。"显然，对于意境，王昌龄说得很明白，是物境、情境之外、之上

[1] 《辞海》，上海辞书出版社1979年版，第548页。

的精神境界。提出这一范畴的目的，显然是为了强调艺术立意方面的精神造诣或精神层次。

同王昌龄一样，不少古代艺术家、理论家所说的"境"，都有物境、情境和意境的区别，必须具体问题具体分析。例如唐皎然说的"缘境不尽曰情""诗情缘境发"，其中的"境"显然是指物境和情境，而不是指意境。但是，在艺术领域，不能笼统地把从佛家语言中借用来的境，理解为由外物外景投影而成的心象，即解释为一般性的意象，否则我们就无法分清意象与意境的区别，也就无法认清意境的本质及其结构。实际上，在中国传统艺术理论中，象、意象、气韵、趣味、神韵等范畴，其基本内涵或基础心理结构都是情景合一、情景交融。用情景交融来解释意境不仅失之空泛，而且也不能解释意境的特殊结构、特殊内涵，不能说清意境与意象、气韵在本质上有什么区别。

刘禹锡对意境作了一个明确规定——"境生于象外"，也就是境在意象之外。意象与意境的区别，不在于一个是孤立有限的物象，一个是大自然或人生的整幅图景，因为整个艺术作品也有一个整体的意象。而一件艺术作品如果只有一个孤立有限的意象，同样可以产生某种意境（如中国画中的孤鸟、孤花、孤石、孤树等等）。两者的区别不在于外形式上的整体和个别，而在于内形式上的层次不同，这是一种质的不同。当然，意境结构中实的部分"气象"，的确是指意象整体，但它又渗透于局部之中（如割裂的中国画的部分形象仍然可能保持有原画的气象和意味）。这种气象是整体意象的一种浓缩和概括，是一种流动、笼罩、渗透于全画的情感色调、节奏、韵味。对于一般意象而言，它是一种飞跃，由实往虚飞跃了一大步，由自然往精神飞跃了一大步。再进一步，就意境整体与意象的区别而言，就更不是整体和个别可以说明白的了，其根本区别在于：在艺术作品生命中，一个是灵魂，一个是血肉；一个主要是精神，一个主要是形式；一个主要是虚，一个主要是实（需要说明，这是相对而言，意境和意象都是虚实合一，意境是虚中有实，意象是实中有虚）。

正因为意境的构成是无中含有，其特点如老子所说"惚兮恍兮，其中有象"，在作者及欣赏者的想象中它是恍惚之状，是似有似无的形象感受，才

能使人由此而进入对道境的体悟。朦胧美是道境的美，是人与宇宙本体相合而生的精神体悟之美。而这种即有即无、即实即虚的朦胧之美，常常是只可意会、不可言传的，恰如陶渊明的诗曰："此中有真意，欲辨已忘言。"

二、有限无限——超越之美

在艺术上提出"意境"这一范畴，本身就意味"道"对时空的超越。时间和空间是物质的存在形式，但在中国传统思想中内容与其形式是浑然一体的。艺术意境的特点就是其处于有与无之间，因而具备了超越实存时空的条件。从艺术意境的构成来看，哲理的、感悟的道意，本身就要求一种超时空的精神境界。体道、悟道，就是在精神上对时空进行超越。道所体现的绝对自由精神，要求通过超越有限的自然而达至无限来呈现，这便是庄子"不言"的"天地之大美"，这"大美"也可以说是天地因精神化而呈现出无限的美。

艺术意境构成的另一方面是气象，其本身就在有象与无象之间。所谓"有象"，指它与作品中、想象中的意象相联；"无象"，则指它是一种非具象的抽象。这犹如气，气有象又无象，伸缩变化自如，其时空变化也就随意而适。艺术中的气象，则是在有限的意象基础上，跟随艺术家和欣赏者的想象和情感而作无限的扩张和变化，由刹那见永恒，以咫尺见千里。

由刹那见永恒，以咫尺见千里，是中国艺术家创构艺术意境的切入点。在富于历史感的中国人心中，时间的观念相当之强。人世沧桑、家国兴衰、年华消逝、际遇沉浮，都通过时间的流转而万象纷呈。从时间的长河中截取某个片段，从纷纭的万象中撷取具有象征性或内涵深沉的事物，作为辐集思维、浓缩感情的焦点，这样，表面看来一刹那间的事因为来自历史长河，物象的形成也因为曾处于整体的一定位置而存在于悠悠天地之中，从有限可窥见无限，在瞬间可体味永恒。在空间上，也同样以此精神以小观大，以动的眼俯瞰天地，焦点集中于一景，却又寄于远举无限的生气，引发无限的遐想，以咫尺见千里。晋代的陆机在《文赋》中要求作家突破时空限制，"精骛八极，心游万仞"，"观古今于须臾，抚四海于一瞬"，"笼天地于形内，挫万物于笔端"。南朝梁刘勰在《文心雕龙·神思》中强调："形在江海之上，

心存魏阙之下，神思之谓也。文之思也，其神远矣。故寂然凝虑，思接千载；悄焉动容，视通万里；吟咏之间，吐纳珠玉之声；眉睫之前，卷舒风云之色。"实存四海统于一瞬之内，实存古今统于须臾之中，大自然和人类历史均在艺术的超越中得以重新安排。

绘画作为空间艺术，对于空间的超越就更为精尽了。传为王维所作的《山水诀》就明确要求"咫尺之图，写百千里之景"，使"东西南北，宛尔目前；春夏秋冬，生于笔下"，做到与天地一样，"肇自然之性，成造化之功"，有天成之妙。王维把四时花卉集于一景，已成为突破自然时空的典范。宋元以后，中国写意山水走向成熟，走向高峰，其空间超越感更为强烈。元代王蒙、倪瓒画风简淡，画中具体形象寥寥，而其整体意象空阔苍茫，无边无垠，真是天荒地老，让人不由而生宇宙大流渺茫天际之感。倪瓒每画山水，多置空亭，他写下了"亭下不逢人，夕阳澹秋影"的诗句。张宣在题倪瓒画《溪亭山色图》诗中说："石滑岩前雨，泉香树杪风。江山无限景，都聚一亭中。"苏东坡在《涵虚亭》诗中也说"惟有此亭无一物，坐观万景得天全"。可见倪瓒之画于山水中置亭，可谓画龙点睛，将一座空亭当成山川灵气动荡吐纳的交点和山川精神聚集的处所，由此而获得对万象的超越之感。

三、不设不施——自然之美

宗白华先生说："中国向来把'玉'作为美的理想。玉的美，即'绚烂之极归于平淡'的美。可以说，一切艺术的美，以至于人格的美，都趋向玉的美：内部有光采，但是含蓄的光采，这种光采是极绚烂，又极平淡。苏轼又说：'无穷出清新。''清新'与'清真'也是同样的境界。"[1] 这就是中国意境美的又一个特点：自然之美。

意境自然之美来自自然之道。老子说"道法自然"，道是人的精神、人格的宇宙化，是人的精神向宇宙的复归。意境便是这种复归宇宙的艺术精神境界。艺术精神欲获超越的自由，首先需尊重和保持宇宙精神的自然本色。

[1]　宗白华：《中国美学史中重要问题的初步探索》，见《美学散步》，第31页。

（元末明初）倪瓒，《容膝斋
图》，纸本水墨，74.7cm×
35.5cm，台北故宫博物院

老庄把人投向自然山川的目的，是获得人精神上那种同于自然山川的自然本色。这种精神状态即所谓"不设不施"。所谓"不设不施"，不仅仅是指没有任何伪饰和做作，而且是指一种精神状态，即没有任何自我强制动机和意向，听任意识如流水行云、电光石火，自发而生，自发而流。唯有这种状态下所流露出的情感、感觉、意味，才可能是最真诚的、最自然质朴的。"不设不施"，在宇宙是必然，在人生是顺应，在精神是自发，因自发方为真，因自发方可纯。故而老庄谈自然时，用了"朴""素""纯""真""初""情""性"等作为同义词。自然之美，实际上是精神的自发真挚之美，是人的心灵美的内在根源。老子又将"道"称为"无名之朴"。"朴"就是未经加工雕饰的自然状态，落实于人便是"婴儿""赤子"。这自然本性，即是小孩那天真无邪、纯洁无瑕的心态，也就是人心的素朴状态。庄子推崇自然妙道，更强调道之自然。他认为道之于万物，是无意无心、自然而然地全力崇尚自然人性、自然真情。

中国艺术对自然之美的追求也大体与"意境说"的发现和成熟同步。

中国美学史上有两种不同的美感或美的理想，一种是"错彩镂金，雕缋满眼"的美，另一种是"初发芙蓉，自然可爱"的美。而在上古，三代青铜器将圆雕与高浮雕装饰结合，器型庞大浑厚，纹饰成条，方中寓圆，繁密满实，特别是那些饕餮纹、夔龙纹、重环纹、重鳞纹，无论其形象是恐怖、狰狞，还是神秘、粗放，总体的审美意象确是"错彩镂金，雕缋满眼"。稍后的楚汉艺术，形象华丽、雄奇，镂纹曲尽折线之美，菱形纹、三角纹、六角纹、S形纹回环旋转，变化莫测，意味繁复、强烈；在色彩上，采用红黄黑白和少量的蓝，浓烈鲜艳，绚丽炽热。在文学上，楚辞、汉赋、六朝骈文，尽情文饰，具有人工美的形式。这一特色在宋玉的赋中更加突出，其赋完全成为一种美文学。以后的汉赋更为铺张绮丽，枚乘、司马相如、扬雄等，"竞为侈丽闳衍之词"（《汉书·艺文志》）。其中，司马相如追求文采华丽、规模宏大，其《子虚赋》《上林赋》对诸侯、天子的游猎盛况和宫苑的豪华壮丽，作了穷形尽相而又大加夸张的描写，突出了赋的审美特征——"丽"。

与此同时，中国艺术在追求内美的过程中，对自然之美的追求开始萌

芽和发展。早有先秦诸子对"错彩镂金"之美采取了否定的态度。墨子提倡"非乐"，反对一切艺术。老子说"五色令人目盲"，主张取消艺术，其矛头主要就是指向"错彩镂金"的贵族工艺艺术。庄子基于同样的社会文化背景，重视精神，轻视物质，直接提出了以自然为美的思想。孔孟也主张内美胜于外美，质胜于文。但在艺术实践上开辟新境界的，则是工匠们从事的工艺美术。宗白华在《中国美学史中重要问题的初步探索》中写道：现在我们有一个极珍贵的出土铜器，证明早于孔子一百多年，就已在"错彩镂金，雕缋满眼"中突出一个活泼、生动、自然的形象，成为一种独立的表现，把装饰、花纹、图案丢在脚下了。这个铜器叫"莲鹤方壶"。它从真实自然界取材，不但有跃跃欲动的龙和螭，而且还出现了植物——莲花瓣，表示了春秋之际造型艺术要从装饰艺术中独立出来的倾向。尤其顶上站着一个张翅的仙鹤，象征着一种新的精神，一个自由解放的时代。

莲鹤方壶

宗白先生华说："魏晋六朝是一个转变的关键，划分了两个阶段。从这个时候起，中国人的美感走到了一个新的方面，表现出一种新的美的理想。那就是认为'初发芙蓉'比之于'错采镂金'是一种更高的美的境界。"[1] 从汉儒统治下解脱出来的魏晋人从生活上、人格上的自然主义而进入艺术上的自然主义。这样一种境界，被称为"天""天趣""天然"，以自然"天"的品格来表示。顾恺之的人物画已完全摆脱汉画的装饰束缚，而全力表现自然的人。画中的人物，在形象上，无论是帝王还是仕女都无做作之气，生动传神；在形式上，线条简练飘洒、自然任兴。书法中的王羲之、王献之父子的草书，为当时艺术的最高典范，潇洒疏放、翰逸神飞。这种精神随意自发的状态，犹如风行雨散，自然而然地进入最风流的美的境地。六朝之后，崇尚自然之风，已随神、气韵、意境之追求，成为不可动摇的审美理想。只不过，在不同时代，不同艺术门类、不同艺术家的提法不同而已。

在中国艺术中，文人作画写字，纷纷主张要先得其"天"。从人物画

[1] 宗白华：《中国美学史中重要问题的初步探索》，见《美学散步》，第29页。

"求天"，发展至山水画"求天"。这个"天"，即对象内心世界的自然流露，不容摆弄巧饰。我们在唐以来的人物画，特别是孙位、李公麟等大家所绘的逸人高士、罗汉佛徒的形象中，都可以看到苏轼所求之"天"意。山水画对"天"的追求就更为关键，董源、巨然为五代北宋大家，其作品境界深邃。"天真"不在自然景物或自然美本身，而在画家的感受和主观艺术处理，使其作品虽出自人工，却无斧凿之痕，且能生动地表现出天地万物的内在生命力，宛若天成。

自发的精神表现、天真的情趣外露，如婴儿的神态动作，是一种天真的拙味。崇尚生拙的风格，最早见于书论画论。宋黄庭坚说"凡书要拙多于巧"（《山谷文集》），力求生拙中出新意；在此新意的基础上，再求得拙与工的统一。中国古代文人画，特别是写意画，人物形象简朴，姿势笨拙，线条稚气十足，山水花鸟形似多失，行笔草草，非作者不能画，而是着意打破工整、精巧、完美的造型习俗，在不经意、无所着力中，求清新的情思和意境，正所谓得"天趣"。

如果说书法绘画求自然打的是"天"的旗号，那么文学求自然，更多的是打"真"的旗号。从表面的思维走向来看，前者更多地求助于主体向自然客体的回归，求助于主体的自发性与客体自发性的合一；后者更多地求助于主体向自身内心的返归，求助于主体的自觉、心灵自悟。行文作诗比之作画写字，由于理性介入的成分多，难以完全依靠精神的直觉和自发状态来完成，所以更注重理性的过滤澄清。魏晋六朝时文学艺术思想集大成者刘勰把道家自然之道引入艺道，认为文学出于人心之自然："心生而言立，言立而文明，自然之道也。"（《文心雕龙·原道》）文之自然，表现为"写真"。在《文心雕龙·明诗》中，他说："人禀七情，应物斯感；感物吟志，莫非自然。"强调作文应是感物而生的自然抒发，直见胸襟，真情毕露。刘勰重视文之美，但这文采之美也应是自然的表现，而不是雕琢之美。诗歌创作自唐以后，贵自然的文学观不绝于史，经陈子昂到李白，贵自然之风取得决定性胜利。李白的诗歌纲领是"清水出芙蓉，天然去雕饰"（《经乱离后天恩流夜郎忆旧游书怀赠江夏韦太守良宰》）。至宋代，这种贵自然的传统虽然

受到了用事言理风气的冲击，但仍然保持着主流的地位。在创作上，苏轼提出"绚烂之极归于平淡"的主张，为众多有识之士所遵从；在理论上，严羽提出作诗要出自"本色"，强调诗人在神思中要善于保持内心的真情。贵自然的思想发展到清代，王国维的《人间词话》提出了"隔"与"不隔"的观点，意思是清真清新之美为"不隔"，而雕缋雕琢之美为"隔"。

当然，崇尚自然之美，并非反对艺术加工，而只是反对那种人工斧凿的造作，反对那种虚情华饰的矫饰，推崇真诚自然地表现情性，以及"虽出人工，宛若天成"的艺术技巧。例如中国的园林艺术，在世界园林艺术史上独具特色，正在于其充分发掘了大自然的山水之美，力求不落人工斧凿痕迹，把意境作为最高追求，采用高超的结构布局和造园手法，达到了"宛若天成"的境界。"正因为中国园林富有精神内涵，它的自然美也是人工创造中的自然，或者说是'妙造'中的自然境域，所以，用'意境'来指称这种独特的精神环境……足以说明中国园林美的灵魂所在。"[1]

应当指出，在中国美学史上，"错彩镂金"与"芙蓉出水"这两种不同的审美理想和审美趣味一直延续了下来，各自代表着不同的艺术风格和审美追求，并创造出各具特色的艺术作品。例如，明清时期的瓷器（永乐釉里红、康熙五彩、雍正粉彩等），以及戏曲舞台上绚丽多彩的服装，还有众多精美的刺绣和民间年画、剪纸等，都以富丽的色彩和精美的制作而著称于世，堪称"错彩镂金"之美。而"元四家""明四家"和清代"扬州八怪"的绘画作品，宋代定窑的白瓷和龙泉窑的青瓷，以及《梅花三弄》《阳关三叠》等古琴曲，乃至朴实无华的明代家具，则堪称"芙蓉出水"之美。

[1] 任晓红：《禅与中国园林》，商务印书馆国际有限公司 1994 年版，第 215 页。

第二章
气——中国传统艺术的生命化

第一节　气的生命化

宗白华先生说，"气"是"生气远出"的生命，一语道破了中国传统艺术中"气论"的本质。

和"道"的历史来源不同，"气"的原始意义是可视、可感的烟气、蒸气、云气、雾气、风气、寒暖之气、呼吸之气。但中国人一开始就把气与生命联系在一起，把气息作为生命的象征。由呼吸之气又延伸为人气、血气。孔子说："君子有三戒：少之时，血气未定，戒之在色；及其壮也，血气方刚，戒之在斗；及其老也，血气既衰，戒之在得。"（《论语·季氏》）这里的血气既是生理的又是精神的。中国哲学和医学都把"血气"看作生命有机体的基础和本质。

中国人总是以人去体合自然，人气通天气，由此可见天气与人的生命息息相关。人气之精华，来自自然，气同样是自然生命有机体的基础和本质。不仅如此，中国人还将气与灵魂联系在一起。所谓"魂"字从云从鬼，云者气也，鬼者人死也，灵魂就是人死之后离开人的身体飘散而去的气。这是把精神的东西气化，同时也是把气精神化。人们进一步把心与气联系在一起。《左传》中的"曹刿论战"云："夫战，勇气也。一鼓作气，再而衰，三而竭。"（《左传·庄公十年》）以气表示一种状态和精神力量，这在中国是一种普遍的观念。再进一步，人们把气与志联系在一起。《礼记·孔子闲居》中有"气志不违""气志如神"的论述。所谓"气志"，指的便是精神。这样，气就被精神化了。

物质的气被精神化，是中国"气论"的本质特征，这与中国人"重神轻

形"，把神或道视为宇宙、世界和人的生命本体的思想是一致的。

中国人并不像欧洲人那样把物质和精神截然分开，而是使精神和物质浑然一体，认为这就是宇宙、世界和人的本来状态。在这本来状态中，精神又是最根本的东西，即所谓"君形者"。前面说过，道是一切之本、一切之原，道的精神化、神化必然使其他一些概念精神化和神化。老子说"道生一"，所谓的"一"便是以后所说的"元气"，在老子看来，气为道所生。这是说气生于无，而气变即为生命。也可以说，气是道的生命呈现。如果把道比作人的灵魂，气就可以视作灵魂呈现的情感、意志。《易·系辞上》说"形而上者谓之道，形而下者谓之器"，气为天地成形成象之下的器。所谓"形而下"，并非指具体的物，而是指可言、可感、可见的（道则是不可言、不可感、不可见的）精神的显现。

气的精神化和神化、生命化，为气的观念进入审美领域创造了前提。气即是"生气远出"的生命，中国传统艺术以同样的观点来理解和表现对象，以同样的观点来理解艺术自身。气的观念赋予中国艺术以生命性的特点。如同不理解气脉就不能理解人体一样，不理解气韵也就不能理解中国艺术。

第二节　气韵（之一）

一、气为生命之力

气毕竟不同于神。气是人精神、生理的综合，是生命的力。犹如在生命中精神为根本，神亦是气的根本。神是观念、感情、想象力等纯精神性的东西。但神一旦落实为气，就不是观念性、纯理性的东西，而是具有一定形象意味、色彩意味、音响意味、味道意味等感性形式的神气，这就是艺术性的气。

将气的观念由哲学引入审美领域的是孟子。孟子从人性善的思想出发，认为道德不是外在的强加于人的规范，而是人的本性所固有的，是个体内在的自觉要求，遵循仁义道德恰恰是人的自我肯定。这种道德的自觉正是个体

的自由状态，因而是美的。在此基础上，孟子提出"养气说"。他说："'敢问夫子恶乎长？'曰：'我知言，我善养吾浩然之气。''敢问何谓浩然之气？'曰：'难言也！其为气也，至大至刚，以直养而无害，则塞于天地之间……'"（《孟子·公孙丑上》）所谓"养气"，就是培养和发展人固有的善性，以同"道""天"相合，成为一种无所畏惧的奋发的精神状态。所谓"浩然之气"，是指经伦理道德观念彻底渗透、彻底融汇的情感意志，是人之道德自觉进入完全自由的状态所生发的情感意志，它超出了伦理学的范围，而进入审美领域，是一种个体人格精神美。它不属于外部世界，而是属于个体自己，是主体的内在美。但这种内在的美却如道德表现一样，是有形的、可见的。体现高尚道德的人格美是通过可感的形态活动来表现的，是通过人的感情直观可以把握的，内在的人格美和外在的形象美是统一的，这一思想不但直接影响到东汉以后的人物品藻，而且影响到文艺审美观念。

魏晋的人物品藻活动，虽然在玄学的笼罩下，着重于讲韵，但气仍然作为韵的前提不断被提出。这在《世说新语》及梁代刘孝标的注引中随处可见。魏晋以来的审美性人物品藻对气的判断则是一种对与人的生命精神相关联的气质、神采之美的判断，是一种对内在的生命力度、精神力度的判断。在对人与天的关系的思考中，中国人把自己的生命本质自然化，赋予天地万物以生命意识；在人物品藻的审美中，中国人又将自己的生命本质对象化，把自己的生命感性形式作为美的感性形式，通过对气的生命化、精神化、神化而把它作为人的自由的感性形式，从根本上抓住了美的感性形式，同时又使这种东方美的感性形式拥护人的生命感。以人喻天，以人喻美，天与美皆是活生生的感性存在。这样一种审美意识十分自然地转用到文学艺术中，使文学艺术的审美观念始终带着强烈的生命气息。在中国传统艺术中，气不仅是艺术家的生命力和创造力，而且是艺术作品的生命力，有时甚至与道相合而成为艺术的本原。

由于文学不可避免地具有大量社会的、伦理的、历史的、人生的、自然的内容，不可避免地比美术、音乐等艺术形式更具理性内容，更多地诉诸作者的志气和精神毅力，故而把气的观念引入艺术审美领域的，正是文学。

把文学抬高到"经国之大业，不朽之盛事"的魏开国皇帝曹丕认为作品的气势、声调、语言以及对不同文体的独特的处理方式，都与作者的个性、才能、气质、情感，即作者的气相关联。他说徐幹"时有齐气"，应场"和而不壮"，刘桢"壮而不密"，孔融"体气高妙"（《典论·论文》），不同的人有不同的气质、个性、品味。在曹丕看来，天赋的气决定着艺术的生命及其色彩。

曹魏及齐梁时代确实是讲究气的时代。处于社会大动乱、大灾难、大悲惨中的艺术家，看透了生命的悲剧性，执着于精神的解脱，或投身于宗教，或投身于功名，在彼岸或现实中寻求生命的永恒。以曹操、曹丕、曹植父子三人为代表的建安文学，大胆而无所顾忌地抒发个人的情感，以无所畏惧的英雄气概面对人世的悲剧，慷慨悲歌，深含动人的惆怅和哀怨以及对人生的深情叹息。如果说建安文学是阳刚之壮气，那么齐梁文学则是柔美之清气。至盛唐，艺术中回荡着一种"黄河之水天上来"的雄放豪壮的气势，对气更为讲究。可以看出，文人以气论文时，如果把气等同于道，或包含道，那么气也就包括了艺术家的精神和哲学的境界；如果把道分离出去，那么气则主要是指艺术家及其作品的气质、内在力度，是指艺术家和艺术作品的生命力。

谈文崇气，论画也谈气。魏晋以来的画论，以气论画者比比皆是。谢赫《古画品录》评历代名人作品，直接用"气"者有六处。与气的内涵相似的另一个概念——骨或风骨则用得更多。由此可见，气也是绘画艺术的重要审美标准。五代荆浩提出绘画六要："气者，心随笔运，取象不惑。"（《笔法记》）把气作为艺术作品的灵魂，放在绘画美学原则的第一位，所以他把绘画分为神、妙、奇、巧四等时，把气质俱盛的作品看成天成之妙的大作，列为一等。元倪瓒也说作画是"聊抒胸中逸气耳"。气对于绘画来说一直是个十分重要的概念。

二、韵为生命之风姿

在绘画理论中，气一般都与韵连用，而其实际内涵又偏重韵。这大约是

气的概念更多地与儒家哲学以气为质的观念有关，而韵的概念则更多地与道家哲学的玄的意味相通的缘故。黄山谷说："凡书画当观韵。"（《豫章黄先生文集》卷二十七）北宋范温《潜溪诗眼》提到"有余意之谓韵"，"凡事既尽其美，必有其韵；韵苟不胜，亦亡其美"。明文徵明认为"元四家"等人的作品高于宋画，正是以其韵胜。韵的高低，也就是境界的高低，韵是中国绘画之性、之理。

使气韵成为中国绘画千古不变的法则的是谢赫，而谢赫的气韵概念同样直接来自人物品藻。当汉末魏晋人物品藻的指导思想由儒学转为玄学，评判标准由政治伦理转为气质、才情之时，人体气韵亦成为欣赏对象。《晋书·王坦之传》说："人之体韵犹器之方圆。方圆不可错用，体韵岂可易处。"谢赫《古画品录》和姚最《续画品》中也有"体韵遒举""体韵精研"的说法。体韵即人体所流露出的风韵，是人体形象所表现出的风度气质美。在魏晋人物品藻活动中，"韵味"正是指人体的风姿，这在《世说新语》中大量可见。在六朝其他书籍中同样可以见到这种情况，韵大多是指人的形象所显现的高雅、清远、淡泊的气度和情调。

同样，艺术理论在把"神""气"从人物品藻活动中借用过来之时，也借用了"韵"的概念。"韵"的概念首先直接用于人物画。谢赫的时代，正是中国人物画大发展的时代，人物画的水准空前提高，中国绘画的面貌为之一变。正是在这样轰轰烈烈的全国性艺术实践的基础上，谢赫提出了他的"绘画六法"，并以"气韵生动"为中心，以画中人物和气韵的表现程度来定优劣。以后的姚最以及唐代的张彦远等绘画理论家也大多以气韵论人物画。张彦远的名作《历代名画记》提到"韵"的地方约 20 处，其中 19 处皆指人物，明确说明气韵存在于有内在精神生命的鬼神、人物中。随着山水画大发展，人们开始以气韵识山水，第一个这样做的是五代的荆浩。他在《笔法记》中提出了"六要"："一曰气；二曰韵；三曰思；四曰景；五曰笔；六曰墨。"气、韵分说，但都放在最重要的位置，而且正是针对山水画而提出的要求。文中直接提到"松之气韵"，"张璪员外树石，气韵俱盛"就是明证。荆浩的另一贡献是将气韵向更具体的绘画语言落实。唐以后的中国画坛

也大抵遵循这一思路，至明代可谓登峰造极。董其昌以气韵为准绳，把中国绘画分为南北两宗，认为王维为南宗之祖，推崇以韵味见长的南宗。这样，重韵之风统治了中国画坛。

对历史的回溯使我们发现，气韵在文学、绘画领域的运用和发展，几乎与神的概念的运用和发展同步。而且在许许多多文艺理论家的笔下，气韵和神的含义基本相同。中国美学史的一个特点就是各种概念的重叠，但是概念的重叠并没有使任何一方消失，这就表明各自有各自存在的必要。而且在一些重要的方面，彼此是不能互相取代的。顾恺之的"传神说"，其理论的渊源是老庄学说，是道家学派以无、精神为本的思想在艺术上的落实。曹丕的"文气说"，明确地来自儒家的"养气说"。谢赫的"气韵"虽然是在道家以精神为本的思想背景下提出的，但其理论的来源则是汉以来具有唯物倾向的元气自然论。在哲学上，神与气的本质区别在于：一个是形而上，一个是形而下。神与道一样仍停留于精神领域；而气则具有生命具体可感性，既包括心理的精神内容，又包括生理的内容。顾恺之把对象的内在精神称为神、神气、神灵、神仪、神爽、神明，传神又正在"阿堵之中"。谢赫的"气韵"落实于人物画不只是阿堵之神，而是具有可感外形的人体的韵律美。即使是当时的人物品藻，情况也是这样。谢赫评绘画作品也说"体韵遒举，风彩飘然"（《古画品录》）。可见谢赫以气韵代替顾恺之的传神，是要求对人物进行更全面的表现，其最有意义的一点是强调了体态，强调了人的外在形式所体现的内在美。正因为有这样一个形式美问题的提出，以后的韵才全面地向形式语汇发展。自唐张彦远以气韵论笔墨之后，北宋韩拙，明唐志契、董其昌，清王原祁、方薰等绘画理论家一概按笔墨这一形式路线去研讨论述气韵。

而"韵"这一概念提出的意义，则是谢赫提出的"气韵"这一概念最初所表示的人形神合一的"姿""貌"，人体包含有玄学意味的形式美（体态美）。以此原初意义发展下来的气韵，用于艺术则区别于神、意境等带有精神性特征的概念，而表示生命性特征。最准确之表达乃是宗白华的论述："中

国画的主题'气韵生动',就是'生命的节奏'或'有节奏的生命'。"[1]生命是内容,节奏是形式。

谢赫的"气韵生动",虽然最初是针对人物画而提出来的,但包含了中国画创作的一般原理,所以很快成为中国传统艺术学中的一个重要命题。作为绘画第一法的"气韵生动",对于中国艺术至关重要,简单地说,神、意境主要是艺术审美的精神内容,气韵则是艺术审美的形象及形式意味,后面要说的"舞"是艺术审美的形式法则。因此,将"气韵生动"作为道、神、意、意境这样的中国传统艺术总原则的第一层次,作为中国艺术的第一法,是十分正确的。

第三节 气韵(之二)

宗白华先生说:"人类在生活中所体验的境界与意义,有用逻辑的体系范围之、条理之,以表(达)出来的,这是科学与哲学……但也还有那在实践生活中体味万物的形象,天机活泼,深入'生命节奏的核心',以自由谐和的形式,表达出人生最深的意趣,这就是'美'与'美术'。所以美与美术的特点是在'形式'、在'节奏',而它所表现的是生命的内核,是生命内部最深的动,是至动而有条理的生命情调。'一切的艺术都是趋向音乐的状态。'这是派脱(W. Pater)最堪玩味的名言。"[2]我们可以把气看作"生命的内核,是生命内部最深的动",把韵看作"至动而有条理的生命情调"。

一、动为气之核

在中国古代美学理论中,气、韵这一对范畴,气是主导的方面,谈气韵必先谈气。

"一阴一阳之谓道。"(《易·系辞上》)中国哲学家论及宇宙的生命时

[1] 宗白华:《论中西画法的渊源与基础》,见《美学散步》,第110页。

[2] 同上文,第99页。

必谈及阴阳，谈阴阳必崇阳抑阴，崇阳必尚气。中国古代的理论家谈及人性及艺术的生命也必谈及阴阳刚柔。清姚鼐认为文有"得于阳与刚之美者"，有"得于阴与柔之美者"（《惜抱轩文集》卷六）。正因为中国传统思想中崇阳抑阴思想根深蒂固，中国的艺术特别尚气。尤其是唐及唐之前的艺术，所谓"汉魏风骨""盛唐气象"，都是尚气的艺术，以阳刚之美为旨的艺术。这些继承远古文化的精神气质、以儒家经典和《周易》为理论基石的艺术传统，以及宏伟阔大的气势和旺盛强劲的精神，始终是中国各代挽救颓唐萎靡艺风的武器。

尚气之美的本质在于力的美。气之所以具有阳刚之美，在于其中的力，而这力的源泉则在于动。尚刚、尚力，必然尚动。中国艺术是气的世界，同样也是力的世界、动的世界。宗白华先生说："这内部的运动，用线纹表达出来的，就是物的'骨气'……骨是主持'动'的肢体，写骨气即是写着动的核心。中国绘画六法中之'骨法用笔'，即系运用笔法把捉物的骨气以表现生命动象"[1]。

动之所以为气之核心，是因为动是生命的本性。所以，气就是生命力，生命力来自运动。中国人是崇尚生命的民族，中国的传统思想是崇尚生命的思想，认为"生生之为天地大德"。梁漱溟曾用"生生不息"一语概括说明了中国人思想与西方人、印度人思想的不同。正因为中国人的精神中有着对生命内核、对生命内部最深的"动"的挚爱和追求，中国传统艺术才把气当作自己的生命之根，才把阳刚之美作为自己的审美追求和审美理想。

二、情为韵之本

韵的概念首先来自音乐。"韵"字最早出现于汉代，而且与汉代重视音乐韵律的艺术活动密切相关。魏晋时，"韵"字更是广泛出现于人物品藻与艺术领域之中，如曹植《白鹤赋》说"聆雅琴之清韵"，人声的美和音乐的美联系在一起，并把音乐的审美之韵用于人声。以后，韵成了人物品藻中的

[1] 宗白华：《论中西画法的渊源与基础》，见《美学散步》，第 101 页。

重要概念，扩展为对整个人的风姿神貌的品评，即所谓"神韵""体韵""情韵""气韵""雅韵""素韵"，等等。同样，韵仍然是通过直观感觉所把握到的综合性的人体的节律美、情味美。清恽寿平干脆在《南田画跋》中说："风流潇洒谓之韵。"

前面已经谈到，韵是生命的节奏，或者说韵的本质特征是节奏中的生命意味，这是它不同于神、不同于气这样一些相近概念的地方。这在绘画中是非常清楚的。凡是具有一定绘画感受力的人，首先是在墨之浓淡干湿，笔之粗细疾缓，点线面之疏密交错，物象的对称、均衡、连续、反复等形式语汇的节奏中体味到韵，这些语汇的综合面貌组成有节奏感的调子，这种调子便是所谓的气氛或氛围。这种氛围出自画家之手，表达了画家的感受，不可避免地渗透了画家的感情。故而林语堂用了一种极朴实又极简单的说法，把韵说成"调子与情绪"。

把韵直接解释为生命外观的形式节奏美感，与情味之说，与精神、个性、智慧之说并不矛盾。英国著名艺术评论家克莱夫·贝尔说，艺术就是"有意味的形式"[1]，形式之中含有意味、情感、精神。所谓生命的节奏，当然包括情感节奏、精神节奏，等等。问题是："韵"的概念较之"神""意""气"等概念在内涵方面有什么不同，或者说更偏重主体意识的哪一方面？前面关于中国艺术的精神性的章节已经谈到，神、意是主观精神的东西，气主要指人的气质、意志、人格，而韵的意味则主要是刘劭在《人物志·九征》中所说的"出乎情性"的"情味"，侧重于情，是情感的节奏。

正因为韵"发乎情味""以情为胚"，所以情感在审美中的特点决定了韵的审美特点。情感在审美中具有的内容和形式的二重性，决定了韵在内容和形式方面的二重性。

中国艺术的最高境界是天人合一的境界，是道心合一的境界。艺术的精神最终要达到道的精神境界，艺术的最高表现是塑造艺术化的道境——意境。但是观念性的、抽象的东西不能直接表现为艺术，观念、理论和精神是

[1]　克莱夫·贝尔：《艺术》，周金环、马钟元译，中国文联出版公司 1984 年版，第 4 页。

思考的对象，而不能作为艺术创作的直接对象。这些观念性的、精神性的东西，必须化成感性的东西，化成情感和观照的对象，才能进入艺术。这样，就需要找到一种形式：一方面能满足道的精神性要求，另一方面可以在艺术中加以表现，这就是人的情感，就是情韵。情感一方面具有精神性的内容，是人的内心活动的组成部分，直接与道心、道意相融；另一方面，它又是封闭在内心活动里的内容的外现形式。它既是精神的、内容的，又是客观的、形式的，且能被艺术所掌握和表现。情感本身具有感性的性质，与人的视觉、听觉等感官有一种天然的联系，正是这种天然的联系使情感能够获得一种符合艺术审美需要的感性因素。中国古代哲人和艺术家在对这种感性因素作整体把握时，用音韵的感觉来予以概括，便称为"韵"。

所谓"情味"，进一步说即是宗白华先生所说的"生命的情调"。他还说，美与美术的源泉是人类的心灵深处与其环境世界接触相感时的波动。各种美术以其特殊的宇宙观与人生情绪为基础。"韵"，生命的节奏，"情味"，生命的情调，都来自这人生的情绪。中国人的精神不是如西方人那样向无尽的宇宙作无止境的追求而烦闷苦恼与彷徨不安，而是最终要与无限的宇宙浑然融合，与天合一。这种最高愿望所产生的人生态度是对自然法则的遵从和顺应，力求与自然精神合一，其人生情绪是一种"俯仰自得""悠然自乐"的和谐陶醉感。也可以说，这是一种音乐化了的情绪。人与宇宙合一的精神派生出的是对宇宙的"一往情深"。宗白华在论及晋人的这种深情时说："晋人向外发现了自然，向内发现了自己的深情。山水虚灵化了，也情致化了。"[1] 所谓"情致化"，在艺术上就是韵化。反之，所谓"韵化"，也就是情致化。

这种韵化的思想背景是老庄玄学的宇宙意识和宇宙情怀，认为宇宙的本体是无。这种精神的本质是最高形态的美，无的精神当然也就渗透进人的情绪，决定着人的情调及其物化后的艺术美，决定着韵的"味道"。同时，对宇宙"一往情深"、与自然体合为一的精神状态，是深沉的静默。遵循自然

[1] 宗白华：《论〈世说新语〉和晋人的美》，见《美学散步》，第 183 页。

法则运行的宇宙是虽动而静的，与自然精神合一的人生也是虽动而静的。这种静中寓动的人生情绪，便是韵的本质。韵味的最直接的直观感觉是自然、纯洁、润泽、丰富、细腻、微妙，这种种感觉在中国当然只可能是一种贵族化的文人士大夫的敏感心灵的外观，因而也就被称为文气。而骨气给人的最直接的直观感觉却是强烈、连贯、生涩、浓重。二者一对比，便可看出，韵味的诸种直观感觉来自沉静的心境之表现，骨气的诸种直观感觉来自动的力度之表现。而静的心境，最终来自依顺自然、陶醉自然、投身自然、与自然合一的那种俯仰自得、悠然自乐的纯净的人生情调。

第四节　气韵兼举

中国的艺术理论和实践的发展走向由气、韵分谈，到"气韵说"，后来最终都偏于韵，唐以后的不少文论家、画论家、文学家、画家都把气韵当韵来理解。但中国古代传统思想毕竟主张刚柔相济，即便是老庄，也说一阴一阳、一刚一柔之谓道。刚中寓柔，柔中寓刚，动中寓静，静中寓动，所谓动静不二、刚柔相济才是中国"气韵说"的内核。气韵兼举，生命的力和生命的情趣组合成完整的东方生命，也组合成完整的东方艺术生命。

一、以气取韵

在气和韵的关系上，中国古代艺术理论家把气称作"骨"，以骨在生理方面的硬度、力度和对人体构成起最根本的支撑作用等功能，形象地表述了气在艺术生命中的地位和作用。刘勰在《文心雕龙·风骨》中说："怊怅述情，必始乎风；沉吟铺辞，莫先于骨。"指出骨气是艺术的主体。至于五代荆浩把气置于韵前，列为绘画的第一要素，实际上是对前人和当时人艺术的一个总结性的看法。

从艺术实践来看，自殷周开始，艺术作品都是以气胜。殷周青铜器器型庞大深厚，纹饰满实工整，气象威严。殷纹饰总是以一种超凡的气势夺人心魄。荆楚绘画，狂放奇诡，造型烂漫天真、雄奇矫健，充满原始野性的活

力，传达出一种热烈、强旺的生命机体的律动感，在总体上总是以浪漫气概感染人。秦艺术是端庄严整的，秦陵中数以千计的兵马俑显示出秦艺术以整体宏大雄伟的气势来呼应秦帝国威震四海的雄风。而汉人在继承了楚人的神秘、浪漫、富丽的同时，也继承了中原的凝重博大，深情迷恋整体精神气度和宏大气势。汉赋结构宏伟、鼎盛一时，汉代雕塑气魄宏大、富于力感。隋唐，可谓汉风的复苏和发展期。初唐过后，唐代塑像展现出健康丰满的形态和乐观狂放的浪漫气象，生命和享乐成了时代的主题，端庄俊美、从容博大、生气勃勃成为普遍的艺术风味。壁画规模雄伟，构图严整，色彩绚烂。被视为这一时代的艺术顶峰的画圣吴道子，"性好酒使气"，风格纵横健拔，不可一世。

从尚气到尚韵，大约元代是个转折。在蒙古族的高压统治下，文人士大夫痛苦的心灵彻底转向内在的超脱，求韵之风后来居上，成为中国绘画的主要审美品格。即使倪瓒说自己作画"聊以写胸中之逸气耳"，但其"逸气"已不是某种刚性的气势、气概，而主要是以纯洁性为主的超脱境界。董其昌《画旨》认为宋画以气胜，而元画以韵胜。

从宏观的角度俯看一下中国艺术史，就可以比较明确地看到，在中国人的思想及艺术观念中，气韵二者互有消长，但"气"与"韵"并不是同一层次的概念，在二者之中，气是根本。而二者又不是没有内在联系的对立的二元，而是内在相连的统一的二元。在创作中，就主流而言，则主张以气取韵。

以气取韵，在理论上是基于中国生命哲学给予中国艺术观这样一个内在逻辑：气生情，情生韵。中国古代气论认为气聚成形，形具则神生。气作为生命的本源，几乎与精神同义，在转用于作为意识形态的艺术领域时，更是如此。"阴气主骨肉，阳气主精神"，精神主生命，生命即是精神。简单地说，气来自意，主观意气的发动会产生动人之情；情之发动，必显现出韵。若求气韵兼举，必以气取韵。

二、韵中有气

自六朝开始，"气韵"成为中国传统艺术的核心范畴之一。气中有韵，韵中有气，气韵本应兼举，但是，个人在修养、天分、性格、才情、学识等诸多方面的种种差异，使得文艺作品中气韵的表现带有强烈的个性特征，有偏于气者，也有偏于韵者。一般认为，宋词以婉约含蓄为主调，香艳柔美、细腻精致，张先词的婉媚、柳永词的多情、秦观词的温润委婉、李清照词的凄清含蓄，共同构成了宋词阴柔美的世界。毫无疑问，上述这些宋代著名词人的作品显然是偏于韵的。但是，宋代词坛还有另一种词风，这就是以苏轼、辛弃疾等人为代表，高唱"大江东去"的豪放词风。无需多言，这种词风的作品显然是偏于气的。

作为生命的完整表现，气韵兼举自然应当是艺术家和艺术作品追求的目标，但这并不排除创作主体由于个性差异而有不同的侧重，或侧重气，或侧重韵。正因为如此，艺术世界才显得千姿百态、异彩纷呈。当然，侧重气并不等于没有韵，侧重韵也不等于没有气，气韵作为有机统一体，二者不可或缺。如果有气无韵，必然导致理念、意志过强，而感情过于枯干，作品就没有感人的魅力；如果有韵无气，必然显得过于柔媚、软性，缺乏内在的力度，作品就缺乏动人的气势。因此，只有气韵兼举，各有侧重，才堪称中国传统艺术的品格。在此前提下，如果说以气取韵偏重气，那么韵中有气则是偏重韵。

在艺术创作实践活动中，或追求以气取韵，或崇尚韵中有气；或侧重气，或侧重韵。除了艺术家自身的个性差异和追求不同外，还有种种历史的、社会的、时代的因素在暗中起作用。尤其是当我们分析"气韵"这一范畴在中国艺术史上的变化发展时，更是不能不注意到这一点。

如前所述，殷周、秦汉的艺术作品都是以气胜。这一传统延续下来，魏晋时期曹氏父子的建安文学以"风骨"著称，盛唐边塞诗的雄健奔放与阳刚之美，乃至五代北宋荆（浩）、关（仝）、李（成）、范（宽）的山水画，仍然以气胜，堪称以气取韵的佳作。大约自元代始，尤其是明清时期，中国

绘画由尚气转变为尚韵，韵中有气渐成主潮。特别是明代董其昌等人的南北宗理论，明显地扬南抑北，更是为这种时代审美风尚的转变起到了推波助澜的作用。董其昌的南北二宗论显然有许多牵强附会之处，至今仍然遭到多方面的批评。但有一点值得指出的是，董其昌曾经大量地收藏、整理、鉴定古画，他是在鉴赏大量作品的基础上才得出这些结论的。他以实际绘画作品为依据，发现了中国绘画史上两种不同的风格或形态、两种不同的审美观。当然，元明清时期尚韵胜于尚气，本质的原因还在于封建社会日益衰落。在社会的垂暮气象中，整个时代呈现出一种失去重心和平衡的混沌状态，文人士大夫将视线从社会现实转向自身的内心世界，从情调激越变为冲淡简远，以诗歌、绘画来写愁寄恨，抒一己之情怀，着力表现诗人或画家自己的思想和人格，将其看作宣泄自身情感与表现自我的艺术手段。

需要指出的是，韵中有气虽侧重于韵，但同样也离不开气。这种气，来自高尚的人品、人格。正如郭若虚在《图画见闻志》中所说："人品既高矣，气韵不得不高。"可见，气韵不是人为创造出来的，而是人的天性的显现。"元四家""明四家"的绘画艺术之所以能够突破一切时空条件的限制，进入永恒无限的境界，关键就在于他们"胸中自有丘壑"，在绘画中抒写他们的文化意识、人格理想和艺术追求。确实，他们的绘画作品常常蕴含着禅的机趣、道的自然、儒的真性，融贯着诗情、哲理、韵味。在他们的笔下，绘画的主要因素已不再是客观的山水，而是画家本身的主观意念，标志着山水画由客观进入主观，由对自然山水的细腻描绘升华为表现自然整体的永恒存在，可以说达到了韵中有气的极致。

显然，当诗歌、绘画等艺术升华为表现自然整体的永恒存在时，已经达到了天人合一的高度，即诗人和画家的"情"和"性"与"天"或"道"相契合。"最高、最广意义的'天人合一'，就是主体融入客体，或者客体融入主体，坚持根本同一，泯除一切显著差别，从而达到个人与宇宙不二的状态。"[1]如果把气韵放到中国传统文化的大背景下来考察，就不难发现，不管

[1] 金岳霖：《中国哲学》，钱耕森译，载《哲学研究》1985 年第 9 期。

是以气取韵还是韵中有气，不管是诗人还是画家，他们的作品都应当渗透着道，反映着道，与此同时，又应当体现出艺术家自身的人格修养，体现出高尚的精神气质。这样，超脱一切世俗、高扬个体精神自由的人格，及其所表现出来的气质、气势与气度，便十分自然地流露在情绪、情感与情境之中，并且与自然、宇宙、天地合一，真正体现出中国传统艺术的精神风采。

第五节　笔气墨韵

一、艺术对象的生命化

把艺术对象生命化，在中国艺术中首先是将"质有而趣灵"（宗炳《画山水序》）的山水生命化、人格化。早在传为王维所作的《山水论》中，作者就把山岭之间的关系比拟成一种人际关系："观者先看气象，后辨清浊。定宾主之朝揖，列群峰之威仪"；又把山比作人："山藉树而为衣，树藉山而为骨"。明杨慎说："郭熙四时山，春山淡冶而如笑，夏山苍翠而如滴，秋山明净而如妆，冬山惨淡而如睡。"（《画品》）至于云，清恽寿平说："魏云如鼠，越云如龙，荆云如犬，秦云如美人，宋云如车，鲁云如马，画云者虽不必似之，然当师其意"（《南田论画》），将自然动物化。像上面这样的议论，在中国画论中真可谓连篇累牍。近代山水大师黄宾虹说："山峰有千态万状，所以气象万千，它如人的状貌，百个人有百个样。有的山峰如童稚玩耍，嬉嬉笑笑，活活泼泼；有的如力士角斗，各不相让，其气甚壮；有的如老人对坐，读书论画，最为幽静；有的如歌女舞蹈，高低有节拍；当云雾来时，变化更多，峰峦隐没之际，有的如少女含羞，避而不见人；有的如盗贼乱窜，探头又探脑，变化之丰富，都可以静而求之。"[1] 在表现自然的山水画、花鸟画中，也有如人一般的亲切关系和精神气质的象征性的表达。但是这种人的自然化、自然的人化，在对造型的观察、理解和表现意味的互相联

[1]　王伯敏编：《黄宾虹画语录》，上海人民美术出版社 1961 年版，第 54 页。

想和借用上，毕竟还是浅层次的。最重要的生命形式化，则表现在笔墨上。

中国画的笔、墨、纸的确是十分特别的。中国的笔是圆锥体，可饱含水墨，富于弹性，易作三百六十度的旋转偏向变化，可粗可细，可偏可正，真是千变万化；水墨的黑色与纸的白色拉开最大的层次，又可在统一中展现最丰富的色阶；宣纸在水的介入下，对墨的反应敏锐细微。正因为作画工具具有这样的客观特性，艺术家才可能以最精确的形式记录下其精妙的感受。同样也正因为中国人要求艺术记录下生命之气这样变化万端、精微之极的精神表现，艺术家才不断地寻找和发展了作画工具的上述特性，并基于这些特性发展了艺术生命的形式化的表现。这种形式化进而技术化的表现，在中国书画中最突出、最具体，而其他的艺术门类，如文学、戏曲、音乐、舞蹈、建筑、园林等也都根据自身的特点，融会贯通着同样的精神。

宗白华先生在《中国书法里的美学思想》一文中以极为通俗的语言说："这个生气勃勃的自然界的形象，它的本来的形体和生命，是由什么构成的呢？常识告诉我们：一个有生命的躯体是由骨、肉、筋、血构成的。'骨'是生物体最基本的间架，由于骨，一个生物体才能站立起来和行动。附在骨上的筋是一切动作的主持者，筋是我们运动感的源泉。敷在骨筋外面的肉，包裹着它们而使一个生命体有了形象。流贯在筋肉中的血液营养着、滋润着全部形体。有了骨、筋、肉、血，一个生命体诞生了。中国古代的书家要想使'字'也表现生命，成为反映生命的艺术，就须用他所具有的方法和工具在字里表现出一个生命体的骨、筋、肉、血的感觉来。但在这里不是完全像绘画，直接模示客观形体，而是通过较抽象的点、线、笔画，使我们从情感和想象里体会到客体形象里的骨、筋、肉、血，就像音乐和建筑也能通过诉之于我们情感及身体直感的形象来启示人类的生活内容和意义。"[1]这就是说，中国的书法创作最终要把书法的抽象形式语汇生命化，这样我们也就看到气——这一艺术生命最终要贯穿到点、线、笔画等形式中，生命也就形式化了。

由于书法的高度形式化和抽象性，中国古代的书论家在形式生命化的路

[1]　宗白华：《美学散步》，第 136 页。

上走得最远。苏轼在《论书》中说："书必有神、气、骨、肉、血，五者阙一，不为成书也。"生命在这里不仅形式化，而且进一步技术化了，组成人体生命的各种物质要素与书法艺术的各种形式要素有着直接的对应关系，甚至与书法艺术的各种工具如笔、墨、水也有这种对应的关系。

绘画领域的情况大体相同。将生命要素与艺术形式要素直接对应这一看法作为理论观点而郑重提出的，是荆浩的《笔法记》。《笔法记》说："凡笔有四势：谓筋、肉、骨、气。笔绝而断，谓之筋；起伏成实，谓之肉；生死刚正，谓之骨；迹画不败，谓之气。"所谓"筋"，指笔不到而意到，"肉"指笔墨起伏、圆浑丰满，"骨"指用笔的力度，"气"指笔墨色泽要富于生气。画家只有这样来理解和把握艺术形式及技巧，才能充分表现出艺术的生命感，否则就意味着艺术生命的死亡，其创作一败涂地。荆浩的这一理论被后人大量引用并作了发挥。明清以后，随着技术化的倾向日重，对一些具体的笔法研究日深，于是出现了一批画论，用各种具体的生命物象来论述具体的笔法。最值得一提的是石涛的《苦瓜和尚画语录》对笔墨的生命感的论述，其《笔墨章》说："墨之溅笔也以灵，笔之运墨也以神；墨非蒙养不灵，笔非生活不神。能受蒙养之灵而不解生活之神，是有墨无笔也；能受生活之神而不变蒙养之灵，是有笔无墨也。"在石涛看来，笔具有精神性的力度，墨的精神要靠笔，而笔的神来自"生活"。所谓"生活"，即是自然的生命感。正因为自然在多样的辩证变化中显示出"生活"，并为人所感应和把握，所以笔墨语汇也就有了生命的灵性。宗白华先生说，笔墨"表现作者对形象的情感，发抒自己的意境"[1]。可见"笔墨"二字不但代表绘画和书法的工具，而且代表了一种艺术境界。

二、以笔取气——意、势、力

把气韵引向中国书画形式技术的第一人，大约是唐代的张彦远。他首先提出"骨气形似皆本于立意而归乎用笔"，并把画之用笔与书之用笔联系起

[1] 宗白华：《中国书法里的美学思想》，见《美学散步》，第 139 页。

来，"故工画者多善书"（《历代名画记》）。简单地说，就是气在笔。

气在笔，首先是气的内涵意蕴在笔。把"气归于用笔"的古代理论提高到宇宙生成论高度的是石涛的"一画说"。石涛说："太古无法，太朴不散，太朴一散而法立矣。法于何立？立于一画。一画者，众有之本，万象之根。"（《苦瓜和尚画语录》）石涛用了伏羲画八卦始于乾卦的前一画，即"一画开天"的传说故事。他显然是把天地起源与艺术创作的起始等同思考，因为无论是天地还是艺术作品，都是道的体现。当然，石涛的"一画说"以理论逻辑来看，更多的是来自道家，从宇宙和观念的统一来论及画。如果说古代哲学思想公认宇宙万物最终统一于气，那么中国传统艺术早就认为气在艺术中归于笔。所以，石涛的"一画"，可以理解为一画中所藏的本质，即笔气，或笔意。石涛谈的似乎是线条，而实际上是线条的内涵。石涛说："人能以一画具体而微，意明笔透。"笔意明白，笔气贯通，则"信手一挥，山川、人物、鸟兽、草木、池榭、楼台，取形用势，写生揣意，运情摹景，显露隐含，人不见其画之成，画不违其心之用"（《苦瓜和尚画语录》），一切都进入出神入化的境地，自然而功成。石涛的一以贯之，实际上是画意笔意贯穿到底，也就是宗白华先生所说的"'道'的生命和'艺'的生命"。气落实于笔意，落实于线条的意味。

笔气除了体现为内在的意之外，还表现为外在的势。笔势，指笔的动势及其连贯性。用笔得势，便能一气呵成，如人呼吸之贯通，作品由里（意）至外形成一个生命的整体。势也就是生命的外在显现。宗白华先生在《中国书法里的美学思想》中说："人类从思想上把握世界，必须接纳万象到概念的网里，纲举而后目张，物物明朗。中国人用笔写象世界，从一笔入手，但一笔画不能摄万象，需要变动而成八法，才能尽笔画的'势'，以反映物象里的'势'。"[1] 笔势也可以说就是虎虎有生气的节奏表现。但是这个势，这种有生命力的节奏表现，在整体上必须有一气呵成的连贯性。这也是中国艺术家以笔表现气韵时最早注意到的问题。唐张彦远用"气脉"二字形象地说

[1] 宗白华：《美学散步》，第 143 页。

（清）石涛，《搜尽奇峰打草稿》（局部），纸本墨笔，42.8cm×285.5cm，故宫博物院

出了笔势连贯、笔墨运动连贯、整体节奏统一完整的重要性。气脉也就是命脉，这种发源于内在意念、情绪、感觉的流畅运动，来自意念的高洁坚定、情绪的饱满充沛和感觉的敏锐统一。有了这三个条件，创作情绪一泻而下，气便如行云流水，势不可挡。作为一种艺术的典型，一笔画、一笔书最能体现气的表现形态。所谓一笔画、一笔书，并非一条不中断的线条构成全书、全画，而是在于整体气感的充沛、连续、完整。黄宾虹说："一幅好画，乱中不乱，不乱中又有乱。其气脉必相通，气脉相通，画即有灵气，画有灵气，气韵自然生动。"[1] 因此，中国绘画用笔最忌"三病"。清王概在《学画浅说》中说："三病皆系用笔，一曰板，二曰刻，三曰结。"板，指气不充沛；结，指气流不畅。

笔气最终要落实于笔力，气的充沛最终要表现为线条的力度，精神、人格、情感的力量最终要凝聚为具体的形式语汇。中国艺术家对于笔力的论述和赞美，真可谓万语千言。单黄宾虹短短的《黄宾虹画语录》中，对古代画家的评论就有"米虎儿（米元晖）笔力能扛鼎，王麓台（王原祁）笔下金

[1] 王伯敏编：《黄宾虹画语录》，第24页。

刚杵"，"巨然笔力雄厚，墨气淋漓"，"黄鹤山樵（王蒙）画法唐人，能兼苏（轼）米（芾）士习之长，用笔多圆润"[1]，等等。近代，潘天寿笔如钢浇铁铸，吴昌硕运笔苍浑雄健，赵之谦笔画"棉里裹针"，等等。正因为用笔讲力，才引出许许多多从自然和其他运动的力中体悟笔力的故事。如怀素从奔腾而下的嘉陵江水及电闪雷鸣中体会到大自然运动的力，倾注于草书；张旭由公孙大娘舞剑而悟写狂草；王羲之从鹅颈上看到线条的弹性和力感，运用于笔端；苏轼、黄山谷从逆水行舟和船夫荡桨中悟出笔力的奥秘；等等。笔力的要求是笔能押纸和力透纸背。黄宾虹说："笔力透入纸背，是用笔之第二妙处，第一妙处，还在于笔到纸上，能押得住纸。画山能重，画水能轻，画人能活，方是押住纸。"[2] 所谓笔能押纸，即笔迹能与形象（包括白纸的虚象）融为一体，而不是脱离形象、脱离白纸虚象的浮笔。没有一定的力感，就不可能与白纸的面积、色泽形成的张力取得平衡。白纸虚象的张力超过笔线的力感，笔线就会产生浮虚之感。所谓力透纸背，即笔力雄浑，其张

[1]　王伯敏编：《黄宾虹画语录》，第 19—20 页。

[2]　同上书，第 27 页。

力超过虚象的张力，产生深深地进入虚象的感觉。就笔力线条自身而言，是一种线的立体感和体积感。中国的毛笔呈圆锥形，圆笔中锋，运笔的力度可以准确地呈现出线条外晕内实的立体感，也就具有体积感。而世界万物皆有体积空间感，线条的体积空间感越强，内涵越是深厚，对客观物体质量感的表现越突出，同时对内在精神也表现得越充分。线条的立体空间感和精神的立体空间性质有一种同构的关系，线的立体感自然地引起心灵感官关于力度的反响。

三、以墨取韵——韵味、趣味

南齐谢赫在"六法"中只提到"骨法用笔"。那一时期的画家，包括顾恺之的作品也大都是匀称典雅的中锋线条，壁画中有染色，极少有墨色烘染。五代荆浩在《笔法记》中将用墨列为"六要"之一，从理论上肯定了墨在中国画中不可忽视的地位和作用。北宋时墨法大体完备，李成"惜墨如金"，范宽"墨韵浓重"。宋徽宗时，对墨色韵味的不懈追求发展为对用墨这一形式的玩味，米芾、米友仁提出"墨戏"，对形式意味的欣赏从情味转向感觉。至元明，这一风气更浓。元以后，水墨画占据画坛统治地位。赵孟𫖯强调以单色水墨为作画之正宗，后人称赵孟𫖯作画"不经意，对客取纸墨，游戏点染，欲树即树，欲石即石"[1]。而"元四家"黄公望、王蒙、倪瓒、吴镇"阐发其旨"，大谈笔墨趣味，发展了南宗山水画墨法的风格，对笔墨的感觉更为细腻丰富，并在这种墨色感觉中饱含着温润的情味。这一风格为明董其昌所继承，他在画中力求一种古雅清润的墨韵。"元画尚意，明画尚趣"，对墨色的玩味和追求发展为"墨趣"，从而把形式的意味彻底感觉化。石涛在墨法上达到了顶峰，他曾在自己所作的《丛竹散天芙蓉山水》上题跋："墨团团里黑团团，墨黑丛中花叶宽；试看笔从烟里过，波澜转处不须看"，以"墨团团"的形式意味来展现"花叶宽"的境界。

从以墨代彩，追求韵味，发展到墨戏，追求趣味，形式内涵的最重要

[1] 潘天寿：《中国绘画史》，上海人民美术出版社 1983 年版，第 168 页。

（明）董其昌，《林和靖
诗意图》，纸本墨笔，
88.7cm×38.7cm，故宫
博物院

的变化是玄学哲理意味的变化。由五彩到单色用墨，即是玄学在绘画形式上的落实。唐以后，以庄禅为根本精神的文人画强调用主观的精神创造对象，形式语汇也要服从于主观精神的表现，色彩当然也不例外。老子说"玄之又玄，众妙之门"（《老子·第一章》），玄即为黑色，是生五色的"母色"。水墨不加修饰地近于玄化的"母色"，所以黑色中又蕴含五色。在中国艺术家眼中，水墨是一种色相最朴素而又包含着最丰富的色阶层次的颜色。韵本来就是一种玄学意味的情味，一种玄学意味的风姿，它是在淡泊中见精神，在自然中见深度，在单纯中见丰采，而这正是单纯的墨色可以体现的意涵。故而中国绘画以笔墨求气韵，并偏重以墨求韵味，这是从内形式向外顺理成章的延伸和发展。石涛说："墨非蒙养不灵。""蒙养"是指宇宙浑然一体的混沌状态，也就是说只有在道的直观感觉的指引下方能把握运墨的神采，墨色要体现道的精神意味方有灵动的韵味。

正因为墨韵是以玄学哲理为内在精神心理根据，故墨的运用追求"浑厚华滋"，在单纯中追求厚重感和丰富感，以体现一种自然质朴而又深沉飘逸的情味。为追求这一境界，且由于绘画的直观形式性和高度的技术性，画家们创造和总结出了种种墨法，所谓"浓墨法、破墨法、积墨法、淡墨法、泼墨法、焦墨法、宿墨法"[1]。在浓淡干湿的千变万化中，中国画家很快就捕捉到了笔墨自身的形式意味。开始的时候，大约这种外在形式的意味还与内在形式的玄学意味混在一起。

在中国画论中，"趣""味"的概念，比之"墨趣"的概念，提出得要早得多，而且一开始是指整体上的审美感受，但很快倾向于形式意味方面。在绘画中，最早提出"趣"和"味"的是宗炳。他的著名论断"山水质有而趣灵"以及"澄怀味象"（《画山水序》），就是说山水形质显现着道，故而有灵。"趣"是通过山水形质来体味道的精神的一种审美感受，是把握住道的精神美感后产生的一种审美愉悦。"味象"是说从自然物象中去体悟道的精神美。宗炳又说"万趣融于神思"，也是指"趣"来自道而又归于道的

[1]　王伯敏编：《黄宾虹画语录》，第 32 页。

精神。而"趣"的概念被广泛使用，则是宋元以后。宋元时，大批文人士大夫介入绘画，文人画走向成熟。文人作画为的是抒发感情，一如宗白华先生所说："中国乐教失传，诗人不能弦歌，乃将心灵的情韵表现于书法、画法。"[1] 他们中不少人作画是为了消闲遣兴，文人天生所具有的敏锐感觉和多方面的修养使他们对艺术形式自身的美感有了更多的体味和发现，因此，不少文人开始以趣谈画。宋时的"天趣""意趣""真趣""神奇之趣"，大多还是指哲学、精神、心理、情感等绘画内涵方面的意味，与当时论画大量运用的"意""韵""真"等意思相近，但是"趣"的提出至少意味着对绘画采取了一种更为超然豁达的玩味态度。明清的一大批画家和理论家，都津津乐道"笔墨情趣"。明董其昌特别强调绘画美最终归结为笔墨美、形式美，画的最高品位"士气"最终落实于笔墨。常为董其昌代笔的赵左提出山水画的基本要求：一是得势，二是合理，三是有意味。而三者之中，有意味最重要。所谓"意味"，就是笔墨之味。这一理论到清代更趋极端。王时敏说"画不在形似，而在笔墨之妙"（《西庐画跋》），王原祁说"高卑定位而机趣生，皴染合宜而精神现"（《麓台题画稿》），把"机趣"归结为构图，把精神归为皴染，气韵生动差不多彻底技巧化了。气韵意趣中的玄学哲理意味、道的精神意味以及深微飘洒的情感意味都极度地淡化了。

从趣味概念的发展来看，它有各种含义，明代高濂试图予以归纳，提出"天趣""物趣""人趣"之说，认为三趣齐备，才是好画。显然，他是一位偏于写实、偏于以形似为旨的学者。他说："天趣者，神是也；人趣者，生是也；物趣者，形似是也。"（《燕闲清赏笺·论画》）他谈"天趣"，认为山水、人物、花鸟、牛马、昆虫、鱼龙水族，"无一不取神气生动，天趣焕然笔墨之外"（《燕闲清赏笺·画家鉴赏真伪杂说》），可以说他的"天趣"就是物象内含的神采（在传神写意论者那里还要延伸为道趣、意趣），"物趣"即物象自有的风姿趣味。关于"人趣"，他说"人趣者，生是也"，显然是指形式技巧方面生机勃勃的审美趣味，而这种意味的感觉是生动，是生命力的

[1] 宗白华：《论中西画法的渊源与基础》，见《美学散步》，第102页。

外现。当然在这三趣中，高濂是把"物趣"作为基础的，这就使他与把"天趣"作为基础的传神写意派划清了界限，同时也与明清以"人趣""笔情墨趣"为基础的其他形式主义写意派划清了界限。但是，这三个派别观念上的区别却告诉我们，"趣"这一概念的提出，其意义主要并不在于它替代了从前的"神""意""韵"的概念，而在于在这些概念之外又增加了新的内容。神、意指物之神或作者的主观之意，是一种道的精神体现；韵指审美对象的风姿情味，或作者赋予艺术作品的风姿情味，是总体形象和作风面貌的整体审美意味。趣虽然有时也包括上述内容，但最重要的是它的特别之处——落实于形式语汇上的韵味，是指笔墨的审美意味，这才是"趣"的概念提出的主要意义。这是中国传统艺术"气韵说"深入发展，对艺术形式语汇的审美有了崭新的认识后所提出的新概念。

因此，对于"趣"的概念的提出，要有一分为二的分析：一方面，它的提出推动了中国绘画对形式审美的发掘和重视，大批优秀画家坚持气韵延伸落实于笔墨的本意是把"墨趣"和"天趣"紧密相连，把"墨趣"看成"天趣"在形式上的延伸，使作品中关于道的精神、人格精神、生命意识的内涵渗透于作品的内外形式的各个方面，推动中国艺术生命意识表现向更高的层次——更为抽象化、象征化的层次发展，其代表就是笔情墨趣超越前人的王蒙、倪瓒、黄公望、石涛、朱耷等大家。而且，随着中国笔墨形式的发展和成熟，中国艺术创作的个性也更为成熟和鲜明。另一方面，"趣"的提出，特别是"墨趣"的提出，增强了艺术上肤浅的形式主义倾向。某些艺术家、理论家把绘画的精神完全归结为笔墨，把传神写意、气韵意境统归为笔墨技巧问题，结果是以"墨趣"冲淡了"天趣""物趣"，笔墨离开意境的塑造，离开神采的表现，离开整体的气韵情味传达，产生了一种"失魂落魄"的形式主义画风，如清初的"四王"山水和明清一大批徒具熟练墨法、笔法的画匠的作品。随着中国古代封建社会的衰落、中国文人精神的失落，笔墨的小趣味代替了深沉的思索、博大的情怀和宏伟的气象，形式主义画风一时弥漫画坛。

"趣"的概念，很早就被运用到文学领域。绘画中谈到的三趣，在文

学中同样存在。诗论所提的"理趣"，相当于画论中的第一种趣——"道趣""天趣"，指精神哲理趣味，与"意境"等范畴相近；诗论中的"兴趣""情味"，相当于画论中的第二种趣，即韵的情味，指表现对象或作者的感情趣味；诗论中的文采"味道"，相当于墨韵，指形式语汇的审美意味。由于文学创作必须直接表现社会生活，表现人的情感生活（这是文学符号得以构成文学样式的基础），因此以情为趣的观念在诗论中占据了最为显著的地位。宋严羽创"兴趣"一说。他在《沧浪诗话·诗辨》中说："夫诗有别材，非关书也；诗有别趣，非关理也。然非多读书，多穷理，则不能极其至。所谓不涉理路、不落言筌者，上也。诗者，吟咏情性也。盛唐诸人惟在兴趣，羚羊挂角，无迹可求。"可见严羽所说的"兴趣"，似乎是指外物形象感发心灵而生的情趣，但这情趣又不离"羚羊挂角，无迹可求"的意境。所谓的"趣"虽远离理路，但其具体描绘的盛唐诗人的兴趣仍然是一种玄妙的道意。当然，不管怎么说，严羽还是特别强调情感的审美意义，其"兴趣"一说的意义是在"意境说"的笼罩下提出了情味的美，强调将诗人的情性熔铸于诗歌形象整体之后所产生的那种蕴藉深沉、余味曲包的美学特色。

元明之后，论文以情为旨逐渐成为时尚，倡导真情实感、独抒性灵以此为支点。李贽首先将绘画中的"趣"直接运用于论文。他说："天下文章，一趣而已。"（《续藏书》）这个"趣"与其著名的"童心说"相联系，也就是"真心""赤子心"流淌出的"真情"，情的纯真即为"趣"。汤显祖的美学思想的核心也在一个"情"字。他说："世总为情，情生诗歌，而行于神。"（《玉茗堂文》之四《耳伯麻姑游诗序》）与情相联，汤显祖还强调了"趣"。这种"趣"是指戏曲或小说中独特的生活风貌和构思所引发的人的审美情趣，而这种情趣比单纯形式方面的追求更为重要。另一位明代理论家叶昼说："天下文章当以趣为第一。既是趣了，何必实有是事，并实有是人？"（《容与堂本水浒传》第五十三回回末总评）也就是说，只要文章中的感情真实并能引起人审美上的共鸣，故事是可以变形、虚幻的。当然，叶昼强调这种变形和虚构不能离开真实性，因为"妙处都在人情物理上"，也就

是要求小说写出社会生活、社会关系的情理，在此基础上的艺术虚构才称得上"合情合理"，也才真正有"趣"。这样，文学中的"情趣"一说，也就开始由内容转向故事结构、语言方式、叙事手法等形式方面了，"情趣"也就包含"文趣"的意思了。

　　无论是"情趣"还是"文趣"，都常被称为"韵味"。就如同"墨韵"的概念一样，它们都包含了情味和形式上的风姿这两个方面，而这两个方面则是韵最原始的意义和最基本的东西。

第三章
心——中国传统艺术的主体性

第一节　中得心源

宗白华在《中国艺术意境之诞生》中说："中国哲学是就'生命本身'体悟'道'的节奏。"[1] 他在《论中西画法的渊源与基础》中说："后来成为中国山水花鸟画的基本境界的老、庄思想及禅宗思想也不外乎于静观寂照中，求返于自己深心的心灵节奏，以体合宇宙内部的生命节奏。"[2] 总之，一切美的光来自审美主体心灵的源泉，一切美的境界是心灵感受与体验的成就。在中国传统艺术审美思想中，唐张璪的名言"外师造化，中得心源"，可谓一语中的的概括。

一、艺为心之表——心乐一元

中国传统艺术审美思想的独特思维道路，在于一开始就十分重视人的主体性和艺术的心理内容。早在先秦时期，中国的先哲们对于艺术的起源、艺术创作的发动与人（主体）的心理的联系就有精辟的论述。《论语·泰伯》说："子曰：'兴于诗，立于礼，成于乐。'"《荀子·乐论》说："君子以钟鼓道志，以琴瑟乐心。"《尚书·尧典》说："诗言志，歌永言。"在这些古代素朴的论述中，有两点值得注意：一是在强调艺术的起源、艺术创作的发动来自"心之动"的同时，指出"心之动"是"感于物而动"，没有否定主体精神与客体世界的联系；二是在强调艺术创作发动于心时，特别强调了情意

[1]　宗白华：《美学散步》，第 68 页。
[2]　同上书，第 110 页。

的作用。艺术创作与欣赏的发动至完成的逻辑是由外而内（感物而动心生情）—由内而外（情动而荡于音）—再由外而内（音成而反转来感人，化为情）。艺术创造的动力在于人心理世界的变化，在于期待和欲求所产生的情感冲动，而人心理世界的变化、期待和情感冲动，又不离外界自然、社会人世的刺激。这是一种健全的艺术心理发生论。

中国古代哲人们还认为艺术形式与人心的情感状态是相联系、相统一的。《乐记·乐化》又说："声音动静，性术之变尽于此矣。"指出"性术"即生命内在的根本的冲动变化，总要表现为声音的动静。而"乐"能够穷尽地传达这种内在的、根本的冲动变化，正所谓"穷本知变，乐之情也"。《乐记·乐本》又说："乐者，音之所由生也；其本在人心之感于物也。"可见，音乐产生的根本原因在于"人心之感于物"，而且不同的心情产生不同的音乐，因此，情感和曲调有直接的对应关系。正是从曲调与人心的这种密切关系出发，《乐记·乐本》认为"声音之道，与政通矣"，"乐者，通伦理者也"，因为所谓"国政""伦理"归根结底是人心的问题。汉代《毛诗序》的看法就更为成熟了："诗者，志之所之也，在心为志，发言为诗。情动于中而形于言，言之不足故嗟叹之，嗟叹之不足故永歌之，永歌之不足，不知手之舞之，足之蹈之也。"（《毛诗正义》）艺术的形式直接来自主体情感抒发的需要。

由于中国人习惯于从自身经验去体验、推断、思考问题，自然是一种心理型的、自我表现型的艺术审美思路。司马迁《史记》说："《诗》三百篇，大抵贤圣发愤之所为作也。"（《太史公自序》）王充《论衡·超奇》说："文由胸中而出，心以文为表。"扬雄《法言·问神》说："故言，心声也；书，心画也；声画形，君子小人见矣。声画者，君子小人之所以动情乎。"之后，清代张庚在《浦山论画》中引用了扬雄的论断："画与书一源，亦心画也，握管者可不念乎？"总之，诗、文、书、琴、画、歌、舞等中国艺术中最主要的样式，都被直接作为心的表现形式。作诗、作文、作画、书法、操琴、歌唱、舞蹈当然也都是主体自我精神情感的表现方式。

在深入探讨人心的能动性方面，当人们以这样的观念思考艺术审美的时

候，问题就变得直接而明了：既然除了宗教和哲学外，艺术比人类的其他实践活动更直接地依赖人的感觉，依赖人的情感欲念，依赖人的精神活动，那么，艺术就必然会依赖人心的自我活动、自我选择、自我表现，或者干脆就是人心的自我活动、自我选择、自我表现。这就是所谓的"心乐一元论"。正因为把艺术与心同一于一元，把艺术看成心的直接表现，孔子才有"人而不仁，如乐何"（《论语·八佾》）这类将仁爱道德之心与乐联系在一起的议论；老子才有"五色令人目盲，五音令人耳聋，五味令人口爽"（《老子·第十二章》）这类否定艺术而主张"绝圣弃智"的观点；庄子才有"真者，精诚之至也。不精不诚，不能动人""真在内者，神动于外，是所以贵真也"（《庄子·渔父》）的审美理论；荀子才有"夫声乐之入人也深，其化人也速""君子以钟鼓道志，以琴瑟乐心"（《荀子·乐论》）的艺术功能论。

先秦诸子和汉代哲人们关于心的能动性（自我活动、自我选择、自我表现）的思想，为魏晋南北朝重自我表现的艺术审美理论奠定了基础。到了魏晋时，虽然随着儒家的衰落，其主要内涵不再是儒道，而是老庄之道、佛家之道，但艺术与心的同一关系大体上没有动摇，甚至得到了进一步强调。曹丕认为文以"气"为主，"气"是创作主体天生的心灵气质、个性、才性的表现。在文学上，除了有曹丕以气为基础而确定的"文心一元论"外，还有以情为基础而确立的"文心一元论"：文气来自心气，文气就是心气。如果说这是在气和情的基础上确立的"文心一元论"，那么音乐也是在此基础上建立了"心乐一元论"。阮籍可谓是儒家音乐观的卫道士，忠实地继承了以道德为中心的儒家音乐美学，认为乐的产生及其目的在于调和阴阳、娱乐鬼神、变化民俗、协调上下，乐需要服从于伦理教化，但他在谈论楚越郑卫之声时，却不得不承认乐与人的精神风貌有直接联系，明确主张"心乐一元论"，把音乐作为主观情感抒发的工具和内心直接的表现形式。

在书画界，"心书一元论""心画一元论"就更为流行了。在论及绘画创作时，中国古代画论总是提出这样三个层次：心—道—艺（手）。而心处于中心位置，道是心灵升华的最高境界，艺（手）是道化了的心灵的表现。

宗炳的《画山水序》通篇贯穿了这个逻辑。他说："圣人含道映物，贤者澄怀味象。"道意含于圣人的生命体（当然主要是圣人的精神、心灵世界）中而映于物，贤者澄清其怀抱，以纯净之心胸品味"道"所显现的物象，绘画中的物象是人的思想情感的寄托，画面上景物的神就是作者的神的表现，传物之神即为传我之神、传我之道。可以说，中国绘画立足于心论的自我表现论，经魏晋各大家的实践总结和发挥已基本定型，以后的画论也多沿着物即心、神即心、气韵即心的路子而发展"心画一元论"。如荆浩《笔法记》说："气者，心随笔运。"宋郭若虚《图画见闻志》说："如其气韵，必在生知，固不可以巧密得，复不可以岁月到，默契神会，不知然而然也。"石涛则更强调了这一点，他把绘画的根本大法称为一画之法，认为学画的关键在于心通一画，"夫画者，从于心者也"。如心通一画，"人能以一画具体而微，意明笔透"（《苦瓜和尚画语录》），真是得心应手，随心所欲。简单地说，石涛认为只要心里掌握了一画之法，画就从心、气韵和神理自然而得。含一画之心，便能如"天之造生，地之造成"一样创造艺术。

书论在论及心书一元时，大多提出心—气或神—笔三个层次，心同样处于中枢地位。唐太宗李世民提出，心正是字正的关键，心正方能气正和神正，"志气不和，书必颠仆。其道同鲁庙之器，虚则欹，满则覆，中则正。正者，和之谓也"（《书法钩玄》卷一《唐太宗论笔法》）。书法不同于绘画的地方，是它表现为抽象的字形笔画，而绘画表现的核心是与自然相观照的形象，因而书法创作是大跨越地由心气而至笔气。书法最忌"图形"，拘泥于图写字形而失笔气，就会限制心气的表达；如果再去着意勾画字形中残存的原始自然物象之形，书法就走入了左道，与其抽象性、情感的直抒性产生根本的冲突。"思与神会，同乎自然，不知所以然而然矣"（《佩文斋书画谱》卷五《唐太宗指意》），手听从于心，技术服从于心意，最终达到心灵自然而自由的境界，才是书法创作的根本。

二、心为物之君——心物一元

汤一介先生指出："'天人合一'、'知行合一'、'情景合一'是中国传

统哲学的基本命题，这三个命题是说明哲学关于真、善、美这三个方面的。而其中'知行合一'、'情景合一'又是由'天人合一'派生出来的，所以中国传统哲学的最基本的命题应是'天人合一'。"[1]他进一步指出："'情景合一'是一个美学问题"[2]，"'情景合一'无非是要求人们以其思想感情再现天地造化之功，故亦是'天人合一'之表现。人们的思想感情如能再现天地造化之功，自然必须在'人'和'天'之间能沟通，人可以反映天地造化之功，这样'情景合一'也要以'天人合一'为前提。中国传统哲学中关于真、善、美的问题，为什么追求这三个'合一'？我认为，中国传统哲学与西方哲学不同，它并不偏重对外在世界的追求，而是偏重对人的自身内在价值的探求"[3]。显然，中国传统哲学将天人关系作为研究的中心点，中国传统艺术审美的最高境界是"天人合一"精神的表现。虽然"天人合一"作为哲学范畴较晚才被正式提出，但它作为一种哲学思想和思维模式，却有着久远的历史和复杂的演变过程。"天人之际"作为中国古代哲学的主题，渗透到中国古代社会和传统文化的方方面面，产生了巨大而深远的影响。与此同时，中国传统哲学在思考真、善、美等问题时，又始终把人作为自然界和社会的核心，"偏重对人的自身内在价值的探求"，强调人的主体能动性。正如徐复观所说的那样，中国传统艺术精神与西方美学最大的不同之处，"若用我们传统的观念来说明，即在他们（指西方美学家）尚未能'见体'，未能见到艺术精神的主体"[4]。他尤其强调指出，对于中国传统艺术精神来讲，"在主体呈现时，是个人人格的完成，同时即是主体与万有客体的融合。所以中国文化与西方文化最不同的基调之一，乃在中国文化根源之地，无主客的对立，无个性与群性的对立"[5]。正是中国传统哲学涵蕴万物的天人之际的思维方式，从根本上决定了天人相融，即人与宇宙的融合，主体与客体的

[1] 汤一介：《从中国传统哲学的基本命题看中国传统哲学的特点》，见中国文化书院讲演录编委会编：《论中国传统文化》，第 45 页。

[2] 同上书，第 57 页。

[3] 同上书，第 59 页。

[4] 徐复观：《中国艺术精神》，第 115 页。

[5] 同上。

融合，个人与社会的融合，人类与自然的融合。

因此，中国古典美学和传统艺术一贯强调审美主客体的相融合一，一贯认为文学艺术之美在于情与景的交融合一、心与物的交融合一、人与自然的交融合一。在绘画领域，石涛说："山川脱胎于予也，予脱胎于山川也。搜尽奇峰打草稿也。山川与予神遇而迹化也。"（《苦瓜和尚画语录》）在书法领域，孙过庭说："岂知情动形言，取会风骚之意；阳舒阴惨，本乎天地之心。"（《孙过庭书谱笺证》）在音乐领域，《乐记·乐本》说："凡音者，生人心者也。情动于中，故形于声；声成文，谓之音。"在文学领域，刘勰说："春秋代序，阴阳惨舒，物色之动，心亦摇焉。""写气图貌，既随物以宛转；属采附声，亦与心而徘徊。"（《文心雕龙·物色》）在园林艺术领域，"'境心相遇'、'风景与人为一'的园林境界使人们通过最完美的形式体会到了'天人相与之际'，而这也正是历代古典园林追求的艺术目标"[1]。类似论述，我们还可以列举出许许多多。然而，仅从以上列举的中国古代画论、书论、乐论、文论中已不难看出，对主体精神的高扬使中国艺术审美的主观能动性得到特别的强调，但又始终不脱离、不摒弃自然，而是强调主体与客体、心与物的统一，艺术的最高价值正在于主体能借此而体合宇宙精神，成就理想人格。因此，从总体上讲，中国古典美学和传统艺术既根源于自然，又超越了自然，真正做到了"通天人之际"，而这实际上就是人类在审美王国中所追求的一种生命和精神的自由境界，一种人生与社会的最高境界，一种理想人格的崇高境界。

当然，在中国文化史上具有重要地位的儒、道、禅三家在此问题上各有自己不同的侧重点：儒家美学以仁学精神为基础，更多强调的是在个体与社会的和谐统一中获得自由，进入美的境界；道家美学则是将自然视作宇宙和人的天性，作为社会与人生的最高境界，强调个体生命进入与自然之道融为一体的精神绝对自由的审美境界；禅宗美学却是高扬"心"的地位与作用，强调通过"顿悟"获得超时空的审美感受，从而进入主客合一、物我不分的

[1] 王毅：《园林与中国文化》，第 291 页。

自由境界。应当承认，这三家美学都对中国传统文学艺术产生了巨大的影响，尤其是在历史进程中互补，对中国传统文化和传统艺术更是产生了深远的影响。

这种心物一元、主客合一，在中国传统艺术中更多地体现在情与景的关系上。正如宗白华先生在《中国艺术意境之诞生》中所说："艺术家以心灵映射万象，代山川而立言，他所表现的是主观的生命情调与客观的自然景象交融互渗，成就一个鸢飞鱼跃，活泼玲珑，渊然而深的灵境；这灵境就是构成艺术之所以为艺术的'意境'。"[1] 应当承认，心与物的关系，在中国艺术创作中比较集中地反映在情与景的关系上。感情是主体心理与客体联系的最直接的部分，景则是宇宙生命的具体体现者，因此二者十分自然地被中国传统艺术思想所强调。宋范晞文《对床夜语》云："景无情不发，情无景不生"，"情景相融而莫分也"。情无景不成其艺术，景无情也不成为艺术。宗白华先生又说："在一个艺术表现里情和景交融互渗，因而发掘出最深的情，一层比一层更深的情，同时也透入了最深的景，一层比一层更晶莹的景；景中全是情，情具象而为景，因而涌现了一个独特的宇宙，崭新的意象，为人类增加了丰富的想象，替世界开辟了新境，正如恽寿平所说'皆灵想之所独辟，总非人间所有！'这是我的所谓'意境'。"[2] 指出在艺术意境构成中，人与物、情与景交融互渗，互相促进。

在中国古代文论中，所谓"景中情"，侧重对客观景的描写，作者之情隐含其中；所谓"情中景"，是作者之情比较外露，给人以直接把物当作我之面目的感受。中国艺术家特别强调艺术意象、艺术意境要"即景会心"，自然得之。所谓"触物生情"，是主体在人世际遇中，在广见博识的求索中，心中早已蕴含着某种思考、情绪、感触，因外物的触发而明朗化、明确化、动态化、浓烈化、形象化。这种明朗化、强化了的感情融入外景、付诸笔墨，形成自我的物化象征。王夫之说"夫景以情合，情以景生，初不相离，唯意所适"（《姜斋诗话》卷二），强调意的主导、主体的情思决定一切。石

[1] 宗白华：《美学散步》，第 60 页。
[2] 同上书，第 61 页。

涛在《苦瓜和尚画语录》中说："山川使予代山川而立言也。"为山川代言，最终要把山川放在主体精神中演化，方能传山川之神，传我之神。他又指出要获得审美的自由，获得创造的愉悦，就必须摆脱"人为物使"，就不能"人为物蔽"，否则"劳心于刻画而自毁"，艺术的创造就不会成功。因此，画贵在有自己的情思。情思与道（"一"）相合，心灵在审美创造中就会获得极大的自由。绘画创作的自由和高格调，取决于心灵在与自然交汇时能否取得主动，能否对原始自然物象实现超越性的创造，能否使自然物象服从于心灵深情深意的抒发。以心为主宰，通过自然抒发主体情致，使我们能够从中国诗歌、绘画、书法的杰作中，看出古代诗人、画家、书家驾驭自然所表现出的巨大的精神力量。

但是心对自然的这种主宰态度，并不是一种征服、排斥、对立的态度，而是一种亲和、信赖、欣赏的态度。中国传统艺术从来就不脱离于感性，不脱离于客观世界，不脱离于自然。相反，自然是道的载体，是人们体道、悟道的中介。人的思想情感单依靠自身来表现是远远不够的，需要借助于浩瀚广大、丰富多彩、千变万化的自然物象。只有"外师造化"，方能"中得心源"。自然不只是以一个客观物质世界的形式被人们所知晓，更是作为人和宇宙精神的化身而被人从道德和哲理上所领悟。因此，在中国传统艺术审美过程中，人们常常对自然采取一种"悠然"的态度，陶渊明讲"采菊东篱下，悠然见南山"（《饮酒二十首》其五），李白讲"相看两不厌，只有敬亭山"（《独坐敬亭山》），辛弃疾讲"我见青山多妩媚，料青山见我应如是"（《贺新郎》），等等，均是如此。通过"悠然"的观照，主体精神投身于和谐纯净的自然怀抱，摆脱和超越黑暗纷争的尘世，在自然世界中得以净化；通过"悠然"的观照，主体精神投身于充满无限生机、永恒律动的自然，点燃和充实自我的生命，焕发出旺盛的生命力；通过"悠然"的观照，主体精神体悟到时空上无限、永恒的自然本性，使个体与宇宙生命合一，从而取得对个体局限性的超越，最大限度地扩展主体的胸襟和思想境界；通过"悠然"的观照，主体在与丰富多变、微妙精细的自然的对话中，以淡泊宁静的情致作最细微深入的体味，使其心灵和感触极尽精妙丰厚。故王夫之说："不

能作景语，又何能作情语邪？古人绝唱多景语，如'高台多悲风'，'胡蝶飞南园'，'池塘生春草'，'亭皋木叶下'，'芙蓉露下落'，皆是也，而情寓其中矣。以写景之心理言情，则身心中独喻之微，轻安拈出。"（《姜斋诗话》卷二）以景写情的意义在于它能把主体难以言喻的深浩精微的感情、思想、感触等都贴切、生动、形象地传达出来，使中国传统艺术具有表现性的鲜明特色。

心灵的自由抒发，要求抒发者不仅既能主宰驾驭又能亲和深入自然外物，而且能摆脱技术性的法度拘束，具有一种和心灵自由抒发相应的纵情挥洒的创作作风和创作技巧。

中国的艺术由于具有精神性、生命性、表现性、音乐性的特点，又由于是历时性的纵深发展型，其知识和技艺掌握具有个体感觉体悟、经验积累的特点。对艺术技艺及其精髓的把握，要靠个人在实践中体悟，与此同时为了积累这种体悟的经验、总结前人的感性经验，中国艺术家特别重视对具体法则的归纳。成熟的技法犹如风行一般，无所不至，自由万端。也只有这样自由万端的技艺，方可淋漓尽致地表现心中的自我，表现心中的道的境界。石涛的"一画"法，如果单从"有法而至无法"的角度来看，同样可以理解为主体获得创作自由、实现彻底的自我表现的途径，这个途径就是道（"一"）、心、技彻底地、大跨度地实现统一，由心中的道意统领一切，使最初、最基本，也是最根本的"一画"具有道的心理意味，完全成为心灵情感的自然流露，心灵的自我抒发就达到了自由而自然的境地。实际上，这是把主体心灵的自由抒发视为根本，各种程式和法则都处于从属地位。正是从这种意义上讲，心为物之君，物为心役；心物混融同一，心物一元。

第二节　情志相谐

大量的研究成果表明，构成审美心理的最主要的因素是感知、情感、联想、想象、理解等活动。中国古典审美心理一般可分解为心思（理）、心

情、心欲，而从中国传统的习惯的两分法出发，则大体可分为情和志。情主要指情感及情欲；志虽有时包括情感（有时也直接指情感），但主要是指思想（理）、意志。所谓"情志相谐"，也主要是指情理相会、情理交融、情理统一。

一、以理节情

在中国古代诗论中，有"言志"和"缘情"两大派。其实从诗歌出现的一开始，"言志说"就包含了抒情，就是情与理的统一。中国诗歌大约产生于原始巫术礼仪、图腾歌舞，它一开始就服务于当时的社会秩序和人际关系。"乐从和"，一方面是通过情感塑造的中介作用，把乐与政治直接联系起来，另一方面又通过政治伦理的主宰作用，把乐中的情感和理性统一起来。故而乐"可以善民心，其感人深，其移风易俗，故先王著其教焉"（《礼记·乐记》）。由于古代中国的政治是巫术宗教性和伦理性的政治，强调美善同一，强调美服从于善，因而志的含义具有更多的宗教、伦理的理性，具有集体的事功、政教、历史要求，即"载道"。荀子一方面讲"言志"，另一方面在《乐论》中说："夫乐者，乐也，人情之所必不免也，故人不能无乐。乐则必发于声音，形于动静，而人之道，声音、动静、性术之变尽是矣。"汉《毛诗序》一方面说"诗者，志之所之也，在心为志，发言为诗"，另一方面又肯定"情动于中而形于言，言之不足故嗟叹之，嗟叹之不足故永歌之，永歌之不足，不知手之舞之，足之蹈之也"。唐孔颖达甚至提出"在己为情，情动为志，情志一也"（《左传正义》）的观点。可见"言志说"并不反对抒情，所强调的是社会伦理政教与个体身心情感融合同一的礼乐传统。当然，其更强调的是社会理性的一面，即儒家的政治理想和人世伦理。

但是，封建的伦理政教与个体身心情欲之间存在着根本性的矛盾，表现在艺术中，便是理性的规范准则与情感的自身逻辑经常处于尖锐的矛盾之中。魏晋时期，随着儒教统治地位的崩塌、封建伦理政教束缚的解除、个体意识的觉醒，以及对个人身心情欲的重视和张扬，"缘情"一派主张文学，特别是诗歌以表现情感为主。如果说"言志说"主要是中原北国周人的理性

精神在艺术上的延续，那么"缘情说"则更多地继承了南国楚汉文化浪漫多情的传统。南方楚文化直接从原始巫术文化中走出来，具有巫术神话所特有的浪漫、艳丽、炽热色彩，是一种原始情感的自由奔泻。屈原的楚辞和楚地的漆画便是其代表。阮籍、嵇康主张情感"法天贵真"，不拘礼法。这样的社会精神风气，不能不波及文学艺术领域。事实上，正是在这样的风气下，陆机、刘勰、钟嵘等人继承了屈骚的传统，高高举起"缘情"旗帜。陆机在《文赋》中提出"诗缘情而绮靡"的口号，首次从创作构思角度论述了情的作用。刘勰、钟嵘对此作了发挥。《文心雕龙·物色》云："情以物迁，辞以情发。"钟嵘在《诗品序》中云："气之动物，物之感人，故摇荡性情，形诸舞咏。"情作为中介，既缘于物色感召，又催动舞咏。

然而，正如主张"言志说"的人不否定诗要抒情一样，主张诗"缘情说"的人也不反对言志言理。刘勰在《文心雕龙·体性》中云"情动而言形，理发而文见"，在《文心雕龙·情采》中云"情者文之经，辞者理之纬"，主张情理不可偏废。因而，他常常将情理联用。如《文心雕龙·熔裁》云"情理设位，文采行乎其中"，《文心雕龙·辨骚》云"山川无极，情理实劳"，等等。创作的实践也表明情理不可分。"言志说"和"缘情说"的区别仅仅在于是重理还是重情，是在一对相辅相成的矛盾中注重哪个侧面的问题。但不论是注重哪个侧面，都或明或暗、或重或轻地主张以理节情。

中国的古代哲人从人的生命实践中敏锐地看到了情感的这种双重性，既看到情是人的本质力量的体现，又看到这种自然的感性力量有必要以严格理性来规范。这种理性在儒家是伦理礼义，在道家是自然无为的道学。荀子在《礼论》中说："人生而有欲，欲而不得，则不能无求；求而无度量分界，则不能不争；争则乱，乱则穷。先王恶其乱也，故制礼义以分之，以养人之欲，给人之求，使欲必不穷于物，物必不屈于欲，两者相持而长，是礼之所起也。"要求用礼义将情欲规范在一定的度量内。在审美和艺术创作活动中，就是要以理性节制情欲。"'乐者，乐也。'君子乐得其道，小人乐得其欲。以道制欲，则乐而不乱；以欲忘道，则惑而不乐。"（《礼记·乐记》）当然，"以道制欲"，也不是像宋明理学那样"存天理，灭人欲"，走极端，

而是要达到情理二者的和谐，也就是所谓的"中节"。"喜怒哀乐之未发，谓之中；发而皆中节，谓之和。"（《礼记·中庸》）感情的发动要掌握在"中节"这样的度量内。具体说来，理对情的节制，便是孔子所说的"思无邪"（《论语·为政》），思想符合伦理仁义的规范，情感也就不会过分。因此，"思无邪"成了艺术创作中对主体精神的一种要求。

应当指出，以理节情的主张虽然很正确地看到了情感的二重性，辩证地看待了情与理、情与志二者的关系，但从儒家伦理出发的"理"，确实有着把人的感情束缚于封建伦理礼义的问题。特别是迂腐的宋明理学，以理灭情、以理灭欲，道德理性绝对地控制自然感情欲求，心灵的自由表现就成了空话，主体生命也就失去了创造的活力。这恐怕就是明清以后，中国文人士大夫艺术在封建理学的窒息下由盛而衰、步入僵死而无生气的境地的内在原因。与此同时，明清之际也出现了一批离经叛道者，从伦理人情论转为自然人情论，对情欲作了空前的肯定。

明李贽提出："夫私者，人之心也。人必有私，而后其心乃见；若无私，则无心矣。"（《藏书》卷三十二）公开将心说成私欲之心。他又说："如好货，如好色……是真'迩言'也"，肯定"好色"是"共好而共习、共知而共言者"（《焚书》卷一）。这一思想是对宋明理学的反动，导致某些文艺创作领域（如小说）情欲泛滥，导致性的直接袒露。但是在更多的领域，创作者和理论家一方面张扬了情感在艺术表现中的地位，另一方面又坚持着情理相谐原则。李贽在《焚书》中提出了"童心说"："夫童心者，真心也……绝假纯真，最初一念之本心也。若失却童心，便失却真心；失却真心，便失却真人。"虽然"童心说"基于对人私欲的肯定，但其要旨还是强调心的超验一面，强调心的真，这种天生的真对于实际生活中的世俗之心来说，本身就是一种净化，就有个"返璞归真"的问题。纯真绝假，这是以自然人性为尺度的"思无邪"，与纵欲纵情的享乐主义的非理性是不同的。

汤显祖等人非常推崇李贽。汤显祖谈戏剧时说"情不知所起，一往而深。生者可以死，死可以生"（《玉茗堂文》之六《牡丹亭记题词》），是地道的主情派。但他在论及诗文时则说"诗乎，机与禅言通，趣与游道合"

（《玉茗堂文》之四《如兰一集序》），"文以意趣神色为主"（《玉茗堂尺牍》之四《答吕姜山》），还是强调立意及立意中精神超越性的重要。

道家对于人类的情感，初看起来是否定的。道家似乎总是把哀乐之情和利害之欲看作限制人精神自由的障碍。庄子认为哀乐之情与生俱来，利害之欲人所难免。他推崇的理想人格是一种无情无欲的精神境界，是一种"喜怒哀乐不入于胸次"（《庄子·田子方》）的安宁、恬静的心理状态。但是，这种"喜怒哀乐不入于胸次"，并非说明庄子完全否定人应有喜怒哀乐之情，他实际上是主张人的喜怒哀乐因顺于自然，相通于大道。道家对于人的自然之情的肯定，对魏晋时期"以道畅情"艺术观念的产生和发展、陆机等人的"诗缘情而绮靡"艺术情感表现论的提出，以及明清之际以心学代替理学、李贽的"童心说"的提出，都有直接的影响，也可以说直接地奠定了理论基础。

但是，道家思想并不真正排斥理性，其哲学宗旨是对人生的超越，而这本身就是一种理性。庄子认为情欲是伤害、扰乱人心的内在恬静的"内刑"，是人生困境的内在原因，必须予以超越。超越的办法就是"悟道"，就是"顺之以天理"。具体的精神活动是"体道"，是对心目中已设定的自然无为境界的体验和皈依。先有道的境界，而后有道的观念意识，实践者依据这种观念来修养，最终体悟到这一境界，最终实现人的自然本性的自觉，自我与自然融合为一，获得一种襟怀宽广、恬淡逍遥的精神感受，其中包含着超越一般自然情感的"审美性"情感感受，即"至乐"。日本美学家今道友信说美学是"沉醉之道"，沉醉是一种精神状态，同时也是一种感情状态。今道友信把庄子所推崇的这样一个超越过程称为"向一的回归"。他在《东方的美学》中说："最高的沉醉，只有在如下的时候才可能，那就是精神实现了通过光完成的向光的突破。精神由此与一合而为一体。这最高的沉醉，是庄周思维的现实状态。"[1] 这也是理性引导、调节、净化、升华情感的过程。因此，我们看到，在老庄思想影响深刻的魏晋时期，一方面是对玄学智慧（理性）的

[1] 今道友信：《东方的美学》，蒋寅、李心峰、刘海东、梁吉贵译，林焕平校，生活·读书·新知三联书店 1991 年版，第 133 页。

全力追索，另一方面又是对人自然情感的猛烈奔泻，二者结合，共同塑造了一种精神超迈的唯美人格，一种唯美艺术。

应当说，儒家和道家虽然对情与理各有侧重，一个更强调情的礼义道德规范，一个更强调情的自然升华，但都主张情理相融、情理相谐。魏晋之际，庄学、玄学在思想界蔚为大观，对儒学形成一种牵制，使文艺得以冲破儒家"怨而不怒""温柔敦厚"的束缚，向自由抒写性灵的方向发展；与此同时，儒学也对庄学、玄学形成一种牵制，使华夏文艺不至于过分超脱，空寂得不食人间烟火。可能，共同的情理相谐结构模式，是对立的儒道观念能彼此交融、互补的一个原因吧。

二、以情融理

在中国传统艺术审美中，"情"与"真"或"善"始终是同一的。无论是儒家还是道家都认为，并不是所有的艺术表现都是有价值的，只有首先与伦理的"天"或自然的"道"这样的宇宙精神相合，才能达到真正美的境界。"真"（"善"）的表现始终伴随着"情"的表现。从这一角度来看，中国传统艺术在总体上的把握是很理性化的。但无论是道家还是儒家，都不把这种天人合一的境界实现看成纯理念的过程，而是看成人的整个人格修养的过程，其中包括感情的提升、净化、升华的过程。无论是孟子的"养吾浩然之气"以及"万物皆备于我"，还是庄子的"独与天地精神往来，而不敖倪于万物"的"逍遥游"，都是精神情感的"陶醉"境界。可见，审美的境界在中国传统艺术中是一种情理浑然一体的境界。这种浑然一体的境界在要求尊重艺术主体"情"的时候，强调"以理节情"；在要求艺术求"真"或求"善"的时候，又强调"以情融理"。

中国传统艺术审美虽然受哲理性的"名言之理"的指导和规范，要求在整体境界上提升到"道""天"这样一种宇宙自然精神和伦理精神的高度，但从不主张艺术直接解说、阐释那种抽象的、概念化的"名言之理"，且一贯反对以抽象的纯粹概念来进行艺术创作。明胡应麟明确把堆砌典故的"事"、抽象谈理的"理"同称为"障"。所谓"障"，主要是指情感表达抒发

的障碍。南宋张戒在批评宋诗"理障"问题时，批评所谓"诗人之意扫地"（《岁寒堂诗话》），即指诗人的文思和情感抒发都被破坏了。因此，中国诗家大都尊"缘情说"，强调诗的本质在于抒情，同时强调诗在"言理"时，要理不离情，有"理趣"。清刘熙载认为六朝陶渊明、谢灵运理语入诗有胜境，有"理趣"。而钟嵘所批评的孙绰等人的玄言诗，却大多是写抽象的玄理，缺乏"理趣"。钟嵘《诗品》还指出玄言诗"理过其辞，淡乎寡味"。所谓"味"或"滋味"，就是情味，其中包括与情味不可分离的形象的意味。这种情味、意味，也就是刘熙载所说的"理趣"。刘熙载在《艺概》中还强调，诗、赋、词、曲、书、文等各种文艺体裁都离不开"理趣"，都离不开情感（情中有理）与意象的结合。他把抒写性情作为文学艺术的根本特点，并以此为标准将文学（"情理"之文）与儒学（"义理"之文）、史学（"事理"之文）等区分开来。"理趣"，是在以情生理、以情融理时取得。王夫之强调艺术所表现的情理都必须是"自得"，是亲身体会到的。这就确定艺术的情理表现首先要从具体的感性出发，从具体的感觉、情感出发。

中国传统艺术理论始终认为意识的真正发动层面是情，所谓"见景生情""触物生情"，而后由情感的推动进入"神思"，进入想象的境界，将情感化为意象。这些意象不是随意的，而是与其表现的情感有着极为密切的关系。一旦构成意象，进入想象的境界，便会有"意"——包含理性内容的体悟涌现，这种与具体的情感、意象伴随而生的理，就是王夫之所说的"自得"的"理"。此刻的"理"与情感、意象具体而又紧密地联系在一起，方能有"趣"。

中国传统艺术中这种具体的"理"，一般都强调靠直觉的领悟来获得，这就为以情融理提供了思维上的坚实基础。著名意大利美学家克罗齐认为，所谓"直觉"，就是使尚未获得任何形式的内心感情获得形式，而当感情转变为形式之时，亦即头脑中涌现出某种意象之时，情感就得到了"表现"。因此，直觉就是情感的表现，在直觉中产生的情感意象就是艺术。情感的明朗、意象的形成和哲理的领悟三者是同时进行的。艺术构思中具体的理，即包含在意象中的意的理性部分，往往是对情感的消化、理解和解释。所以通

过直觉而达到的哲理领悟，是由情而生，由情而包融、渗透于意象之中的。

禅是公认的最高的直觉领悟，作诗犹如参禅，诗中富于禅趣。王维的诗，公认富于禅趣。清沈德潜云："诗贵有禅理禅趣，不贵有禅语。王右丞诗'行到水穷处，坐看云起时''松风吹解带，山月照弹琴'，韦苏州诗'经声在深竹，高斋空掩扉''水性自云静，石中本无声'，柳仪曹诗'塞月上东岭，泠泠疏竹根''山花落幽户，中有忘机客'，随江山、鱼鸟、烟云、花树、友朋、酬对，皆能悟入上乘，可以证禅理与趣足也。"（《息影斋诗抄序》）沈德潜所列举的有禅趣的名句，都是以具体的山水景色来抒发诗人对禅理的某种顿悟和感受，诗人在自然山水中诱发了一种悠远淡泊旷达的意绪，精神在与自然神采的交合中得到一种自由的陶醉，从而在这样一种禅境中悟到了具体化、形象化、情感化了的禅意。正因如此，读这些诗，涌现在读者面前的是鲜明、生动的意象，鲜活、流动的情感，以及深含其中的隽永、深沉的意味。即使人们不了解什么叫禅趣，也会被这些诗作所感动。

如果说"理趣"的提出是文学这一富于理性（比之音乐、绘画、舞蹈、书法）的艺术门类在追求哲理性表现时产生的一个具有某种特殊性的问题，那么，对于"意"的强调，则是所有艺术门类强调以情融理，实现意象、情感和哲理三者融合而提出的具有普遍意义的问题。虽然中国古代文学艺术理论有时也将"意"说成主体的思想观念，即相当于"理"这一范畴，但在多数场合，"意"则是指情感、哲理、意象及联想的综合。《易·系辞上》提出"言不尽意""立象以尽意"，说明"意"不同于作为概念的"言"，而是大于概念性的理性认识，包括意志愿望和情感感觉等主体的精神意识，并常与"象"联系在一起，因为"象"具有以单纯表现丰富、以具象表现抽象、以有限表现无限的特点。因此，南朝姚最在谈到绘画立意时提出"立万象于胸怀"，指出绘画主体的构思立意离不开意象，依托于意象。明代陆时雍《诗镜总论》云："诗不待意，即景自成，意不待寻，兴情即是。"这虽然是说诗意的创造，但同时也说明了诗意的构成元素是"景"与"情"。情感在"意"的构成中处于中心地位。从这一角度也可以说，"意"是情感所融合、意象所包蕴的哲理，或者说是透入哲理、体现意象的情感，或者说是哲理透入、

情感包蕴的意象，故而"意"常与"韵"（情韵）、"味"（情味）联用。情感、哲理、意象融合互动，最终在想象中三者浑然一体，形成审美的"意"。它最后落实于艺术形成的组合结构之中，并深藏在这些形式语汇的背后，供欣赏者以同样的直觉方式体验和接受。

强调"意"在笔先，把"意"看成心理上各种因素融合而浑然一体的组合构成，这在中国文学艺术各个门类中是一致的。但在情理的组合过程中，在强调以理节情、以情融理的程度上又有所区别，因而也就造成了各艺术门类的不同传统、不同特点。中国的文学作品大多是士人的作品，有悠久而又深厚的"文以载道"的传统；而这一样式，借助于文学语言的形式显现，又特具理性化的因素；加之文学这一领域特别贴近于生活，贴近于人世，贴近于政治，贴近于道德，特别受到统治者的重视，各朝以文取士，科举统摄着文人的精神生活，因此，在文学中，"以理节情"得到突出的强调，人们更多地关心情感是否符合儒家的政治伦理。当然，在诗歌中这种情况要好得多。魏晋之后，屈骚的传统得到发展，情感自身的意义和价值得到重视，但儒家理性传统经宋明理学的张扬，依然深刻地影响着文学领域。相比之下，绘画、书法、音乐更多地向道家自然主义倾斜，它们所要求的感性形式语汇更多地依赖于情感和直觉，加之在传统艺术中，它们是相对远离政治、道德、人事的领域，是文人在个人精神生活领域寻求自由自适的手段，虽然逃脱不了"以理节情"的大格局，理（知）在暗中仍然是所有艺术思维活动的"度"，但它们总是更多地强调主体情感的抒发，强调"以情融理"。因此，文学诗歌界与美术绘画界所推崇的典范截然不同。

文学诗歌界推崇的杜甫具有鲜明强烈的入世精神和政治伦理色彩，而正是在这样强烈的色彩中，杜甫以他伟大深广的忧国忧民胸襟获得了"诗圣"的桂冠。相反，文学诗歌界不那么推崇的王维，却以他悠远深邃的哲理意味和淡泊深茫的宇宙情感，以他对人事和宇宙的某种彻悟而被绘画界推为"南宗始祖"，而"南宗"正是中国文人绘画的正宗。诗歌界和绘画界所推出的这样两个不同的顶峰，代表着诗歌和绘画追求着不同的哲学美学境界和精神情感境界，也表明了两者在情与理心理结构主张上的某种鲜明区别。正因为

如此，钱锺书在文章中写道：在画的艺术里，"用杜甫诗的诗风来作画，只能达到品位低于王维的吴道子"；反过来，在诗的艺术里，"用吴道子的画风来作诗，就能达到品位高于王维的杜甫"。[1]中国传统上诗画标准的回互参差，由此可见。

第三节　唯美人格

一、人品与艺品

冯友兰先生说："中国的文化讲的是'人学'，着重的是人。中国哲学的特点就是发挥人学，着重讲人。无论中外古今，无论那家的哲学，归根到底都要讲到人。不过中国的哲学特别突出地讲人。它主要讲的是人有天地参的地位，最高的地位，怎样做人才无愧于这个崇高的地位。"[2]

中国古代美学的基本问题，无论是儒家还是道家最终都是为了人生。审美是要向人们开拓通向崭新人生境界的道路，并在这个道路上与自然和道德携手，与真和善并行。因此，审美经验最终是一种人生的经验，一种心灵深化、升华、锤炼的经验。审美经验的各个侧面和各种要素都直接或间接地影响着艺术家在人生历程与心灵锤炼中形成的人格。所谓人品，即人的品格、个性、气质、才情。其核心是人的品格，即人格，而人格的核心是心灵的精神境界。人品归根结底也就是心品。犹如人的神采风貌是心灵境界的直接外显，艺术的品格、气质、个性、境界也是心灵精神的直接外显。以心为中枢，方能实现人与艺相统一。

正因为中国古代哲人、艺术家、艺术理论家把"艺"看作"心之表"，一贯将诗、书、画、乐看成"心迹""心画""心声"，因此，他们总是十分认真地把艺品和人品紧紧地联系在一起。清刘熙载的议论最为典型，认为"诗品出于人品"（《艺概·诗概》），原因是："写字者，写志也。故张长史

[1]　钱锺书：《中国诗与中国画》，见《旧文四篇》，上海古籍出版社1979年版，第25页。

[2]　冯友兰：《中国哲学的特质》，见中国文化书院讲演录编委会编：《论中国传统文化》，第140页。

授颜鲁公曰：'非志士高人，讵可与言要妙'"，"书，如也，如其学，如其才，如其志，总之曰如其人而已"（《艺概·书概》）。既然书与人同一到这样的地步，反过来，观其书，亦可知其人。最终，他得出结论："笔性墨情，皆以其人之性情为本。是则理性情者，书之首务也。"（《艺概·书概》）可见，中国传统艺术审美理论关于人品决定艺品的看法大约就是这样三个层次：（一）艺为心迹，故艺品出于人品；（二）志寓于艺，故由艺可反观其人；（三）学艺最终在于做人，艺术的提高最终在于人品的修炼。

艺为"心之表"，是艺品出于人品的内在逻辑根据。而艺品出于人品的思想的形成，还在于历史生活实践和中国古代知识分子的人生实践的逻辑。余英时在《士与中国文化》中说："以中国文化的价值系统而言，儒教始终居于主体的地位，佛、道两教在'济世'方面则退处其次。这正是传统中国的'社会良心'为什么必然要落在'士'阶层身上的背景。"[1] 这种社会良心便是中国知识分子传统的以道自任的精神。但是，无论是儒家的"道"，还是道家的"道"，都缺乏具体的形式。知识分子只有通过个人的自爱、自重，才能彰显他们所代表的"道"，此外别无其他可靠的途径。因此，中国知识分子自始至终都注重个人的内心修养、人格修养。"道"最终以内心修养、人格修养为中心而得到落实、展开，一切实践的品格最终都归于精神的品格。正如徐复观所说的那样："庄子与孔子一样，依然是为人生而艺术。因为开辟出的是两种人生，故在为人生而艺术上，也表现为两种形态。因此，可以说，为人生而艺术，才是中国艺术的正流。"[2]

当然，人品决定艺品的思想有一个历史形成的过程。早在战国时期，孟子就提出了读书要"知人"，孟子的"知言养气说"对中国古代审美中的艺品与人品同一论的形成影响甚大。汉司马迁则直接由论人而论艺。三国时曹丕也以气谈艺品与人品的同一。当然曹丕所谈及的艺术的方面主要指作品的风格特征，所谈及的人的方面也主要是指作者的天生禀赋。他认为作者的禀气决定着其作品的"文气"。虽然曹丕、钟嵘等人以人论文还大多偏重作

[1]　余英时：《士与中国文化》，上海人民出版社 1987 年版，第 9 页。

[2]　徐复观：《中国艺术精神》，第 118 页。

者的个性、才能与其作品的关系，但实际上已谈及作者的精神、思想、道德境界的高低等方面对艺术作品的风貌的直接影响。刘勰在《文心雕龙·体性》中所列举的12名作家的个性都与其各自的精神品格紧密相连。以人的精神、思想、道德论文、论画，这在魏晋时是十分自然的。当时的艺术审美直接来源于人物的审美，即风行于朝野的人物品藻活动。不仅艺术审美的一些重要思想、重要原则直接来自人物品藻中品评人物的一些思想和标准，而且品评人物常离不开人物的文学艺术创作水平。书以人传，文以人传，画以人传，乐以人传，可说是中国的一种文化传统。这种传统表明，在中国古人心中，艺品即人品的观念是根深蒂固的。

宋以后，随着理学的兴盛，社会对儒家伦理道德极度重视和遵从；而另一方面，处于这种社会高压下的一些文人极力寻求个体的精神解脱和自由，反抗儒家伦理道德。这两个方面都使人品和艺品统一的思想得到了更为深入广泛的流布。只不过前者强调的是儒家伦理人品对于艺品的决定作用，后者则强调道家自然唯美人品对于艺品的决定作用。而后者，在艺术界，特别是绘画界、书法界得到更为明确的张扬。宋苏轼彻底从文人画的标准出发，提出"吴生虽妙绝，犹以画工论；摩诘得之于象外"（《王维吴道子画》）的看法，把人品脱俗的大文人王维置于工匠出身的吴道子之上，指出吴道子画的妙绝在于功夫，而王维画的高超则在于象外的意境。这样的评论就把人与艺彻底地统一起来了。以"气韵"来论人品、艺品，这就使人品与艺品同一的观点完全立足在魏晋人物品藻的同一立场，即老庄玄学的立场上，也即彻底的自然唯美的立场上。这样的观点，为宋之后几乎所有的绘画大家和理论家所遵从，现代的各大家、名家亦如此。齐白石说："古之艺术所传，因传其人，或高人或名士、隐逸。未闻举止卑下之人，虽有一艺而能久远者。"[1]潘天寿说："画事须有高尚之品德，宏远之抱负，超越之识见，厚重渊博之学问，广阔深入之生活，然后能登峰造极。"[2]

[1] 李祥林编著：《齐白石画语录图释》，西泠印社出版社1999年版，第42页。

[2] 潘天寿：《听天阁画谈随笔》，第9页。

二、道德与唯美

理想人格是体现了某种人生哲学中的人生价值、实现了人生目标的楷模，在中国，一般称为"圣人"。中国思想的主要两家——儒、道各有各的"圣人"，其内涵和境界各有不同。儒家的理想世界是在现实社会的、政治的、道德的人际关系中实现的，主张道德人格艺术化，把艺术和审美融入道德人格的培养中，将道德人格与审美自由融为一体，使人格变得更为深沉和坚定。儒家的自由是在人际关系中获得的道德自由，审美自由只是这种道德自由的一个部分或一种要素，它标志着道德人格所达到的境界与深度。而道家的理想世界在人世，却又超脱于现实社会的、政治的、道德的人际关系。道家的理想人格化身——"圣人"，或者说"真人""至人""神人""天人"，其精神境界是对人生困境的超越。实际上，这是一种超越人生和人世的心境。实现这一心境最关键的一点，是"物物而不物于物"，是对世俗事务和规范的超脱态度，也就是"游乎尘垢之外"的胸襟。若要达到自然的境界，主体必须保持不分化的状态；反过来，只要保持不分化的状态，主体也就处于自然的境界。庄子要求主体以自然的观点来观照宇宙和人生，体验到人乃是自然的一分子，从而淘尽人内心中一切非自然的情感，使人的精神世界焕然一新。这种胸襟，就是一种自然的审美态度。因此，庄子的人格就是一种纯粹的唯美人格。

如果说儒道（禅）互补构成了中国知识分子的精神世界，那么道德人格和自然审美人格则构成了中国知识分子人格上的二重性。一方面，绝大多数中国古代艺术家崇信儒学，在日常社会人事中坚守道德人格，而且常常把艺术和审美作为实践这种道德人格的一种手段；另一方面，他们在从事艺术活动的时候，又不由自主地遵从道家的学说，把艺术活动作为个人获得精神解脱和心灵自由的手段，追求一种纯粹的审美人格。甚至一些外国学者也注意到了中国艺术史上的这种独特现象。美国学者高居翰在《中国绘画理论中的儒家因素》中说："大多数有哲学思想的画家（至少包括那些可以弄清楚他们更广泛的信仰的画家）和大多数诗人和书法家都是儒家学者，这一事实

没有引起人们注意或被忽略了；否则人们就会这样设想，当这些学者写作和绘画时，他们不知怎么地变成了道家或佛教徒，当他们对艺术进行思考和使艺术理论化时，他们放弃了自己的基本信仰，转向对手的体系中去寻找指导。"[1]事实上，儒道两家恰恰构成了多数中国知识分子精神生活中互补的二元。当然，具体到个人，这二元又各有侧重。正是儒道这两大美学体系的互补，以及中唐以后的禅宗美学，有力地推动了中国古典美学的历史进程。

中国的艺术家、艺术理论家论诗、论画、论乐、论书差不多都要谈到胸襟与面目，把人品归为胸襟，即人格的精神境界，把人品在作品中的体现比为人的面目。人品决定艺品，胸襟决定面目。但是在胸襟的具体内涵方面，各家有各家的侧重。在叶燮看来，真正称得上"大家"的诗人，其每篇作品都能显示出诗人的胸襟。从叶燮的议论中也可看出，杜甫、韩愈的胸襟是包容着一定审美自由的道德人格，是一种超越个人而对国家、社稷、万民、百姓倾注了无限仁爱的精神境界；苏轼相比较而言，是其胸襟超然于人世，而获得个体精神无限自由的审美人格。就叶燮本人对胸襟的主张而言，似乎更多地倾向于前者。《原诗·内篇》云："诗之基，其人之胸襟是也。有胸襟，然后能载其性情智慧、聪明才辨以出，随遇发生，随生即盛。千古诗人推杜甫。"叶燮不仅指出他所说的胸襟是一个人的世界观、人生观，是精神的最高境界，而且指出杜甫的胸襟乃是诗人中最高的。实际上，杜甫的胸襟正是孔子所称道的美善合一、以善为本的道德人格。但叶燮并不排斥道家的唯美人格，他除了举杜甫的例子外，还高度评价了王羲之的《兰亭集序》。《原诗·内篇》说："羲之此序，寥寥数语，托意于仰观俯察，宇宙万汇，系之感慨，而极于死生之痛。则羲之之胸襟，又何如也！"显然，《兰亭集序》所抒发的胸襟正是道家"道通为一"、感于死生而又超于死生、无任何人生负累、与天相合的精神境界。

其实，在远离社会政治、伦理生活的文人士大夫的书法、绘画领域，唯美人格的追求一直居于主导地位。庄子认为人的精神的自然原始状态是自

[1] 高居翰：《中国绘画理论中的儒家因素》，张保琪译，见《外国学者论中国画》，湖南美术出版社1986年版，第29页。

由状态，要达到审美的境界，就要有审美的智慧和态度。这种以道的精神贯穿一切的智慧和态度，始终是中国书法、绘画界的艺术家塑造自我人格的道路。石涛要求以道和《易》的精神来深化、陶冶、提升主体的精神，实际上也就是养成唯美的人格，而且他还指出这种唯美人格决定着笔墨的审美品格。董其昌在《画禅室随笔》中有段名言："气韵不可学，此生而知之，自然天授。然亦有学得处，读万卷书，行万里路，胸中脱去尘浊，自然丘壑内营，成立鄞鄂，随手写出，皆为山水传神。"关键是"胸中脱去尘浊"，即实现对世欲的超越，人格进入审美的境界，方可"为山水传神"。宗白华先生在《论〈世说新语〉和晋人的美》中说："中国绘画艺术的重心——山水画，开端就富于这玄学意味（晋人的书法也是这玄学精神的艺术），它影响着一千五百年，使中国绘画在世界上成一独立的体系。他们的艺术的理想和美的条件是一味绝俗。……然而也足见当时美的标准树立得很严格，这标准也就一直是后来中国文艺批评的标准：'雅'、'绝俗'。"[1]因此，唯美人格在中国传统艺术家的心灵构成中是更为根本的一面，是中国传统艺术审美中最主要、最受崇尚的人格境界。

三、狂放与清逸

中国传统的审美人格的两极是狂放与清逸，而狂放与清逸的本质在于"真"。

宗白华先生说："孔子是中国二千年礼法社会和道德体系的建设者。创造一个道德体系的人，也就是真正能了解这道德的意义的人。"[2]孔子强调从内心来自觉建立一种完美的主体人格，孔子仁学的现实社会渊源是古老的氏族血缘传统。可惜，随着私有制的发展，随着社会物质财富的丰富和分配的两极化，人与人的利益冲突愈演愈烈，人性的贪欲愈来愈恶性膨胀。特别是在春秋战国那样诸侯纷争、礼乐崩毁、天下大乱的时代，"天下归仁"只能是一种空想，道德只能是统治者的伪饰。诡道行于天下，虚伪蔚然成风。孔

[1] 宗白华：《论〈世说新语〉和晋人的美》，见《美学散步》，第 187 页。

[2] 同上书，第 188 页。

子只能愤而骂道："巧言令色，鲜矣仁!"（《论语·学而》）在这样的背景下，孔子也不得不推崇赞美狂狷。《论语·子路》云："子曰:'不得中行而与之，必也狂狷乎! 狂者进取，狷者有所不为也。'"《论语·阳货》云"古之狂也肆"，狂者大都隐居而不从政，称为"逸民"，其中有伯夷、叔齐、虞仲等人。在《论语·阳货》中，孔子所赞美的"狂"有三种：一是志向高远而积极进取；二是坚守志向而不屈从势利，不同流合污；三是敢于坚持真理，肆意直言。关于处世待人，孔子自己是力主"中行"的，但对"狂"却颇为向往，原因在于"狂"是对"真"的执着，狂者是"士志于道"的典型。

这种"狂"的审美人格的主要特征是"愤"。司马迁在《太史公自序》中说："昔西伯拘羑里，演《周易》；孔子厄陈、蔡，作《春秋》；屈原放逐，著《离骚》；左丘失明，厥有《国语》；孙子膑脚，而论兵法；不韦迁蜀，世传《吕览》；韩非囚秦，《说难》《孤愤》；《诗》三百篇，大抵贤圣发愤之所为作。此人皆意有所郁结，不得通其道也，故述往事，思来者。"所谓的"愤"，指圣贤受恶势力迫害的情绪郁积胸中，对社会人事充满了批判性的愤慨之情，这是一种不妥协的独立自持的人格。而这种人格借艺术"述往事，思来者"得以完成。愤懑之情在韩愈笔下则是"不平则鸣"，没有坎坷人生境遇所造就的不平之情，就没有动人之作。欧阳修也持类似看法。明清之际，社会更为黑暗，政治更为腐败，儒风更为污浊，人生更难有前程。封建社会的急剧没落不但使正直的中国知识分子的生命天地更为狭小，而且猛烈地挤压和冲击着他们赖以生存的精神的、道德的、文化的心灵。而另一方面，商业空前繁荣，新思想对腐朽理学形成挑战，"心学"在知识分子中得到响应。明代美学思潮的特征是个性意识的强化，以及"人情"战胜"天理"，这使"狂"的人格在文学艺术界得到进一步的发展。李贽、汤显祖、徐渭、袁宏道、金圣叹、黄宗羲、蒲松龄等都是一代狂人。李贽《焚书》云："其胸中有如许无状可怪之事，其喉间有如许欲吐而不敢吐之物，其口头又时时有许多欲语而莫可所以告语之处，蓄极积久，势不能遏。一旦见景生情，触目兴叹；夺他人之酒杯，浇自己之垒块；诉心中之不平，感数奇于千载……发狂大叫，流涕恸哭，不能自止。"这种"狂"的人格的内在本质是

"童心"。"童心"即赤子之心，其根本在于自然的真诚。这是李贽所提倡的"狂"，而李贽本人正是这样的狂者。他们的思想离经叛道，谈吐肆意直言，行为狂放不羁，发泄出内心对于世事的愤懑和抗争，这就是典型的"狂"。

中国传统审美人格的另一极是"逸"。"逸"本来是指一种生活形态和精神境界。先秦就有不少逸民，前面提到的狂者中隐居不从政的伯夷、叔齐、虞仲、夷逸等避世的隐者就是逸民，是人与社会矛盾的产物。"狂"是进取型的，"逸"在社会生活中是退守型的。隐逸是一种守志和保身的手段，它所体现的是一种道德人格。就生活形态而言，道家可算是早有"逸士"；但就精神境界而言，却大异其趣。孔子所赞赏的这些逸民，其本意还是入世的；道家的逸士却投身于自然，在与自然的对话中实现对人世的超越。庄子最为典型，这种人格的特点是自然无为。《庄子·逍遥游》说："至人无己，神人无功，圣人无名。"无为即虚静、恬淡的生活态度和生活情趣。看上去柔弱而顺应天时，实质上却有在世俗洪流中坚持自我人格的独立和崇高。独立不羁，我行我素，何等自尊、自信、自爱、自负！这种人格的另一特点是自由奔放，庄子笔下的理想人格是："夫至人者，上窥青天，下潜黄泉，挥斥八极，神气不变"（《庄子·田子方》），等等。这种理想化甚至幻想化的形象，正是庄子追求个性自由、精神自由的崇高人格的象征。

到了魏晋，"逸"的人格成了人物品藻的中心，庄子的唯美人格在一大批知识分子的生活中得以落实。所谓"清逸""超逸""高逸""飘逸"成为一时之生活风尚，所谓"风流"也是指"逸"的生活形态和精神风貌。在魏晋人这里，庄子的自然无为成为生活上、人格上的自然主义和个性主义，是对汉代儒教礼法束缚的挣脱，是对自然山水美的发现和哲学化的解释；庄子的自由奔放是超脱于人事、超然于死生祸福、不沾滞于物的自由，是超迈的神情、潇洒的举止、飘逸的态度、高洁的胸襟，是对自然、哲理、友谊的一往情深。这种魏晋"清逸"的风度，深刻影响了此后中国封建社会的知识分子的人生态度和生活旨趣。

"逸"的人格的第一个特征是"清高"。《庄子·逍遥游》描绘"神人"时说"肌肤若冰雪，绰约若处子"，得道的"神人"的感官是清秀淡约的。魏

晋时，人物品藻所称赞的逸士高人在其风范上不离一个"清"字。《世说新语》中仅与"清"相配的概念就有 20 多个。"清"的基本品格是自然、简约、素淡、奇逸，它的对立面是繁饰盛容、雍容华贵、端正方直这样一种儒者风貌。儒者这些道德人格的风貌，虽然也是对市井俗气的超越，但"清"却是对世俗风范连同儒家道德风范的彻底超越。无论是市井俗气，还是儒家道德风貌，都被列为"浊"的范畴、"俗"的范畴。才识只有浸透了道的精神，才被称为清识；品德只有摆脱了传统道德的束缚而达到个体自然本性的境界，才被称为"志行清朗"；胸襟只有达到"以天合天"的自由境界，才被称为"清高"。"清高"便是绝俗，就是超凡脱俗之态。此后，"清高"成了文人知识分子的基本品格，也成了文人艺术的基本品格。雅即是清高，逸是雅的极致。雅不在于手段、形式，不在于具体方法，而在于气，在于韵，最终在于"性"，即人格性情。俗来自人格上的市井气，去俗的办法最终在于人格的提升，具体途径是读书，靠知识和智慧的积累来提高精神的境界。因而现代画家齐白石亦说："夫画道者，本寂寞之道。其人要心境清逸不慕名利，方可从事于画。"[1]

"逸"的人格的第二个特征是"痴怪"。《庄子·田子方》所描绘的"真画者""儃儃然不趋，受揖不立，因之舍。公使人视之，则解衣般礴裸"，行为举止古怪、不凡，个性很强，独立不羁，感情奔放。而这种"真画者"从书本进入生活，是顾恺之的"痴"。世人称他有"三绝"：画绝、书绝、痴绝。痴绝指为人的风度。"痴"就是"神气飘然在烟霄之上"的精神风范，其中的内涵除了"清"超越尘世的高迈之外，更有我行我素、一往情深、不同凡人俗情之处。元代黄公望，号"大痴道人"；元代的大画家倪瓒，"性甚狷介，善自晦匿，好洁，与世不合，故有迂癖之称"[2]。强烈的不同凡人的个性，唯美的理想化的生活态度，使他们与世不合，在世俗面前显得怪癖。清朱耷，号"八大山人"，"襟怀浩落，慷慨啸歌"，"一日，忽发狂疾，或大笑，或痛哭，裂其浮屠服，焚之⋯⋯常题书画款，八大山人四字，必连

[1]　敖晋编著：《齐白石谈艺录》，上海书画出版社 2016 年版，第 50 页。

[2]　潘天寿：《中国绘画史》，第 172 页。

（清）八大山人，《湖石双鸟图》，纸本水墨，136cm×48.7cm，上海博物馆

缀，类哭之笑之字意，亦有在焉"[1]。这是由痴怪而近狂。对于明王室后裔朱耷而言，这种精神病似的癫狂虽有国破家亡及由此而痛苦的背景，但对世俗的彻底决裂和反抗，在癫狂中所保持的独立不羁、坚定倔强、感性狂放的个性和人格，却是庄子笔下的"真画者"在封建社会末期的再现。这虽然是一种病态的再现，却使画者的个性、人格更显其"真"的内在品质。这是社会高压下扭曲的唯美生命，因而引来无数画者和理论家的崇敬与赞赏，成为他们现实生活的人格典范。

"逸"和"狂"并不截然对立。清逸有时与狂放同处于一身，既超脱，又愤世嫉俗，或者说因愤世嫉俗而超脱。这就形成了一种综合性的人格和艺格。《新唐书·张旭传》谈张旭"每大醉，呼叫狂走，乃下笔，或以头濡墨而书，既醒自视，以为神，不可复得也。世呼'张颠'"。怀素也是这样一个

怀素《自叙帖》
（局部）

清逸狂怪者。当时人称为"颠张醉素"，认为怀素继承张旭是"以狂继颠"。这种放逸狂怪恣纵的画风，虽于狂怪中寓理，但它毕竟是作为传统的雅淡、蕴藉、中和的风格的对立面提出的，以其独立非凡的品格而自成一路。如明徐渭愤世嫉俗、慷慨啸傲，做人作画着意反叛传统。清石涛鼓吹"我用我法"，张扬独立的人格画格，反对旧传统和束缚。至于八大山人作品中的形象，则更是突出，所作鱼、鸭、鸟等常"白眼向人"，孤傲倔强，即使是落墨不多的鸟儿，也有不可一触、触之即飞的状态。这些狂怪形象无疑是画家自我人格的写照，即所谓"愤慨悲歌，忧愤于世，一一寄情于笔墨"。郑板桥评其作品道："横涂竖抹千千幅，墨点无多泪点多。"最终，一些画家公开打出了"怪"的旗帜，出现在清代康、雍、乾时期的"扬州八怪"，即金农、黄慎、郑板桥等八位性格倔强的画家，以横扫千军之势，反对陈腐的师古之风。郑板桥在一幅《兰竹石图》上题词："掀天揭地之文，震电惊雷之字，呵神骂鬼之谈，无古无今之画，原不在寻常眼孔中也。"这正是他的人格、画格的真实写照，我们可以从中看出"扬州八怪"清逸狂怪的画风、诗风，以及他们渗透了道家超越精神的人品。

[1] 潘天寿：《中国绘画史》，第 250 页。

第四章
舞——中国传统艺术的乐舞智慧

　　远古的中华大地上，原始的图腾歌舞与狂热的巫术仪式曾经形成过龙飞凤舞的壮观场面。因而，在中国古代艺术中，诗、乐、舞最初是三位一体的，只是到后来才逐渐发生分化，形成了各具特色的不同艺术门类。

　　但是，这种具有强烈生命力的乐舞精神，并没有随着艺术门类的分化而消失。恰恰相反，这种乐舞精神后来逐渐渗透与融汇到中国各个艺术门类之中，体现出飞舞生动的形态和风貌。正是在这种意义上，宗白华先生说："'舞'是中国一切艺术境界的典型。中国的书法、画法都趋向飞舞。庄严的建筑也有飞檐表现着舞姿。"[1] 他又说："中国的绘画、戏剧和中国另一特殊的艺术——书法，具有着共同的特点，这就是它们里面都是贯穿着舞蹈精神（也就是音乐精神），由舞蹈动作显示虚灵的空间。"[2]

　　道的精神—气的生命—舞的形态，这就是中国传统艺术精神整体结构的逻辑。

第一节　道的动象

一、以乐（舞）喻道

　　中国传统思想、古代哲学，在本质上是运动的思想、运动的哲学。中国古代哲人认为，诗、歌、舞三位一体的乐的流动性、变化性来自天（即道）。古代哲人也正是从乐的形式上找到了道与艺的关系。庄子在《养生主》中所

[1]　宗白华：《中国艺术意境之诞生》，见《美学散步》，第 69 页。

[2]　同上文，第 78 页。

讲述的庖丁解牛的故事，说明了"道"的生命近乎"技"，"技"的表现启示着"道"。而这表现着"道"的"技"，所呈现出的形态是"乐舞"。所谓"手之所触，肩之所倚，足之所履，膝之所踦，砉然响然，奏刀騞然，莫不中音，合于桑林之舞，乃中经首之会"（《庄子·养生主》）。宗白华先生由此而发挥说："'道'的生命和'艺'的生命，游刃于虚，莫不中音，合于桑林之舞，乃中经首之会。音乐的节奏是它们的本体。……艺术家要能拿特创的'秩序的网幕'来把住那真理的闪光。音乐和建筑的秩序结构，尤能直接地启示宇宙真体的内部和谐与节奏，所以一切艺术趋向音乐的状态、建筑的意匠。然而，尤其是'舞'，这最高度的韵律、节奏、秩序、理性，同时是最高度的生命、旋动、力、热情，它不仅是一切艺术表现的究竟状态，且是宇宙创化过程的象征。"[1]

道家和儒家看待乐（舞）与道的关系，除了道本身的含义不一样外，在乐反映道、表现道这一点上大体是一致的。

古代哲人以乐喻道，在人的创造性活动中挑选出乐（舞）作为表现道的感性物质形式，不是随意的。乐（舞）的形态特点与观念中道的形态特点确实很相似。道乃"无状之状，无物之象"（《老子·第十四章》），超越形体，超越耳目感官。然而，"道之为物，惟恍惟惚。惚兮恍兮，其中有象；恍兮惚兮，其中有物。窈兮冥兮，其中有精；其精甚真，其中有信"（《老子·第二十一章》），道是实存的。一般人们认为，老子的这种描写像是"气"的特征，其实这种描写更像是人的"意识"的特征。在古代哲人看来，作为绝对精神的道是抽象而无形的精神之流，其运行是流动而不可见的，而音乐的特点恰恰是无形性。

黑格尔说："音乐无论在内容上，在感性材料上，还是在表现方式上，都和造型艺术相对立，紧紧地把握着内心生活的无形象性。"[2] 这里所谓的"形象性"，指事物占有空间的形状，或实际外在的现象。音乐与诗、造型艺术都不同，表现的是单纯的内心活动，"适宜于音乐表现的只有完全无对象

[1]　宗白华：《中国艺术意境之诞生》，见《美学散步》，第66—67页。

[2]　黑格尔：《美学》第3卷上册，朱光潜译，商务印书馆2009年版，第219页。

的（无形的）内心生活，即单纯的抽象的主体性"[1]。黑格尔对音乐的这些论述，虽具有唯心的色彩，但多少还是说出了音乐形态的特殊之点。"单纯的内心活动""单纯的抽象的主体性"，这与中国古代哲人体悟道的精神状态是多么一致！

中国古代哲人总是从时间的流动去体悟道的流动。孔子说："逝者如斯夫！"（《论语·子罕》）庄子说："先天地生而不为久，长于上古而不为老。"（《庄子·大宗师》）《易传》论易理之广大："广大配天地，变通配四时"；论乾之美德："与四时合其序"；论坤之美德："应乎天而时行"。时间领率着运动。自然界的时间，用年、四季、昼夜、小时、分秒来分割。艺术中的时间，则是节奏。音乐正是在否定了物质材料的空间性时，才获得了观念性较强的时间性。黑格尔指出，音乐把物质的空间性化成一个个别的孤立的"点"，这种先后出现的"点"只在时间中承续下去，因而具有了时间的观念性，同时它的抽象性也转变为可闻性。由于声音在时间上的承续要凭记忆来证实它的存在，因此时间上的承续要比空间中的并存更有观念性。声音否定了空间性，从而获得了观念较强的时间性。既然道是"无状之状""无物之象"，悟道人的心中只能是流动着观念较强的时间，四季循环，日月递变，逝者如斯，就如同乐中节奏的起伏流变。正因为乐直接诉诸人的心灵，直接诉诸单纯的内心活动，并具有在时间中流变的节奏、具有观念较强的时间性等特点，与道有上述的相合之处，才可能直接成为体现道的感性物质形式。当然，这种可能性变为现实，是建立在中国人的精神活动和艺术实践交互作用的运动之上的。

中国上古舞乐的发展是极有意识的，这从"舞"字的构成中就可看出。舞字的构成来自下面两个舞者对着上面的"无"，"无"即看不见的神灵、灵魂等。舞乐在中国上古是一种原始的崇拜形式，一般由舞蹈、音乐和诗歌组成，当然舞蹈者的化妆、纹饰以及场地布置都包含有美术，因而这种乐就不能不影响到以后自乐发展分离出去的各个艺术门类。中国古代

[1] 黑格尔：《美学》第 3 卷上册，第 332 页。

巫术乐舞非常发达，几乎一切重大的宗教巫术活动都伴有巫舞巫乐。中国古代是个农业社会，用以祈求丰收的农业巫术乐舞普遍存在，而领舞者则是巫。《说文》云："巫，祝也。女能事无形，以舞降神者也。象人两褎舞形。"一些被称为"先王"的部族首领，或许本身就是巫。值得注意的是这种巫在舞乐时的精神状态。既然巫舞祈求的对象是神明，巫又是通神明者，是神明的代言人，巫舞的动作形态就必须尽可能表现神的意志和形态。巫舞无论多么复杂多样，都必须表演一次"降神"的过程，也就是神灵"附体"的过程。这一舞蹈的过程，除了伴有奇特的咒语、狂乱的呼号、震慑人的音律之外，在形体上则表演出剧烈的、紧张的，甚至是反常的、疯癫的动作，以此传达神的意志。这种巫舞，也就是神意的具体化、肉身化。这是"最高度的韵律、节奏、秩序、理性，同时是最高度的生命、旋动、力、热情"[1]。所有的原始巫术舞蹈，都力求以人自身的肉体使神意具体化、肉身化。可以说，巫者的舞是所有原始宗教巫术舞蹈的典型和集中表现。这样一种以感性物质形象、感性物质形式表现崇高、神秘精神的行为，也就是中国古代艺术以舞的形式体现深不可测的玄冥境界的先声。也可以说，中国传统艺术贯穿着舞蹈精神，中国传统艺术形式上"舞"的品格，来自中国上古乐舞追求精神表现的传统。宗白华先生说："形式之最后与最深的作用，就是它不只是化实相为空灵，引人精神飞越，超入美境；而尤在它能进一步引人'由美入真'，探入生命节奏的核心。世界上唯有最生动的艺术形式……如音乐、舞蹈姿态、建筑、书法、中国戏面谱、钟鼎彝器的形态与花纹……乃最能表达人类不可言、不可状之心灵姿式与生命的律动。"[2]

二、以飞通神

中国传统艺术在外形式上追求舞的境界，首先是在造型上追求鸟兽的动势。不论中国传统艺术把神灵和道意作为灵魂是何等玄妙，一旦要把神灵和

[1] 宗白华:《中国艺术意境之诞生》，见《美学散步》，第67页。

[2] 宗白华:《论中西画法的渊源与基础》，见《美学散步》，第100页。

道意的形态诉诸感性形式，一旦这种感性形式要反映出美的抽象，就不能不求助于自然的感性形象。而体现这种上古时期最不具有人间性，而又最具有自然超凡力量、最神秘的形象是鸟兽。

以鸟兽的运动来体现天意、道意，其社会文化背景是浓烈的图腾崇拜和原始动物崇拜。费尔巴哈在《宗教的本质》中指出："自然是宗教的最初原始对象。"[1] 原始宗教崇拜最早主要表现为自然崇拜、生殖祖先崇拜和图腾崇拜三大类。其中，图腾崇拜和自然崇拜的主要内容是动物崇拜。因为动物是人在天地中有生命的伙伴，是人赖以生存下去的食物供应者。渔猎是中国古代先民生产活动的主要方式，是先民赖以生存的重要保障。即使有了农业，当时也仅仅是对渔猎的补充。人类在生存上对于动物的依赖，以及动物所表现出的大大超过人类的各种特异能力，特别是特异的奔跑、飞翔、游泳、跳跃、上树、入土等运动能力以及高于当时人类的寿命，都加剧了先民对动物的崇拜，从而把动物的这些能力和特点予以神化，甚至同部族的祖先和命运相联系，被作为图腾而崇拜。弥漫于原始先民意识中的"万物有灵"观念，又赋予一些特殊的动物以灵性，使之具有通神灵、通上宰的功能，成了人与神交通的使者，动物的运动也就体现着天意。中国的古代艺术，尤其是造型艺术和乐舞紧紧地依附着原始宗教，乐舞的律动、造型艺术的形象无不体现飞动的神灵和流转的道的精神。作为神灵和道的精神体现，形象的兽性的动态化自然就不可避免。

中国先民最重要的图腾龙与凤的造型都围绕一个"飞"字展开，正所谓"龙飞凤舞"。闻一多在《伏羲考》中指出，作为中华民族象征的"龙"的形象是以蛇为主体，加上各种动物形象而形成的，它"接受了兽类的四脚，马的毛，鬣的尾，鹿的脚，狗的爪，鱼的鳞和须"[2]。从社会意义上说，这可能意味着远古中华大地上，以蛇图腾为主的部落不断战胜、融合其他部落，即蛇图腾不断合并其他部落图腾而逐渐演变成龙。从形象观念方面来看，这些特征除了以综合的方式强化外形的非人间性外，大多还是强化蛇的运动能

[1]　费尔巴哈：《宗教的本质》，王复译，商务印书馆 1959 年版，第 2 页。

[2]　转引自张涵、史鸿文：《中华美学史》，西苑出版社 1995 年版，第 39 页。

力，最终使原本只有入水钻洞本领的爬行动物腾空而起，成为在宇宙中自由隐显翻飞的神物"龙"。中国远古的另一大氏族部落图腾符号"凤"，同样是对飞鸟的神化。《山海经》多处提到"人面鸟身""五彩之鸟""鸾鸟自歌，凤鸟自舞"。郭沫若在《青铜时代》中指出"玄鸟就是凤凰……'五彩之鸟'大约就是卜辞中的凤"[1]。凤的神化同样采用了综合的手法，力图把各种鸟及其他动物的非凡特征集于一身，晋人郭璞认为这些特征是"鸡头、蛇颈、燕颌、龟背、鱼尾，五彩色，高七尺许"。凤有时幻化为花卉满身，合植物与动物为一体，似乎要把山林花草都融汇在动律中一起飞翔；有时它又肢解于回旋流动的图案中，在抽象中形成一个凤舞的世界。注满"凤"的精神气质的荆楚绘画，是一个富于抽象意味的动态世界。在图案中，它有意曲尽折线之美，菱形纹与三角形纹、六角形纹与S形纹、乙字纹与十字纹等几何纹饰复杂而又巧妙地相错相套，变化莫测，流转不息。为了适应这种运动性的回环旋转的意象，所有的物象母题都被拉长了，所有的画面都布满了曲折之线，所有的空隙都有曲线的余韵。这个曲折飞动的世界，传达出一种热烈、繁复的音乐气氛和生命机体强烈的律动感。

中国上古艺术在以鸟兽为母题表现、神化"飞动"这一主题的时候，最重要的造型手法是抽象化、符号化。这种抽象，大多并不表现为自然形态的完全丧失，而只是表现为简化、概括、提炼等手法的使用，从而得到最简化的形象。这样，不仅保留了自然物象最基本的特征，而且把这一特征结合在大化流行的主旋律之中，使之成为一个有象形意义的符号。对事物抽象化的这种表现方法，为古代艺术表现高度抽象的精神意境提供了极为有利的条件。专家们都承认，陶器纹饰的演化，是由写实的、生动的、多样化的动物形象演化成抽象的、符号化的、规范化的几何纹饰。这一总的趋向和规律，作为科学假说，已有成立的足够根据。在这种演化中，原始巫术礼仪中的社会情感，包括深含其中的观念和想象积淀为感官感受后，浓缩在抽象的、符号化的、规范化的纹饰之中。这些纹饰充满了大量的社会历史的原始内容和

[1] 转引自《美学》第 2 期，上海文艺出版社 1980 年版，第 137 页。

丰富含义，其中重要的一点是古人关于自然大化流行、生命流转不息、万物奔腾不止的神魔感受和原始的宇宙观念。由于这种原始宗教性的神魔感受和宇宙观念是那样强烈，而古人又没有具备高度模仿自然的能力，原始的理性大大超过感性的表现力，因而人们十分自然地采用了抽象化、符号化的方式。当人们的原始宗教意识淡化，并且具备了模仿自然的造型能力时，情况就不一样了。

从气势雄伟的秦始皇陵兵马俑，可以感受到中国造型艺术的写实能力有了质的飞跃。与真人、真马等大的陶俑、陶马，外形准确、精细，体现出不同的面貌和性格，战马的写实水平可与同期的希腊、罗马雕塑相媲美。在此基础上，随楚文化的胜利而产生的汉代艺术，以楚人的浪漫主义为主导，融合了中原的理性和质朴，体现出一种既不同于周秦的沉静又不同于荆楚的迷狂，而是纯情的自然主义和热烈奔放的浪漫主义相结合的特质。"飞"，仍然是汉代艺术意象造型的主要旨趣。楚人崇巫多富人情味，汉人崇巫则人情味更浓。后者崇尚自然，主张天人相通、天人相应、人物相通、人物互渗、人神相亲。实际上这是把人情渗入自然，将大自然精神化、感情化，从而将人与自然融成一片。因而，汉画中大自然的富丽宏伟与萦回于汉人脑际的伟大宗教理想相适应，以奔放而飞动的节奏，演奏出大自然和人类力量的凯歌。神人相通，实际上既使神"人化"，又使人"神化"。这是原始宗教哲学所流露出的人追求自由力量的最高表现，虽然它往往是荒诞不经的，但是这种精神力量如江河流入大海、春风拂煦大地，鼓舞了汉人生活中的一切，包括天界和冥府。长沙马王堆一号汉墓帛画留给我们的正是这样一个精神世界：三段式构图把天界、人间、地界纳入一个瞬间。天界是美妙的，人间是美好的，死亡也是华彩的，这真是"乐天知命"的儒家风度。但是，那些活泼、生动、充满了生命力的奇特形象，那些回环飞动的线条和绚丽的色彩，却又奏出了神秘热烈的宗教性的音响。

对于整体精神气质和大的动势的迷恋，加之当时石刻画像砖受到工具材料等方面的局限，使得汉人的写实水平还难以达到惟妙惟肖的程度。汉代艺术匠人在无法、无力也无意致力于细部修饰的情况下，把敏锐的艺术洞察

力集中在事物的精神气质方面，以简洁概括的手法、朴拙的整体形象和强烈的动势，寓精神于粗犷的外形之中，使形与神有机结合，静中见情，静中寓动，不同形象的神态迥然不同。尤其令人叹为观止的是那些生死相抵的斗牛、千姿百态的奔马、行动如风的虎豹，它们都表现出奔放的活力和无穷无尽的意趣，仿佛带有一种来自心灵深处的魔性，豪放而洒脱。

汉人对于"舞"的表现，已不再主要依靠分解、组合、重构幻想性的神灵形象，也不再主要依靠抽象化、符号化的纹饰，而是主要依靠既有主观概括、改造，又大体忠实于自然物象的意象，而且也不像青铜形象那样依靠局部形象的肆意夸张变形，而是依靠物象整体上的动势夸张和有节制的变形。舞的动态性表现同时转向内向，与事物（人物、动物）的精神、神态刻画互为表里，表现出一种比较自觉的对外部世界的改造，更富于精神上的飞动感，把神与形的运动紧紧联系在一起，形的运动服从于神的飞扬。这种思想不仅与汉画的艺术实践完全一致，而且是晋代顾恺之的"以形写神说"以及南齐谢赫的"气韵生动说"的源泉。"生动"，成为中国传统艺术审美的一个重要标准。

三、动静合一

魏晋以后，中国思想界发生了重要转折。以老庄为基础的玄学盛行，加之佛教传入，中国传统艺术的内在哲学意蕴发生了变化。但是魏晋玄学主要流行于知识阶层，对于当时作为艺术主潮部分的宗教艺术，影响并不那么直接。全社会（包括上层知识分子和下层百姓）所信仰的佛教，对于宗教艺术虽然影响直接且巨大，但是，正如早期佛教的传入一样，佛教绘画传入中国也经历了一个由简陋、肤浅到精致、深刻的过程。如果说早期佛学传入由于语言和思想方面的原因，不得不采用翻译并辅之以讲习的方法，讲的人按自己已有的知识去讲，听的人按自己原有的中国思维模式去理解和接受，从而形成了中国佛学的特点，那么在佛教艺术方面也同样如此，形成了自己的特色。正因为如此，汉魏佛画、雕塑的形象特征、精神风貌大体是中国式的。北魏塑像的"清面瘦相"或"秀骨清像"具有典型的中国式审美趣味，这与一

犍陀罗的西域式优美、世俗和印度雕塑的肉感、丰满大异其趣。清瘦的面孔，依然是汉画中神仙的韵味；飘逸的风采，依然带着楚汉绘画的神仙气。佛的体态也没有犍陀罗的三弯式，而是保留着中国式的静态和质朴。至于佛画所描绘的各种动物的造型，则完全来自汉画像砖，其简洁夸张和充满生命力的腾跃飞动之感，更是汉画的神韵。在造型手段上，西域式的体面表现和凹凸晕染法被大量采用，但主要手段仍然是线条。只要我们把敦煌的北魏壁画和汉代的墓室壁画对照一下，就可以清楚地看到，线条的情致毫无二致，只不过有的更为粗犷、沉稳、娴静。构图手法在短暂地照搬印度犍陀罗模式后，很快回归汉画像砖综合时空的传统，绘画意象的动态感基本上继承了荆楚绘画与汉画的风格和手法。

隋唐及以后，壁画艺术实现了主题的大转移，从以悲惨的佛传故事折射人间的痛苦转为以佛国的净土世界折射人间的幸福。中国画家们也就更满怀激情地创作了中国佛教艺术的特殊样式——西方净土经变图，用人间的样式，通过理想化的手法，描画出一个五彩斑斓的西方极乐净土世界。它规模雄伟，构图严整，色彩绚烂，形象优美，洋溢着浓厚的生活气息。它所展现的澄碧浑远的天空、巍峨壮丽的楼台、金碧辉煌的雕梁画栋、清澈的池水、盛开的莲花，以及庄重柔美的菩萨、妩媚妖娆的飞天，构成了一个纯善智慧、繁华富丽的极乐世界。盛唐时，这类绘画更是强化了人间的富贵气和享乐主义。显然，人们信佛，并不是要走向痛苦，而是要走向欢乐，并且不是那种不可想象、不可理喻的精神上的欢乐，而是一种与眼前一样的有现实感的欢乐。这样，经过长期的内在冲突，佛教艺术的主题终于从痛苦走向了欢乐，从出世走向了入世。

意象的动态从外表剧烈的狂热躁动、奔放、飞腾，转向内向的含蓄的流转、飞扬、柔曲，从热烈迷狂似的高歌转变为委婉抒情的吟唱。中国宗教绘画的这一意象舞动的特色，一直延续在以后的金、元、明、清的各类宗教绘画之中。无论是山西岩山寺金代佛教壁画、山西永乐宫元代道教壁画，还是北京法海寺明代佛教壁画，都大体上保留了这一楚汉艺术飞舞的传统风格。道释人物衣带飘拂，男性如虎龙腾跃，女性如乘风飞升，加之祥云回环流

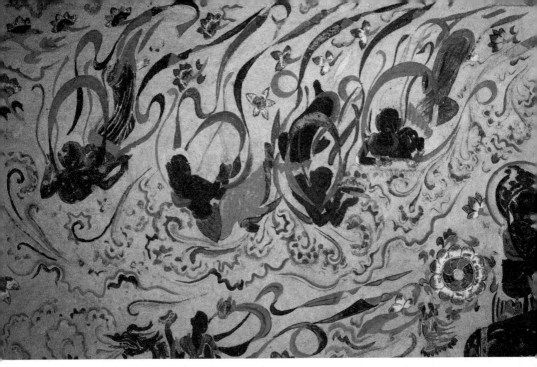

敦煌莫高窟第 329 窟西壁龛顶壁画中的飞天

动，真是满壁生风；龙走蛇行的线条更如气流盘旋，加之如火如荼的浓烈色彩，使人身心如坠五音繁会。如果对比着观赏印度和西域的壁画，这种感受就会更为明显。同样是宗教绘画，有的甚至内容相同，西域的壁画却是印度似的慵懒的身姿和神态、真实沉重的肉感表现、沉静的线条和色彩，让人感到这里是一种春日般暖融融的安详的世界。即便是佛陀雕塑，中印两国的旨趣也完全不同。敦煌佛陀那诗意的微笑美，那飘洒而又陶醉的神情，那洞悉哲理、超凡脱俗的意态，那质朴简洁而又流畅的外形，那通贯上下的流动的阴线，都给人以更多的飘飘欲仙的飞扬感。宗白华先生说，敦煌艺术的"线条、色彩、形象，无一不飞动奔放，虎虎有生气。'飞'是他们的精神理想，飞腾动荡是那时艺术境界的特征"[1]。这不仅对于敦煌艺术，而且对于中国的所有宗教艺术，包括民间艺术都是适用的。

　　然而，中国传统思想毕竟又有以静为本的一面。道家的最高精神本源"道"的基本属性是静寂。在运动和寂静这对矛盾中，道家认为寂静是主导

[1] 宗白华：《略谈敦煌艺术的意义与价值》，见《美学散步》，第 129 页。

的、根本的，并认为事物的运动最终向本体复归，最终返于"静"。儒家以自己独特的体验高扬虚静精神，强调通过深刻的道德体验去冷静理智地把握现实的人生，荀子明确地把虚静而知"道"提到"治之要"的高度。佛教传入中国，更助长了虚静思想，由此而产生一系列类推的思想：道家主"意"，佛家主"灭"；道家主"静知"，佛家主"涅槃"；道家主"物我两忘"，佛家主"四大皆空"。禅宗大讲"静虚"，中国文人大多参禅问道，故而谈起静气来，便多少带有禅味。

在艺术创作方面，"静气说"最早见于庄子的"梓庆为"的寓言。唐宋以后，随着艺术美的追求进一步转为内向、转向精神，"静气说"正式进入艺术理论。宋人山水、花鸟画，取材为山水、梅、兰、松、竹等，讲究"萧散简远""简古澹泊"、虚静灵和的境界，追求"常在咸酸之外"的"味"，即欧阳修所说的"萧条淡泊，此难画之意"（《鉴画》），郭熙所说的"幽情美趣"（《林泉高致》）。"静气说"大备于明清两代，不仅正式以"静气"二字品评书画，而且论述精到，"静气"至此明确成为书画的品格要求，书画作品的风貌也随之静意悠然。最早提出画中"静气"的是清初笪重光。笪重光《画鉴》云："山川之气本静，笔躁动则静气不生。林泉之姿本幽，墨粗疏则幽姿顿减。"方薰更明确提出画境要有"静气"，其《山静居画论》云："作画不能静，非画者不能静，殆画少静境耳。古人笔下无繁简，对之穆然，思之悠然而神往者，画静也。"清代一大批著名画家也都有类似的观点。清淡、幽深，是一种凄凉寂寞的静。它已经从李白的空灵玄远、王维的淡泊玄妙，进而变化成幽深清冷、凄凉疏落的静漠和玄妙神秘，令人产生一种形而上的领悟。

"静气"与中国上古以来传统的"飞动"意态，并不矛盾。中国古代哲学认为，宇宙或大自然是一个永远充满生机、生生不息的世界。在这一世界之中，一切事物之间、每一事物内部都存在着彼此对立、互为转化的两种性质、功能与态势，处于永恒的运动变易转换之中。这就是阳阴及其流转。阴与阳，像生命运动中两种互为涵摄的力量，是互对、互应、互动与互补的二元，构成了"生"之易理的双向流动。《易·系辞上》云："一阴一阳之谓道。"而阴为静，阳为动。而且，在中国传统思想中，道家崇尚阴柔，以静

为本；儒家则崇尚阳刚，以动为先。君为阳，臣为阴，上阳下阴，诸阳者法天，诸阴者法地。阳阴的关系，既是人间君臣的关系，又是动静相属的关系。所以，中国传统思想不可避免地坚持对运动观念和动态审美意识的推崇，在静动之中，从不因为求静而否定动，而是竭力寻求二者的统一。

宗白华先生说："禅是动中的极静，也是静中的极动，寂而常照，照而常寂，动静不二，直探生命的本原。"[1] 中国传统思想本来就认为动静是密不可分的，有动必有静，有静必有动。正如苏轼在《送参寥师》一诗中所说："欲令诗语妙，无厌空且静。静故了群动，空故纳万境。"显然，静方能识动之妙，空才能容纳万境于胸中。宗白华先生还说，中国绘画所表现的精神是"'深沉静默地与这无限的自然，无限的太空浑然融化，体合为一'。它所启示的境界是静的，因为顺着自然法则运行的宇宙是虽动而静的，与自然精神合一的人生也是虽动而静的。它所描写的对象，山川、人物、花鸟、虫鱼，都充满着生命的动——气韵生动。但因为自然是顺法则的（老、庄所谓道），画家是默契自然的，所以画幅中潜存着一层深深的静寂。就是尺幅里的花鸟、虫鱼，也都像是沉落遗忘于宇宙悠渺的太空中，意境旷邈幽深"[2]。落实到艺术审美，基本属于阴柔之美的不可见的意境、意蕴是静态的，基本属于阳刚之美的体势、脉络、形式语汇是动态的。二者的关系是以动示静，以体势、脉络、形式语汇来构筑、表现和暗示意蕴、意境，也就是在整体的哲学意味、情感氛围、情绪趣味上追求宇宙感的静意，而在体势、脉络、形式语汇等形式因素上追求生命的飞动和舞蹈。当然这是大体说来，实际上，静态的哲学意味、整体的情感氛围中仍然流荡着舞的光韵和气韵，飞动舞蹈的形式语汇中渗透着沉着含蓄的静味。

这种动静合一的整体的形式方面的风貌，即为体势、情势。这种体势、情势是形式方面动静合一的风貌，是中国传统艺术蕴含东方哲学神韵的"舞"的姿势。对于艺术作品这种风貌、风姿和势的描绘，在中国古代文论、书论、画论中比比皆是。

[1] 宗白华：《中国艺术意境之诞生》，见《美学散步》，第65页。
[2] 宗白华：《介绍两本关于中国画学的书并论中国的绘画》，见《美学散步》，第123页。

大体说来，这方面的论述与"意境说"在中国艺术中逐步发展的态势相吻合。在"意境说"酝酿的阶段，"舞"的面貌大体以"飞动"为主。而"意境说"成熟之后，动静不二的追求成为主流，各家各派各有侧重。有的依然以"飞动"为主，有的则强调静态美，力求静中寓动。需要指出的是，这种划分仍然只是大致的。在"意境说"的诞生阶段，也有一些玄学精神很强的艺术家很重视静的意味；"意境说"占统治地位以后，也有一些艺术家仍然重视动的表现，尤其是在书法领域里更是如此。

第二节　灵的空间

不同民族的空间表现形式与不同的宇宙观紧密相连。宗白华先生指出："中国画中的空间意识是怎样？我说：它是基于中国的特有艺术书法的空间表现力。中国画里的空间构造，既不是凭借光影的烘染衬托（中国水墨画并不是光影的实写，而仍是一种抽象的笔墨表现），也不是移写雕像立体及建筑的几何透视，而是显示一种类似音乐或舞蹈所引起的空间感型。确切地说：是一种'书法的空间创造'。中国的书法本是一种类似音乐或舞蹈的节奏艺术。"[1] 也就是说，中国艺术的空间是一种音乐化、舞蹈化的空间，是人的精神、情感染化了的空间，是一种"舞"态的灵的空间，其内在意蕴是"俯仰自得"的节奏化、音乐化的宇宙感。中国人历来认为书法、绘画，乃至音乐、舞蹈的节奏空间表现，来自对宇宙自然节奏化的体验。

一、虚实互动

其实，中国人对宇宙自然节奏化的抽象，首先在阴阳虚实。中国古典美学的虚实论，则源于老庄的道论和《易传》的阴阳说。

《易·系辞上》云："一阴一阳之谓道"，"一阖一辟谓之变，往来不穷谓之通"。《荀子·礼论》也说："天地合而万物生，阴阳接而变化起。"道家也

[1]　宗白华：《中西画法所表现的空间意识》，见《美学散步》，第 115—116 页。

认为宇宙万物因互相对立的两个方面相联系、相转化而运动着。宗白华先生说："我们画面的空间感也凭借一虚一实、一明一暗的流动节奏表达出来。虚（空间）同实（实物）联成一片波流，如决流之推波。明同暗也联成一片波动，如行云之推月。"[1]

在中国传统思想中，感性空间形态最基本的两个方面是虚和实。中国传统艺术把艺术作品看成一个自满自足的宇宙整体，作品的空间正是艺术形象生存的空间，体现着整体造化的生存之道。这个有机整体只有拥有虚与实这两种相反相成的感性物态，才能让人在整个空间中感到生命的运动。实是具有自然物象的感性形态，而虚同样存在着隐藏的感性形态，这就是流行的气和波动的光。本来中国人的空间观念就是与气联系在一起的，整个空间都充满着生命之气。张载认为，"太虚即气"（《正蒙·太和》），气之聚为万物，散而为太虚，因此整个空间是生命的空间。所谓有无、虚实皆统一于气。"故曰：通天下一气耳。"（《庄子·知北游》）中国画的底层的空白表达着本体"道"。这个虚白不是几何学的空间构架，更不是死的空间，而是创化万物的永恒运行的道，是最活泼的生命的源泉，是实的生命感性形态的某种对应和延伸。也可以说，虚有感性形态而又超感性形态，故杨慎《升庵诗话》强调以无为有，以虚为实。唯虚实相间，才能体现完整的生命空间形态，才有可能表现完整生命的运动节奏。因此，中国传统艺术一贯主张从宇宙自然万物的生气活力中来发现音乐和舞蹈之美，表现其中的韵律节奏。

虚与实，无论是在哲学还是在美学中，都不仅仅是指两种性质相反的事物，更是指两物的互对、互补、互动的态势。虚实相互涵摄，相互感通，你中有我，我中有你，又各以对方的存在运动为自我的存在运动的条件，双方在互逆互顺、互对互补中运动变化。这种虚实涵摄的关系，在我们面前勾画出了自然宇宙的一种虚虚实实、实实虚虚、相交相接、相错相杂、相推相动、相融相化的复杂而微妙的节奏变化。

但是，这种动态的心理空间构架，毕竟还是从实象中直接生发出来的，

[1] 宗白华：《中西画法所表现的空间意识》，见《美学散步》，第 92 页。

实象是基础。清邹一桂《小山画谱》云："实者逼肖，则虚者自出"；清笪重光《画筌》云："实景清而空景现"，"真境逼而神境生"，"虚实相生，无画处皆成妙境"。实象之所以能与虚象组成音乐节奏，在于实象能触发想象。中国艺术的实象符号（包括绘画的线条、戏曲的程式等等）具有抽象和象征的意味，对自然作了高度的概括，是一种带有提示性的艺术符号。它所提供的信息能够触发欣赏者进行广泛深入的审美联想和想象，同时它也能制约欣赏者在其提供的特定审美内容的基础上展开相应的自由联想和想象。实象符号在艺术作品中是一种既真且美、虽少却精、导向力强的形象符号。有时，这种符号导向的情思十分隐蔽、曲折，相联的虚象会呈现出泛指性和多义性，使艺术作品具有更加丰富多样的内涵，也使欣赏者得到更加隽永深远的美感。

正因为如此，中国的绘画、书法、诗歌、戏曲、音乐、建筑、园林等各门艺术，都十分重视虚实相生的美学原则和艺术手法。如古典诗词就非常强调虚实互动与虚实转化，一方面采用了"以实为虚"的方法，正如宋代范晞文在《对床夜语》中所讲："不以虚为虚，而以实为虚，化景物为情思"。艺术作品必须表现艺术家自己对现实生活的体验和感受，寓情于景，借物抒情，也就是"化景物为情思"，如杜甫的"感时花溅泪，恨别鸟惊心"（《春望》）。另一方面又采用了"化虚为实"的方法，将诗人的体验感受通过语言文字转化为艺术形象，变无形为有形。如马致远的"枯藤老树昏鸦，小桥流水人家，古道西风瘦马。夕阳西下，断肠人在天涯"（《天净沙·秋思》），这首小令的前三句仅仅并列了九种景物，就含蓄深沉地传达出一个天涯游子的凄婉心情，可谓情景交融，达于化境。

被称为世界三大园林体系之一的中国古典园林，更是极其重视运用虚实相生的审美原则来布置空间、组织空间、创造空间、扩大空间，以丰富美感、创造意境。中国古典园林最突出的特点，是追求一种"诗情画意"的审美境界。为了达到这种情景交融的审美境界，中国园林艺术家同样采用"以实为虚"和"化虚为实"的方法，创造了许多园林艺术表现方式和造园技巧，将自然美和建筑美有机地融合在一起，将山水花木和亭台楼阁、厅堂廊

榭等巧妙地结合起来，使整座园林的设计小中见大，变化多姿，虚实相生，曲折蜿蜒，韵味无穷，使得园内风景时而开朗，时而隐蔽，犹如一幅逐步展开的画卷，让人回味无穷，颇有"山重水复疑无路，柳暗花明又一村"的雅趣，在有限的环境中创造出无限的意境。此外，中国园林艺术家还采用了借景（如颐和园借园外玉泉山之景）、分景（如颐和园的长廊将全园分为湖区与山区两大景区）、隔景（如颐和园的园中之园——谐趣园）等多种造园手法来扩大和丰富空间美感，从而形成了中国古典园林鲜明而独特的艺术风格。宗白华指出："中国园林艺术在这方面有特殊的表现，它是理解中国民族的美感特点的 个重要的领域。概括说来，当如沈复所说的：'大中见小，小中见大，虚中有实，实中有虚，或藏或露，或浅或深，不仅在周回曲折四字也。'这也是中国一般艺术的特征。"[1]

虚拟性，可以说是中国戏曲艺术最重要的审美特征之一。中国戏曲艺术深深植根于中华民族的传统文化，追求虚实相生、似与不似的美学境界，以其特有的艺术风格在世界戏剧艺术中独树一帜。中国戏曲的虚拟性首先是指戏曲舞台上的道具布景具有虚拟性。戏曲舞台大多不用布景，而只用很少的道具。传统的戏曲舞台往往只设简单的一桌二椅，但在不同的剧情条件下，通过演员不同的表演动作，可以展示出不同的环境。它既是家庭用具、厅堂摆设，又可以被当作山、楼、台、阁等布景。其次，戏曲演员表演时更是经常采用虚拟动作，而戏曲的虚拟动作是舞蹈化和程式化的，是虚与实的结合。比如，戏曲中骑马的动作，马是虚的，马鞭是实的道具，演员挥动手中的一根马鞭就表示正在策马奔驰；又比如，舞台上划船的动作，船和水是虚的，船桨是实的道具，演员挥舞这只船桨就意味着荡舟江湖。最后，戏曲舞台时空和舞台调度更是具有极大的虚拟性。戏曲舞台所表现的往往不是真实世界中的客观时空，而是通过演员的唱、念、做、打的表演程式和手、眼、身、步的表演语汇，以虚拟的手法来表现剧情所需要的特定空间和时间，使戏曲的舞台时空具有了高度的灵活性与自由性。

[1] 宗白华：《中国美学史中重要问题的初步探索》，见《美学散步》，第57页。

二、时空合一

中国传统美学时空观反映了中国人对主体和宇宙自然的生命精神的体悟，体现了主体对宇宙生命形式的把握。中国人把宇宙自然视为一个有机的生命体，时空是这个生命体存在的形式，这种形式被赋予感性则形成境界，这便是"舞"。宗白华说："一个充满音乐情趣的宇宙（时空合一体）是中国画家、诗人的艺术境界。"[1] 也可以说，一个充满舞蹈情趣的宇宙（时空合一体）是中国画家、诗人的艺术境界。

中国人的时空观念最初是同生命意识紧密联系在一起的。时空感性形态的变化，体现为人、动物、植物、日月等自然万物化生、成长、变化的过程。从有关时间和空间的中国古文字的形状看，人们最早以日起日落、月升月降来记日，以谷草生熟来记年，以双手分左右，以日起日落辨东西，以向阳背阳认南北。中国是农业社会，农舍就是中国人的世界。中国人的宇宙概念与庐舍有关，"宇"是屋宇，"宙"是由"宇"中出入往来。因此，中国人是从屋宇中得到空间观念，"日出而作，日入而息"，由宇中出入得到时间观念。"空间、时间合成他的宇宙而安顿着他的生活。他的生活是从容的，是有节奏的。对于他空间与时间是不能分割的。"[2]

中国人的时空观念与自然生命意识相联，生命运动表现为空间，但是更表现为时间。在中国古代哲人看来，时空是互相依存的，时间是空间的运动方式，空间是时间的存在方式。但是中国古代哲人更强调，空间中存在着的一切都不是独立自足的，空间的内涵也在时间之内，存在的空间只有配合着时间方能自足，而存在与非存在（有与无，虚与实）都只不过是时间问题。运动的本质是时间，空间必须依时间的运行而存在。"时间的节奏（一岁十二月二十四节气）率领着空间方位（东南西北等）以构成我们的宇宙。所以我们的空间感觉随着我们的时间感觉而节奏化了、音乐化了"[3]，也就是

[1] 宗白华：《中国诗画中所表现的空间意识》，见《美学散步》，第 89 页。

[2] 同上。

[3] 同上书，第 89—95 页。

舞蹈化了。这样一来，"我们的宇宙是时间率领着空间，因而成就了节奏化、音乐化了的'时空合一体'"，也就是舞蹈化的"时空合一体"。[1]

舞蹈化的空间，在中国造型艺术中首先表现为多层空间。迄今出土的最早的长沙楚墓帛画《人物龙凤图》《人物驭龙图》，已把飞升的龙凤和人物组

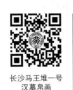

长沙马王堆一号
汉墓帛画

合在一起。最典型的是长沙马王堆一号汉墓出土的 T 形帛画，画分三层，分别展现了天界、人间、地界。在天界，人首蛇身的神主宰一切，金乌栖于扶桑，蟾蜍、玉兔活跃于月宫，嫦娥乘龙飞升，神豹把守着宫门；在人间，贵夫人端立在神鸟飞翔的天门下，正等待灵魂和精神的飞升，玉璧蛟龙之下帷帐华丽，宴祭正欢；在地界，裸体巨人立于鱼背，双手托起大地，一派神奇的生命运动的气象。那些活泼、生动、充满了生命力的奇特形象，那些回环飞动的线条和绚丽的色彩，使画面充满了"舞"的动感，但是这种动感却又包容在三层空间的连续展现之中。地界、人间、天界这三个空间通过同一个瞬间而联系在一起。

中国造型艺术的第二种舞蹈化空间，是多段连续空间。中国绘画早期主要服务于宗教和政治，表现的是神仙和圣人的业绩，不可避免地要表现故事和情节。绘画表现的内容并非某一瞬间，而是一个过程。顾恺之的《洛神赋图》就表现了这样一种连续的空间，从曹植旅途休息、众人陪同漫步洛水之滨、洛神浮现，到曹植与女神相会、游玩、相别，再到曹植长夜不寐、重新登程，在不切割的画面里一气表现，时间的流动将众多的空间组成一幅整体有机的画面。以后的一些大型人物画作品，大多是这一格局。北齐《北齐校书图》，唐张萱《捣练图》、周昉《簪花仕女图》、孙位《高逸图》，五代顾闳中《韩熙载夜宴图》，宋张择端《清明上河图》等，以及敦煌壁画里的《朕变图》《佛本生图》等都是在时空统一中展现人物命运的历程。

中国造型艺术的第三种舞蹈化空间是回环往复的流动空间。这一空间是前两种流动空间形式的最高发展。中国的山水画，自开创初期的作品，如隋

[1] 宗白华：《中国诗画中所表现的空间意识》，见《美学散步》，第 94—95 页。

展子虔《游春图》，唐李思训《江帆楼阁图》，到成熟时期的作品，如五代荆浩《匡庐图》、关仝《关山行旅图》、董源《潇湘图》、巨然《万壑松风图》、宋范宽《溪山行旅图》，元黄公望《富春山居图》、倪瓒《渔庄秋霁图》等等，都是上下前后远近空间（包括各种体积）在时间的牵引下起伏变化、回环往复。这表明中国人的舞蹈化的时空观念最终在艺术中得以落实。而在艺术理论上给予生动表述的则是宋郭熙的"三远法"，这是一种由高转深、由深转近、再横向平远的节奏化的运动，视线对于高远、深远、平远作俯仰往还、处处流连的观察，其中渗透了时间的节奏。

中国的戏曲更强调时空的主观性。汤显祖认为，戏曲舞台可以"生天生地，生鬼生神，极人物之万途，攒古今之千变"，让观众于"一勾栏之上，几色目之中……恍然如见千秋之人，发梦中之事"（《玉茗堂文》之七《宜黄县戏神清源师庙记》）。基于对戏剧本性的这种认识，戏曲家们对时空的处理更为灵活，更富于想象力。

一般说来，中国戏曲的时空处理有两种形式：一种形式如绘画的多层、多段或连续空间的样式，在单一线条的时间发展过程中尽可能自由地组织空间的流动。根据感情的表现需要，在对自然时间进行主观的放大或加以凝缩的同时，空间也随之拉开或压缩。中国戏曲常常将人物内心一瞬间的情感在时间上予以扩展，空间也常予以多层转换。反之，中国戏曲又常将数日、数月的时间凝缩，而舞台上急速转换的空间也在马鞭一挥或一个开门手势、一个圆场中飞快地闪过。

中国戏曲还有另一种时空处理形式，那就是时空双重或多重并列，也即舞台时空的二元化或多元化。中国戏曲常将古今并列，数百年时间浓缩于一个舞台空间的两个单元或多个单元，互相对应，同时展开和流动。这种二元化或多元化时空，淡化和抹去了特定的具体时间和空间的界限，将时空作了抽象化的处理，使时空成为可前可后的、弹性的、随主观情感而前溯或回流的心理时空，其内在意蕴与绘画中的第三种回环往复的时空节奏是一致的。中国戏曲还常将人间、阴间、仙境或梦境的时空，包括自然的和心理的两方面的时空组合在一起，依据情感的变化和心理的时空逻辑同时展开。这

种结构，在静止的一瞬间如同楚汉帛画中天界、地界、人间三界同时出现，而其舞台运动则在同一时间的牵引下，在三个空间同时流动。如汤显祖的名剧《南柯记》，写淳于棼颠倒沉醉在庭院古槐下，不觉南柯一梦。在同一时间内，南柯蚁国的时空流动也进行着。戏中展现了淳于棼在蚁国 20 年的君臣际遇、儿女姻缘、边关战守、宦海沉浮。真是人间忽一日，蚁国 20 年。蚁国的时空是对人间时空的一种放大，人间的时空又是蚁国时空的凝缩。又如《牡丹亭》采用了人间、梦境、阴间多重空间组合的方式，随着人物的心理过程而交替展现各个空间。用人间表现了世俗社会对美好青春的扼杀、礼教对父母心灵的扭曲，用梦境展现少女生前对美好爱情的渴望，用阴间表示死后对幸福人生的坚持等，编织了一个立体的多层次、多空间的艺术场面。人物的心灵世界转换为舞台的时空世界，人物的心理过程转换为人物的动作和时空的流动过程。无论是《南柯记》还是《牡丹亭》，给予我们的时空意象都是深邃、恢宏而又充满动感的，其深层意蕴似乎正如中国绘画中高远、深远、平远的回环往复，于是，舞台空间也在平远（如人间）、高远（如仙境、梦境）、深远（如阴间）中回环往复。

再就中国诗词而言，其时空转换的主动性更大，更为自由。但其时空组合的主要样式，也基本上与绘画、戏曲一致。一种是单线时间运动中空间的横陈排列，类似于平远的结构，在平面中连续并列空间。例如白居易的《钱塘湖春行》："孤山寺北贾亭西，水面初平云脚底。几处早莺争暖树，谁家新燕啄春泥。乱花渐欲迷人眼，浅草才能没马蹄。最爱湖东行不足，绿杨荫里白沙堤。"出现了四个空间——向阳暖树、新泥燕巢、迷眼乱花、没蹄嫩草，在平静的视线流动中，时间直线似地把它们一一贯串，互相对比映衬而又互相连续。

另一种时空格局则是回环往复式的，犹如"三远"的自由组合。如《诗经·蒹葭》的第一章："蒹葭苍苍，白露为霜。所谓伊人，在水一方。溯洄从之，道阻且长。溯游从之，宛在水中央。"再如陶渊明的《饮酒二十首》其五："采菊东篱下，悠然见南山。山气日夕佳，飞鸟相与还。此中有真意，欲辨已忘言。"在时间中流动的空间是"溯洄""相与还"的回旋动态。还

有一些诗词的名句，如"行到水穷处，坐看云起时"（王维《终南别业》），"江雨霏霏江草齐，六朝如梦鸟空啼"（韦庄《台城》），"移舟泊烟渚，日暮客愁新。野旷天低树，江清月近人"（孟浩然《宿建德江》），"昔人已乘黄鹤去，此地空余黄鹤楼。黄鹤一去不复返，白云千载空悠悠。晴川历历汉阳树，芳草萋萋鹦鹉洲。日暮乡关何处？烟波江上使人愁"（崔颢《黄鹤楼》），等等，都写出了从有到无再自无到有、由近及远再由远返近的空间回旋。还有一些采用散点组合方式的诗句，如"残萤栖玉露，早雁拂金河。高树晓还密，远山晴更多"（许浑《早秋》），是一种先低后高再由近及远的空间回旋，一种上下高低、高深平远的立体流动。

三、心灵的眼——远、大、移

中国人的时空观念与中国人的生命意识紧密相连，与人的心灵、情态直接相连。时空的节奏受人的心灵情感节奏的支配，既显现着宇宙自然的感性生机，又体现着人情感状态的深层境界。心理时空受精神和情感所支配，或者说，精神和情感为心理时空提供了内在运动的逻辑和动力，宇宙的时空则为心理时空提供了感性形式。浓烈的情感的时空可以加速和紧缩，淡泊的情感的时空可以放慢和延伸。由于中国人主张"天人合一"，人的精神和情感的运动要与道的精神合一，心理的时空流动要体现道的精神，因此，随着人的精神和情感追求最大程度的自由感，心理时空的组合和运动也同样追求最大程度的自由感，精神和情感对自然和有限的超越也体现为心理时空对无限的寻求。空间的时间化，以时间的无限流动来牵动空间作无限延伸运动，这就是中国艺术所追求的时空境界。这个境界用一个"远"字即可表示。可以说，"远"是"神""灵"，是"无"，是有时空而又无时空。一旦有时空，就不是无。但是，"远"通于无限性，故通于道。因此，中国古代哲人也以"体远"来"体道"。

魏晋时期，"远"常等同于玄，"体远"常等同于"体道"。如《晋书·王坦之传》中王坦之的《废庄论》云："动人由于兼忘，应物在乎无心。孔父非不体远，以体远故用近。"《世说新语》中许多地方的"远"字都是这一含

义。"远"成了士大夫的生活境界和精神情感境界，也成了人们形象描绘、比喻玄意道意的代名词。究其根源，是因为"远"的时空表现来自精神的超越与情感的无限流动和延伸。由"远"可以见灵，由"远"可以见道，由"远"可以见意。这便由可见进入不可见，并把二者统一在一起。而人之追求自由解放的心灵，随着视线之"远"而投向无限的时空，在无限的时空中展飞自由化的精神和情感。因此，"远"的时空，也就是灵的时空。

但是，这个"远"，不是肉眼在登高处直线似地极目远眺的空间，如代表近代欧洲精神的伦勃朗的油画所追寻的无限渺茫无际的高空，而是心灵的俯仰所体悟到的音乐化、节奏化的空间。节奏化的心灵，造成一种节奏化的眼睛，也就是"心灵的眼"。

这种"心灵的眼"，其观察特点是"以大观小"。宋沈括在《梦溪笔谈》卷十七《书画》中曾讥评画家李成以透视立场"仰画飞檐"："李成画山上亭馆及楼塔之类，皆仰画飞檐，其说以谓'自下望上，如人平地望塔檐间，见其榱桷'。此论非也。大都山水之法，盖以大观小，如人观假山耳。若同真山之法，以下望上，只合见一重山，岂可重重悉见，兼不应见其溪谷间事。又如屋舍，亦不应见其中庭及后巷中事。若人在东立，则山西便合是远境；人在西立，则山东却合是远境。似此如何成画？李君盖不知以大观小之法。其间折高、折远，自有妙理，岂在掀屋角也！"

中国人并非不知道焦点透视，至少在魏晋南北朝时，中国绘画已在理论上提出了有关透视的看法。这些对"近大远小"透视的认识，在以后的绘画理论和实践中也不断地被提及和运用，但最终并没有发展为整体空间处理上的焦点透视的路子。实践方面的原因前面已提到：中国绘画从一开始就大多表现动态的神仙、帝王、将相的故事，具有表现动态内容的欲望和传统。精神心理方面的原因则是中国人天生有着与自然亲近、和谐、合一的信仰，中国人总是把自己投入自然的怀抱去理解自然，与此同时理解自己。这种"天人合一"的立场，使中国诗人、画家以一种如出入家舍的俯仰自得的心态来欣赏宇宙，正所谓"游心太玄"。陶渊明有诗："俯仰终宇宙，不乐复何如！"（《读山海经十三首》其一）

这种心态并不是像西方那样基于人和自然的对立而追求无穷，而是在与自然亲和的愿望下，饮吸无穷于自我，让深广无穷的宇宙来亲近我，扶持我。这正如郭熙所说："世之笃论，谓山水有可行者，有可望者，有可游者，有可居者。画凡至此，皆入妙品。"（《林泉高致·山川训》）中国绘画山水，无论表现的是如何广阔、苍茫的空间，都要可行、可望、可游、可居。中国的诗总要征引无穷时空于自我，网写山川大地于门户。例如东晋郭璞诗"云生梁栋间，风出窗户里"（《游仙诗》其二），谢朓诗"窗中列远岫，庭际俯乔林"（《郡内高斋闲望答吕法曹诗》），王勃诗"画栋朝飞南浦云，珠帘暮卷西山雨"（《滕王阁序》），杜甫诗"窗含西岭千秋雪，门泊东吴万里船"（《绝句》），王维诗"隔窗云雾生衣上，卷幔山泉入镜中"（《敕借岐王九成宫避暑应教》），等等。中国诗人十分喜爱从窗户、庭阶以及帘、栏杆、镜来吐纳世界景物，以天地宇宙为家。

这种移远就近、由近知远的空间意识，造成了视线不断移动的观察方法。这种不同于固定于一点的焦点透视的"移"，是俯仰往还、远近取与的动态观照，是一种节奏化、音乐化的视点游动。晋王羲之《兰亭集序》云："仰观宇宙之大，俯察品类之盛，所以游目骋怀，足以极视听之娱，信可乐也。"中国山水画的"三远法"，也就是视线向着高、深、平的三个空间方位游移。

中国绘画中游移的视点，来自生活中人移动的观察视点，但又不同于后者，而是经过心灵想象提升的、存在于画家心中的视点，宗白华先生称之为"心灵的眼"。中国绘画理论曾明确提出视点必须是运动的这一问题，正所谓"步步移""面面看"。郭熙《林泉高致·山川训》说："山，近看如此，远数里看又如此，远十数里看又如此，每远每异，所谓山形步步移也。山，正面如此，侧面又如此，背面又如此，每看每异，所谓山形面面看也。如此，是一山而兼数十百山之形状，可得不悉乎？"但这只是画家观察自然的方法，而不是画家营构艺术作品时的视线。"步步移""面面看"，通过这种运动的观察方法，对自然物体的上下前后左右有一个完整的印象，并从中寻觅到物象之间的联系。但这远远不够，中国绘画境界之"远"，是由超越自然实存

而通向无限，通向苍茫的道意的"远"。

中国绘画要在艺术审美中追寻自由的心灵，挣脱现实的时空的束缚，寻找精神得以自由飞翔的时空。黄宾虹在谈及山水画的创作过程时说："'登山临水是画家第一步，接触自然，作全面观察体验。'坐望苦不足'，则是深入细致的看，既与山川交朋友，又拜山川为师，要在心里自自然然，与山川有着不忍分离的感情。'山水我所有'这不只是拜天地为师，还要画家心占天地，得其环中，做到能发山川的精微。"[1] 所谓"心占天地，得其环中"，就是把视觉变成心觉，把视象变成心象。心象也就是经精神情感熔铸的意象，因此，艺术视觉再不能满足于"看"和"移"，而是要产生含有"审视""眼界""眼光"等主观因素的境界；不再局限于具体的眼睛视界，而是借助于有一定文化知识和艺术修养的思维能力、"眼光"和"眼界"，最终借助想象，在心中营构动态的时空心象。这种营构艺术时空的"眼"，是自由心灵的"眼"。它对自然山川往往采取俯瞰的态势，笼罩全景。这是既高又大的视角。

宗白华先生指出，中国诗人特别喜爱用"俯"字。如杜甫为表现他的"乾坤万里眼，时序百年心"，总是使"心灵的眼"飞升到天际。他的许多名句都运用了"俯"字，如"游目俯大江""层台俯风渚""扶杖俯沙渚""四顾俯层巅""展席俯长流""傲睨俯峭壁""此邦俯要冲""江缆俯鸳鸯"等等，"俯"字运用十余处。当然，没有用"俯"字，而实际上是从俯瞰的角度写景的诗句就更多了。显然，"俯"是宏观的视角，不但联系上下远近，而且有笼罩一切的气度。

正因为"心灵的眼"采用的是宏观的"大"视角，是从全体来看局部，因而这心灵的观察是整体的和有机的。严格地说，这种心灵的观察是心灵依靠想象，依据精神和情感的流动，对自然景物进行全新的组织和营构，从全面的节奏来决定各部分、组织各部分，使之成为"一幅气韵生动、有节奏有和谐的艺术画面，不是机械的照相。这画面上的空间组织，是受着画中全

[1] 黄宾虹：《黄宾虹画语录》，第 9 页。

部节奏及表情所支配"[1]。全幅画面所表现的空间意识，正是大自然的全面节奏与和谐。

在中国传统艺术中，"远"的时空境界、"大"的艺术视角和俯仰上下的"移"的运动视线，是互相紧密联系的三个方面。没有"远"的境界追求，也就不会寻找"大"的视角和"移"动的视线；反之，没有"大"的艺术视角和"移"动的视线，"远"的境界追求也就无法落实。这是营构中国艺术时空形式的三要素。

第三节　线的艺术

中国传统艺术是舞的艺术、乐的艺术，而音乐是在时间中流动的表情艺术。线实际上是对乐舞的一种造型，乐舞的抽象化的最终形态是线，因此，中国传统艺术又是线的艺术。

在中国各个艺术门类中，不仅绘画、书法是线的艺术，而且雕塑、篆刻、音乐、舞蹈，乃至戏曲、古典小说等其他艺术，也都可以称为线的艺术。

中国戏曲同西方戏剧相比较，在戏剧结构的美学原则和艺术手法方面有一个很大的不同：中国戏曲主要是一种线性结构，也就是说将有头有尾的戏剧情节分成若干小段落，再用线将它们串起来，形成一种点线串珠式的戏曲结构；而西方戏剧主要是一种板块结构，也就是将情节事件压缩成几个大的板块，再将它们拼接起来，形成一种板块拼接式的戏剧结构。"这样，可以说中国戏曲的结构表现的是一种纵向的线性美，西方戏剧的结构表现的则是一种横向的板状美。"[2]

中国古典小说也主要是采用线性结构。如罗贯中的《三国演义》，就是以线性结构形象地再现了汉末、三国时期近一个世纪的历史，展现了风云变幻的政治斗争和惊心动魄的战争场面，可以概括为一句话——"三国归

[1]　宗白华：《中国诗画中所表现的空间意识》，见《美学散步》，第81页。

[2]　蓝凡：《中西戏剧比较论稿》，第404页。

晋"。又如施耐庵的《水浒传》，更是从北宋末年晁盖、宋江等 108 位英雄被"逼上梁山"，到梁山英雄两赢童贯、三败高俅、声威震惊朝野，再到接受招安、北征辽寇、征剿方腊，最后以悲剧告终，可以概括为一句话——"逼上梁山"。再如吴承恩的《西游记》，虽是一部神话小说，但其结构方式仍是一种线性结构。全书 100 回可分成三个部分：第一部分是孙悟空大闹天宫，第二部分交代取经的缘由，第三部分写唐僧师徒历经 81 难，终于到达西天，取回佛经。故事情节有始有终，三个部分被有机地统一在线性结构里，同样可以概括为一句话——"西天取经"。这种线性结构的叙事方式，大多具有鲜明的开端、发展、高潮和结局，长期以来对中国读者的审美心理产生了极大的影响。

虽然中国传统艺术从总体上被称为线的艺术，但是，毫无疑问，中国绘画和书法是两门最具有代表性的线的艺术。因此，我们下面将以绘画和书法为代表来分析线的艺术在化实为虚、虚实一体和化静为动、时空一体方面的特征。

一、化实为虚——虚实一体

原始人作画都是用线，线是最原始、最古老的艺术语汇。西方文艺复兴之前的绘画也大多用线来表现。西方的楔形文字和中国古代象形文字也同绘画一样，用线造型。但很快，东西方分道扬镳：西方艺术以体面光色为自己最基本的语汇，东方则坚定不移地沿着线的古老传统发展自己的语汇。其根本原因在于不同的宇宙意识和人生情绪。

中西方艺术都以"求真"为自己的最终目的和最高境界，但是西方的宇宙观认为人与自然天生是对立的，人生的最终目的是征服自然而获得幸福。这种天人相交的观念，决定了西方古典艺术总是站在自然之外，力图通过模仿自然去把握自然，因此艺术家竞相以模仿逼真为旨。当然，真实的自然世界确实是由空间、体积、块面组成，一切貌似点线的外相在理性分析的眼光下都不可避免地化成最细小的块面。西方极端的写实艺术就公开在理论上否定线的存在。西方人认为，只有符合自然自身形貌的语言才能表现自然之

真。但是中国人的宇宙观推崇"天人合一"，由此而派生出人与自然相通、人与自然和谐等观念。中国的儒家、道家、阴阳家都从不同角度阐述了人是自然的产物这样一种思想，在区别人与自然的时候，始终没有把二者分隔对立起来。因此，在这种天人相合的观念的指导下，中国艺术家总是以一种积极参与、主动投入的态度，使自己的精神与自然相融，并以充沛的想象力来重新塑造一个生命力焕发的世界。他们始终把主客合一的生命节奏作为自然生命之"真"的具体表现，认为艺术存在于生命的变化、运动之中，而线是表现这一变化、运动的最好语汇。流动的线条确实给人以一种音乐感，体现出强烈的节奏美和韵律美。流动的线条又确实给人以一种舞蹈感，体现出强劲的生命力和运动性。

线与体面语汇的不同，首先在于线具有高度的抽象性和观念性。人类之所以最早运用线的语汇，就在于它和体面相比，具有语言上的简洁性、明确性，也就是有对外界定自然、对内表达人的主观感受意图的明确性和鲜明性。而明确、鲜明是一切形式的最基本的特性。并且，更为重要的是，中国的线，在最初的阶段就与人的原始观念的表达紧紧联系在一起。中国绘画的渊源——彩陶纹饰和商周钟鼎镜盘上所雕绘的纹饰，它的笔法是流动有律的线纹，而不是静止立体的形相。中国古代所有的巫术符号都是线型的。所谓"河出图，洛出书"，《周易》八卦都是以线纹符号为象形、指事、会意之用。《周易》这样一个庞大的巫术占卜"机器"，其智慧体系的无穷变化来自两个线纹符号—— 一个阳爻、一个阴爻，这两个符号是可以自由变动的线型的空间表现形式，非常朴素简洁，但又可以在时间的流变中留下千变万化的轨迹。《易·系辞下》云："上古结绳而治，后世圣人易之以书契。"上古绳结涉及事和意，后世发展为书写镌刻，说明书法和阴阳多爻符号之间存在某种历史性的联系。《周易》的线纹符号所具有的象形、指事、会意三种功能，同时也是书法文字符号建构的原则。中国以线条来组合结构的文字，虽象形，但作了极大的抽象，抽象的动力是表达主体观念和内在情绪的需要。故而象形文字不仅不是一个或一种对象，也不仅是一类事实或一个过程，而且还包含主观的意味、要求和期望，即象形中蕴含着指事、会意等观念成

分，同时在书写时，线条又不可避免地包含了抽象的审美经验，这就是我们今天在审视陶纹、甲骨文这样一些最古老的文字或其胚胎时产生某种深沉隽永的美的体验的原因。

中国线纹和文字中的观念性，还因为线纹和文字与其所表示的含义不可分割而永远存在。书法的文字内容不仅有科学认识或辞典学的意义，而且渗透了人的认识和意志，引发各种感情态度。这些文字内容不仅作用于书法创作者，而且作用于书法欣赏者，既引发审美的经验和情绪，同时也限制界定这种经验和情绪的性质或内容。线条的审美意味当然也就包含这种观念辐射的成分。西汉扬雄说："故言，心声也；书，心画也；声画形，君子小人见矣。声画者，君子小人之所以动情乎。"（《法言·问神》）这里的心，就是指包括人的观念在内的意识。这对于书法艺术不仅无害，反而有益。这种理想的因素，正是书法抽象化的动力之一。中国传统艺术理论主张书画同源，但反对书中画意过浓，或画中书意过浓。所谓画意过浓，也就是抽象意味不足、类物的感性因素过强，妨碍了主观意识情感的直接抒发。这种化实为虚，对于离不开指事、会意的书法艺术而言，似乎是不可回避的，而造型艺术却显示出这种化实为虚的自觉。这就是线条对于形象体积的冲破和化解。

应当说，自然事物的原生状态、本来状态是体积空间的构成。但中国绘画一开始就不追求对体积的表现，而是在二维平面上以线界定其轮廓，产生一种粗陋的平面的意象。而且，孔子把线条比作人的伦理道德修养，具有支撑全局的实质性的精神性意义。当时的绘画实践情况也大体如此，还停留在"勾线填色"的稚气阶段。汉及汉之前的壁画、画像砖、帛画（如楚墓出土的《人物龙凤图》《人物驭龙图》，长沙马王堆一号汉墓出土的 T 形帛画），线条虽然生动，但大多粗放，主要还是起界定空间的作用，线条自身的感觉还极淡薄。魏晋之后，线条变得均匀、纤弱、细腻，富有优雅飘洒柔美的情致。至唐代，线描融汇了一些阴影技法，变化多样，出现了各种各样的人物"描"和各种各样的山水"皴"。"描"和"皴"既是对自然物象感性特征的抽象概括，又是对自然物象体面的冲破和化解。

化实为虚，化体面为线，将物理和情态融于线的感觉之中，这使中国艺

术能依靠这种被升华和深化了的线型符号来描画自然，来象征世界的流变，来表现生命的流韵。因此，中国传统艺术由原始的"画"转变为"描"，是绘画语汇上一个质的飞跃。线条不仅能给意象造型，使之显出生气，成为一个自我完备的生命体，而且可以如音乐舞蹈一样，表现主观的情思。正是在这种意义上，我们认为，线的艺术集中地、鲜明地体现出中国传统艺术的形式美。正是通过线的艺术，艺术家们使自然界中早已存在的节奏、韵律、对称、均衡等形式规律体现在艺术作品之中。线条美的形式，一方面体现出自然界的规律，另一方面也表现出人的情感。

二、化静为动——时空一体

实际上，以线造型而产生的化实为虚、虚实一体与化静为动、时空一体的进程是同时发生和发展的。这里只不过为了论述的方便，才把二者分开来谈。

中国绘画的线条，大致是由"画"到"描"，至"皴"，再至"写"（草）。十八描虽是后人的总结，但开始于魏晋，主要运用于人物画。唐以后，随着山水画的兴起和繁荣，皴法产生并日趋丰富。一开始，唐李思训用形似钉头的点子来皴山石，画出的效果像是斧子劈出来的，后人称为"小斧劈皴"。王维用染法烘染，开创了以水墨的浓淡来渲染山水的先河，其画面效果犹如以雨点来皴山石，后被称为"雨点皴"。从这两种皴的产生即可看出，皴是山水画家为了表现对象（主要是山石和树木）的质感、量感、体积感而创造的。但是这种创造不是对对象表象的写实描摹，而是在抓住对象的某些特征后，集中表现这些特征在心理上产生的感觉（即质感、量感、体积感），并将其抽象概括为点和线。这些点和线既可唤起人们对客观物象的某些特性的联想，又可传达作者的心理感受。这时的点皴，更多的是一种体积、空间的表现。当然，在点的疏密中也有节奏和时间的表现。

五代以后，山水画逐渐替代人物画，成为中国绘画的主要题材。皴法也随着画家对山水物象的观察和体会的深入而日趋多样。但这种情况发生的背景是，中国写意论经唐王维、张彦远等人发挥之后，逐步成为中国绘画审美

思想的主流，营造抒情达意、自然深邃、富于哲理意味、蕴含宇宙意识的意境成为艺术创作的最高目标。主体的抒情性、超越性成为艺术创造的内在动力。在艺术语汇方面，艺术家们更重视"气概""气势""笔气"的表现。对气的追求，必然会强化对"骨"的要求。动为气之核，因此，对气的追求最终也必然表现为对线条动势的追求。

事实情况也大体如此。五代荆浩、关仝创造披麻皴、斧劈皴，董源创造短披麻皴，范宽创造解索皴，马远、夏圭创造大斧劈皴等，这些皴法大多充分发挥线条的表情性，不仅加强了线条的流动感、速度感，而且加强了线的内在力度。从这些皴法的名称上，就可以了解到各种皴法在线条形态上的特征，了解到中国绘画线条不仅在表现物象特征的能力方面大大增强了，而且在线条的抒情能力方面也大大增强了。

与此同时，点法也日渐丰富和完备。《芥子园画谱》将点法归纳为32种。这些点法中，如大小混点、胡椒点、柏叶点、梧桐点等，是对远观草木和花叶的概括，是一种缩小的意象的抽象表现。其他种种点法写实意味较浓，但也作了概括和装饰性的处理，而且大都是各种短线的不同组合和排列，与长线（描、皴）对比交织，在形式上起到增强节奏的起伏跳跃、强化动势的作用。从山水绘画的发展来看，前一类意象表现的点法得到越来越广泛的运用，其原因是对形式节奏的强调和对全幅动态表现的强化。

在中国山水画的术语中，人们一般把轮廓线（表现画中形象的基本线条）称为"骨法"，把表现物体结构的皴法称为"破法"，把骨法连同主要的几种破法称为"筋"。所谓"筋"，顾名思义，是联系骨与肉，也就是联系轮廓线和墨色，并使之产生动态节奏的关键，是把静的自然山石转化为具有生命活力的艺术形象的关键。扩而大之，一幅山水画的所有线条（包括骨法和破法）和点面（线的扩大），其构成意义都在于这种由静到动的生命性表现。

中国绘画中的线条（包括点），无论是"描"还是"皴"，都具有两种作用。一种是凭着线条自身的形态及组织结构，即可表现出具体的物象。每一种"描"的名称、每一种"点"的名称都说明线条（包括"点"）为物象形

态的构成提供了具有特定意义的概念，它是欣赏者的自由联想所依凭的特定出发点。当然，这种概念不是靠词句召唤出来的，而是欣赏者在认知视觉对象时自己建立起来的。另一种作用是直观的感染，线条的形态、构成所显示的节奏韵律传达出某种气氛、情感、意味，简单地说就是"气韵"。线条之所以能表达"气韵"——生命的律动，在于线条与情感反应的联系，在于线条与情感的某种同构关系。中国古代艺术家还认为，不同的情绪表现为不同的线条。元代陈绎曾在《翰林要诀》中说："喜即气和而字舒，怒则气粗而字险，哀即气郁而字敛，乐则气平而字丽。"情绪情感表达的丰富性决定了线条动态意味的丰富性。

在中国绘画中，把静态体积作最大程度的时间化表现的是引"草"入画。草书把中国艺术写意的动态性发挥到极点，是中国艺术形式舞蹈化、音乐化的一个典型。中国绘画在笔墨形式实现动态化、舞蹈化的过程中，一个最引人注目、最关键的变化，是引入书法的原则，草书对纯线条美的追求也成为绘画语言的自觉追求。唐宋之后，随着写意论占据中国绘画的主潮地位，写意山水大兴，线条的审美水准日益提高。最终，受书法的启发，中国绘画对线条抽象的美、流动的美有了更高的渴求，把笔墨线条作为抒情达意的主要手段。元代倪云林提出"逸笔草草，不求形似"（《论画》），将其作为聊以自娱的手段。赵孟頫则明确地提出书画同源的主张，而引书入画也成为时代潮流。引书入画的意义不仅仅在于要求画的线条有书意，具有书法线条的力度、厚度，具有历代各大书法家的线条的外在风貌，更在于引进书法"舞"的精神，以抽象的点线的舞蹈表达思想情感和精神。因而在绘画中，艺术家开始改变线和点的形式结构，以服从于物象的绘画原则，力求使线和点的形式挣脱物象特征的羁束，独立出来，进而主宰物象，"借题发挥"，借物象而发挥线条，这就是大写意。

所谓"大写意"，指比一般写意作品的抽象程度、舞蹈化程度更高的画法，也可以说是一种"草意"绘画。唐王洽创泼墨山水，被当时人称为"王墨"。宋以后，出现了梁楷的人物减笔画。特别值得一提的是明徐渭，他完全用一种"奇峭狂放"的笔墨情趣来代替传统的"清淡闲雅"的意境。题材

的限制被打破，自然物象固有的特征也不像以前那样受到重视，线条的草书般的意趣得到空前强调。清代八大山人和石涛继续发展了这一画风，并把它推向高峰。他们的线条独立意味更强，与自然物象的关系松散，个人的特殊思想情趣得到了更突出的表现：在奇峭、狂放、险劲的线条和结构中，渗透着强烈的忧戚悲愤和愤世嫉俗的心情。在这样一些大家的作品中，我们可以看到狂飙突进般的运动，一切静态的自然物都被卷入这动象之中，一切空间和体积都在时间的流转中飞舞。

第五章
悟——中国传统艺术的直觉思维

张岱年先生指出："在中国传统哲学中占主导地位的思维方式，以重和谐、重整体、重直觉、重关系、重实用为特色。"[1] 可见，重直觉是中国传统思维方式的重要特点之一。而这种传统思维方式，对中国的传统艺术思维和审美思维也产生了巨大的影响，尤其是形成了以"悟"为核心的感性直觉的审美思维方式。

"悟"，作为中国美学与艺术学的重要范畴之一，在中国传统艺术创造与艺术鉴赏中，都具有十分重要的作用，并且衍生出"妙悟""顿悟"等一系列相关范畴。钱锺书认为，"悟"是一种"物格知至"、体验有得的创造性思维方式，虽然人人都可具有悟性，但只有博采众长、工夫不断，才能真正达到"悟"的境界。钱锺书在《谈艺录》中指出："夫'悟'而曰'妙'，未必一蹴即至也；乃博采而有所通，力索而有所入也。学道学诗，非悟不进……陆桴亭《思辨录辑要》卷三云：'凡体验有得处，皆是悟。只是古人不唤作悟，唤作物格知至。古人把此个境界看作平常。'又云：'人性中皆有悟，必工夫不断，悟头始出。如石中皆有火，必敲击不已，火光始现。'"[2] 显然，艺术家要想达到"妙悟"境界，不可能一蹴而就，只有通过辛勤的艺术实践才能实现。

[1] 张岱年、程宜山：《中国文化与文化论争》，中国人民大学出版社 1990 年版，第 219 页。

[2] 钱锺书：《谈艺录》，开明书店 1948 年版，第 115—116 页。

第一节　心境归一

一、躁归于静

　　自然之道，是道家思想的基点，也是中国传统艺术审美心态的基点。所谓"自然"，即无意而为，不带任何意识性和目的性。故《老子》云："道法自然"（《老子·第二十五章》），道化生万物，也是自然而然，不带任何人为的痕迹，即"无为而无不为"（《老子·第四十八章》）。老子认为人要体道，就要按照道的本性去做，复归于人的自然本性，以自然之心体自然之道，也就是要复归于"虚无"，这也是《庄子·达生》中所说的"以天合天"。

　　复归于虚无的心灵状态，就是"虚静"状态。《老子·第四十章》说："天下万物生于有，有生于无。"《老子·第十六章》说："致虚极，守静笃。万物并作，吾以观复。"庄子把老子的"虚静"主张进一步作了发挥，特别是把它推衍到审美对象化的创造过程中，把"虚静"视为从"无为"达至"无不为"的主体条件，由虚而终能至实的关键点。《庄子·天道》云："圣人之静也，非曰静也善，故静也；万物无足以铙心者，故静也。水静则明烛须眉，平中准，大匠取法焉。水静犹明，而况精神！圣人之心静乎！天地之鉴也，万物之镜也。"庄子所说的万物之本，也就是"一"，即通于道的精神。"一"与静连用，说明静的状态也就是道意表现于人心的精神状态，是一种最质朴自然的心理状态，而这种心理状态具有最大的感知认识潜能。这是对人的原始的精神潜力的崇拜，是对精神活动中无意识、潜意识和超意识的推崇和迷信。

　　从庄子对"虚静"的论述中可以看出，虚静心态的心理过程具有虚、静、动三个层次，而虚与静又是相辅相成、难以分出前后的。实际上，虚与静是互为表里的同一过程。静为心态之表，指审美感知中心境运动安静止息的一刹那，一个富于包孕的片刻和观照永恒的瞬间精神状态。虚则是静心之内容，即空诸一切，心无挂碍，在无我无物的双重否定中创造了一种自然淳

朴的心态。所谓"动"，也就是"观""照"。正如宗白华先生所说，它是指在虚静的心态中"一点觉心，静观万象，万象如在镜中，光明莹洁，而各得其所，呈现着它们各自的充实的、内在的、自由的生命，所谓万物静观皆自得"[1]。虚、静是求"无为"，观、照是求"无不为"。实际上，观、照也就是进入了审美心态的另一侧面："游"。

中国传统艺术审美思维转用和发挥了古代哲学的"虚静说"，强调智照明、洞鉴宇的高度专注、凝神的精神状态对于审美思维发动和推进的重要性。虚静心态是书法创作活动的前提，传为东晋王羲之所作的《题卫夫人〈笔阵图〉后》云："夫欲书者，先干研墨，凝神静思，预想字形大小、偃仰、平直、振动，令筋脉相连，意在笔前，然后作字。""凝神静思"即虚静心态，是排除了所有主观和客观因素的干扰之后，神情专注、感觉敏锐、心灵洒脱的精神状态。

第一个把"虚静说"用于指导绘画创作的是南朝宗炳。他在《画山水序》中所说的"澄怀味象"，虽没有谈到"静观"，却说到了"虚空"，也就是所谓"澄怀"，强调具备"虚空"之心，方能体味道意，指出虚以待物，方能以自然之心去创造审美意象。清张庚《浦山论画》谈到学画入门易陷入格调不高的习气时指出："而于古人之论说，复不肯静参而默会，所以攻苦一生，而迄于无成。"说明虚静心态是体味绘画真谛的条件和思维功夫，虚静心态的养成关系到绘画的格调，因为无虚静之心，就不能参透"道意""禅心"，对美的审视也就不可能达到高的境界。

在文学领域，第一个自觉把"虚静说"引入文学创作理论的人是陆机。他的《文赋》开篇即说："伫中区以玄览，颐情志于典坟。""玄览"即为虚静。《文赋》谈艺术构思时又说："其始也，皆收视反听，耽思傍讯，精骛八极，心游万仞。""耽思傍讯"指以静思求得意象的创造，要求以虚静之心促进感兴的到来。刘勰十分强调虚静心态对于艺术构思的重要性。他在《文心雕龙·神思》中说："是以陶钧文思，贵在虚静，疏瀹五藏，澡雪精神。"这

[1] 宗白华：《论文艺的空灵与充实》，见《美学散步》，第 21 页。

一论述直接运用了庄子的语言，可见刘勰同样认为，"陶钧文思"、志专气一、体悟到超于意象之神理的关键是虚静的心态。具体说来，审美主体要回复到静态的心理定势，使纷杂定于一，对外必须去物，对内必须去我，做到物我两忘。

所谓"忘物""去物"，是指对于具体物欲的超越，跳出物的实用功利性，对物作审美的审视。一切功名利禄的私欲，中国古人都称为"身外之物"，其基础就是物欲，是物质的实用功利所激发的利害得失之心。挣脱物欲的诱惑，摆脱纷纷扰扰的世事，主体与现实之间形成一定的心理距离，才有可能对事物作美的观照。若不能排除"营营世念"，精神澡雪未透彻，就不能真正进入审美观照状态。当然，这种超越最终并不是要造就一个异己的自在的物，而是要造就一个与人亲近、浑融、和顺的对象。这样一方面去除物我的对抗，使主体不被无谓的物欲私情所干扰，而独存虚静融和之心；另一方面，又将主体的精神、情感投射到客观景物，作精神化、情感化的染化提升，使物仿佛具有人一样的生命，以无穷的魅力吸引审美主体，为虚静的心理定势的形成创造良好的客观条件。

不过，虚静心态的核心标志是"去我"，是"无己"。《庄子·大宗师》云："堕肢体，黜聪明，离形去知，同于大通，此谓坐忘。"用我们今天的话来讲，或许这恰恰是科学活动与艺术活动、抽象思维与形象思维的区别之所在。因而，只有当一个人彻底抛弃是非得失的理智考虑，甚至摆脱普通的所谓知识活动时，才能真正沉浸于艺术的境界，从对事物的审美观照中得到一种高度的精神喜悦，达到一种"身与物化"的审美境界。

二、静追于游

中国传统审美心态的基本特征，可以概括为"游"。"游"的心态为"悟"的审美思维方式提供了宽广的心灵空间和深厚的精神、情感动力。在审美思维活动中，心态只有由"虚静"而至"游心"，方能进入精神创造性活动的关口。

在中国古代传统思想中，"游"是指一种精神的自由感和解放感。孔子

说："志于道，据于德，依于仁，游于艺。"（《论语·述而》）把"游"提到哲学和审美境界的是庄子。《庄子·田子方》云："得至美而游乎至乐，谓之至人。"《庄子·天下》云："独与天地精神往来……上与造物者游。"养心需顺应自然，顺应自然需心神超于物外而逍遥。无论是养心还是体道，在庄子看来，精神都必须彻底挣脱物的连累，摒除感觉经验，以获得完全的自由。

对于艺术而言，"游"的思想首先要求主体自我解脱，获得心灵的自由飘飞，最大程度地释放精神能量。庄子提出"游"的思想，本来就是由于要面对春秋战国那样的大动乱、大痛苦的时代生活，本来就是来自社会桎梏、精神桎梏、生命倒悬、人性异化的切身体验。庄子渴望求得人的自由，但又不可能求之于现实生活，也不愿跟随巫术宗教而廉价地求之于上天和神灵，于是顽强地求之于自己，求之于自己的心灵，力求在自我精神的解脱、提升中求得精神的自由。这几乎是中国古代所有正直的知识分子和艺术家的共同的精神历程。"游于艺"首先是他们人生的精神需要，而从艺之时"游于心"，则是艺术思维最基本的要求。这是一种无拘无束、一任自然的自由潇洒的心境，是与动静不二的道合而为一的心态，隔断物之所累，超越感性经验而实现思维活动的超时空的自由。而绘画界则特别推崇《庄子·田子方》所说的那位"解衣般礴"的"真画者"，"解衣盘礴"亦成为历代画家作画时所追求的"真"心态。宋郭熙《林泉高致》云"画史解衣盘礴，此真得画家之法"，说的便是作画前一任自然、洒脱愉悦的心态。明杨慎《画品》指出绘画创作时"万类由心"，精神投入宇宙，把握住宇宙；既把握住物质的自然，又把握住自然的精神，直通于宇宙的最高精神，主体在主动中获得最大限度的自由。如果我们把"游"理解为画家在艺术思维时从争取自由的意志出发，向"道""一"的精神境界回归，使自己冲出主体和客体的束缚，而与自由流转的天地精神合为一体，那么把绘画本身说成一种自由的表现就是十分中肯的。

"游"，并不是精神无所指向的散乱漫流，而是散而不乱，无拘束中有指向，在凝神中神游，由此形成审美心态的鲜明指向和高度集中，在心理空间

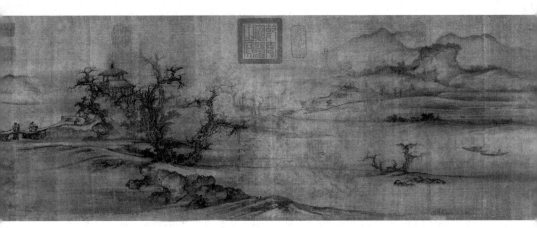

（北宋）郭熙，《树色平远图》（局部），绢本墨笔，32.4cm×104.8cm，大都会艺术博物馆

中形成强烈的注意中心，从而排除和抑制注意中心以外的一切事物和意念。

凝神而神游的空间是远阔而又细微的，在刹那间窥见永恒，于细微处洞见大千。中国传统艺术创造的中心是意境，中国古典艺术的最高审美理想是求得"无形大象""希声大音"。这些"无形"和"希声"是大自然中最深沉的韵律，是宇宙中最精深的生命隐微。在"游"的审美心态中，主体跃入生机流荡的自然生命律动之中，"物大我亦大""物小我亦小"，随着大自然的天机流荡和生命气息而变化，"横绝大空""吞吐大荒"；或随之而入精微，"饮之太和""素处以默"。"游"，正是在"天人合一"的境界中，得到精神的自由解放，建立精神的自由王国，而这也正是创造审美境界的基础。

第二节　直寻妙悟

中国的艺术创造以意境为中心，中国传统艺术审美思维必然也围绕着意境而展开。中国艺术意境的最高层次是禅境，或者说是道境。宗白华先生在《中国艺术意境之诞生》中说："中国自六朝以来，艺术的理想境界却是'澄怀观道'（晋宋画家宗炳语），在拈花微笑里领悟色相中微妙至深的禅境……于是绘画由丰满的色相达到最高心灵境界，所谓禅境的表现，种种境层，以

此为归宿。"[1] 所谓"观道"，也就是"直探生命的本源"。要进入这一最高的、最终的精神归宿，审美主体要如宗教中在拈花微笑里体悟禅意一般，以"悟"的心理方式去体验。

如果说审美意境是哲学上的"道"在艺术上的落实，那么审美体悟则是哲学上的"悟禅""体道"的思维方式的直接延伸。在中国传统思想中，不论是儒家的"天""理""气"，还是道家的"道"、佛家的"禅"，都不能用语言概念来确指、来表现，因而也不能靠感官感知和理性思辨来把握，而只能靠主体依其价值取向在经验范围内体悟。古代哲人都强调对道的把握是一种无逻辑、非理性的直觉体悟。其中佛教的"顿悟说"对此作了淋漓尽致的发挥，对中国传统艺术审美思维产生了极大的影响。

"顿悟说"的大力倡导者是东晋竺道生。唐初禅宗六祖慧能进一步倡导"顿悟"，他在《坛经》中说："今学道者顿悟菩提，各自观心，令自本性顿悟。"从思维的角度看，禅宗的"顿悟说"强调通过非理性的直觉体验和跳跃式的思维方式来达到一种只可意会、不可言传的瞬间性顿悟，在刹那间实现物我两忘、本心清净的最高境界。如果我们抛弃了它的宗教神秘主义的意涵，就会发现，禅宗的"顿悟说"与艺术活动和审美活动有不少相似之处。"艺术上的'顿悟'与禅宗的'顿悟'很相似，第一，艺术欣赏也是以自己的体验为主的，它的主观随意性很强……第二，它的直观性很强，它需要把握的是一种复杂微妙的艺术感受，而不是仅仅停留在语言文字、物象色彩上的表面意义。所以，它同样需要这种向意识深层'突进'式的'顿悟'。"[2] 用我们今天的眼光来看，艺术活动与审美活动中的"顿悟"是一种由感觉、知觉、联想、想象、情感、理解等诸多审美心理因素交融汇合而成的艺术直觉。

"道""禅"落实在艺术上的意境（所谓"希声之大音""无形之大象"），同样是一个天人合一、物我合一的浑然的、整体的、玄妙的境界，是对宇宙生命和精神本源的显现。对意境的把握、领会、创造，最终亦要诉

[1]　宗白华：《美学散步》，第64—65页。

[2]　葛兆光：《禅宗与中国文化》，上海人民出版社1986年版，第182—183页。

诸艺术直觉。如宗白华先生所说："这种微妙境界的实现，端赖艺术家平素的精神涵养，天机的培植，在活泼泼的心灵飞跃而又凝神寂照的体验中突然地成就。"[1] 意境正是"色不离空，空不离色"，"若有形，若无形"，既非无又非有，"不皦不昧"，非虚非实，不是理智、言辨和单纯的感觉所能把握的。唐司空图大力标举"韵外之致""味外之旨""象外之象"，认为艺术的意蕴在言辞之外、感觉之外。宋严羽以禅喻诗，以求"兴趣""妙悟"为旨，故在《沧浪诗话·诗辨》中说："大抵禅道惟在妙悟，诗道亦在妙悟。"虽然他没有直接论及这种妙悟思维的方式，但他在审视艺术审美和艺术思维时，也是从"透彻玲珑"的心象出发，从"不可凑泊"的情意体验出发，通过感性直观直接契入并透彻领悟"惟在兴趣"的内涵和底蕴，即"言有尽而意无穷"的境界。明谢榛在《四溟诗话》中谈到这种直观体悟的思维时说："诗有可解、不可解、不必解，若水月镜花，勿泥其迹可也。"所谓"可解"，指在一定的层次上用理性分析的方式去把握美，这是可以的；但在更高的层次上，美则是"不可解"的，是要靠直观悟性来把握的，因而也"不必解"。这说明中国传统艺术力图在整体的直觉领悟中求得主客体关系的神合，而中国传统艺术思维正是贵悟不贵解。

一、收视反听

宗白华先生说："成为中国山水花鸟画的基本境界的老、庄思想及禅宗思想也不外乎于静观寂照中，求返于自己深心的心灵节奏，以体合宇宙内部的生命节奏。"[2] 中国传统艺术的审美观照，本质上是以人的自然生命映照宇宙的生命，是深入人的心灵深处去领悟天地之精华、自然之玄妙、造化之魂灵。

中国传统的体悟性思维，其审视方位具有明显的内向性、内视性。儒家返求于心而知天，道家返求于心而悟道。远离自然与生活而能得道，原因就在于返求于心。庄子说得更明白。《庄子·人间世》说："若一志，无听之

[1] 宗白华：《中国艺术意境之诞生》，见《美学散步》，第62页。

[2] 宗白华：《论中西画法的渊源与基础》，见《美学散步》，第110页。

以耳而听之以心，无听之以心而听之以气。听止于耳，心止于符。"即以心灵的直觉"听之以心"，并进而"听之以气"，以求得人的自然生命感与宇宙生命感的共鸣。佛教禅学则对此作了淋漓尽致的发挥，"禅"的本义就是沉思冥想。所谓"禅"，即为"安般守意"。所谓"守意"，也就是指排除外部世界的干扰而直指内心。禅宗还把一般思维的外向转变为"顿悟"思维的内向，称之为"换眼易珠"，即把感觉的眼变为心灵的眼，在心灵的深处去窥视宇宙万物，发现事物的真谛。可见，中国古代哲学与宗教各家体悟型的思维，在内向审视方面具有相似性，都以无住所的心、空寂的心作为"悟入"的对象，把意识流动过程及其"本性"作为思维的对象。

转而用之于艺术审美观照，则同样是"返求自我的深心"，将主体在意识流动中所体验到的人的自然生命感、精神生命力，及其与宇宙自然精神的贯通、融合作为思维的对象，感悟宇宙的最终的精神，并将之营构呈现为艺术意境。宗炳将宗教思维用于艺术，在《画山水序》中说"应会感神，神超理得"，指出心所领会的最终是山水所显现的神，精神可以超脱于尘浊之外，"理"也随之而得。也就是说，对山水自然之神的领悟，可以使精神超越尘世而达到"道"的境界；而对山水自然之神的领悟，又是依靠指向内心的"心领神会"。张璪对此作了总结："外师造化，中得心源"，既指出主体精神在艺术创作中的作用，以及绘画创作中主客体之间的关系，又指出其在审美思维方位上是"中得心源"。书法艺术的抽象性，使其更加求之于思维的内向性，必须靠心悟。心悟过程是"澄心运思，至微至妙"，"神应思彻"。至微至妙的神韵，要靠心灵至深的感应去彻悟。

中国传统哲学总是浑然一体地看待世界宇宙，人与自然、人与物从来就不是对立的，而是共通的。中国古代哲人相信，宇宙、世界是人的无限扩大，而人是宇宙、世界的缩影，故在思维时，以人推物，以内推外。这里，天地精神、万物精神、个体精神共通圆融，人心通于道心是关键。儒家认为人与万物通于道德化的天，道家认为人与万物通于自然化的道。正因为中国的艺术家大都是性道合一、心物合一论者，相信人能归于本心，便能合于宇宙，在向内心深处的生命之流进军时即可把握住宇宙的生命大流；当人在精

神上把握住生命大流、把握住自然之道时，人也就真实地、根本地把握住了自己的本心，认识了真实的自我。这里，一方面是宇宙自然的心灵化，另一方面又是心灵向宇宙精神的提升。

二、心领神会

中国传统艺术体悟式审美思维的过程大体可分为感觉、心觉、神思、兴会这样几个既互相重叠、融合又有一定距离、区别的层次。各家各派也有各自的提法和不同的重点，但大体上都不否认这样一个由表及里、由低至高的心领神会的过程。

感觉是艺术体悟式思维的起点。中国古代艺术家、理论家在强调感知的局限的同时，又指出不能脱离感性。对意境、气韵的体悟，首先开始于对自然物象的直观感受（虽然由于时代的局限，难免带有唯心主义的色彩）。落实于艺术，当然是将对世界的本原、美的本体的领悟还原为对自然物象的领悟。宗炳《画山水序》提出画家要在对山水的观察、体验、描绘和创造中去"体道""悟道"，第一步则是要求面对自然山川"身所盘桓，目所绸缪，以形写形，以色貌色"。刘勰《文心雕龙·物色》云："是以诗人感物，联类不穷；流连万象之际，沉吟视听之区。写气图貌，既随物以宛转；属采附声，亦与心而徘徊。"他们都指出感性的观照、直观的感受是审美思维的开始和起点。正因为如此，虽然中国古代文学艺术理论十分强调表现，但古代的思想家、艺术家们认为文学艺术作品所表现的情与志，总是触景而发、由境而生、缘事而来，总是由于现实生活中客观事物的触发才引起文学家、艺术家感情的激荡与心志的抒发。刘勰说"人禀七情，应物斯感，感物吟志"（《文心雕龙·明诗》），唐司空图认为"思与境偕"（《与王驾评诗书》），等等，都是将抒情、言志与写景、绘景、叙事、状物有机地结合起来，都是强调通过客观的环境和景物来言主观的志和抒主观的情。显然，感觉在艺术活动与审美活动中占有十分重要的地位，只有通过这些鲜活的感觉，艺术家才能创作出有生命力的艺术作品，艺术作品也才能激发起欣赏者的情感，给人以美的享受。

在纯感觉的直寻之后，中国传统艺术体悟式思维强调心觉，强调感觉迅即转化为心觉，将感觉与心觉贯通为一路。这就是"庖丁解牛"时的心理状态。在《庄子·养生主》所说的"庖丁解牛"的寓言中，庖丁是"以神遇而不以目视，官知止而神欲行"。所谓"神遇"，是人的内在感性直觉和理性直觉的综合，首先表现为心觉，表现为一种内在感性的直觉。在古人看来，心不仅是思维器官，而且首先是感觉器官。正因为存在内外感性直觉和理性直觉的贯通和交融，即存在着感觉与心觉的贯通和交融，所以中国传统审美思维才提出目击于象，直至所得的方法。庄子就强调目之所遇，当下即悟，所谓"目击而道存"。

当人物品藻的审美活动影响艺术，将"神""道意""气韵"等审美精神引入艺术时，这种"目击道存"的审美思维方式也同时引入艺术了。宗炳把人物画的"传神说"移至山水画中，在《画山水序》中提出："夫以应目会心为理者。类之成巧，则目亦同应，心亦俱会。应会感神，神超理得。"其中谈到"目亦同应，心亦俱会"，即是感觉和心觉的贯通；在贯通的基础上，理性直觉介入，便是"应会感神"。这种理性直觉介入是一种非常自然、自发的状态，是一种油然而生的拓进过程，故称为"感"；由"感"而入"超"，最终"神超理得"，达到"道"的境界。这里的"应""会""感""超""得"，都是极短时间内连续发生的自然的心理过程，是毫无外力强制的自然而然的显现，也就是在触物的瞬间，虚静澄明的心灵便被激发出巨大的感应力和透视力，有力地把内在空明投射到物象上去，使心中的氤氲之气交合自然的生命之气，于凝神之刻通过内外感觉占据对象的形式（包括线条、形状、色彩、声音、时空、节奏等等），心灵勃然而生感动之情，在激情的熔铸下心灵直觉力直透对象的内部，心与物交会，从而悟得对象的内在意蕴。"当下即悟"这种思维表现出巨大的超越性，不需要种种程序规则，也不是缓慢前进，而是垂直地升腾，垂直地向上超越，直观事物的内核。

但在一般情况下，"神思"可以被视为另一层次的直观思维。因为无论是对宇宙万象的把握，还是对审美意象、审美意境的营构，不可能在任何情

况对任何人而言都是"当下即悟"。在中国传统艺术体悟式思维中，在"兴"与开悟见地的"兴会"之间，常常有一个心领神会的过程，这就是"神思"。南朝宗炳《画山水序》提出"万趣融其神思"，所谓"神思"，便是指各类审美情趣融汇的高妙的、神秘的、激荡的心灵体验。刘勰《文心雕龙·神思》说："古人云：形在江海之上，心存魏阙之下，神思之谓也。"说明神思的本质在于艺术家心情勃发之时精神悠游于心灵所独创的时空中，继而产生奇思妙想。所谓"神""妙"，主要是指这种思维的创造性和超越性。首先是创造性的审美心理时空对现实时空的超越。刘勰《文心雕龙·神思》云："文之思也，其神远矣。故寂然凝虑，思接千载；悄焉动容，视通万里。"这里，四荒八极、千古万世交融在当下神思翻腾的瞬间体验中。其次是审美意象对自然物象的超越。神思时，精神迅速突破关于对象的外在形式的体验，而直入对象的内在意蕴。顾恺之《魏晋胜流画赞》提出"迁想妙得"。所谓"迁想"，指想象力的提升；所谓"妙"，即画之道，即传神，通过"迁想"由外入内地把握住对象的精神实质。五代荆浩《笔法记》云"思者，删拨大要，凝想形物"，说明画家的艺术想象活动一方面离不开具体的形象，另一方面又需要集中和提炼，使万物情状在神思中得以提炼、概括、变形、升华，从而创造出、想象出新的艺术形象。

当然，神思的超越性，最终还是对主体外感官的超越。审美体验的感觉、心觉阶段，一般主要是"应目""耳听""心觉"，但神思阶段则完全依赖于"心会"来体验对象所蕴含的内在意味。"心会"中虽然包含"心觉"，但更包含想象，而且想象是主导的方面。宋沈括《梦溪笔谈》谈到王维所画的雪中芭蕉时说："书画之妙，当以神会，难可以形器求也。世之观画者，多能指摘其间形象、位置、彩色瑕疵而已，至于奥理冥造者，罕见其人。"

但是，想象本来就是感觉经验的表现，是以原有表象或经验为基础来创造新形象的心理过程。刘勰《文心雕龙·神思》指出了神思的这个最基本的特点："其思理之致乎？故思理为妙，神与物游。神居胸臆，而志气统其关键。""神与物游"，要求作为主体的人在情态和血气、元气的作用下，透过耳目，与作为客体的物一起交感同游。这是因为自然有基本的精神和生命，

通于道、禅这样的宇宙的根本精神，这就是物之"气"。而人为万物之灵，人的精神和生命之气在神思过程中，经过一番寂然凝虑、收视反听的心灵体验，以气和气，就能感受到自然生命之气，达到物与神合，这就是金圣叹所说的"人看花，花看人，人看花人到花里去，花看人花到人里来"（《鱼庭闻贯》）的"物化境界"或"人化境界"。其实，在"神与物游"的过程中，主体对自然物象的超越和改造主要表现为自然物象的精神化、生命化、情感化、人格化，这是主体以全部生命、情感拥抱万物，投身于宇宙的具体体现。客体融入主体之中，主体又完全进入了客体之中，进入了绘画的最高境界。恰如郭熙在《林泉高致·山川训》中所说，"盖身即山川而取之，则山水之意度见矣"，这是将心灵直接投入自然，将自然人化后，从自然内部去体味自然的精神生命。主体借想象的创造力，把"物"人化为人，同时也把"人"物化为物，使自我精神透入物之本质，同时使物之精神融化为自我精神。

中国传统艺术体悟式审美思维的高级层面是"兴会"，类似于西方美学家所说的"灵感"这样的高层次的、纯粹的直觉。此时，人完全沉浸在创造之中而忘乎所以，感受异常灵敏，情感异常亢奋，想象异常活跃，同时，意志欲望也被激活，强烈的创造力急不可耐地喷薄欲出。兴会之时，审美主体所体验的对象已经不是对象的外在形式和内在意蕴，而是这种外在形式和内在意蕴的提升及其总体精神意味，是超越世俗和时空的纯净感、永恒感、磅礴感，是宇宙、自然生命之流的节奏，是主体的心灵融汇在宇宙的精神大潮之中所放射出的美，是主体化为客体，客体占有了主体，物我不分、心物相融的状态，是主体因获得与天地任游的自由感而得到高度的精神解放和悦神悦志般的美的陶醉！正如庄子所说："乘天地之正，而御六气之辩，以游无穷。"（《庄子·逍遥游》）这种兴会，也就是所谓的"悟"，所谓的"悟入""开悟""顿悟"。"悟"是中国哲学宗教思维的灵魂。日本著名学者铃木大拙在《禅者的思索》中指出："真正的禅的生活是从'悟'开始的。"[1] "'悟'是禅存在的理由（或称价值），没有'悟'便没有禅。因

[1] 铃木大拙：《禅者的思索》，未也泽，中国青年出版社1989年版，第60页。

此，禅所有的工作（包括修习的和教理的工作）都以'悟'为目标。"[1] 这对于中国的传统艺术审美思维同样是适用的。没有悟性，就难以学艺；没有悟性，就不可能以艺求道，也就不可能真正把握住艺的精神。中国传统艺术最核心、最基本的范畴如意境、气韵、神、舞等，只有具有悟性，方可掌握，而悟的落实与完成便是兴会。

兴会，是一种高层次的直觉，具有极强的渗透性，是一种精神和情感的高峰体验，标志着一种境界的诞生。袁宏道称之为"机境"。他在《行素园存稿引》（《袁中郎全集》卷三）中说："机境偶触，文忽生焉。"首先强调的是兴会自成自生的特性，这在中国文论、画论中比比皆是。正因为兴会直觉具有自成自生的本性，因此它的到来并不是自觉的，而是偶发的。苏轼《文与可画筼筜谷偃竹记》谈文与可画竹，每当画意到来时，立刻"急起从之，振笔直遂，以追其所见，如兔起鹘落，少纵则逝矣"。清王士禛反复强调作诗要"兴会神到"，才能写出上品。他还说："当其触物兴怀，情来神会，机括跃如，如兔起鹘落，稍纵即逝矣，有先一刻后一刻不能之妙。"（《渔洋诗话》）对兴会的偶然性和自成自生特点的这种直观描述，不胜枚举。艺术家的思维经验说明，兴会时的精神体验犹如电光石火、豁然开朗，此时的特殊情感和意象体味忽隐忽现，忽存忽亡，霎时而至，转瞬即逝。这种偶发性、突发性、瞬间性也就在中国古代艺术家的心目中产生如"天"一般的神奇性、神秘性，因此常被以"天机"来比喻。

第三节　亦心亦物

一、思不离象——观象、味象、立象

象，贯穿中国传统艺术构思心理的全过程。

"天人合一"的观念，使中国古代艺术家把自我的生命与自然万物的生命融为一体，一方面把自我投入自然怀抱之中，去体悟宇宙之生命大流，把

[1]　铃木大拙：《禅者的思索》，第66页。

握天地之大美；另一方面又竭力把自然容纳于自我心中，不满足于表述"一己之情感"，而致力于传达"人类之情感""宇宙之情怀"。因此，中国古代艺术家总是首先强调把主体的世界导向自然的世界。于是，一切自然物象不是无机物质的实体，而是流转不息的生命形态，成为晶莹的美的物象。大自然的万有形态撞击着主体心灵，主体便在这观照中开始孕育着艺术的腾飞。中国艺术心灵迈向审美创造的第一步是观物取象。

儒家和道家以及释家，都不否认思维依附于对客观物象的感觉体验。《易·系辞下》说包牺氏"仰则观象于天，俯则观法于地，观鸟兽之文与地之宜，近取诸身，远取诸物，于是始作八卦，以通神明之德，以类万物之情"，从对自然物象的观察转为对心灵的营构。《庄子·养生主》在讲述著名的"庖丁解牛"的故事时，也提到文惠君的赞赏是从"奏刀騞然，莫不中音，合于桑林之舞"这些形象的视听知觉中得出的结论；而庖丁刚开始解牛时，也是"所见无非全牛者"，三年之后，才"未尝见全牛也"。"神遇"是以"目视"为基础的，牛的"象"始终在视觉之中，区别在于全与不全，感物是思维的起步。王弼在《周易略例·明象》中说得更明白："象生于意，故可寻象以观意。"由象可以寻言，由象可以观意。正是基于中国哲学观物取象、由象观意的思维路径，中国传统艺术审美思维的起点即是自然之象。

东晋顾恺之著名的"写神论"的基础是"写形"，他在《论画》中提出"以形写神"，要求表现神以形为依据。其实，顾恺之说的"神"也还是包括在自然之象中。象，自古是一混沌的整体的概念，既包括物之形，又包括物之神。所以，形、神两个方面都是画家面对有生命的物象时需要着重观察和提取的象。宗炳《画山水序》提出山水"以形媚道"，主张作画应对山水"身所盘桓，目所绸缪"，"以形写形，以色貌色"。当然最终要画出山水之神理，但前提是"应目"，由"应目"而"会心"，所盘桓的是自然，所绸缪的是自然之象。南齐谢赫提出所谓千古不变的"六法"，其中的"应物象形"，面对客观自然，也是强调一个"应"字。"应"即观察、感受，通过观察、感受去"象形"。五代荆浩《笔法记》云："画者，画也，度物象而取其真。"这里的"度"基本上与"应"的意思相同。以象形文字为基础的

书法艺术创作思维的起点，几乎与绘画没有什么区别。清叶燮《原诗·内篇》说："文章者，所以表天地万物之情状者矣。"可见无论是书画，还是诗文，创造思维的起点都是自然之象，"观象"也都强调眼心并用，观察和感受同时起作用。

但是，"观象"一般还停留在对物象外在方面的观察，不一定能取到"象"的内在精神特质，所以，还必须"味象"。"味象"和"应目"的不同之处在于："应目"主要处于视觉感官感受阶段，而"味象"则主要进入了"会心"阶段，进入了思维、情感、联想、想象介入的体验阶段。在"观象"的基础上反复体味，方能得其传神之趣。应当说明，中国古代艺术家并不认为"观象"是一种被动的感受阶段，而是在被动中有主动。而"味象"，则完全是精神情感的主动介入。所以，宗炳《画山水序》说："圣人含道暎物，贤者澄怀味象。"宗炳用"味象"更明确地说明了这一阶段的思维特征不是思、不是想，而是悟觉、直觉。用"味"还表明它来自中国古老的审美思维传统。日本美学家笠原仲二在《古代中国人的美意识》中说："依据《说文》（口部），'味'字从口，未声，其意是'滋味'……并证明'美'本来是表示味觉的感受性的文字。"[1] 所以用"味"来体验象，似乎更具审美的品格，更强调审美的感受性。笠原仲二又指出："在中国古代人那里，在所谓五觉之外，（与单纯追求官能的悦乐感的所谓肉体的知觉器官相对）还承认作为精神性的知觉器官的所谓'心觉'。他们认为，专心追求并得到'人心所同然'的'理''义'，就会有恰如美味到口一样的深切感受和悦乐，他们相信这个更重要的感觉——'心觉'的存在，《孟子·告子上》所说'理义之悦我心犹刍豢之悦我口'，《荀子·解蔽》所说'心以知道'，都是讲所谓'心'的。"[2] 宗炳的"味象"，指的正是心觉，正是"专心追求并得到'人心所同然'的'理''义'，就会有恰如美味到口一样的深切感受和悦乐"。所以"味象"不只是"悟道"，更是一种精神情感上的审美。也许在宗炳看来，"悟道"本身就是一种精神审美。

[1] 笠原仲二：《古代中国人的美意识》，魏常海译，北京大学出版社 1987 年版，第 5 页。

[2] 同上书，第 19 页。

从笠原仲二的论述来观照一下宗炳的"澄怀味象",可以看到"澄怀味象"的艺术展开过程有以下几个心理阶段:首先是澄怀,澡雪情怀,虚静心灵,使精神高度凝聚,并具有介入自然的高度主动神态。其次是感觉和心觉(直觉)不可分割地联系在一起,一方面是心灵直接地切入物象,另一方面是把物象直接地回抱入心灵,形成物我互观互照的共感运动,物中有我,我中有物,主体的精神情感渗入客体,客体的气质意趣化入主体,最终自然物象在主观精神情感的熔炼下,形成意广象圆的审美意象。这就是姚最《续古画品录》所说的"心师造化","立万象于胸怀",由自然之象而成胸中之象,即"味象"。这说明,对自然山水的观照,以及对山水画的观照,都不仅仅是简单的欣赏活动,而是要在"观象"的基础上"味象",通过对宇宙万物的观照而体道。由自然物象转换为胸中意象,是"味象"的整个艺术构思过程,而进一步将胸中的意象化为艺术的实象,就是"立象"。

"立象"的核心是对心灵中灿烂感性的直接凸现,是将审美意象的期待化为现实,也就是将郑板桥所讲的"眼中之竹"与"胸中之竹"化为"手中之竹"。"立象"是为了见意。王弼说:"夫象者,出意者也。言者,明象者也。尽意莫若象,尽象莫若言。言生于象,故可寻言以观象;象生于意,故可寻象以观意。意以象尽,象以言著。故言者所以明象,得象而忘言。象者,所以存意,得意而忘象。"(《周易略例·明象》)可见"立象"有三个层次:言、象、意。

言是象的媒介,象是意的媒介。言可理解为形式符号媒介,如文学中的语言,造型艺术中的笔墨、色线,音乐中的音响、旋律、节奏等。象为感性的媒介,既是万物表现于外、人的感官可以观察到的形象,又能体现出宇宙万物之道,因而老子、王弼等人所说的象,既是物之象,又是道之象。而艺术作品中的象,更是主客体的统一。意是言、象之中的内蕴和深远意旨。三者之中,关键是象这一感性的媒介。因为"立象"实际上是把心灵中的虚象物化,把"味象"时对物象的体验,以及情感、意念对物象的渗透、改造,物象对情感、意念的激发和升华等凝结在象的感性形式上,它是整体的突显、深刻的象征,富于独特的意蕴。相比之下,形式语言或媒介符号因其抽

象化，远离感性，而富于观念性、单纯性、单一性；而象则保留着感性的丰满、完整、模糊、灵活、多义，是内容和形式的深层同一体，也就是常说的"形象大于概念"。《易·系辞下》早就提到："其称名也小，其取类也大。其旨远，其辞文。其言曲而中，其事肆而隐。"对此，孔颖达解释说："其旨远者，近道此事，远明彼事，是其旨意深远。"（《周易正义》）这些都说明，《周易》所说的"立象尽意"，有以小喻大、以少总多、由此及彼、由近及远的特点。这里所说的虽是易象，但它揭示了艺术形象有以个别表现一般、以单纯表现丰富、以有限表现无限的特点。

以象见意，必然导致中国传统艺术不但关注象，而且关注象的张力所延伸的象外。所谓"象外"，即形象外的虚空境界。这种境界虽然虚空，却依附于象。离了象，虚空即为空洞无物、没有艺术魅力的东西。司空图《二十四诗品·雄浑》云："超以象外，得其环中。""环中"，喻虚空无限之境。在中国古代思想中，它常常指作为宇宙生命本体、万物运行规律的道。它超于象外，却又不能离象。象外之象的形态、情绪、意味存在于象之中；或者说，象的形态、情绪、意味借想象而延伸至象外，并借象外的广阔空间作无限的扩展和升华，是直接由艺术审美意象延伸而出的一种真而不实的虚象。它不脱离自然感性，又不仅限于自然的感性表层形态。它以不确定的感性比附，映照不确定的意绪，由此中国传统艺术中出现滋味、风骨、神韵、气象、兴趣、气韵、意境等美学范畴。它们都存在于艺术家的创作心理之中，蕴含在艺术意象之内，又传达给欣赏者，再现在欣赏者的心灵之中，其欣赏体验的意绪就这样被境界化、感性化，最终和创作者的心理体验相吻合、相共鸣。

概括上述的论述，可以看到：从艺术意象产生和完成的心理过程来说，首先是创作者观物取象，通过对宇宙万事万物的观察、体验和感受，在"观象"的基础上"味象"，使"眼中之竹"成为"胸中之竹"；进一步，通过艺术媒介和语言符号，将"胸中之竹"化为"手中之竹"，使艺术家心中的审美意象成为艺术作品中的艺术形象，也就是"立象"；最后，再由艺术作品中的形象成为欣赏者心灵中鲜活的、经过再创造的审美意象。其中，作者

和欣赏者心灵中的审美意象最为丰富广大，它包括艺术作品的形象及其暗示、启示的象外之象。因此，中国艺术意象的最后完成与其说是在物质载体上，不如说是在心灵之中。这个意象是自然物质形式和精神情感浑然融合的整体，是自然感性和精神观念的统一体。

在本书下编第一章中，我们曾谈到意境是老子"大象无形"的哲学思想在艺术中的最后落实，在老子、庄子那里，无形的"大象"本身就是道，就是自然，就是宇宙精神，故而"象外之象""意境"有时直接作为道的意念、宇宙的意识和情怀本身而在感性的浑融中出现。而中国古代哲学中道的意念、气的意念、宇宙的意识、宇宙的情怀，从来没有脱离感性的自然，即便老子在对道的玄妙进行描述时，也不能离开"混沌""绵绵如婴儿""大象""大音"等感性形态。

当道的意味转化为气的感觉、落实为自然生命形态时，中国古代哲人也就始终把生命看成物质和精神浑然融合的整体。就艺术创作者和观赏者心中的审美意象来说，它既保留着感性自然物象的外表、特征、个性，似"实"，又随意念情感而重新结构、组合、变形、改造，似"虚"。此外，它不仅有相对具体的作品形象，而且有相对模糊的无定界的象外之象。所以，中国的艺术意象就是寓无于有、寄有于无、虚实相生、虚实契合的产物。总体上说来，中国艺术审美意象无论是构成还是心理营构过程，都是处在心物之间，亦心亦物，非心非物，亦虚亦实，非虚非实。它形象地凝结了中国传统艺术不离自然感性而又超越自然感性的审美精神。实际上，审美意象就是审美主体与客体的特殊形态的统一，其审美价值正是来自这种主客体的统一。

二、以情接物——情观、情孕

中国传统艺术审美思维一贯重视情感在思维创造中的基础和主流动力作用。

乐作为先秦最重要的艺术样式，作为"体道""悟道"的主要艺术途径，古代哲人们认为其产生主要来自外物激发的情感。《乐记·乐本》云："凡音之起，由人心生也。人心之动，物使之然也。感于物而动，故形于

声。声相应，故生变。变成方，谓之音。比音而乐之，及干戚羽旄，谓之乐。"指出音乐源自人心，源自情感的抒发，而情感来源于外物的感发。《乐记》的这一思想一直为后代艺术理论所继承。在汉代，《毛诗序》提出"情动于中而形于言"，说明"言"来自"情动"。魏晋时，陆机《文赋》进一步提出"诗缘情而绮靡"，并常常把"情"与"志"连文并举。刘勰《文心雕龙·明诗》云"人禀七情，应物斯感，感物吟志，莫非自然"，把"七情"与"志"看作一个东西。他还讲："夫缀文者情动而辞发，观文者披文以入情。"（《文心雕龙·知音》）这个"情"也是指情志或情意。而且，中国古代艺术理论家、艺术家认为情感的主流动力作用体现在艺术思维的全过程。

在艺术思维的开始，在"应物"阶段，感情就已被激发，自然而然地介入其中。《文心雕龙·诠赋》说："原夫登高之旨，盖睹物兴情。情以物兴，故义必明雅；物以情观，故词必巧丽。"其中提到的"睹物兴情""情以物兴""物以情观"，指出审美主体在面对审美对象时，内在原有的心态模式与景物对应，受激发而勃然生情。可见，在睹物取象的思维中，核心是一个"情"字。唐孔颖达在《春秋左传正义》中说"在己为情，情动为志，情志一也"，明确地把情志统一起来。他在《毛诗正义》中又说："诗者，人志意之所适也。虽有所适，犹未发口，蕴藏在心，谓之为'志'，发见于言，乃名为'诗'。言作诗者，所以舒心志愤懑，而卒成于歌咏。故《虞书》谓之'诗言志'也。包管万虑，其名曰'心'。感物而动，乃呼为'志'。'志'之所适，外物感焉。言悦豫之志，则和乐兴而颂声作，忧愁之志，则哀伤起而怨刺生。"他指出，艺术产生于对情感的抒发，情感产生于心灵对外物的感动，这就是艺术思维中与观物取象共时并行而生的触物生情。因此，严格地说，中国艺术审美思维的起点在心理结构上是取象，在心理形态上是生情；取象方可生情，物以情观方能取审美之象。所以，刘熙载在强调"重象尤宜重兴"、象要与兴相称时，又反过来强调，无"象"亦无"兴"，无"物色"亦无"生意"，强调"志因物见"，情景不可分。他也在《诗概》中说："余谓诗或寓义于情而义愈至，或寓情于景而情愈深，此亦《三百五篇》之遗意也。"

既然在"观物""应物"的阶段，要以"情观"，那么在"味象"的阶段，同样要以"情变所孕"，即"情孕"。"味象""心觉"是一种激荡的、神秘的、高妙的体验过程，其中情感体验占有核心地位，可以增强、鼓舞、引导审美"味象""心觉"的方向和强度。热烈澎湃的情感犹如炉火熔铁，使形象的体验更为丰富，"味象""心觉"的体验更具有强烈的跨越性、穿透性和灵动的变异性，精神潜沉到灵肉之最深处。这种情况正如刘勰《文心雕龙·神思》所说，激情兴发之时"登山则情满于山，观海则意溢于海"，情感涵盖和渗透了整个意象，而"我才之多少，将与风云而并驱"，这时的才力主要是艺术的审美想象力和创造力，也将乘着激情的翅膀与风云并驱飞升，实现精神审美的超越。在情感的燃烧和催动之下，精神进入自由无碍的境界，审美的想象力和创造力也一同进入出神入化的境地，意象的创造也就获得了最广阔的时空和最大的可能，这就是刘勰所说的"神用象通，情变所孕"。

应当承认，书论、画论中直接详细地谈及艺术思维中"味象""心觉"具体内容的不多，这大约是因为书画更强调"寓目辄书""目击道存"，意象的形成更多地依靠直感直觉，论述起来相对困难；另一方面也可能是因为绘画更注重形式技术，故大量的书人、画人把大部分精力用于对形式技术的研讨。

中国古代绘画的代表——文人画，又叫写意画。而写意，在某种程度上也可以叫抒情，抒情性是写意绘画的本质特点。所谓"写意"，也就是把绘画当作"体道""悟道"的手段，要写出"道心""道意"，就是最终塑造出超越感性而又不离感性的意境、气韵，其最高境界是精神与道相合。所谓"意在笔先"，包括"情在笔先"，"情在笔中"，明汤显祖说："情致所极，可以事道，可以忘言。"（《玉茗堂文》之三《调象庵集序》）绘画的意象，所谓郑板桥的"胸中之竹"，亦是在激情的催动下"神思"而为"成竹在胸"。所以，酒常与诗、书、画结有不解之缘。杜甫《饮中八仙歌》诗曰"李白斗酒诗百篇""张旭三杯草圣传""挥毫落纸如云烟"，生动地讲述了诗人李白和书法家张旭酒后激情勃发、不能自已的创作冲动。黄庭坚《题子瞻画竹

石》中有"东坡老人翰林公，醉时吐出胸中墨"的诗句。激情的冲动迅速酿成"胸中之竹"的生命形相，并迅即自胸中喷薄而出。画家李公麟说得更明白："吾为画，如骚人赋诗，吟咏情性而已。"（《宣和画谱》）正因为抒情乃为写意的题内之事，所以诗画相济是中国绘画创作的重要法则。

传为苏东坡所作的《墨竹图》

苏东坡在提倡写意文人画的时候指出："味摩诘之诗，诗中有画；观摩诘之画，画中有诗。"（《书摩诘蓝田烟雨图》）苏轼所提出的这一文人画的创作原则，不仅揭示了文学和绘画的关系，而且在本质上揭示了绘画与抒情的关系。所谓"画中有诗"，主要是指画的意象中要有感情。清叶燮在《赤霞楼诗集序》中论及诗与画的特点时说："画者形也，形依情则深。诗者情也，情附形则显。是理也，宁独画与诗哉？推而极之，天地间无一物一事之不然者矣。"他又说："故画者，天地无声之诗；诗者，天地无色之画。"（《己畦文集》卷八）而"情"是诗画相通、诗画统一、诗画"无二道"的最根本的依据。中国古代诗歌的抒情特点、高度凝练的诗歌形式和词句，要求情的极度饱满和浓缩，无论意象时空多么悠远渺阔，情感的内核都是在极短的一瞬间迸发。

事实上，几乎所有的中国传统艺术门类，如音乐、舞蹈、诗词、文赋、绘画、书法、戏曲等等，都十分重视情感在艺术创作与艺术欣赏活动中的极为重要的作用。在中国古代，人们常把音乐艺术作为表情艺术，即把直接表现情感作为音乐艺术的审美特性。如："乐也者，情之不可变者也。""穷本知变，乐之情也。"（《乐记·乐情》）中国戏曲更是带有浓郁的抒情色彩，明代著名戏曲家汤显祖的"临川四梦"，一直广为流传，尤其是其中的《牡丹亭》，成为汤显祖歌颂"真情"、反抗"天理"的艺术结晶，杜丽娘这个人物充分体现了汤显祖审美理想的核心——"情"。他在《牡丹亭记题词》中说："如丽娘者，乃可谓之有情人耳。情不知所起，一往而深，生者可以死，死可以生。"更可贵的是，汤显祖还提出了"真情"和"矫情"的区别。在晚明时代，《牡丹亭》不仅表达了对真挚情感和理想爱情的歌颂，而且揭示出个性解放思想同封建专制主义的尖锐对立。

中国古代艺术家和理论家还认为，情感不仅始终存在于"神思""想象"

等正常的审美创造思维中，而且即便是在一种非常态的审美精神状态下，也是须臾不离的。这种非常态的审美精神状态，就是诗论、画论常提到的"灵气""灵光""天机""神助""兴会"等，也就是所谓的灵感内现时刻，是审美创造思维最后达到的一种身心高度兴奋，精神、人格为之震动的境界，也是审美意象成功地突发、自发呈现的完美一刻。此时，激情和想象的强度达到了空前的程度，此时的情感正是庄子"逍遥游"时极度自我陶醉的状态。这种突发的激情直接成为审美体验的内容，最终融化在意象之中。这是一种爆发式涌现，所谓"一情独往，万象俱开""触物兴怀，情来神会"，这些都说明"兴会"是生命力、创造力在情感的催动下的勃发，只有这种活生生的、有血有肉的、有情有意的生命投入其中，艺术意象才成为一个有生命的、鲜活的、生机勃勃的，同时又十分感人的艺术形象。

第六章
和——中国传统艺术的辩证思维

张岱年先生谈及中国哲学思维重整体的特点时指出:"整体思维本身又包含着直觉思维和辩证思维。儒道二家一方面强调要用直觉方法去认识万物本原或宇宙整体,另一方面又主张用辩证的方法去认识多样性中的和谐和对立面的统一。这种参用直觉和辩证方法的整体思维,不仅在《周易大传》、老子、庄子那里可以看到,在宋明理学中更有所发展。"[1] 中国传统艺术的审美思维同样是"参用直觉和辩证方法的整体思维"。在主张以一颗无欲无思之心去直觉万物本原的同时,又强调用整体和过程的观点去看待事物,通过对事物的多样性和矛盾的分析达到对宇宙整体的认识,把握到圆融和谐的审美境界,这就是重和谐的思维方式。因此,在介绍了中国传统艺术审美的直觉思维之后,必然会涉及中国传统艺术审美的辩证思维。

在审美活动中,重顿悟的直觉方式与重和谐的辩证方式并非水火不容。中国传统艺术思维在重直觉的同时,并不完全地排斥意识,并不否定理性。在审美活动中,有一个无意识的自我,同时又有一个有意识的自我。审美是一种脱离了自我又时时发现自我的活动,是双重主体交叉重叠的流动过程。如果把顿悟的直觉划为无意识的"忘我"活动领域,那么以和谐为旨的辩证思维则属于有意识的自觉的活动。虽然处于直觉"忘我"领域的审美主体并未明确地意识到这种有意识的自觉活动,但它凭借长期的学习修炼而积淀在无意识的深处,常常是悄悄地站在后面控制、调节着直觉思维与情感的流程,使之按照特定的精神指向流向"道"的境界,也就是遵循中和的原则而达到"大和至乐"的至美境界。

[1] 张岱年、程宜山:《中国文化与文化论争》,第 220 页。

第一节　中和为美

一、至和达道

梁漱溟先生在谈到中国哲学形而上学的大意时说："中国这一套东西，大约都具于周易"，对周易又有许多种说法，"却有一个为大家公认的中心意思，就是'调和'……其大意以为宇宙间实没有那绝对的，单的，极端的，一偏的，不调和的事物；如果有这些东西，也一定是隐而不现的。凡是现出来的东西都是相对，双，中庸，平衡，调和。一切的存在，都是如此。"[1] 中国这种重统一、重和谐的思维方式的本体论根据，在于认为在矛盾的同一性和个性中，同一性更为根本，而对立与差异乃是包含在统一与和谐之中。两（对立）乃一（统一）的内容，一乃两之本来根据。

先秦道家在提出宇宙万物生成的模式时突出了这一思想。《庄子·天地》云"一之所起，有一而未形"，郭象注曰："一者，有之初，至妙者也。"可见这个"一"是从无到有的中间状态，也就是"二"（阴、阳二气）的根本，又是万物的根本。《吕氏春秋》糅合道、儒、墨、法、阴阳各家，以道为一。《大乐》云"道也者，至精也，不可为形，不可为名，强为之（名），谓之太一"，将道等同于太一。所谓"太一"，也就是宇宙未开、天地未形的混沌原始状态。此无形的"一"，是无限宇宙整体，是宇宙最根本的东西。

先秦儒家虽然没有提出宇宙万物生成的模式，但提出了"天为群物之祖"的思想。孔子说"吾道一以贯之"（《论语·里仁》），孟子更是把天道与人性联系起来，为天赋道德作论证。《孟子·离娄上》云"顺天者存，逆天者亡"，天有意志，天是主宰。孟子把天与人性相贯通，因而具有本体论的意义。天又是道德的本原，天与人性合而为一，实际上这个"一"就是天道，在思想逻辑上仍然是合二为一的思路。而明确将天提升为世界本体的是宋明理学。理学家糅合了道家的思想，将天与道、天与理合一。"一"（天、

[1]　梁漱溟：《东西文化及其哲学》，见《民国丛书第一编 4：哲学·宗教类》，上海书店出版社 1989 年版，根据商务印书馆 1923 年版影印，第 117—118 页。

道、天理）明确地成了最原初、最根本的东西，与此同时，统一与和谐也成了宇宙万物的本来根据。北宋哲学家张载在《正蒙·太和》中讲："太和所谓道"。道即是太和，而太和则是气的总体。太和，也就是至高无上的和谐，包含着浮沉、升降、动静等种种差异和矛盾，而这些矛盾、差异的相互作用，又是事物外在对抗与冲突氤氲相荡、胜负屈伸的根源。南宋朱熹以理为最高范畴，理同于天，同于道。"天即理也"（《论语集注》卷二《八佾》），"天之所以为天者，理而已"（《朱子语类》卷二十五），将理作为自然界的本原。以后的儒家各家思想大体都是这样的逻辑，将"一"、将统一与和谐视作把握宇宙万事万物的最终根据。

儒道两家哲学的理论建构表明，中国古代思想中的最高概念"天""道"在逻辑上同于"一"，同于"和"。因此《礼记·中庸》一书的作者反复倡言："中也者，天下之大本也；和也者，天下之达道也。致中和，天地位焉，万物育焉。""中"与"和"成了宇宙的最高秩序与法则，把握住了"中和"，也就把握住了道。

不过，同样是讲天、讲道、讲一、讲和，落实于自然与人性，儒道两家的意思却大不相同。天地自然万物的统一与和谐，在儒家看来，不仅体现了客观的秩序和规律，而且具有自然向人生成的伦理意义，主张从宇宙的最高本体引申出人生伦理道德的最高准则。西汉董仲舒说"和者，天（地）之正也"，中和之气带来生命，这是天之大德的关键；延伸至人生，"中者，天下之所终始也；而和者，天地之所生成也。夫德莫大于和，而道莫正于中。中者，天地之美达理也，圣人之所保守也"（《春秋繁露·循天之道》）。由此而产生的儒家最高价值标准是"和谐"。儒家认为道德的最大功用在于达到人己物我的和谐。儒家以人本来具有道义性为基础，认为人己物我一脉相通、一心同体，可以以伦理道德的秩序和法则使人己物我和谐共处，这是国家、民族、个人的共存之道。

在道家看来，天地自然万物的统一与和谐既无目的意义，也无人格伦理意义。《庄子·知北游》云："天不得不高，地不得不广，日月不得不行，万物不得不昌。"一切都是自然而然的，一切都是一种自然无为而自成的和谐

统一，无任何人格色彩。虽然道家与儒家一样，也主张从宇宙的最高本体引申出人的最高准则，但这个最高准则与儒家的自然道德观不同，是一种自然唯美观，一种非道德、非伦理、自然无为的和谐，主张以合于天道的素朴自然为人心建构的自然的和谐，这就是所谓人心合于道而得的"天和"。

张岱年先生指出："中国传统哲学中的价值学说虽然有儒、法、道、墨四家，但最终的分歧在和谐与竞争的问题上。汉武帝以后，墨学中绝；法家受到唾弃，成为隐文化；道家流传不绝；儒家占据了主导地位。这样，和谐就成了整个中国传统文化的最高价值原则。这一原则和认为宇宙是一个和谐的整体的世界观及重和谐的思维方式一起，对中国传统文化产生了深远的影响，规定了中西文化的基本差异。"[1]张岱年先生从思想发展史的角度指出强调和谐价值观的儒道两家对整个中国文化的决定性影响。以和谐为本的世界观和思维方式取得了全面的胜利，这种胜利包括在艺术领域把和谐作为最高的审美理想，把辩证和谐作为审美的思维方式。

粗看起来，中国传统文化形成注重和谐统一的特点，似乎是政治上的抉择带来的。实际上，它来自一种强大的文化传统，一种受中国先民生产、生活实践所培育、滋养、制约的思想习惯与文化传统。华夏先民的生存根基是农业。农业绝对需要对于天时地利的顺应与尊重，一切生机有赖自然的惠泽。天地之和对于国家、民族和人民的生存至关重要，天道运行自然成为先民社会活动的依据。而且，在生产力水平极为低下的情况下，先民们只有依靠和谐的集体力量，才能对付恶劣的自然环境，从事农耕渔猎活动，由此而形成了聚族而居的氏族部落。先民们依靠血亲关系，根据民主习惯和古老的传统而形成原始的道德准则，以维系氏族内部的和谐。农耕生产、农耕生活造就了华夏先民求天和、求人和、求天人相和的意识，这也是后来"天人合一"思想的最初源头。同时，农业生产又无时无刻不向人们昭示着事物的变化和生生不已，天、地、人三者不仅是血脉相通的一个整体，而且时时都处在变化转移之中。这样，统一和谐的意识又很自然地包容了运动变易的意

[1] 张岱年、程宜山：《中国文化与文化论争》，第207页。

识。正是这样一种农耕社会文化心理，集中到古代哲人们手中，便形成了以和谐为根本的世界观和辩证思维方式，并适应着中国社会、中国文化发展的需要，成为在中国各个文化领域起主导作用的思想观念和思维方式。

二、大和至乐

三国时期魏国的著名思想家、音乐家嵇康说："以大和为至乐，则荣华不足顾也，以恬澹为至味，则酒色不足钦也。苟得意有地，俗之所乐皆粪土耳，何足恋哉！"（《答向子期难养生论》）所谓"至乐"，是一种审美的精神陶醉，超越于一般的荣华、酒色等生理感官和人情欲望得到满足而生的愉悦（俗之乐）。嵇康获得的这种超尘脱俗的至乐，是通过音乐而达到的一种精神境界，这就是"大和"。在嵇康看来，道的境界是一种精神彻底和谐的境界。若想达到这种和谐，除了要超脱人情世俗的羁绊外，还要借助和谐而高雅的音乐（素琴、和声、清商），以和谐之音来激和谐之情，生和谐之思，以达大和之境。这就是至美的境地。

本来，道家就认为最高的和谐美存在于精神领域。道家强调宇宙的一切具体的事物都是有限的、有差别的，唯有万物背后的道才是至和不分、至中不偏的。因此，和是道，即是大美，即是至乐。在道家看来，审美性的精神自由便是真正的和谐。真正的和谐，一定是天地自自然然的自由；而要追求精神的自由，得到大美至乐，就要追求精神性的和谐，得到和。和与美同体同至，因此，嵇康把音乐的最高审美境界称为"大和""太和"。

当然，把和谐作为艺术审美理想或审美原则的并不仅仅只有道家，由于已经认识到五色、五声的和谐相生方能产生美，儒家最早把中和哲学贯穿到审美观念之中。儒家更认为美、和不可分，美来源于和，这是从本体论言美与和。直接从审美角度谈美与和，儒家典籍记载的也不少。《论语·雍也》记载孔子谈文化修养与品德的关系时说："质胜文则野，文胜质则史。文质彬彬，然后君子。"主张文质和谐，这一观点以后成了文学领域的文质观。无论诗乐，都需以礼节情而求中和之美。《礼记·乐记》则把儒家以和为美的观念作了充分的展开和阐发。《乐记》以"和同"为宗旨，即调和人心，

调节人与社会、人与自然的关系，达到天和、人和、天人相和。它以"天地之和"为音乐的最高境界。与道家不同，音乐要达到天地大和的境界，《乐记》认为必须遵从体现了天地之序的礼义道德。可见，除文学领域外，"大和至乐"的思想在音乐领域得到了更充分的发挥。有了礼义和道德的规范，音乐才是和谐的"大乐"。儒家的审美和谐归根到底是美善的和谐，是在伦理的规范下所实现的精神自由，是有限度的自由。

道家的审美和谐，却是纯任自然的和谐。道家认为天地任从自然，天地的和谐在于自自然然，没有任何人为的痕迹。这样一种无需外在形式、规矩加以规范、约束的美，恰恰表现了天地自然无为而无不为的最高和谐之美。嵇康在提出自己的音乐"大和"观念的时候，对强调伦理、法度的儒家和谐观进行了尖锐的批评。他在《答向子期难养生论》中指出儒家门生最终束缚于礼法，不能算是臻于"和"境。嵇康进一步说明他的"大和"才真正是庄子所说的那种纯任自然的和谐，以不设不施的态度而获得的自由与和谐的统一，才是真正审美性的和谐。

这样，中国古代艺术审美中就出现了两种和谐美的主张：一种注重外在形式（秩序、规范、法度）的和谐，一种注重内在精神（神、韵、气）的和谐；一种讲究人为的力量和方法，一种强调自然天成。因而，在总体风格上，前者往往表现以平正而和，后者往往表现为以奇险而和。

孔子提出的"文质彬彬，然后君子"（《论语·雍也》），对于形式和内容二者同样予以关注。"文"，这里是指君子的文化素质与修养，"质"指人的道德品质。在儒家看来，人的道德意识是内容，而诗书礼乐、升降进退的礼仪、弦歌雅颂都是形式方面的东西。"文质彬彬"，便是要求二者完全和谐。儒家对于内容和形式两方面的中和要求是非常认真的，有时甚至是苛刻的。汉儒从政教大义推衍出的"温柔敦厚"的审美要求就相当严格。它不仅要求以温文尔雅、不偏激直露的态度从事创作，而且要求作品的各个方面都具有一种含蓄柔婉平和的风格。汉儒提倡诗教，读诗作诗着眼于调节人伦、干预政治，因此格外推崇温柔敦厚的诗风，力图以中正平和的儒教艺术的力量讽谏规劝统治者，调协民心，维持全社会的礼义秩序，由此甚至还演出了

一场关于屈原《离骚》的论争。可见，无论是对屈原持批评态度的扬雄、班固，还是对屈原持肯定态度的刘安、王逸，都是站在温柔敦厚的立场上，只是对温柔敦厚的理解不同而已。这表明温柔敦厚已被广泛接受而成为全社会共同的、主要的审美原则。班固、扬雄的庸俗的媚世之道和狭隘的道德审美观，也表明儒家中和观是极为容易走上消极保守的一面的。从中国文化史的角度来看，儒家对艺术内容和形式的"中正平和"的要求是一贯的，难以赞成屈原所开辟的豪放纵情、险峭奇崛的风格。

道家则十分赞赏险峭奇崛的风格。庄子在《人间世》《德充符》中讴歌了一大批形体残缺、丑陋的人，如支离疏、兀者王骀、兀者申徒嘉等。庄子所描绘的这样一些形象当然谈不上"文质彬彬"。粗看起来，这些形象是那样奇特、怪诞，甚至丑陋，是那样不和谐。然而，在庄子看来，恰恰是这样超凡脱俗的奇特、怪诞、丑陋，方能体现任从自然的天性，方能体现与天地同归、与道意合一的精神境界。这里，非凡、神妙、高远的道意——形象的精神境界是主导。奇特、怪诞、丑陋的形式正是在对世俗眼界、世俗情感观念的超越这一点上与内容方面的道意取得了和谐。这是超出一般外形式的视觉、感觉而取得的更高层次的内容与形式、精神与情感的和谐。这就为中国艺术中的和谐美打开了一个新的天地。

宋代画论家刘道醇结合绘画艺术实际，提出"六长"的新审美标准，在当时都是一些极端的艺术手法和艺术面貌。其中最具代表性的是"狂怪"，这既是方法又是风格。"狂怪求理"，这"理"就是精神上、情感上的和谐统一。当时，在绘画界的确出现了狂怪一派。北宋有石恪，南宋有梁楷等，其作品的共同特点是形象夸张、丑怪、奇崛，意境幽深、险峻、苍茫，笔法豪放、纵情。其作品的母题则是释道人物和鬼神等，画面所有语汇的奇特品格恰恰服务于烘托、渲染释道人物和鬼神出世的、超人的、神妙的精神气质。这样一种"狂怪求理"的风格，可以看作庄子"德有所长而形有所忘"（《庄子·德充符》）的美学思想在艺术上的一种体现。闻一多说："文中之支离疏，画中的达摩，是中国艺术里最有特色的两个产品。正如达摩是画中有诗，文中也常有一种'清丑入图画，视之如古铜古玉'（龚自珍《书金铃》）

的人物，都代表中国艺上术中极高古、极纯粹的境界；而文学中这种境界的开创者，则推庄子。"[1]这样一种风格，在一些对封建社会和旧传统充满反抗精神的大家身上表现得最为突出。如明中叶的徐渭和明末清初的八大山人、石涛等，他们都追求奇崛纵横的画风，但也都在豪放奇崛中求得和谐。石涛《苦瓜和尚画语录》第七章"纲缊"，即是谈和谐，原意是天地相合、万物熔融净化的意思，而石涛将其应用于笔锋与墨韵的融会统一之中。而这种融会统一却是遵从道家的路线，是一种归于精神层次上的和谐同一。说明白一点，石涛用哲学语言所说的是：犹如天地交合而生万物，笔与墨的交合产生艺术天地，但笔墨交合要在气韵、神气的统领下和谐地构成，最终是浑然一体地表现为意境。对道家来说，大和的境界也可以说是精神绝对完善的境界，是至美至乐的境界。

第二节　以和为归

"和"与"中"是两个概念，既紧密联系又有区别。"和"是指事物的多样统一或对立统一，是一种形态、一种机制、一种境界。《国语·郑语》说"以他平他谓之和"，《贾子·道术》云"刚柔得道谓之和"，都是指汇合不同的事物达到平衡和谐，使不同的物相互顺应而不冲突。因此，孔子在《论语·学而》中说："礼之用，和为贵。""中"则是处理事物矛盾的一种正确原则、一种标准、一种方法。《论语·雍也》说："中庸之为德也，其至矣乎！民鲜久矣。"《论语·先进》又说："过犹不及。"朱熹在《中庸章句》中对孔子的这些话作了解释："中者，不偏不倚，无过不及之名。庸，平常也。"指出"中"就是适度，就是正好。所以"中"不仅要求"正"，进而要求"确"。"正"即价值尺度上端正，"确"即事物量度上正好，因而这是极高明的途径和方法，正如《二程集·外书》所说："不极乎高明，不足以道中庸。中庸乃高明之极。"

[1]　闻一多：《庄子》，见《闻一多全集》第 2 册《古典新义》，生活·读书·新知三联书店 1982 年版，第 289 页。

虽然"和"与"中"二者有区别，然而二者又是不可分离的。"和"是矛盾各方统一的实现；"中"是实现这种统一的正确原则和恰好量度。二者水乳交融，浑化一体。从"和"的角度来看，"文质彬彬"是为人为文的修养目标，文质双方处于统一的状态，是最佳的关系形态；从"中"的角度来看，"文质彬彬"摒弃了"质胜文"和"文胜质"这样两种片面性的形态，从而处于这两种片面性之间的正确的量度上。所以，"文质彬彬"既是"中"，又是"和"。又如孔子在《论语·八佾》中说"《关雎》乐而不淫，哀而不伤"，也可以说《关雎》所表现的哀乐之情达到了中和的境界，而"伤"和"淫"都意味着情感中和状态的破坏。当然，在"和"与"中"这二者之中，"和"是主导的方面。它标志着在矛盾的对立统一之中把同一性作为更为根本的存在，标示着各种事物或因素之间的转化生成过程以及由此而形成的关系结构。事实上，中和辩证思维的各个阶段和各个方面也都是以"和"为旨归。

一、违而不犯，和而不同

中国古代思想家首先看到杂多可以导致统一，"和"依赖于多样统一。他们关于身边这个和谐统一的世界是由多种多样的事物所构成的看法，集中地表现在阴阳八卦观念与五行观念方面。《国语·鲁语》说"地之五行，所以生殖也"，《国语·郑语》讲"以土与金木水火杂，以成百物"，认为大地之所以有和谐的生命以及由此而生的生殖力，原因在于大地是由金木水火土这五种要素构成的。以后，他们又把五行与人的感觉联系起来，发现了形式美的多样性。感觉有五觉：味觉、视觉、听觉、嗅觉、触觉。与此相对应，味有五味，色有五色，声有五声。《左传·昭公二十五年》记载了郑国子产论礼的话："天地之经，而民实则之。则天之明，因地之性，生其六气，用其五行。气为五味，发为五色，章为五声。"中国古人从事物的多样性中得到美的感觉，《礼记·礼器》说："古之圣人……多之为美。"因此，在古代，"多"与"美"相通。由此也说明了"多"具有"美"的意义。如果以这样的观念看待《国语·郑语》中郑国史伯所说的"声一无听，物一无文，味一

无果，物一不讲"，那么史伯的话不仅说明了孤立存在的事物谈不上和谐，而且说明孤立的事物也谈不上美（其中说到的"文""听"皆涉及美感）。当时的中国古人已认识到宇宙间事物的和谐相生是由不同事物有机搭配而成，美是由宇宙间多样事物的和谐相生表现的。

众多事物的和谐，中国古人一般称为"文"。《易·系辞下》云"物相杂故曰文"，《易·系辞上》又说"参伍以变，错综其数。通其变，遂成天地之文"。《国语》云："物一无文。"可见，"文"首先指天地之文，指天地自然丰富多彩，相杂糅、相错综、相融合的状态，而这一状态在中国古人看来是天然的和谐和美好。易象便是以不同线条的交错组合来象征天地这样一种错综变化而又和谐的状态。把这种从自然的天地之文中概括出的"文"的观念，视为宇宙间一切事物的自然法则，而后又运用到文学艺术中，使之成为文学艺术创作的原则和方法，这就是中国古代艺术家和理论家的思路。刘勰说："故立文之道，其理有三：一曰形文，五色是也；二曰声文，五音是也；三曰情文，五性是也。五色杂而成黼黻，五音比而成韶夏，五情发而为辞章，神理之数也。"（《文心雕龙·情采》）无论是"形文"的造型艺术、"声文"的音乐艺术，还是"情文"的文学艺术，都是多种色彩、多种音律、多种情感、多种形态及多种语汇的和谐构成。

正因为把多样性视为和谐的前提或条件，看到"和"依赖于多样的因素构成，因此，中国古代思想家明确提出"和与同异"的思想。《国语·郑语》中的郑国史伯说："夫和实生物，同则不继。以他平他谓之和，故能丰长而物归之。若以同裨同，尽乃弃矣。""以他平他"，指将不同的事物统一起来；"以同裨同"，指相同事物的重复和累积。史伯认为不同事物的统一才构成自然生命，才可能产生新的事物，而相同事物的重复不可能产生新的事物，自然生命也就难以延续。"和"与"同"在本质上是不一样的，"同"只是把没有差别的东西结合在一起，而"和"则是将不同的甚至相反的事物统一为一个整体。因此，避免重复雷同，求异求变，不仅不与求和谐的整体思维方式相矛盾，相反，它正是这种"违而不犯，和而不同"的思维的特点。书法的和谐是"穷变态"而"合情调"得来的，是在字形、线形、点画、墨

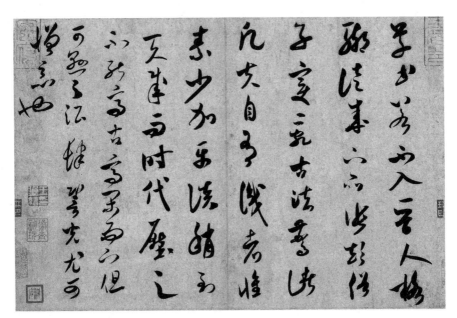

（北宋）米芾，《论书帖》，纸本墨书，28.8cm×41.9cm，台北故宫博物院

色、布局以及运笔的迟疾、浓枯、方圆、曲直、显晦等变化中求得的。所谓"违"，就是同中求异，"不犯"就是不雷同呆板。"违而不犯"在山水画中是最基本和最重要的法则，这方面的论述自古以来可谓连篇累牍。

初看起来，中国的古代画论似乎都在客观地描述自然物象，其实是谈形势奇巧，也就是画面的整体结构安排。所谓"奇巧"，主要是指多样和多变。在中国画家看来，这便是自然之情。山要有主从、高低、向背、曲折，水要有宽窄、急缓、往来、隐显、曲岸高低，总之要求穷极变化，但变化又力求不出自然人文的常规，符合自然构成和人类活动的规律，最终创造出一个既变化万端、生动精彩，而对主体来说又是可观、可居、可游的这样一个亲切和谐的"第二自然"。

中国画家把多样而又统一的法则贯彻得非常具体和全面，不但大的方面（全画的结构），而且具体的形象以及细节描绘方面都要多样而又统一，极为忌讳雷同罗列，企望处处有变化，笔笔有不同。通过对具体细微的物象特点和表现技法的交代来阐述多样统一法则，是传统中国画论的特点。对此

在理论上作了较为抽象的概括的，可能是近代的黄宾虹。他说："作画应使其不齐而齐，齐而不齐。此自然之形态，入画更应注意及此，如作茅檐，便须三三两两，参差写去，此是法，亦是理。"[1] 虽然为说明道理列举了茅檐的画法，但黄宾虹还是从法理的高度来谈问题的。具体来说，所谓"齐"即一致，"不齐"即不一致，一致中有不一致，不一致中求一致。这种对线条组织的理解，抽象来说，所谓"齐"即统一，"不齐"即变化多样。不齐而齐，即是多样、变化中求统一（这里的后一个"齐"含有"和"的意思）；齐而不齐，即统一中求变化，也就是同中求异、和中多样（这里的前一个"齐"含有"和"的意思）。这种从线的角度出发而抽象为法理的论述，与孙过庭《书谱》中"违而不犯，和而不同"的说法完全相合。黄宾虹所说的法是"违而不犯"之法，所说的理即"和而不同"之理。

"违而不犯，和而不同"，在文学创作中同样居于法理地位。魏晋以来，文人诗文创作自觉追求声韵美。西晋陆机《文赋》认为音律的迭变构成，"若五色之相宜"而为绣，是一种多样对比、相配相融的构成，按照规律而呼应、联系、贯通、组织，最终达到奇妙的和谐。齐梁沈约创造了一整套求"和"的声律论，要求每句之间音韵有变化、有协调，形成错落有致、和而不同的节奏；句与句上下音韵要不同，两句之间音韵也要错落有致，和而不同。这比陆机的论述更具体化、更技术化了。刘勰《文心雕龙·声律》讲："声画妍蚩，寄在吟咏；吟咏滋味，流于字句；气力穷于和、韵。异音相从谓之和，同声相应谓之韵。"韵即"同声相应"，这是同；和即"异音相从"，这是参差变化。"气力穷于和、韵"，同与参差变化的统一和谐是"吟咏滋味"之所在，是音律美之所在。因此刘勰认为"同声相应"是容易做到的，而在同声与异声之间寻求和谐却是至难的事。

尤其需要指出的是，中国古典小说在遵循"违而不犯，和而不同"的原则时，又进一步作出了新的创造与发挥。明末金圣叹在评点《水浒传》时，在第十一回回首提出了所谓"避"与"犯"的关系，也就是说，要想避免小

[1]　王伯敏编：《黄宾虹画语录》，第3—4页。

说情节的雷同，需要先安排相似的事件，再通过精心的艺术构思，通过不同的描写塑造出不同的人物性格，从而使相似的事件构成不同的情节，这就是"将欲避之，必先犯之"。天才的艺术家正是通过这种先犯后避的方式，使小说情节处于"似与不似"之间，从而大大增强了小说的趣味性与读者的审美感受。清初毛宗岗谈小说结构形式时，就曾经明确指出："《三国》一书，有同树异枝、同枝异叶、同叶异花、同花异果之妙。作文者以善避为能，又以善犯为能。不犯之而求避之，无所见其避也。惟犯之而后避之，乃见其能避也。"（《读〈三国志〉法》）"避"即避免雷同重复，求变化，求多样；"犯"即雷同重复，但这里也含有追求总体上的统一性和规律性的意思。所谓"善犯"，是说在形式上的重复类同中求得内在的或某些方面的变化，在同中求异，也就是毛宗岗所说的"同树异枝、同枝异叶、同叶异花、同花异果之妙"。他接着举例说："孟获之擒有七，祁山之出有六，中原之伐有九，求其一字之相犯而不可得。妙哉文乎!"这是指表面上人物、事件、动作相同，而具体人物表现、情节特点、动作样式则完全不同。他又列举了更为具体的攻战方式，如用火："吕布有濮阳之火，曹操有乌巢之火，周郎有赤壁之火，陆逊有猇亭之火，徐盛有南徐之火，武侯有博望、新野之火，又有盘蛇谷、上方谷之火。"但具体的战法随人、随事、随时、随地而各具特色，各有情态，在应和中变幻多样。他批评当时的文人不懂同中求异的法则，并且认为多样统一的法则是自然天成的，是通于天地自然的法则，因而在《三国志》第九十二回回首，他批道："观天地古今自然之文，可以悟作文者结构之法。"

中国传统戏曲更是很好地处理了"避"与"犯"的关系，并将其提高到戏曲美学的高度。例如，中国戏曲表演中，角色的分工被概括为生、旦、净、末、丑等几个基本的行当，而每一个角色行当又有一套基本固定的表演程式，正是在这样极容易产生雷同的高度程式化表演的基础上，中国戏曲犯而后避，独辟蹊径，通过"一套程式，万千性格"和"一人千面，一行百态"等方法，通过不同的剧情内容，尤其是通过演员的精彩演绎，在舞台上塑造出一个个迥然不同的人物形象，真正做到了同中求异、异中求和，展现出中

国戏曲巨大的艺术魅力。例如，"虽然同是一个旦角，并且又都是演的宫廷贵妇，但梅兰芳饰演《醉酒》中的杨玉环，丰腴华丽；程砚秋饰演《梅妃》中的梅妃，悲戚端庄；荀慧生演《鱼藻宫》中的戚姬，俊秀清雅；尚小云饰演《汉明妃》中的明妃，宽厚妩媚。所以俗话说：'不要千人一面，要一人千面'，'演人不演行'。中国戏曲要求的正是这种以'一'见'多'和一人千面，即要求同是一个角色行当，而能创造出众多的典型性格，塑造出众多的不同艺术形象来"[1]。

二、观其会通，对立统一

前面谈到，统一与和谐依赖于客观事物存在的多样性；而在多样中求得统一、求得和谐，中国人依赖的是"观其会通"的整体思维方式。如《易·系辞上》说："圣人有以见天下之动，而观其会通。"《庄子·德充符》也提出："自其异者视之，肝胆楚越也。自其同者视之，万物皆一也。"庄子虽承认事物各自具有不同的特性，但又强调可以"同者视之"，多样的事物是可以相通的。不同类的事物之所以能"会通"，在于它们如庄子所说"万物皆一"（《庄子·德充符》），也就是万物通于一。从中国传统的道的思想或气的思想出发，世界的本质与现象、运动与时空、物质与精神、自然与社会等一切物质与非物质的存在都是统一的，因而也都是可以相通的。

在发现多样统一而求"和"的同时，中国古代哲人又发现了对立统一而求"和"。与多样统一相比，对立统一更接近事物发展的根本规律。以对立统一来说明"和"，表明中国古人对"和"的本质认识有了更深入的进展。宋叶适说："道原于一而成于两。古之言道者必以两。凡物之形，阴阳、刚柔、逆顺、向背、奇偶、离合、经纬、纪纲，皆两也。夫岂惟此，凡天下之可言者，皆两也，非一也。一物无不然，而况万物？万物皆然，而况其相禅之无穷者乎！交错纷纭，若见若闻，是谓人文。"（《水心别集》卷七）无穷无尽的对立统一的交错纷纭构成了自然界和社会生活。因此，"古之言道者"

[1] 蓝凡：《中西戏剧比较论稿》，第110—111页。

必然以对立统一的观点看待一切事物，包括看待事物之间的"和"。

早在《左传·昭公二十年》中，晏婴谈及"和同相异"时就表达了这样的观念："清浊，小大，短长，疾徐，哀乐，刚柔，迟速，高下，出入，周疏，以相济也。"对立因素相济而达到和谐，表明晏婴已初步以对立统一的观点来说明事物和谐关系的构成。《周易》则从哲理的高度，从宇宙和人类生活规律的高度来论及"和"与对立因素之间的依赖关系。《周易》把宇宙看成一个具有人格道德色彩的生生不息的和谐体，人间的礼法秩序正是体现了这种自然而和谐的宇宙规律。而宇宙和社会生活的和谐，《周易》是通过阴阳、刚柔、动静这样对立统一的范畴来架构的。在《周易》看来，掌握了易卦所揭示的天下之理，人就能在自然和人事面前掌握主动。不言而喻，以理而行，必须以对立统一的法规去思考和把握一切。《老子·第二章》讲："天下皆知美之为美，斯恶矣；皆知善之为善，斯不善矣。故有无相生，难易相成，长短相形，高下相盈，音声相和，前后相随。"老子直截了当地指出事物和谐的构成、存在与发展，都依赖于对立事物和对立因素的统一。

魏晋以后，对立统一的思想进入艺术审美领域，为人们把握艺术审美活动中诸多因素之间的关系而实现和谐的美提供了依据。中国艺术家和理论家从哲学、医学等方面引进了不少对立的范畴，同时在艺术实践和理论思考过程中又创造了不少对立的范畴，用以表示审美诸多因素之间的关系，从中发现和把握规律性的东西。而这些范畴，始终立足于生动的审美经验、审美感情之上，大都是直感型和体验型的。范畴本身往往就是一种感性的比喻，具有感觉化、情感化、人格化、形象化的特点，这就使中国传统艺术的朴素辩证思维始终有可感、可想象的心象、心觉、心情相伴随，而不会彻底沦为纯理性的抽象思辨。在这方面，清刘熙载可能是集大成者，他的《艺概》集中了丰富多彩的美学范畴，如观物与观我、物色与生意、象与兴、咏物与咏怀、写景与言情、言内实事与言外重旨、真实与玄诞、放言与法言、奇与稳、结实与空灵、沉厚与清空、包诸所有与空诸所有、质与文、情与辞、有物与有序、尚实与尚华、辞情与声情、阳刚之美与阴柔之美、力与韵、诗品与人品、古与我、典雅与精神、无所不包与无所不扫、天与人、肇于自然

与造乎自然、二与不二、出色与本色、奇与平、一与不一、齐与不齐、断与续、疏与密、谐与拗等等。这样一个长长的范畴系列，几乎涉及艺术创作的各个方面、各个阶段、各个层面。而这些范畴都有着对立统一的关系，彼此对立而又彼此依赖、彼此渗透。刘熙载详尽地列出这么多的范畴并加以展开，也是为了集中地论述"相对待故有文""若相离去便不成文矣"这样一种辩证和谐观。

事实上，"一分为二"与"合二而一"是事物矛盾所固有的两个相反相成的属性，两者是互相联系和互相依赖的，因此，它们自身又构成了对立统一的关系。对立统一思想成为中国古代哲学具有特色的朴素的辩证思维观，并对中国传统美学与艺术学产生了极大的影响。这种植根于中华民族传统文化土壤的朴素的辩证思维观，或许正是许多中国传统美学与艺术学范畴总是以对立统一的形式出现的原因，如刚柔、意象、形神、文质、情理、情景、虚实等等，都具有这种特点。

其实，我们在本书各章的论述中，已分别谈及了这样的辩证关系。为了论述的方便，不妨在这里，围绕中国传统艺术的意象构成，把几组较为重要的对立统一关系作一番梳理。

在艺术意象的现象与本质的关系方面，中国古代艺术家突出形与神这一组矛盾的统一。一方面强调以神驭形、以神君形，如《淮南子·原道训》说："故以神为主者，形从而利；以形为制者，神从而害。"另一方面又肯定以形显神、以形写神，如唐张彦远《历代名画记》说："古之画，或能遗其形似而尚其骨气，以形似之外求其画，此难可与俗人道也。今之画，纵得形似而气韵不生，以气韵求其画，则形似在其间矣。"其实，这就是形与神二者"相渗"或"相推"，形中有神，神中有形。《世说新语》记载顾恺之画裴楷像"三毛如有神明"，"三毛"为形，同时又是"神明"，裴楷"俊朗有识具"的精神气质通过颊上"三毛"传达出来。"传神写照，正在阿堵中"（《世说新语·巧艺》），描眼点睛是形似问题，同时又是神似问题。形神就这样互渗融合一气。形准则神足，这是一"推"；神足则强化形，以至变形，这又是一"推"。在以形得神、以神求形、以形提神、以神变形的互推

运动中，达到形神兼备。所谓"画意不画形"（欧阳修《盘车图》诗）、"离形得似"（《二十四诗品》），并非不要形，而是强调在形神这一组矛盾中神的主要作用，强调形神的和谐统一最终在神气的完足中实现。

在艺术意象的内容与形式的构成关系上，中国古代艺术家突出意与象这一组矛盾的统一。一方面强调"意在笔先"，以意构象，象为"意中之象"；另一方面又强调"立象求意"，立象尽意，意为"象中之意"，意与象互渗融合于一体。王弼在《周易略例·明象》中讲得更明白："夫象者，出意者也。言者，明象者也。尽意莫若象，尽象莫若言。言生于象，故可寻言以观象；象生于意，故可寻象以观意。意以象尽，象以言著。故言者所以明象，得象而忘言。象者，所以存意，得意而忘象。"象生于意，这是一"推"；立象见意，这又是一"推"。立象尽意，这是一"推"；以意造象，这又是一"推"。所谓"韵外之致"，并非无象，而是超越于可见意象的象与意的融合，在意与象这一组矛盾的演化发展中意为主导方面，最终在意的统驭下实现和谐统一。

在艺术意象的形式构成中，中国古代艺术家突出虚与实这样一组矛盾的统一。一方面强调无生有，虚生实，知白写黑，如清笪重光《画筌》说"虚实相生，无画处皆成妙境"，石涛《苦瓜和尚画语录》说"虚而灵，空而妙"。另一方面又肯定有生无，实生虚，写黑见白，如邹一桂《小山画谱》说"实者逼肖，则虚者自出"，笪重光《画筌》说"实景清而空景现"，"真境逼而神境生"。中国艺术在空间的整体布局上强调虚实相间，虚与虚应，实与实应，上下左右各方位的虚实彼此相应而组成和谐的节奏；同时又要化实为虚，在象外见虚，在象内留虚，在画外感虚，以此将虚渗进实象，使虚实融为一体。虚生实，这是一"推"；实生虚，这又是一"推"。化实为虚，是一"推"；抟虚为实，又是一"推"。这样，在虚实互应、虚实互渗、虚实互推中，中国艺术的意象形式从整体布局到具体的笔线墨块，都能做到虚虚实实、实实虚虚、相交相接、相错相杂、相推相动、相融相化的统一和谐。显然，这种和谐是在虚的统驭下实现的。

在艺术意象的总体意态构成中，中国古代艺术家强调动与静这一组矛盾

的统一。一方面强调静生动，在思维上以虚静清明的心境达到精神的无限自由，思维如飘风疾雷、激电飞星，神与物游；落实于笔端则是从静态的道的意境、意蕴出发去营构动态的体势、脉络、形式语汇，从静态的意绪中产生动态的艺术生命体。另一方面又强调以动示静，在思维上通过极度自由飞动的神思而入静意悠然的天人合一的境界，在艺术表现上则是以舞的意态（包括体势、脉络、形式语汇）营构深邃静远的意境和意蕴。实际上，二者又是互相渗透的，舞动的意态中含有沉静的气质，静态的哲学意味和情感氛围中仍然流荡着舞的光韵和气韵。这种情况如程颢、程颐《二程粹言·论道》说："静中有动，动中有静，故曰动静一源。"也如宗白华先生所说，在整体意境构成上，"禅是动中的极静，也是静中的极动，寂而常照，照而常寂，动静不二，直探生命的本原"[1]。在具体语汇上，线条造型将静态体面化为动态的"描""皴""写"。而在飞动的线条中，又要求有透入深层的力度凸现的空间立体感，这就是动中的静。这种动静互渗、动静互推所构成的层层深入的动静不二的统一和谐，是在静的意味和情绪的统驭下实现的。

在艺术意象的内容构成中，中国艺术家强调的是情与景这样一组矛盾的统一。一方面强调寓情于景，以情融景，"艺术家以心灵映射万象，代山川而立言，他所表现的是主观的生命情调与客观的自然景象交融互渗，成就一个鸢飞鱼跃，活泼玲珑，渊然而深的灵境"[2]。另一方面又强调触景生情，景中含情，以景深入细致地表现情。如王夫之《姜斋诗话》曰："以写景之心理言情，则身心中独喻之微，轻安拈出。""景生情，情生景，哀乐之触，荣悴之迎，互藏其宅。"这是互渗。寓情于景，这是一"推"；触景生情，这又是一"推"。以情融景，这是一"推"；景中含情，这又是一"推"。以情生发（创造）出新的景，这是一"推"；再以新的景深入细致地表现情，这又是一"推"。情景互渗、互融、互推而至和谐交融，如王夫之《姜斋诗话》所说："情景名为二，而实不可离。神于诗者，妙合无垠。巧者则有情中景，景中情。"这种情与景的统一和谐，当然是在情的统驭下完成的。

[1] 宗白华:《中国艺术意境之诞生》，见《美学散步》，第65页。

[2] 同上书，第70页。

在艺术意象的情理构成中，中国艺术家强调的是情与理这样一组矛盾的统一。一方面强调以理节情，以理升华感情。在儒家即以伦理去节制和提升情感，所谓"善养吾浩然之气"，"万物皆备于我"；在道家则以"纯任自然"的道的精神去升华情感，如王弼说"圣人之情，应物而无累于物"（《三国志·魏书·钟会传》注），彻底顺应自然，毫无造作。另一方面又强调以情融理，理不离情，理入胜境而得理趣。情理交融在思维中，依靠情感的直觉观照，通过情感与意象的反复交流，经过种种联想、生发而彻悟到某种哲理。反过来，哲理对情感和意象又重新加以认识，使之明朗化、强化、变形、提升、净化。情与理反复互渗互推，最终在想象中混融一体，由情与理的统一而形成审美的"意"，最后落实于艺术形式的组合结构中，深藏于形式语汇的背后。在这个过程中，虽然情居于中心的地位，但情理的统一最终还是在理（道意）的统驭下实现的，理（道意）始终是一个潜在的灵魂。

在艺术意象构成的形式规律的掌握上，中国古代艺术家提出了法度与自然这样一组矛盾的统一。黄宾虹说："古人论画，常有'无法中有法'、'乱中不乱'、'不齐之齐'、'不似之似'、'须入乎规矩之中，又超乎规矩之外'的说法。此皆绘画之至理，学者须深悟之。"[1]中国传统艺术一方面强调"有法"，"入乎规矩之中"，如中国文论就有大量的篇法、句法、字法、用事、附会、音韵及叙事、写人等方法；另一方面又更强调"无法"，强调超乎规矩之外"而得自然"。这里所谓的"自然"，不是指物质的自然山川，而是指一种不设不施的态度和随心所欲、毫无造作的自由表现风格与方法。石涛《苦瓜和尚画语录》说："无法而法，乃为至法。"二者的统一，在过程上是由无法（不懂方法）至有法，再由有法至无法（自由）。清方东树《昭昧詹言》说："学诗先必用力，久之不见用力之痕，所谓炫烂之极，归于平淡。"法度被彻底地熟悉、学习、掌握而达至自由的境地，这是自然对法度的渗透、融化，同时，法度渗透、融化入自然。法度是自然之中的法度，自然是法度之上的自然。当然，二者的和谐统一，是在自然的统驭中实现的。

[1] 王伯敏编：《黄宾虹画语录》，第 3 页。

通过对中国传统艺术中上述几组重要对立统一关系的梳理，我们发现，偏于精神性或精神性更为纯粹的一面，更多地居于矛盾统一体的主导地位。矛盾双方也更多地是通过共同的精神性、生命性的因素而贯通、相融、相和——这就是道和气。而神与形、意与象、情与景，都是由神韵、气韵而贯通统一；虚与实、动与静更是直接由气的阳阴刚柔变化而贯通统一；情与理则是由心理型的气韵（理气、情韵）而贯通统一。有法与无法的统一同样是建立在神韵、气韵的基础上，有法方能得神韵、气韵，充分加以发挥，便是自然无法境界；反过来，无法是随神韵、气韵而自如运转诸法。这种统一和谐的方法就是石涛所说的"一画法"。《苦瓜和尚画语录》云："太古无法，太朴不散，太朴一散，而法立矣。法于何立？立于一画。一画者，众有之本，万象之根，见用于神，藏用于人。"前面已经提到，这是石涛将道家的宇宙生成论与艺术形式的生成作了大跨度的融合，将道彻底贯穿于形式，将形式生命化、精神化，将生命、精神形式化。所谓的"一画"，其无形，可理解为道的精神；有形，可理解为体现了道的精神和气的生命感的线，它既是艺术上道的意境和气的生命构成的起点，同时又包含了意境及生命的特质。因此，石涛说："立一画之法者，盖以无法生有法，以有法贯众法也"，"一画"统一了"无法"与"有法"，贯通了形神。石涛又说他有"一画"，"山川使予代山川而言也，山川脱胎于予也，予脱胎于山川也，搜尽奇峰打草稿也。山川与予神遇而迹化也"。"一画"贯通了主体与客体、心与物、情与景、理与情，所谓"一画法"，即"以一总万"的方法。

实际上，这种"以一总万"的原则和方法，不仅在中国的绘画、书法中存在，而且在中国其他传统艺术门类中同样存在。例如，在中国传统戏曲中，无论是传统戏曲理论，还是传统戏曲表演实践，都同样遵循这种"以一总万"的原则和方法。从舞台的人物塑造来看，如前所述，中国传统戏曲讲究"一套程式，万千性格"，也就是说一个行当多套程式，一套程式多种性格，通过演员的精彩表演和不同的戏剧情节，在同一个角色行当中创造出众多的不同艺术形象。从戏曲唱腔的运用来看，中国传统戏曲讲究"一曲多用，一曲百情"，也就是说一个戏曲曲牌或板式，可以有多种复杂的板式变

化与众多不同的风格和唱法，根据剧中人物的不同性格和戏曲演员的不同艺术风格，产生完全不同的艺术韵味。这种"以一总万"的美学原则，还体现在中国传统戏曲的其他许多方面，因而，"在长期的发展过程中，随着中国戏曲的逐渐成熟，'一'的概念基本上被稳定下来，而作为构成戏曲形式美的一个基本支柱。中国戏曲艺术是歌唱、舞蹈、对白——唱、念、做、打的融合与统一，其形式美的基本特征就是以'一'为起点，再归宿为'一'。如脚色行当的'一行多用'（生、旦、丑等）、表演动作上的'一式多用'（表演程式）、戏曲声腔与音乐上的'一曲多用'、舞台布景上的'一景多用'（如一桌两椅）、服饰脸谱上的'一服（一谱）多用'等等，这一切都非常鲜明地显示出中国戏曲形式美的基本特征"[1]。

中国古代哲学在一与二的关系上，强调对立统一；中国古代哲学在一与多的关系上，强调"以一总万"。而"一"之所以能"总万"，对立的双方之所以能和谐统一，就在于中国传统思想将"一"作为统率全体、贯通万物、涵摄对立因素的根本。"万"是"一"的具体形态，对立因素是"一"的演化。所谓"道生一，一生二，二生三，三生万物。万物负阴而抱阳，冲气以为和"（《老子·第四十二章》），"是以圣人抱一为天下式"（《老子·第二十二章》）。中国传统思想认为，世界之所以成为一个和谐有序的整体，是由其自身的内在规律（道）和内在构成（气）所决定的，掌握这个内在规律和构成法则，就能够贯通万物和对立因素，从内在的根本途径上实现统一与和谐。正是这种闪烁着中华民族理性智慧光芒的辩证思维，对中国传统艺术和美学思想产生了巨大的影响，并且形成了中国传统艺术和美学思想中极为富有民族特色的辩证和谐观——"和"。

第三节　以中为节

前面提到，"和"是指事物之间的和谐，是一种形态、一种机制、一种

[1]　蓝凡：《中西戏剧比较论稿》，第 101 页。

境界；"中"是处理事物的一种原则，是一种标准、一种方法。二者密不可分，有时甚至水乳交融、浑然一体。怀"和"方可行"中"，行"中"方能得"和"。"中"是实现"和"的正确原则和恰好量度。所谓"中"，就是力求矛盾统一体处于平衡和稳定的方法。

一、质正得中

尚"中"的思想，在中国可谓源远流长，根深蒂固。而尚"中"的本意是提倡一种正确的道德、一种正确的理性。《尚书·酒诰》记载了周公诫康叔要力行中德，中德就是美德，也就是正确的德行。这里的"中"，也是指德行不偏不倚，不走极端。《周易·乾卦》说"刚健中正"，高亨在《周易大传今注》中说，中则必正，正则必中，中正二名实为一义。《周易》又认为人有中正之道德，而能实践之，则能胜利，故得中为吉利之象。可见《周易》的得中，也就是寻求正确恰当的原则，对正确的偏离则是不中。孔子继承了殷周的尚"中"思想，提出中庸哲学。《论语·雍也》云："中庸之为德也，其至矣乎！民鲜久矣。"孔子指出被人遗忘已久的中庸是最高、最重要的德行。《论语·尧曰》说"允执其中"，杨伯峻《论语译注》解释这里的"中"是"最合理而至当不移"[1]，因此求中也说是求正。用于审美，情况也是这样。

《左传·昭公二十年》记载了晏婴的一段著名言论："和如羹焉。水火醯醢盐梅以烹鱼肉，燀之以薪。宰夫和之，齐之以味，济其不及，以泄其过。"晏婴在这里已经提出了实现"和"需要一个标准。所谓"齐之以味"，也就是要有一个众味向其看齐的主味，一种作为标准的味，五味以它为根据，围绕着它作济泄取舍。晏婴又说"声亦如味"，认为音乐如调味一般，也需要有一个正确的标准、一个主要的动机，以作为音乐诸因素交流转化、融合演化的根据。晏婴的"声亦如味"的看法，也表明审美离不开作为主体的人及其审美的意识，美的创造与欣赏始终离不开对象的合规律性和合目的性。艺

[1] 杨伯峻：《论语译注》，中华书局1980年版，第219页。

术创作和欣赏的一个合理原则，是根据人的理想、情感、生理等方面的需求，对艺术诸因素及其组合关系作选择，以达到最佳状态。晏婴关于"和与同异"以及通过协调与平衡来求得"和"的思想，对后来的儒家美学乃至整个中国古典艺术创作都产生了重大影响。

求得正确之点的选择和判断，在理想方面主要是伦理道德上的弃恶取善，以求得真善美的和谐统一。中国古代哲学认为善必定真，真也就是善。因而，美与善的统一就是美与真的统一，也就是真善美三者的统一。《乐记·乐论》说："大乐与天地同和，大礼与天地同节。"指出天地万物不仅是和谐统一的，而且是有节制的，而不是任意无度的，也就是说天地万物的本性是在节度中保持其永恒的正确性。因此，人类社会也应当遵循天道之正，以求得人道之正。也因此，对中正无邪的礼的追求，是对乐的追求的根本目的和依据。礼虽然不等于中，但在乐中求中，首先要求礼，求礼而得中。在《乐记》的作者看来，音乐诸因素的和谐首先有一个伦理的前提，要遵循儒家的礼，也就是以善为前提，而求得善与美的统一。这是《乐记》在谈音乐时大谈其礼，常常将礼乐并举，并置礼于乐之上的原因。孔子提出著名的"文质彬彬"的中和原则，"文质彬彬"既是文质统一和谐的形态，同时又是处理文质这一对矛盾时求中的标准。当然，孔子虽然主张文质并茂，但他实际上更注重质，认为美质先于美文。延伸一下理解，在追求"文质彬彬"这样一个中庸原则的过程中，质——儒家的伦理精神始终是灵魂的主宰，质正方可做到"文质彬彬"，方可得"中"。荀子更是直截了当地认为"中"就是礼义。梁漱溟在《东西文化及其哲学》中谈及儒家"仁"是一种内心修养时说，仁便是"中"，求仁便可求"中"。在道德伦理上求得正确，是君子处事立身持中，做到不偏不倚的前提和根本。因此，《毛诗序》的作者说："发乎情，止乎礼义。"

如作简单的概括，在质正得中问题上，儒家强调循礼求中，而道家则强调循道求中。《老子·第五十五章》云："知和曰常，知常曰明。"在这里，"常"可以理解为事物的规律。在道家看来，只有道体是至和不分的，和也可以说既是本体，又是规律，因此"知和曰常，知常曰明"。王弼又将"常"

（即规律）解释为中，中也就是事物的规律。在道家那里，和与中是绝对浑融一体、绝对统一的。道不仅至和不分，而且至中不偏。因此，如要得到至中，就必须遵循、符合道的精神，步入道的境界。《庄子·人间世》说："且夫乘物以游心，托不得已以养中，至矣。""养中"，便是指主体遵循道意而持纯净无邪、自然无为的态度。这是道家的正，也是道家的真，可以说是以真求中。道家是不赞成循礼得中的。

在中国传统审美思想中，为求得正确之点的选择和判断，理论家们一贯把正确的伦理作为前提，把真与善作为前提。那么，对于审美的原动力——情感，必然会有一个调节的问题，即主体必须以理节情、节情以中。也就是说，要达到美与善的统一，就需要做到情与理的统一。情感之所以有一个适中正确地宣泄表现的问题，是因为情感的偏执（过或不及）会破坏创造的和谐与和谐的创造，而先王制礼乐正是为了节制人的情欲。而且，作为节制手段的乐自身也有个节制的问题，需要对情感作必要的节制以合"中道"，这就是先王立乐的根本。节情以中的原则的提出，表明中国古代哲人从人的生命实践中敏感地看到了情感的双重性：既看到情是人的本质力量的体现，又看到这种自然的感性有必要用理性来加以规范（参见本书下编第三章的"情志相谐"一节）。

正因为如此，中和之美在中国艺术史和中国美学史上影响极大。中和之美不仅成为中国传统艺术的创作原则，而且成为中国传统艺术批评的标准。它使得中国传统艺术在强调情感表现的同时，又十分强调以理节情和情理交融；在强调艺术可以给人以感官愉悦的同时，又十分强调乐中有礼和礼中有乐；在强调艺术可以具有讽喻美刺功能的同时，又十分强调艺术的温柔敦厚和感染教化。

在儒家看来，强调对审美情感进行道德化、伦理化规范，与强调艺术的社会功利性是一致的，因而艺术的社会功用大致可分为"美刺教化""陶铸情性"和"移风易俗"这三个方面。所谓"美刺教化"，也就是说艺术家可以对社会生活与社会现象提出自己的是非判断，目的是对大众进行思想和道德的教化感染。所谓"陶铸情性"，则是指通过艺术来影响每个社会成员的个

性，通过情与理的统一，将理（真、善）渗透到每个社会成员内心情感的最深处。所谓"移风易俗"，即通过艺术感染力的潜移默化与教育熏陶，来提高人们的道德素质。但是，在看到中和之美具有合理性的同时，我们也必须看到它的局限性，尤其是儒家的中和之美是建立在中庸之道的哲学基础上的，对中国传统艺术创作与理论的发展带来了某些消极的影响。明代中叶以来，以李贽、汤显祖、徐渭、袁宏道等人为代表的美学思想，对传统的中和之美提出了大胆的挑战，体现出鲜明的个性解放的时代思潮和进步色彩。这些理论家以自己的艺术理论和创作实践，对儒家的中和之美进行了批判和扬弃。尤其应当指出的是，随着时代的发展，由儒家与老庄道学合铸成的中和范畴在近代更加显现出其历史的局限性，因而受到了更多的抨击与批判。

二、执两用中

所谓"中"，即无过无不及。梁漱溟在《东西文化及其哲学》中认为："中即平衡。"[1]孔子提出的"文质彬彬""乐而不淫，哀而不伤"都是"和"的状态，同时又是"中"的原则，实际上，也是文与质、乐与哀的平衡。平衡就是要节度，在矛盾的两个侧面的中间去加以把握。孔子说"过犹不及"，也就指出了要在"过"与"不及"这样两个极端的中间去把握正确之点。孔子提出"文质彬彬""乐而不淫，哀而不伤"的原则，同时也就指出了文与质、乐与哀结合的正确之点在二者之间。《礼记·中庸》则把这一方法更加明确地表述为"执其两端，用其中于民"，即所谓"执两用中"。同样，它既是原则，又是方法。按梁漱溟关于"中即平衡"的看法去理解"执两用中"，也就是在两端中间寻求平衡度。这里，把握住矛盾的两个侧面是寻求平衡的条件，丢掉任何一个方面，都无法得到平衡。因此，"执两"是前提。而"中"，可以理解为矛盾双方量的对比由不平衡而达到平衡这样一个产生质的飞跃的"度"。而这样一个"度"，对千变万化的日常事物，很难用数字去量化，故而中国古代哲人常常用"A 而不 B""甲而乙"这样的言语逻辑来

[1] 梁漱溟：《东西文化及其哲学》，见《民国丛书 第一编 4：哲学·宗教类》，第 129 页。

表述。

在音乐舞蹈方面，《左传·襄公二十九年》记载季札观乐时对音乐舞蹈有一系列的评述，尤其是高度评价了《颂》乐："至矣哉！直而不倨，曲而不屈，迩而不逼，远而不携，迁而不淫，复而不厌，哀而不愁，乐而不荒，用而不匮，广而不宣，施而不费，取而不贪，处而不底，行而不流，五声和，八风平，节有度，守有序，盛德之所同也。"指出音乐要正确处理 14 组因素的矛盾，同时也规定了这 14 组矛盾适中的度。

在文学方面，唐皎然《诗式》谈"诗有四不"，"气高而不怒，怒则失于风流；力劲而不露，露则伤于斤斧；情多而不暗，暗则蹶于拙钝；才赡而不疏，疏则损于筋脉"；又谈及"诗有二要"，"要力全而不苦涩，要气足而不怒张"，这是对诗歌思想情感得"中"所要求的度。皎然还谈到"诗有六至"，"至险而不僻，至奇而不差，至丽而自然，至苦而无迹，至近而意远，至放而不迂"，这是有关艺术风格的对立审美因素的平衡要求，既是原则，又是一种度的把握。

在绘画方面，北宋刘道醇在《圣朝名画评》中提倡"六长"：在纵意挥洒中要有一定的骨力力度，在立意布局时要既有设险又有破险的才能，细纤的笔迹在柔美的情致中要有一定的笔力，在狂放怪诞的情感表现中要有一定的理路，在空白的无色中要有色彩感觉，在平淡中要有一定的韵味。矛盾双方在各种情况下都要达到平衡。黄宾虹说："古人论画，常有'无法中有法'、'乱中不乱'、'不齐之齐'、'不似之似'、'须入乎规矩之中，又超乎规矩之外'的说法。此皆绘画之至理，学者须深悟之。"[1] 这里提到的"无法中有法"即石涛所说的"无法而法"，"乱中不乱"即"乱而不乱"，"不齐之齐"即"齐而不齐"，"不似之似"即"似而不似"。这些都是讲"得中"，讲审美的原则，同时又是从不同角度、不同方面谈绘画形式和方法中矛盾因素的平衡要求。实际上，在中国绘画艺术中，这种对立矛盾因素的平衡要求涉及审美的各个层次。除了上面所提到的绘画意象上的"似而不似"外，在绘画结

[1] 王伯敏编：《黄宾虹画语录》，第 3 页。

构上还有"虚而不空，实而不塞""疏而不离，密而不犯""动而不躁，静而不死""刚而不暴，柔而不弱"；在风格上有"奇中有平，平中有奇""雅而不俗，淡而有味""巧中有拙，拙中藏巧"；在技法上还有"熟而不滑，生而不嫩""重而不滞，轻而不飘""干而不枯，湿而不烂""浓而不胀，淡而不浮"；等等。中国画家在实际创作中，总是在这些方面苦心经营，巧妙地求得对比中的平衡；总是在这样一对对似乎相互矛盾的概念中，巧妙地达到对立统一的中和之美。

当然，这样一些以"A而不B""甲而乙"的语言形式表达的"中"的原则，同时也是各种关系的平衡度，一种模糊的、包容了理性和感性的尺度。它的最终落实，需要艺术家根据具体的描绘对象、具体的艺术课题、具体的手法运用而具体地把握、表现。因此，这种尺度是一种动态、可变的尺度。在千变万化的运动中寻求和把握这种尺度，使之最终落实为可感的物质形态，需要一番感性的体会和理性的分析交替使用的思维过程。这就是"权衡"。

《论语·子罕》记载孔子说"可与立，未可与权"，礼主立，知礼之人，犹未知权。《孟子·尽心上》记载孟子说："子莫执中。执中为近之，执中无权，犹执一也。所恶执一者，为其贼道也，举一而废百也。"指出了具体的各个事物矛盾双方的平衡点（"中"）是各不相同的，仅知执"中"的原则和一般性的尺度要求是不够的，需要根据具体的事物、具体的问题，运用权衡称量的办法去求得此时此地此种条件下的"中"——具体的平衡度。"权"，显然包含通权达变的意思。"权"的结果是"得势"。所谓的"势"，本编第四章"舞——中国传统艺术的乐舞智慧"曾谈到它是动静合一体，从辩证法的角度来看，也可以说是两种对立因素、对立力量的平衡状态。

当代中国画大师潘天寿说得很精彩："天平和中国的老秤是同样的平衡，但老秤的平衡较好，是得势的平衡。"[1]用中国老秤的得势的平衡，通俗而形象地说明了得中的意思：（一）平衡的度并非固定在矛盾双方的中央之

[1] 《潘天寿先生授课语录选载》，载《新美术》1981 年第 1 期。

点，而可能是在矛盾双方之间的任何一点上，只要具备特定的条件就都能达到平衡，因而艺术有一个"极致"的问题。潘天寿自身的艺术就是一种"极致"的艺术，同时也是一种得中和谐的艺术。可见"中"的原则允许在正确的极限内充分展开。其实《乐记·乐化》早就指出"乐盈而反"，音乐可以在某个极限内展开并达至这一极限。在与宾牟贾论及《武》乐时，孔子称赞这种乐舞"发扬蹈厉，太公之志也"。《乐记·乐象》还称赞这类乐舞"奋疾而不拔，极幽而不隐"，肯定了与"奋疾"共存相济的"极幽"。而"奋疾"和"极幽"都是艺术上的"极致"。（二）"中"是在不平衡处求得平衡，用潘天寿的话来说就是"造险，再破险"。险，就是极端的不平衡；破险，就是从极端的不平衡中求得平衡之点。潘天寿虽然是谈绘画构图，但其道理则是普遍适用的。潘天寿还说过，中国画创作在画面的构图安排、形象动态、线条的组织运用、用色用墨的配置变化等方面，均应极注意气的承接连贯、势的动向转折，气要盛，势要旺，力求在画面上造成蓬勃灵动的生机和节奏韵味，以达到中国画特有的生动性。艺术的活力、生动性在于对比，艺术的气韵、节奏、动律都是在阴阳、虚实、刚柔的对比中获得生命的动态。没有对比，就没有运动，也就没有生命感。所谓的"过""不及"，是对比度失调。失调的多数情况就在于矛盾因素的一个侧面离开了另一个侧面，实际上是"单一"，是"同"。在"单一"与"同"的情况下，就谈不上对比。"过"与"不及"是方向不同的单一化。所以，一个事物中的矛盾因素，并不害怕双方个性鲜明而产生强烈的对比，也不害怕双方之间量的方面存在悬殊；相反，矛盾双方个性的鲜明和量的差距是必要的，正是"势"的特征。"得势"，首先是获得最大限度的对比度，这就是"造险"；其次是在最大限度的对比基础上找到正确的平衡度，这就是"破险"。

"权衡"是一种综合的度的把握。在不平衡中求得平衡，这个度的把握是对矛盾双方各个方面的内外因素的综合考虑，而不仅仅考虑矛盾双方自身的质与量的关系。因为同样的质与量的关系，在不同的外部条件下，会有截然不同的平衡点。所谓"通权达变"，也就是根据千变万化的条件（具体情况），灵活机动地权衡称量，从而找到"恰好"的正确之点，以便"得势"。

用绘画来说明这一点是较为简明的。一般说来，红色与绿色的组合在视觉上缺乏和谐的美感，与儒家的温柔敦厚之美相距很远，加之中国民间艺术喜爱这样的强烈对比所造成的生命火爆感，因而文人艺术竭力回避这一点。

齐白石
《荷花蜻蜓图》

当代国画大师齐白石来自民间，在传统文人画的基础上，大胆地从民间艺术中吸取营养，在画荷花、莲叶、翠鸟等作品时，常常同时兼用浓烈的胭脂红和石绿，新颖醒目，天真烂漫，而无俗气。其原因不在于红绿的对比不强烈，而在于红绿四周有大块浓重的墨团起了衔接中和的作用，并且使用红绿的部分笔力苍劲雄浑，野气十足，这就在内在的气质上保持了审美品味，在总体上仍然归于雅的风范。

清邹一桂早在《小山画谱》中说："笔之雅俗，本于性生，亦由于学习。生而俗者不可医，习而俗者犹可救。俗眼不识，但以颜色鲜明、繁华富贵者为妙。而强为知识者，又以水墨为雅，以脂粉为俗。二者所见略同，不知画固有浓脂艳粉而不伤于雅，淡墨数笔而无解于俗者。此中得失，可为知者道耳。"邹一桂在指出画忌"火气，有笔杖而锋芒太露"的同时，又指出："活可以兼泼，而泼未必皆活。知泼而不知活，则堕入恶道，而有伤于大雅。若生机在我，则纵之横之，无不如意，又何尝不泼耶？"（《小山画谱》）

潘天寿的作品曾被人斥为"锋芒太露"，其实，他的风格正是一种"泼"。问题并不在于笔墨的纵横和强劲，而在于纵横和强劲的笔墨能传达出活的生机。泼的形式负载着活的内涵，内外就获得了统一平衡，就是一种独具风格的和谐美。潘天寿在谈到中国画的构图时说："中国画的布局，一般都是上轻下重的，这符合物理学上的地心吸力的道理；重则有下沉的引力感觉，也合乎一般的生活观感。"[1] 上轻下重在物理上本来是不平衡的，但在艺术上却是平衡的，原因在于人的心理习惯，由此可以看出艺术平衡的最大特点是具有心理感觉性，是主体精神上平衡，而不是真正的物质上平衡。形象的力度最终是用心理的力度来权衡。因此，心理习惯是一个需要予以考虑的因素。

[1] 《潘天寿先生授课语录选载》，载《新美术》1981 年第 1 期。

绘画艺术就是这样一个由意境、意象、气韵、线条、笔墨、色彩等各种因素交织构成的系统，是多层次、多组矛盾的对立统一。各层次、各组矛盾彼此交织在一起，互为条件、互为因果，因而艺术的平衡是总体的平衡、综合的平衡。犹如中医对于人体的平衡予以全面综合把握一样，艺术也需要这种辩证的圆通，在不平衡中求得平衡。当然，不管是从多样统一来求和，还是从对立统一来求和，乃至从不平衡中的平衡来求和，在中国传统艺术中，都是一种素朴的辩证和谐观。这种素朴的辩证和谐观，在儒家那里是更多地强调人与社会的和谐，主张情与理的统一；在道家那里则是更多地强调人与自然的和谐，主张心与物的统一；在禅宗那里更是强调人与内心的和谐，主张即心即佛。显然，这样的"和"，从个人到社会，从人文到艺术，从天地万物到整个宇宙，无不贯通。也就是说，天、人、文三者相通，都贯穿了"和"。

在本编第一章中，我们曾介绍了中国古代哲学（尤其是儒、道两家）讨论的根本问题是"天人关系"，这也是中国古代哲学中最基本的命题。"如果用一句概括的话说，中国传统哲学的基本命题'天人合一'所表现的中国古代思想家的思维方式是一种'以人的主体性为基点的宇宙总体统一的发展观'。"[1] 从这个意义来讲，"天人合一"的和谐美，显然是中国传统艺术的最高追求。中国美学要求美与善的统一，而关于善的最高境界，儒道两家虽各有不同的说法，但归结到最后，都以"天人合一"为最高境界。所谓"天人合一"境界，也正是一种审美的境界。作为中国传统艺术审美辩证思维核心与精华的"和"，正是奠基于中国传统思想的"天人合一"境界，从而将审美客体（世界万物与艺术作品）之"和"、审美主体（艺术家与欣赏者）之"和"，以及审美主客体之"和"，乃至天、人、文三者之"和"，作为中国古典美学和传统艺术的最高目标，这就是物我同一、天人相合。这种"大乐与天地同和"的艺术境界，实际上也就达到了善的境界、真的境界和美的境界。也正是在真善美三者统一的基础上，中国传统艺术将审美境界作为人生的最高境界与理想追求。

[1] 汤一介：《从中国传统哲学的基本命题看中国传统哲学的特点》，见中国文化书院讲演录编委会编：《论中国传统文化》，第54页。